Philosophy of Art Criticism

藝術批評學 —— 謝東山●著

目 次 •••• •

作 者 序 ‧‧‧‧‧ ‧ ‧

　　這是一本為大學院校美術系學生及愛好藝術的社會人士，所撰寫的有關藝術批評理論與實務的書。1972年，美學家兼劇作家姚一葦教授在中國文化學院藝術研究所首開藝術批評的課程，是國內最早設有此課程的學校。1985年以後，雖然名目或有不同，藝術批評已逐漸普及為大學美術、戲劇、電影等相關科系的修習科目之一。目前多數大學美術系所都開設有藝術批評課程，顯見作為一門學院知識，藝術批評學已漸受重視。然而到目前為止，一部完整、切合當代知識形態，而又能兼顧藝評寫作實務需要的教科書，仍有待編撰，以嘉惠學子。本書的撰寫便是為了提供給初學者對藝術批評學一個完整的概念，而對於有志於從事藝評工作的人，這是一本指導寫作的入門書。

　　作為一種專門化的活動，藝術批評是隨著社會分工的細密和大眾的審美需求不斷提高而產生的。審美文化的「傳播」是藝術生產和藝術消費之間的主要中介環節，其功能在於將生產與消費連接成一個完整的過程。在現代社會裡，環繞著審美傳播過程，有許多不同的「中間人」介入其間。他們一方面參與這傳播過程，另一方面又在調節這傳播過程。這些中間人，從商人、出版家、藝術經紀人到批評家和藝術記者，不一而足。

　　在各類中間人之中，批評家的作用和角色異常重要，他們參與審美活動並具有調節審美生產與審美消費之間的關係和功能。從社會學角度來看，批評的基本功能就在於聯繫和溝通參與審美活動的不同主體。批評家通過批評，對藝術和藝術活動進行描述、解釋和評價，以此影響或引導大眾，實現它的調節功能。

藝術批評原隸屬於傳統美學，屬於美學中「藝術的詮釋、評價與功能」探討的對象。傳統美學過度偏重於藝術形式與審美心理的探討，忽略批評的真實社會效應，以及藝術創作時空下，社會與文化等特定情境之剖析，因此，自1960年代歐美大量文藝批評理論出現以後，隨著知識領域的專門化，已迫使藝術批評學的研究必須融入更多非美學的知識，如社會學、人類學、符號學、歷史學、精神分析學等領域之加入，使批評走出學院的象牙塔。有鑒於此，本書之編撰方向採理論與經驗並重，在務實的要求下，大幅刪除美學課題的探討，改以批評哲學、批評理論、批評寫作法等為撰寫內容，以落實國內系統化的藝術批評學研究。

　　本書的完成得感謝許多學者的著作：大陸學者李國華的《文學批評學》（1999）給予本書在編排上很多啟示；孫津的《美術批評學》（1994）豐富了本書批評目的與標準兩篇的內容；葉朗的《現代美學體系》（1993）的紮實內容在本書的目的、標準兩篇中引用甚多；姚一葦的《藝術批評》（1996）給本書在價值標準的討論上，提供不少實益。最後，本書發展篇的藝評史內容多數來自里奧奈羅・文杜里（Lionello Venturi）的《西方藝術批評史》（*History of Art Criticism*）。本書在正式出版之前已在台師大、中教大等處之相關課程上講授過，感謝兩地同學對課程內容所提出的改進意見。蔡佩玲同學的校稿與配圖，確實使原本看起來枯燥的教科書多了些人性，也必須感謝提供本書圖版的諸位作者。最後，由於書中內容廣泛，作者又才疏學淺，謬誤之處必然難免，尚期各界學者及讀者不吝賜教。

謝東山

2006年於台中市

緒　論

第一節 關於藝術批評學

何謂藝術批評？各家觀點極其多樣。《西方藝術批評史》作者里奧奈羅‧文杜里認為「藝術批評」，是對藝術作品的直覺和批評原則之間的一種聯繫【1】。吉伊根（George Geahlgan）則指出「藝術批評」是一種「探索」形式，它意味著積極主動地調查研究，對所審視事物的好奇心和尋根問底。探索指考察作品的真諦，其結果可達成三個目的：（1）對個人的意義；（2）對意圖的理解；（3）對審美的領悟。「批評探索」的焦點是藝術家、藝術作品、觀眾之間的三方關聯【2】。沃爾夫（Theodore F. Wolff）定義「藝術批評」是對藝術作品質與意義的評價；「評價」通常是以公眾的批評標準為基礎，並對如何做出評價結果做出解釋【3】。

若以當前美國一地的評論觀為例，藝術批評的定義也是多元雜陳。藝評家柯爾曼（A.D. Coleman）認為評論是「影像與文字的交叉點」。羅貝塔‧史密斯（Roberta Smith）認為評論只是在指出事物最美好的部分。阿洛威（Lawrence Alloway）則強調對「新」（the new）的發掘，藝評家的功能是「對新藝術的描述、詮釋及評價」。阿洛威特別強調新的作用，視藝術批評為最近的藝術史，以及當下有效的客觀資訊，他將歷史學者與批評家的角色區別開來。平克斯威騰（Robert Pincus-Witten）同意對於新的重要，但他更強調藝評家部分，正如編年史或日記紀錄一個人所想的所感覺的，批評基本上應將藝評家「神入」（empathize）的過程納入，把批評的精神活力轉化投入批評的對象。

佛洛依（Joanna Frueh）強調藝評中直覺的洞察力，例如她指出男性是直線性思維，是男性陽具崇拜的表徵；女性思維則是彎曲、不規整的，避開筆直狹隘的思考方式。前《紐約時報》（*New York Times*）的攝影評論家格朗伯格（Andy Grunberg）認為：「評論的任務是製造觀點而非只一種宣言。」費德曼（Edmund Feldman）認為藝評是暗示性的談及藝術，他稱批評為「關於藝術的告知談話」。伊頓（Marcia Eaton）認為批評「邀約人們關注於特殊事物」。哈利‧布羅地（Harry Broudy）認為藝評應造成知識性的珍愛，應導向「啟蒙式的欣賞」。柯士比（Donald Kuspit）則認為，藝評的責任是將吸引我們的藝術品的各種影響，組織為一個複雜的整體。

如果說，藝評觀點之所以有所不同，主要在於對作品重要性的評價有所不同。阿洛威特別重視描述的部分，認為評論的基礎是「開放式的描述，而非草率的評價或狹隘的專業化」；評論應避免評價好或壞。葛林柏格（Clement Greenberg）則主張「批評家的首要任務是賦予價值判斷」，認為藝評最基本的前題便是「提供價值判斷」。丹托（Arthur Danto）贊成現代批評之父波特萊爾（Charles Baudelaire）

的論點，認為評論必須是「有所偏好的、激烈的、政治性的」，藝評應該「對作品物質層面詳盡的描述，給予審美價值極歷史重要性的評價。」而許多時候，評論具有指引未來趨勢的功能，評論時常主導藝術未來發展，例如，安德列‧布賀東（André Breton）之於超現實主義。懷茲（Morris Weitz）則認為藝術雖因其為流動的現象無法被定義，但藝評是可為的，藝評是對作品深思熟慮後的言說，是為了促進及豐富對藝術的了解。懷茲強調藝評應包含描述、詮釋、評斷和理論化藝術。他總結藝評大致有四個動作：描述、詮釋、評價、理論，但評價並非必要條件。

根據以上當代眾多藝評家對於評論的定義，以及自己的看法，美國巴列特教授（Terry Barrett）歸納出「藝評」為：（1）以書寫方式呈現；（2）通常是供民眾而非藝術家閱讀；（3）它以許多形式出現，小至每日的報紙，大至學術專書；（4）評論者對藝術必定具備熱誠；（5）它們描述和評價藝術品，並做不同的價值判斷；（6）評論者在做決定的考量上有所不同；（7）直覺反應是重要的組成部分；（8）評論者往往是從寫作中同時學習；（9）評論的主題大部分都是最近的藝術；（10）評論者對於藝術是熱切的，他們試圖以自身的藝術觀點說服觀者。

雖然如此，巴列特教授的定義顯然只是把藝術批評侷限在一種寫作活動、一種社會實踐，它雖屬於藝術批評學的主要部分，而仍非全部。藝術批評學是一門正在建構中的新學科，它的起步甚至晚於文學批評。在國外，從上世紀20年代起，就有一批學者自覺地把文學批評學作為一門獨立的學科加以研究，先後誕生了《文學批評原理》、《新批評》、《批評的剖析》、《批評的概念》等一批專著，對文學批評學的基本問題進行比較系統的探討，初步建構了文學批評學的理論框架，為建構「文學批評學」提出可能的架構，也為「藝術批評學」開展出可參考的探討路線。

到目前為止，國內外關於一般藝術批評原理的著作，目前有Jerome Stolnitz所著 *Aesthetics and Philosophy of Art Criticism*（1960）；Theodore Meyer Greene的 *The Arts and the Art of Criticism*（1973）；劉文譚的《美學與藝術批評》（1972）；謝東山的《當代藝術批評的疆界》（1995）；姚一葦的《藝術批評》（1996）。大陸方面有葉朗的《現代美學體系》（1993）；孫津的《美術批評學》（1994）。

有關批評的本質之重要著作，有George Boas的 *A Primer for Critics*；George Dickie的 *Art and the Aesthetic: An Institutional Analysis*；Arnold Isenberg 與 Mary Mothersill 合著的 *Aesthetics and the Theory of Criticism*等。

關於批評的目的，最早可追溯到Plato的 *The Republic*，近代則有T. W. Adorno的 *Asthetische Theorie*。

關於批評的標準，如Clive Bell的"Art as Significant Form"（*Aesthetics: A Critical Anthology*）、*Art*；Monroe C. Beardsley的 *Aesthetics: Problems in the Philosophy of Criticism*；Robert S. Hartman的 *The Structure of Value*；Hugo Meynell 的 *The Nature of Aesthetic Value*；C. E. M. Joad的"Matter, Life and Value"（*The Problems of Aesthetics*）；Colin Lays的 "The Evaluation of Art."（*Philosophical Aesthetics.*）；J. B. Mackenzie的 *Ultimate Value: In the Light of Contemporary Thought.*；George E. Yoos的"A Work of Art as a Standard of Itself"（*Contemporary Aesthetics*）。

【1】里奧奈羅‧文杜里（Lionello Venturi）原著，《西方藝術批評史》，南京：江蘇教育出版社，2005，頁17-18。
【2】Theodore F.Wolff & George Geahlgan原著、滑明達譯，《藝術批評與藝術教育》，四川：人民出版社，1998，頁5。
【3】同前註，頁32

關於批評理論與方法，目前已有甚為豐富的著作問世，例如M. H. Abrams編著的 *Theories of Criticism: Essays in Literature and Art*；Hazard Adams與 Leroy Searle合編的 *Critical Theory Since 1965*；David Berlinski 的 *On Systems Analysis*；Pierre Bourdieu的 *The Field of Cultural Production*；Kenneth Burke的 *Attitude Toward History*；Jacques Derrida的 "Structure, Sign and Play in the Discourse of the Human Science"（*Writing and Difference*）；Carol Duncan的 *The Aesthetics of Power: Essays in Critical Art History*；E. H. Gombrich的 "Art History and the Social Science"（*Ideals and Idols: Essays on Values in History and Art*）；Terry Eagleton的 *Criticism and Ideology*、*Literary Theory: An Introduction*；J. V. Falkenheim的 *Roger Fry and the Beginnings of Formalist Art Criticism*；Stanley Fish的 *Is There a Text in This Class ? The Authority of Interpretive Communities*；Michel Foucault的 "What Is an Author?"（*The Foucault Reader*）；Sigmund Freud的 *The Interpretation of Dreams*；Northrope Frye的 *Anatomy of Criticism*；Hans-Georg Gadamer的 *Truth and Method*；Clifford Geertz的 *Local Knowledge: Further Essays in Interpretive Anthropology*；Terence Hawkes的 *Structuralism and Semiotics*；Jeremy Hawthorn的 *A Concise Glossary of Contemporary Literary Theory*；Fritz Heider的 *The Psychology of Interpersonal Relations*；C.G. Jung的 *Collected Papers on Analytical Psychology*；Claude Lévi-Strauss的 "The Structural Study of Myth"（*European Literary Theory and Practice*）；Colin Lyas的 "The Evaluation of Art."（*Philosophical Aesthetics*）；W. J. T. Mitchell編的 *The Politics of Interpretation*、*Against Theory*；Gene A. Mittler的 *Art in Focus*；Erwin Panofsky的 *Meaning in the Visual Arts*（中文版《造型藝術的意義》，李元春譯）；Stephen C. Pepper的 *The Basis of Criticism in the Arts*；Michael Polanyi與Harry Prosch合著的 *Meaning*；Raman Selden編的 *The Theory of Criticism from Plato to the Present: A Reader*；Raman Selden與Peter Widdowson合著的 *A Reader's Guide to Contemporary Literary Theory*；I. A. Richards的 *Principles of Literary Criticism*；David H. Richter編的 *The Critical Tradition: Classic Texts and Contemporary Trends*；Victor Shklovsky的 "Art as Technique"（*Russian Formalist Criticism: Four Essays*）；Hayden White的 *The Content of the Form: Narrative Discourse and Historical Representation*；Heinrich Wolfflin的 *Principles of Art History: The Problem of the Development of Style in Later Art*（中文版《藝術史的原則》，曾雅雲譯）。

關於批評的寫作，有Terry Barrett的 *Criticizing Art: Understanding the Contemporary*；Catherine Belsey的 *Critical Practice*；Wayne C. Booth的 *Modern Dogma and the Rhetoric of Assent*；Lilfred L. Guerin的 *A Handbook of Critical Approaches to Literature*；J. S. Nelson、A. Megill、D. N. McCloskey合編的 *The Rhetoric of the Human Sciences*；Chaim Perelman、Lucie Olbrechts-Tyteca合編的 *The New Rhetoric: A Treatise on Argumentation*；G. Prince的 *A Grammer of Stories*；R. Rorty的 *Consequences of Pragmatism*；Stephen Toulman的 *The Uses of Argument*；Brian Vickers的 *In Defence of Rhetoric*；Clement Greenberg的 *The Collected Essays and Criticism*.

關於批評的發展，目前有Lionello Venturi的 *History of Art Criticism*（中文版《西方藝術批評史》，遲軻譯）；Herschel B. Chipp的 *Theories of Modern Art: A Source Book by Artists and Critics*（中文版《現代藝術理論》，余珊珊譯）；Michael Orwicz編的 *Art Criticism and Its Institutions in Nineteenth-Century France*；

Richard Wrigley的 *The Origins of French Art Criticism: From the Ancient Regime to the Restoration*；Malcolm Gee 編的 *Art Criticism Since 1900*。

在1980年代之前，國內外幾乎沒有出版過一部「藝術批評學」專著。這是因為真正自覺地把藝術批評學作為一門獨立的科學進行建設，還是1980年代以後的事。因此，上述所列舉關於批評的本質、目的、標準、（理論與）方法、寫作、發展等類知識成果雖多（其中又以方法論類居最大宗），但是將此龐雜知識建構成一門學科知識如本書所試圖達成的，卻仍付諸闕如。

以目前台灣的情形來說，藝術批評學作為一門獨立的學科還處在討論、創立、建構的階段，仍然不夠成熟。一般說來，一門獨立學科從創立到成熟，應當具備三個條件：「一是要有系統的理論專著問世；二是要有專門的輿論陣地（報刊、雜誌等）進行探討；三是要在一些大學的課堂上占據一席之地。這三者缺一不可【4】。」以台灣目前的情形來說，除了多數美術系已開設藝評較具成果外，系統性理論與輿論陣地仍十分貧乏。

外國藝術批評學的建設大多由一些學者教授在大學課堂上講授。儘管如此，仍然不能說他們已經創立了藝術批評學這樣一門獨立的學科。因為世界上幾部權威性的大百科全書，如1970年版美國的 *New International Illustrated Encyclopedia of Art*、1980年版《大英百科全書》，至今未見「藝術批評學」這個條目。就是說，藝術批評學作為一門獨立的學科，還沒有獲得學術界的普遍認可。在目前藝術批評學只能說是一門正在建構中的新學科。中國大陸學者孫津1994年出版的《美術批評學》，雖在內容上不夠完備，該書可能是藝術批評作為一種獨立學科的最早嘗試。

在目前出版的權威性大百科全書中，至今沒有「藝術批評學」這個條目，而只有「藝術批評」這個條目。然而，「藝術批評」不等於「藝術批評學」，它們是兩個不同的概念。藝術批評主要是指藝術批評的實踐活動本身。藝術批評學則主要是指對藝術批評實踐活動的概括和總結，即關於藝術批評的本質和一般規律的科學。

按照現代學科的建構方式，藝術批評學是一門綜合了人文科學與社會科學部分領域的學藝，而以藝術學術為主體的學科，它包含了藝評本體理論、藝評實踐、美學理論，以及其他相關學科的知識和方法。換言之，藝術批評學的基本任務是建立系統化的藝評理論；研究藝術批評的功能與方法；指導藝術批評實踐；總結新的文藝思潮、流派、方法和觀念；根據藝術史和藝術批評史來探索藝術活動的規律等等。其中首要的問題是研究藝術批評的結構和規律。

若詳加分類，「藝術批評學」可界定為：運用社會科學和人文科學的方法，以美學和藝術理論為基礎，對藝術批評活動進行科學概括與總結而形成的關於藝術批評的本質、功能、標準、方法、寫作及發展的一般規律、原則的科學體系。簡言之，藝術批評學就是關於藝術批評的一般原理、原則及規律的科學。藝術批評學屬於藝術學範疇，是藝術學的一個重要分支學科，它指導藝術批評實踐，並在藝術批評實踐的檢驗中不斷擴張其學術領域。

【4】李國華，《文學批評學》，保定市：河北大學出版社，1999，頁2。

第二節 藝術批評學的研究對象

任何一門學科都必須具有明確的研究對象，藝術批評學也不能例外。那麼，什麼是藝術批評學的研究對象？概括地說，藝術批評學的研究對象並非一般的藝術活動，而是作為藝術活動組成部分的「藝術批評活動系統」。它大體上包括六方面。第一，批評本體。藝術批評的性質是什麼？其內在機制和外在的形態是什麼？這些是藝術批評學最根本的研究對象。第二，批評功能。藝術批評的社會功能是什麼？做為一種社會實踐，批評能為社會，尤其是藝術社會提供何種效應？第三，批評標準。各種批評都有標準，其內容是什麼？作為科學的批評標準應當具備什麼特性？社會主義藝術批評標準的基本內容是什麼？這又是一個重要的研究對象。第四，批評方法。批評不能沒有方法。藝術批評應當採用什麼方法？對批評史上的各種方法應當怎樣評價？這些都是重要的研究對象。第五，批評寫作，藝術批評寫作與藝術創作畢竟不同，其寫作過程、基本規律及其寫作的必要條件是什麼？第六，批評發展。東西方藝術批評的發展歷程，特別是它的發展規律是什麼？這六個方面實際上是古今中外一切藝術批評活動的總和。可以說，從中國孔子的詩論到當代的藝術批評，從西方的亞里斯多德的《詩學》到現代藝術批評，其間兩千多年的一切批評家、論著、流派等批評活動，毫無例外的都在研究對象的範圍之中。從「藝術批評學」的觀點講，應當把這個範圍稱之為「藝術批評活動系統」，它就是「藝術批評學」這個新學科的研究對象。

第三節 藝術批評學的基本範疇和體系

藝術批評學對藝術批評的研究應當是整體的、系統的、動態的。藝術批評學的理論體系和基本範疇，大體應當包括以下幾個方面：

一、本質論

藝術批評作為文化領域裡的一種「獨一無二」的現象，它的特殊本質是什麼？這是藝術批評學作為一門獨立的學科所必須首先解決的根本問題，是進一步探討其他範疇的邏輯起點和理論前提。我們認為，藝術批評是融美學批評與社會批評為一體的藝術性科學。從其外在形態即物質形式的空間性存在來看，它是一種獨立的文學體裁，具有獨立的科學價值，又按照自身的規律而運行發展，是一種獨立的藝術世界；從其內在機制，即精神形式的時間性存在來看，它是藝術和科學兩種因素的有機融合—兼用理論和藝術兩種掌握世界的方式，兼用抽象思維和形象思維兩種思維方式，兼有冷靜觀照和注入情感兩種態度，兼有科學發展和藝術創造兩種本質。綜合上述兩方面的分析，藝術批評這種獨立的文化現象，從本質上說，是一種「藝術性科學」：它具有科學因素，但不是科學的分枝；它具有藝術的因素，但不是藝術創作的附庸，而是一種獨立的審美意識，一種獨立的藝術世界。

二、功能論

藝術批評的對象是什麼？它的社會功能是什麼？作為藝術社會的成員之一，藝術批評應負起何種

任務？從現實來看，藝術批評具有審美調節的功能，調節範圍包括：（1）藝術與現實的審美關係；（2）藝術與讀者的交流關係；（3）藝術創作與藝術理論的統一關係。就長遠的功能來說，藝術批評應做到科學評價作品，以及繁榮藝術創作。對社會而言，藝術批評的正常運作，能夠創造權威價值，進而開發出某種特定的觀念文化；對藝術批評本身而言，其真正的成果也如同創作一樣，是對批評本身的自我開發。

三、標準論

作為「藝術批評的標準」的實質及功能是什麼？它有哪些類型？基本特性是什麼？這是必須進行探討的。我們認為，藝術批評的標準其實是人類關於藝術的理想或審美理想的集中體現，其功能集中到對藝術的創作實踐進行規範；作為藝術科學的標準，應當是審美性與功利性、穩定性與可變性、普遍性與具體性的統一。

四、方法論

為樹立批評方法的自覺意識，我們將集中闡述批評方法的科學涵義和基本構成，介紹邏輯方法、分析與綜合方法、比較方法、系統論方法等一般科學方法。對中西方藝術批評的社會批評方法、道德批評方法、審美批評方法、心理批評方法、原型（神話）批評方法、形式批評方法等有廣泛影響的批評方法，也將介紹它們的概況和基本理論原則，並作簡要評價。

五、寫作論

批評的寫作涉及面廣，不僅涉及到批評本體的構成，而且關係到批評主體的修養；不單是技術技巧，也包括基本原則和規律，操作性與理論性都須兼顧。本書將從三個方面闡述批評寫作的基本理論和技法。一是從寫作實踐操作的角度描述批評寫作的程序：搜集材料、批評研讀與判斷、藝術表達；二是概括闡明各種批評的寫作基本原理和規律；三是對批評家提出基本要求，即批評家在生活經驗、理論學識、藝術功力及人格品德等四個方面的高度修養。

六、發展論

批評與創作與生俱來，批評一旦產生，就按照自身的規律進行演變和發展，批評具有自己的發展歷史和發展規律。本書以西方藝術批評的產生和發展歷史為例，作出簡要描述，勾勒一個基本輪廓，簡介各個歷史時期的基本特徵；其次是集中探討影響制約批評演變發展的社會和智識因素，揭示藝術批評發展的基本規律。

藝術批評學作為一門獨立的學科，主要就是由本質論、功能論、標準論、方法論、寫作論、發展論等基本範疇，以藝術觀念、批評方法、批評對象三者的內在聯繫為中心，所構成的一個完整統一體系。其中，「本質論」、「功能論」是對批評的宏觀探討，是總論；「標準論」、「方法論」、「寫作論」是對批評的微觀研究；「發展論」則是對批評系統的動態觀照。當然，我們不排出它可能還應當有一些別的範疇。

第
一
篇
○
批
評
的
本
質

艾略特

● 第一章　藝術批評的性質

第一節　什麼是藝術批評

一、藝術批評的涵義

藝術批評作為藝術學的一個專門術語，源於西歐。「批評」一詞，在希臘文、俄文、英文、德文中，具有「裁判」、「判斷」、「辨識」、「論定」的意思，皆指對藝術作品的判斷和評價。

概括而言，藝術批評指按照一定的批評標準，對藝術家、作品和藝術現象（包括藝術運動、藝術思潮和藝術流派等）所作的研究、分析、認識和評價。它強調運用一定的「標準」對「藝術作品和藝術現象」進行「詮釋和評價」，它是比較科學的一支，這可以說是最通行的批評界定。

若細分之，狹義的藝術批評是指對具體藝術作品的研究，重點是對它們的評價。例如，文學理論家艾略特（T. S. Eliot）在《批評的功能》中曾明確地指出：「我說的批評，意思當然是指用文字所表達的對於文學作品的評論和解釋【5】。」

狹義的藝術批評指對藝術作品的評價、對藝術現象的本質和規律的研究。廣義的藝術批評，指藝術批評者在一定的政治文化背景下，運用一定的觀點，對藝術家、藝術作品、藝術思潮、藝術運動所作的探討、分析和評價。

二、藝術批評的對象

任一門科學都有自己的研究對象，在這個問題上，由於藝術批評的觀念、流派不同，又有一些不同主張。概括地說，代表性的主張主要有三種：

一是傳統的主張。它特別強調把作者、作品作為藝術批評的對

象，特別是對藝術批評取狹義的理解時尤其如此。二是主張以整個藝術活動系統作為批評對象。三是「新批評」派的主張。「新批評」認為藝術批評的對象是「文本」（text）。所謂「文本」是指由作品組成的「具有特殊本體狀態的」獨立存在的實體，但不包括作者的意圖、讀者經驗、作品的情節環節等「外部因素」。

但一般來說，藝術批評是對於有關「藝術」的批評，似乎是自明之理。在日常生活中，我們面對各式各樣的「批評」，例如政治批評、經濟批評、道德批評、社會批評、文學批評等等，不一而足。作為社會實踐體系之一，藝術批評自有其特定對象，及各種面向，包括藝術家、作品、藝術風格、藝術思潮、藝術流派、藝術運動，以及藝術批評本身在內的藝術活動系統。

在這些面向之前，所先要確定的前提是何謂藝術？「藝術」的定義因此必須先獲得界定。

畢卡索

三、藝術的定義

何謂藝術？何謂藝術品？一般人似乎不覺得回答這兩個問題有什麼困難。例如「藝術，是人類思考與想像世界透過某種媒材的再現」。從思考與想像到再現（representation）與媒材（medium），我們稱之創作過程。而在這創作過程之下的產品，我們稱之為藝術品。這個定義乍看簡單，卻堪稱完整。

盧梭

但從這個定義演繹下去，問題恐怕就不容易回答了：（1）是否任何人將他的思考與想像透過媒材（如油畫與畫布）再現出來的東西，都可稱之為藝術品？（2）是否會畫畫或會唱歌的人都是藝術家？在現實世界裡，這兩個問題的答案似乎都是否定的。我們通常不會承認一個未受過彈琴訓練而能即興彈一段小品音樂的人為鋼琴家。

在現實生活中，我們傾向於相信所有藝術家都是專業的，不管知識層面或技術層面，我們相信只有「藝術家」這種人創造的才是藝術品。兒童、未接受過專業訓練的人，其「作品」都不是藝術品。

但問題似乎並未在此打住。首先，所有藝術家創作的東西都是藝術品嗎？畢卡索（Pablo Picasso, 1881-1973）未完成的作品可以稱

【5】同前註，頁18。

為藝術品嗎？盧梭（Henri Rousseau, 1844-1910）表現技法笨拙的素人畫（naive painting）為何是藝術品，而技法純熟的中國年畫是工藝品？或非藝術品？到底藝術的本質（property）是什麼？又，哪些是構成一件藝術品必要的、充分的條件（necessary and sufficient conditions）？

在19世紀中葉之前，人們一直相信藝術是對自然的模倣；不論是「外在的自然」或藝術家「內心的自然」，都是藝術模倣的對象。藝術家的首要之務，就是要忠實於自然與人生的模倣，繪畫如是，戲劇如是，文學亦如是。自從印象派興起後，模倣論（Imitationalism）開始受到懷疑，各種不同版本的藝術理論——藝術應該是什麼——陸續出現，有人認為藝術是藝術家情感的表現（Expression），有人認為唯有在藝術中呈現了「有意義的形式」（significant forms）的才是真藝術，有的認為作品需表現人類高尚情操才是藝術。更有人說，藝術品必須是一完整而自足的整體，不假外求的形式主義（Formalism）。這些「各持己見」的藝術理論爭論達一世紀之久，在眾說紛紜之中並無相容互通之處，各派堅持只有他們的主張才是對的，不符合他們定義下的作品都是非藝術，如英國藝術理論家貝爾（Clive Bell）堅持唯有具「有意義的形式」的畫才是藝術，在這樣的定義下，所有文藝復興以迄浪漫主義的人物繪畫都不是藝術品（根據貝爾的定義，它們充其量只是歷史畫與風俗畫）。

前述的眾家主張到了20世紀中期，逐漸被另一種理論取代。第一個向這些理論挑戰的是美國美學家摩里斯·懷茲（Morris Weitz），懷茲於1956年提出他的「藝術不能定義論」。在〈美學中理論的角色〉（"The Role of Theory in Aesthetics"）一文中，指出在各種我們所熟知的藝術：繪畫、雕刻、建築、音樂、戲劇、舞蹈、文學等之間並無共同的特徵，有的只是類似性而已。例如在繪畫與戲劇之間，它們所使用的媒體、表現方法並無相同之處。另外他又指出，即使在為某類藝術——比如繪畫——下定義時，我們或許可以列出這類藝術作品之間的共同特徵。但是這種列舉共同特徵是沒有辦法完全涵蓋住的，因為新的發明永遠不斷地被創造出來，而這些新的表現方法與媒體是無法預期的。例如將繪畫界定為一平面的，而定義雕塑為立體的、佔有三度空間的，則在這樣定義下，羅森柏格（Robert Rauschenberg）的組合繪畫（combined painting）是屬於繪畫，抑是雕塑？

根據上述事實，懷茲下結論道：如果「應用的條件」是可以改變的，則「藝術」一詞應是「開放的觀念」（open concept），因為無法列舉藝術所應具備的必要的與充分的條件，為「藝術」一詞下定義將是徒勞無功。

懷茲指出，在現實中，每當任何新形態的藝術出現時，我們並非根據它的「必要與充分」的條件去歸類它，而是「決定」它應歸於何類藝術。這種「決定」通常是由藝評家來做，如拼貼（collage）被歸為繪畫的一種表現方式即為一例。換句話說，藝術的定義與分類並無嚴格的邏輯運作存在，而多是約定俗成的結果。

1964年，美國美學家丹托（Arthur Danto）提出一套不同於懷茲的理論。他認為一個物體之成為藝術品並非由於它可見的外表，而是圍繞在這個物體周圍的「氛圍」（atmosphere），這個「氛圍」指的是使這件物體成為藝術品的某種特定「理論」。但丹托同時強調，一個特別的理論雖可使一件物體成為藝

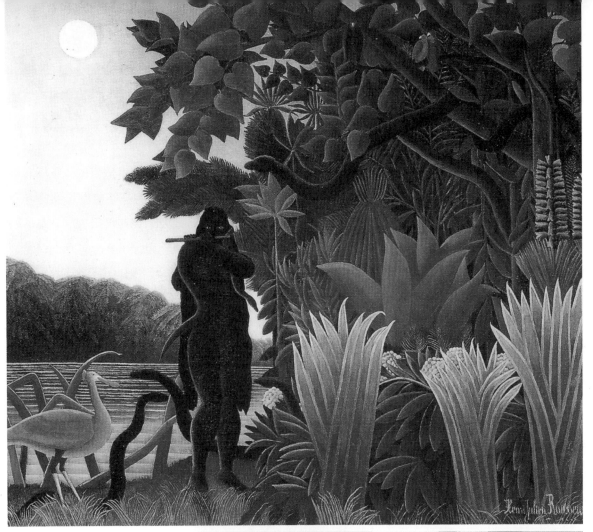

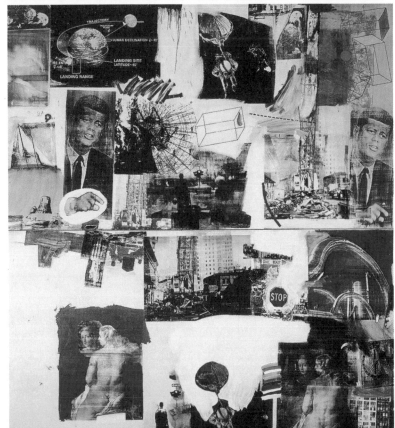

盧梭 弄蛇女 1907 油彩畫布
169×189cm 巴黎奧塞美術館藏（上圖）
羅森柏格 飛行航線 1964（下圖）

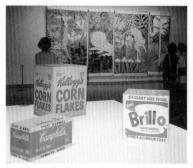

1994年，安迪‧沃荷的〈布瑞洛肥皂箱〉在台北市市立美術館展出的一景。
(藝術家出版社提供)

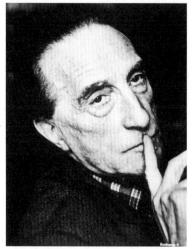

杜象

術品，但這個藝術理論只能被承認該物體為藝術的「藝術世界」（art world）所接受，出了這個「藝術世界」，它就不見得被視為藝術品。在丹托的理論之下，任何東西只有通過「藝術世界」的認定才能成為藝術品。

雖然「藝術世界」並非一嚴格的組織，有固定的成員與其職責，但它以其現有的藝術理論賦予任何物品某種藝術品的身分（status）。安迪‧沃荷（Andy Warhol, 1928-1987）的作品〈布瑞洛肥皂箱〉（Brillo Boxes）可用來解釋「藝術世界」的功能與為何它是構成一件藝術品的必要條件之一。〈布瑞洛肥皂箱〉除了材料（夾板）不同於美國超級市場的布瑞洛紙箱（紙板做的）之外，其餘不論尺寸、外形、圖案及文字完全模倣後者，當沃荷的〈布瑞洛肥皂箱〉在畫廊展出時，這些與工廠生產出來一模一樣的箱子卻變成了藝術品。

但是「什麼東西使〈布瑞洛肥皂箱〉變成藝術品？」答案是：「某種藝術理論」（以〈布瑞洛肥皂箱〉為例，即「普普藝術」（Pop Art）理論）。在「藝術世界」的〈布瑞洛肥皂箱〉可以與真實世界的布瑞洛紙箱一模一樣，但因前者被抽離並結合在「是」（is）藝術品的認同下，它從此變成藝術品。丹托的藝術定義可簡化成兩點：（1）藝術是「藝術世界」的產物。脫離藝術世界的認同，任何東西都不可能成為藝術品。（2）只有在「藝術世界」認同下的藝術家才能生產藝術品。

1974年，美學家喬治‧迪基（George Dickie）在〈何謂藝術？一個體制的分析〉（"What Is Art？An Institutional Analysis"）一文中，定義「藝術品」一詞為：（1）一個人工品（artifact）；（2）具有某種可供審美的特質，而這些特質是被某些代表藝術世界的個人或多數人所肯定的。

迪基認為「藝術」是一封閉觀念（closed concept）。所有藝術品之間，不論是達文西的〈蒙娜麗莎〉（見20頁右上圖）或羅森柏格的〈水牛〉（Buffalo）都有一個共同的特質，亦即：人工品，具備供人審美的效用，這些審美功能是被藝術世界所認同的。

其次，藝術必須為人工製品外，「藝術世界」可賦予它成為藝術品的「身分」。例如杜象的〈泉〉是藝術品而非僅僅是小便斗，

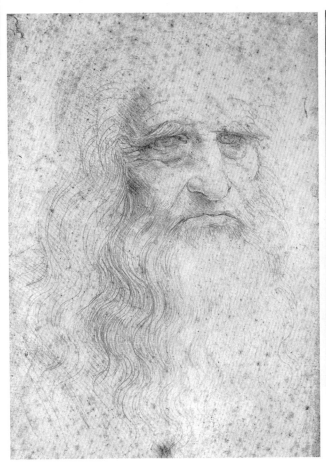 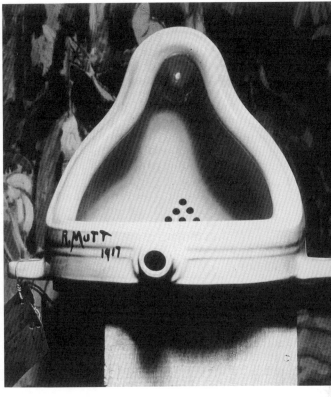

達文西 自畫像（局部） 紅色粉筆 33.3×21.4cm 義大利杜林皇家
圖書館藏（左圖）

杜象 泉 1917 現成物，陶製小便斗 3.5×18.8×60cm（右圖）

因為支持它為藝術品的理論是來自「藝術世界」。「藝術世界」的
成員，以美術為例，包括美術館館長、館員、藝評家、美術史
家、畫廊經營者，觀眾以及其他相關藝術從業人員。

　　迪基同時延伸審美的要件從實體的世界到非實體存在的領
域。在他的定義內，除了有形的物體為人工製品之外，舉動
（gesture）也是一種人工品。他解釋道：並非尿器本身的美，而是
杜象的「舉動」（將小便斗送去展出）對藝術世界產生美學上的重
大意義。杜象的主張「現成物」（ready-made）可視為藝術品，這
一舉動使他選擇的小便斗變成藝術品。易言之，沒有杜象的主張
及藝術世界的認同，任何一個小便斗都不可能成為藝術品，包括
杜象當年使用的那一個。

　　迪基的定義：「藝術是人工製品，具審美價值；而這價值是
經過代表藝術世界的某人或某些人所認同的」，乍看之下似乎相當

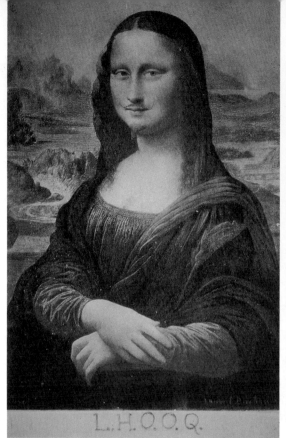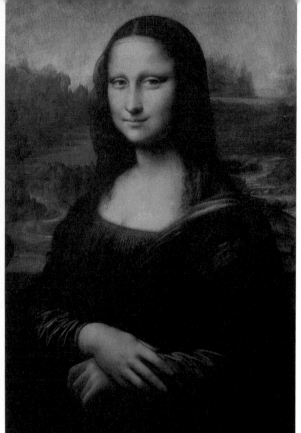

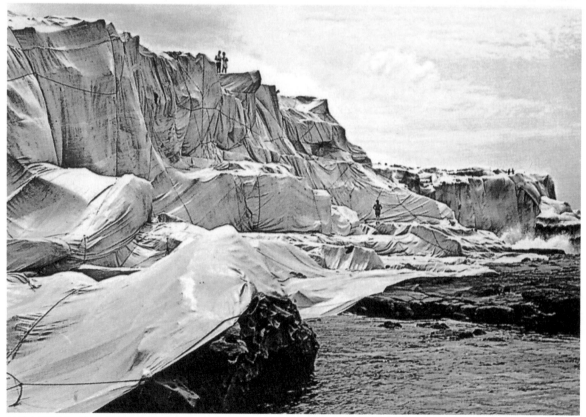

杜象 L.H.O.O.Q. 1919 修改蒙娜麗莎複製品、鉛筆 19.7×12.4cm（左上圖）

達文西 蒙娜麗莎 1503-1505 油彩畫板 77×53cm 巴黎羅浮宮美術館藏（右上圖）

克里斯多 覆蓋的海岸（下圖）

完整，也較前人所下的定義更具概括性。但再仔細推敲，仍有漏洞。

上述兩大定義上的缺點隨後（1977）被賓克利（Timothy Binkley）解決了。第一，賓氏建議我們在談藝術時不必硬將美學的（aesthetic）與藝術的（artistic）兩個領域址在一起。他認為「審美的」的考量並非做為一件藝術品必要的與充分的條件。在〈實體中心美學觀〉（"Piece Central Aesthetic"）一文中，賓克利指出，杜象在1919年的作品〈L.H.O.O.Q.〉雖是一件藝術品，但並非為提供審美欣賞而作。這幅畫的真正創件動機是在表達一則藝術觀念，其創作目標放在「什麼是一件藝術品」這個觀念上。要瞭解杜象的〈L.H.O.O.Q.〉必須知道它要傳達的觀念，而瞭解作品要表達的觀念有時並不需要具有審美欣賞的眼光與心態。

其次，賓克利摒棄藝術品必須是人工製成品這個觀念。賓氏指出，只要藝術家指定某種物品或自然物為藝術，則該物體——不管多平凡——即成為藝術品。藝術家可以將一堆石頭或樹幹原封不動地搬至美術館，然後聲稱這是他的作品，則這石頭或樹幹即成為藝術品，因為是藝術家的「指定」（indexing）這項動作決定某種東西為藝術品。以克里斯多〈覆蓋的海岸〉為例，當藝術家「指出」覆蓋著的海岸是他的作品，則這個地區即成為藝術品。因為是「指出」這個動作決定某種物體為藝術品與否，如果克里斯多本人不曾聲明〈覆蓋的海岸〉是他的「藝術品」，則它就從來都不是一件藝術品。

藝術定義發展至賓克利手上已大致完成。關於「什麼是藝術品」這個觀念，我們大致上可歸納出三點原則：（1）藝術品是人工製品或自然物體，經藝術家製作或選定做為審美或傳達某種觀念之用；（2）藝術家的身分由藝術世界所賦予；（3）在藝術世界中，已存在的理論決定何者為藝術，何者為非藝術。

在這樣的定義下，某人做為藝術家的身分被藝術世界認同後，所有他做的或指出的物品都是藝術品。因為藝術品一詞並不等於好藝術品，所以一個藝術家所製造的，不管是完成的或未完成的，好的或壞的，通通都是藝術品。

藝術世界包括兩組成員，一為核心成員（core personnel），另一為次要成員（secondary personnel）。核心成員包括藝術家（製作者）與觀眾（消費者）。以戲劇藝術為例，演員與觀眾是構成戲劇活動的兩組主要人物（核心成員），兩者缺一不可。次要或外圍成員包括製作人、戲劇指導、舞台監督、其他劇場工作人員、影藝記者、劇評家、戲劇史家等成員。劇評家、記者、戲劇史家雖不實際參與藝術製作，但改變戲劇藝術觀念與發展走向的卻多來自這群人。

四、藝術批評的議題

藝評所關心的議題不少，這些議題可分成：藝術商品生產者、藝術品結構、藝術品內涵、藝術生產的時空情境、藝術生產場域、藝術收受、當代批評意識等七大類。

（一）藝術商品生產者

藝術生產者方面，包含（1）主體性，指藝術家的自我意識、社會地位（實際的與想像的）、創作

的自主性。（2）創作意圖。（3）想像力，藝術生產有賴創作者的想像力，包括對外在世界、生命本質、文化現象的想像。但想像通常來自對這些因素的深刻體會。（4）技法與表現能力，它們是構成藝術足以與大眾溝通的要件。高超的技術或表現能力使藝術家的意圖得以呈現。（5）認知力，藝術家的「認知力」意指藝術生產者對其表現對象的理解與感知能力，包括對媒材、生活環境、知識、概念的理解與感知能力。

（二）藝術品結構

藝術品結構方面，包含（1）藝術形式，傳統上，「藝術形式」一詞通常指幻覺藝術品的構成原則（principles of composition），包括反覆、漸層、對稱、均衡、和諧、對比、比例、節奏、單純、統一等原則。「藝術形式」是所有藝術品必備的外在條件，它們存在任何藝術品中。（2）藝術風格，「風格」原意為作品之外貌特徵，由藝術家性格、時代審美趣味、地區文化特質所構成，是藝術家個人重要的標誌之一。

（三）藝術品內涵

藝術品的內涵包含題材（subject matter）與內容（content），前者呈現於作品上，可供辨認，後者則專指藝術品所傳達的意義，通常由特定文化所界定。（1）題材，在一般人的想像中，藝術品所採用的題材應是包羅萬象，只要是能以圖像表現出的都可以成為題材。就實際的情形而言，例如國內藝術家所採用與偏愛的題材仍十分有限，例如過去的水墨畫題材，除了山水與點景茅屋、小橋、人物、牛、羊之外，油彩除人物、風景、靜物，幾乎再無它物可用。（2）內容，關於作品的內涵的評論，這兩年內較為突出的有：生命、社會、美學、文化、政治、拜物、歷史等問題。

（四）藝術生產的時空情境

藝術生產的時空情境方面，包含（1）文化政策，如國家級政策訂定、文化事務管理單位定位、古蹟與都市發展、美術官員任命辦法、國際展參展內容訂定、文化競爭力等。（2）文化行政，如文化施政的事件和運作制度、官場文化、博物館與產業結盟、服務與諮詢顧問工作。（3）文化傳統，如創作上的傳統的語言和題材，傳統的主導地位、文化產業與傳統保存和地方特色等。（4）文化建設，如國際化與文化建設、民間原創力、藝術家的專業、文化藝術水準提升等議題。（5）文化外交政策，如參與國際大展的策略、策展主題、世界藝壇的權力結構、政治和藝術間的關係。（6）國際地位意識，如國家主體自我意識、客體既成事實、主體的行動綱領（或回應策略）、自我批判。

（五）藝術生產場域

藝術生產場域方面，包含（1）美術館機制，這個單元的評論包含展覽形式、展覽目標、美術館的定位與機能、展覽體制、美術館典藏等子題。（2）策展與展覽策略。（3）藝術評論，包括如藝評的功能，藝評的美學主張等議題。

（六）藝術收受

在現代社會裡，藝術的收受對象雖有委製者、贊助者、收藏家等角色，但主要仍為一般觀眾。當代的評論也大多著墨於後者。

（七）當代批評意識

在文藝生產領域裡，每一個時代都有可能因為社會或政治現實，生成某種特定的批評意識形態，它們並常因而主導著當代人的創作價值觀。例如，義大利文藝復興時期所追求的科學與人本主義精神，便是決定當時視覺藝術創作良莠的批評意識來源。中國明末以降，重文人畫、輕職人畫，重「神」輕「形」的傾向，便是源自於當時的批評意識。

五、藝術批評對象的特點

藝術批評的對象，是包括藝術家、作品、藝術風格、藝術思潮、藝術流派、藝術運動，以及藝術批評本身在內的藝術活動系統。藝術批評就是對藝術活動系統中的各種具體藝術現象，從藝術學的觀點作出思想和藝術的評價。它的批評對象有下列三大特點：

（一）具體性：

藝術批評的對象是各種「具體的藝術現象」，包括如一件作品、一位藝術家、一個藝術流派、一種藝術思潮、一個批評家、一種批評方法等。

如果說藝術理論是對藝術的整體系統研究，藝術批評則是對藝術的各個具體要素進行研究。藝術批評這種具體的局部研究，當然也要聯繫到其他部分，甚至藝術的整體，但它是由具體而整體，中心始終是具體藝術現象。也可以說，藝術批評是局部微觀研究，藝術理論是整體宏觀研究。美國新批評理論家韋勒克（René Wellek）所說：藝術批評是關於具體的藝術作品的研究，致力於說明一篇作品、一個對象、一個時期或一國藝術的個性。

（二）集中性：

藝術批評的對象主要集中在「作品」這個藝術要素上，而不像藝術理論那樣把研究對象分散在「生活」、「藝術家」、「作品」、「觀眾」這四個要素及其之間的關係上。藝術批評史中批評對象呈分散狀態，如「本體批評」、「主體批評」、「讀者批評」、「社會─文化批評」，但它們又都是建立在對「作品」批評，即「本體批評」基礎上的，或者說「主體批評」、「讀者批評」、「社會─文化批評」，只不過是「本體批評」的延伸。從根本上說，藝術作品是藝術系統四要素的「軸心」，是藝術這種社會審美意識的基本形式。換言之，在藝術領域裡的一切藝術現象，一旦離開了藝術作品這一形體，就無法存在，也不稱其為藝術現象了。

（三）當代性：

藝術批評的對象主要是「當前各種新的藝術現象」，而不是像藝術史那樣，對歷史上的藝術現象進行研究。藝術批評的對象，就是藝術活動系統中各種具有一定新質的、具體的藝術現象，其中，新創作的藝術作品則是其基本對象。藝術批評是當代藝術研究，是共時性研究；藝術史是歷史的藝術研究，是歷時性研究。藝術批評為藝術史提供材料，藝術史為藝術批評提供借鑑的關係，也正源於此。因此，從某種意義上說，一部藝術史的基本研究材料，也就是各個時代的藝術批評的內容之總和。

第二節 關於各種藝術批評的性質說

關於藝術批評的性質問題，歷來論者眾說紛紜，但主要的學說有「科學」說、「藝術（創作）」說、「科學與藝術的統一」說三種基本走向。

首先，「科學」說強調批評的「科學性質」，即把批評視為一門科學。19世紀以來，特別是20世紀，此說在學術界具有廣泛影響和重要地位。最早提出「科學」說的是俄國詩人普希金（Pushkin），他在《論批評》書中，提出了「批評是科學」的觀點。他說：批評是科學，是揭示藝術、藝術作品的美和缺點的科學。主張以充分理解藝術家在自己的作品中所遵循的規則，深刻研究典範作品，積極觀察當代突出的現象作為批評的基礎。

在普希金之後，聖·佩韋、丹納、勃蘭兌斯、別林斯基、車爾尼爾夫斯基、杜勃羅留波夫等批評家，均有卓越的批評活動。俄國批評家別林斯基提出了：「批評應該是整個的，其中見解的多面性應該出自一個共同的源流，一個系統，一種藝術的觀點。這將是我們現代的批評【6】」。

20世紀後受科學主義思潮的影響，西方藝術批評中的科學化傾向逐漸成為一種強有力的思潮。新批評的代表人物理查茲（Ivor Armstrong Richards）、蘭色姆（John Crowe Ransom）、佛克馬（Douwe Fokkema）、弗萊（Northrope Frye）、韋勒克等，都曾從不同方面嘗試以科學方法說明批評之科學性。例如，理查茲說，雖然詩歌有著與科學決然不同的性質，但這並不等於說不能用科學的態度來對待它。他強調，我們必須尋求某種方法，使價值判斷成為科學職權內的事，使文學事實決定其本身的價值。蘭色姆在《世界的軀體》（*The World's Body*, 1938）裡說道：「批評一定要更加科學，或者說更加精確，更加系統化【7】。」荷蘭文學批評家佛克馬也認為，「依賴於一種特定的文學理論」，可以「使文學研究達到科學化【8】」。原型批評的代表人物弗萊，在《批評的剖析》（*Anatomy of Criticism*）這部代表作中，力圖「在文學範圍內，為批評找到一個認識框架」，最後他建立的理論框架即「原型批評」。韋勒克則認為：「文學研究如果稱為科學不太確切的話，也應該說是一門知識或學問【9】」。

其次，「藝術（創作）」說，強調批評的「藝術」或「創作」性質，即把批評看作一門藝術。此類最早的批評，在中國如古代曹丕的《典論·論文》是普通的散文，陸機的《文賦》是賦體，劉勰《文心雕龍》是駢文，杜甫《戲為六絕句》是詩體。在西方，古羅馬賀拉斯（Horace, 65B.C.-8A.D.）的《詩藝》（*Ars Poetica*），法國新古典主義理論家布瓦洛（Nicolas Boileau-Despréaux）《詩的藝術》（*L'Art poétique*）也都是用詩論詩。「以詩論詩」、「以詩論藝」為一種傳統。

在藝術批評領域中，自覺地把批評看成一門藝術創作的始自19世紀。19世紀法國第一位職業批評家聖·佩韋（Charles Augustin Sainte-Beuve）、英國作家批評家王爾德（Oscar Wilde），20世紀的批評家法朗士（Anatole France）、美國批評家門肯（Henry Louis Mencken），一直在弘揚這個觀點。

聖·佩韋把個人的批論論著稱為「作家肖像」，把撰寫評論看作如詩、小說一樣的創造性過程，認為這是「以間接方式來揭示那隱藏著的詩或創造」【10】。英國唯美主義作家、理論家王爾德在《批評家

就是藝術家》（*The Critic as Artist*）中，斷言：「批評是創造精神的一個基本部分」，正是「批評的能力創造了新鮮的形式」。在王爾德看來，批評家的創造就像藝術家的創造，是「對原材料進行加工，使之融入一種既新鮮又美好的形式」【11】。近世批評家也多有認為最好的批評便是一種藝術的共同傾向，批評不但需要說真實的話，而且還須使批評話語本身成為一種「美好的有形式的藝術品」【12】。這些觀點反對藝術批評的「科學」說，斷言「批評不是科學」。

但至於藝術批評是什麼，又其說不一。例如，法國印象主義批評家法朗士認為，藝術批評是「記述自己神魂在傑作中的遊涉」。國內文學批評家梁實秋曾說：「文學批評根本不是事實的歸納，而是倫理的選擇，不是統計的研究，而是價值的估定。凡是價值問題以內的事務，科學便不能過問【13】。」

最後，批評性質上的「統一」說，高度重視批評的「科學」與「藝術」因素的統一融合，同時關注兩種因素。

1960年代，蘇聯新審美學派的美學家鮑列夫（Борев, Ю.Б.）在其代表作《美學》中指出：「批評具有雙重本質：從它的某些功能、特點和手段來看，它是藝術；從某些功能、特點和手段來看，它又是科學【14】。」他同時也主張「不能把批評看作是純科學的領域」，認為批評是「邊界性的相關概念」，它是「文化領域中獨一無二的現象」，既不完全是科學的，也絕非是藝術的，而是雙重本質的知識領域。

1980年代，中國文學評論家滕雲曾說：「評論是科學，也是藝術；它是一種科學創造活動，也是一種藝術創造活動【15】。」「統一」、「融合」說，自此普遍流行。

從藝術批評的根本性質來說，它是一門科學，是一種特殊的科學，即帶有藝術性的科學。

第三節　藝術批評的特性

就制定規則而言，藝術批評沒有原理可言。人們從來不是按照某種「原理」所定出的「規則」來進行藝術批評的。「批評」並不是一個經驗實體，也不是一種確定的對象，而是藝術活動的一項，以藝術的活動為對象。

藝術批評是人實現其自由意志的最普遍形式，其過程是一種自我明證，而其結果是對於藝術的某種虛構。其特性包含自身存在的自主性、批評意義的虛構性、表達的自由性和實際操作上的科學性。

一、存在的自主性

藝術批評的自主性包含兩層涵義，一是指藝術批評與藝術理論、創作、欣賞、流派、思潮、藝術政策、考古研究等實踐領域之間的關係。另一個是指藝術批評得以自主的根據。

藝術批評是關於「藝術」的，它屬於藝術活動的一個獨立自主的活動項目。

藝術批評與藝術理論、藝術創作、藝術欣賞等活動是平行的。與理論、欣賞相同，藝術批評本身標示某種態度、觀點和實踐。

【6】同前註，頁26。　　　【7】同前註，頁27。　　　【8】同前註，頁27-28。
【9】同前註，頁28。　　　【10】同前註，頁30-31。　　【11】同前註，頁31。
【12】同前註。　　　　　　【13】同前註，頁34。　　　【14】同前註，頁36。
【15】同前註。

批評性質受各種社會因素和主體目的性制約，但其功能卻是自為自主的【16】。批評不同於解說、創作、理論、欣賞、思潮等等，它的存在是人的自由意志的一部分。

就個人意志自由實現的現實性來講，理論與創作之間存在著矛盾。「理論是一種認識界限，而創作則是為著打破一切界限的過程【17】。」然而，因為藝術作品本身與藝術品解說之間，兩者存在著不可通約的語言水準，批評的存在對人們有著絕對的必要性。

（一）批評與解說的區分

首先，藝術批評並非只是對藝術品的解說。在範圍上，藝術批評大於解說，而且其最終目的也不只是解說。事實上，藝術批評文章對藝術品的再解說是一種替代行為。

「解說」是指批評家將自己的看法，以文字表述方式把作品分為各種單位成分，然後再分而治之或重新組合。在此，批評家是把藝術品中的某些組成因素，「看成是自然界和現實生活中原來就有的物件和事實」，然後批評家再對這些外觀、色彩、人物、活動、觀點、場景等等，重新「品頭論足」一番。在這樣的批評活動中，作品的主要內容、藝術欣賞活動的真義便不復存在。

（二）批評與創作的區分

藝術批評對於批評對象的作用，在於使對象本身進入批評。藝術活動是以一定的批評意識為基礎，對人類來說，「需要藝術和需要批評是同等重要的【18】。」由於批評多以理論為表述方式為之，人們會有批評在「指導」創作的錯覺。事實是，批評無須仰賴藝術作品即可存在。批評家與創作者在各自活動時都循著一個共同的結構；那就是，批評意識。

藝術理論與藝術創作都可以達到某種相同的認識水準，只是各自的方式不同罷了。前者是理論的、闡述的，後者是示範的、展現的。理論與創作的相互依存，它們都是人追求自由實現的不同型態。

批評對創作若有「指導」或「規範」的作用，不過是批評自身存在的一種偶然方式罷了。（創作的存在不需依賴批評的給予）但批評之所以與創作有較直接的聯繫和相互影響，在於「批評意識是藝術創作的基礎【19】。」

批評是一種觀念的引導或啟發，「體現的是文字表述和造型直觀的聯繫【20】。」創作是「一種事物本身的自由展現方式，它體現的是各種心理活動和事物形象的聯繫【21】。」前者目的在揭示審美發生的各種可能性和方式，後者目的在把各種事物、現象、觀念、情感，甚至道德轉換成可見影像；兩者不同處是批評在於啟發審美活動；創作在於把既定的審美體驗凝固為某種視覺定勢。

批評不一定要有現成的作品為對象，創作者同樣也是自我批評者；換言之，批評者可以不是批評家本人，觀眾、創作者本人都可以是批評主體。

雖然藝術批評離不開藝術品，但是這是指藝術批評作為一般應用形式的實際情形，而不是藝術批評自主性與否的證明；相反，藝術品要成為藝術品，卻一定要在作品之外，獲得藝術批評的認可。作品的藝術定性是在批評中構成的，並且由藝術批評規定著作品的命運，「好的」藝術批評使作品中可

能具有的審美因素，以及作品在整個社會文化背景中，可能產生的內容、關係、傾向明晰起來，從而使作品更加充分地展現自己的價值。藝術品可能具有的審美因素或意義，是創作者在創作時所賦予的，這種賦予是創作者首先以批評的態度來對待作品的創作產生的。若說先有作品才有批評，實際上不是指某種因果關係，而是由於真實的藝術活動中，總是要談到作品【22】。

藝術品具有被欣賞、批評、詮釋等無限的可能性，但在沒有批評參與之前，其本身不具審美的真實含義。藝術品在詮釋上的開放可能性，得自於視覺形象的封閉性。正因為藝術品本身不具有自我詮釋的確定性，而觀者可以將其感受以各種不同的語言內容表達。如此，各種不同的表達之真實涵義即藝術批評【23】。

批評先於創作，存在於藝術活動中。批評的自主性在於它不一定需要作品作為批評對象，但它必定會造就一定的藝術欣賞群和藝術家及其作品。批評並不把藝術創作看作是自身活動的「結果」或「產物」，而只是把創作看作批評的一種對象。

（三）批評與欣賞的區分

在普遍意義上，批評意識形態並不一定已經形成了明晰的概念。

語言的批評性質在自由意志的表達上，「也不一定是在明晰的概念水準上成立的【24】。」欣賞不需明晰的概念，但欣賞者必須能夠轉換對象的感覺成語言，欣賞才在藝術活動中得到確證。

在這個意義上，欣賞和批評是同時產生的，「只不過各自的思維和語言的水準不一致，而且其目的和所達到的結果形態上也不一樣【25】。」欣賞和批評是兩種不同且對立的態度，雖然在實際的藝術欣賞活動中，這兩種態度經常同時發生。欣賞與批評對待同一件藝術品是兩種截然不同的方式，當其中一種在心中是至上的，它同時在心中驅逐另一種。欣賞時，我們自由地、不疑地，順從著我們看到的、聽到的、讀到的，我們臣服於作品，我們希望活在作品的空間內，我們接受作品並放棄對它的任何挑剔，我們迷失在作品中，彷彿它是真實的世界；當我們凝神注視達文西的〈蒙娜麗莎〉時，我們看到一個似笑不笑的女人面對著我們，她的背後出現了綿延不斷的山丘、河流，彷彿那個16世紀初的義大利女人就坐在背後有山巒的窗邊看著我們，至於它的光影如何分布、人物造型如何修飾、空間如何分出遠近、色彩如何控制，我們渾然不察。

相反的，批評的態度與欣賞大異其趣。為了顯示這件作品是好的，批評家必須告訴我們，畫中的那些因素構成這幅畫的藝術價值。他可能談到〈蒙娜麗莎〉感官上的迷人處，形式結構的清晰度，畫中所能喚起的深奧情感，以及它所表現出來的精確真實感。批評家必須分辨作品中，各個組成元素（如色相、彩度、明度、明暗、紋理、空間、形狀等）單獨的及它們之間的關係。批評的目的不是審美知覺而已，批評家尋找作品內的知識，以支持他的價值判斷之合理性。

欣賞與批評雖然都以藝術活動或藝術品為對象，欣賞著重經驗的事實：對象物是不是藝術？審美知覺的形態是什麼？審美經驗如何發生等？相反的，批評著重的是審美活動的價值面向，批評把焦點對準在欣賞過程，分析和判斷對象在審美上的優缺點，有系統地處理詮釋和評價的問題。

【16】孫津，《美術批評學》，頁5。　　　　　　　　　　【17】同前註，頁6。
【18】同前註，頁5。　　　【19】同前註，頁6。　　　【20】同前註，頁40。
【21】同前註。　　　　　【22】同前註。　　　　　　【23】同前註，頁41。
【24】同前註，頁54。　　【25】同前註。

第一章 ● 藝術批評的性質 | 27

（四）批評與理論的區分

藝術理論探討藝術的各種概念，它從美學實踐中抽取各種具有歸納性的概念，然後再以這些概念作為理論建構和闡述的直接對象和材料，通過藝術批評分析、演繹，最後達到仍具有範疇性質的概念性結論。如果說，藝術理論「要求概念的周密和嚴整」，批評則使作品的功能得以發揮【26】。

就自主性來說，理論並不是批評的基礎。藝術理論具有規範藝術現象和活動的性質，藝術批評則不尋求這種規範性質，它只啟發和引導對藝術的各種意識，卻不把這些意識作為結論。藝術批評和藝術理論都以某種知識形態向人作出種種界定，它們相同之處是知識本身的特性。

但是理論不能決定批評的有無自主性。藝術理論對批評而言，不但不是必要，理論和批評的自主性是無關的，批評不因缺少理論而不算是批評，也不因缺少理論而減弱批評的效果。藝術理論試圖解說某種知識理論，批評並不解說、規範某種知識理論，而是在啟發和引導某些藝術活動和現象。藝術批評不是以理論為必要手段，它的自主性建立在「批評所涉及和運用的範疇、概念是否統一在一個系統中【27】。」這是因為藝術批評的目的在於啟示和引導對藝術現象的審美感受，批評本身的好壞建立在它是否具有說服力和感召力的要求上。換言之，理論是對概念式的定義，而批評則是對現象的詮釋【28】。

理論上，思維的訓練、審美體驗的分析，都可能有助於藝術批評，但它們對批評的自主性並非必要的條件；批評不會因為有了「高質量」的理論和「好的」美學觀點而變得更加有效。批評在語言表達上，往往用不著考慮理論所要求的「概念周密和嚴整」，但這並不是指批評本身沒有邏輯的一致性，而是指這些因素不構成批評自主的必要條件。

（五）批評與思潮的區分

藝術思潮是藝術活動的一種綜合現象，其中包含藝術批評。兩者間的關係是：藝術思潮的範圍大於藝術批評，但藝術批評是藝術思潮的促成動力。藝術批評往往是藝術思潮的核心動力，特定的藝術思潮則是特定的藝術批評運動的方式或結果。這是因為特定的藝術思潮「往往以某種藝術批評作為它的理論基礎、形成方式，以及主要的觀點傾向【29】。」

藝術思潮需要批評加以定性與規範。當藝術批評為一些藝術現象做了綜合分析、使這些現象的某些言說（discourse）等因素被當成某種藝術思潮（藝術思潮是經驗的，而非先驗的）。因此，「各種藝術觀念和藝術現象形成一種思潮」，往往取決於支撐它的藝術批評。當一種藝術思潮形成時，它可以運用某種藝術批評提出它的主張，「引導它的欣賞水平，啟發它的創作風格【30】。」藝術批評可由特定的美學（如表現主義美學）、藝術流派的主張（如印象派、表現派、野獸派）、某種藝術觀點和創作風格（如新文人畫）等等所形成，也可以由某種意識形態（國際化即現代化）、藝術政策（如本土化）所促成。離開了藝術批評的運作，任何藝術思潮都是不可能形成的。可以說，藝術批評使藝術思潮的存在得以確定。

藝術批評促使某些主張、美學觀點成為藝術思潮，並成為其代言人。藝術批評的自覺意識、發

現、影響、說明等，造就了「藝術」涵義的變化；換句話說，藝術流派和藝術思潮的興起，往往是藝術批評自覺參與藝術活動的一個標誌。批評的實踐使思潮定性並成為代言人。

（六）批評與政策的區分

藝術政策自古以來即存在於不同的社會，是政府管理藝術活動的策略，或從事政治活動需要的角度對藝術活動規定的策略方針。例如在希臘時代，美術被視為追求完美的活動，在觀念上被區分為真正的美術創作和工匠的技術操作，前者由自由人執行，後者是奴隸的職業之一；此時，美術政策並沒有以文字條例或長官命令的方式存在，卻在觀念上由社會等級結構和分工方式所體現和維持。17世紀的法國新古典主義，其藝術政策從意識形態到行政手段都是政策性的全面性規範。任何政策都有著批評的性質，一如經濟政策、文化政策、美育政策等等，政策本身都須經過某種批評意識形態的爭論後才形成。

藝術批評的自主性在於它是藝術活動自身的一個領域；藝術政策其不自主性在於它是用藝術之外的角度考慮和制定的政策，來規範藝術活動。藝術政策的制定不必然出於藝術本身的需要，它實際上總是從非藝術的角度出發，為著主要是非藝術的利益而制定的。在「藝術政策」一詞中，藝術其實是由政策來界定的；亦即，政策才是主體。

藝術批評可以批評藝術政策，因為一切有關藝術的現象都可以成為藝術批評的對象。如果藝術政策本身是非藝術性質的，藝術批評把它們當成自己的對象時，很可能會失去自己的特性而成為另一種性質的批評。

（七）批評與考古研究的區分

批評與考古研究分屬兩個不同領域，但批評往往決定考古研究成果的意義。藝術考古研究已是科學性的工作。它可使用科學性手段判定某件文物的年代，但確定文物的藝術性質、特徵等問題，則總是以一定的藝術批評標準為前提，而且事實上總以當下的藝術批評觀念為分析標準的。例如，我們今日常以批評的眼光將原始人社會的東西當成藝術品即是一個例子。

二、意義的虛構性

批評關注的是作品本身特徵的「意義」，而非特徵本身。換言之，批評的直接對象並非作品本身物質的屬性，而是作品特徵的意義，它的目的在啟發和引導審美態度和體驗作品的意涵。批評所實現的並不僅僅是一種虛構，而是被批評所啟發的真實活動。在實際的藝術批評中，不管是直接對作品或現象、思潮的批評，它其實都在批評的同時，虛構出它的批評對象。虛構意指批評論述它的對象時，這對象是由批評在詮釋過程中，挖掘或形塑出來的。其情形正如文化論述中產生文化主體，歷史論述中產生歷史。

批評的主要目標即是在創造某種「意義」。這種意義只能在批評論述中將潛在的視覺、聽覺的意義具體化。例如，面對一件作品時，觀者看到的是它的物質外觀、組成材料、形式結構、形態特徵。

【26】同前註，頁44。　　　　【27】同前註，頁42-43。　　　　【28】同前註，頁45。
【29】同前註。　　　　　　　　【30】同前註，頁46。

當這些外在因素轉變成審美體驗時，批評意識已經參與其中，成為主體產生這種體驗的主要動因和形式。在「看」的過程中得到的體驗，其本身可能是依一定的批評意識而成立的。

批評對象在被論述過程中，所產生出的觀念因素是批評自身功能的一種虛構。真正的「批評對象」就是這種「觀念因素」，它們並不直接存在作品的外觀上。在批評中，虛構所具有的「想像」含意，就是各種知識的互相對比、檢驗、選擇，而由此形成的各種觀念本身即是批評的內容。具體的批評是從這許多內容中綜合、分析、引申、推論出來的【31】。

例如美國藝評家歐文思（Craig Owens,1950-1990）在批評1980年代的新表現主義藝術家時，他認為這些藝術家所作的並不在試圖恢復西方藝術傳統；相反的，他們是以傳統的題材、風格、甚至圖像，在嘲諷現代主義傳統的破產。

齊亞、庫吉、克列蒙德、馬利阿尼、巴塞利茲、呂佩茲、印門朵夫、費汀、平克、基弗、施拿伯等人及其他藝術家所從事的並非在重新發現或重新經營傳統，他們所作的毋寧是在宣告傳統的破產，特別是現代主義傳統的破產。今日，那強烈地驅動現代主義的動力——那反叛的信念——正無處不在的被當成詼諧與羞辱的對象。我們正見證的是所有現代主義傳奇的全面被清除。（圖見32頁）

顯然，歐氏的「批評對象」並非新表現主義藝術的圖像本身，而是新表現主義圖像背後所提供的歷史意義。

批評對象是一種第二性（second order）的觀念，而不是經驗實體或是作品的固有屬性。「批評對象」的特定涵義是由批評者的主觀意識或審美態度所生成的。在批評的描述上，批評語言使對象的外觀與語言保持一致的對等關係上。批評對象是批評家本人比較某些知識而得出的某種意義。這些意義可能有它的出處，如藝術品、現象、流派、思潮，甚至藝術批評本身。藝術批評在滿足於它的某種虛構活動中，就產生了它的真實含義或作用了。由於這些意義本身並非作品或現象的固有屬性，因此，批評對象可稱之為某種虛構的性質，例如，古典主義、後現代主義、優美風格、新文人畫等。如果藝術批評的對象是思潮、觀念，那麼它的虛構性就更容易看出來，因為思潮和觀念本身已是第二性的存在。

藝術批評對象指的不是可視的或可觸摸的實體，如繪畫作品的畫面或雕塑的外表，這些僅僅是構成藝術品的物質，它們並不是批評的對象。「藝術批評對象」指的是像前述歐文思所論述的，那無可視的或無可觸摸的觀念與意義。要言之，由藝術作品或藝術活動所生成的觀念或意義，才是批評的真正對象。

三、表達的自由性

批評的表達是一種人對自我意志伸展的確認，這種確認在本質上屬於自由意志的語文化行動。

「自我」指批評是依一定的知識，把人的視或聽的知覺本能所轉成的某種文字，「確認」指的是「把文字的內容回應到視覺或聽覺對象的把握之中【32】」，文字本身是外在世界的替代物、自成一個虛構的觀念世界。這種虛構所確證的是「人在藝術活動中的某種形式感【33】」，它的實現是通過藝術批評的反覆啟發、引導、闡釋而形成的，對於視覺或聽覺的特徵之「抽象類比」來完成的【34】。從批評觀念到視覺對象，其終極性在於批評文字是否是關涉可視圖像。

人的思維活動都從知覺開始。藝術批評所用的視覺、聽覺、觸覺為知覺之一種。這些知覺的自由意志，體現於人對外在事物可視性、可聞性、可觸性的最基本、最初始狀態。這種狀態本身可以形成某種「知覺概念」【35】，是批評得以生成的一種最根本特徵。

但是，藝術批評不僅要具有知覺的水準，它必須把這種水準提高到語言概念，並把各種知覺轉換成以語言形式體現的某種內容。欣賞可以停留在視知覺水準，批評必須超越此水準到語言可名狀的地步。藝術批評以人的知覺開始，以語言概念水準的實際表述為最終目的。

批評實現人的自由意志。自由意志是人所特有的一種功能，人只能在自由實現的經驗結果上，或實現過程的種種形態中談論何謂自由意志。藝術批評是人的某種本能的文化體現，人以語言判斷、描述、說明、傳達其視聽覺的一種必然要求。人不同於動物，在於人可以向自己發問，而向自己發問即自由意志的實現。

批評以語言實現人的自由意志，人以思維及語言表達他的自由意志，沒有語言即無法形成任何含意確切的概念判斷，甚至連起碼的群體活動也不能成立。自由實現的結果常是多樣的，但這些實現過程必須透過語言，並且為了傳達與交流，語言又總是以言語的方式，包括文字書寫，而具有意義的【36】。」當語言構成自由意志的載體時，批評也就產生了。

人以批評表明和交換他的自由意志，批評透過語言完成人的自由意志。語言的涵蓋範圍大於批評，亦即，並非所有語言都是批評，批評必須要有專門的批評對象，然後從中形塑出有意義的觀念，以及相對確定的概念。語言的運用具有批評的性「質」，而語言所完成的批評是語言「量」的結合之成果，亦即，量的結合不影響語言做為批評的性質。

四、操作的科學性

在社會現象和思想現象中，藝術批評本身的特殊本質包含四種特性，這些特性構成藝術批評獨特的內在機制。這四者是藝術批評實際操作上特有的方式。

（一）分析與表現的方式

在分析批評對象上，藝術批評兼用理論的和藝術的兩種方式，即「科學與藝術合一」方式。

在分析方面，藝術批評是以理論的方式掌握對象，使用科學方法如邏輯方法、歷史方法、比較方

【31】同前註，頁59。　　　【32】同前註，頁63。　　　【33】同前註。
【34】同前註。　　　　　　　【35】同前註，頁55。　　　【36】同前註，頁53。

印門朵夫 大椅子 1980 畫布‧壓克力顏料 310×250cm（左上圖）

巴塞利茲 遠離窗邊 1982 油彩畫布 250×250cm（左下圖）

基弗 Margarethe 1981 複合媒材（右上圖）

施拿伯 海 1981 油彩‧陶器於木板 274×390cm（右下圖）

法，進行歸納、判斷、推理，「對批評對象進行分析、綜合和評價」【37】，這種分析與歸納方式與科學，「以理論方式掌握世界，即運用概念、判斷，抽象地反映世界」，基本上是相同的。因此，從根本上說，藝術批評也具有科學的一般屬性。

在表現方面，一方面，藝術批評比一般科學更多地使用藝術語言及藝術手法，使批評具有一定的形象性。另一方面，藝術批評的表達經常採用如詩體、雜文體、散文體等評論方式，以藝術的方式在掌握批評對象。因其如此，藝術批評又具有一定的藝術特性。在掌握世界（客觀對象）的方式上，藝術批評是兼用理論和藝術兩種方式，具有科學和藝術的兩種性質【38】。

（二）批評的思維方式

在思維方面，藝術批評兼用抽象思維和形象思維兩種思維，可以說是「科學與藝術合一」的思維方式。

一方面，正如科學研究，藝術批評對藝術作品進行評價，主要是運用抽象思維，進行比較、歸納、分析、綜合，「深入對象的本質，揭示客觀規律，達到更深刻、更帶普遍性的理性認識【39】」，這是藝術批評具有了科學性質的地方。

但藝術批評並不僅僅使用抽象思維，它同時也須使用形象思維。在批評過程中，藝術批評始於欣賞。在欣賞階段，批評家是運用形象思維，特別是具象思維，這種思維包括形象感受力，再造想像力，創造想像力，這樣一個以形象思維為主的欣賞階段，是藝術批評家的基礎工作。

形象思維始於欣賞，終於批評。沒有它，也就沒有真正的藝術批評。形象思維是藝術創作的特徵，因此，藝術批評的形象思維也就具有了藝術的特質。藝術批評是兼具抽象和形象兩種思維方式，具有科學性和藝術性兩種性質。

（三）掌握主客體關係的方式

在掌握批評家（主體）對批評對象（客體）的關係上，藝術批評既要求冷靜客觀，又必須注入情感，兼具科學與藝術的雙重態度【40】，這種特殊態度，即「科學與藝術合一」關係。

一般說來，科學研究是一種理性思考活動，「以科學性、客觀性、真理性為其特徵【41】。」藝術批評對其對象的描述、分析、評價，同樣要求「公正、全面、冷靜客觀」的態度，避免片面性、主觀隨意等態度，以達到科學性和客觀性為目標。

然而，情感活動在批評過程中也佔有非常重要的地位，它是批評活動中的重要組成部分。情感活動「不僅貫穿於整個批評活動中，而且還要作為科研成果的組成部分表現出來【42】。」實際上，藝術批評沒有批評家的情感介入，就不能感受藝術、理解藝術，從而也就無法對藝術進行評價判斷。優秀的批評論著，既有理智又有情思，這是批評家情感注入的結果和體現。如同藝術家創作過程中用全部心靈情感去擁抱生活，藝術批評也是具有藝術創作的性質。

總之，在主體對客體的關係，藝術批評兼有兩種態度：一是像科學研究那樣，憑仗智力，「冷靜客觀，作理性分析和判斷」；一是像藝術創作那樣，極力表達自己的情思，以形成個人的藝術風格。

【37】 李國華，《文學批評學》，保定市：河北大學出版社，1999，頁41。
【38】 同前註。　　　　　【39】 同前註。　　　　　【40】 同前註，頁42。
【41】 同前註。　　　　　【42】 同前註，頁43。

（四）批評的生產方式

從批評生產活動的本質上來看，藝術批評具有科學發現和藝術創造兩種本質。

人類精神生產活動重要的特徵或根本性質，概括地說，就是發現或創造。科學家以研究、探討、發現事物的規律、本質，從而生產新的觀念、思想、理論為目標。但從精神生產的本質上來看，藝術批評同時兼具科學和藝術的性質，亦即，既有科學的發現（揭示事物的本質和規律），又有藝術的創造（創造批評意境）。

（1）**科學發現**：正如科學研究一樣，藝術批評也是一種發現。真正的藝術批評應當而且能夠「發現」作品的價值和缺點；指出作品的潛在層次的內容意義。托爾斯泰曾說：「真正評論的任務是發現，並指出作品的一線光明，沒有它作品就一文不值【43】。」藝術批評的目標是從具體的藝術現象中，「比較、歸納、分析、綜合、概括出某些藝術概念【44】」，並從中抽出規律性的東西，進而形成對批評全面的、深刻的、普遍性的理性認識，進而為藝術理論提供科學依據。

（2）**藝術創造**：藝術批評同藝術創作一樣，也是一種審美創造。批評作為審美創造，至少包括三個方面。其一是「批評意境」的創造。「批評意境」是指經過批評家對作品詮釋的結果，是作品的意象、時代的氛圍、評論者的深刻感受等三者「有機結合的統一體。」其二是「藝術家形象」的創造。優秀的藝術批評，特別是作者論、作者評傳，「大都能夠在對作者生平實踐、創作道路、文藝思想的描述和對作者創作的評價中，塑造出作者的形象來【45】。」其三是「藝術批評風格」的創造。藝術批評能夠創造出獨特的思想和個人的評論寫作風格。

藝術批評作為一種以理論形態展開的藝術創造，主要是上述幾個方面的創造。批評生產活動的本質上看，藝術批評既評價優劣，揭示藝術的本質和規律，又創造出批評意境、藝術家形象和藝術批評風格。

換言之，藝術批評既是一種「認識活動」，同時又是一種「審美創造」；它既有科學的真理性、客觀性，又具有批評家自己的主體性、情感性；它以抽象思維為主，但又始終離不開形象思維的活動；它主要是用理論形態掌握世界，但又要運用文學手段創造批評意境，成為批評家的審美創造。總之，藝術批評是科學與藝術兩種性質的融合。

第四節 藝術批評語言的本質

一、批評語言與經驗結構

批評語言離不開人們的日常經驗。批評語言雖以知識為基礎，批評所涉及的知識仍然是人們日常經驗可驗證的知識。因此可以說，批評語言必然與人的經驗結構存在著某種對應的關係。然而，批評語言建立在人們可感知的經驗上，但是在一般情況下，並非人們所有可感知的經驗都能在批評語言中找到語彙。這種語言的侷限事實，本節稍後有進一步的探討。

二、批評語言與知識空間化

　　藝評以語言構成，而語言是知識的媒介物。因為語言的溝通功能，藝評家才得以使用語言述說他的感覺、詮釋他的認知、發表他的願望；換言之，他的體驗與想像是透過語言表達出來的。也因為語言的關係，藝評家才能說出他對數位化時代的認知，例如，藝術創作不再侷限於「再現真實」的追求，以及他對未來藝術的願景，那就是，藝術創作將不再重視「永恆性」【46】。在這裡，「再現真實」或「永恆性」不僅僅是兩個不同的詞，它們其實負載著對熟悉這種語言的人所認同的知識。因而對讀者而言，藝評在物質層面雖是語言，他們是透過語言所傳達的知識，獲得評論所要闡明的意義。

　　語言雖是知識的再現物之媒介，但語言不是知識本身，語言與知識之間存在著「鄰近」的關係，而非一對一的關係。一群人可以說是「群眾」，也可以說是「大眾」或「民眾」。但「群眾」和「大眾」或「民眾」之間，仍可能存在著細微的差異，在不同的前後文關係中，它們代表不同的意義指涉（signification）。

　　在每一則藝評中，由語言所構成的知識，展現它們對事物指涉的可能向度，而作為語言使用者的藝評家，當她在部署其自身的認知與願景時，語言成為她不可或缺的表達工具。藝評知識空間為三度空間圖像，在其中，存在著底與頂，它的範圍或邊界由知識所保護。但此處也正是藝評言說可能性的極限，越過此極限，藝評知識即無法跨越與穿透。構成藝評知識極限的不是別的，正是每個時代語言的最大指涉能力。

　　然而我們也不能忽略這樣的一個事實，知識的合理性與有效性是由「現實」所背書；現實的「真相」決定知識是否可靠有用，因此，知識的實用價值是透過空間化生產出來的。在此，空間化意指：「將社會現實想像為一組相連續的空間，它們由不同的論述描述出來，並由觀察維繫著【47】。」例如，作為意識形態分類的「本土主義」、「國際主義」、「全球主義」，這三個概念本身是由知識所建構，其建構的基本要件為語言。當這些概念被語言描述出它們的定義時，人們對此三則概念的認知也因而同時獲得三組清晰的概念輪廓。如此，這些概念本身已脫離模糊的知覺而成為知識。知識本身在此被想像成一組相連續的空間，而因為人的認知能力，使不同知識之間維繫著它們之間的類似或對立狀態。知識由語言所組成，反過來說，語言是創造知識的工具。「事實」雖因知識的存在才構成意義，但知識本身不能背離現實，如果它要成為有效的知識的話。

　　雖然如此，知識與現實之間的關係並非永遠存在於一成不變穩定的狀態，70年代台灣藝術界所用的「國際化」一詞，其所指涉的僅意含著追隨「西方」藝術標準，90年代則不僅包含西方標準，還涵蓋著非西方標準，亦即，國際多元藝術標準。據此，知識與現實之間的關係只能說是存在於相對穩定的狀態而已，每個時代的認知透過語言表達出來。認知方式也許可說是進化的，但其使用的語言往往沒有隨著時代更新，因此，爭論某一個詞語的「原意」，對認識某個特定時代的議論內容是無意義的。

【43】同前註，頁44。　　　　　【44】同前註。　　　　　【45】同前註，頁46。
【46】陸蓉之，〈數位化「異類合成」的眼光—看鳳甲美術館「數位、人文探索Michael O'Rourke數位藝術展」〉。
【47】Robert Hariman,〈學問尋繹的措辭學與專業學者〉，《社會科學的措辭》，許寶強等編譯，北京：生活・讀書・新知三聯書店，2000，頁260。

從藝評所使用的用語（尤其是名詞），我們可以看出建構藝評知識的語言為何，以及這些語言之間如何在排列或串聯、交織後，塑造我們每日看到的藝術世界。透過語言的部署（透過語言的排列或串聯、交織），藝評形塑出比真實的藝術世界更加「真實」的藝術世界。

在藝評的論述下，發言的主體（speaking subject）所述說的，嚴格來說已不是原來的藝術世界——那個物質的、平淡的、無條理的藝術世界之真相，而是一個精神的、吸引人的、條理分明的藝術世界，在其中，每一種心理狀態，包括知覺、意志、想像，每一種行動，包括創作、聲明、觀賞、展出，甚至是評論本身，都可以在知識的空間理，找到它們各自應該被放置的定位上（雖然在這樣的空間之中，晦暗不明之處仍到處充斥著，但也等著有朝一日被人們發現）。在這樣的知識空間裡，藝評論述者將他對世界的認知，透過語言的機制，描述出他所見所感，詮釋現實世界對他而言的意義所在，並儘可能地遠離他主觀的偏見，述說他對現實世界未來發展的願景。

誠然，這樣的空間是依據藝評語言所能穿透的議題，層層建構出來的世界，它的真實性只有對相信它的人才存在。反過來說，只有不相信藝評言說所建構的世界的人，這樣的世界才不存在於他們的想像之中。

藝評家藉由語言連結而成的知識穿透現實世界，對事物的現象加以分類甚至命名，從中詮釋現象背後的意義或無意義，並作出他對現實世界的判斷與評價。他所用的語言雖只是事物的指稱符號，但它們並非任意的、即興的，可由評論者隨性發明或杜撰的；它們的意義只存在於我們的經驗世界，而且必然可以空間化成為我們經驗的一部分。換言之，在某種意義下，藝評家所使用的語言，正是我們的日常語言，雖然為了創造某種特殊觀念，藝評家偶而不得不杜撰或使用我們所不熟悉的用語，並因而冒著無法與讀者溝通的危險。

●第二章　藝術批評的形態

第一節 批評的體裁

一、藝術批評的基本文體

藝術批評不僅有自己的基本形態，而且其特徵明顯不同於藝術理論、美學、藝術史等文章體裁。然而，在體裁上，藝術批評不但不同於上述這些文章體裁，也不同於文學領域中的詩歌、散文、小說、戲劇。雖與文學上的散文類似，藝術批評體裁有自身的特殊結構（描述、分析、詮釋、判斷）和內容（事實、理論、比喻、故事）。這一點顯然不能與散文混淆。從實踐上說，藝術批評可說是一種文學體裁，但它並非傳統上四種文學體裁中的任何一種，而是一種獨立的，可與四種文學體裁並列的第五種文學體裁。現代目錄學中，通常是把文藝批評作為與四種文學體裁並列的第五種文學體裁處理的。

從文本構成來看，藝術批評內容主要是對作者、作品的審美判斷，其角色為審美文化系統四個要素之間的仲介，而其內容主要是審美的。藝術批評體裁是表達批評的審美內容（審美判斷和審美功能）的載體，批評的形式由批評的內容決定，而成為審美的文學體裁。這種文學是由藝術批評在藝術活動系統中的特定位置所決定的。藝術活動系統包括「生活、藝術家、作品、讀者」四個要素，藝術批評是此系統整體的一個組成部分，屬於「讀者」這個環節。

從中外批評實踐來看，藝術批評主要有以下幾種樣式：

（一）論述體

這是最常見的藝術批評體裁，多用於藝術的基本原理、規律的探索和作者、作品的評論。其基本特徵是有論說，有描述，而經常表現方式中，以論說和描述相結合，夾議夾述最常見。就其論說性而言，論述體很像說明文和議論文，有界定、有論證；就其描述性而言，它像敘述文和描寫文，有敘述、有描繪。論述體是綜合了議論文和敘述文兩種文體特點的一種綜合性文體，它雖然要具備這兩種特點，但可有所側重。

（二）雜文體

雜文體包括雜感、筆記、隨筆、序跋等，基本特點是：「短小精悍，生動活潑，不拘一格，方便靈活；不求大求全，而求精求深。【48】」中國古代許多畫論、筆記大多採用這種體裁，它是一種傳統的藝術批評樣式。

【48】李國華，《文學批評學》，頁51。

這裡對「序跋」略作介紹。序跋，是一種常見的藝術批評樣式。序在書前，跋在書後，性質相仿，都是對藝術家和作品進行說明的文字。在中國古代，繪畫類序跋往往以題跋方式存在，如金冬心題記，惲南田畫跋。在現代時期，序跋通常出現在藝術家專輯，對作者創作動機、學習過程、作品意義、歷史價值等，加以描述、解說；若是團體展出專輯，序跋則說明該團體成立緣由、特殊訴求、預期目標、個別成員的學經歷與表現，如果是為特定展演而出版的專書，內容則會對個別參與者另有解說；但是最常見的序跋往往只有簡要的概述。序跋的特點是：議論和敘事相結合，如果有所側重，則不是像論說，就是像敘述文。序跋的作者通常為批評家，但也有由藝術家執筆的，後者的內容偏向自述體。序跋的寫法不拘一格，極為靈活。

（三）賞析體

賞析體主要用於抒寫對藝術作品的審美感受，特點是欣賞與講析參半。即既有對作品重要題材、內容、形式、人物、情節、藝術特色的欣賞（審美感受），又有對作品重要內容、情節以至形式的講解、詮釋。賞析體的特色為語言通俗流暢，平易近人。賞析體目的在欣賞而不在講析，由於著重抒寫欣賞主體的審美感受，而不注重作準確的科學評價，但其弱點是常有見仁見智的情況出現。就嚴格的藝術批評來說，賞析體往往缺少客觀性的價值，但作為藝術欣賞卻十分實用。賞析體的特點就是提供批評者較為主觀的批評方式，「『有一千個讀者就有一千個哈姆雷特』，講的就是這個道理【49】。」

（四）評傳體

評傳體是一種產生極早，而近幾十年來又再度興盛的一種藝術批評樣式，主要用於作者研究，它常以作者傳記方式出現。評傳的特點是有評有傳，批評與傳記相結合，「它既為作者立傳，又對作者進行評論」，二者同時存在。

評傳體的界定方式，如中國當代文學批評理論家李國華所說：「只有評而無傳者即作者論（論述），只有傳而無評者則是人物傳記（散文）。它們均非『評傳』。只有把批評（論）和傳記（文）有機地結合起來，才具有藝術批評的性質，才是真正的評傳。」要言之，評傳是批評與傳記的組合。

（五）自述體

自述體即由作者自撰，是藝術家對個人創作意圖、心路歷程的自白和自我剖析。其特點是作者自述創作意圖和過程，也對成敗得失進行反思，側重事實而較少評價。自述體寫法靈活多樣，可以是雜感，也可以如前述的序跋，甚至是詩歌體式。

（六）書信、對話體

書信或對話體，如1970年代《雄獅美術》刊登的「與阿笠談美術」系列，或如俄國普列漢諾夫的《論藝術》、柏拉圖的《文藝對話錄》，就是書信體和對話體的代表作。書信或對話體的特點是單刀直入，便於具體表達個人的見解。

藝術批評樣式還有不少樣式，例如詩歌體、散文體，擇其常見者，大致為上述六種。

二、藝術批評的基本類型

從批評標準的類型，可概分為批評方法和批評對象兩大類，前者指批評所採用的標準，後者指批評所針對的客體。以批評客體為分類，藝術批評通常可分為下列四種類型：

(一) 原理批評

原理批評類，專指探討藝術的基本原理、特徵、規律的理論論著，屬於藝術批評中的最高層次批評。形式上，這類批評通常以嚴謹的論文形式出現；內容上，原理批評則主要是探討藝術的基本規律、理論，或進行全面系統的研究闡述，或進行某一方面的研究探討，其中常涉及到作者、作品，但一般說來，只是把它們作為論據例證，而不是要討論作品、作者【50】。

(二) 作品批評

作品批評類，指專門對作品、作者的評價和研究，即通常所說的作品論、作者論，屬藝術批評中的高級層次，藝術批評實踐中，此類占很大比重，可說是藝術批評的主體。從形式上看，以論述體為多，也包括雜文、賞析、詩歌等體裁；從內容上看，主要集中於作品藝術價值的詮釋和評價，而不注重藝術原理的研究、闡述，換言之，它是對作品本身價值的評定，而不是對藝術性質的分析和認識。

(三) 鑑賞批評

鑑賞批評又稱藝術賞析批評，專指對一些優秀藝術作品的欣賞和分析，屬於藝術批評中的中級層次。從形式上看，此類批評幾乎就是賞析體，比較單純，較少用其他體裁；從內容上看，它基本上「不作原理探討，也不注重評價，而注重於抒寫個人的審美感受」。此類批評目的在於雅俗共賞，對指導認識藝術具有一定的功效。

(四) 釋義批評

釋義批評又稱藝術常識批評，屬藝術批評中的初級層次。此類批評通常是包括一般常見的作者、作品選讀、注釋、簡介等文章。形式上，大體包括「講析」、「導讀」、「注釋」等；內容上，主要是作品或藝術現象的說明、解釋、介紹、歸納主題、講解藝術特色等。其主要功能在於為一般大眾掃清障礙，幫助他們理解作品的內容和藝術特點。

從其基本內容來看，釋義批評就是「闡釋作品的本義，較少評價和欣賞【51】」，這種批評幾乎是述而不評，可以說是最少藝術批評的性質和特徵，只能算是最廣義的、最初級的藝術批評。

上述四大類型中，原理批評類，理論性最高，邏輯分析也最嚴整，寫作者大多為藝術理論學者；作品批評類，即正統的藝術批評，在實踐上數量最多，寫作者遍及各種性質的藝術批評者；鑑賞批評類，屬通俗藝術批評，但文學性、可讀性也通常高於前兩者，報紙、通俗性雜誌為這類批評最多的發表地方；釋義批評類，體裁上類似說明文，散見於報紙上的報導（如專訪、展演報導）或美術館、文化中心、演藝廳的展演簡介。在這四類型中，各種類型間的差別並不是絕對的，其劃分也只是相對的。例如有些賞析性文章，就是很好的作品評論；有些作品評論，又常具有原理批評的性質。

【49】同前註，頁52。　　　　【50】同前註，頁54。　　　　【51】同前註，頁56。

當然，批評客體同時也可以按其媒體分類標準去劃分。例如，按照批評對象的媒體劃分，就有美術批評、舞蹈批評、劇場批評、音樂批評、電影批評等等。

第二節　批評體裁的基本特徵

藝術批評撰寫體裁的基本特徵是科學性與藝術性的統一。作為一種特殊體裁，藝術批評雖無固定的寫作方式，它與其他藝術體裁的最根本的區別，就是它融合了科學性和藝術性這兩種特性；它既不是科學報告，也不是純文學，而是兩者的綜合體。

批評是現實意識的語文化。藝術創作或藝術批評，兩者都發自時代的一種普遍意識；不過批評是思維的意識，藝術是直接的意識而已。兩者有同一個內容，差別只在形式上面；兩者同屬於藝術，而與其他社會科學相區別；又因為它們在形式上面的差別，便決定了藝術批評又是一種與四種文學體裁—詩歌、散文、小說、戲劇—不同的特殊的文學體裁。

一、科學性

藝術批評體裁的基本特徵為「科學性」。一方面，藝術批評在思維方式上使用抽象思維，「運用概念、判斷、推理，對藝術家、作品和藝術現象進行分析、綜合」，從而得出可信的結論；另一方面，藝術批評在表達上，「採用邏輯的表述方式，直接下判斷，進行推理、論證，闡述原則和原理」。它是將抽象思維的結果，以邏輯形式直接表現在論述文本中。這兩點特徵，就是藝術批評的科學性。

二、藝術性

藝術批評體裁具有一般科學論著所缺少的藝術性。在進行批評對象的形象化描述、分析和評價時，它不同於科學論著。其一是洋溢著批評家豐富的審美情感；其二是由於採用各種文學表現手法，能使藝術批評獨具文采。優秀的藝術批評大都可以作為散文來閱讀。

藝術批評具備科學性與藝術性，融合這兩個特徵，使它既不同於一般科學論著，又有別於一般文學體裁，而成為一種特殊體裁。優秀的藝術批評，正是科學概括性與藝術性高度統一緊密結合的成果。總之，藝術批評的體裁是由藝術批評的根本性質所決定，並且具體表現在其實際寫作結果。

第三章　藝術批評的功能和任務

第一節　批評功能說

藝術批評的功能有多種說法，如「判斷」說、「闡釋」說、「審美」說、「多功能」說。

「判斷」說認為，藝術批評的功能是對批評對象進行評析和判斷，並認為「正常的批評總是要從社會學、歷史學、論理學、心理學、美學、文藝學、文化學、語言學等多方面對批評對象作出判斷的【52】。」

「闡釋」說認為，批評的功能是對批評對象作充分、具體、準確的闡釋或闡明。英國文學批評家伊格頓（Terry Eagleton）曾說：「批評的目的是更充分地闡明文學作品，這意味著要敏銳地注意文學作品的形式、風格和含義【53】。」闡明是包括兩層含意，一是深入瞭解作品，按照作品的本來樣子詮釋作品，批評家要持比較客觀的態度對待批評對象；二是對批評對象的主觀認識和發現，進而提供批評家的真知灼見。「闡釋」說可說把「判斷」說具體化，它實際上也是進行判斷和評價的必要過程。

「審美」說認為，批評對象是藝術品，因此，批評就不能不是鑑賞和審美。

「多功能」說認為，批評的功能不是單一的，而是多重功能的綜合。在操作上一般藝術批評大體都要通過鑑賞、審美、闡釋、判斷等過程。批評是先以對特定藝術作品的鑑賞和審美為基礎，再進而對它的內涵特點加以詮釋，然後從總體上對它作出判斷和評價。在實踐中，不同的批評方法有不同的側重，以至有鑑賞式批評、詮釋性批評、判斷式批評。然而，無論採取哪一種批評，「都要經歷上述那幾個過程，只不過表現形態不盡相同罷了【54】。」

【52】同前註，頁66。　　【53】同前註。　　【54】同前註，頁67。

第二節 藝術批評與審美文化

藝術批評屬於「審美文化」範疇的課題之一。審美文化是文化系統的子系統之一，此系統包括經濟、政治、道德、藝術（審美）、宗教、哲學、科技。審美文化是一般文化系統中的子系統，受制於其大系統，它與其他子系統處在一種錯綜複雜的聯繫中。

審美文化包含審美物化產品、審美行為方式、審美觀念體系；或者說，審美的產品、活動、觀念。

審美物化產品包含審美產品和審美設施。審美行為方式包含審美生產（包括有審美生產主體，如藝術家、設計師、工匠等。而審美產品的生產則涉及生產流程、生產方式等問題。）、審美調解（包括批評家、編輯、出版商、展演策畫者等）、審美消費（對象為閱聽大眾），亦即，審美廣義上藝術品的製作、流通、收受。

就任何社會而言，無論個體或社會，審美消費從屬於共同的審美觀念體系內。審美觀念體系包含審美觀、審美理想、審美價值標準、審美趣味等。審美觀是「主體對於審美活動總的認識」，其中以「審美理想」為核心，這一核心又具體化為一定的「審美價值標準」，而這些標準經常被拿來當作好壞的標竿，左右著審美主體所進行的審美活動，最終以「審美趣味形態」表現出來。

換言之，主體審美活動上的特殊偏愛，其所反映出的審美品味之中，恆常隱藏著某種特定的「審美價值標準」，這種「審美價值標準」往往來自某種個人的或集體的「審美理想」。一個社會中，每個人的審美理想、審美價值標準、審美趣味雖存在著歧異性，但總的合起來仍存在著共同的審美觀。

審美活動既是個人的又是群體的。美學家阿多諾（T.W. Adorno）曾指出：「藝術具有一種二重特徵：它既是一個擺脫經驗現實及其社會效果聯繫而超乎其上的獨立物，然而它同時又落入經驗的現實中，落入社會的種種效果聯繫中。於是顯示出這種審美現象，它是雙重的，既是審美的，又是社會現象的（faits sociaux）【55】。」

阿多諾認為，藝術的自律與他律是共存又互相依賴的。首先，自律方面，藝術本身必須以自律為前提。「藝術作品對社會現象採取一種辯證批判的態度：它來自社會現象，又必須超越社會現象；它力圖擺脫社會現象，求得自身發展，及審美的自律發展。」其次，他律方面，審美文化的他律性，體現為審美文化與文化大系統以及各個子系統之間複雜的雙向聯繫，「一方面它明顯的受到文化大系統的影響、制約和決定，它只能在文化大系統的母體中胚胎發育生長；另一方面，它反過來又影響制約文化大系統【56】。」再就審美文化的自律與他律兩種特性說明如下：

（一）自律性

阿多諾認為審美文化具有自律與他律兩種特性，而且總是處於自律與他律的辯証的關係中。自律，指審美文化是獨立於其他文化子系統之外，有自身的組織結構、構成要素和發展規律，並決定於創作者與觀賞者個人。作為一種獨特的人類文化活動，審美文化，「既不是為了增加社會的物質財

富，也不是為了認識社會和自然科學的規律，而是為了引發人們的審美感興【57】。」他律，指審美文化受制於社會習俗、規範、制度等的規範。兩者的辯証關係是，他律功能是通過審美的自律而實現的。

　　審美本身是自律的，它的直接功能和目的不在審美之外。阿多諾曾指出：「如果說藝術真有什麼社會影響的話，它並不是通過聲嘶力竭的宣講，而是以非常微妙曲折的方式改變意識來實現的【58】。」換句話說，審美活動的功能乃在於喚起主體的審美感興；審美活動是無功利性的，而非為了認識、教化、交流、組織等的目的。藝術給予主體正當有效的反應是一種驚異（Erschutterung）。這種「驚異」來自偉大作品的激發。驚異「不是接受者的某種受到壓抑並由於藝術的作用浮上表面上來的情緒」，而是一種「心靈震撼」。在瞬間，欣賞者「凝神於作品，心曠神怡，感到審美意象中顯現的人生真諦不再虛無飄渺，而是伸手可及。」這種人與作品的合一是「通過內在的、廣泛的體驗間接達到的【59】。」

（二）他律性

　　另一方面，審美本身又是他律的。審美文化與其他文化如經濟、政治、宗教、法律等，存在著一種雙向或多項互動關係。一方面，審美文化受到其他文化的制約和影響；另一方面，審美文化又影響其他文化。

　　審美文化的他律性可分兩方面來探討，一是社會對審美文化的影響，另一個是審美文化對社會的影響。社會對審美文化的影響是透過價值定向【60】、人際關係【61】、教育【62】、文化建制【63】等四個管道達成。

　　審美文化對社會的影響方面是通過審美的自律而實現的。審美有直接和間接兩類功能。審美的直接功能又包含兩個層次：喚起個人的審美感興和改變個人的主體意識【64】。審美的間接功能包括認識功能【65】、溝通功能【66】、社會化功能【67】。

【55】葉朗，《現代美學體系》，台北：書林出版公司，1993，頁267。
【56】葉朗，《現代美學體系》，頁268。
【57】同前註。
【58】T.W. Adorno, *Asthetische Theorie*, Frankfurt am main, 1973, p.360。引用於葉朗，《現代美學體系》，台北：書林出版公司，1993，頁276。
【59】同前註。
【60】葉朗，《現代美學體系》，頁272。價值定向是個人對社會文化價值體系的一種認同取向，包括政治的、哲學的、倫理的、宗教的、科學的價值認同。審美文化的每一個個體，無論是創作者或欣賞者，批評家或編輯，「只要他們從事審美活動，他們就必然介入這一文化價值體系，受到它的深刻的影響。」
【61】葉朗，《現代美學體系》，頁273。人際關係指人和人之間的社會性聯繫。任何人總是生存於一個特定的社會情境中，它由人和人之間的特定社會關係所組成，個人總是生活在人和人的複雜的相互關係。人生存於這樣的社會情境中，自然形成一種群體性，對自己所屬的社會群體有某種向心力，即社會心理學稱之為歸屬感的情感。一個人有了這種對群體的歸屬感和認同，那麼，「群眾的觀念、意識、處境和理想等等，就必然作為群體意識凝聚在個體身上，甚至成為個體的下意識，直接影響到他的各種活動。」個人的審美趣味總是某個社會群體（民族、階級、階層、集團等）意識的折射結果。社會裡的每個成員對特定的人際關係的歸屬和認同，結構出不同的文化圈，這種文化圈對個人的審美活動有著深刻的影響。
【62】葉朗，《現代美學體系》，頁274。教育作為社會對審美文化的影響的一個因素，其目的是使個體在文化上適應社會。通過對各種文化符號的掌握，教育將各種規範性的知識、原則灌輸到社會成員的意識中，產生塑造人的作用。「這些內容一旦在主體內心結構中凝結下來，便在暗中引導和制約主體的審美行為。」
【63】同前註。文化建制指一個社會的文化政策、文化制度和文化投資。文化政策和文化制度反映了政治、法律等上層建築因素對審美文化的影響，文化投資則反映了經濟對審美文化的直接作用。
【64】葉朗，《現代美學體系》，頁277。除了審美感興之外，審美也因為同時「蘊含了對人生真諦的體驗」，並以非常微妙的、曲折的方式，在改變個體的意識。
【65】葉朗，《現代美學體系》，頁278。在審美感興中，審美意象反映社會現實生活，「主體在創造和觀照審美意象的審美行為中，可以對社會和人生有新的認識，這是審美的認識功能」。
【66】葉朗，《現代美學體系》，台北：書林出版公司，1993，頁278-279。溝通功能指審美活動中，所處的溝通關聯。這些溝通至少包含三種，亦即，審美者與作品中人物之間的溝通、審美者與藝術家之間的對話、審美者之間對作品體驗和感受交流。
【67】葉朗，《現代美學體系》，頁279。審美的直接效應雖是激發審美感興，「但其中暗含著對豐富社會內容的個人認同，所以，審美才能使介入其中的個體達到一種社會化」。

第三節　藝術批評的審美調解功能

作為一種專門化的活動，藝術批評是隨著社會分工的細密和大眾的審美需求不斷提高而產生的。審美文化的「傳播」是藝術生產和藝術消費之間的主要仲介環節，功能在於將生產與消費連接成一個完整的過程。在現代社會裡，環繞著審美傳播過程，有許多不同的「中間人」介入其間。他們一方面參與這傳播過程，另一方面又在調解這傳播過程。

這些中間人，包括商人、出版家、藝術經紀人、批評家和藝術記者等。在各類中間人中，批評家的作用和角色異常重要，他們參與審美活動並具有調解審美生產與審美消費之間的關係和功能。審美文化的生產與消費不同於其他日常物質產銷活動；審美文化的生產者，例如藝術家或電影製作人，在實際上行銷過程中不可能直接面對廣大的消費公眾，而消費公眾，又因種種侷限，需要有人對消費本身進行引導。在產銷之間，審美文化活動便需要一種共同的中介機制，那就是批評【68】。批評家是藝術生產和消費之間的中介。

從社會學角度來看，批評的基本功能就在於聯繫和溝通參與審美活動的不同主體。批評的調解機制由四個基本要素構成：（1）批評主體─批評家；（2）批評對象──審美文化產品；（3）批評媒介──報紙、雜誌、電視、電台；（4）批評受眾──藝術家、觀眾、聽眾、審美傳播組織者、其他批評家。批評家通過批評，對藝術和藝術活動進行描述、解釋和評價，以此影響或引導大眾，實現它的調解功能。自我調解主要表現在三方面：

（一）藝術與現實

藝術家把生活中的種種經驗和體驗，通過藝術的手法變成藝術品，其中最重要的就是要恰當地處理藝術與現實的轉換關係。處理藝術與現實的轉換關係之好與壞，直接影響到作品的成敗、品質。然而，不論是藝術家，還是整個藝術產銷系統，一個社會的藝術審美理想是否能正常的實現，絕不是只期待藝術家的努力就能完成，而是有賴於藝術批評的參與，進行調解，才能逐步實現。這種調解功能，主要表現為兩個方面：

一方面，通過評論對作品的針貶，深化藝術家對「藝術」與「現實」轉換關係的理解和把握，促使藝術家自覺地按照藝術規律進行創作，提高創作水準。另一方面，檢討當代創作傾向，使創作主流沿著時代要求和藝術規律正常發展。對於整個藝術產銷系統也要同樣進行這種調解，它是對某種當前創作趨勢和思潮進行整體的調解。藝術發展過程中，每一個時代大多有其特定的屬於該時代的風格、趨勢、主流，它們有良性發展的，也有不良的，這些需要透過藝術批評去鼓勵或反對，從而使文藝主流、風格，按照藝術規律和時代要求向前發展。

上述兩方面的調解，前者屬於創作者與作品的調解，後者為整體藝術發展趨勢的調解。如此調解藝術與現實的轉換關係，藝術批評從而可以順利地推動藝術創作的繁榮和發展。

（二）藝術與大眾

藝術來自社會，又通過人們對藝術的欣賞和批評影響社會。藝術品既是欣賞和批評的對象，欣賞

和批評又創造出懂得藝術和喜愛藝術的大眾。從某種意義上而言，藝術批評可以說是藝術創作與藝術鑑賞之間的一座橋樑，對兩者都具有直接的指導作用。

隨著藝術生產的發展，人們為了探究藝術作品的成敗得失，總結藝術創作的經驗教訓，提高藝術鑑賞的能力和水準，便形成和發展了藝術批評。例如，中國南北朝時期謝赫的《古畫品論》對二十四位前朝繪畫名家的作品進行了分析與評價，就具有這種作用。在西方，18世紀中葉開始，法國皇家藝術學院定期舉行的沙龍展，促使藝術批評活動的大眾化，產生了巨大的社會影響力。20世紀以來，英、美、法、德、俄等國的藝術批評更有了長足的發展。特別是20世紀下半葉以來，文藝批評在西方更是發展迅速，藝術批評方法和流派層出不窮，而且還出現了對文藝批評本身進行研究的獨立學科，稱之為「批評理論」的文藝批評學，以至於有人把20世紀稱之為「藝術批評的自覺時代」。

藝術品在社會中的流通，產生藝術與大眾的互動，是整個藝術產銷系統中的一個重要環節。大眾通過欣賞，接受藝術品所傳達的內涵，從中獲得審美享受，提高審美能力；另一方面，藝術家又通過大眾的反應和要求，調整自己的創作活動，再度進行創作，進行流通。這種藝術品的雙向互動活動，亦即以「藝術品」為中心，聯結藝術家和藝術受眾關係，與市場上生產與消費的關係是類似的。

然而，藝術的產與銷並不完全等同於市場的簡單供需關係；藝術具有更重要的功能。藝術品不但提供藝術收受者審美上的需求，它也在無形中創造出收受者的自我意識。馬克思曾指出，藝術能創造出懂得藝術和具有審美能力的大眾。然而，藝術不但為大眾生產審美對象，而且也為審美對象生產審美意識。因此，藝術市場上這種供需消費關係的正常化，特別是要擺脫消費的「最初的自然粗陋狀態」和「自由化」狀態，只依照「商品規律」的運作是不可能完全實現的；要真正實現，並在更高層次的水準上進行互動，它需要藝術批評的參和調解。這種調解主要表現為兩個方面：

從藝術收受大眾方面來說，藝術批評的調解功能主要是對欣賞的引導。包括：（1）通過藝術批評幫助讀者選擇藝術作品；（2）通過藝術欣賞，真正理解藝術作品；（3）通過對藝術規律的揭示，有效地提高讀者的藝術趣味和欣賞能力。總之，藝術批評是從閱聽人一方提高欣賞的層次，即培養鑑賞力，以適應逐步提高的文字創作水準【69】。

從藝術家方面來說，藝術批評的調解功能主要是對創作活動進行調整，使其更適應大眾的要求。在理想的情況下，有作品就需要有讀者，作品的好壞並不是自明的，而是由作品產生的社會所決定，尤其是作品的消費大眾，亦即閱聽大眾。閱聽大眾所表示出來的社會輿論和批評，最終決定藝術品價值的有無和高低，他們是藝術的最高法庭、終極裁判。作為一種社會專業實踐，藝術批評是閱聽大眾「明確表示出來的社會輿論」、「直截了當的批評」的集中反映，藝術批評把這種「社會輿論」和「批評」提供給創作者，促使藝術家對自己創作的反思，調整自己的創作方向，以適應閱聽大眾的審美要求。如此，批評便能逐步把藝術創作和欣賞活動推向一個新的更高的水準【70】。

【68】葉朗，《現代美學體系》，頁298。
【69】李國華，《文學批評學》，頁70。
【70】同前註，頁71。

藝術批評具有雙向的社會功能，一方面，對當代的創作者而言，有意義的藝術批評可以做到深刻剖析作品的思想內容和藝術成就，充分揭示其社會意義，即時肯定藝術家的創作經驗，熱情指出他的不足之處，幫助他們發揮長處，克服短處，促使他們走上正確的道路。就這個意義上說，一個社會裡，如果沒有深刻的藝術批評，便不會有真正的創作繁榮。

另一方面，對藝術愛好者來說，藝術批評是認識藝術品的指南。通過對藝術家的介紹，對作品的分析與評價，藝術批評幫助藝術愛好者認識蘊藏在作品裡的深刻意涵和藝術價值，提高藝術愛好者的鑑賞水平，從而得到更多藝術享受與人生的啟發。

藝術批評與藝術鑑賞都是以作品為對象，然而兩者的差別是：鑑賞者可說是一個藝術消費者，藝術批評家則是一個生產者與消費者的中間人。以電影藝術為例，影評人寫某部電影評論時，必須先觀賞該部電影，他只能在藝術鑑賞的基礎上才能進行批評。與此同時，藝術批評並不僅僅停留在鑑賞階段，影評人需要在藝術鑑賞的基礎上進一步的深化和發展，在一定的藝術理論指導下，對該部電影作品進行細緻深入的研究分析，作出理論上的鑑別和藝術價值的論斷。

藝術鑑賞與藝術批評是一種特殊的思維活動，它們的共同對象是藝術作品或藝術活動，共同功能是使藝術作品或藝術活動與人們產生聯繫，也是檢驗作品社會效果的重要途徑。鑑賞與批評以不同的態度和方法看待藝術，它們各有自己的態度和方法。研究和把握這些態度和方法，會有助於提高個人藝術鑑賞程度，推動藝術批評的正常發展，促進藝術創作的繁榮。

在客觀地評價作品中，實際上存在著兩種層級的藝術批評，即初階的藝術批評和進階的藝術批評。「初階」藝術批評，主要是指對某件藝術品進行一般評價，向讀者推薦該作品。這樣的批評工作，對藝術家對大眾都是有益而且是需要的。「進階」的、更高層次的藝術批評，指批評者要站在藝術傳統和時代的高峰，俯瞰個別優秀作品和這一時代的藝術動向及發展趨勢，從而作出歷史的科學判斷【71】。這種進階的藝術批評要求，對於歸納藝術創作經驗，探討創作的規律及發展趨勢，推動社會的審美文化具有重大意義。

（三）藝術創作與藝術理論

藝術理論來自藝術實踐，同時又指導藝術實踐並接受藝術實踐的檢驗。「理論」與「實踐」的這種辯證統一關係的真正實現，離不開藝術批評的調解作用。這三者所展現的關係是，批評處於創作與理論的中間，而對作品的批評是理論的具體運用，即理論對實踐激發作用的具體實現，同時又是對實踐的總結。作為中間環節，藝術批評在藝術創作與藝術理論之間表現出一種特殊的作用。這種作用具體表現在三個方面：

（1）根據特定藝術理論，進行藝術界的思想和藝術論辯，建構與發展某種特定性質的藝術。在現代社會中，各個階級、族群都希望按照其階級或族群的審美理想，去建構和發展符合其階級或族群利益的藝術。在這其中，藝術批評是為建構特定藝術而進行的藝術和思想鬥爭的重要方法之一。1950至1960年代，台灣新潮藝術——中國現代畫——的建構和發展過程中，「反學院主義」藝術批評就起了

極其重要的作用。「中國現代畫」可以說就是在與各種學院藝術流派思潮諸如「國畫改良」派、「現代國畫」派、「中西折衷」派、「傳統」派的論戰中，一步一步發展出來的。從歷史發展經驗中，可以看出，任何一種新藝術，尤其是其美學主張的建構和發展，都離不開藝術批評為其製造輿論，開闢陣地。

（2）對藝術實踐進行研究評價，為豐富和發展藝術理論提供思想資料。

（3）對藝術批評實踐進行研究，建構客觀的藝術批評理論。如同創作實踐，批評實踐是藝術批評的重要研究對象之一，對它進行深入的、全面的科學研究，揭開它的本質特徵和規律，建立科學的藝術批評理論體系。藝術批評要卓有成效地發揮其審美調解功能，只有建立在科學理論的架構上才能真正達成。

綜上所述，藝術批評在藝術產銷系統中，主要的調解作用包含推動創作、提高創作水準與接受水準、建設特定的藝術理論、建構健全的藝術批評。其中，推動創作是通過調解藝術與現實的審美互動關係來進行；提高創作水準與接受水準是通過調解讀者與藝術家的交流來完成；建設特定的藝術理論是通過調解創作與理論的辯證統一關係來達成；建構健全的藝術批評是通過調解「藝術—批評—理論」的關係來進行。

（四）小結

藝術批評的功能可分為兩大類：對一般人而言，藝術批評的主要作用就是幫助人們更有效地鑑賞作品，提高鑑賞能力。藝術作品往往具有藝術語言、藝術形象和藝術意蘊等幾個層次，藝術作品的構成中，又存在著技法、題材、內容與形式等因素，藝術作品深刻的審美價值和真正的藝術價值，常常不是一下子就能領悟和把握到的，這就需要藝術批評來發現和評介優秀的作品，幫助藝術鑑賞的進行。藝術批評家需要在藝術鑑賞的基礎上，運用一定的哲學、美學、藝術史和藝術學理論，對藝術作品和藝術現象進行分析與研究，並且作出判斷與評價。

對藝術學界來說，藝術批評的主要任務是對藝術作品的分析和評價，同時也包括對於各種藝術現象（如思潮、流派）形象考察和探討。分析和評價藝術作品或考察和探討藝術現象，反過來又有助於藝術創作的發展。

簡言之，藝術批評的主要功能是對藝術產銷系統中，「生活」、「藝術家」、「作品」、「讀者」四個環節之間的關係，進行自我調解。

【71】同前註，頁74。

● 第四章 藝術批評的終極目標

　　藝術批評除了調節審美文化，其終極目標在提升自身存在的價值。對藝術批評自身來說，批評的功能不僅僅止於詮釋、評價藝術，以及制定某種批評典範，而是在批評的實踐中，批評本身便具有了其真實的價值。有意義的藝術批評是指具體的活動得到了藝術批評性質的確定，或者說，藝術批評自身得到了實現，包含實現某種權威價值標準、某種觀念文化、以及批評的自我啟發。

第一節　建構權威價值標準【72】

　　對藝術批評自身來說，批評的核心目的在於實現某種權威價值。藝術批評實踐使一個社會的藝術產銷得到合理運作，它是保持藝術穩定發展的必要活動。批評之所以能夠進行，在於整個社會相信這種批評是有價值的。另一方面，批評的進行需要某種「標準」作為判斷價值的基礎。「相信」某種判斷標準是正確的，意味著批評標準的終極合理性，在於標準具備某種不容挑戰的權威性。這種權威根據的是人所具有的批評意識，使人幾乎本能地認為批評總是需要的。而就某種意義來說，「相信」某種不容挑戰的權威性，便是對一種權威的接受。

　　例如，日治時期由日本統治者所倡導的「南國美術」，促使台灣美術界長期相信唯有刻畫台灣本土風俗民情或自然景觀的美術品才具有真價值。在此，「南國美術」成了某種不可撼動的權威價值標準。另外，1970至1980年代之間，台灣鄉土運動中，文藝批評所帶動的「本土化」價值標準，使當時多數從事藝文創作和其讀者都相信「本土化」是正確的；以本土化美學所倡議的觀點而製作的藝術品，價值必然其他非本土化的藝術。這種相信，使得「本土化」具有某種不容挑戰的權威性。

一、權威價值的形態

權威價值標準的形成可分為「指向性」的和「結構性」的兩種形態。

（一）指向性權威價值

（1）界定

　　指向性權威的形態，指權威價值標準是透過某種手段，以達成某種預期的藝術目的來實現的價值標準。指向性意指權威的運用有明確的對象，權威向此對象施以權威。權威在此是作為手段的存在形態。例如，國家美術政策便常以批評的指向性形態來實現它的權威價值標準。指向性權威通常是由各種分工來執行，例如國家結構、政治體制、生產方式、專業知識等。這些社會形態的分工，影響、制

約，造成藝術批評的權威性和形式【73】。

（2）指向性權威價值的不確定性

指向性權威價值，由於它的形成並非出於藝術系統，缺少自發的本質使然，便往往處於不確定狀態。在真實的藝術批評活動中，批評家可以根據任何一種批評標準來進行，只要所批評的對象與藝術有關就行。藝術批評原來就有達到某種目的的功能，可以從任何意義上，為了任何目的而由任何批評者所使用。這種批評所實現的是某種權威價值，即被批評的對象必定相信或者認可這些批評。

然而，由於並非出於藝術系統自發性的需要，指向性的權威性價值含意常是最不確定的。因為它的形成是出於某種非藝術的需要，在這種從手段意義上對藝術批評的運作中，批評的權威價值之實現有著最不確定的含意，其權威根據也最有可能與美術無關。例如，台灣1960年代國民政府所推動的中華文化復興運動，當時批評所建構出的大中國意識權威價值標準，即為典型的指向性權威標準。在任何國家的美術教育政策或文藝發展政策都有可能是如此的。

由於政策規定或規範的目的並不只在於藝術活動自身；指向性權威價值的指向可以是任意的，或出於各種可能與美術無關的功利考慮而制定。在台灣美術史中不乏這種情形，例如，美術館的年度大展、省展、全國美展、雙年展。這些競賽雖屬藝術系統的活動項目，但由於是政府所設置，其權威性不言而喻，其權威性背後所象徵的除具有神聖化藝術生產行為外，更重要的是評審所揭示的批評標準。這種藝術批評的權威性，乃是建立在制定標準的價值取向和目的需要，而不一定就是藝術生產系統成員的集體共同意識。例如，日治時期的「南國美術」、50年代的戰鬥文藝政策、60年代的中華文化復興，甚至當前的文化創意產業政策，都屬於這種例子。在一般常態之下，文化體制機構的各種活動，其批評意識必須符合這種文化體制的性質和規定。這些情況造成批評對某些社會分工形態的遵從，而批評的權威同樣由社會的這些分工所保障，權威價值所實現的是這些分工在藝術活動中的具體功能。

在指向型的權威價值的支配上，「意識形態」的形成和發展獲得實現。同樣地，這種權威價值的真實意涵也會隨著意識形態的改變而改變，例如在中國大陸文化大革命時期的批評標準，主要在於凸顯某種政治上的意識形態，為此，從形式結構、造型特徵、表現內容，藝術批評都是以表達文革的意識形態需要為目的。然而文革後，一直到1985年，批評關注和認可的美術，其主題內容與文化大革命時期所標榜的意識形態內容相反，多是反省和批判文革時的主題內容的。文革前後批評的權威性都建立在指向性的文化政策上，但其權威價值的真實意涵卻是正好相反的。因此可以說，指向性的權威價值在很大程度上不僅僅是受到藝術活動本身，也受到各種社會因素的影響和制約。

指向性的藝術批評雖與藝術有關，但其實現的權威價值之性質不是為了藝術本身。在具體的藝術批評中，指向性權威價值常以特定的目的為標準，影響和作用於當時的藝術活動。正因為指向性權威價值所要建立的是某種文化中的理想內容，這些內容常受限於特定的社會需要，而無法產生超越時代的批評標準。

【72】本書有關藝術批評所創造的權威價值問題的討論，主要參考孫津，《美術批評學》，見該
　　　書頁108-124。
【73】同前註，頁101。

（二）結構性權威價值

（1）界定

不同於指向性的權威價值，結構性的權威價值標準是自發的，而其存在是自為的。結構性權威的權威價值來自某種活動或價值觀的建構，它的存在具有終極的合理性。換句話說，結構性的權威之存在，並不以別的東西為目的，而僅僅在藝術的自我完成中「顯示」出它的權威價值來。

「結構性」在此是指這種權威價值的形成，並不是由某種非藝術的目的所促成，而是來自藝術的目的，主要是針對藝術活動的藝術性質而言的。任何一種批評如果是針對「藝術」的批評，就必然首先是與藝術有關，與藝術系統處於同一結構中。這種結構性權威價值的實現是自為的，以自身為目的，它是藝術批評所引發、形成、確定、維持的語文形式，目的在將藝術品或藝術的活動、現象、觀念，轉換成人們能夠在概念和範疇的水準上進行言說。這種權威價值既有自主的含意，有時也可以為非藝術的活動提供價值判斷標準。例如各國的藝術「本土化」權威價值，有時也可以作為政治發展的價值判斷標準。

（2）結構性權威價值與批評的自我確立

結構性權威價值建立在結構的自為上。結構的自為，指人的視、聽覺性思維的自我建構屬於純心理上的活動，不涉及社會的特殊要求。這種建構所實現的權威價值並不特指那一種類型的批評，而是指人們透過批評，自覺地認識、理解和從事社會性的藝術活動。在真實的藝評活動中，批評者在建構自己的觀點之外，批評本身也產生了自身的價值，如此產生的價值稱為結構性權威價值。

結構性的權威價值建立在藝術批評的自我確證上，它的價值實現是自足的。這是因為從建構批評對象，到批評觀念的被接受，批評自身結構性權威價值的真實含意，始終未離開藝術批評自身的活動之中，不假外求於意識形態；相反，這種權威價值是來自批評所自然形成和確定的語言，使人對於造型或某種觀念產生認同感。換句話說，結構性權威價值是相對於藝術活動的「藝術」性質來說的，而任何一種批評如果是「藝術」批評，就必然具有其存在的「藝術」性質。人對美的普遍要求，而不是某種社會要求，是維繫結構性權威價值的存在的。人的審美要求是透過「形式感」的滿足而達成。「形式感」意指在藝術批評中，由視聽覺感官直接對審美形式產生的審美形式感受，包括醜陋、崇高、荒誕、隱喻、啟示等。

「形式感」並非自足存在於藝術品中，而是需要透過藝術批評才能得到具體實現。因此，沒有藝術批評的介入，對審美者而言，形式感的存在就只能是「個體的、沒有語言內容的、非社會性的模糊感覺」。無論其指涉「內容」為何，所有形態的藝術都以一定的「形式」存在。「形式」指藝術作品在特定空間的物質狀態；「內容」指形式所涵蓋的觀念。「內容」可以文字來說明，形式則須透過視覺或聽、觸感來感受。「形式感」的批評就是為知覺形式賦予內容，使批評成為自足的。

然而，結構性權威價值所實現的並非僅僅止於「形式感」，而是藝術批評以形式為基礎，文字為媒介，所表述的某種思維的內容。在終極意義上，藝術活動是人爭取自由意志實現的一種具體形式，這

種活動本身有其自足的合理性。因此，藝術品的形式如何，對藝術活動來說完全是偶然的、任意的。藝術批評的權威價值就在於賦予這種偶然性和任意性意義。藝術作品的有形形式如果要對人產生意義——不論正面的或負面的——就必須具有可用語言表述、傳達的媒介。人的思維有這種轉換視聽覺為文字的機制，批評是通過這種思維轉化而獲得權威價值的，而批評的實現指的是批評自身某種結構的完成或建構。

（3）思維機制與批評形式分析的虛構性

思維機制並不否定批評具有虛構批評對象的特性。在形式分析的思維過程中，藝術活動的性質從觀念上被區分出來，批評分析尋求的是藝術品的功能性基礎，而不是形式架構本身，也就是說，形式分析的重點是為了尋找藝術品或藝術活動的內涵。據此，藝術批評的結果並不是在追求某種真實的反映；相反，批評對象總是被作為「不真」的存在。批評對象本身雖有其存在的客觀性，但這並不意味著批評者的意識必須受其牽制；批評對象的含意是批評者所主動賦予的。從批評的權威價值來講，這些資訊是由會思維的個體所製造出來的，其權威性因而難以置疑。

二、結論

權威價值由藝術批評的實現來決定，而其實現是批評價值自身含義的外現。權威價值可分為指向性的和結構性的。兩者的區別在於：指向性的權威價值建立在整個社會活動中，某種特定藝術的權威價值。結構性權威價值則是植基於藝術批評自身的權威價值。前者的權威價值不必然與藝術的本質有關，後者的權威價值則必然與藝術相關，而且也僅僅與藝術有關，其權威價值確立於思維機制的獨立自足性上。

結構性的批評是一種真實的批評活動，也是任何藝術批評的實現所具有的藝術性質。因此，「結構性批評」在本質上總是要大於指向性批評，這是因為結構性批評具有藝術本質，「指向性批評」因常出於藝術政策，而非總是出自藝術。

第二節 創造觀念文化【74】

藝術批評的實現產生某種觀念性文化。批評實踐過程中，批評文本創造了藝術活動中的客體，其手段是批評使藝術的客體形態被主體化，形成真實的藝術客體。這種「真實」指的是意義上的真，而非物質客觀上的實存。1950至1960年代，台灣美術現代化運動中的「中國現代畫」，它的形成是批評論述下的產物。「中國現代畫」在更大意義上，指的是某種根據批評所展開的觀念，包括「中國現代畫」一詞的定義、操作原則、判斷標準，而不是某種可以確認的物質存在。在批評論述活動下，「中國現代畫」一詞因而產生某種看法、主張、定義，並成為一種觀念文化。接著，在真實的藝術實踐中，「中國現代畫」被社會認可，並發生真實的影響力。

【74】本書有關觀念文化問題的討論，主要參考孫津，《美術批評學》，見該書頁102-108。

一、主體與客體

觀念文化的形塑涉及批評客體的主體化過程。作為兩個哲學範疇,「主體」與「客體」屬認識論範疇,是人對自身與外在事物雙方的區分,其中始終存在著辯證關係。從認識論來說,主體指的就是人,尤其是指作為意識到自身存在的人之認識和實踐。人在自然狀態的實體存在屬於「本體論」範疇;人要成為主體,除了實體存在,還必須意識到自己是自由意志的主體,亦即,認識論中的主體。換言之,「主體」是人的自然狀態加上人的自由意志所形成的。「物質自然」本身不具自由意志,因此不具主體性。「物質自然」要變成人所認識的客體,首先就必須被客體化。

觀念文化產生於主體意識,而主體只能是「自我意識到的主體」。然而,主體問題的產生其實只是「人的某種價值觀的體現」【75】。這種體現乃是透過創造而達成的。對一般人而言,「創造」泛指製造、增生、繁殖、操作、繼續、生成某種觀念或事物,其結果是為了產生某種使創造者所預期的價值。

在價值的創造上,主體與客體是相對存在的。在此過程中,主體與被創造的客體因為要結合而以某種關係而存在著。無論何種「創造」,其過程都應視為是人的某種自由意志的實現,都可視為主體對客體的處理【76】。

(一) 批評對象主體化的前提

藝術品的價值得以實現的一個必要條件是,藝術品需先獲得藝術消費者(或收受者)將它從「物質狀態」,經由「對象化」,而達到認識「客體」的過程。任何一件藝術品如果和它的消費者不發生鑑賞關係,那麼它就只是一個物質的存在物;只有為消費者所欣賞,這個客觀存在的物質才會成為消費者現實的審美對象。任何實在的藝術品,其共同的特性是對審美消費者而言,都具有籲請審美欣賞主體介入的開放性的結構,使無生命的與人無關的客觀存在物,成為與欣賞主體相關的活生生的審美世界。

(二) 批評中的主體與客體

但客體要成為藝術作品,首先就必須經歷過自身被「主體化」的過程。批評對象(批評客體)是經由批評實踐而產生真實的含義。又因為批評是一種創造活動,其所實現的便是某種價值觀。客體的存在和活動意義,只有在客體被審美者所欣賞、認知、理解等心理「作用」過程後才成立,此一過程便是主體化過程。

在藝術活動中,主體與客體的關係是經由批評而產生真實含義,並且具有實踐創造價值。在批評過程中,批評客體透過主體意志的介入,以及經過主體詮釋和評價而發生創造性的變化(不論這種變化的結論是正面的或負面的)。在客體的主體化過程中,不論對藝術創作還是在藝術批評來說,它們都經歷「物質」經由「對象」而達到「客體」的過程。

二、藝術批評的主體化過程

批評的過程中，批評主體（即批評者）必然會經過下列心理過程：首先是批評主體將批評對象從「物質」狀態轉換成審美對象，使其成為批評「對象」，然後再將批評對象「客體化」，最後再透過批評者的自由意志的實現，使「客體化」後的藝術對象，「主體化」成為批評者的批評意識主體。作為一種文化創造，藝術批評在客體形態主體化的過程中而產生了意義。而觀念文化之所以具有價值，是因為它為整個藝術活動的進行，提供了根本的保障。

（一）物質材料

首先，就批評的第一個階段來說，批評對象在批評主體意識未介入前，只是某種物質存在。在人還沒有意識到自己是人的時候，人與自然是一體的；主體的自我意識是在人與自然的對立之下才存在。亦即「當批評沒有真實進行時，藝術作品對於人來講其實是和人同等性質的物質一樣【77】。」就如同藝術品要成為「藝術」，批評意識是「藝術」自身存在的前提，在此，批評主體將物質的藝術品轉換為藝術客體。

（二）對象

其次，批評的第二個階段，發生在批評主體將「物質的」藝術品，轉換為「心理的」藝術客體。藝術批評對象並不具有自身存在的先定性質；亦即，批評對象既不是專門的，也不是恆定的。藝術創作對象、欣賞對象、審美對象等本身的存在或形成並不一定具有專門性質。使它們確立是「甚麼」對象的是批評實踐。當人自覺到自己與自然的物質存在不同時，藝術品或藝術活動這種性質的「物質」才能成為批評的對象。

但是藝術批評總是在虛構自己的批評對象，那就是，批評者自覺地把作為物質的藝術作品，轉化為自己專有的藝術對象。當批評者把自己所認為的某種形態作為藝術品來對待時，自然物質的所謂「藝術作品」才有可能在批評活動中被批評者當成是「藝術」對象。此時，虛構出來的特定對象已具有物質的「主體性」。從物質到對象的過程，這之間的轉變意味著批評使批評客體的主體化。

換句話說，在第二階段時，批評對象還只是靜止的、物質的。它們進入到藝術「對象」，只在於人認識到自己與它們的區分和關係。批評對象的產生，是為了便於人們用它們來改造對象，進而成為批評的客體。藝術批評活動是人的認識與實踐之一環，在此活動中，不是以自然物質的藝術品為實踐對象的，而是以藝術「對象」本身為人的活動對象。

（三）客體化

最後，批評在對象客體化後，便可在普遍有效的意義上，成為批評者認識和實踐自己藝術活動的手段和方式。就廣泛情形而言，「對象」是人在經過認識、利用、改造或製造等等過程之後，才作為活動客體，並與作為活動「主體」的人區分開來。就藝評來說，批評的客體化過程是透過對藝術客體的具體形態，加以描述和利用而完成。在這一個過程中，「描述」可以是一則有形的語文組織過程，也可以僅僅只是一種心理認知，但無論何者，它是批評的客體化過程的一個重要步驟。藝術批評的自

【75】同前註，頁109。　　　【76】同前註。　　　　　　【77】同前註，頁110。

覺，以及將藝術對象轉變成為批評客體，使批評成為一種自覺的、自為的和自由的活動。在真實的批評過程中，批評主體與客體明確地成為相對等的實體後，才可能產生真實而具體的批評。

物質材料、對象、客體化三者在藝術批評實踐過程中，各有其獨特的本質。批評的主體是人，亦即藝術批評家。批評的對象則是藝術品、藝術活動、藝術現象。批評主體與批評對象構成批評實踐的主軸。然而，在一般狀態下，人與物質和精神現象成為一活動整體時，主客沒有真實的區分含意；藝術對象與作為批評主體的人之間，由於處於相互依賴的狀態，前者的自然性質和後者的無定性，在主體意識未介入之前並不真正存在著，此時批評對象仍否定自身的獨立性。批評客體在形式上既否定又保留了自然的存在和對象的存在。在此階段，藝術批評的對象存在的本質是物質的本來面貌；亦即，「繪畫」只是油彩的堆積體，「音樂」只是聲音的連續體，「戲劇」只是人物動作與語言的綜合體。

藝術批評的對象要成為批評客體，其前提是對象自身和主體必需處於具體統一中。如是，客體才成為主體的客體，並向主體表明它是什麼樣的客體。對象在處於自然物質時或非藝術定性之精神階段時，不具有具體的定性；只有對象進入客體階段，亦即，經由批評的實現而產生某種觀念文化，對象才可能具有藝術性質的具體含義。在藝術批評中，主體與客體形成某種觀念文化。

三、觀念文化與語言的關係

觀念文化的形成建立在批評主體與批評客體的辯證統一關係上，而從辯證統一到觀念文化的形成過程，仰賴的是兩套不可通約語言的轉換。藝術批評將視覺或聽覺符號轉換為言語（語言），或將形式變成語言。視覺或聽覺形象給人造成的形象感，在人腦中造成某種認知活動，尤其是視知覺，產生某種意識，所以也是某種語言。人以語言思維，而「語言」在思維活動中必有一個可以互譯的途徑。藝術的形式感造成的形象思維，其所運用的「語言」與日常生活語言屬兩個不同的符號和指稱系統，須通過某種仲介物才得通約。這種仲介就是日常生活所用的語言。藝術批評的實現只能借用語言轉換形象感為語言文字，透過語言所形成的批評，使某種觀念文化得以實現。

第三節 藝評自我開發【78】

●●●●

藝術批評的「自我開發」，意指由批評所產生的種種可能面向。批評面對當下的藝術活動，發現其中指向未來的意義，這是批評實踐的一種自我開發。

一、藝術批評自我開發的本質

藝術批評的「自我開發」並無一定的規則可循。就藝術批評的立論根據來說，批評的不自覺的表現之一，正是批評本身缺乏一種理論根據，也無一定的指導高度可言。批評的指導理論一般被說成「哲學」或「美學」。但是真實的批評可採取任何理論為它的基礎理論，並對任何現象進行有關美術的

批評。因此，藝術批評的自我開發意味著批評標準本身並無高下之分。這是因為任何藝術批評標準都有其合理性，它在批評的自我開發中並不會被那一種批評標準所否定，而是被選擇所淘汰掉。批評只有合適性的問題。「只有在很具體的情況下，對於某一個美術現象或藝術品，不同的批評才有可能有合適不合適的區分【79】」。但藝術批評的自我開發使這種「合適」可能性不斷增加，使「合適」具有真實含意。

二、藝術活動與批評的自我開發

批評無所謂的正確與否的問題，因而能導致藝術活動的無限可能性。藝術活動和藝術批評分屬於兩種不同的語言，前者為形象的，後者為語文的。正因為兩者屬性如此，不同「語言」的含意都指向無限可能性，本身就排斥何種詮釋才是「正確」的前提。例如，一幅畫中「紅色的太陽」可以解釋成日出的印象，但如果說它是藝術家內心熱情的象徵亦無不可。不同批評之間的爭論不但總是存在著，而且也是批評價值實現的常態。換言之，藝術批評的自我開發是為了爭論而爭論。具體的藝術批評各有其合理性，批評標準不是新的取代舊的，當下的取代過去的，而是在爭論的過程中，不斷擴展其可能性；亦即，批評標準是累積性的增長。批評的自我開發往往是促成藝術繁榮的動力，這是由於批評的開發，使藝術活動的面向成為無限可能的多元與深入。

三、結論

藝術批評與藝術現象之間存在著對等關係。首先，藝術現象本身是自足與封閉的。自足，指的是作品的意義所具有的文化闡釋特性是不假外求的。封閉，指藝術品非言語傳達所具有的權威性，它使「意義」獨立形成文化，成為可能。藝術語言與批評語言的不可通約性格又造成作品的封閉性。其次，批評的文化闡釋和藝術品封閉性之間的矛盾，使批評的必要性和標準的合理性都具有權威價值。批評的闡釋具有「使相信」或「不相信」兩種可能，這種特性使批評在自我發展上充滿可能性。因此可說，因為批評不是在「理解」作品，而是自我開發某種闡釋的可能性，它本身具有形成某種觀念文化的作用。相對而言，批評本身如果是「無用」的，指的不是它的功能，而是批評自身的內在價值；那就是，並非所有批評都必然是有價值的。批評的自我價值開發，應該被重視的是它動態的，與藝術活動、藝術理論之間所不斷激發出的效應。

【78】本書有關自我啟發部分，主要參考孫津，《美術批評學》，見該書頁102-108。
【79】同前註，頁126。

● 第五章　藝術批評標準的特性

　　藝術的批評標準包含兩種涵義，其一是指藝術的價值判斷標準，其二是指審美的價值判斷標準。前者關注的是藝術品本身的內在價值，後者探討的是藝術品所能提供的功能。而一般情形，當人們使用「批評標準」一詞時，指的是後者多於前者。

　　任何藝術批評必然預先存在著某種「標準」（criterion）。「藝術批評標準」簡單的講，可用這句話來概括：「好的藝術應該具備什麼樣的條件？」「條件」，就通俗的意涵而言，便是某種事物成為有用或有效的最低門檻、底線。因此，狹義上，「藝術批評標準」指的不是藝術品必須具備的最佳狀態，而是成為好的藝術品之最低限要求。廣義上，「藝術批評標準」還包含藝術品和藝術活動在分類上的價值定位條件，例如，在什麼情形下，一件作品可以稱為「行動藝術」。

第一節　批評標準的本質

一、功用

　　「藝術批評標準」是指批評家用來評價藝術作品的價值尺度。這種「尺度」標示著人們的審美方向或審美理想。有些批評學者把批評標準分為兩個標準，即思想標準和藝術標準。前者是衡量藝術作品的思想性的尺度。後者是衡量藝術作品藝術性的尺度。無論是思想標準、藝術標準或其他可能的標準，藝術批評必須，而且可以有一定的標準。藝術史上任何一個批評家都有一定的標準，「沒有標準的批評家是根本不存在的【80】」，所謂「無標準」的批評事實上是不存在的；只要有批評就必然有某種標準。

二、重要性

在藝術批評中，標準問題極為重要；標準問題是藝術批評的中心問題。首先，藝術批評既然是對藝術現象進行評價，就必須先有一定的標準存在。它是進行藝術批評不可少的條件，否則就不能算是藝術批評。批評實踐中，標準可以防止批評的混亂。沒有批評標準，就會像中國南朝批評家鍾嶸所指出的，由於批評者「準的無依」、「隨其嗜欲」，必定造成批評上「淄澠並泛，朱紫相奪」的混亂局面【81】。

其次，批評標準對藝術批評具有決定性的作用。標準不同，同一部作品出現各種不同，甚至截然相反的評價，是藝術批評史上常見的現象。魯迅曾說：「同是一部《紅樓夢》，就因讀者的眼光而有種種：經學家看見《易》，道學家看見淫，才子看見纏綿，革命家看見排滿，流言家看見宮闈秘事【82】。」這裡，讀者的「眼光」，指的就是「批評標準」，它對藝術價值具有決定性作用。沒有客觀的批評標準，就不會有客觀的藝術批評。一般說來，批評標準的客觀性如何，直接決定著批評的客觀性程度。批評的根本性失誤，「往往與標準的根本失誤有直接關係【83】。」

三、合理性

藝術批評的標準，種類之多，幾乎可說言人人殊，全無共通之處。此話雖不無誇張之嫌，但卻道出了藝術批評的標準確實種類繁多此一事實。

姚一葦在《藝術的奧秘》中把藝術批評的標準劃分為三類：知識的、規範的和美學的三種批評基準。其中又包括人類學和民俗學、社會學、心理學、考據學、語言學，以及倫理、道德、宗教、美學等九種批評基準。李國華在《文學批評學》也主張批評的標準，大致應當包括人類學標準、民俗學標準、社會學標準、道德學標準、心理學標準、語言學標準、美學標準等多種標準。就實證的觀點來說，上述的主張都可以看成藝術批評發展至目前為止，人們所能採用的批評標準。但這並非意味著批評的標準日後不再有擴充的可能，而且，若從批評標準的合理性來看，無論何種批評所用的標準，都不可能是終極的。

孫津在《美術批評學》中指出，批評標準（criteria of criticism）儘管繁多，無法一一羅列，但追根究底，所有的標準都是內建的、非自我明證的。例如在常用的社會學批評、歷史的批評、美學的批評、科學的批評等四大類型的批評中，無論哪一種批評類型，其批評標準都不是最終的標準。批評家之所以採用何種類型的批評，只能說是一種操作上的便宜行事，而不是該種批評所用的標準是終極的、不能超越的。分析這四種批評類型，雖可以清楚的看到批評標準的實際存在，卻還不能說明這種存在的合理性。下列的批評分析，僅僅是為了明白作為某些具體批評中的某些主張的批評標準而已，它們的合理性都不是「終極的」。

【80】李國華，《文學批評學》，頁84。
【81】同前註，頁85。　　　【82】同前註。　　　　　　【83】同前註。

（一）社會學批評

社會學批評指從政治意識形態的角度和功利來進行藝術批評。其批評「標準」是某種社會功利或要求。社會批評的兩大內容，一是藝術活動的社會性質、作用、特徵；二是社會責任感，揭示社會矛盾，表現社會發展的主流，探討社會、人生等等。

社會學批評的對象包含藝術家個人歷史；藝術家的社會地位、權利、義務；藝術品創造的社會特徵；作品的發行、展覽、傳播與銷售；作品的消費欣賞之社會習慣、社會層次；藝術設施的工作性質和管理方法；藝術活動的組織構成；欣賞群的分類和分佈。社會學批評通常針對當代藝術現象而寫作，議題多圍繞在藝術生產的時空情境、藝術生產場域、藝術生產者、藝術收受等方面。

這類批評往往能抓住當前發生的社會議題，切中時事。然而，即使是真正的（純粹的）社會學批評，它的合理性通常來自當代的社會價值標準，不在於它所主張的是什麼。這類型批評的侷限性來自於其特定的歷史時空背景，因此，當事過境遷後，其批評價值，甚至批評本身即缺少普遍性。

（二）歷史的批評

「歷史的」批評指：（1）批評標準的歷史性，（2）從歷史角度進行批評。在議題上，此類批評多為藝術生產的時空情境、場域變遷、生產者的角色轉換、形式的更迭、批評意識形態的形塑過程等方面。批評標準的歷史性，意指標準具有歷史性，而據此所做的批評稱為「歷史的批評」。「歷史」為批評的前提，表示這種標準是一種已得到明證的標準。批評標準的歷史性，意味著往往和政治意識形態有關，但更多的時候與特定文化的審美品味脫離不了關係。批評標準在此顯現它的非絕對性。

從歷史角度進行批評，意指把歷史經驗當做批評的標準，從而對藝術活動進行檢驗與評價。然而這裡的「歷史」不能是藝術自己的歷史。因為只要把藝術批評的標準建立在藝術的歷史上面，批評和作品在藝術上的定性就只能是同一的。時間中的真實事件只有在它與人構成一定關係的意義時，歷史才形成。真實的歷史是人的自我消耗，而人所「創造」的歷史，不過是真實歷史作為文本向人的自我闡釋。所以，所謂「歷史的」批評標準，不過就是指批評標準本身的歷史性。批評標準在此同樣顯現它的缺少終極性和絕對性。從歷史角度進行的批評時，藝術史的含意必然大於藝術自身的定性，因為重點在對藝術史進行描述、詮釋與評價。

（三）美學的批評

美學的批評指從審美或藝術欣賞的角度進行文藝批評，議題多為藝術品結構、藝術品內容、藝術收受等方面。這類批評主要強調藝術品的「文本」，較少涉及藝術生產的時空情境、藝術生產場域。

「美學的」作為一個形容詞，幾乎可以用來表示任何一種活動的特徵，但美學的只能指稱活動的特徵，而非批評標準。這是因為美學的批評標準並無統一標準；不同藝術有不同的美術標準。因其標準本身的合理性仍不是明證的，不可規範證實的【84】。例如音樂的批評標準不同於美術標準，兩者不可通約。如果某種類型藝術只能採用只適合該類藝術的批評，這樣的批評標準本身即缺乏終極性。

（四）科學的批評

科學的批評包括語言批評、心理學批評、人類學批評、符號學批評、解構批評、闡釋學批評等等。議題多為藝術生產的時空情境、生產場域、生產者、結構、內涵、收受等幾乎所有範疇。

科學的批評，意指以「科學」的觀點和方法，作為判斷批評是否客觀的標準。批評方法的科學標準，指從知識的角度去判斷分析這種方法是否為真，是否符合客觀規律。從現實的各種方法來看，其科學性指的是自然科學研究的那種精密性、可模擬性、可實驗性、可操作性等。這類批評方法的科學性表明了每種批評方法的不同「科學」特徵，但也表明了它們之間的無限相對可能。

因此，「科學的」批評所以把某些科學方法用在批評中，並不在於這些科學是何種科學，而是為了借用這些科學中，可以定量分析和實驗操作的證明方法。科學的知識自始至終都是為了存真，都是為了批評對象，都是指望能夠得到經驗的實證。

科學的批評所根據的標準很可能是外在的，或與批評活動的性質無關的。創作不是科學活動，所以它可以由批評的某種虛構而成為批評對象。因此，其批評標準也不是絕對、終極品格的標準。換句話說，科學的批評雖以「科學的」方法作為批評的根據，符合存真意義上的科學性，但這類批評標準本身的合理性，也絕不是顛撲不破的。

上述四種類型指出了藝術批評的標準和方法上的運用。批評標準在特定藝術批評中都具有其合理性，但必須指出的是，上述四種批評類型都闡明了一個共同事實，那就是，每種批評類型都以自身的要求，預設其批評標準。也就是說，每一種批評的標準都是內在於它所預先設定的最高判斷標準上。它們之間的標準既不相同，又不能通用。據此，每一種標準的合理性只能適用於自身的範圍內，批評標準缺少權威性。

從現實來看，批評標準的合理性是不能明證的，而是取決於接受者是否接受某種批評標準。人們相信某種批評是可以接受或必須接受的，其標準的合理性只有一個，亦即，這種批評所具有的某種不容爭辯的權威性。正是在這樣的認知下，人們說「什麼類型的批評標準」，不過是對已定性的主詞「批評標準」之某種形容性表述，它們都沒有說明批評標準本身的合理性根據。「什麼類型的批評標準」僅僅指出這類批評標準本身，尚存在著某種比這個標準「更」高的標準。如果所有批評類型都有道理，那麼批評就無所謂合理不合理了。

批評標準的存在是自明的，用什麼樣的「規範」，如社會學的、歷史的、美學的、科學的，來作為批評的標準，它們與批評的合理性是無關的。而在實務上，批評家採用什麼類型的批評標準，往往不過是依他個人的知識、個性、愛好，特定權宜而採取的某種選擇而已。

【84】孫津，《美術批評學》頁73。

四、終極性

(一) 非明證性

從邏輯上來說，任何標準皆須某種根據作為其本身合理性的來源，情形一如法律上的依據；中央法規是地方法規的制定依據，中央法規的法源則是憲法。同理，理論上，批評標準本身的根據，必然高於該標準之上，亦即批評標準A，存在著批評標準B，在此，B在標準屬性上大於或高於A。然而，批評標準B仍有可能從屬於批評標準C（除非批評標準B是最終極的標準），依此類推，標準就有可能成了可以無限上溯的，永無止境的標準。

然而，事實並非如此。批評標準的合理性不能是明證的。批評標準與合理性因此是不相干的。而且，給予標準之合理性的種種根據和標準，只有是作為這種合理性的規範才具有普遍意義。因此這些根據和標準對真實的批評標準而言，本身就是終極性的；亦即，有排斥「再」和「更」高級的性質。人們接受一件藝術品、一個藝術觀點，並不一定取決於它們是對的，而是取決於接受者是否必須接受。這種「必須」不一定是「客觀規律」，而是指人們「寧願」去相信某種批評批評標準的合理性。例如有人相信「藝術的功能在為人民服務」，這種相信並不是「藝術的功能在為人民服務」是一種不容置疑的客觀事實，人們都應該相信，而是人們「寧願」去相信這種信念是「對的」，或是「有益」於大眾的。批評標準的性質是倫理學的問題，而非認識論的爭辯。換言之，人們相信某種批評是可以接受的，其標準的合理性是建立在批評所具有的「某種不容爭辯的權威性」上的【85】。

(二) 權威價值

藝術批評是一種自主的活動，其成立前提是批評意識要有普遍性。在實際操作上，批評進行的是某種觀念意識與視、聽覺對象之間某種知識對比和相互轉換。因此，從嚴格意義上來說，藝術批評並不為了制定規範，也不以實際規範為批評的終極目的。

然而，批評要能夠進行，就必須有所根據，即批評的標準和規範。事實是，藝術批評不僅運用規範，甚至總是在制定標準。而且藝術批評所運用的規範和標準本身往往是特定的，但又是可變動的。就藝術批評的真實情形來看，批評中的規範和標準不僅是無限多，而且也是必要的。它們能在批評過程中，產生確切的真實含義。批評需要規範和標準，而且對批評的進行來說，少了它們批評便無從實現自身的功能。

藝術批評需要標準，但其標準並不假外求。雖然就藝術批評能夠進行來講，標準、規範本身確實須要有其合理的根據和規範，或者說，某種意義上這可以稱之為「標準之標準」、「規範之規範」，但在實際運作上，要使批評標準成為合理，其標準的來源根據必須是「非明證的」終極根據；亦即，要使批評標準成為合理，必須有一個非明證的終極根據，但其合理性不能由自身來確證；合理性只能建立在其是否能實現某種視、聽覺文化，其終極或最終含義就是某種權威價值在藝術活動中的實現。換句話說，批評標準是在權威價值的實現中形成的【86】。

第二節 批評標準的基本類型

藝術價值由許多不同的標準所判斷，這些標準大致可區分為四個範疇或藝術理論：寫實論（Realism）、表現論（Expressionism）、形式論（Formalism）、工具論（Instrumentalism）。

一、寫實論

擁護寫實論作為主要藝術標準的批評家可能持如下看法：世界或自然界是真與美的標準，藝術家能做的莫過於嘗試細心描繪變化無窮的宇宙。藝術家將存在於世界中的理式、典範發掘出來，並藉藝術媒材將之形塑表現出，如此寫實主義者也納入宇宙智性當中。寫實論與希臘人一般古老，可回溯到亞里斯多德的知識權威，文藝復興時期它再度復甦，更在藝術發展史當中的不同時間與地點被加以擁抱。

例如札寇斯基（John Szarkowski）曾說，寫實主義的基本前提是：「世界獨立存在於人的思維之外，包含著待發掘的本質意義和理想，藉由有辨識力的模範，用藝術材料予以形塑或象徵，寫實主義者進入了一個更巨大的智慧之中。」寫實主義在此意味著宇宙間存在著某種先驗的法則。

二、表現論

與現實主義相對的表現論，亦被稱之為浪漫主義，其觀點為世界的意義是基於我們自身對它的瞭解。札寇斯基認為：「浪漫論的觀點中，世界的意義仰賴我們自己的理解，自然萬物並無自身開展出來的歷史意義，唯有當人類賦予它們以人為中心的隱喻，它們才會產生意義。」表現論注重藝術家及其情感表現，更甚於對自然的表現。藝術家以媒材、形式、題材來表達他們的內在生活，其職責在於清晰地表達自身，使得觀者能夠經驗到相似的情感。激烈的情感比精確地再現還重要，例如強森（Ken Johnson）認為德國藝術家基弗（Anselm Kiefer）「無可置疑的具有令人敬畏的影響力，他體積龐大的作品、規模宏偉的意象，堅實的作品表面，對歷史與神話的深沉暗示，對死亡的深刻思索——這些種種都可產生令人震撼的經驗。」

三、形式論

形式論是一種「為藝術而藝術」的理論，而「形式主義」不應與「形式」（form）一詞混淆。藝術皆有形式，形式論主張的是，形式是唯一藝術應該藉由它來判斷的標準。形式論者認為藝術價值是自主的且獨立於其他價值，藝術無涉於道德、宗教、政治及其他人類活動範疇。藝術的國度與社會的關聯在本質上是不同的，藝術家異化或區隔於社會之外。此一理論主要發生於20世紀，早如30年代的貝爾（Clive Bell）認為，藝術中的敘述性內容是違反美學的，應被拋棄，政治內容也同樣令人嫌惡。形式主義在1950、1960年代經由具影響力的葛林柏格（Clement Greenberg）而得到新的刺激。

【85】同前註，頁79。　　　【86】同前註，頁68。

蘇珊．羅森伯 一半一半 1985-1986

形式主義批評產生於新批評（New Criticism）流行的時代，它同樣反對「傳記式評論」及「心理批評」。形式主義也可被理解為現代主義的同義詞。形式主義或現代主義，也許會被未來的歷史學家及評論家視為20世紀的貢獻，但現在，它們有時被視為範圍太狹隘而被拒絕。

四、工具論

對工具論者而言，藝術的價值不只是審美；藝術的爭論總是超出藝術自身，對他們而言，藝術為教化服務的價值遠大於為審美服務，為議論服務遠大於為藝術本身服務。工具論比寫實主義還早出現，柏拉圖便認為在他的理想國中，對藝術家設限是必要的，因為藝術會影響人類行為。因此，令人產生幻覺的藝術要被驅逐；而引發良善行為的藝術，則要為大眾利益生產。

19世紀末，托爾斯泰主張此一觀點，認為藝術是一種力量，應誘發最高尚的道德行為。就柏拉圖與托爾斯泰的觀點而言，道德與

宗教的理想決定了審美價值。

　　馬克思主義評論家也是工具主義者，對列寧（Lenin）來說，藝術就是工具，其功能是以社會為基礎；藝術品的真正價值，存在於社會的功能性。

　　工具主義在當今扮演重要的角色，特別是政治行動主義藝術（politically activist art）。杜象曾說：「把藝術當作藝術小眾的溝通是限制了藝術的成就，在文化激進者眼中把藝術家當作生產、分配的角色之一，觀眾決定作品的重要性。」克林普（Douglas Crimp）曾提及今日藝術中，藉由觀眾參與來影響社會的重要性，文化行動主義使藝術家認清了自身是生產者的角色，作品的重要性取決於觀者。此外，女性主義評論者更是工具主義者。

　　塞維特柯維奇（Ann Cvetcovich）也提及AIDS行動者追求的不是真實是否再現，而是真實如何再現，並主張有影響力的資訊必須是真實的而對觀眾具有說服力。工具主義評判標準常運用於弱勢藝術家的作品上，例如非裔美國人、女性藝術家。例如針對當代非洲藝術家的展覽，詹姆士（Curtia James）在《*Artnews*》雜誌中指出，非裔美國藝術家雖充滿活力，然而美國社會卻忽視他們的成就。

五、其他

　　前述這四種分類當然無法詳盡藝術價值評斷標準。例如對當今藝術而言，「原創性」（originality）為近代藝術的認可標準。一個當代評論家談論蘇珊‧羅森伯（Susan Rothenberg）作品，認為她用新的，迥異於從前的表現方式表現主題是值得讚許的；亦即，其標準為對習見主題做出新或不同的創舉，才是有意義的創作。

　　除此之外，藝術的「技巧」（craftsmanship）也是一個常用藝術價值判準，對一些藝評家而言，技巧儘管並非一個絕對品質，但卻是與此相關的。他們尋找藝術家特殊技巧的累積，來決定創造的表現究竟如何。以技術性評價作品也是另一種方式，雖然不是絕對的價值，對好的作品卻是關鍵性的。

第三節　批評標準的生成來源

　　批評標準是如何形成的有兩層含義，其一是指批評標準形成的過程和形態，其二是說形成批評標準本身的根據。後者在本篇另有詳細說明，此處僅就前者加以說明。批評標準的形成，首先來自批評主體的認知，亦即批評者的個人知識水平、美學認知、政治立場、科學教養……。作為一個藝術批評家，其最基本的批評標準總是來自兩個知識領域，一是個人的批評意識，另一個是個人的藝術史觀，這兩者都涉及道德觀，批評標準的建立因此是批評主體個人道德觀的體現。從廣義上講，每一種道德觀都包含兩個因素：行為準則和主觀化形式，當藝術價值作為一種道德觀思考時，也沒有脫離此雙重因素的考慮。

一、批評標準與「真正的藝術」

在一個文化裡，人們認知中的「真正的藝術」恆是藝術批評標準的根據。藝術批評標準的建立，一如前面已提及的，來自批評主體的批評意識和批評主體的歷史觀，兩者形塑出批評主體的藝術價值觀；亦即，批評主體所認為的「真正的藝術」。批評主體在此價值觀基礎上，推衍出其個人所認同的行為準則和主觀化形式。作為一種隱而不顯的文化共同典範，「真正的藝術」是藝術批評標準的根基。又因為它是一個文化中的共同典範，「真正的藝術」往往具有普遍性，每一個生活在其中的藝術實踐者大多能接受此「真理」，並因而能建構出其批評標準的合理性。

二、藝術再現問題與批評標準

在現代社會裡，當藝術的「再現」（representations）被「問題化」（problematization）時，人們總是圍繞著四個重大經驗軸線，對一些反覆出現的論題進行思考與闡釋。這四個經驗軸線為「再現與自我慾望的關係」、「再現與實體現象之關係」、「再現與符號營造的關係」、「再現與理想的藝術之關係」。自我、實體、符號、理想等四者概念，就是現代時期在藝術談論上的焦點，而且也是藝術再現此問題上，人們可透過經驗觸及的。此四概念所形成的經驗結構，構成人們藝術思考上知覺完形，並在這個基礎上，建構每一種獨特的藝術批評價值標準系統。

構成藝術「問題化」的四個重大經驗軸線中，「自我慾望」指的是創作者的意圖。「實體現象」指的是創作者擬再現的素材、對象。藝術家總是針對某種他所熟悉的實體界現象，提出他的認知、推論、想像、批判。實體界包含自然與人為環境。從空間上來講，實體界可分為個人、社會、國家、世界。從時間上來講，它可分為過去、當下與未來。「符號營造」包含構成藝術的題材（subject-matter）、內容（contents）、形式（forms）等。由此所組成的東西便是意象（imagery），它不是實體界本身，而是實體界的「摹本」，或者說，「符號」；實體與意象其間的差異正如真實的一朵花與畫面上的一朵花。藝術家唯有透過意象的營造，藝術的存在才成為可能的社會實踐活動。最後，在任何一個文化裡，藝術實踐過程中總預存著某種（或多種）的指導原則，支配著生產者與收受者之間的認同，這種認同觀點，就經驗而言，通常並非可以科學地驗證的觀點，而更像是一個文化的共同理想，甚至是共同的想像，這便是「理想的」藝術（ideal arts）或「真正的」藝術（true arts）的問題。正因為它在本質上屬於一個文化的共同理想或共同想像，「理想的藝術」或真正的藝術因而在每個文化裡，其存在的形式更像是先驗的。造成這種事實的是某組審美理想，或政治的意識形態。

在現代社會中，藝術家從自我的慾望出發，對實體世界進行感覺、知覺、認知、體會，而後使用其所能掌握的藝術技法，包括常規的或創新的，營造他所「想望的」意象世界。而在營造個人的意象之際，藝術家總是自覺地或無意識地遵守著被當代視為「真理」的審美理想。

在藝術再現問題的四個重大經驗軸線，或者說，四邊形中，自我慾望、實體現象、符號等三者所構成的三角形中，自我與實體形成一對角線關係，它代表藝術創作者與外在世界的對應關係。連結這

兩者的是藝術符號，它是想像世界之具體化的媒介。符號將現實的題材，透過藝術形式的組合，營造出某種意象世界。另外，在符號的對面，亦即在它的對角線之一端，存在著「理想的」藝術或「真正的」藝術。後者時刻閃爍著它的光芒，它是操控藝術生產與收受的無形力量根源，但其形態卻總是隨著時間在改變而難以確切地被描述。

在由「自我—實體—符號」與「自我—實體—理想」所組成的兩者間，一個文化中的藝術，恆能展開其所能開創的世界。但也可以說，此四邊形的內涵，限制住一個文化在藝術再現實踐上所能展開的範圍。換句話說，每個文化在某個特定時期總存在著它的頂和底，可能與不可能。決定它的，不是別的，正是自我、實體、符號與「理想的」藝術或「真正的」藝術在當時可能延展的範圍。

康丁斯基的抽象藝術作品

（一）形式軸

這裡還存在著一種變數，它決定著一個時代的藝術風貌。在符號與「理想的」藝術兩極之間，事實上存在著無數的可能性。在符號這一端，它是構成藝術物質的元素，如題材、內容、形式等。以繪畫來說，在此藝術可以被還原成赤裸裸的線條與色彩（例如，「後繪畫性抽象」即是一顯例）。相反，在理想的藝術這一端，存在著藝術作為人類純粹感知經驗的形式，那就是思想、願景、想像，構成它的可以是純粹思想，不需仰賴任何藝術形式、題材、內容（例如，「觀念藝術」是最靠近它的最後一種藝術，雖然就「理想的」藝術而言，它事實上仍遠遠地保持一段距離）。

就形式來說，在符號與「理想的」藝術之間，存在著無數的可變數（variations）。存在於「符號—理想」此一軸線上的可變數從「形式即內容」（form as content）的抽象藝術，到形式支撐內容的寫實藝術，再到無形式、只有內容（通常是文字）的觀念藝術，其間的變數無窮無盡。在此，可變數具有兩種性質。第一，就相似性而言，在符號—理想線軸上，其可變數之間的關係並非斷裂，並非現代主義藝術家經常宣稱的決然不同；在鄰近的兩個變數之間，它們的關係是連續的；它們是個別性的變數，存在著某種血緣關係。第二，就對立性而言，越是靠近符號這一端者，其物質性越高，推論性與想像性越少；反之，凡是越接近理想這一端者，物質性越低，

馬奈

塞尚

但推論性或想像性越高。處於兩極中間的是物質與精神的結合物，而從歷史發展事實來看，它便是各式各樣，以模擬現實世界為目的寫實藝術。然而，不論實際的發展狀況如何，理論上，符號—理想線軸上始終隱藏著平衡狀態。

例如，根據葛林柏格的說法，西方繪畫史的發展便是從中軸線出發，朝向符號這一端在前進；透過馬奈、塞尚（Cézanne）、馬諦斯、畢卡索、波洛克，最後在後繪畫性藝術家筆下，走到繪畫藝術的最後一章—純粹形式的抽象繪畫。葛林柏格並斷言這是繪畫藝術的歷史命運。相反，黑格爾（Georg W. Hegel）看到的藝術史則是朝著相反的方向—只有觀念，沒有形式的藝術，它終將逐步邁向哲學之路，最後被哲學所取代。

（二）內容軸

藝術再現過程中，徒有形式當然不可能達成再現的任務。相反，在多數情形下，形式只扮演著內容的載體功能。藝術所要表達的內容不外乎人與他所生存的世界這兩大範疇。除了少數例外，它們長期以來便是藝術家關心的焦點。如果說，形式只是藝術再現過程中的機制，非人格化的，藝術的內容從來就不可能與人無關，即便是藝術家刻意在作品中抹除個人的個性者亦然。這是因為不論在任何情況下，藝術的生產脫離不了創作者個體的自我慾望；換句話說，是藝術家在生產藝術，而非藝術創造了藝術家。不論任何形態的藝術實踐，藝術家總是該實踐的主體，而他所創作的內容便是其個人自我和實體世界的辯證結果。「自我—實體」的結合，不論以何種方式，其結果便是藝術再現的內容。

在「自我—實體」這一組關係中，隱藏著無限多的可能表現內容（至少理論上是如此）。在「自我」與「實體」之間，自我慾望對實體世界的投射，其所能產生的再現內容，從空間上來講，涵蓋著藝術家對其個人、家族、社會、國族與世界的議題。從時間上而言，則可能包含藝術家對人類的過去、現在與未來之關注。因此，在「自我—實體」這一軸線上，它事實上分佈著無限多的，可作為藝術再現的題材與內容。其可變數的性質如下：

第一，就空間性來說，所有可能的再現內容是以藝術生產者為軸心點，向外層層擴散；從藝術家的個人感覺、知覺、經驗，到社

會現象、自然環境,再擴及國家現況或全球處境,這些都可以是藝術再現的內容。它們之間的關係處於從屬、分支的狀態;亦即,從最小的單位(藝術家個人)、次小的單位(如家族),再逐級擴大到最大的整體人類。因為人的存在是屬於有機的性質,而且其生命與他人的關係一如生物,存在著可追溯的血緣關係,他與無直接血緣關係的生物、自然、環境仍帶有科、屬、種等關係。換言之,個人的存在與他人或物之間的關係並非全然的無關,它們事實上構成了某種類似樹狀系譜圖的關係。

第二,同樣的,藝術家以他存在的當下時間為軸心,層層擴散,或者從歷史,或者從未來,尋找其再現的內容。它們之間的關係屬於階層化關係;亦即,從當下的瞬間、到某一個時期,再到無限大的人類歷史,都有可能納入再現的內容;從當下瞬間的存在點到永恆的無所不在,其間的關係逐層擴大,乃至於無可計數。

據此,如果藝術再現的最終目標是在追求某種至上的理想或真理,作為實踐此真理的藝術生產,其終極指導原則便不可能不圍繞著自我、實體、符號、理想等四大問題上。

三、批評意識

(一)批評意識與藝術活動

無論何種批評總是建立在一定的批評意識基礎上。有什麼樣的批評意識就有什麼樣的批評。但是並非每個從事批評的人都自覺到這個道理,在很多批評家看來,如果不先有作品或藝術現象,它不但無從進行批評,甚至連批評意識都不能形成。批評意識是一個範疇,指藝術現象中所有特定的活動都包含批評意識。「這種『包含』在很大程度上類似於特殊與普遍的關係;普遍存在於特殊之中但特殊則都具有普遍性【87】。」廣義而言,批評意識並非一個經驗實體,但藝術活動自身都具有批評意識的普遍性。

藝術活動都呈現著它們成為藝術活動的某種共同性質,而批評意識正是「作為所有藝術活動的共同性質,而成為他們的成立前提的【88】。」不僅是批評,就是藝術作品的創作也是以批評意識為前提的,「甚至在時間序列上也可能是先有批評意識,而後進行藝術創作的【89】。」

(二)批評意識與藝術家

藝術家常不自覺地以他的批評意識為前提,從事他的藝術活動。「意識」指感覺、思維等各種心理過程的總合。批評意識指的是人在從事某種活動時的態度,這種態度的內容雖然不一定能以語言形容,但卻是人構造他的行為對象的出發點。就創作者來說,批評意識就是把某種他所從事的活動「當成」藝術活動的直接動因。「在藝術活動中,人總是以批評的態度看待事物,並且在批評中建構出他的對象和行為內容【90】。」以畫家來說,「他總是先有某種意識、想法、意向、感受、心理衝突等,然後再進行藝術創作【91】。」當這種意識出現時,他以批評的方式,維持對自己創作的要求、操作方式以及價值取向的決定。這種態度可以在一般意義上稱為「欣賞」。

【87】同前註,頁16。　　　　【88】同前註。　　　　　　【89】同前註。
【90】同前註,頁17。　　　　【91】同前註。

批評意識作為藝術批評定性的前提既是藝術活動的動因和根據，同時也可以在時間上先於創作和批評。例如藝術家本人是第一個欣賞者和批評者。他在自己的作品還沒有產生之前，就以一定的欣賞態度和批評標準，在進行他的創作了，甚至已經在腦海中看見他的作品了。接著，作品的調整、修改、否定，表明整個創作、欣賞、接受、批評的過程都由批評意識來維持其藝術定性的。批評意識無處不在地維繫著創作和批評活動之進行，批評意識因而可看成整個人類藝術活動自身的一種內在規律。這一規律所體現的是批評與創作的內在統一性。

（三）批評意識與藝術欣賞

人總是在欣賞的要求和欣賞的過程中形成審美活動。換言之，欣賞的要求造就了藝術作品。欣賞過程本身造就了能夠欣賞藝術的人群，它是藝術活動成立的先在前提。廣義而言，欣賞造就了人的藝術性和具體的藝術活動。

欣賞被人在觀念上抽象出來加以描述和處理時就產生了批評。批評既是欣賞的延伸，也是更自覺、更嚴格、更準確、更高水平的欣賞。藝術活動如果要被認同，就必須有能夠為某一群體認同的參考標準，以作為群體之間交流、溝通、體認同一性質的活動，維繫這個參考標準即是藝術批評。

（四）批評與權威性

具體的藝術批評之間相互排斥，對藝術活動的定性和進行並無影響，無非是各種批評所當成的活動不一樣罷了，至於相互之間的排斥，其本身並沒有一定要對方接受的權威和合理性。但是，批評意識的不同造成不同的批評結果。

另一方面，批評意識常為時代所左右。「某種觀念具有時代性，並不是用來排斥不是這個時代的東西，而是從歷史變遷的角度，調整人的觀念意識，使之具有更大的容量和伸縮張力【92】」。這種具有時代性的意識在現代時期就是指所謂「現代意識」，其特徵是對時間意識的重視。

（五）現代意識與批評意識

現代意識並不選擇或拋棄傳統，它僅僅使一切文明和文化依當下的需要，發生價值轉換。現代藝術批評意識不預設藝術標準，卻以一種不斷探索的態度，使得傳統上，非藝術品能夠被認同為藝術。批評意識的現代性是今日藝術活動，包括創作、欣賞、批評的主要定性前提，但所強調的並不是各種現代派藝術或後現代主義藝術原則，而是現代性對生活藝術化的多元和寬容態度。

四、藝術史觀

（一）必要性

藝術史觀並非指批評需要有歷史依據，而是指批評在態度、原則、標準上，直接受到藝術史知識上的拘束。「只有知道『藝術』在其歷史演變中自身性質的變化，批評才有可能把握不同時期的藝術含義，以及同時代藝術的不同之處【93】。」作為藝術批評前提的藝術史觀，包含兩層主要意思，「其一是怎樣看待藝術史，其二是真實的藝術史在什麼意義上構成了藝術批評的前提【94】。」

評價藝術史也是藝術批評內容的一部分。藝術史觀在批評中是沒有歷史的，它總是一種當下的價值判斷。當人們批評歷史流傳下來的藝術品時，固然可以從各種角度來詮釋它們，但它們畢竟不是它們曾經是的那種東西（在意義上），它們只在當下的觀念中存在，而不可能佔有過去的空間。

現代人傾向從結果看問題，而從原因到結果的各種關係不是一一對應的。但是，現代人普遍相信真正的原因雖不可能由結果來逆推的，但真實的結果卻是可以展望的。

批評意識和藝術史觀作為藝術批評的前提，指出一定的批評意識產生一定的藝術史觀，而「藝術史觀又是批評意識的某種歷史性規定（限定），或者說是批評意識自身的歷史範疇特徵和功能的體現【95】。」

（二）舉例：現代主義的創新意涵

前衛藝術重視新奇神祕，而且也是藝術價值的基礎所在。反之，古代對「新」的觀念雖與現代的「新」在觀念上沒有多大差別，但古代把新奇只看成一種相對價值，它的前提是「新」必須有用，必須受恒久的傳統之規範。渴求新奇是世界上最自然的事，從史前就是如此，但前衛卻把追求新視為永恆任務，而非只為了改變生活，增加審美新鮮感而已。

「新」對前衛藝術而言，具有先知的意義。詩人的功能（或藝術家的功能）之一，包括了藍波所說的「視察看不到的事物，聆聽前所未聞的東西【96】。」詩人所扮演的角色，對前衛藝術而言就是「對未知作出解釋」，把他那個時代的靈魂「驚醒」【97】。前衛實驗的目的在於探索未知與新奇的境界，它的任務定位在「發現未知之境，探尋新的形式」。「新」不但是前衛藝術的目標也是絕對的價值所在。

藝術批評是一種知識的創造，它總是受制於批評所面對的社會。一般人文論述常把知識的創造理解為一種社會必然的進程，操縱此進程的，包括個人、社會現實、政治價值、權力關係。這些論述往往認為，批評標準的變化會「隨著價值、權力關係以及其他創造知識的背景特點而變化【98】」。從這種立場推論，對批評標準的評估，例如某藝術是否構成「進步」或「進展」，必然也會受到各種價值和權力關係的左右。

論述的概念與論述者所處的社會脈絡息息相關，因而，論述內容往往是在當代的種種因素，諸如經濟、社會、政治、歷史和個人所侷限。這些因素都有可能衝擊論述的生產過程。傅柯曾指出，儘管在理論上一個作者可以說任何話，「然而實際上各類文本卻不斷重複和受制於一系列文本的結構、語言的選用、時態、各種陳述、各類事件和敘述的人物【99】。」藝評家也不例外，他總是在一個有其歷史和種種存在條件的網絡之內發言，他的想法反映出一個特定時代的集體價值觀，而形塑這種價值觀的基礎卻很難不受當時的集體意識形態所左右。

【92】同前註，頁21。　　　　　【93】同前註，頁25。　　　　　【94】同前註，頁26。
【95】同前註，黑龍江美術出版社，1994，頁36。
【96】Renato Poggioli，《前衛藝術的理論》，張心龍譯，台北：遠流出版公司，1992，頁172。
【97】同前註，頁172。
【98】Diana Strassmann，〈經濟學故事與講故事者的權力〉，Donald N. McCloskey et al. eds.,《社會科學的措辭》，北京：生活?讀書?新知三聯書店，2000，頁186。
【99】Keith Hooper and Michael Pratt，〈論述與措辭一新西蘭原著土地公司個案〉，Donald N. McCloskey et al.,《社會科學的措辭》，北京：生活‧讀書‧新知三聯書店，2000，頁85-86。

第四節 批評標準的權威性的形成

批評標準的形成與其權威性來自經典、歷史認可、否定等三方式。三者中，經典化是批評標準形成的首要條件，但新的經典成立需要經過歷史的認可，而如果要推翻已被接受的經典之權威性，重新建立起與原有經典對立的標準，則需以否定的方式為之。

一、經典

（一）功能

所謂經典，就是指永久不變的規範。經典指具有典範性的作品和觀點。經典之所以被當成標準，在於經典具有它成其為經典所具有的權威意義和功能。藝術批評的第一層意思，就是使某種藝術現象（主要指藝術作品和藝術觀點）確立為經典。當人們判斷各種藝術現象時，經典成為批評的標準。

（二）形成方式

經典形成的偶然性，表示某種新奇的東西進入藝術批評的標準構成中。經典的形成和確定並沒有一定的標準和模式，特定的藝術現象，如作品、觀念、格律之成為經典，多具有偶然性，多數來自批評的肯定。這種肯定使經典本身作為批評標準的合理性具有終極性質。

經典的重要性在於它通常是批評標準的依據。但在造就經典的過程中，批評所運用的標準往往是混亂的、偶發性的。這些標準經過爭論和選擇被認可之後，才可能成為固定的標準，或者說，成其為真正的批評標準。經典無論作為藝術作品，還是某種批評觀點，它是由於本身的權威性而使批評標準作為範疇的使用成為合理的。

經典形成的偶然性使經典的確立離不開各種解釋。解釋可以重新認識已具有經典的權威性，其批評標準的意義、價值、運用範圍等等問題。更重要的是，在解釋中確立新的經典，用來支撐從解釋結果所形成的某種新批評標準。所有這些新的藝術觀念和批評標準，必須在各種解釋中—包括文學的、哲學的、心理學的、社會學的等非藝術的解釋中，才能逐步確立自己的經典和權威性。

馬諦斯（上圖）
米開朗基羅 大衛像 大理石雕刻
高434cm 佛羅倫斯美術學院收藏（下圖）

杜象 下樓梯的裸女（第2號） 1912 油彩
畫布 147.3×89cm 美國費城美術館藏
（左圖）

馬諦斯 音樂 1910 油彩畫布
260×389cm 列寧格勒艾米塔吉美術館藏
（右圖）

（三）經典與批評標準

　　經典一旦成為經典，即具有批評標準的權威性。對於藝術批評
來講，重要的是形成經典，至於是什麼經典，有沒有「道理」則是
無所謂的。比如杜象〈下樓梯的裸女〉被看成「立體主義」的經典
之一便是屬於這種情形。經典的形成雖往往出於偶然，但某件或某
些作品成了經典作品，作品本身就可以在結構、特徵、整體效果等
各方面，提供藝術批評一組可以參照的批評標準。例如，某人的繪
畫因為具有畫面分割、無單點透視構圖等特徵，人們就能以「立體
派」將它歸類，並檢驗它的好壞；同樣，若一件作品以色彩取代光
線的表現，並且在色彩使用上傾向單純的色面，人們可以把它歸類
為「野獸派」，不論這個創作者是否為法國人，也不論他是否屬於
20世紀初期的畫家。「野獸派」這個概念並不侷限於創立此風格的
馬諦斯等人，因為它已經由批評形成界定某種美術風格的一組經典
規範。任何作品只要符合這組風格規範，即可被稱為野獸派。從這
裡可以看出，經典的形成不是由作品到批評標準，而更多的時候是
由批評到作品。經典所代表的意義不僅是指某件作品本身，更多時
候是指該作品所特有的元素，如米開朗基羅的〈大衛像〉所表現的
意義，乃在於它的古典精神──內斂感情的呈現【100】。

【100】孫津，《美術批評學》，頁82。

有效的藝術批評總是以藝術經典（the classic）或藝術典範（canons）為評價依據。批評不同於審美之處在於，審美著重於觀賞者與作品之間的關係，並止於作品給予觀者的反應，是自足的；批評涉及批評所依據的標準，這種標準總是存在於作品本身之外。

如果說，審美活動可以簡化為「喜歡」或「不喜歡」這一件作品，批評活動可以簡化為這一件作「好」或「不好」，那麼前者可以是心理層面的；一個人喜不喜歡一件作品，可以是任意的、主觀的，其根據的標準是終極的，亦即，他的惡不涉及有無道理的問題。相反，批評所作的評價並不以批評者喜惡為標準，他必須指出「好」或「不好」的理由。這樣的理由也就是評價的標準。

例如，我們指出〈蒙娜麗莎〉（Mona Lisa）是一幅「好」的肖像畫時，它的「好」是來自作品的外的判斷標準，諸如：形式的完美，題材的恰當、技術的純熟，或甚至是新技法的發明。在〈蒙娜麗莎〉的例子裡，它的價值可以從新技法的發明來判斷。達文西在此畫中採用了「輪廓模糊的繪畫手法」及「空氣遠近法」。前者是藉明暗微妙的變化，使形態柔和生動，並和周圍的景物巧妙的融合在一起，這種技法在達文西之前的西洋繪畫從未被應用過。後者「空氣遠近法」是讓遠景的山脈景色失去物體的固有色，改用帶藍色調的色彩，以暗示畫中空間的深度，這在達文西的時代是一項創舉。

〈蒙娜麗莎〉因此成為繪畫技法上，繪畫性繪畫（painterly painting）和古典寫實主義（classical realism）空間處理的經典之作，並且在某種意義上，成為繪畫性寫實藝術的批評標準（standard of criterion）。當批評家在評論某人的繪畫是否有完美的寫實繪畫性時，他可以拿〈蒙娜麗莎〉做為判斷的標準。因為它在形式上的完美與自足。在此，〈蒙娜麗莎〉本身既是創作的典範（canon）又是藝術經典（the classic）之一。典範，指的是它所具有的永久不變的創作規範作用，如「輪廓模糊繪畫手法」、「空氣遠近法」；經典，則是指作品本身所代表的歷史地位。

典範與經典之所以被當成批評標準，乃在於它們所具有的權威性質和功能，當批評者面對各種藝術品時，就可以把與經典或典範相同或類似的特徵和觀念當成具體的批評標準加以比較，以決定其優劣。例如，印象派成為典範之後，印象派繪畫所共同具有的特徵、結構、技法、整體效果等，提供藝術批評一個直觀的、可以參照的批評標準。

典範是分類藝術的依據經典則是判斷藝術品在同類中地位的參考標準。從經典之成為批評標準的事實來看，一件藝術品的好壞或價值高下，絕不可能在其本身找到答案，理由是，如果缺少某種價值衡量的標準（criteria），任何作品按照作品自身抽取的價值標準為根據都會成為最優秀的作品。再者，如果評價的標準只是技術的操作完成度，它僅僅有助於審美的完善，而順從這樣的技術操作規範，不應該被當作評價的最終依據。一幅臨摹經典的作品可以達到形式、技法的完美無缺，但這樣的完美無缺陷不能當做價值有無的最終依據。

經典的形成和確定必須通過被人們接受的過程，而此接受的媒介是藝術批評。這種情形顯示批評本身的自主特性。當「新的」作品被人接受並成為經典時，它們當中最為突出的特徵便可能成為批評的標準。經典通常是在某種現象或觀點反覆被經驗、被議論後，再成為經典。雖然經典的形成往往是

混亂的、偶然的，但是一旦這些標準經過爭論和選擇被認可後，就有可能成為固定的標準，如達文西的〈蒙娜麗莎〉之成為古典主義的經典作品，即是藝術批評的詮釋結果。典範或經典的權威性一旦確立後，即成為日後批評的參考標準，它的權威性也因一再被認同而難以推翻。批評標準的非明證的、終極涵義，是指標準作為典範使用的合理性本身是偶然的，事後被承認的，而不是必然的、預先決定的【101】。

（四）詮釋與經典的創造

「詮釋」的功能可以重新認識原有的經典。在解釋中，舊有經典的權威性受到挑戰，新的觀點或作品成為新經典，比如康丁斯基的「寫實主義」說：藝術家為觀眾準備了一個世界，在那裡，一切都是完全可以接受的，因為它所創造的世界是人的內心之世界，而非古典寫實主義所創造的第二自然。新的藝術觀念和批評標準必須在文學的、哲學的、心理學的、社會學的等各種非藝術的解釋中，才能逐步確立起自己的經典和權威性。

康丁斯基

二、歷史認可

誠然，藝術價值在作品本身，但藝術品最終能否成為有價值並非批評家所能獨自決定；價值需要社會長期累積下的認同才能被觀念化。社會若不認同，藝評者的熱心或偏好將無濟於事。梅尼爾（Hugo Meynell）以英國劇作家兼批評家蕭伯納（Bernard Shaw）和德國作曲家修曼（Robert Schumann）兩人的批評為例，蕭伯納高估哥茲（Hermann Goetz）的音樂價值，修曼則顯現出推崇舒伯特〈C大調交響曲〉所作的卓越批評判斷，而在論斷他的音樂家朋友蓋德（Niels Gade）時，並未給予好評。事後証明蕭伯納是錯的，而修曼是對的。高茲和蓋德並未喚起與維持音樂界與大眾對他們作品的熱愛，一如蕭伯納和修曼原先所預期的。藝術價值的最可靠指標，從歷史經驗來看，仍然是大眾的認同，雖然藝評家或藝術市場可以系統化地操縱價值。

【101】同前註，頁81。

梵谷　向日葵　1888　油彩畫布　93×73cm
倫敦國家畫廊藏（左圖）

梵谷　自畫像　1889　油彩畫布　51×45cm
（右圖）

　　在長期的社會認同下，一件藝術品中某些新出現的特質常成為
後人評斷同類藝術價值高低或有無的標準，這關係到新典範
（canon）的形成途徑。沒有一個已開發的文化缺少論斷功績的典
範，這樣的典範在傳統中流傳給後代，以作為優越與否的試金石。
貢布里希（E.H. Gombrich）曾指出：「古代批評家所做的以及他們
已經完成的是，分析和細分令人景仰的理由，並且揭示嵌入典範
中，人類經驗的多樣性。」他並且指出，在任何文化中，典範扮演
著參照指標與優越標準（standard of excellence）。典範的價值融入我
們整體的文化中，因此，文明可以解釋為價值判斷網，而典範總是
形象生產（image-making）的指導理論。

　　當新的形式首度出現時，藝評家設法使其成為新的典範。在真
實的批評活動中，藝評家傾向於給予有價值的特定作品意見，加以
描述，並且跟同類作品比較，支持其判斷的正確性。但是如果一件

作品的優點是其最終成功的功能，而且這些優點是歷史性地第一次出現時，藝評者在沒有典範可引用以護衛該作品的價值時，他幾乎是束手無策。他既不能說該作品的形式是新的，所以就是好的（這只能適用於美國60與70年代的前衛藝術，當時創新的形式被認為是價值的最後指標），更不能以評論者一廂情願認為別人都會和他一樣認同創新的價值。相反的，他若要支持自身的價值判斷，必須訴諸於非價值判斷的標準，而且這個標準的合理性是不能自我明証的。例如，藝評家要証明梵谷的畫是有價值時，他可以說梵谷的藝術開創了另一種描繪自然的方法。梵谷把主觀的情感融入客觀的外在世界，如此一來，梵谷把西洋自文藝復興以來繪畫中的科學理性規律推翻了，而開發了另一種再現自然的方法。「開發新的再現自然的方法」在梵谷藝術的價值判斷是一種批評標準，這種標準的對錯是不能被驗證，亦即，不是自明之理。它的合理性之所以被認為是正確的，乃是建立大眾「寧願」相信它是對的或是有用的。但是同樣的，大眾的認同新典範需要歷史的認可，並非當下的批評所能建立。

歷史認可，意指（1）批評標準是經過長時期逐步確立的；（2）批評標準的權威性有時代性和侷限性。歷史認可的主要作用在於使批評標準具有合理性。它的形態和含義是多種多樣的。歷史認可受到各種社會條件的影響和制約。例如洪通在鄉土主義意識下成為藝術家，他的素人畫風被接受為藝術。因此也可以說，歷史認可使批評標準獲得權威性的方式和途徑具有極大的偶然性。藝術批評中的爭論之標準，其合理性原都是自明的，但是這種標準經過歷史的認可後，從而才給了爭論以非自明的終極涵義。或者說，批評標準之合理性的終極根據之一是在歷史認可下而成為典範的。對批評標準而言，藝術活動中所產生的現象或議題，是一種非明證的合理性來源【102】。

要言之，歷史認可的形成途徑主要起因於對某一藝術典範的探討，普遍關注和引起爭論則是歷史認可的典型形成形態。

批評標準的歷史認可途徑，常見的有後設、先在、欽定三種。【103】

（一）後設

首先，後設方面。某些藝術現象，如流派、作品、思潮、創作觀念和風格特徵逐漸為人所關注和了解，並成為當時某些藝術現象的突出標誌。當這些標誌一旦具有典範性質，便可以被作為批評標準來使用。這種典範的成立是歷史事後認可的。例如野獸派一詞原為批評家的諷刺之詞，這個術語與野獸毫不相干。

馬諦斯對圖案裝飾和象徵涵義的追求，是為了從自然寫實中解放出來，並隨心所欲地安排現實的視覺形象。當野獸派一詞得到歷史認可後，它明確的涵義成為日後判斷野獸派風格的權威標準或典範。

【102】同前註，頁88。
【103】本章有關批評標準的歷史認可議題主要參考孫津，《美術批評學》。見孫津，《美術批評學》，黑龍江美術出版社，1994，頁85。

米勒 拾穗 1857 油彩畫布 83.5×111cm
巴黎奧賽美術館藏

（二）先在

　　其次，先在方面。批評標準的形成在藝術尚未成為流行前即被制訂，以做為某個流派的信仰或創作規範。藝術批評中常見的觀點，如特種「主義」是為歷史認可的論述中心【104】。在藝術史中，某種「主義」作為一種符號代碼，可以很方便地知道、議論、把握、批評藝術活動。「主義」在藝術史中，往往由於其主張者事先即建構出一組藝術價值觀，或一套表現技法、評價準則，因此「主義」的內容就成為不可缺少的中心對照或指標。這種歷史認可屬於先於事實存在的認可。這歷史認可的「主義」便可作為日後批評標準的權威。例如，超現實主義是先有「超現實主義宣言」之提出，才開始有藝術家根據此主義的規範從事創作。日後的批評家則是以「超現實主義宣言」這個事先被認可的批評標準，檢驗或歸類後來從事類似創作技法、服膺該主義者的創作。

另外，引起批評界普遍關注的某種現象或議題，由於它們已經獲得歷史認可，在經驗意義上它們已成為某種經典性質，這種經典性質是先於當下批評存在的，故在歷史認可上，屬於先在的權威標準。這類議題最常見的如藝術與政治的關係，藝術是否為作者的主觀外現【105】。

（三）欽定

　　最後，欽定方面。欽定是指批評標準的形成在藝術尚未成為流行前即被制訂，以作為實現某個權力中心所預設的創作規範。在一般情形下，「欽定」指從權威機構發出的批評標準，各國藝術政策即為其中之一。欽定批評標準的遵從並非每個藝術家都必須做到，但作為一種時代風格和意識形態要求，卻是實實在在得到歷史認可。欽定批評標準的權威性來自權力中心，雖然它的合理性是人為的，但歷史認可給予欽定批評標準以根本的合理性。

　　欽定的另一則含意是指，批評標準的產生出自某種權威學說或大批評家。「當人們普遍接受某個大批評家的權威，並寧願相信他的批評觀點是對的或至少是可接受的時候，他的觀點就可能具有欽定批評標準的功用【106】。」雖然這樣的大批評家，他所提出的觀點並不一定是對的或可行的，然而由於批評家個人的聲望和影響力，他的觀點就有可能在某個時期得到普遍關注和信守。當批評家進行批評時，這些大批評家的觀點往往就成為獲得歷史認可的某種批評標準。

　　例如托爾斯泰的寫實主義。托氏關注的是表現農民感情的美術作品，他曾讚揚兩個法國畫家的畫作，一個是米勒（Jean-Francois Millet），另一個是巴斯傑—勒柏支（Jules Bastien-Lepage）。雖然這兩個畫家的風格特徵並不一樣。托氏所主張的寫實主義將自然的描繪和明確的道德主張結合起來。這個觀點成為歷史認可的一個批評標準，它的真實涵義也因而隨著歷史認可的變化而發生變化。

　　另外，20世紀現代主義的批評以葛林柏格的進步演化觀為標準，葛林柏格認為藝術史正在進行的是一種歷史的繼承與修正，亦即，一種歷史形式主義。這個歷史形式主義觀點後來成為歷史認可的一個批評標準，影響美國及其他不少國家，1960年代間的現代藝術的批評標準。他的現代繪畫批評標準即是典型的欽定例子。

　　欽定的批評標準有其歷史侷限，不可能具有永久的典範性質和作用。例如，17世紀西班牙維拉斯蓋茲的作畫規則遵從宮廷皇室的批評標準，這種標準在時過境遷後，便不再具有永久的典範性質和作用。換言之，欽定批評標準的特定意含，只存在於產生這些批評標準的時代和社會，這是它的侷限。這說明了特定時代所形成的藝術批評標準，並不是固定不變的，因為它在認可上所包含的內容便是不固定的、偶然的、具有可變性的。（圖見78頁）

　　經典在經過歷史的認可後，其原初涵義仍有改變的可能。歷史認可作為各種結果，總是可以經典的方式存在和發生；亦即，經典的權威性是由歷史認可得到確立的。然而經典的涵義並非一成不變的，例如張璪的「外師造化，中得心源」，這句話已被認為是歷史認可的一種批評標準，但其「造化」指什麼，「心源」指什麼，都可能與今天人們對它的理解不一樣，或完全不同。從批評標準的現實性來看，某種批評標準的原初涵義有可能隨著時代而改變，爭論各種解釋是否符合原來提出批評標準之原義是無意義的。

【104】孫津，《美術批評學》頁87。　【105】同前註，頁87。　　　【106】同前註，頁92。

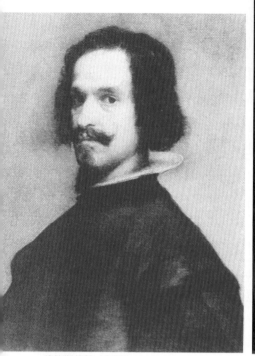

維拉斯蓋茲（左圖）
維拉斯蓋茲 宮廷仕女 1656 油彩畫布
105×88cm 馬德里普拉多美術館藏（右圖）

三、否定

　　否定某種批評標準目的是為了創新或修訂原有的標準。例如，否定某種藝術觀點或經典，便有可能形成某種新的批評標準。「否定」是對已確立的事物和觀念不表同意，加以反對，或不予理睬。否定的積極意義在於求異，但能否求出異來，卻是由否定所支撐的某種批評標準的合理性所決定。

　　批評標準的變化常以否定作為此變化的方式。但否定本身需要根據，而這個根據對於批評標準的合理性證實來講必須是「非自明的」。例如現代主義主張生活藝術化、個人化、創新，但後現代主義則反對各種知識和分工的特權，反對批評標準的固定模式化，反對刻意追求藝術作品中人為的意義，反對創作方法。這些反對的內容，都有強烈的否定願望和特徵。

　　後現代主義主張藝術的生活化，使藝術非意義化、非創作化，

這些主張都是針對現代主義而來。現代主義想要通過藝術創作，揭示出非藝術活動中所不具有或不被注意的某種意義，叫做從無意義中出現有意義。後現代主義否定現代主義想要在藝術中肯定什麼的意圖。後現代所否定的，正好是現代主義所保留的這一藝術傳統，從而要求使意義變得無意義。後現代主義的使意義變得無意義即是一種對現代主義觀點而言的否定，或者說，創新。創新本身的根據則是對既定存在的批評標準之某種否定。否定所產生的新批評標準，其真實含義是肯定另一種與其反對者的相反之價值觀。如同經典要成為標準需要歷史認可，否定作為批評標準也需要歷史認可。

四、結論

經典、歷史認可、否定，三者是作為批評標準之形成的過程和型態，它們表明某種合理性的權威價值。批評標準的權威性來自經典、歷史認可、否定等三方式，其中又以歷史認可最具關鍵性，可說是批評標準權威性的必要手段。

第五節 藝術價值論

批評標準關係到人們對於藝術價值的觀念。歷來的藝術價值論很多，大致上可歸納為主觀主義、客觀主義、相對主義等三種學說。此三種學說與經濟學上的價值論，有異曲同工之處。

美國經濟學家安德生（B.M. Anderson）在《社會價值》（*Social Value*）一書中，將歐美各派價值論分類為四大類：即（1）理想派（Ideal）、（2）事實派（Fact）、（3）定量派（Quantity）和（4）比率派（Ratio）等。第一類與第二類是從觀念上作比較，各自代表相反的立場。第三類與第四類則從市場現實上作分析，見解也互異。理想派的代表人物是馬克思，認為價值是倫理學上的問題，決定於「社會的需要」。事實派代表人物是克拉克（J. B. Clark），認為價值等同價格，是一種事實。事物的價值可以價格衡量、換算。定量派的代表人物有克拉克（與事實派同一人）、馬克思、亨利‧喬治（Henry George）、懷瑟（Wiser）、塔爾德（Gabriel Tarde）、安德生等人，共同主張為，價值有「明確的數量」（a definite magnitude），獨立於交換關係之外。比率派的主張者為英國經濟學派（English Economic School），多數的奧地利和美國經濟學者也持此說，認為價值是相對的，藉由交換而決定，而且除了作為一種有形商品之間的比率（ratio）之外，沒有任何意義。一物的價值隨著與該物比較的東西而變化，例如一架電視機的價值可以是兩百美元也可以是兩部腳踏車。簡言之，價值表現在與他物比較的比率上。上述四派價值理論中，第一與第三類傾向於唯心論價值觀；第二與第四類則代表唯物論價值觀。唯心論價值觀起源於柏拉圖，他認為貨幣是作為交換的象徵物，本身並無實際價值，但有象徵價值，其價值是與金融的實體分離的；亞里斯多德則認為貨幣具有固有價值，其價值決定於其符號本身，價值在其金屬的物體內。換句話語，柏拉圖認為價值在人的心中，在觀念裡；亞里斯多德則認為價值在物自身。

拉斐爾於1509至1510年間畫的溼壁畫〈雅典學院〉（位在羅馬梵諦岡宮簽署廳內），此圖中央焦點的兩位哲人都是左手拿書，右手指天的人即是柏拉圖，身旁右手掌覆蓋朝下的人，則為亞里斯多德，兩人正在滔滔雄辯，此畫投射了拉斐爾對希臘文化的嚮往。（下圖為局部）

　　馬克思折衷了唯心與唯物兩種觀點而產生自己的價值論，尤其在商品價值的詮釋問題上。他以商品為例指出，商品富於變化的決定價值被「交換價值」（exchange value）所昇華：「價值從創造它的商品中撕裂出來，像一種形而上的、無實體的性質」。將商品與價值撕裂開來的中介物是金錢。在市場交易中，金錢從它僕人的角色（它看起來只像是流通的媒介），一躍成為藝術世界中的主人和神明。金錢在此代表商品的神性存在，而商品則代表金錢的世俗形式；經濟的交換過程創造了物（matter）與心（idea）或物與價值的對立。經濟的交換過程隱含了商品作為「物體」和商品作為「價值」的不同。在交換中，商品本身一半停留在物質的狀態，另一半成為價值的狀態。馬克思稱這種交換形成為「金錢形式」（money-form）。一件商品在未進入市場前，不具有價值意義，它只是與構成商品本身的自然形式不同而已（如一幅完成的畫，在外觀上不同

於完成該畫的畫布、油彩等自然狀態），但任何商品都包含整個「金錢形式」的祕密，因為當一件產品具有交換價值後，它就不再是一件單純的物質了。經濟交換過程創造「商品的物質世界」與「價值的理想世界」。當象徵化過程在交換後達到一般對等形式時，物品與價值的分裂變得明顯了：一件物體基本上代表價值，它的物質存在反而是次要的。馬克思的價值觀點建立在這樣的假設上：價值既不原存在物自身，也不在人的心中，而是經濟交換的過程才產生的。因此，一件東西之所以有價值乃出自社會的需要，而價值的「量」是透過交換表現出來的。

一、主觀主義

主觀主義（Subjectivism）認為藝術的價值是來自於每個人主觀的判斷，只有個人認為某件作品有價值時才有價值；亦即，它是來自審美者的趣味判斷。主張此說法的，主要為杜克斯（Curt John Ducasse）和尤斯（George E. Yoos）[107]。這一派理論類似前述經濟價值論的理想派。

杜克斯認為藝術的價值完全是個人獨立自主的判斷。「每一個人判斷都是正當的，沒有對錯的問題發生[108]。」即使同一個人在不同時候，對相同一件藝術品有不同的價值判斷，也都屬正確的判斷，因為「我乃最終而且絕不會錯的法官」[109]。決定一個人判斷的最終依據乃是審美趣味，而非藝術品本身的內在性質。

尤斯的藝術價值觀與杜克斯相當接近，不同之處在於：後者相信人都有判斷藝術價值的本能，前者則認為藝術品的好壞來自藝術品本身，不假外求。每件藝術品都表現於特定的、獨有的情境中，是獨一無二，具有獨創性的，根本找不出一個普遍的標準來衡量。因此，他主張，藝術品的有無價值，應從這個藝術品本身來抽取標準，而不是從藝術品的外在形式，或其他藝術品來尋找標準[110]，而藝術品的價值乃在於其「基本面」本身超出給人的預期值。超出預期值愈高，價值則愈高。

對於從藝術品本身尋找標準，尤斯的建議是，批評的工作首先要掌握的就是藝術品的「基本面」（primary aspect）[111]。尤斯舉時間藝術（Time Art）為例，特別像戲劇、小說這類藝術，它們所提示的是一種人生的經驗。當我們看一部小說或是觀賞一齣戲的時候，從開始一直到結束所延續下來的活動中，我們所捕捉到的東西的經驗就叫做「基本面」。尤斯又提出藝術品的「次要面」（secondary aspect），其特徵是能被改變，但其改變不致變動觀賞者對作品的認同。

【107】前者的價值理論來自其著作《藝術的哲學》（*The Philosophy of Art*）一書，後者的藝術價值觀念發表於〈作為自身標準的藝術品〉（"A Work of Art as a Standard of Itself"）一文。
【108】姚一葦，《藝術批評》，台北：三民書局，1996，頁49。
【109】同前註，頁49-50。　　　【110】同前註，頁55-56。　　　【111】同前註，頁57。

生命短暫卻完成了很多繪畫傑作的拉斐爾，此為他1506年的自畫像局部

二、客觀主義

客觀主義（Objectivism）認為藝術品的價值存在於物（object）之中，傾向於相信美或價值乃事物一種屬性，是一種獨立的存在，「不依附任何其他的因素，也不會因人而改變」，藝術價值是客觀的而且是絕對的（objective and absolute）。這派理論又被稱之為絕對主義（Absolutism）。藝術價值既是獨立的存在，審美是一種「發現」其價值的工作。此派主張者，主要為喬德（C. E. M. Joad）、威瓦斯（Eliseo Vivas）、畢爾斯里（Monroe C. Beardsley）、傑索普（T. E. Jessop）【112】。此派理論類似經濟學上的事實派。

喬德認為美與觀賞者的感受無關；美是客觀的、自我充足的，不依賴其他任何的因素而存在。我們欣賞一件藝術品，「發現了藝術品的某種性質或特質，這個特質就是美」；同時也因為藝術品擁有這個性質，所以可以被稱之為美。批評的目的便是在斷定它裡面有沒有一種美的性質或特質【113】。

喬德舉拉斐爾（Raphael）所畫的〈聖母像〉（The Sistine Madonna）為例，說明美的客觀性。他說，假如有一天，人類完全毀滅了，只留下這幅畫，這幅畫的性質並沒有改變，唯一改變的只是沒有人欣賞而已。我們並不能說這幅畫就因此不美了。換言之，「美是一個客觀的、獨立的存在，不受有沒有人欣賞的影響【114】。」

威瓦斯認為「價值是客觀的」（value is objective），美存在於客體，審美的價值不是只有少數或一些人才能發現，而是對公眾開放的。威瓦斯提出「價值的特徵」（value trait）與其結構（structure）有關的說法：「一個藝術家創造一件藝術品的時候，不論如何都需要將他的材料加以組織，這種組織或結構就是價值所依賴的。因此美的價值是可以通過其結構或組織而獲知【115】。」但「結構」在此，不是指任何狹義的藝術規範（canons），而是指不論規範如何改變，結構必然總是存在的，「因為通過一個人的創作意圖，便必然有一個結構，或至少有一個組織，否則便不成其為藝術品【116】。」例如，假設將結構以P（property）代表，價值以B（beauty）代表，當P產生時，B便產生了；P存在，B也存在；認出了P，也就認出了B。

畢爾斯里稱自己的理論為「工具理論」（The Instrumentalist the-

ory），也就是說把藝術品當作是一個工具。畢爾斯里是從藝術品本身所產生的美感經驗之「能力」（capacity）的大小，來確立價值的大小。

「美的客體」（aesthetic object）指的是任何藝術品，「有能力產生」則是指任何藝術可能發生美感經驗之效果或效應。考核一個藝術品是否具有審美價值，只有在它發生美感經驗之效果或效應，同時進入到美感經驗中來時，才可以說它是有審美價值的。

藝術品不因沒有人欣賞，它本身便無價值，「但是其價值的確定又必須有賴於欣賞，亦即要進入到我們的美感經驗中來【117】。」例如，我們若對莎士比亞、貝多芬和塞尚的藝術無法產生感動，這並不意味著他們的藝術沒有價值，而是我們沒有感受其藝術的能力。

工具主義者對審美價值在的定義為：產生相當量的美感經驗的能力。說一個對象有審美價值乃是（1）說它有能力產生美的效果，以及（2）美的效果本身具有價值。用另一種實用性的比喻來說，「盤尼西林有醫療價值」，意指（a）盤尼西林有能力產生醫療效果，以及（b）醫治或減輕疾病是有價值的。審美價值的定義與此類似。

畢爾斯里認為：「審美價值是一種客觀的存在」，具有某些客觀的性質，畢爾斯里將這些客觀的性質稱為「客觀的理由」（objective reasons）。客觀的理由意指在批評時，可作為陳述的內容。客觀的理由有三類：（1）作品的統一或不統一的程度；（2）作品的複雜或簡單的程度；（3）作品中人性的張力或欠缺。

以上三種可稱為批評的一般規範（general canon），第一類是統一的規範（the canon of unity），第二類是複雜度的規範（the canon of complexity），第三類則是張力的規範（the canon of intensity）。

傑索普在其所撰〈美的定義〉（"The Definition of Beauty"）指出，審美的價值（aesthetic value）或美（beauty）是一物的客觀性質，就跟方、圓、大、小、形狀、重量一樣，如果物質具有這個性質，那它就具有美的價值；如果它具有審美的價值，則是因為它具有美的性質。傑索普認為美是可以界定的，這種「界定派理論」（definist theory）認為，美是可以藉由一定的規範來判斷的。

傑索普把事物（thing）和對象（object）分開。「事物」是所有存在於我們眼前的東西，例如杯子就是杯子，而「對象」則是主體觀照下的東西，例如「雲」雖是一個「事物」，但當我們觀賞時，可以幻化成許多不同的「東西」。前者是「知覺的辨識」（perceptual discrimination）態度，後者是「想像活動」（the movement of imagination）態度【118】。知覺的抑或是想像的對象，決定了我們觀賞的態度。

【112】喬德的藝術價值觀鑑於其所著《物質、生命和價值》（*Matter, Life and Value*, 1929）。威瓦斯（Eliseo Vivas）的藝術價值觀念見其所著《創造與發現》（*Creation and Discovery*, 1995）中〈批評的客觀基礎〉（The Objective Basis of Criticism）一文。畢爾斯里（Monroe C. Beardsley）的藝術價值理論發表於其《美學：在批評哲學中的問題》（*Aesthetics: Problems in the Philosophy of Crticism*, 1958;1981）。傑索普（T. E. Jessop）的則在其所撰〈美的定義〉（*The Definition of Beauty*, 1933）一文有所闡明。
【113】姚一葦，《藝術批評》，台北：三民書局，1996，頁68。
【114】同前註，頁70。
【115】同前註，頁75。
【116】同前註，頁77。
【117】同前註，頁85。
【118】同前註，頁92-93。

由姚一葦撰寫的《藝術批評》一
書的封面

三、相對主義

相對主義（Relativism）的藝術價值觀認為價值不是絕對的，而是相對的，主要主張者為黑雅（Bernard C. Heyl）、萊阿斯（Colin Lyas）、梅尼爾、馬克思（Karl Marx）、麥肯吉（J.B. Mackenzie）[119]。國內學者姚一葦的藝術價值觀見於其《藝術批評》一書。此派理論接近經濟學上的比率派主張。

黑雅認為價值受限於特殊文化族群和時代。雖然某些少數的價值判斷被許多不同時代中的人所接受，這種偶然的、普及的同意，「無論如何並不就證明了價值是絕對的存在[120]。」價值不是絕對而是相對的。價值觀是可以因教育而改變、提昇或成長[121]。因為對相對主義而言，「沒有一個標準是絕對的，沒有一個規範是不可改變的，也沒有一種判斷是絕對的[122]。」但是，相對主義者相信，價值的產生不能脫離人的心理反應，也認同產生價值的心理反應在於物，是物的能力或可能性質激發價值感[123]。「相對主義者不僅容許不同的看法、不同的觀念、不同的標準，甚至相反的主張與標準，都有可能站得住的[124]。」

萊阿斯認為審美判斷有其客觀性，但個人感受之所以不同，乃是因為判斷者能力的問題。以文學為例，一個人必須具有一定的能力和經驗才能知道好壞。讀喬哀斯（James Joyce）的《尤里西斯》（*Ulysses*），要有一定的知識條件和能力才能瞭解它，非如此，必定認為那是沒有價值的，無法接受的。這就像是色盲不能正確辨認紅綠燈一樣。

根據梅尼爾的說法，一個合格的批評家具備審美的感覺力和創作技藝的知識，並盡可能地將這兩種能力聯結在一起，以從事批評的工作。他不但要能分辨什麼是構成審美滿足的組成元素（constitutive properties）他更需要了解什麼是促成審美滿足的有益元素（conducive properties），如此他才能正確地詮釋作品的價值所在[125]。

梅尼爾的審美價值命題是：價值是對象的屬性之一，等待著批評家去發現、分析、詮釋。但他同時也承認、價值在藝術品本身，但藝術品最終能否成為有價值並非批評家所能獨自決定；價值需要社會長期累積下的認同才能被觀念化。社會若不認同，藝評者的熱心或偏好將無濟於事。

在價值論問題上，馬克思否認價值（value）等同價格（price），他認為價值與價格並不是對等物，而主張一件東西的價值決定於「社會的需

要」（socially necessary）。同樣的，梅尼爾也主張價值決定於大眾，而大眾就是社會的實體。但不同於馬克思的「社會的需要」——不同的社會，有不同的需要面向和需要程度，又，同一個社會中可能因時代不同，在品味與審美理想上有了改變，梅尼爾認為價值一經決定（由歷史認可）後，價值即不再改變，一件藝術品可成為經典之作，具有高穩定性的價值含量。

麥肯吉認為，價值產生於人的經驗領域。麥肯吉在其《最終的價值》（*Ultimate Value*）一書中指出，現代觀念的知識建立在如下的認識基礎上：我們的宇宙世界不再是許多擁有某些不同性質的實體，而是不同性質的東西集合在某種統一的認知模式內。他更進一步將這些模式的性質分為三大類。第一類是「時間／空間」系統模式，它們的存在外在於人的經驗，人從推論可以確認它的存在，例如星球、地理環境、歷史事件。第二類是「空間／經驗」系統模式，這些性質暫時地依附在其他空間中，沒有固定的形態，甚至非肉眼可以辨視，例如氣味、嗅覺、味覺、觸覺，它們的存在需要人的親自體驗。第三類是「經驗／判斷」系統模式，它們不屬於任何特定的物體本身，只存在於物體與其他物體之間的關係，以及物體與特定的意識體的存在之間的關係，藉由它們而被經驗到價值，不論是審美的或倫理的，都屬於第三性質。一瓶酒的存在不需我們親自去聞、喝、細品，我們可以肯定它是一瓶酒，屬於第一類模式性質，我們只透過它的外在標籤確定它的存在。至於要確定這一瓶酒的味道的話，我們的感官（嗅、味覺）必須參與才能得到答案，是屬於第二類模式的性質。最後，當我們都品嘗了這瓶酒後，都同意它是帶有甜味的葡萄酒後，每個人對它的評價就可能產生兩極性的分歧現象，有人喜歡它，認為它是有價值的，有人不喜歡喝酒，認為它無益人生。第三類性質屬於經驗與判斷的領域，它的存在建立在人的知覺參與和價值判斷的結合之處，藝術價值判斷就是這一類的活動，不但需要有具體的對象，還要有主體的判斷。

姚一葦的藝術價值觀發表於其《藝術批評》一書，認為「藝術價值觀我的看法是建立在一個前提上，即藝術品這一客體存在的事實，是一個獨立的存在；同時欣賞者這個主體存在的事實，同樣是一個獨立的存在【126】。」價值的問題，「只有在客體與主體相互牽涉或溝通（intercommunicate）時才產生【127】。」

審美的主體與客體相互牽涉的關係，一方面要使審美的主體感到滿足，產生美感經驗，另一方面因審美客體具有某種條件才產生美感經驗，從而產生價值。這二者所形成的不可分割關係，就是給予與接受的關係。「所謂藝術品的價值問題，除開商品價值、歷史價值、附庸風雅、訴諸權威等不屬於審美價值的之外，可以說一方面是建立在藝術品本身所傳達訊息的豐富、深刻和多樣，以及傳達的方式的創新或變化上，另一方面又關係於接受者能力的高低，只有二者相互適應、相互結合時才產生價值【128】。」

【119】 黑雅的藝術價值觀發表於其所撰的〈美學和藝術批評上的新方向〉（New Bearing in Esthetics and Art Criticism,1943）和〈再述相對主義〉（Relativism Again,1946）二文。萊阿斯在其所撰〈藝術的評價〉（The Evaluation of Art）有詳細解說。梅尼爾的理論發表於其所著《審美價值的本質》（*The Nature of Aesthetic Value*）。馬克思的價值論觀出於其巨著《資本論》（*Capital*）。麥肯吉的在其《最終的價值》（*Ultimate Value*）有深入的解說。
【120】 姚一葦，《藝術批評》，台北：三民書局，1996，頁108。
【121】 同前註，頁109。
【122】 同前註。
【123】 同前註。
【124】 同前註，頁110。
【125】 Hugo Meynell, The Nature of Aesthetic Value, State University of New York Press, 1986.
【126】 姚一葦，《藝術批評》，頁125。
【127】 同前註，頁125。 　　　　【128】 同前註，頁144。

四、小結

任何一件作品都由內容與形式兩部分構成。因此，藝術批評有兩個標準，一個是審美價值標準，一個是藝術價值標準。審美價值標準是衡量作品思想內容好壞的尺度；藝術價值標準則是檢驗作品藝術性價值高低的尺度。

（一）審美價值

審美價值（aesthetic value）是主觀的價值判斷，只存在於欣賞者的經驗中。一件藝術品所喚起的愉悅——不論是我們真實的心態或精神狀態與經驗的本質——都不包括在作品本身內。這種愉悅完全停留於作品之外。就某種意義而言，這樣的價值只能歸諸於這樣的事實：心神狀態愉悅對欣賞者是有價值的，而不是作品本身被賦予某種愉悅的元素。愉悅屬於工具性的價值，而非本質性的價值。在審美活動中，愉悅的工具性價值決定於觀賞者。換句話說，愉悅是欣賞者在審美過程中所獲得的回饋，「愉悅」本身只是欣賞者的精神狀態，而不存在於作品內。當一個觀賞者不再情感地對一件藝術品有所反應，或該作品不再吸引他時，作品即變成一個不相干的東西。因此，我們可以說，愉悅是審美價值，而非藝術品本身所擁有的價值。

審美價值是某種只在特別的瞬間，以審美對象來彰顯自身，決定整體個性的東西。審美對象並不真實存在於藝術作品中，它是欣賞者與作品直接接觸下所虛構出來的東西。審美對象是存在於欣賞者與他的經驗之間的東西，它同時是超驗的。簡單說，審美價值只屬於精神領域，要求欣賞者的參與，而且其價值是「非自我明證」的。

（二）藝術價值

藝術價值（artistic value）是藝術品本身的屬性之一，它是存在於藝術品中的客觀事實。它必須符合下列要求：（1）此價值並非任何我們的感官經驗，或我們在與一件作品互動時的精神狀態，因此也不屬於愉悅或快樂的分類範圍。（2）它不是一種喚起愉悅形式的工具。（3）它自身就像一種作品本身特有的特徵。（4）只有當藝術價值存在的必要條件是以作品本身的性質呈現時。（5）像形式一樣，可在作品中找到的東西。

基本上，藝術品的藝術價值無須與鑑賞者的審美感興產生關連。藝術價值是某種從藝術品本身浮現的東西，並在作品內，有其自身的存在基礎。藝術價值的內容，基本上有兩大類：（1）與藝術的技藝之優秀或笨拙有關的，亦即，藝術創作的技術。（2）一件作品所擁有的各種本質如與組成份子，如構成藝術品的各種元素和藝術組織原則。

以羅丹的大理石雕像為例，羅丹的雕刻吸引我們的地方，乃在於其處理表面的技術，使他的女性雕像的身體在視覺上顯現柔軟的感覺。這種處理大理石表面的方法是藝術技法。技術的完美同時給作品某種藝術價值，某種在作品本身就可檢驗到的，而無須任何主觀的經驗或讚歎、愉快等心理狀態的認同。簡單說，藝術價值只屬於物質領域，其存在不須欣賞者的參與，其價值是「自我明證」的。

任何一件作品都可能同時擁有審美價值和藝術價值，但也有例外，如某些流行音樂，審美價值很

高，藝術價值卻很低或甚至闕如。相反的情形
是，某些造型純藝術，藝術價值高，但缺少審美
價值。

（三）藝術價值與社會認同

近代的價值理論傾向於相信，在真實的社會
實踐中，藝術品的價值是社會大眾集體認同下的
產物。（「社會大眾」一詞在此是採「寬鬆限定」
（loose entailment），亦即不需涉及社會的每一個
成員）。一件藝術品要能成為有價值的，必須具
備下列兩個前提：（1）作品必須被認識到。（2）
該作品能提供欣賞者審美上的滿足。一件大眾從
未看過的藝術品並無好壞之分，好壞決定於人與
對象之間的相互作用（interplay）。一件藝術品之
成為有價值的第一個前提，是我們知道它的存
在，而批評家的功能在於向一般大眾推薦這一件
藝術品值得注意，以及它有何種程度的價值。價
值存在的第二個前提是，提供審美滿足。一件作
品如果是好的，必定在適當的時機與環境下，給
予觀賞者心靈的滿足。但是它的優點並不嚴格限
定於必須滿足於任何情況下的任何一個人。對不
同的人來說，一件有價值的作品只是在價值程度
上的不同而已。一件作品的優點在於它提供給觀
賞者特定形態的滿足，但它的價值卻需要大眾長
時期間的建立。

就真實的社會功能而言，批評的最終目標在
於價值判斷。藝術批評是社會說服工具，說服別
人分享我們喜愛的，以及改變他人原有的偏好。
但是我們的判斷要讓人認為真確，就必須有能力
顯示判斷是真的，亦即，判斷必須可以被確認。
價值判斷的確認，依賴的是意義。判斷需經測
試，需有理由支持其作品或觀者的檢驗。

羅丹
吻
1888-1889
石膏雕刻
羅丹美術館藏
（上圖）

1888年卡蜜兒‧克勞黛
為羅丹畫像（下圖）

第六節 藝術批評標準的基本特性

作為客觀的批評標準，理想上藝術的批評應具備以下幾個特性。

一、審美性

首先，批評標準必須具有審美性。

藝術是人對現實的審美反映，有其特殊的對象和特殊的方式。藝術的對象是以人為中心的，具有審美意義的「社會—生活」整體；藝術的方式是它以形象、意境，以審美的方式掌握世界。由於藝術反映對象和反映方式的特殊性，決定了藝術的內容和形式都是審美的，「是人對現實的審美反映，是一種具有審美特質的社會意識形態【129】。」客觀的批評標準，必須深刻、集中地體現出藝術的這種特殊本質。換句話說，批評標準必須是審美的。

具體說來，批評標準的審美性必須具備下列三種特性：一是批評標準必須能夠評價揭示作品反映「社會—生活」整體上的優劣，衡量藝術反映「社會—生活」整體在社會性、個別性、整體性、審美價值等方面所達到的高度；二是批評標準必須能夠評價揭示作品在表現方式上的優劣，衡量藝術表達方式，如情感的真實性、形象的典型性和生動性、意境的豐富性、體裁和形式語言的創新和完美性，所達到的高度；三是批評標準必須能夠評價揭示作品的內容和形式上的統一程度，衡量藝術作品的形象和意象，是否具有自己的內容和自己的形式，是否顯現著作者的風格，是否實現了深刻豐富的思想內容與完美和諧的藝術形式。總而言之，批評標準必須具有高度的審美性，必須能夠衡量出藝術品的審美特質。

二、功利性

其次，批評標準還須有功利性。

社會功利性主要指批評標準應當建立在有益於社會福祉，體現出特定社會中大眾的利益。

藝術批評標準總是受到階級、族群和特定社會集團的政治觀點、審美理想和藝術觀點的制約。就功利性來說，批評標準是特定階級、族群和特定社會集團的利益和審美理想的集中體現。例如中國封建社會時期，統治階級的「文以載道」藝術批評思想標準，便具有很明顯的階級性。

三、穩定性

批評標準的穩定性主要表現在三個方面，亦即，藝術規律的標準、時代的標準、個人的標準，此三者通常是穩定的。

第一，在體現藝術特質和創作規律的內涵上，批評標準基本上是長期呈穩定狀態的。這些包括藝術形象（如要求要有典型性、生動性），藝術形式（如要求要具備完美性、獨創性），藝術風格（如要求要體現民族性、時代性），以及藝術體裁（如小說、詩歌、戲劇）上的審美特徵之標準，審美理想

（如西方的「美感」與我國古典繪畫中的「氣韻」等尺度），藝術的功利性標準等等，在藝術批評史上通常是長期穩定的。

第二，某一時期通行的批評標準經常是呈穩定狀態的。特定時代的藝術總有當代的時代特徵，例如西方文藝復興時期的古典風格，這種藝術的時代風格特徵不僅影響到該時期的批評標準，而且使得此批評標準在文藝復興時期呈現相對的穩定。在中國長期封建社會中，「文以載道」的批評標準，可說是長期穩定，一以貫之的。

第三，成熟的批評家所使用的批評標準通常是相對穩定的。中外藝術批評史上，傑出批評家一旦形成自己的確定的批評觀後，在相當時期內，他所使用的批評標準是相當穩定的【130】。

四、可變性

其次，藝術批評標準有一定的可變性。沒有絕對不變的批評標準，無論是審美標準還是社會功利標準，它們往往是隨著時代和藝術的發展而改變。可變性是藝術批評標準的又一特徵。可變性主要表現在兩個方面。

其一，體現在標準內涵的歷史性中。在長期的藝術發展和批評實踐中，藝術批評標準的內涵總是逐步凝聚形成一般人共識，在常態下，它必須隨著藝術發展和批評發展而不斷變化發展。由於每個時代藝術特徵的差異，每個時代的藝術批評標準也會發生變化。這是批評標準的可變性特點。如明末藝術特性受到特別重視，某些文人畫家專門從雕琢章法、堆砌典故的形式主義水墨創作，於是便產生了追求藝術形式忽視內容，以「審美」為中心的批評標準。由於藝術在特定時代的發展情形不同，人們對藝術的規律和特徵的認識情形也不同，便決定了各個時代藝術批評標準也必然有所不同，各自體現出當代的某些興趣特點。

其二，體現在批評家具體的批評實踐中。藝術批評從不存在一個懸空的抽象的批評標準，而只在批評家的批評實踐中才存在衡量批評對象的標準。這樣產生的標準不會是抽象的。但因為批評家往往因具體批評對象的內在要求，或個人知識涵養、心理素質、審美判斷能力、批評適用等因素而改變批評標準的內涵，這便造成了批評標準的可變性。

五、普遍性

批評標準的普遍性主要是指作為客觀的標準，標準本身必須能涵蓋各種藝術的規律和特性，如此對藝術創作與批評才具有一定的規範和指導作用。例如，批評標準所闡明的「典型性」、「真實性」、「時代性」、「民族性」、「地域性」等標準，即屬普遍性標準。它們較深刻地概括反映出藝術的某些方面的本質規律和特性，因此具有普遍的真理性格，可以在較大的範圍內發揮指導、規範等作用。

【129】李國華，《文學批評學》，頁86。 　　【130】同前註，頁89。

六、具體性

最後,批評標準還必須具有一定的具體性。

批評標準的具體性,主要是指批評標準的內涵是宜於具體操作,可直接運用於具體的批評對象。藝術批評史上,批評實踐中所運用的標準大多是具體的,甚至明列其批評標準的條目。

中國古代畫評的「畫法」標準,古典藝術中的評點方法所運用的標準等都是很具體的。例如南北朝謝赫的〈古畫品錄〉【131】或清代黃鉞的《二十四畫品》即為具體的批評標準。謝赫的〈古畫品錄〉明定評品圖繪六法為:「一氣韻生動是也。二骨法用筆是也。三應物象形是也。四隨類賦彩是也。五經營位置是也。六傳移模寫是也。」並曾據此標準將歷代畫家分為六個等級,第一品五人,包括陸探微、曹不興、衛協、張墨、荀勗。第二品三人,包括顧駿之、陸綏、袁蒨。第三品九人,包括姚曇度、顧愷之、毛惠遠、夏瞻、戴逵、江僧寶、吳暕、張則、陸杲。第四品五人,包括、蘧道愍、章繼伯、顧寶光、王微、史道碩。第五品三人,包括劉瑱、晉明帝、劉紹祖。第六品二人,包括宗炳、丁光【132】。黃鉞的《二十四畫品》訂出繪畫類型計二十四種,包括〈氣韻〉;〈神妙〉;〈高古〉;〈蒼潤〉;〈沉雄〉;〈沖和〉;〈澹遠〉;〈樸拙〉;〈超脫〉;〈奇闢〉;〈縱橫〉;〈淋漓〉;〈荒寒〉;〈清曠〉;〈性靈〉;〈圓渾〉;〈幽邃〉;〈明淨〉;〈健拔〉;〈簡潔〉;〈精謹〉;〈儁爽〉;〈空靈〉;〈韶秀〉。

相對來說,某些批評標準如「意境」、「神韻」、「生動」標準,就因其內涵是普遍性的,因其不夠確定、不夠明晰的特性而顯得缺少具體性。

但在真實的批評實踐中,普遍性與具體性各有其重要性。普遍性與具體性是相對的概念,單獨使用其中一種往往未必能畢竟其功,優秀的批評總是同時需要這兩種批評標準的交叉運用。只有普遍性的標準,「在實踐中是很難操作運用得體的,往往大而失當」;同樣,只有具體性的標準,又常因其涵蓋面小,「不能適應豐富多樣的批評對象,往往捉襟見肘【133】」。若能二者兼顧,同時運用普遍性與具體性的標準,如以「意境」為批評標準,就應具體講是什麼形態的意境、什麼性質的意境,如此,便可形成「一個普遍標準下又有幾個具體標準的多層次內涵」的批評結果。

客觀的批評標準應當具有審美與功利、穩定與可變、普遍與具體等六種特性。這些基本特性對藝術批評標準來說,屬於常態現象,因為批評本身是一種變動的,但又遵循某種規律的社會實踐。

【131】沈子丞編,《歷代論畫名著彙編》,台北:世界書局,1974再版。(上海:世界書局,1942初版)。

【132】同前註。　　　　　　　　【133】李國華,《文學批評學》,頁92。

● 第六章　藝術批評標準的中西系統

人類文化大系統主要包括物質文化、制度文化、精神文化三大要素。三者中，物質文化是基礎，制度文化是中介，精神文化是核心。代表物質文化的經濟和代表制度文化的政治，決定和制約著精神文化。所以，經濟、政治對於包括藝術在內的精神文化有著十分重要的作用。在精神文化內部，藝術與哲學、宗教、道德、科學之間，也是相互關聯、彼此作用。藝術與它們之間的這種相互關係表現在：「一方面，藝術要受到哲學、宗教、道德、科學等其它精神文化的影響；另一方面，藝術也反過來影響著它們。」

第一節　中國

審美現象是一種文化現象，而每一種審美文化都有其獨特的形態、價值取向、終極關注。例如儒家文化講究「中和」、道家文化追求「玄妙」的審美價值取向，它們的影響遍及中國藝術的幾乎所有種類、體裁、思潮、流派，形塑出中國藝術的鮮明特色，形成民族藝術大風格與中國藝術特有的意境、虛實、含蓄等許多批評概念，對藝術創作與欣賞產生巨大的影響。

一、中國傳統審美觀對藝術批評的影響

中國哲學所衍生的美學，對中國藝術的影響體現在歷代的文藝、繪畫、戲劇、音樂、書法等各類理論之中，形成了意境、意象、元氣、虛實、理趣、風骨、神韻等許多中國藝術特有的範疇和命題，直接對藝術批評產生重要的影響。此外，中國美學的三大思想來源，包括儒家、道家和禪宗，以各自不同的哲學思想影響著中國藝術。綜觀整個中國美學史，以孔子為代表的儒家美學和以莊子為代表的道家美學，還有後來的禪宗佛學，對古代中國藝術的發展具有極其深遠的影響。從中國藝術批評標準的內容來看，大致包括四個方面：一是藝術的社會教化功能；二是審美感受；三是作品的思想內容；四是藝術性。

二、審美理想對藝術創作的影響

審美理想對藝術的影響，首先表現在對藝術家的影響。在從事創作活動時，藝術家總會自覺或不覺地受到特定美學思想的影響，並藉由自己的藝術作品表現或流露出來。藝術家在創作過程中所秉持

的特定美學思想，構成他的批評意識的一部分，並以此作為創作上的規範和審美依據。例如李白，他的批評意識深受莊子美學思想影響，莊子推崇天然之美，李白也大力倡導「自然」與「清真」的風格，讚賞「清水出芙蓉，天然去雕飾」的天然之美，並且自覺地把這種審美理想作為畢生追求的目標。杜甫的批評意識，則受到儒家美學的影響，他將儒家「致君堯舜上，再使風俗淳」的抱負融入詩中。

三、中國人的藝術欣賞態度

有什麼樣的文化心態，就有什麼樣的藝術發展。德國藝術史家格羅塞曾說過，「藝術並不是極複雜的社會生活中的一種最簡單、最容易的現象。」藝術的產生與被大眾接受並不是一個孤立的社會現象，而是它們從來就離不開自身所處的社會；藝術與其他文化是在特定的文化整體中共生的。人們接受藝術品與他所處的文化場息息相關，而中國文化場中的普遍心態，決定了何類藝術品能在中國得到發展。藝術接受的管道是藝術批評，因而，我們可以說，中國人的藝術欣賞態度是中國藝術批評的基礎。

中國人的藝術欣賞態度有三種特性【134】：

（一）「主靜」的欣賞態度。 在長期封建社會中，藝術欣賞的主體是士大夫階層，屬於私文化一環。相對於儒家官場文化，士大夫階層的藝術鑑賞傾向於道家的精神與態度，也可以說，鑑賞行為是老子「致虛極，守靜篤」思想的體現。這種「主靜」態度成為一種藝術境界的必要組成部分。對中國士大夫階層而言，藝術欣賞需要特殊的心境與態度，例如，要「清齋三日，展閱一過」，環境的選擇則是要「精舍」、「淨几」、「風月清美」或「山水間」、「天下無事」、「與奇石鼎彝相傍」，鑑賞過程要「漫展緩收」。在欣賞詩詞文章時，也認為在平靜的心境下才能體會。

（二）「品味」的欣賞方法。 「品味」有兩種意涵。第一，「品」的對象是看不見的、內在的、玄妙的，需要耐心與感悟能力。「品」的目標是體悟出藝術品蘊藏的「意」與「道」，顯示中國藝術欣賞重「神」輕「形」的特徵。「品味」又有對作品的精神產生認同或追崇的另一層含意，在藝術家與鑑賞者之間引出一種「知音」的關係。第二，「品」含有鑑別、感受藝術品規範樣式的意義。「品」是對藝術品規範樣式的認可或拒絕，也是中國人對藝術的一種特殊要求。

（三）「狎玩」的欣賞境界。 中國人欣賞藝術講究「玩」。從中國人一向把珍貴的古代文物稱為「古玩」，稱呼古代文物收藏家為「玩家」，就可以明瞭這個意思。當一個人藝術欣賞的水平達到某種高深的層次時，也就進入了「玩」的境界。以戲曲為例，中國人看戲曲時，只認演員不認劇情，進劇場不是為了看戲，而是為了看自己崇拜的演員，這是一種「玩」的心態。為了迎合這種「玩」的心態，戲曲演員「並不刻意烘托戲劇氛圍，使自己投入到劇情中去」，而是「始終以演員的本來面目出現於舞台上，強調身段、做功、唱功」。總之，強調表演性勝於再現性。相對地，觀眾也不在乎戲的「真實」與否。例如，在中國戲劇表演裡，「揀場」這個劇外人，在演員唱得起勁時為他拭汗、打扇、更換道

具佈景，台下的觀眾並不覺得突兀，因為觀眾「重視的只是對於演員技巧的玩味【135】。」

在文學鑑賞中，「玩」的表現形式就是「反覆閱讀」。反覆閱讀的方式主要是高聲朗讀。在搖頭晃腦的往復吟誦中，「讀者才能體味到文章內的美學因素，感受作者的「真意」。「反覆閱讀」對於讀者來說不僅是一種領悟，也是一種享受。

「主靜」的閱讀心態刺激了中國藝術對形象簡化的要求，對於「形」、「寫實」、「真實感」的輕視。「品味」的欣賞方法，強化了中國藝術對於「神」、「意」的追求，同時也促進了藝術製作的規格化與風格化。「狎玩」的欣賞境界則催化了中國藝術表演性的注重。

四、中國藝術批評標準的特性

中國人在藝術欣賞態度的三種特性，標示著藝術批評上的取向。我們只要逆向來看藝術欣賞態度，就可以了解中國人對藝術創作的要求與理想。藝術批評關注的角度很多，其中最重要的即是創作。中國藝術不論何種類型都要求在創作時達到下列四點要求：

第一，形象要簡潔，氣韻要生動。在中國傳統文化中，鑑賞活動體現了老子「致虛極，守靜篤」的思想精隨。審美活動中的「主靜」批評要求，使中國藝術發展出一種有異於西方的審美藝術觀。在欣賞藝術品時，要求在平靜的心境下完成，因而中國藝術發展出輕形似，重氣韻，輕繁複，重簡潔的審美要求。氣韻與簡潔表現於繪畫上則是題材的處理之簡化與技法的洗鍊。

就工具的使用來說，歐洲繪畫技法涉及整套有關現實事物在藝術製作中，複雜組合的知識，包括色彩理論、調色、上底色與筆觸的不同效果等方面的知識。中國繪畫技法相形之下，顯得非常簡單：中國繪畫只要求具備使用一管毛筆和墨色的掌握能力。但是，毛筆所能發揮的功能，墨色所能製造的精微效果，卻是辨識一位藝術家功力的標準，是經過多年苦練的成果。這種精微的表現是構成繪畫整體效果不可缺的一部分。就欣賞者的態度而言，要欣賞它的美妙，卻需要平靜的心情、以及反覆仔細的「閱讀」。因此，中國人不說看畫，而說「讀畫」，「讀」要求特殊的心境與態度，才能有所體會。

第二，要在形象之外，蘊藏真意。這是中國藝術講究意在言外，重神韻輕形象的結果。「品味」的欣賞方法決定「欣賞對象」的不同。前已述及，「品」的對象是看不見的、內在的、玄妙的，目標是體悟出藝術品的「真意」或「意」與「道」，而「品」的重點使中國藝術創作重「神」輕「形」。例如，「中國人非常習慣於戲曲舞台上那種以鞭代馬，以槳當船的虛實結合的處理方法，以及以虛擬動作為主體的戲曲表演體系【136】。」在觀賞戲劇過程中，觀眾在演員表演的誘導下，所要找尋的並不是一個真實故事的完整再現而已，而是演員所創造出來的「意」與「道」，這些是在戲劇表演中看不到的，只能靠觀眾自己細細品味才能領會。以鞭代馬，或以槳當船的象徵性符號，它的積極功能是讓觀賞者免於陷入過度真實的情景，而減弱了想像的空間。

【134】 本文有關中國人的藝術欣賞態度主要觀點取材王熙梅、張惠辛，《藝術文化導論》，頁155-158。
【135】 嚴明，《京劇藝術入門》，台北：業強，1994，頁41。
【136】 高等藝術院校《藝術概論》編著組，《藝術概論》，頁313-4。

第三，要在有限的藝術程式中，追求技藝與構思的個人表現。前已述及，中國傳統所說的「品」也同時含有鑑別、感受藝術品程式的意涵。「品」是在對藝術品鑑賞式的檢查，嚴守「程式」規範是中國藝術家創作，在過程中必須遵守的。

中國藝術在呈現上，各有其固定化的「程式」或「章法」（如繪畫），脫離了這些規範，就不再是「中國藝術」。自清末到現在，雖有不少學者疾呼要改變這些「僵硬的」程式，中國藝術才有的起死回生的希望，另一方面，也有藝術創作者，努力試圖突破中國藝術的傳統程式，但直到現在，這種努力並未成功。程式的形成是經過漫長歷史篩選的結果，是在歷史過程中逐漸成形的，它不像時代風格，容易因美學觀念的起落而改變。「程式」一詞，其真實意涵類似西方藝術社會學所說的審美「體制」（institution），即某種社會約定俗成的藝術生產形式和藝術收受模式。

中國藝術呈現的「程式」在各類傳統藝術類型裡到處可見。以繪畫藝術為例，中國畫要求留白，要求在畫面上題寫圖名，還要有作者簽名，寫上創作時間，並簽章，甚至還要請人或自己題寫大段詩詞；換言之，文字與畫面一樣，成為中國畫作的重要組成部分【137】。這樣的程式是「中國畫」，尤其是傳統派繪畫必須嚴守的。另外，中國畫也描繪山水人物、花草蟲魚，「可是描繪過程並不全然尊重於對象，而是嚴格按照固定的技術程式進行。」例如，表現山的紋理用「披麻皴」，表現樹葉用「介字點」，表現竹葉用「介形撇」等【138】。「離開了這樣的描繪程式或所謂章法，新派的批評家稱之為創新，但是對遵守傳統程式的人而言，這可能就是不中不西，甚至根本稱不上中國畫了。

「程式」問題在中國文學、藝術中，同樣是一個不可忽略的因素。「詩有格律、詞有詞牌、曲有曲牌，隨便違背這些程式，就可能被認為對藝術的無知【139】。」書法藝術雖然異彩紛呈，巧妙各有不同，但最後仍被程式化為顏、柳、歐、趙四大體。

程式化是中國藝術的一個重要特性。程式規範是雖是死的，但仍可讓藝術家有所表現，尤其是技術與構思的巧妙運用。在中國藝術裡，特殊的技術與構思是「品味」欣賞方法的欣賞對象。中國人的這些欣賞習慣不但決定了「欣賞對象」，反過來也左右著批評的意識。

第四，形式結構雖簡單，但含意要深藏人生哲理。中國人欣賞藝術水平達到高深的層次時，也就進入了「玩」的境界，例如在繪畫鑑賞上，「狎玩」的表現形式與文學鑑賞類似，那就是，「反覆閱讀」。誠如英國藝術史學者里德（Herbert Read）所說，「中國繪畫是中國書法的延伸。對於中國人來講，美的全部特質存在於一個書寫優美的字形裡。」在反覆閱讀畫中所呈現的筆墨趣味中，「這些構成繪畫基本形式的線條，就像書法線條一樣，能夠喚起人們的判斷、欣賞和愉悅之感【140】。」

「反覆閱讀」對於觀者來說不僅是一種領悟，也是一種享受。繪畫欣賞中這種「狎玩」的要求，使中國繪畫出現許多小而意境深遠的冊頁，它們使反覆閱讀中的「玩味」成為可能。同樣地，在文學欣賞中，「狎玩」的要求使中國文學出現許多短而意味雋永的文學篇章，它們使反覆誦讀中「玩味」成為可能。

中國人在藝術欣賞上的特有態度深受中國審美價值觀影響，「主靜」的閱讀心態，刺激了中國藝

術批評對形象簡化的要求，即形象要簡潔，氣韻要生動。「品味」的欣賞方法，強化了中國藝術批評對於「神」、「意」的要求，也就是要在形象之外，蘊藏真意。中國藝術雖有固定化的「程式」必須遵守，但創作者必須要在有限的藝術程式中，追求技藝與構思的個人表現。「狎玩」的欣賞境界則催化了中國藝術批評要求形式結構雖可以簡單，但必須含義要深藏人生哲理。

（一）中國傳統繪畫批評標準內涵

中國傳統繪畫批評標準散見於歷代論畫之著作中【141】，最早如晉朝如顧愷之畫評〈魏晉勝流畫贊〉；〈畫雲台山記〉。南北朝時期有宗炳的〈畫山水序〉；王微的〈敘畫〉；謝赫的〈古畫品錄〉【142】；梁元帝的〈山水松石格〉；姚最的〈續古畫品錄〉。唐代如王維的〈山水訣〉和〈山水論〉；張彥遠的〈序畫之源流〉；〈論名價品第〉【143】。五代如荊浩的〈畫說〉、〈筆法記〉、〈山水訣〉。宋朝如李成的〈山水訣〉；董羽的〈畫龍輯議〉；郭熙的〈山水訓〉、〈畫意〉、〈畫訣〉、〈畫題〉、〈畫格拾遺〉；郭思的〈敘自古規鑒〉【144】；蘇軾的《東坡集》；米芾的〈序〉、〈晉畫〉；〈六朝畫〉、〈唐畫〉；羅大經的〈畫說〉；釋華光的《華光梅譜》【145】；鄧椿的〈畫繼〉、〈論界畫法度繩尺〉；韓純全的《山水純全集》【146】；董逌的〈廣川畫跋〉。元朝如李衎的《息齋竹譜》【147】；管道昇的《墨竹譜》；黃公望的〈論山水樹石〉；李澄叟的〈畫說〉；陶宗儀的《輟耕錄》【148】；湯垕的《畫鑑》【149】和〈雜論〉；趙孟頫的〈論畫〉；柯九思的〈論畫竹石〉；倪瓚的〈論畫〉；吳鎮的〈論畫〉；楊維楨的〈論畫〉。明朝如莫是龍的〈畫說〉；茅一相的《繪妙》【150】；唐志契的《志契論畫》【151】；杜瓊的〈論畫〉；沈周的〈論畫〉；唐寅的〈論畫用筆用墨〉；文徵明的〈論畫〉；屠隆的《屠隆論畫》、〈論畫〉；李流芳的〈論畫〉；李日華的〈論畫〉；顧凝遠的《畫引》【152】；楊慎的《畫品》【153】；董其昌的《畫禪室隨筆》；陳繼儒的〈論皴法〉；趙左的〈論畫〉；孔衍栻的《畫訣》【154】。

【137】王熙梅·張惠辛，《藝術文化導論》，頁143。
【138】同前註，頁143。
【139】同前註。
【140】Herbert Read，《藝術的真諦》，王柯平 譯，遼寧人民出版社，1987，頁72。
【141】詳細內容見沈子丞編，《歷代論畫名著彙編》，台北：世界書局，1974再版。本書所採以有關畫理者為限，蒐集範圍上自晉唐，下至清末，共75家著作，計334卷，稱得上是一本完美的中國藝術批評史。
【142】〈古畫品錄〉詳細記載謝赫的批評標準，指出：「夫畫品者。蓋眾畫之優劣。圖繪者。莫不明勸誡。著升沉。千載寂寥。披 圖鑒。雖畫有六法。罕能盡該。而自古及今。各擅一節。六法者何。一氣韻生動是也。二骨法用筆是也。三應物象形是也。四隨類賦彩是也。五經營位置是也。六傳移模寫是也。」根據此六法，謝赫評定歷代知名畫家27人，第一品五人，包括陸探微、曹不興、衛協、張墨、荀勗。第二品三人，包括顧駿之、陸綏、袁蒨。第三品九人，包括姚曇度、顧愷之、毛惠遠、夏瞻、戴逵、江僧寶、吳暕、張則、陸杲。第四品五人，包括蘧道愍、章繼伯、顧寶光、王微、史道碩。第五品三人，包括劉瑱、晉明帝、劉紹祖。第六品二人，包括宗炳、丁光142。見沈子丞編，《歷代論畫名著彙編》，台北：世界書局，1974再版，頁17-20。（上海：世界書局，1942初版）。沈子丞編，《歷代論畫名著彙編》，台北：世界書局，1974再版。（上海：世界書局，1942初版）。
【143】其他還包括〈論畫〉；〈論吹雲潑墨體〉；〈論畫六法〉；〈畫辨〉；〈論畫工用搨寫〉；〈論顧陸張吳用筆〉；〈敘師資傳授南北時代〉。
【144】其他還包括〈敘圖畫名意〉；〈論製作楷模〉；〈論衣冠異制〉；〈論氣韻非師〉；〈論用筆得失〉；〈論婦人形相〉；〈論三家山水〉；〈論黃徐體異〉；〈論畫龍體要〉；〈論古今優劣〉。
【145】下分〈口訣〉；〈取象〉等細目。
【146】下分〈序〉；〈論山〉；〈論水〉；〈論林木〉；〈論石〉；〈論雲霞煙靄嵐光風雨雪霧〉；〈論人物橋彴關城寺觀山居舟車四時之景〉；〈論用筆墨格法氣韻病〉；〈論觀畫別識〉；〈論古今學者〉等細目。
【147】下分〈自序〉；〈畫竹譜〉；〈竹態譜〉。
【148】下分〈寫像秘訣〉；〈采繪法〉；〈畫家十三科〉。
【149】下分〈小引〉；〈吳畫〉；〈晉畫〉；〈六朝畫〉；〈唐畫〉；〈五代畫〉；〈宋畫〉；〈金畫〉；〈國朝（元）〉等細目。
【150】下分〈八格〉；〈十二忌〉；〈觀畫之法〉；〈絹素〉；〈古今筆法〉；〈用筆得失〉等細目。
【151】下分〈論枯樹〉；〈論點苔〉；〈論用筆用墨〉；〈論氣運生動〉。
【152】下分〈興致〉；〈氣韻〉；〈筆墨〉；〈生拙〉；〈取勢〉；〈枯潤〉；〈畫水〉；楊顯的《畫塵》；〈表原〉；〈分宗〉；〈定格〉；〈辨原〉；〈筆墨〉；〈位置〉；〈刷色〉；〈點苔〉；〈命題〉；〈落款〉；〈臨摹〉；〈稱性〉；〈遇鑒〉等細目。
【153】下分〈畫似真畫似畫〉；〈畫序〉；〈晴雨歷〉；〈文思遲速合畫功〉；〈論詩畫〉；〈九朽一罷〉；〈書畫〉；〈漢畫〉；〈畫家四祖〉；〈山水〉；〈花竹〉；〈人物〉；〈馬〉；〈試題〉；〈同能不如獨勝〉；〈畫絹〉；〈畫品之亞〉；〈墨汁〉；〈六鶴同椿〉；〈裝潢〉等細目。
【154】下分〈立意〉；〈取神〉；〈運筆〉；〈造景〉；〈位置〉；〈避俗〉；〈點綴〉；〈渴染〉；〈款識〉；〈圖章〉。

清朝如王時敏的〈西廬畫跋〉；王鑑的〈染香庵跋畫〉；龔賢的〈畫訣（附跋）；笪重光的《畫筌》；王翬的《清暉畫跋》；吳歷的《墨井畫跋》；惲正叔的〈南田論畫（畫跋附)〉；釋道齊的《苦瓜和尚畫語錄》【155】；王原祁的《雨窗漫筆》【156】；王昱的《東莊論畫》，唐岱的《繪畫發微》【157】；張庚的《浦山論畫》【158】；鄒一桂的《小山畫譜》【159】；宋犖的〈論畫絕句〉；金農的《冬心畫跋》【160】；黃鉞的《二十四畫品》【161】；錢杜的《松壺畫憶》；沈宗騫的《人物畫法》【162】；高秉的《指頭畫說》；戴熙的《賜硯齋題畫偶錄》；方薰的《山靜居論畫》；奚岡的《冬花盦論畫》；王學浩的《山南論畫》；王槩的《學畫淺說》【163】；秦祖永的《桐陰論畫》。

上述歷代書畫名家的畫論，內容包羅萬象，多數是關於創作規則的探討，但更多的是著述者的繪畫批評標準。

（二）關注重點

理論上，中西藝術批評的對象並無太大分歧。中西方藝術批評的對象都圍繞在藝術家、作品、作品的創作歷史情境、作品的形式、以及觀賞者反應等五個對象上。中西方藝術批評的探討對象十分廣泛，有的批評針對作者的創作意圖；有的則探討觀眾對作品意義形成的塑造過程；有的關心藝術品本身，把藝術品本身的意義為一個自足的實體；有些批評的重點是作品生產的歷史情境；更有的批評是從藝術創作與道德、人生、階級、性別的關係著手。

但在實際的批評實踐裡，中國藝術批評有明顯的關注重點。傳統上，中國藝術批評傾向專注於作者、作品的內容、作品的形式等問題方面。作品的創作歷史情境、以及觀賞者反應等問題，較少被觸及。這種獨特的批評重點有其歷史因素，不容易為西方人所理解。

第一，作者。中國人向來相信藝術品是藝術家人格的具體化，不論作品的題材是山水、花卉，或蟲魚，這些都是藝術家精神狀態的形象化產物。中國人相信，偉大的藝術家，不僅需要有天賦的才能，更要有天賦的氣質。董其昌在〈畫旨〉就曾說，讀萬卷書，行萬里路，就可以「為山水傳神」。但是，為山水傳神需要的不是技巧而已，「而是從自己的精神中，流露出山水的精神」。這時，藝術家不是在忠實模寫自然，而是藉由藝術家淨化後的心，把他看到的山水的氣韻表現出來。心的自身為技巧所不及之地，是不可學，是「生而知之，自然天授」的。換句話說，藝術家的人格，決定藝術家的成就；藝術家個人的涵養與氣質，一開始就已決定藝術品的好壞。

第二，內容。中國傳統藝術深受中國美學思想，尤其是老莊思想影響，作品的內容偏重在表達中國文人階層理想中的意境，或「意在言外」的人生哲理。作品的內容往往在題材之外另有隱藏的意涵，例如四君子的竹，象徵高風亮節，蓮花比喻君子出淤泥而不染等。然而，不論內容為何，「天真自然」是中國傳統藝術追求的終極目標，也是其批評的標準。

第三，形式。中國傳統藝術由與講究「形」與「靈」的統一，並因而發展出一套不同於西方對形式的要求。以山水畫為例，中國傳統畫家畫山水，不只是單純地再現自然景色，而是要從對自然的把握中，同時修養自己的靈性；在描繪自然時，賦予自然以新生命，同時也擴大了自己的生命，使主客

體在融合中同時得到昇華。因此，中國山水畫中，不但有自然的形體，也有畫家的性靈摻雜在其中。但是要達到這樣的境界，畫家必須先「飽游飫看」，將自然形象「歷歷羅列於胸中」，下筆時才能做到「目不見絹素，手不知筆墨」。這樣的結果是「磊磊落落，杳杳漠漠」，自然與我融合在一起。

至於從觀察自然到表現自然的過程，中國山水畫要求在自然的觀照中，要窮其變化，得其統一，方法上是以虛靜之心，從各個角度，去發現自然的不同形相與氣象。接著，當畫家創作時，要做到「畫見其大意，而不為刻畫之跡」。在構圖上，中國傳統山水畫發展出多樣而統一的原則，其方法就是「把山水的各個部分，都看成是一個有機體，使這種統一，是以眾多的諧和為內容，而成為多彩多姿的統一。」

在佈局方面，中國人對「遠」的要求特別強烈，在山水畫中「遠」成為佈局的一大要求。「遠」是莊子自由解放精神的形象化。莊子把自由解放，稱為逍遙遊。「遠」是遊心於虛曠放達之場的意思。北宋時期，隨著山水化的興盛，「遠」不僅是具有空間的意義，也是「靈」的替代物。「遠」是山水形質所蘊藏的「靈」之延伸。空間的「遠」，使山水的形質，「直接通向虛無，由有限通向無限【164】」，提供觀賞者的想像，通向虛無的意境，達到精神的逍遙遊。

由於對「遠」的要求，中國繪畫尚且發展出「三遠」的構成形式。北宋郭熙在其〈林泉高致〉一文中指出，山水佈局的三種方式與其視覺效果：「山有三遠。自山下而仰山巔，謂之高遠。自山前而窺山後，謂之深遠。自近山而望遠山，謂之平遠。」在設色方面，郭熙更指出三遠之間的差異：「高遠之色清明，深遠之色重晦，平遠之色有明有晦。高遠之勢突兀，深遠之意重疊，平遠之意沖融【165】。」「遠」所營造的意境之外，「淡」、「自然」、與「清真」等等的風格要求，都可以說是中國繪畫，甚至是其他類型藝術，對表現形式的批評標準。

【155】下分〈一畫章第一〉；〈了法章第二〉；〈變化章第三〉；〈尊受章第四〉；〈筆墨章第五〉；〈運腕章第六〉；〈絪縕章第七〉；〈山川章第八〉；〈皴法章第九〉；〈境界章第十〉；〈蹊徑章第十一〉；〈林木章第十二〉；〈海濤章第十三〉；〈四時章第十四〉；〈遠塵章第十五〉；〈脫俗章第十六〉；〈兼字章第十七〉；〈資任章第十八〉。

【156】內分〈論畫十則〉、〈附麓台畫跋〉。

【157】下分〈正派〉、〈傳授〉、〈品質〉、〈畫名〉、〈邱壑〉、〈筆法〉、〈墨法〉、〈皴法〉、〈著色〉、〈點苔〉、〈林木〉、〈坡石〉、〈水口〉、〈遠山〉、〈雲煙〉、〈風雨〉、〈雪景〉、〈村寺〉、〈得勢〉、〈自然〉、〈氣韻〉、〈臨舊〉、〈讀書〉、〈遊覽〉。

【158】下分〈論筆〉、〈論墨〉、〈論品格〉、〈論氣韻〉、〈論性情〉、〈論工夫〉、〈論入門〉、〈論取資〉。

【159】下分〈各花分別〉、〈取用顏色〉、〈書畫一源〉、〈詩畫相表裏〉、〈畫派〉、〈六法前後〉、〈畫忌六氣〉、〈兩字訣〉、〈士大夫畫〉、〈入細通靈〉、〈形似〉、〈文人畫〉、〈雅俗〉、〈寫生〉、〈生機〉、〈天趣〉、〈結構〉、〈定稿〉、〈臨摹〉、〈繪實繪虛〉、〈法古〉、〈畫所〉、〈畫品〉、〈畫鑑〉、〈唐宋名家〉、〈徐黃畫體〉、〈沒骨派〉、〈鋪殿折枝〉、〈明人畫〉、〈翎毛〉、〈草蟲〉、〈畫石〉、〈點苔〉、〈畫竹〉、〈畫松〉、〈畫柏〉、〈畫柳〉、〈梧桐〉、〈潑墨〉、〈指畫〉、〈西洋畫〉、〈落款〉、〈裱畫〉、〈藏畫〉、〈礬絹〉、〈用膠礬〉、〈礬紙〉、〈捶絹〉、〈畫碟〉、〈畫筆〉、〈用水〉、〈洋菊譜〉、〈花名三十六種〉等細目。

【160】下分〈畫竹題記〉、〈畫梅題記〉、〈畫馬題記〉、〈畫佛題記〉、〈自寫像題記〉等細目。

【161】下分〈氣韻〉、〈神妙〉、〈高古〉、〈蒼潤〉、〈沉雄〉、〈沖和〉、〈澹遠〉、〈樸拙〉、〈超脫〉、〈奇闢〉、〈縱橫〉、〈淋漓〉、〈荒寒〉、〈清曠〉、〈性靈〉、〈圓渾〉、〈幽邃〉、〈明淨〉、〈健拔〉、〈簡潔〉、〈精謹〉、〈?爽〉、〈空靈〉、〈韶秀〉等細目。

【162】下分〈部位〉、〈定向〉、〈布景〉、〈用意〉。

【163】下分〈六法〉、〈六要六長〉、〈三病〉、〈十二忌〉、〈三品〉、〈分宗〉、〈重品〉、〈成家〉、〈能變〉、〈計皴〉、〈釋名〉、〈用筆〉、〈用墨〉、〈重潤渲染〉、〈天地位置〉、〈破邪〉、〈去俗〉、〈設色〉、〈落款〉、〈煉碟〉、〈洗粉〉、〈揩金〉、〈礬金〉等細目。

【164】徐復觀，《中國藝術精神》，台中市：東海大學，1966年，頁345。

【165】郭熙，〈林泉高致〉，《歷代論畫名著彙編》，沈子丞編，台北：世界書局，1974，頁71。

達利 記憶的延續 1931 油畫畫布
24×33cm 紐約現代美術館藏（左圖）
達利（右圖）

第二節　西方

一、西方傳統美學對藝術批評的影響

　　西方藝術並不是由單一的民族或單一的時期所構成，而是由多元文化與不同時期累積而成。綜觀西方藝術史中的「大風格」或「基本意象」，我們可以看出它基本上是由三個審美型態所構成。在古希臘文化中，審美的要求是「優美」；中古世紀以後，基督教思想統御歐洲，希伯來文化的審美要求是「崇高」。現代時期以來，基督信仰衰微後，「荒誕」取代了原先「崇高」的審美理想。西方意象流變，或者說，審美觀念的改變使藝術創作從「優美」經「崇高」轉變為「荒誕」。

　　在這個大的流變過程中，西方文化審美型態的演變又可細分為：

　　（一）優美：優美的審美理想起源自希臘文化。希臘藝術追求內在和諧如何顯現為外在和諧，優美則意指高貴的單純、靜穆的偉大。對羅馬人而言，優美意味著雄偉（magnificient）。文藝復興時期，優美一詞專指靈性化的優雅。對巴洛克時期的藝術家來說，優美等於華麗、風雅、雕琢的美。但是到了洛可可時期，過度裝飾的秀美才是優美。

　　（二）崇高：崇高的審美理想起源自希伯來文化。對基督教而言，崇高象徵著無限自由對有限人生的超越。中古世紀的人相信上帝的存在是無限的；無限是崇高的形態。在這種觀念的主導下，藝術是崇高的感性顯現。因為深信創作者能夠直接感受上帝的存在與旨意，創作者被看成了崇高的主體，他是再現神意的仲介者。

　　（三）荒誕：荒誕的審美理想開始於近代社會。近代社會生活理性化的要求導致資本主義崛起。但是資本主義社會中，科學與理性入侵的結果，宗教信仰喪失，個人的意志與信仰也迅速地消失。在希臘（理性）和希伯來（信仰）文化的交互否定之下，人存在意義也被否定了。自我消失之後，現實荒誕感出現。藝術作為人對外在世界的反映，荒誕因而成為近代以後西方世界藝術的重要主題之一。

二、藝術思潮與哲學

　　哲學對藝術的影響常表現在它能促進藝術潮流的形成。例如，作為現代主義文藝的重要流派之一的超現實主義文藝思想，就是建立在法國哲學家柏格森（Henri Bergson）的直覺主義理論基礎上。柏格森認為世界萬物的主宰是「生命衝動」，宇宙間的一切活動是由這種神祕力量所主導，並認為只有人的夢幻世界或直覺領域才能達到絕對真實的世界，即所謂的「超現實世界」。超現實主義文藝思想在1930年代在歐洲文藝界，形成了一個遍及文學、美術、電影等領域的「超現實主義」流派。美術界出現了西班牙畫家達利的油畫〈記憶的延續〉（The Persistance of Memory）即是典型的作品之一。可以說，各種西方藝術思潮總是與一定的哲學觀點相聯繫，具有各自不同的哲學基礎。

三、批評標準

　　西方有關藝術的批評標準十分龐雜，自亞里斯多德迄20世紀，每個時期皆出現新的批評標準，並對各時期的藝評有所影響，詳細情形見本書「批評的發展」篇。

第三節　中西藝術批評標準比較

　　一般而言，中國傳統藝術批評注重藝術的倫理價值，強調美即是善的具體化；西方傳統藝術批評則重視藝術的認識價值，強調美即是真的物質化。另一方面，如果說中國傳統藝術批評強調藝術的表現、抒情、言志；西方傳統藝術批評則強調藝術的再現、摹仿、寫實。在西方批評意識史上可以發現，從古希臘時期到19世紀中葉，亞里斯多德所建立的「摹仿說」是批評意識的主題，也是論斷藝術品好壞的標竿。在中國批評意識史上，「言志」、「言情」等「表現說」是中國詩論重視表現的最早見解。「表現說」是指在藝術的表現裡，要把情與理統合起來，而「天人合一」的境界則是創作與審美的最高指導原則。

　　基本上，西方的「摹仿說」與中國的「表現說」只是一種相對的觀念，它們分別代表不同文化所衍生的批評意識型態。這兩種迥然不同的批評意識，一直在主導著不同的創作與審美方式。例如，西洋人看畫是觀者站在一定之處的，中國人看畫卻一向不站在定點上。這種看畫的區別，主要是由於西洋畫和中國畫的畫法不同所造成。由於西方傳統批評意識強調美即是真，在描繪客觀對象時，西洋畫家是站在「一個定點上」，並以此為基點，以距離畫家所立之地，定出描繪對象與環境之間、描繪對象本身各個局部之間的大小、明暗、比例等關係。這就是所謂的「焦點透視法」。站在「一個定點上」的描繪方法，為的是追求視覺上的真實感；相對地，西方繪畫的欣賞者也必須從「一個定點上」上去看畫。相反地，中國畫則多數使用「散點透視法」。由於不像西方傳統批評意識的強調美即是真，中國繪畫強調美即是善，所以創作者無須站在「一個定點上」上做畫，以製造一個有真實感的幻象世界，畫家可以自由地取捨自己睛睛所看到的事物，進行描繪。對畫家而言，邊走邊看邊畫，可以打破空間和光源必須統一的限制。對觀賞者來說，邊走邊看邊想，可以避免視覺幻象的產生，可以進入作品細部，從中體會畫家所要表達的「志」、「情」等意涵。

● 第七章　藝術批評方法概說

　　本章主要探討藝術批評的研究方法與各家對批評方法所主張的理論。

第一節　藝術批評方法的含義

　　藝術批評方法是指從藝術的特性出發來研究藝術現象，揭示其社會價值和美學價值，以及其本質規律所運用的手段、途徑和方式的總和。

　　從方法學來說，一般研究方法可分為哲學方法、科學方法、具體學科方法等三種層次。藝術批評方法從屬於哲學方法，在應用上多屬於科學方法，使用具體學科方法則較少見。

　　在方法學上，哲學方法是最高層次，即世界觀和方法論。馬克思主義方法就是辯證法，它要求人們按照事物的內部矛盾運動來觀察認識事物。形而上學也是一種世界觀、方法論，要求人們孤立、靜止和片面地觀察、辨識事物。哲學方法是一般科學方法和具體學科方法的基礎。作為一種藝術批評方法，其哲學基礎有時似乎不甚明顯，但每一種方法學實際上都不能脫離一定的哲學方法。正如藝術創作方法與哲學、世界觀的關係一樣，它必須以某種哲學世界觀為基礎。

　　一般科學方法是第二層，指各門學科都普遍運用科學方法，如觀察方法、實驗方法、邏輯方法、分析綜合方法、比較方法等。近代則甚至包括系統論、控制論、信息論等方法。這些方法是任何一種藝術批評方法的基本內容，不可或缺。因此，也可以稱為基本方法。

　　具體學科方法屬於第三層，指各門具體學科所特有的方法，如生物學中的觀察法，物理學、化學的實驗法，經濟學上的統計法等。具體學科方法有一定的特殊性，它們往往只適用於一定的學科，不適用於其他學科【166】。如藝術社會學即是應用社會學對藝

術活動、現象的分析與推論。

　　藝術批評方法內容的複雜性，造成藝術批評方法的多樣性特點。例如，探討作品、作者異同的比較方法；研究藝術與現實生活關係的社會方法；評價作品美學價值的美學方法；探討作品創作過程和作者心理的文藝心理學方法；探討作品與讀者關係的接受美學方法；探討作品本體意義的形式主義方法。

第二節　藝術批評的一般科學方法

　　藝術批評方法是多種多樣的，這裡介紹幾種一般科學方法。所謂藝評的科學方法，意指在應用方法上，藝術批評方法採用自然科學所常用的手段，包括邏輯方法、分析與綜合方法、比較方法。

一、邏輯方法

（一）歸納法

　　歸納法是指由個別到一般、由實踐到理論的邏輯推理方法。或者說，是從具體、個別、特殊的事例或知識推導、概括出具有較高一般意義的原理或知識的方法。藝術批評的歸納方法主要指以具體的個別藝術現象為前提，推導出有關藝術家、藝術思潮、創作方法等方面的理論之概括方法。

　　歸納法是由前提和結論兩大部分組成，即從已知的個別事實為前提，通過推理，得出一般性的結論。孔子關於《詩經》的「思無邪」的論斷，就是用歸納法對詩三百篇作了具體考察之後，推論出來的一般性結論。各種版本藝術史對某一藝術流派的風格特點的概括，都是歸納法的具體運用。在藝術批評實踐中，歸納法普遍被運用於歸結創作、思潮、現象等。

　　歸納法具有客觀性和創造性，但同時也有一定的侷限性。客觀性是指它從藝術現象的考察中可以獲得藝術的普遍規律和結論。創造性是指它從已知藝術事實推論出的未知結論和一般原理，不僅能對已知的藝術事實進行解釋和概括，而且能夠對某些新的藝術事實進行說明和概括，創造出新的藝術觀念和原理。歸納法的侷限性在於它本身帶有很大的或然性，例如由於運用材料的不完全將導致不同的，甚至矛盾的結論。

（二）演繹法

　　演繹法是指由一般知識為前提，推導出未知的個別事實結論的一種邏輯方法，即從一般到特殊的邏輯推理方法。藝術批評的演繹方法則是指從一般的藝術原理推出有關的特殊藝術現象的結論。

　　演繹法的原則與歸納法相反，它由一般到特殊，三段論式是其主要推理方式。例如，大前提——典型形象是優秀藝術作品的標誌；小前提——李石樵〈田園樂〉中的場景是典型農家生活形象；結論：〈田園樂〉是優秀藝術作品。在藝術史教科書中，經常運用演繹法從一般原理推導出一些具藝術原則和結論，或用它來對藝術作品進行評論。**（圖見103頁）**

【166】李國華，《文學批評學》，頁152。

藝術批評的演繹法與歸納法比較起來，較少客觀性和創造性。這主要是因為它的結論只能在「大前提」之內，而不能突破「大前提」的範圍，推導出比「大前提」更為普遍的藝術理論來，所以也就很難在理論批評上有較大創造和突破。另外，在評論實踐中，演繹法也極容易產生公式化、程式化以及簡單化的毛病。事實上，作為一種科學方法，歸納和演繹，正如綜合和分析一樣，必然是屬於一個整體的，在藝術批評中應當兩者並用。

二、分析與綜合方法

分析方法是一種思維方法，指把研究對象分解為各個組成部分、方面、要素，然後分別加以研究，從而顯示出它們在整體中的性質和作用。綜合方法則是指把對象的各個組成部分、方面、要素聯繫起來，加以考察，從而把握對象的整體功能和性質、規律的一種思維方法。分析與綜合法兩者的關係又可以稱為辯證方法。「分析以綜合為前提，綜合以分析為基礎，二者互相聯繫，互相滲透，再以事物部分與整體間的關係的客觀基礎上，辯證地聯繫在一起【167】」。

在藝術批評方法中，分析綜合方法具有重要地位，任何一種藝術批評方法都絕對離不開分析與綜合方法。但此方法有一定的侷限，如果缺乏系統整體觀念，機械運用分析與綜合，往往會把這種方法降低到「分割」與「組合」水平，不能真正從本質上揭示出批評對象的價值和意義。「分析和綜合，應當力求辨證和深刻，這才是其作為辯證方法的意義【168】。」

三、比較方法

在藝術批評分析方法上，比較方法是指把彼此有某種相關的藝術現象，根據特定的標準加以對比分析，從而確定其相同與相異之點，是深入認識藝術現象本質的一種方法。

比較方法的基本原則主要有兩點：

首先，確定「可比性」對象和範圍。根據藝術現象之間的「可比性」，確定比較對象及其比較範圍。不同藝術現象之間的可比性包含類同性、繼承性等內在關係。有內在關係的事物就可以比較，哪些方面有聯繫，就確定哪些方面為比較範圍。在不同對象之間如存在著某種可比性，就可以確定為比較對象，進行對照比較。

其次，進行「對照分析」，探求事物之間的異同。這是比較方法的重心，亦即，在對象的比較範圍內進行比照，確定其間的異同，特別是顯著區別的，從而深入把握比較對象的本質特徵。

在評價一個作者、一部作品的價值和地位，比較方法在藝術批評中是必不可少的。正如恩格斯所說：「任何一個人在藝術上的價值都不是由他自己決定的，而只是與整體的比較當中決定的」，其評價建立在「他的整個時代、他的藝術前輩和同代人」的比較基礎上。

在實際運作上，比較方法有其禁忌，例如在比較中不可有意揚此抑彼、不可胡亂比較、不可只作橫向比較，而忽略歷時比較。

李石樵　田園樂　1946　畫布油彩
157×146cm（第二屆省展展出）

四、系統論方法

　　系統論方法是1937年由美籍奧地利生物學家貝塔朗菲（Ludwig
von Bertalanffy）首次提出的方法理論，1949年貝氏發表專著《生命
問題》（*Problemso of Organic Growth*），進一步闡述系統原理，1968年
在加拿大正式出版專著《一般系統論：基礎發展和應用》（*General
Theory of Systems*），此書為系統科學提供了具有指導意義的理論綱
領，被世界公認為一般系統論的經典性著作。1960年代以後，系統

【167】同前註，頁157。　　　　【168】同前註，頁158。

論受到人們重視，逐步進入到自然科學、社會科學、思維科學等一切科學知識和生產技術場域。系統論方法在20世紀70年代已開始運用到藝術批評中來。

　　系統論方法主張要求從系統整體觀點出發，從系統與要素之間、要素與要素之間，以及系統與外部環境之間的相互關係和相互作用中考察對象，以達到較完整的研究結果。「系統」指由相互關聯、相互作用的若干因素（或成分）所構成的具有特定功能的有機整體。它的假設是，世界上一切現象、事物都可以說是有機整體，自成系統，同時又互成系統。例如，藝術是由現實、藝術家、藝術品、讀者等四個要素構成的文化系統，它與其他上層建築又構成上層建築系統。而上層建築又與經濟基礎構成社會這個大系統。

　　系統論方法具有五個基本原則：

　　（1）**整體性原則**，即把事物看成由各個要素（部分）構成的有機整體，進而研究整體的構成及其發展規律。「整體大於部分之和」是系統論的基本定律。整體性原則是系統論的核心，其他原則由它衍生出來。

　　（2）**結構性原則**，指事物是由某種結構方式組成的整體；結構方式不同，系統整體的性質就會不同。例如石墨、金剛石雖都是由碳原子組成，但由於碳原子的排列結構方式不同，它們的性質就截然不同【169】。

　　（3）**動態性原則**，要求把事物看成運動的，活的機體，強調從系統的生成、運動發展、演變等方面，去把握系統的性質。

　　（4）**層次性原則**，又名有序性原則，指系統是按照一定的秩序和層次（等級）組成的，母系統與子系統、次系統之間存在著層級上的辯證關係，研究者需從不同層次去考察對象。以藝術的真實性來說，就可分為生活事實、生活真實、藝術真實三個層次去考察。

　　（5）**相關性原則**，即要求把對象放到周圍系統中去研究，分析對象內部諸要素和外部系統環境的聯繫性和制約性。如研究一部作品，就應當把它放在創作系統、讀者接受系統、整個藝術系統，甚至社會大系統中去考察。

　　系統論的優點是它可以全方位、多角度、多層次地觀察分析藝術現象，有效地認識複雜對象的整體；其動態研究能避免簡單化、片面、靜止的分析研究。系統論的侷限在於對藝術作品的審美特徵缺少足夠的分析工具，而過份追求系統分析，對藝術批評方法來說，缺少的正是藝術的審美感受性。

【169】同前註，頁161-162。

第八章　藝術批評方法的主要理論

　　在20世紀這個「批評的時代」，藝術理論學派林立，藝術批評理論層出不窮，形成了眾多批評流派或模式。不過，真正具有重大影響，普遍流行的批評方法，也就為數不多的幾種。其中比較有影響力的包括「道德批評」、「社會批評」、「心理分析批評」、「形式批評」、「原型批評」、「馬克思主義批評」等。

　　無論是道德批評、社會批評及審美批評這些傳統批評，還是形式批評、心理批評、原型批評這些西方現代批評，它們可以說是中西藝術批評史上幾種最主要的批評模式。

第一節　傳統批評理論

一、道德批評方法

（一）概況

　　道德批評是藝術批評的主要模式之一，在中國和西方都曾長期普遍流行。在西方可追溯到柏拉圖、賀拉斯，以後到雪萊、強生、狄德羅（Denis Diderot,1713-1784）、歌德等人；在中國古代以儒家「經夫婦、成孝敬、厚人倫、美教化、移風俗」以「教化」為核心的藝術批評就屬於道德批評。1920年代道德批評在西方再度成為重要流派，30年代進入尾聲，70至80年代又受到一些批評家的重視。其代表人物是美國「新人文主義」（The New Humanism）現代藝術批評家愛賓‧白璧德（Irving Babbitt），他的《批評家與美國生活》（*The Critic and American Life*）被認為是這一流派的宣言，集中闡述了道德批評的準則[170]。

（二）批評理論與原則

　　道德批評的理論基礎是人文主義，主張文藝必須維護傳統，表現「良心理智」和「自我克制」，關注藝術對人的作用，強調用知識、意志、想像，對社會形成良好的影響[171]。道德批評根據一定的標準和原則，通過對作品的形象和主題的分析，揭示和評價作品在倫理道德方面的價值和意義。白璧德在《批評家與美國生活》中，揭示他的道德批評方法的批評原則[172]：

[170] 同前註，頁177。　　　　[171] 同前註，頁177-178。　　　　[172] 同前註，頁178。

（1）「嚴肅的批評家所更關心的不是自我表現，而是建立正確的評價標準，用它來準確地觀察事物」；（2）批評上唯一重要的是「肯定內心生活的真理」，「肯定克制原則」，以「人的法則」反對「物的法則」；（3）根據克制原則，現實主義劃分為「兩種類型：宗教的現實主義和人道的現實主義。當克制原則中斷時，出現第三種——自然主義的現實主義」；（4）反對文藝上的商品化傾向，反對現代主義文藝思潮和流派。

20世紀美國的道德批評中的「新人文主義」時代特點，與柏拉圖、賀拉斯、狄德羅，或是中國古代儒家的道德批評有明顯區別，在強調藝術的道德倫理規範作用上卻是一脈相承的。

二、審美批評理論

（一）概況

審美批評是中國古代藝術批評史上的主要模式之一，以辨別「書畫合一」和體悟「意境」，重視詩歌意境和審美體驗為基礎，以「妙悟」為方法的批評模式。在美術場域內，審美批評產生於中國儒學衰微、玄學興起的魏晉時期，初由謝赫提出「氣韻生動」，其後由董其昌提倡「妙悟」法、王國維標榜「意境」說，而形成具有中華民族特色的古典審美批評模式，長期流行於中國封建社會中，並產生過廣泛影響。

（二）批評理論與原則

鍾嶸《詩品》、嚴羽《滄浪詩話》、王國維《人間詞話》等古典審美批評理論，其批評理論方法的基本原則可以大致概括為以下幾點：

（1）強調以藝術的「滋味」、「意境」為根本的審美標準，其中包括「意象」、「神韻」、「興趣」、「格調」等一系列概念範疇，作為一個完整、系統的審美標準理論體系【173】；

（2）在思維方式上，主要以直覺思維方式為主的「妙悟」法【174】。在審美體驗上，禪語「妙悟」是指憑敏銳細膩的直觀感受和直觀想像，亦即「心領神會」的方式品味感悟詩歌的「韻味」、「意境」的方法【175】；

（3）強調「點悟」法的重要性。對作品審美特徵和批評者審美感受，以直觀形象來描述，並採用評點方式的寫作。

中國古典審美批評模式以「意境」為根本標準，切中中國藝術重抒情的精髓，在標準與對象的關係上對應和諧；其「妙悟」法對偏重主觀情、意的「意境」概念範疇。審美批評模式不足處是，無論「意境」還是「妙語」，都是多義性的抽象的體驗，缺少確定性的具體概念，使讀者難以把握，「從總體上還帶有一定程度的唯心色彩，在一定程度上消減了它的客觀性質，使人感覺它似乎更是一種審美直覺或『鑑賞式批評』【176】」，容易流於迷離模糊，而不是客觀的藝術批評。

三、社會批評理論

（一）概況

社會批評又稱社會學批評、社會學派藝術批評，是藝術批評的主要模式之一。社會批評在西方最早出現於19世紀中期，1930年代形成高潮，二次大戰以後曾一度衰落，1960年代後又有所復興。社會批評方法的代表人物先後有法國文藝理論家丹納（Hippolyte Taine）、聖・佩韋，英國藝術批評家考德威爾（Chistopher Caudwell）等。

（二）批評理論與原則

社會批評的理論基礎是實證主義與藝術社會學。聖・佩韋以其批評實踐奠定了社會批評的基礎，丹納在其《藝術哲學》（*Philosophic de l'Art*）和《英國藝術史》（*History of English Literature*）的序言中確立了社會批評方法的基本理論原則，法國比較藝術家埃斯卡皮的《藝術社會學》代表了社會批評研究的最高成就。社會批評方法的基本原則大體包括以下三點：

（1）特別強調文藝的社會性質，著重研究文藝與社會的關係；（2）強調文藝是種族（主要指生理遺傳）、環境（主要指地理、氣候）、時代（主要指心理、文化）的產物，著重考察社會生活和歷史狀況；（3）強調考察作品反映社會生活的真實程度和深度廣度，探討作者對特定族群或階級的世界觀體現之深廣度，從而確定文藝作品的價值。

第二節　現代批評理論

藝術批評雖早在古希臘羅馬時代即已存在，然而今天我們所熟知的藝術批評是在16世紀中葉，才開始成為一種社會活動。從16世紀中葉到1960年代之前，藝術批評發展出大約五大類型的評論方式，依其出現時序有新古典派、背景派、印象派、意向派、內在派等批評。這五種派別的批評方式，各有其關注的重點。新古典派流行於16至18世紀之間，認為藝術品的價值取決於作品本身形式，而形式有其公認的典範可遵守。背景派流行於19世紀，強調藝術品離不開它所創作的時空背景。印象派起源於19世紀末，關心的焦點是藝術品所能激發的觀念、意象與情感。意向派開始於19世紀末20世紀初，認為批評的首要任務是了解創作者的意圖，以及他如何達成該意圖。內在派又稱新批評，開始於20世紀初，盛行於1940到1950年代之間。上述五類批評方法都各自指出了藝術批評方法上的某些要點，有的方法之間成互補關係，有的則互相衝突。由於理論本身的不夠周延，當代藝術批評幾乎都不再單獨使用這些個別的方法。

現代批評理論主要包括以下九種：

【173】同前註，頁179。　　　【174】同前註，頁179-180。　　　【175】同前註，頁180。
【176】同前註。

一、形式批評

形式批評又稱形式主義批評（Formalism）、新批評（New Criticism），是西方最重要的批評模式之一，它包括本體批評、語義學批評、結構主義批評等許多小流派，它們都屬於廣義的形式批評。形式批評源於20世紀初俄國形式主義批評，盛行於40至50年代，60年代進入末流，但在學院體系內仍佔有相當大的影響力，尤其是美國。形式批評的代表人物先後有英國詩人、文藝批評家艾略特、藝術理論家理查茲（Ivor Armstrong Richards）、法國批評家羅蘭·巴特（Roland Barthes）、美國藝術批評家蘭色姆、理論家韋勒克等。

形式批評是以「本體論」藝術理論和「語義學」藝術理論為其理論基礎。蘭色姆《新批評》（*The New Criticism*）確立了「新批評」這一名稱，韋勒克與沃倫（Austin Warren）合著《文學理論》（*Theory of Literature*）的第四部分「內部研究」，堪稱形式批評的理論總結。形式批評方法有以下幾個原則：

（一）強調「文本」批評，即把藝術作品看成一個獨立存在的實體，否認作品與作品之外的一切因素，包括作者、讀者、社會生活等因素的聯繫，完全把批評限制在作品本身即「文本」範圍之內的「內部批評」；把其他方面的批評一律稱之為「外部批評」而加以反對，所以又叫「文本批評」。但是「文本批評」也不是對「文本」進行全面研究批評，而只是對作品作形式批評。他們認為，「形式是完成了的內容」，藝術作品是一個有機的生命體，藝術批評只應對音律、文體、意象等形式因素研究，排斥一切和藝術形式無關的「外在因素」，所以又叫「形式主義批評」。

（二）主張對藝術作品的「文本」作細緻的閱讀、精密的分析和詮釋，即「細讀式」（close reading）剖析；亦即，要審慎地閱讀、琢磨、斟酌作品的每一個詞，體會它的本意和言外之意，以及詞句之間的微妙聯繫，從中把握每個單詞的意義。詞語搭配、句型選擇、語氣、音律、比喻、意象等等，都是推敲的範圍。認為局部形式解決了，作為有機整體的作品也就解決了。

艾略特對馬克·吐溫（Mark Twain）《哈克歷險記》（*The Adventures of Huckleberry Finn*）的評論、美國批評家埃爾德·奧爾森（Elder Olson）對愛爾蘭現代詩人葉慈的詩〈駛向拜占庭〉（"Sailing to Byzantium"）的評論，是形式批評的範例。

基本上，形式主義批評與新批評延續了19世紀的美學運動與「為藝術而藝術」的信念，它們主要在探討形式如何在藝術品中形成自足的生命。系統化地研究藝術品形式、系統與結構則要等到20世紀蘇聯的形式主義才開始。

蘇聯的形式主義起源於1920年代的莫斯科與彼得格勒。形式主義主要把藝術看作一種特殊化的語言模式，認為文學使用的語言與一般的語言是對立的。它有一般語言的基本功能，能成為和聽者之間溝通的工具，但是，文學上的語言不同於一般的語言，因為它的規則主要是能產生區別的特色，這些特點被形式主義者稱之為「文學性」（literariness）。

藉著瓦解一般語言形式，文學創造了這個世界上每天認知外的奇蹟，恢復了讀者所失去的純粹感動能力。這個遠離口語文體的凸顯性質或是藝術方式通常被描述成是偏離一般的語言。

在英、美兩國，一種類似蘇聯形式主義的藝術理論興起於1940年代，被稱之為「新批評」（New Criticism）並支配文藝批評寫作實務與學院教學達數十年。「新批評」一詞最早出現於1941年，直到1960年代，此學說於美國的藝術批評理論中佔領導地位。美國的新批評雖然是獨立發展，但有時被稱作形式主義，它與歐洲的形式主義相似，強調文學作品是一個自給自足的文詞實體，獨立於作者意圖及世界之外的指涉。他們也相信詩是一個特殊的語言形式。「新批評」拒絕浪漫主義抽象的精神性（spirituality），偏愛一種更「堅實的」批評實務，把文本看成一個自主的東西。新批評反對作者自傳、藝術的社會爭議、藝術史狀況的調查，堅持對文藝的關懷不在外部的狀況或作品的影響，而是在作品自身詳細的考察。著名的新批評理論家為布魯克斯（Cleanth Brooks）和華倫（Robert Penn Warren）兩人，兩人合著有《了解詩》（*Understanding Poetry*）、《了解小說》（*Understanding Fiction*）。

新批評理論主張者的共同觀點是：

（1）詩應被看成「主要是詩，而非其他事物」。詩應該被當作一個獨立自主的文字個體。批評的原則是「要客觀，並要引用客體的本性」，而且應認可「作品本身的自主性，如同本身獨立存在一般」。

（2）**新批評主義的特點是要求解說與細讀作品，分析作品中複雜的相互關係和模棱兩可（多重意義）之成分。**

（3）**新批評主義的原則，基本上是文詞的。**藝術被想像成一種特殊的語言，批評的特質是分析字的意義、互動、語氣和象徵，以及科學上應用的語言、實際的邏輯過程的語言活動性對比。重點是在於全盤架構和文辭意義的系統性連貫。

（4）**文類（literary genre）之間的特性雖然被認可且使用，但並未在新批評主義中佔重要角色。**藝術上任何作品的重要成分都公認是文字、想像和象徵，而非角色、想法、情節；不管是抒情的、敘事的或戲劇性的作品皆是如此。這些語言上的要素都應是圍繞在主要的，對人有意義的主題上，並要彰顯某種程度的藝術價值，於是顯露「緊張」、「反諷」、「矛盾」是為了要達到一個不同衝力的調和，或一個相對力量的平衡。

二、心理批評

心理批評又稱心理分析批評、精神分析批評（Psychoanalytic Criticism）、心理分析學派批評、精神分析學派批評，是現代西方頗有影響的藝術批評模式之一。

心理批評方法的理論基礎是佛洛伊德（Sigmund Freud,1856-1939）的精神分析學及其以潛意識為對象、以泛性論為核心的精神分析學文藝理論，其代表作有《精神分析引論》（*Introductory Lectures on Psychoanalysis*）、《創作家與白日夢》（*Creative Writers and Day-Dreaming*）等。心理批評方法的基本假設前提為以下幾點：

（一）文藝作品是作者心理欲望的表現，通過考察作者兒童時代的性壓抑和精神創傷，來確定作者創作的真正意圖，挖掘作品中人物的深層意蘊和微妙動機。

　　（二）精神分析批評就是要研究作者、作品中人物的潛意識，因此，直接運用精神分析學的概念去剖析人物，便可以揭開作品中人物的性格、衝突、情節等。

　　（三）人的精神活動、文藝創作都是性欲受壓抑後的昇華表現，作品中的人物、山川、河流、花鳥、草木等都有性生殖器官的暗示或象徵意義。

　　心理分析批評的批評重點在於下列問題：第一，藝術的再現方式與內容。第二，藝術創作與欣賞的形成過程。在實務上，心理分析批評的對象是圍繞在藝術家、作品的內容、作品的結構、與讀者的問題上。

　　心理分析批評把一件藝術品看成是創作者心靈狀態及其個性結構的表現。自1920年代開始，心理分析成為一個普遍流行的藝術批評類型，它的理論基礎和方法的建立者是佛洛伊德。

　　根據佛洛伊德的說法，藝術就像夢與精神徵兆，包含著想像的或幻想的與願望的實現，這些不是被現實否認，就是被社會道德的標準所禁止的。這種被禁止的，主要是情慾的願望，與「檢查者」（censor）衝突並被抑制到藝術家內心無意識（the unconscious）的場域。但「檢查者」允許藝術家以扭曲的形式達成一種幻想式的滿足，扭曲的形式是用來掩飾藝術家心中真正的動機與對象。達成這些隱藏於無意識場域的願望的主要機制是（1）「濃縮」（condensation）；（2）「替換」（displacement）；（3）「象徵」（symbolism）。無意識是個地域也是個非地域，它對現實完全冷漠，只聽任衝動與追求快樂所擺佈的本能遊戲。

　　佛洛伊德認為，夢基本上是以象徵的形式呈現，它們是無意識願望象徵性的滿足。在夢中，無意識將原來的意義加以隱藏、削弱、扭曲，乃至夢呈現出不能解讀的象徵文本，而有待解碼。「無意識會把一整套意象濃縮成單一的『陳述』；或者，它會將某一客體的意義以另一略有關聯的意義加以『替換』，所以，在夢中我會朝一隻螃蟹發洩我對某一謝姓人物的攻擊【177】。」在這個例子中，夢中我對一隻螃蟹的發洩，是佛洛伊德所謂的夢的「明顯內容」（manifest content），而我想攻擊某一謝姓人物的這個願望，是夢的素材，佛洛伊德稱之為「潛在內容」（latent content）。

　　同樣道理，就像夢一樣，藝術作品呈現的是「明顯內容」，它們是藝術家無意識本身的功能所創造出的成果。藝術家無意識的願望，亦即，他的「潛在內容」，透過這種扭曲的形式表現出來。在創作過程中，藝術家找到一種類似解放心靈壓抑的滿足。

　　夢的製作與藝術創作存在著相同的機制。佛洛伊德指出，夢的素材是白天中收集來的意象，夢是這些素材經過「夢的製作」（dream-work）過程中，被強烈轉化過後的產物。夢的製作是無意識的手法，將素材濃縮與替換，並以明白可見的方式呈現。在夢的明顯內容與無意識之間存在著一個製作過程。夢的素材不是夢分析的對象，夢的「製作」才是。在夢的製作階段，夢會有所重組，夢被系統化，並「填補其中的空隙，潤飾矛盾之處，將混亂的成分重新整理成為較為連貫的故事【178】。」

以夢的製作解釋藝術創作，其相同的地方在於，藝術作品是一種生產方式，而非只是藝術家無意識世界的直接反映。藝術品如同夢的製作，可按照其顯示的方式加以分析、拆解和解碼。以藝術為例，心理分析所關注的，包括無意識的「文本解讀」與文本製造的生產過程。為了達到這些目標，心理分析批評必須特別著眼於文本中扭曲、含糊、闕如與省略之處。就像揭開無意識願望，心理分析批評要做的就是去揭發作品既遮掩又洩漏的某種「潛在文本」。心理分析批評關注的不僅是文本在表達什麼，而且還包括它是如何產生。

就像精神分析師作為一個治療病症者，心理分析批評者的工作是去顯示一件藝術品「潛在內容」的真正意義，這些原本動機明顯的內容，透過藝術的形式已被曖昧化。心理分析批評者的任務乃在於找出這些被隱瞞的意涵，並將它解釋給讀者。

佛洛伊德也同時肯定，藝術家擁有精神病患者所缺少的特殊能力。藝術家比常人擁有更高的「昇華」力量，這種能力使他能將個人幻想性的意願滿足，轉化為藝術品裡明顯可見的特徵，藝術家不但在創作過程中，隱藏或刪除他個人的因素，同時也使之能夠滿足人們無意識的慾望。

佛洛伊德的學生榮格（Carl G. Jung）發展出一套與佛洛伊德不同的心理分析批評理論，稱為榮格式批評。榮格強調的不是個人的無意識，而是所有文化中，每個人所共同擁有的「集體無意識」（collective unconscious）。他認為這個集體無意識是「種族記憶」、原始意象，以及他稱為「原型」（archtype）的經驗樣式的儲存所。榮格認為偉大的藝術就像神話，是一種集體無意識的「原型」之表現。一個傑出的作者擁有並提供讀者，進入被埋葬於種族記憶裡的原型意象的能力。

自從結構主義與後結構主義理論興起後，古典的佛洛伊德心理分析批評理論再度復甦，並以各種不同的型態出現於理論家的觀念裡，包括馬克思主義者、傅柯學者、德希達學者或女性主義者，其中又以被稱為「法國佛洛伊德」的心理分析學家拉康（Jacques Lacan,1901-1981）所受的影響最為顯著。拉康發展出一套語意學版的佛洛伊德學說。拉康以索緒爾（Ferdinand de Saussure）的語言學理論，重塑心理分析的基本觀念，成為一套新公式，並將之運用在顯義過程的操作上。

不同於佛洛伊德的是，拉康肯定「無意識的結構如同語言一樣」，因而，研究無意識的內涵，就必須先把無意識看成是被語言所建構出來的一塊領域。拉康重新解釋佛洛伊德理論中，關於兒童早期性心理發展與伊底帕斯情結（Oedipus Complex）形成之觀點。拉康將兒童早期心理發展劃分為兩個階段，一個是前語言的，他稱之為「想像階段」（the imaginary stage），一個是認識語言之後的，他稱之為「象徵階段」（the symbolic stage）。在「想像階段」，幼兒還不能分辨主體與客體，自己與別人。進入「象徵階段」後，幼兒從語言的對立關係中，如男性／女性、父親／兒子、母親／女兒，認識到他／她的身分地位。

【177】 Terry Eagleton，《藝術理論導讀》，吳新發譯，台北：書林出版公司，1995，頁198。
【177】 Terry Eagleton，《藝術理論導讀》，吳新發譯，台北：書林出版公司，1995，頁198。
【178】 同前註，頁198。

幼兒由「想像階段」進入「象徵階段」是透過攬鏡自照而開始的。幼兒從鏡中看到自我的形象，雖然鏡中的形象既是它自身，也不是它自身，但幼兒建構自我中心的過程已經開始。幼兒發現到「我」是透過鏡子或他人，「我」的意念才存在的。「我」與事物的關係是建立在語言上的。根據拉康的說法，這個象徵的語言領域是父權的領域，在此領域內，「陽具」（象徵的意義）是建立所有意符模式的「特權意符」（the privileged signifier）。

在接近語言的過程中，幼兒意識到，某一符號必須不同於其他符號，才會有意義。幼兒也在學習使用語言的過程中，了解到符號不等於客體，而是客體的代替物。然而，通過「象徵階段」，兒童由想像態的佔有，進入的卻是空洞的語言世界。「語言是『空洞的』，因為它只是無止境的差異與匱缺的過程【179】。」現在，兒童發現語言是一種意符，一種其所指涉的意義，都是永遠沒有盡頭的東西，這是因為，某一個意符指示另一個符徵，這另一個符徵又指示另外一個意符，這是一個無限的語言鎖鏈。由某一符徵轉到另一符徵，這種無止境的運動，拉康稱它為「慾望」（desire）。

根據拉康的說法，所有的語言表現與詮釋過程都是沿著連綿不斷的、不穩定的意符鎖鏈而前進。在這個過程中，意符本身不可能有一個不變的意指（signified），語言表現與詮釋因此可以解釋為：一種尋找失去的和不能達到的「慾望」。

任何憑藉語言或形象傳達完整無瑕意義的企圖，都是一種天真的幻想。拉康指出，無意識的結構恰似語言的作用，它由意符所組成，但意指永遠都在轉動。例如你夢見一匹馬，它所指示的並非一定就是一匹活生生的馬，而更可能的是和「馬」這個「意符」有關的事物。無意識僅僅是意符持續不斷的運動，它的意義由於遭到壓抑，所以往往無從得知。拉康因此稱無意識是意指在意符底下的滑溜；文字的真正意涵總是與文字本身玩著不確定的遊戲。

三、原型批評

原型批評（Archetypal Criticism）又稱神話批評、神話儀式批評，由瑞士文藝批評定榮格創立，盛行於1950-1960年代。代表人物是榮格和加拿大文藝批評家弗萊（Northrop Frye）。「原型批評是對心理批評方法的修正，也是對形式批評的瑣細傾向的反撥，是現代西方主要批評模式之一【180】。」

原型批評方法的理論基礎是榮格的神話原型文藝理論與英國人類學家弗雷澤（Sir James George Frazer,1854-1941）的「人類學」理論。弗萊在1957年出版的《批評的剖析》，系統地闡述了原型批評的基本理論和原則，被稱為原型批評的「聖經」。原型文藝理論認為，人的無意識（潛意識）是由個人無意識和集體無意識組成的。集體無意識是「人類或種族經過漫長年代而遺傳下來的某種集體的、人類普遍精神的文化積澱【181】。」這種集體無意識是以表象形式，亦即，原始表象、原始意象反覆出現的。在遠古時代，這種表象形式則是神話、儀式等形象。這種神話形象就是原型。原型批評方法就是這種「原型神話」文藝理論的具體運用。它的批評原則可以概括為以下三點：

（1）把文藝作品的心理內容，特別是由原型體現的集體無意識方面，作為批評的主要對象。（2）

強調從整體上找出文藝的普遍規律，反對形式批評對作品的瑣細剖析。（3）認為神話是藝術的結構因素，文藝作品的形式是「移位」的神話，藝術批評即是藝術形式成因的系統研究。

榮格《論分析心理學與詩的關係》、《集體無意識和原型》（*The Unconscious and Archetypes*）和弗雷澤的《金枝》（*The Golden Bough*）也都闡發了原型批評的基本理論觀點。

四、馬克思主義批評與文化唯物論

馬克思主義批評（Marxist Criticism）與文化唯物論（Cultural Materialism）討論藝術的再現方式與內容、藝術品與歷史和社會的關係、藝術創作與人生、階級的關係。在實務上，馬克思主義批評的對象圍繞在作品的內容、作品的創作歷史情境等問題上考慮。

首先，藝術與外在世界的關係的問題。何種真實是馬克思主義批評認為是藝術「再現」的目標？近代馬克思主義批評理論家如盧卡奇（Georg Lukács,1885-1971）相信，藝術家不單是記錄個別的東西或事件，而是給予我們整個人生過程的幻象。藝術是一種反映現實的特別方法，這種表現方法使現實世界不至於與藝術混淆。現實世界不是一種機械化的因果關係或隨機的組合，藝術家試著要幫助觀賞者去體驗現實世界的形成過程，像一種秩序化的與意義化的世界。另外，布萊希特（Bertholt Brecht）則相信整個歷史中，新的形式逐步出現，它們要求新的克服技術，因此，現實改變，再現它的手段也必經改變。

馬克思主義批評把藝術看成是某個特定社會意識形態的一部分。因為基本上人是社會的動物，因此，我們的觀念總是侷限於我們所生存社會中，那些具有支配性的「常識」之下。「意識形態」不是一組政治教條，而通常是人們無意識地執著的意象，或社會關係的圖像，包括那些似乎是自明的觀念，如自由、個人、選擇、權力、自我等。某些馬克思主義批評者則視藝術為意識形態中的一種特別領域，擁有一種反映或透明化其歷史時期意識形態的衝突之能力。

中國的馬克思主義藝術批評（Marxist Criticism）方法另有一套批評理論與方法。中國學者李國華在其所著《文學批評學》一書中指出，馬克思主義藝術批評方法是「以美學和歷史觀點及辯證分析為基本原則，並容納多種具體批評方法在內的藝術批評方法【182】」，它是從美學和歷史的角度來衡量作品和作者；亦即一種美學與歷史交叉式的研究方法，其中主要包含「美學原則」、「歷史原則」和「具體分析原則」等方法。

（一）「美學原則」

又稱美學方法，要求把批評對象真正當作審美對象，以批評主體的審美感受為起點，批評對象的審美特徵（藝術特徵）為中心，運用馬克思主義美學原理、觀點來進行分析和評價，揭示藝術作品的美和缺點，最終對批評對象的藝術價值（美學價值）作出科學的判斷。

【179】同前註，頁209。　　【180】李國華，《文學批評學》，頁189。
【181】同前註，頁189-190。　　【182】同前註，頁194。

在「美學原則」的具體作法上，馬克思主義藝術批評的要點如下：

（1）**把藝術作品作為審美對象**。藝術是對社會生活的審美反映，是藝術家的一種審美創造。藝術批評首先要批評家「只能用審美眼光觀察、分析對象，而不能用非審美的眼光去觀察、分析對象」。亦即，必須把藝術作品真正作為藝術品來進行審美分析。

（2）**重視對批評主體的審美感受之描述**。藝術批評家是具備一定審美感受和審美判斷能力的主體，必然會與藝術品形成審美關係，產生一定的審美感受。健全的文藝批評，「既然高度重視批評對象的審美特徵，理所當然地也就必須高度重視批評家的審美感受的傳達和描述【183】。」

批評家在對具體藝術作品的評論中，需鮮明、準確地傳達出自己對作品的審美感受【184】。真正的藝術批評，必須首先按照藝術本身的審美要求，「描述出批評家的獨特藝術感受，進而對作品進行深入的美學分析和判斷【185】。」

（3）「**按照美的規律**」**對藝術作品進行深入的美學分析**。在批評實踐上，因為藝術作為審美創造不僅要求形式美，而且要求內容美，它是形式美和內容美的完美統一，藝術批評就必須根據「美的規律」進行分析其形式與內容。按此原則，批評家應當注意到以下幾個子題：

第一，藝術是以形象反映生活，是人類掌握世界的一種方式。藝術不同於「科學的反映」方式，而是以形象這個特殊形式反映社會生活。「沒有了形象，文藝本身就不存在【186】」，完美的藝術形象是藝術反映社會生活的特殊形式，「是構成審美創造、藝術美的重要因素，同時又是藝術藝術創造的直接目的和要求【187】。」

第二，藝術是以社會生活整體為對象和內容，包括各種具有審美屬性的生活和事物。藝術的特殊對象和內容排除「那些與美毫無關係，或者描寫後還不能與美發生聯繫的生活和事物【188】。」其次，藝術的對象和內容應當具有整體性特徵，這整體性統一了部分和全體、現象和本質、主體與客體的特徵。藝術創作不像科學研究那樣，對生活、事物作分門別類、一部分一部分的分析，而是把生活作為一個整體系統，再以它的部分對象和內容作整體觀照，達到「以一粒米見大千世界」。藝術也不能像科學那樣只關注事物的本質和規律，而是「把具體、偶然的生活現象與其中抽象的本質，必然的規律融合為一個整體來反映。」藝術不是對客體冷靜觀照，而是注入情感，把「物」、「我」融為一體來反映。藝術是作者把他的審美理想加諸在具有審美屬性的社會生活內容上，所創造出來的東西。

第三，藝術是具有特殊審美價值的文化產物。由於藝術具備上述獨特內容和獨特形式，所以，藝術雖然具有認識價值、教育價值、美感價值，但從根本上說，是一種審美教育價值。「它的特點是寓教於樂，以情動人，潛移默化【189】」。

在藝術批評中進行美學分析，即是以藝術的獨特形式（藝術形象）、獨特內容（審美內容）、獨特價值（審美價值）為分析重點。總之，美學分析的步驟是以審美感受為基礎，再上升到理性範疇的審美判斷。

（二）「歷史原則」

「歷史原則」就是恩格斯所說的「歷史觀點」，又稱為歷史方法或社會學方法，指按照歷史唯物主義的基本觀點，對批評對象進行分析和評價。在運用歷史原則方法來分析文藝現象時，批評家應當注意到以下幾個子題：

（1）**社會意識形態問題**。具體說來包括三方面：

首先，肯定藝術是社會生活的反映。對藝術作品的評價，應當根據其所反映的社會生活為準，「而不應當從某種觀念、原則出發對作品進行評價【190】。」在藝術批評中，應當運用藝術是社會生活的反映的觀點，進行藝術批評。只有從這一觀點，「才能對作品的真實性、典型性、深廣度及其社會作用等作出準備評價【191】。」

其次，藝術是社會的上層建築。對一定的藝術現象、藝術觀點、創作傾向、藝術流派、思潮、文藝方針政策等等，必須從上層建築的觀點說清問題，揭示出它與政治、哲學、宗教、道德、階級鬥爭、經濟基礎的關係，客觀地解釋其中任何一種具體藝術現象。

再次，藝術的民族性是藝術的重要社會屬性。馬克思主義的批評理論基礎之一是：各個民族的藝術都有其民族藝術的顯著特點。在內容方面，主要表現在該民族的生活題材、主題、民族人物性格、風俗、民族審美理想（由該民族之文化傳統和心理素質所形成）等；在形式方面，則主要表現為民族語言、民族特有體裁、結構、表現手法等等。在此基礎上形成的民族風格可視為該民族的藝術成熟標誌。

（2）**歷史主義觀點**

批評分析要把批評對象回歸到其產生的歷史情境中。任何藝術家都生活在一定的歷史時代，「任何作品都是一定歷史時代的社會生活的反映，是那個時代、那個社會的產物【192】」。因此，不能孤立地、超時代地就藝術家論藝術家，就作品論作品，而必須把藝術家、作品放在其所生活、所反映的一定的社會、時代條件下，「從對其社會、時代的研究及其作品的聯繫中，去分析作者作品的社會意義和作用，以及它在當前可能產生的社會效果【193】。」換句話說，對藝術作品賴以產生的社會現實，包括政治、經濟、社會矛盾、階級心理等方面的研究，是藝術批評的前提和條件。

採用歷史主義觀點來批評古人的藝術時，雖用現代藝術理論，但仍應採取「以古注古」的方法。「以古注古」指引用作者自述、作者其他作品、同時代人的詮釋、後人的有關論述等等。「以古注古」即是立足古人的時代，具體再現古人的藝術創作社會，它是古代藝術研究歷史主義的具體方法。

【183】同前註，頁197。　　【184】同前註。　　　　　　【185】同前註，頁199。
【186】周恩來語。　　　　　【187】李國華，《文學批評學》，頁200。
【188】同前註，頁200-201。　【189】同前註，頁201。
【190】同前註，頁205-206。　【191】同前註，頁206。　　【192】同前註，頁207。
【193】同前註。

（3）階級觀點

批評分析要把批評對象中的階級，當作觀察、分析、評價作者、作品及一切藝術現象的課題。這是因為「在階級社會中，藝術是有階級性的，而且藝術的階級性是藝術的重要社會屬性【194】。」

對馬克思主義批評來說，「歷史原則」至少應包括上述三個角度的分析，亦即，從社會意識形態、歷史主義、階級等三方面獲得藝術生產上的理解。

（三）「具體分析原則」

馬克思主義批評建立在如下的假設前提上：藝術價值決定於藝術所產生的時代。恩格斯曾指出：「任何一個人在藝術上的價值都不是由他自己決定的，而只是同整體的比較當中決定的【195】。」據此，對作者、作品必須進行具體的分析，進而了解藝術品的價值。在具體分析上，批評應當注意以下三個原則：

（1）準確把握作品的總傾向和性質，包括作品的思想傾向問題、作品的藝術性質問題。前者指因為藝術品的價值不是由「個別細節」，而「是由它的整體意圖所決定，因此，作品的思想傾向和藝術成就應從整體上來進行分析，以藝術作品整體傾向分別採取不同的態度。後者指「藝術作品的『藝術性質』是多種多樣的：有現實主義的，有浪漫主義的，有現代主義的；有社會剖析的，有心理分析的；有自傳性的，有社會性的；有嚴肅性的，有荒誕性的；有通俗娛樂性的，有高雅審美性的等等各不相同的性質【196】。」藝術品的「性質」集中體現於其構成因素，即藝術品的整體風格和特徵。批評家只能通過具體分析構成作品的因素，準確地把握作品的「性質」，從而對作品作出適當的評價。例如，用現實主義標準去衡量現實主義作品，用浪漫主義標準去衡量浪漫主義作品。

（2）在全面考察和分析的基礎上，對「特色」做重點發掘。所謂全面分析和考察，就是「全面考察作品和作者整個生活經歷對創作的影響。」從橫的方面講，「就是要把作者某一時期的生活、思想同這一時期的作品看作相互聯繫的整體，進行全面的研究。」從縱的方面講，「就是要把一個作者全部生活經歷、創作活動以及各個時期的作品，看作前後連貫的同一發展變化的歷史現象，加以全面的研究。」換句話說，只有全面考察和分析「才能全面透徹地認識作者及其創作活動的全貌，科學地評價其創作的成就和意義【197】。」

馬克思主義批評主張藝術批評應全面分析藝術，包括作品與作者的獨特點。這種獨特點可以表現在各個方面，如題材、主題、對生活獨特的體驗和評價、形象或典型的塑造、藝術手法和風格。在全面考察和分析上，批評家應「抓住其根本點、特殊點，進行深入地分析和評判【198】。」

（3）在與整體的比較中，確定作品在藝術上的價值。藝術活動、一個時代、一個藝術家，都可視為一個整體，其間差別只不過這些整體的層次不同而已。恩格斯指出「整體比較」，應當盡可能的「結合著他的整個時代，他的藝術前輩和同代人」、「從他的發展上和結合著他的社會地位」來進行評價。

在實務上，比較分為三個層次：第一，從藝術家的整個創作的發展中，決定其作品的藝術價值。第二，從同代人的比較中，決定一件作品、一個藝術的藝術價值。第三，從與藝術前輩的比較中，決

定一個藝術家、一件作品在藝術史上的價值。

美學原則與歷史原則同等重要，但有其優先順序，「當一部作品經不住美學分析的時候，也就不值得對它作歷史的批評了。美學原則下的美學批評與歷史原則下的社會批評，應當是真正名副其實的批評一定要包含的兩個因素，而且美學批評和社會批評實際上是一體的，或者至少是一個東西的兩面。在馬克思主義「美學─歷史」方法中，美學分析不能離開歷史分析。否則，就會像「新批評」即「形式主義批評」那樣，完全否認藝術的社會意識形態性質。同樣，歷史分析必須建立在美學分析的基礎上。「否則，離開對藝術形象的審美感受，就不成其為審美活動，也就不能作出任何正確的審美判斷，而成為道德說教或政治批評一類的東西【199】。」只有把歷史批評寓於美學批評之中，才能使歷史批評進入藝術批評範疇。

文化唯物論為馬克思主義批評家威廉斯（Raymond Williams）所創立，認為文化和藝術的產物總是被物質力量和生產關係所決定。文化唯物論者傾向於把藝術的發展與變遷，看成是「社會」與「經濟」所引起的。它們修改、促進或抑制藝術工作者的生產活動。以現代社會為例，商品生產的引進、印刷術、照相術或矽晶片的發明、自由主義觀念的衰微、文化環境的改變、作者與生產的關係，這些歷史的條件根本地影響到藝術的本質。對藝術社會學家而言，如果藝術真有歷史的話，其推動的力量不是人的自我意識，而是這種客觀現實因素。

作者的出身社會階級是否影響他的創作內容與審美趣味？威廉斯的看法是肯定的，因為階級成分事實上關係到作者的教育機會和生活方式，這些影響到作者的職業視野與品味，這種複雜性可以說是永久不變地具有其重要性，而且清楚地看得到影響我們的藝術發展，不論在哪樣的國家裡都類似。階級審美品味認同與發展幾乎出現在歷史上的每一個時期與每一個地區。簡言之，藝術是脫離不了階級意識的支配，它的認同與排斥都跟觀眾群的出身階級息息相關。

五、符號學批評

符號學批評（Semiotic Criticism）重點在於下列問題：藝術的再現方式與內容、藝術創作與欣賞的形成過程、作品的形式等，在實務上，批評的對象是圍繞在作品的內容、作品的結構、以及觀賞者等問題上。

19世紀末，美國哲學家皮爾斯（Charles Sanders Pierce）創立一種他稱之為符號學的研究。在瑞士，語言學者索緒爾也獨立提出他稱之為記號學的理論。從此以後，符號學和記號學成為一般符號科學的名稱，並被應用於所有人類經驗的領域。符號的考慮並不只限於明顯的溝通系統如語言、電報密碼、交通號誌及信號等；很多分歧的人類活動和產品，如身體的姿勢、舉動、社會儀式、衣著也包括在符號分析領域內。食物、建築、應用器物，傳達共同的意義給參與特定文化內的成員，因而可被分析出具有不同意義的符號。

【194】同前註，頁208。
【195】恩格斯，《評亞歷山大‧榮克的德國現代藝術講義》。
【196】李國華，《文學批評學》，頁212。　　　　　【197】同前註，頁213。
【198】同前註，頁214。　　　【199】同前註，頁218。

皮爾斯有名的三種符號類型，它的條件和關係如下所示：（1）圖像（icons），一張畫作有其固定的或類似的記號，或者有些彼此共用的外觀，此即代表具有某種意義之存在，使用例如肖像畫繪出類似的人或在地圖上定出相似的格子。（2）指標（indices），一個指示物代表自然關係的因果含意，如抽煙暗示點火，天氣變化的指示則在於風。（3）象徵（symbols），在象徵物、象徵記號上，兩者有時無法以自然關係作解釋，而要取之於社會的內在標準。揮動的手，有祝賀和告別之意；紅色號誌則多半要我們「停止」。符號的大部分和大多數複雜例子都包括在這三種類型中，成為傳達某種意義的純粹指標。無論如何，這些「字彙」構成了一種語言。

索緒爾介紹了很多近代語言學專家所發明的用詞與概念，其中最重要的是：（1）一個記號組成兩個不可分的成分或層面，即「意符」與「意指」。「意符」（signifier）指在語言中，一系列講話的聲音，或一套書寫的符號；「意指」（signified）則指符號所代表的概念或想法。（2）言詞符號的意義是武斷的或任意的，也就是說，除了擬聲字，在聲音或符號與他們所製造出來的意義之間，並沒有一種固定或自然的關係存在著。（3）一個語言所有組成的界定，包括它的聲音的組成和字詞所代表的概念，並非由這些因素的實在性質或客觀特色所決定，而是由一種不同的或相關的網絡所決定。這形成了有別於其他聲音或語言的特質和差異，也有別於共用特定語言活動的特殊意詞。（4）語言學和其他語言符號的目的是把話語（parole，單一的言詞表達，或一個符號或依系列符號的特殊使用）視為僅僅是言語（langue）的呈現罷了（意即，一般差異的系統和規則的結合構成，使得記號可有特殊用法）。因此，符號學興趣的焦點，並不是一個特定的「話語」之意義，而是話語所呈現的「語言」系統之運作規則。

六、結構主義批評

結構主義（Structuralism）批評理論的理論根據之一，是索緒爾在他的《普通語言學課程》（*Course in General Linguistics*）書中發展出來的觀念。法國結構主義由人類學家李維—史陀（Claude Lévi-Strauss）於1950年代發起，他依索緒爾的語言範例將文化現象分析為神話、親戚關係及準備食物的模式。

李維—史陀在1960年代之後，開始將符號學應用到文化人類學上，並建立了法國結構主義的基礎。它使用索緒爾的語言學作為分析的典範，將原始社會中多變的現象和習俗視之為代表潛在意義系統結構的相似語言。

依李維—史陀的說法，神話故事、藝術作品、廣告、衣著流行及社會禮俗的範疇，存在著意義的結構——一個對某一文化的組成份子有固定意義的符號組合，批評家的任務在於解釋那些現象如何達到其文化上的顯著意義，以及該意義為何？這些都是經由相關因子的關係及在組合的角色的隱含系統來證實。基本的文化現象，都不是由文字以鑑定的客觀事實，而是純粹「相關的」存在實體；亦即，它們之所以成為符號，是由它們語文系統中的其他組成因素相異所造成的關係。這個有著內部相互聯繫，即顯著組合慣例的系統已由各精通某一特定文化的人所熟悉，雖然這些人仍大部分不知其天性及

運作法則。如索緒爾的意圖一樣，結構主義者的主要興趣不在文化的話語，而在語言。也就是說，除了在文化提供通往結構、特徵及顯示其重要性的普同系統的角色之外，他們對任何特定的文化現象都沒興趣。

結構主義批評家常將許多語言學觀念應用到藝術的分析上。他們把藝術看成是應用語言的第一級結構系統為媒介的次級系統。一個完整而透徹的結構主義批評是去解釋，為何讀者能夠經由分類藝術傳統與早已熟知的文字組合規則，就能了解某一作品。古典藝術結構主義批評的終極目的在於，以科學的方法，去弄清楚存在於藝術作品的形式與意義的「文法」。

結構主義批評理論明顯地與許多傳統理論相抗衡，如模仿論（認為藝術只是模仿事實）、表現論（認為藝術只是作者感情或性情或想像力的表達），以及任何認為藝術是作者與讀者之間的溝通模式。在結構主義批評嘗試去建立藝術的科學時，它大幅地與傳統人文主義批評理論的假設及主張相背馳。

例如（1）在結構主義的觀念下，藝術「作品」變成了「議題」。對結構主義者而言，「藝術的作品」這個觀念是一種建立在特殊的藝術傳統與規定的組成因素的幻覺，因為它既沒有實質價值，也沒有任何現實的指證存在於藝術系統之外。（2）作者本身，並非一件作品的「來源」或製作者。相反的，作者被視為其本身就是語言活動的產物，而作者的思想則是被內化的空間。所有非個人的，「已存在」的藝術語言活動、傳說、規範及組合的規則都沈澱為一個特定的文本。（3）結構主義把批評的中心由作者轉換為讀者。一個自覺的、有目地、有感情的傳統讀者，完全融入非個人的閱讀之中，而它所讀的對象則變成「寫作」，而非充滿意義的「文本」。結構主義批評理論的重心在於非個人的閱讀過程，此過程藉由必要規範、規則及期望的實踐，而使得藝術成為有意義的一連串文字、片語及句子。而這層意義則因此形成一個文本。

七、後結構主義批評

後結構主義（Post-Structuralism）興起於1970年代，並逐漸取代結構主義在批評理論界的主導地位。後結構主義並非由單一的個人所倡導，而是由多種不同批評角度的學者同時發展出來，他們關注的主題多圍繞在語言與其它顯義系統。因為他們的理論都與結構主義批評有關，但又明顯地與結構主義相抗衡，故一般以「後結構主義」稱之。後結構主義的重要理論家有德希達（Jacques Derrida）、拉康等人。

後結構主義思想與批評雖十分分歧，但其顯著共同的觀念或主題如下：

（一）主體的去中心化（the decentering of the subject）：後結構主義批評者的基本立場是反人本主義的。德希達在《書寫與差異》（*Writing and Difference*）一書中指出，語言顯義系統是完全靠語音與字形之間的差異而產生意義。但一個意符（如「快樂」一詞）所表示的意義並非永遠與特定的意指（「快樂」的定義）連接在一起，就像一個字代表一個東西那樣直接了當。在批評結構主義的謬誤時，德氏指出，結構主義者所宣稱的「中心」並不存在。「中心不能被想成是一現存的形式，因為此

中心沒有天生的地點」。西方傳統上一直認為，每個文字或觀念都有一個「中心」或原來的定義（例如我們常認為「正義」這個觀念有一恆久不變的定義）。德希達指出，如果說「中心在一意符與意指所組成的結構中有任何意義的話，那是因為它的功能，而非它真的存在。」「中心」的功能讓無限制的符號替代者（sign-substitution）進入結構中運作。德希達因而得出一個結論：因為「結構」中沒有中心或原點，所以任何詮譯都成為可能。

德希達的「符號自由遊戲」觀念來自人類學家李維－史陀的神話結構理論。李維—史陀認為，所有神話的最終意義可在一個民族所使用的語言的相互關係中找到答案。在收集到的資訊內，透過分析與整合過程，一個民族的神話可找到其源頭。德氏反駁道，只要神話是由語言組成的，則因語言本身顯義結構的不確定與多重意義特性，神話的解釋就會永無止境。

基本上，德希達並不排除結構（structure）這個概念，但反對中心與整體化這些假設，因為在一個顯義結構中，意符與意指之間的關係並非永遠是一對一的。最終的意義，就如同從字典中查一個字的定義，它的定義又牽連到其它字的字義，它的解釋永無止境。

德希達認為，不論哪一種符號再現系統，符號（如語言、象徵、代號）都無法取代意義或思想本身。他說「就顯義而言，符號本身永遠是被理解及決定為XXX的「符號」。亦即符號只是符號，它是真實的代替物而已。意符（「太陽」這兩個字）指示出一個意象，但意符不能取代其意指（太陽的意象）。

（二）作者：對後結構主義批評者而言，藝術品或文本是沒有作者的，傅柯與羅蘭‧巴特甚至提出作者的消失論。他們並不否認所有的文本都必然出自某一個人筆下，他們否認的乃是作者的關鍵角色或功能之有效性。截至今日，西方思想傳統裡，一直把作者看成是獨一無二的個體，他們是所有知識的原創者、文本形式與意義的決定者或是處理傳統藝術批評、藝術研究、藝術史等的「中心」或組織原則。

傳統觀念中認為作者的設計與意圖，乃是藝術作品或其他書寫產物意義的決定者。但是對德希達及其他解構批評者而言，文本的作者或敘述者充其量只是純粹語言的產物，那就是，離開了語言的操作就不再有所謂的作者或敘述者，他們的存在只在於提供文本，至於文本的意義並非他們獨自可以決定的。

對傅柯與羅蘭‧巴特而言，「作者之死」的意涵是：第一，文本無原創者；第二，在藝術「再現」的過程中，創作者的意志並不存在。「作者之死」或無原創者的觀念來自羅蘭‧巴特的「本文多重性」（plurality of text），以及傅柯的「作者功能說」（author-function）。對結構主義者如李維—史陀、雅克慎（Roman Jakobson）而言，因為人類思考與行為永遠受制於人所使用的語言，所以就某個程度而言，人是語言的產物大於是它的製造者。結構主義者把語言看成是人類在使用某種約定俗成的顯義系統下所產生的產物，因此作者的創作也脫離不了這個顯義系統。

換言之，在一文本中，語言溝通雖由不同的基本語音元素組成，但不管其元素間的組合如何錯縱

複雜，它們所形成的句子（或可稱之為parole）只要超出人們所能認知的顯義系統（或可稱之為langue）則無法產生溝通功能。反過來說，在一社會共同使用的顯義系統（langue）內，作者所能用的語言組合（parole）即來自此大系統內。任何組合永遠都是原已存在的（否則無法產生溝通功能）。因此，任何作者都不能宣稱他所使用的語言組合是他的獨創。

再者，作者在敘述時，需借用他人已熟知的觀念，引用他人的資料，使用他所處社會所能理解的文化語言（cultural language）以表達他個人的意念。閱讀因而是「完全交織在引文、參考、回應，以及文化語言之中」。

依此類推，藝術家在創作時是從社會所能認知的符號影像顯義系統內，去尋找可供使用的語言。在選擇與重新安排大眾所擁有的影像後，他所實際「創作」出來的是那具有實物的成品（畫作、雕塑、錄影帶等），而非影像本身。作品與影像之間的關係就像巴特在〈從作品到文本〉（"From Work to Text"），一文曾舉一本書與一篇文章的區分解釋；一本書是一實體，佔有空間的一部分，它是被展示出來的，可以拿在手裡或擺在書架上。最重要的是作者可將他的名字印在上面以聲明此書的著作權。相反地，一篇文章是一示範過程，它只存在人的思考運作中。它不是書本的一部分（它不是紙張或書背）。文章不會停止它的構成運作（它不斷地透過其他作者思想上的修訂、增補）。

傅柯在〈何謂作者？〉（"What Is an Author?"）一文指出作者的功能是：「不在顯現或讚揚創作的行動，也不在試圖將作者釘牢在其使用的（視覺）語言內。它毋寧像是在創造一空間。在此空間，作者不斷的從中消失掉」。今日，創作者標記已降低至什麼都可能存在，唯獨作者是不存在的地步。在後現代社會中，傅柯指出，作者「在其創作中必須扮演死人（the dead man）的角色」。

（三）閱讀、文本、寫作：對後結構主義批評者來說，讀者所閱讀的，不是藝術「作品」（work），而是「文本」（text）。文本被視為一部符指結構，提供閱讀過程。文本因而失去其個別性，而且往往呈現出僅僅是書寫的現象，亦即，一則什麼都包括在內的文本，或一般的書寫，在其中，傳統對於藝術、哲學、歷史、法律，以及其他類別的文本之間的界定，被看成既是人為的，又是表面的。

後結構主義的特殊觀點是，文本沒有確切的意涵。對一個解構批評者來說，一個文本是一串意符，它合宜的意義決定性，以及合宜的超文本世界的指涉物，是由區別的遊戲和衝突的內在力量所造成的虛幻的效果。

對於讀者而言，由於作者功能的死亡，使讀者可以依任何選擇的方法進入文本，而文本所釋放的愉悅強度，使得讀者可適當地放棄文本顯義可能性的界限。羅蘭·巴特更把寫作看成一種純語言活動：敘述不指涉現實世界的任何事物，而只指涉語言本身而已。敘述是語言的探險過程。

（四）言說（discourse）：在後結構主義批評裡，「言說」已變成一個突出的術語。在後結構的用法裡，言說並不侷限於對話，而是像寫作，意指所有語文結構。言說被視為社會說法或使用中的語言，它不是無時間性的語言活動的產物，而且是歷史轉變中，特定社會情境、階級結構、權力關係下的產物與現象。在傅柯的觀念裡，言說成為分析所關心的中心主題。不同於傳統的言說分析，傅柯

並不把言說看作是人際之間的對話，也不是作為一個思考的、說話的個人之表現或聲明。相反地，傅柯把言說看成是完全匿名的，在那裡，言說座落在它怎麼被說出的層次上。在一個特定的時地裡，言說的形成是建立在當時的權力架構上。

八、讀者反應批評、接納理論、現象學批評、詮釋學

讀者反應批評（Reader-Response Criticism）、接納理論（Reception-Theory）、現象學批評（Phenomenological Criticism）、或詮釋學（Hermeneutics）在學理上有許多類似的主張。這幾派理論屬於主觀性的批評，其理論重心在於（1）批評論述中讀者的角色；（2）在閱讀中，藝術品意義主體化的過程。按照主觀批評的方法，我們不能再把藝術品當成一種自足的視覺結構，具有固定的意義，讀者可精確地感覺到。相反地，在閱讀作品時，作品本身負載著不自覺的運動，它們的意義是讀者主動投入與視覺結構交往之下產生的。

讀者反應批評著重於閱讀過程的了解。從1960年代起，歐美在這個批評理論上已有相當傑出的成就。讀者反應批評家反對把一件作品看成是一個意義深遠且完整的結構體的傳統觀念，相反的，他們認為意義是讀者在閱讀時產生的。讀者反應批評認為，在閱讀過程中，作品本身的特徵，包括敘述者、情節、角色、風格、結構、意旨等，被分解成一個轉化的過程，作品本身的意義是由讀者的預期、衝突、延宕與滿足所建構出的。讀者反應批評家贊同，一件作品的意義是讀者閱讀過程中的產物，而非藝術家的創作物。

伊瑟（Wolfgang Iser）認為藝術作品是作者企圖控制讀者反應的產品，但在結構中總還是會有很多的空隙或不確定的因素。在閱讀過程中，讀者必須藉著作品所呈現的因素，參與主動的創造。因此，閱讀的經驗是預期、挫折、回饋、重建和滿足的過程。

伊瑟認為讀者可分為兩種：暗示性讀者和自發性讀者。暗示性讀者被作品本身塑造成一個會用很精確的方法去回應作品的「誘人回應結構」。而自發性讀者，其回應必定帶有個人自身經驗的色彩。但是不論哪一種讀者，讀者自覺意識的過程建立起部分的類型（這些通常歸因於作品本身的客觀特徵）與一致性及完整性，因此藝術作品一直侷限於一個可以理解的意義和範圍內。讀者對於作品額外添加的意義，使我們可以說，誤讀的說法是不存在的。在閱讀過程中，讀者以他的經驗與理解，創造出一個屬於他個人完全的或有意義的文本。這些是讀者對作品的預期所產生的。一件作品沒有絕對而確定的意義，任何兩個讀者只有在他們認知的主題上是十分相近，而且能使自己對獨特的見解有重新再生的認知時，這兩個讀者才能在某一程度上達成共識。

費許（Stanley Fish）則認為，閱讀過程中，一個有閱讀能力的人，將書本上文字的空間轉化成一個經驗的時間潮流。在眼睛跟隨著印刷的文本閱讀之際，「讀者先從第一個字義去理解，而後接著第二個字義，再來第三個……依序而下」。當讀者停留在每一個要點時，他藉由預期的過程意識到自己距離理解程度是遙遠的。這種預期可能藉由接下來的作品而被實踐。依照費許的說法，讀者經由作者的語

言文字而產生的誤解構成他們經驗的一部分，這些誤解則是構成有意義的作品所必須的一部分。

接納理論是讀者反應批評理論的應用。就像其他的讀者反應評論，接納理論以讀者對文本的接納為探討重點。但是，接納理論關心的並非讀者如何在特定的時間中接受一則文本的解釋，而是指在流動的歷史過程中，讀者如何接受前人對同一文本之評價與詮釋。

因為讀者在語言和美學的期待隨著時代在改變，而且又因為後代讀者和評論家繼承的不但是文本，也同時接受了早期讀者對該文本的評論，因而發展出對某一特定藝術文本的詮釋與評價的演化歷史傳統。這樣的傳統就像是連綿不斷的讀者視野與主題之間所延伸的辯證法或對話；在詮釋的演化過程中，藝術文本不具有固定的或最終的意義或價值。

這種將藝術接納視為一種對話或是融合視野的模式，具有雙重的觀點：第一，作為「接納美學」（reception-aesthetics），它定義任何個別文本的意義與美學品質，就像一組有語意與審美潛力的東西，它的意義只有在經過長期，累積出讀者的反應後，才能被認識到。第二，作為「接納歷史」（reception-history），接納理論的研究模式改變了藝術史的研究方法。傳統的藝術史被看成是一連串各種不同作品的記錄，每個作品都擁有固定的意義與價值。接納理論把藝術史變成一種讀者對作品反應的記錄。對接納理論者而言，藝術史需要不斷地被重述，因為它敘述的，是在歷史演變中不同時代讀者所改變與累積的，對同一件作品的反應。

九、女性主義批評

「女性主義」起源於1960年代後期的美、英、法三國。它的原始訴求是女性在社會、經濟、文化等方面的自由與平等，關注的問題是什麼是「女人」、女性（femininity）與性慾是如何被定義的。女性主義言說所發展出來的內容，到目前為止，包括「女性在社會中的角色」、「女性」、與「情慾」等。

「女性主義」一詞在不同的歷史階段指涉著不同的意涵，但是它的共通之處在於女性作為一個生命個體或族群的自我發現。

與其它藝術批評理論比較起來，女性主義屬於政治的多於學理的；女性主義並非一種原生批評理論的創立者，而是當代多種批評理論的應用者。女性主義運動原是社會特定族群—性（最近的發展則更涵蓋了同性戀者與雙性戀者）為爭取與男性在社會資源分配上的平等待遇，包括工作權、財產權、社會活動參與權等等所興起的政治性運動。女性主義批評不論在論述題材或內容上，雖各家主張分歧，但都有強烈的性別二元論對立傾向。

在藝術研究上，各家女性主義者之間的共同看法是：

（一）西方文明普遍是由父權統治的；亦即，以男人為中心，被男人所掌控的。在所有文化活動範圍內，包括家族的、宗教的、政治的、經濟的、法律的、和藝術的，其創立與領導都採用使女人隸屬於男人的方式。自舊約聖經、希臘哲學迄今，女人在其社會化的過程中，被教導將父權統治的意識形態內化，以男性為優越性別，並因而要求女性服從男性。

（二）由於生理上，而非心理上的特質，「陰性」的定義來自解剖學，女人由於天生性別上的差異而具有「陰性」的特質。「陰性」的特質被父權社會虛構為消極順從、害羞、情緒化、保守的；相反的，「陽性」則成為積極的、具主宰性的、有冒險精神的、理性的、具創造力的。

（三）父權／陽性／陽性中心思想瀰漫在各種被稱為偉大藝術作品中。一直到最近，這些「偉大的」藝術著作幾乎全部都是由男人寫成，而且是寫給男人看的。在這些最受推崇的作品中，著眼點都放在男性角色上，如伊底帕斯（Oedipus）、尤里西斯（Ulysses）、哈姆雷特（Hamlet）、湯姆·瓊斯（Tom Jones）等角色即具有男性特質、男性的感覺方式。在他們的活動圈中，女性的角色都是處於次要地位的，而且女性角色在這些作品中普遍缺乏自主性。此外，傳統上用來分析及批評藝術的審美體系與標準中，儘管批評理論代表是客觀、不涉入、以及具普遍性的，然而事實上卻仍然摻雜著男性的假想、利益、及論述方式。如此一來，所謂藝術標準的評價以及批評的模式，事實上已全部有了性別偏差。

在英語系國家中，女性主義批評家最主要的興趣在於去重建所有我們處理藝術的方法，以便為女性的觀點、考量、與價值辯護。另一項重點是改變過去女性閱讀藝術的方法，以便使女性不要成為一個盲目的順從者，而是一個反抗的讀者（the resisting reader），亦即，反抗作者的意圖與設計，藉由修正的閱讀模式來揭開及面對掩飾在藝術作品裡的性別偏見。

女性主義批評者質疑，許多由男人所寫成的作品，把女人描寫為邊緣的、溫馴的、阿諛於男人的興趣、渴望情感及恐懼的角色。部分女性主義學者也試著去指出這些他們眼中的那個時代之普遍的性別偏見，以及塑造女性形象之意圖，如何迫使她們成為負面或次要的社會角色。後者包括一些經典名著，如喬叟、李察生、易卜生、蕭伯納等人的作品。

第三節 藝術批評理論新趨勢

1980年代起，在歷經各種新觀點的批評方法的熱烈探討後，西方藝術批評學界遂有藝術理論終結（The End of Art Theory）的說法，而開始出現回歸傳統批評法的呼籲。確實，自新批評開始，到後結構或解構，幾乎每一種批評方法都有其各自的理論缺陷，有的偏於形式，有的則只見內容，忽略形式在藝術上的重要性。為了解決見樹不見林，或見林不見樹的缺憾，新的批評傾向於在形式與內容的統一上，以人本為主的批評方法論。其中較為顯著，並已獲得成果的批評方法如前面已提及的新歷史主義。其它尚有以馬克思方法學與解構方法的新批評法、後馬克思主義藝術批評方法、布爾迪厄（Pierre Bourdieu）藝術場域分析方法。此處僅簡略介紹布爾迪厄的方法學概念。

一、新歷史主義

新歷史主義（New Historicism）的觀念、研究主題、研究方法開始於1970年代後期與1980初期，由一群研究英國文藝復興時期的史學家所提出。他們把注意力指向藝術形式，探討形塑一個社會和經濟情況中，文本所扮演的角色，諸如藝術的贊助、檢查制度和出版的管制等問題，其重點是對文本的分析，包括那些建構與複製都鐸王朝利益和權力結構，以及那些被壓抑、邊緣化、或被剝削者的聲音，以作為研究的基礎。

另外，英國浪漫時期文化的研究者也發展出與前者平行的觀念，認為藝術和歷史之間存在著「互為文本」（intertextuality）的關係，他們認為藝術作品中的再現（representation）並不是在反映事實，而是意識形態凝固化的形式。他們把批評的步驟視為「政治性的閱讀」（politicalreadings）。他們以類似佛洛伊德的心理機制之觀點，認為文藝作者會因為自身的立場而不可避免地，或有意無意地藉著「壓抑」、「轉移」或「替代」的心理機制，把當時社會上所存在的實況和矛盾之處加以掩飾，或使之完全地省略到靜默和「不存在」的地步。政治性閱讀的基本目的在於揭露這些意識形態的掩飾和鎮壓，以期發現在政治的和歷史的衝突與壓抑下，找出那些被隱藏或未曾被提及的真實主題，因為他們相信，這些才是歷史的真實面貌。

1980年代，新歷史主義的觀點和應用快速散佈到所有研究斷代藝術的領域中，並且漸漸廣泛的被討論。一些女性主義批評者採用這種史學研究的模式，探討她們所關心的話題，例如，探究在形塑意識形態的和文化的虛構中，陽性權力結構的角色；另外，許多關心黑人及其他種族問題的批評家則強調在文化形塑的角色上，白種歐洲人壓迫、排擠和扭曲非西方人種、非歐陸民族在文化上的成就。在1990年代，新歷史學派已取代了解構，並成為前衛批評理論和實踐方法。

新歷史主義批評重點在於作品的歷史和文化背景。新歷史主義者常用政治和思想上的歷史為背景，來解釋特定時空下文藝作品中的主題與當代意識形態、政治權力運作之間的相互關係。

（一）藝術並非被超越時空的價值標準所支配的，它也不佔有一個獨立於經濟、社會、政治傳統的「跨越歷史」的美學領域。相反的，一個文本只是在宗教、哲學、法律、科學等眾多隸屬於時空的特定情況中的一個文本罷了。在上述這些領域中，文本並不佔有獨一無二的地位，也不具有特權。傳統批評學的謬誤，在於視文本為自治的獨立個體，有條理地形成一個結構上的有機體，而且在其中的衝突皆被藝術化地解決了。事實是，在很多藝術文本之間，呈現出分歧的不和諧聲音，這不只表達正統的，也表達了創造藝術的時代之顛覆性力量。進一步說，順應讀者心意的情節看來像是一種藝術的解決手法，其實只是虛幻、欺人的，因為那是提供了包含權力、階級、性別和社會群體的未解決的衝突效果，這效果才是建構文本表面意義的真正張力。

（二）歷史不是由同質的、穩定類型的事實和事件所組成，因而，歷史不可當作一個時代藝術背景的解釋依據，也不可簡單地說，藝術是在反映歷史，評論也不可用一種簡單、唯一的歷史觀，去解釋決定一個時期藝術特質的物質狀態。對新歷史主義者而言，藝術文本深植於時代情境中。正如威廉

斯所說，整個實存的世界是一種生活方式的整體表現（total expression）。歷史不是統一體，而是由形貌複雜的矛盾與衝突、主流與非主流的思想、衰微與興起的活力所充斥的實體界。藝術是在社會機構、信仰、文化權力關係、實踐、製造等所組成的網路中，互動的要素之一。這些要素構成我們所說的歷史。

新歷史主義者一般認為，今日我們所熟悉的藝術和非藝術的區分，是文藝復興時期以後意識形態架構下的產物。他們認為這種把藝術和非藝術對立化是人為的，而非先驗的事實。我們必須視所有這種人為的界線是完全可以穿透和互換的。

不管在單一文本內、話語之間、不同種類的文本之間、或文本和生產它的制度文化等情境之間，新歷史主義者常用來形容交替的術語為「交涉」、「交換」、「交易」和「流通」，這種隱喻不只指出雙向的文化要素中的動態關係，而且也指出現代消費者在資本主義經濟系統中，對藝術和美學的滲透事實。如葛林布雷（Stephen Greenblatt）所指出的：導致藝術品的生產和流通的「交涉」，牽涉到一個互相有益的交易，包含了可數的愉悅和興趣之回饋，在此「交涉」過程中，社會所主導的價值觀、金錢和名望，都永遠不變地牽涉在內。

（三）相信在作者、作品中的人物、觀眾群三者之間，共同擁有相似的人性關懷主題，這種信念基本上是一種廣泛存在的幻覺。這種幻覺主要產生於資本文化之中。在資本社會中，藝術被認為自由或獨立地創作，而作者擁有整合、獨一無二、持久的個人身份。新歷史主義者對此所持的觀點是：儘管作者是一個被權力遊戲和特定時代意識形態，所塑造且被置於適當位置的主體，他也許可以為個人的主動和活動保留一些機會，但是作者的自主權限在哪裡？新歷史主義者雖承認作者擁有自由和原創性，但這樣作並不像傳統批評，只為了解釋一個作者的文藝發明和特殊的藝術技法，而是為了保持理論可能性的開放，因為個人可以感覺或發動社會權力結構中的改變，在此，個人的主體性和功能即為一種產物。

（四）和讀者一樣，作者總會被時代的情境與意識形態所塑造。新歷史主義者認為，想要客觀且無私慾地評論一篇藝術作品—作品就像它本來就是這樣，這種想法充其量只是人本主義式的幻覺而已，也就是說，那樣的目標與人道主義崇高的理想一樣，遙不可及的。在讀者的觀念與作者的觀念恰巧相符時，讀者會把該作品「自然化」，亦即，讀者把一位出自於某個特定文化薰陶下的作者，他所產生的作品，解釋為此乃人類普遍及永恆不變的經驗。然而，當讀者的意識形態不同於作者的情況下，他們會「篡改」原著；亦即，加以解釋以符合他們自身文化的成見。

新歷史主義者傾向於相信歷史的過去與現在不是一致的，而是不連貫的、斷裂的和不相干的。藉著這樣做，他們希望能與早期的文本保持距離，以便找出過去與當代在意識形態上不同的地方。

二、藝術場域批評理論

（一）概説

自1970年代初，法國當代社會學者布爾迪厄已成為當代文化實踐批評研究的主要理論者，他的分析法代表了一個包羅眾多傑出分析方法的替代方法，內涵包括了「新批評」及各種形式主義的流派、結構主義與解構等支配70年代藝術與文學研究的主要理論。他的著作整合了這些理論，並在很多方面上預期了更新的，以社會史為基礎的文化生產研究的來臨，如「新歷史主義」、深度詮釋、文學與文學研究的體制架構研究，或廣義上而言，文化研究。布爾迪厄關注的爭論包含審美價值與經典性（canonity）、主觀化與結構化、文化實踐與社會進程（processes）之間的關係、社會地位與藝術家的角色、高級文化與大眾文化之間的關係等。所有這些已從70年代起，逐漸流行於文化研究場域。

布爾迪厄的理論不同於傳統把藝術看成是無利害感（disinterested）的對象，也不同於另一種將藝術視為外在世界所決定的意識形態的再現物。他的分析模式重新引進「行為者」（the agent）的概念，但又不陷入浪漫主義視藝術家為「創造者」的觀念。同時，他以「場域」（field）的觀念，當作行為者活動的基地，但在解釋行為者與實質的社會關係時，又不屈從於社會學家與馬克思主義者所採用的「機械式決定論」（mechanistic determinism），把藝術活動化約為某種社會現象的必然結果。事實上，他的研究方法超脫了內在解讀（internal reading）與外在解讀（external reading）、文本與體制、文學與社會分析、大眾文化與高級文化等錯誤的二元對立論。另外，在他的觀念裡，本質論的「藝術」觀念，以及藝術家統御性的超凡魅力之錯覺，都有礙於釐清社會關係裡，藝術與文化實踐的真實位置【200】。

布爾迪厄的分析方法試圖結合三層社會現實：（1）權力場域（the field of power）內藝術場域的位置。權力場域指統治階級所組成的場域；（2）藝術場域的結構（行為者所佔有的位置之結構、行者個人的外在特徵）；（3）生產者習性的起源（發動個人實踐的氣質結構）【201】。

（二）藝術生產場域

根據布爾迪厄的說法，藝術與文學的生產場域屬於「權力場域」範圍中的一個次場域（sub-field），在經濟與政治層級（hierarchy）原則下，該場域具有相對的自主性；亦即，它的生產與分配不易受經濟或政治活動所左右。它所處的社會場域位置右圖所示【202】：

藝術生產場域圖

【200】 Randal Johnson, "Introduction," from Pierre Bourdieu, *The Field of Cultural Production*. Randal Johnson ed., Cambridge, UK: Polity Press, 1993, p.3.
【201】 Ibid., p.14.
【202】 Ibid, p.38.

圖中，（1）代表社會階級關係，（2）代表權力場域，（3）代表文學與藝術場域。每個場域之中，各以（＋）代表正性，（－）代表負性。從權力場域而言，藝術場域位於負性的一端，屬於被支配的場域。但從階級關係而言，它們位於正性的一端，屬於支配者的場域。另外，在權力場域中，最左邊的是象徵性權力最大者，包括聲望、權威與知名度。最上端代表自律性最高者；反之，最下端則代表自律性最低者。權力場域內垂直軸代表自律化（autonomy）程度；水平軸代表他律化（heteronomy）程度。換言之，在權力場域內，越靠近左端與上端者，自律性越大，它們屬於有限生產場域（field of restricted production）；相反的，越靠近右端與下端者，自律性越小，它們屬於大規模生產場域（field of large-scale production）。

　　文化生產場域本身擁有兩個次場域：有限量生產與大規模生產。前者是一個生產文化商品的系統，服務對象是文化商品的其他生產者；後者是組織化的系統，服務對象為非文化商品生產者，亦即一般大眾。大規模生產的場域遵循征服最大化的市場利益之競爭法則。相反的，有限生產場域傾向於發展出其場域本身對產品的價值判斷標準，並遵循這些標準以生產其文化商品。正因為如此，要達到真正的文化認可必須仰賴同儕的認同，同儕既是特權的（privileged）顧客又是競爭者【203】。

（三）藝術場域研究的課題

　　根據布爾迪厄的觀察，傳統藝術史的方法是把藝術的發展史放在一個永遠未能完全展現其事實的處境。他認為正確的方法應是建構出這些作品產生時的位置（positions）與立場（position-takings）的空間【204】。在一個社會裡，每種藝術品總是被主觀地設定在某個分類表上（例如繪畫）或此分類表上的次分類表上（如民間繪畫、前衛繪畫、學院繪畫）。這種分類是以該藝術品所屬的特性為分類系統，並依此系統，該藝術品可與他種藝術品區分開來，並找到適當的位置。這種觀念空間是人們認知、判斷、評價一件或一類藝術品的思辨基礎。

　　另外，每一種藝術品所代表的審美理想之立場（position-taking），是由建構該藝術生產場域的其他藝術品所決定，包括它們之間在立場上的差異性或差異程度。例如，19世紀法國印象主義的繪畫，其所持的特殊美學立場是由學院主義繪畫的立場所彰顯出來的；因此，捨棄對學院繪畫審美意識的分析，印象派繪畫的歷史意義即無從解釋。

（四）分析模式

（1）傳統分析模式

　　布爾迪厄的「場域」觀念提供一種超越內在與外在分析的方法。在他看來，不論內在分析（internal analysis）或外在分析（external analysis）都有其方法上的侷限。內在分析如形式主義、新批評、結構主義與解構，其解讀的對象僅止於文本，只從文本或文本之間尋找最終的解釋。內在分析忽略了使文本的存在成為可能的複雜社會網絡關係。

　　布爾迪厄也反對外在分析的模式，尤其是機械論者所採用的模式，該類模式通常藉用量的（quantitive）或質的（qualitative）方法，把作品直接與作者的社會出身（the social origin）或產品的收受者、買

主聯繫在一起分析。在這種分析模式之下，生產者不具個人意義，而產品則成為生產者所屬的群體（或階級）的世界觀之表現或反映【205】。這種「反映論」（reflection theories）的假設前提是：作品的結構與社會結構，或作品與特定社會階級的世界觀是同質的。對持反映論的盧卡奇與高德曼（Lucien Goldmann）而言，作者是一個群體的無意識之發言人。把作者簡化為一種「媒介」（medium）是建立在群體的意識與表現模式是完全可以互換的假設前提上。此方法理所當然地認為，我們只要充分理解該群體的世界觀，即可理解該作品的真實意涵。

（2）互為文本式分析

為解決內在分析與外在分析兩種模式的缺陷，布爾迪厄提出另一種折衷之道，他的方法保留了「互為文本」（intertextuality）的概念，但把互為文本看成是一個不同立足點的系統（a system of differential stances），並重新引進行為者（亦即生產者）的功能；行為者活動於一個特定的社會關係組合內，他的習性決定了他所採用的策略，以建構與他人不同但又同時是互為指涉的作品。這是布爾迪厄以他的場域與習性為基礎所發展出來的分析方法。

布爾迪厄的理論與方法的最大特色在於：完整的藝術品詮釋既不是作品本身，也不是生產它的社會結構所能決定；完整的詮釋只能在生產它的該場域歷史與結構，以及該場域與權力場域之關係中得到答案。布爾迪厄的分析模式既不把個人傳記或階級、出身與作品直接連在一起，也不作個別作品或作品之間的分析，而是上述這些因素的總體分析，這是因為「我們必須做的是同時所有這些東西」【206】。

布爾迪厄的分析模式涉及不同層次的分析，它說明了文化實踐的不同面向，包括文化場域與權力場域之間的關係，個別行為者的策略、發展軌跡、作品內容等。所有層次都混合著多重的成分，其分析對象因而必須把這些成分都考慮在內，以獲得對文化商品的一個完整了解。

布爾迪厄的文化理論為一種「激進的脈絡化」（radical contextualization）理論，它不但關注於作品本身，也同時考慮到作品的生產者。作品的考量包括作品與其所能提供的可能性空間（space of available possibilities）的關係，以及這種可能性的歷史發展之內在關係；簡言之，作品與當代藝術的關係，以及作品與歷史的關係。對於生產者的考量，包括生產者的策略與發展軌跡（trajectories）、個人的階級習性、個人在該場域的外在位置。場域結構的分析對象包括行為者（the agent）與機構（the institution）。行為者的分析包括他所佔據的位置，如作者、藝術家、劇作家、演奏家等。機構的分析包括那些使文化生產神聖化與正當化的人與機構，如觀眾、讀者、聽眾、出版家、評論家、畫廊、學院等。布爾迪厄的理論也關注於文化生產在廣大的權力場域內的位置分析，例如，繪畫在某個特定社會裡的地位。文化生產場域與分析方法，圍繞在生產的社會條件、象徵商品的流通與消費【207】。

【203】Ibid., p.115.
【204】Randal Johnson, "Introduction," p. 30.
【205】Ibid., p.12.
【206】Ibid., p.9.
【207】Ibid., p.9.

（五）藝術場域運作法則

藝術場域是生產者的運作基地，在此他以各種可能的策略，如結盟、創立學派、組織學會等，保衛其藝術產物的正當性與合法性；換言之，這是藝術生產者為其特定的利益，或為累積個人文化資本而奮鬥不懈的空間。外在的決定性因素，如經濟危機、科技的轉型或政治結構的變動，只能對此場域結構的變遷帶來刺激，而非直接的影響。這個場域所能呈現的外觀總是「折射」式的映象（如同稜鏡）；只有當我們了解它的特定運作法則，亦即，它的自主程度，我們才能清楚藝術家之間正在發生什麼樣的鬥爭，例如主張現實主義與力倡「為藝術而藝術」者之間，或平面繪畫與裝置藝術之間的鬥爭是為了什麼目的？這樣的解讀只能從語意學角度入手，把生產場域內作品的空間、立場、位置空間等因素同質化，然後比對與此同質化的對立者，找出其間的關係，釐清其鬥爭的動機、目的與結果。

三、小結

綜觀當代各家藝術批評理論大致可看出四大基本走向，即作者批評系統、作品批評系統、讀者批評系統、社會—文化批評系統。

（一）作者批評系統

作者取向的批評理論主要有作者批評系統，即通常所說的主體批評系統，其批評重點在於對創作主體進行研究。此系統理論在美術上包括精神分析批評、文藝心理學派、原型批評等批評流派，它們先後流行於本世紀上半葉的幾十年中，是西方20世紀藝術批評中的一大批評系統。作者批評系統的各個流派都有自己的理論主張和批評原則；例如心理分析批評強調重視創作者的無意識研究和描述。原型批評注重「從原始文化形態出發揭示創作的潛在的深層意識，重視原始意象的模式對創作的作用的研究及藝術批評的文化意識等【208】。」作者批評系統各派之間的共同主張是，「都是以研究創作主體（作者）為己任、以藝術創造為主要對象【209】。」層面的側重點有所不同而已。

（二）作品批評系統

以作品取向的批評理論即通常所說的本體批評系統，主要是指把藝術作品作為獨立的研究對象的批評系統。它包括先後流行的俄國形式主義、英美新批評、法國的結構主義及德、法、美的符號學批評、語意學批評、解構主義批評、新歷史主義批評、文化唯物主義批評、後結構主義批評、新馬克思主義批評、女性主義批評。此一批評系統是西方20世紀藝術批評的一大批評系統，其中流行於20世紀上半葉的如俄國形式主義、英美新批評，下半葉的如結構主義、後結構主義、新馬克思主義。

其中，俄國形式主義把文藝作為一種表現形式，主張「批評應側重於形式方面並採用語言學的研究方法研究文藝【210】。」英美新批評主張批評應以作品研究為中心，以作品「文本」為對象，以「細讀法」為研究方法，去研究作品內在構成的各種因素，重視作品的語言分析。結構主義主張「採用語言學理論術語和方法，尋求藝術的深層結構模式【211】。」

作品批評系統的共同點是，「它們都是把作品作為研究的對象，文本也好，形式也罷，結構、符

號等都屬於作品範疇【212】。」此系統的傑出代表為雅克慎、佛萊、艾略特、理查茲、燕卜蓀（Sir William Empson）、蘭色姆、韋勒克、索緒爾、巴特、托多洛夫（Tzvetan Todorov）、卡西爾（Ernst Cassirer）。

（三）讀者批評系統

讀者取向的批評理論有讀者反應批評、接受理論、現象學批評、詮釋學。讀者批評系統即通常所說的讀者反應理論與接受理論兩種批評系統，把讀者作為研究對象的批評系統。它包括閱讀現象學、文藝闡釋學、接受美學等批評流派，是西方20世紀60至70年代風行的一大批評系統。

讀者反應理論是把讀者作為主要的研究對象，注重研究作品與讀者的關係，把審美對象與審美知覺聯繫起來進行考察，認為藝術批評的核心就是說明文本是讀者在閱讀過程中產生的，而非獨立自足的個體。接受理論以接受美學為學理基礎，主要是研究「讀者在對作品的接受過程中所產生的一系列因素和規律，強調讀者研究的重要性和客觀性【213】。」接受理論的代表人物和論著有波蘭英伽登（Roman Ingarden）的《文學的藝術作品》（*The Literary Work of Art*）、德國伽達默爾（Hans Georg Gadamer）的《真理與方法》（*Truth and Method*）、德國堯斯（Hans-Robert Jauss）的《論接受美學》（*Toward an Aesthetic of Reception*）等。

（四）社會—文化批評系統

社會—文化批評系統是指「把文藝與社會—文化聯繫作為研究對象的批評系統。它包括自然—經驗主義、新人文主義、蘇聯的社會—文化學派、新歷史主義等」，除了新歷史主義為1980年代才興起的批評理論，其餘都是西方20世紀藝術批評中一直流行並有一定影響的一大批評系統【214】。自然—經驗主義「認為『藝術即經驗』，強調把藝術與個體經驗之間的密切關係作為研究對象【215】。」新人文主義批評「主張以『人的法則』反對『物的法則』，強調藝術的道德作用【216】。」蘇聯的社會—文化學派強調「從文化整體結構研究藝術，注重對藝術文化的各種機制和對文藝進行非文藝的文化形態學的批評研究，如哲學、人類學、宗教學、神話學、考古學的研究等等【217】。」社會—文化批評系統的共同點是，「把文藝與社會—文化的關係作為重點研究對象」，注重藝術生產的社會—文化互動關係，研究的方向正好與新批評派相反，重點在於文藝創作的「外部研究」。社會—文化批評理論的代表性人物，有自然—經驗主義者美國杜威（John Dewey）的《藝術即經驗》（*Art as Experience*），新人文主義者美國白璧德的《批評家和美國生活》，蘇聯卡岡（M. S. Kagan）的《美學和系統方法》，新歷史主義者美國海登・懷特（Hayden White）的《元歷史：19世紀歐洲的歷史想像》（*Metahistory: The Historical Imagination in Nineteenth-Century Europe*）。

綜觀西方20世紀藝術批評理論主要就是上述系統四大系統的總合【218】。它們的產生得力於西方20世紀文化科學領域裡，實證主義思潮與人本主義思潮的對立與融合，包括19世紀末到20世紀初期以來的實證主義、經驗判斷主義、批判理性主義、科學哲學的歷史主義等。

【208】李國華，《文學批評學》，頁383。
【209】同前註，頁383-384。　　【210】同前註，頁384。　　【211】同前註。
【212】同前註。　　　　　　　 【213】同前註，頁385。　　【214】同前註。
【215】同前註。　　　　　　　 【216】同前註。
【217】同前註，頁385-386。　　【218】同前註，頁386。

第四節 藝術批評範例

當代藝術批評所常見的理論之間各有不同的關注焦點，把這些理論交互使用，可能就是一種完整的、可以用來解釋與評價藝術品的理論基礎。

為了解各個理論之間有何不同，我們從兩個例子來分析它們之間的差異性，首先，我們先看從馬克思主義批評的觀點，如何詮釋科普利的〈華生與鯊魚〉（Watson and the Shark）這幅畫。（圖見134頁）

科普利（John Singleton Copley, 1738-1815）於1778年作〈華生與鯊魚〉（Watson and the Shark），當時正值美國獨立戰爭時期。長期以來，英國在美洲殖民地日形強大，殖民們曾幫助英國戰勝法國，取得大部分土地，獨佔美洲的霸權。殖民人口的增加，開發新土地是必然的趨勢，但是1763年英國以無法保護為由，下令不許移民向西發展，對殖民來說，這藉口是變相的高壓手段。再者，為治理大塊新領土，舊殖民政策顯然不合適，英國政府通過一些新的稅法，名目是管理貿易，實際是增加稅收，強制殖民只能與英國做買賣，向英國繳稅。殖民對高度自治已很習慣，他們需要更多的自由，而英王實施新制度，加緊控制，引起殖民的強烈反彈。

1773年發生波士頓人拒繳茶稅，將茶葉拋落海裡的波士頓茶黨事件（Boston Tea Party），殖民與英國關係惡化，於1774年費城會議中，代表通過一個決議，聲明不服從強制法案的規定，是十三州團結互助的開端。此後一連串的抗爭和衝突，直到1776年春，一個以傑佛遜（Thomas Jefferson）為首的五人委員會被任命草擬〈獨立宣言〉。這份宣言中指出人生來平等，享有相同的人權，即生存、自由和追求幸福的權利。它認定政府是屬於人民的，如果一個政府不尊重民意及不謀求人民的福利，則人民有權去建立一個新政府。獨立宣言的作用，不僅公開宣佈分裂，更重要的是宣佈一個新國家的誕生。1776年7月4日，大陸會議公佈〈獨立宣言〉，殖民地與英國正式決裂，殖民理解到這是革命的起始亦是命運的轉捩點，他們準備為宣言中的權利而戰，並且堅信這場戰爭的最後勝利是屬於自己的。

畫面中，落水的瓦特森代表美洲殖民的人權，赤裸裸的是基本的，是天賦人權的；而正一步步靠近想吞噬他的鯊魚，代表的是英國政府，是英國的壓迫和干預。船上的人們正是美洲大陸上各式各樣的人，有來自英國的殖民，有當地的黑人、有男人、有老人、有小孩等，他們一面解救落水的瓦特森，一面試圖去趕走鯊魚，攻擊鯊魚。就像獨立宣言般，爭取並保衛基本的人權，另一方面擺脫棄絕英國的控制和壓迫。畫家以畫面上人物動作及表情的生動來突顯這一緊張情勢，充分洋溢著美洲人民堅持獨立的革命熱情。【219】

接著我們比較一下，從女性主義批評的觀點，如何詮釋這同一幅畫。

這件作品的作者是科普利，所描繪的是在海上的一群人正在拯救一個快要被鯊魚吞噬的男子，發生的時代為西元18世紀，地點在今日古巴的哈瓦那港。

在這幅畫中，我們可以發現，其描繪的角色清一色為男性。這使人想要去問：這個社會對女性的看法究竟為何？在傳統的社會中，女性是不被允許上船的，尤其是在社會分工中，女人的工作並不包括出海捕魚這一項。因為不論在東西方，都有禁忌指出，女人會為船隻帶來霉運。而在18世紀這個時代，一般女性的地位並不高，雖然英格蘭的上流社會不乏有女性貴族或甚至是女皇的存在，但是即使是這些女性貴族也仍受到其家長或丈夫的限制，遑論一般平民了。女人不但要操持各種家務，再加上戰爭使男性人口減少，因而女性也須負擔家計，但其身分仍低男性一等，甚至時常是可被販賣的商品。

而這幅畫所展現的是「英勇的男兒在海上冒險犯難的事蹟」，甚至作畫的動機即是Watson為了紀念此事而委託畫家所作的，而畫家也由此畫的展出而在倫敦獲得相當的評價。換個角度看，若科普利所畫的是一個女人為了拉拔她的孩子，而辛勤工作把自己弄得不成人樣，甚至是出賣自己的身體，他會獲得什麼樣的回應呢？在那個講求古典與浪漫的時代，科普利所能得到的很可能是不受重視然後抑鬱而終的下場吧！或者假設畫家是個女性，那麼她根本不可能以此糊口，除非她是一個大家閨秀，以繪畫為興趣，才會被允許作畫，但她的作品也只能是用來陶冶對藝術的品味，而不是拿來在皇家學院展出或用以換取自身的社會地位或財富的。

〈華生與鯊魚〉成功地表現了剎那間的危險與緊張，誠為佳作；而其中對女性社會地位的表現，是受到時代背景影響使然，十分忠實而不矯作。但觀者在欣賞畫作之餘，是否應對當代甚至是現代的女性地位有所反省呢？【220】

看完了這兩個批評者的解說，我們或許會感到好奇，這兩個批評者看到的是一幅什麼樣的畫？科普利又是怎麼樣的一個人？他為何要作此畫？製作這幅畫背後的事實是這樣的：

科普利出生於美國波士頓。美國早期殖民時代的繪畫以肖像畫為主流，科普利的早期創作生涯是以製作肖像繪畫為主。美國獨立革命前兩年的1774年，科普利在其英國貴族岳父反對支持美國獨立運動之下，離開美國波士頓，舉家遷往英國倫敦。

18世紀中葉以後，被視為藝術主流的美術學院藝術傳統，開始安排了年度展覽會，由藝術家將作品送去參展以吸引買主。通俗題材或是大幅尺寸、色彩奪目的畫作成為吸引買主的主流，也對藝術家產生極大的挑戰。其中，以時下受大眾注目的新聞事件為題材的歷史畫，受到相當大程度的歡迎。

1774年渡海而來的科普利，為了得以在當時的英國畫壇有一立足之地，經過一段時間的摸索，他以當時的新聞事件——古巴哈瓦那（Havana）港口附近發生的鯊魚攻擊人的真實事件為題材，創作出了〈華生與鯊魚〉這幅畫。內容畫一位名為華生的年輕海軍後備軍官，在哈瓦那港口海中游泳時遭受鯊魚攻擊，畫中顯示，鯊魚已咬去華生一隻小腿的肉，第二次的襲擊又咬去了他的腳踝。當鯊魚準備進一步吞噬掉他時，華生的船友們即時趕到現場對他伸出援手，畫面所呈現的即是那戲劇性的一刻。

【219】王怡璇，1998為國立台南藝術學院藝術史與藝術評論研究所86級碩士班學生。
【220】吳雅卿，1998為國立台南藝術學院藝術史與藝術評論研究所86級碩士班學生。

科普利 華生與鯊魚 1778

　　此畫是當年新聞事件的主角，後來當上倫敦市長的華生委託科普利製作的。1778年此畫在倫敦皇家學院展出，受到英國藝術界的肯定，科普利也首次以一個來自殖民地的肖像畫與歷史畫家的身份，在當時的英國畫壇佔有了一席之地。

　　科普利在描繪此真實事件時，構圖上運用了17世紀法國畫家大師普桑（Nicolas Poussin）的「宏偉風格」，將事件以歷史畫表現出來。另一方面，他再以精確古典寫實技法描繪細節。此畫深受當時來自美洲大陸的畫家魏斯特（Benjamin West）的影響，魏斯特是當時英國皇家藝術學院的主席，曾製作一幅名為〈沃夫將軍之死〉（Death of Wolfe,1770）的歷史畫，運用的正是這種手法。

　　在這裡，除了畫的內容（或者說意涵）之外，作者的生平、買

17世紀法國繪畫大師普桑的畫風宏偉，他每每將事件以歷史畫表現出來，並賦予精確古典寫實技法來描繪細節。圖為現藏於羅浮宮的〈掠奪薩賓婦女〉，就是普桑1637至1638年間的傑作。

主的身分、製作的年代、作畫的動機、畫中所採用的題材等，這些都是理論上可以查證的事實，這些事實是美術史的調查對象，但它們卻不是藝術批評關心的重點。在〈華生與鯊魚〉的例子裡，藝術批評的重點是「我們看到的是一幅什麼樣的畫？」也就是說，此畫所要傳達的意涵是什麼？但是，就像藝術鑑賞一樣，同樣一件藝術品，不同的欣賞者有不同的感受，批評者在看同一幅畫時，也會因為批評觀點的不同，產生分歧的解釋。

　　以上兩種批評角度顯示出這樣的一個事實：藝術批評誠然不是一種可以完全客觀化的知識；不同的理論觀點導致不同的結論，不同的人對同一件藝術品，仍然存在著不同的意見。然而，它們仍然存在著一個共同的目標，它們在幫我們解讀藝術品的意義，評價藝術品的價值。

第九章　藝術批評方法的選擇和運用

批評方法的選擇和運用，首重正確把握批評方法（method of criticism）與藝術觀念（concept of art）、批評對象（object of criticism）三者間的協調和統一。

第一節　批評方法與藝術觀念

藝術觀念泛指人們對藝術根本性質和具體藝術問題的看法。它與藝術批評方法之間存在著互動的關係。

首先，藝術觀念制約與主導批評方法。一般說來，特定的批評方法都以某種藝術觀念為理論指導基礎。藝術批評中的各種批評方法、流派，其形成無不與相應的藝術觀念有直接的關係。例如，「馬克思主義批評方法」就是以「藝術社會學」的藝術觀念為理論基礎，「心理批評方法」則是以佛洛伊德的藝術是性本能衝動的昇華的藝術觀念為理論基礎。其他如「社會批評方法」、「形式主義批評方法」、「新歷史主義批評方法」，無一不是建立在相應的藝術觀念的基礎上的。可以說，正是因為對藝術根本性質的觀念不同，才產生了各種不同的批評方法。批評家選用何種批評方法，都首先受到支撐該批評方法的藝術觀念所支配和制約。

其次，批評方法催生新藝術觀念。某些批評方法對於確立或更新特定的藝術觀念具有積極的催生作用。這是因為任何新藝術觀念的確立，都必須通過一定的批評方法。例如，馬克思主義文藝觀及其具體藝術觀念的確立，實際上都是馬克思主義文藝理論家運用「歷史—邏輯」、「美學—歷史」等方法所取得的成果【221】。可以說，特定的批評方法是確立某種根本性的藝術觀念之動力。

第二節　批評方法與批評對象

批評方法與批評對象之間存在著特定的辯證關係。

首先，批評對象制約著批評方法。就批評方法的選用來說，通常是批評對象決定著批評方法的選用。每一種藝術類型都有自身的特質，要求批評方法必須適應這一類型的特殊規律。例如，以中國水墨畫為對象的批評方法，就可能難以適用以油彩為對象的批評方法。就歷史事實而言，什麼樣的藝術，產生什麼樣的批評方法，如果忽略了批評對象與批評方法之間的相互關係，不顧批評對象的特點，其結果勢必兩敗俱傷，既損害了批評對象，又損害了批評方法。

【221】李國華，《文化批評學》，頁164-65。

一般說來，批評方法與批評對象的關係如下：要探討藝術作品的社會內容，宜用社會學方法、道德批評方法；探討創作過程和注重心理描寫的作品，如現代派藝術則宜用心理學方法；特別複雜的藝術現象用系統論方法可能更容易取得預期的效果。但實際上，藝術現象非常複雜，很難說運用哪一種方法絕對合適或絕對不合適。

第三節　觀念、方法、對象的契合

　　在藝術批評實踐中，批評方法選用的基本原則，概括地說，就是藝術觀念、對象、批評方法的協調統一。在批評方法的選擇運用上，關鍵在於觀念、方法、對象三者的契合。三者之間，任何一種不和諧、不統一以致對立矛盾，都將直接影響到批評的學術性的高低、有無，甚至失誤。

　　在批評實踐中，藝術觀念不能是先驗的，亦即，它不是批評者從藝術學中得來的各種概念、範疇、理論體系等觀念，而是在一個具體的批評對象中獲得的具體藝術觀念。例如，我們要評論李梅樹的繪畫〈黃昏〉，從作品的實際內容來看，它無疑是反映台灣戰後初期現實主義時期農村生活的寫照，可以說是一幅道德繪畫。有了這樣一個具體藝術觀念，就可以進而選擇與其相適應的道德批評方法了。相反，如果以形式主義藝術觀來解讀〈黃昏〉，那就可能導致隔靴搔癢，很難掌握創作者的原意，忽略當時的社會情境，進而在藝術觀念與批評對象的契合上不互相適應。在不恰當的具體藝術觀念指導下，選擇的批評方法是很難切入對象的。

　　在批評實踐中，有兩條指導原則可遵循，一是批評方法要切合批評對象的客觀性，二是批評方法要服從目的性。

　　首先，切合批評對象的客觀性方面，批評方法中大多應包含著批評對象中所固有的東西。這個道理就像種稻需要用大水、大肥，種茶則要排水良好的道理是一樣的。這種大水、大肥或排水良好的辦法，顯然包含著某些作物本身之特性，而非使用某種方法不可，主要原因就在於作物本身的特性（即客觀性）所決定的。從方法面來講，就是對象的適應性。選擇方法就是要從批評對象的客觀性出發，找出具有適應性的那種批評方法來。

　　其次，要服從目的性方面，任何批評活動都有一個特定的目的。選擇方法是為了達到目的，所以必須要合目的性。在批評實踐中，應儘可能找到一種能使目的性與客觀性統一起來的方法，而不是不顧對象的特性，為達到目的而生硬地套用某種方法去規範作品、描述作品。

　　正確處理藝術觀念、藝術批評方法、批評對象的關係，使它們實現較高程度的契合統一，至關重要。要真正實現三者的契合統一，應當注意三點：首先要掌握正確的藝術觀念；其次要熟悉各種批評方法的長處與侷限；再次是要準確把握批評對象的「質」。

李梅樹 黃昏 1948 油彩畫布 第五屆省展參展

• 第十章　藝術批評寫作原理

　　從歷史角度而言，藝術批評事實上是藝術展覽的雙胞胎姊妹，它本身最初也是建立在個別作品的詮釋上。在論述體裁上，藝術批評決定於個別的藝術品或一群這樣的作品。由於它是一種文學形式，因此，擁有特定的破碎性格。不同於有系統的論文，批評的外觀並無本身的特定體裁或屬於它自身的問題。雖然當代批評理論者各創獨特的理論架構，這是指批評本身有某種特定的探討角度，而非意味著批評的寫作方式同樣也有特定的架構。批評的寫作方式形形色色，每一種方式的論述結構決定於個別藝術品的特性、批評的方向、批評者所著重的論點。而且，不同於藝術理論要求觀念本身的普遍性，批評專注於評估作品的價值。就觀眾而言，他們對批評家的期待是「給予作品某種判斷」。概言之，藝術批評被理解為一種將優秀的作品，從拙劣的藝術品中獨立出來的舉動。

第一節　藝術批評寫作原則

　　比照經濟學理論分類，藝術批評分析可概分為「微觀藝術批評」（Microcriticism）與「總體藝術批評」（Macrocriticism）。經濟學研究一般可分為「微觀經濟學」（Microeconomics）與「總體經濟學」（Macroeconomics）兩大領域，前者研究生產「供」（need）與「需」（supply）問題，後者研究以國家為單位，重點指標為通貨膨脹（inflation）與失業率（unemployment Rate）。類此概念，「微觀藝術批評」與「總體藝術批評」，前者指單一藝評寫作，後者指某特定文化區域的整體藝評發展現象；前者分析與論述單一藝術活動，包括展覽、國家藝術政策、地區或跨國藝術活動、藝術市場、藝術教育、藝術消費行為等等，後者藝術批評所累積的成果，亦即，批評發展過程所建構的「批評意識史」，其中又以批評所蘊含的各種意識，包括審美的、智識的與政治的思想為研究核心，它們是形塑一

個國家藝術的基本動力。後者在本書第六篇另有說明，此處不加贅述。

　　微觀藝評寫作上要考慮的是論述的供需問題，其中，作者的論述對象物、模式、策略以及論述內容的可讀性，構成此問題的核心。姑且不論一篇藝評是否值得閱讀，當一個人執筆撰文批評藝術品時，他即成為藝術批評者。他所要關心的問題可能很多，但基本上有四個問題不能不加以考慮。作為一個稱職的藝評家，在他的論述著作中，我們不難找出必然包含著下列四個主題：（1）批評的對象物；（2）批評所用的模式；（3）論述策略；（4）論述文字的複雜程度。以「微觀經濟學」的理論來說，四者之中，（1）是「生產什麼？」（What to Produce），（2）和（3）是「如何生產？」（How to Produce），（4）是「為誰生產？」（For Whom to Produce）。易言之，在一篇完整的藝評中，我們可以指出論者在討論什麼（藝術品的社會價值、或作者的創作理念、或讀者的反應），他的論述是根據何種理論模式，論者所採用的立論點從何而來，以及有多少人看得懂此文。

　　我們可以說，一個稱職的藝評家總是在他寫作藝評前，已在他的構思中出現四個基本上必須先擬定的選擇，包括：（1）論述對象的選擇，亦即，什麼樣的主題應列入評析中；（2）論述模式的選用，或者說，論述的主題應以何種方法凸顯出來；（3）論述策略的選擇，意指他要運用何種觀念以確立論述的可靠性及說服性；（4）論述複雜程度的選定，即誰是此文的假想讀者？要看得懂此文需具備多少背景知識？有多少人能看得懂？上述這四個問題都是互相牽連相關的。在下筆之前，一個藝評者應就此四問題通盤考慮過。

　　以下就論述對象的選擇、論述模式的選用、論述策略的選擇以及論述複雜程度的選定，分別加以說明。

一、論述對象的選擇

　　基本上，藝術批評是一文學創作，它的功能在說服讀者。就像任何一種文學體裁，藝評撰述者需決定他的評析對象。而因為文字長度的有限性，每一論述者必須事先做此抉擇，他不能什麼都要談。首先，他要考慮論述評對象（objects of narration）的取捨：藝術家生平需否描述？如果該藝術家已是讀者耳熟能詳的人物，論者若再重覆敘述只是在浪費筆墨而已。整件或一系列作品的尺寸、內容是否值得詳細描述？藝術家創作過程有無必要提及？藝術家的創作理念是否值得著墨？這些論述對象可以是無限的，但總不離創作者—作品—讀者反應的範圍。創作者、作品、讀者之間的關係是互相結合而成一「互鎖」（interlocked）的關係。

　　論斷一藝術批評之成敗，除了要了解論者在論述對象上是否做了最佳的取捨之外，論者的評析是否涵蓋整個與人文有關的層面，也是不可忽略的一部分。要言之，批評者需意識到論述長度或篇幅的「稀有性」，而能在最經濟的語言文字運作下生產論述上的「經濟產物」（economic goods），而且此經濟產物同時又具有最大的交換價值（exchange value）。

二、論述模式的選用

「論述模式」（mode of narration），指的是如何敘述，在撰寫批評時，每一個藝評者都會面臨此抉擇——採用何種敘述方式。一幅靜物畫也許可用小品文方式描述給讀者；但一幅內容複雜的歷史畫，批評者則可能需要借助正規的批評方法。然而不論批評者用形式主義、現象學、精神分析學、馬克思主義、女性主義、結構主義、後結構主義，或任何一種可以自圓其說的學理做為論述模式，他必須試圖在他所選用的模式上得到評析的最大效果。例如，在一幅畫中，創作者意圖在批評社會現象，批評者可能從馬克思主義或女性主義的分析模式中獲得評析效果的「最大化」（maximization）。「最大化」在批評撰述中指如何用現有的論述模式得到最大的論述效益（profit）。批評者可用一種或聯合數種模式達到此評析作品的效益。評價一藝術批評文章的良窳可從作者的論述模式是否恰當開始，進而檢查作者是否在一適當的論述模式中，充分發揮此模式的功能。每一種藝術批評理論提供其特有的論述角度與模式，而每一種藝評理論也都有其結構上不可避免的盲點。錯誤的模式選擇往往是導致藝評失去說服力的原因之一。

一個博學的藝術批評者知道使用何種論述模式在他論述的對象上，更重要的，他知道哪些論述模式是過時的，難以說服人的。批評理論雖不像服飾有流行季節，經常在變，但過時的或超出當代人認知框架的理論，常會在評析論述時事倍功半或徒勞無功。

三、論述策略的選擇

「論述策略」（strategical choice）的選擇通常是為了肯定論述內容的可靠性或有學理根據，在操作上通常是各種藝術或非藝術理論的引用。在細讀新表現主義眾家批評時，我們可以發現不少運用論述策略的例子。例如某些批評家在詮釋新表現主義時，他們從後現代主義的精神出發，認為新表現主義繪畫的「諧仿」（parody）與影像之間的不相干性或「精神分裂症」（schizophrenia）是後現代社會的影像邏輯；另有批評者則從現代主義找出新表現主義的歷史源頭，認為新表現主義是舊表現主義的再生；而某些批評家則認為新表現主義企圖回到「前現代主義」的傳統，要跳出前衛主義（Avent-Garde）的語言進化論。就像任何爭論一樣，藝術批評的評析策略選擇常是為了支持自己論點的可靠性，論述者常以權威者說過的話做為理論依據。最常見的模式是「某某人曾說」，這「某某人」必須是知名的學術領袖或權威者。在談到後現代主義思想時，論者常會引用詹明信（Fredric Jameson），在爭論女性主義觀點時，撰述者常引用拉康的話，這是因為他們的理論已在讀者心中成為可靠的「正統」思想。正因為權威者的理論多已成定論，依附在他們底下的爭論容易獲得讀者共鳴。

但策略的選擇並非僅在重述權威者的論點。好的批評者常將前人已有的觀念重新排列與組合以產生新的觀點，而此新觀點再與別人的新觀點匯合而形成一新的議題。在評析一藝術批評者的成就時，不僅只在於發現他是否採用了別人的論點，而且更要了解他是否在舊有的觀點上有新的建樹。以葛林柏格的現代主義理論為例，他的形式主義雖承襲貝爾的美學觀，但他的「藝術史是不斷向前進步」的

觀念則來自19世紀哲學家亨利・柏格森（Henri Bergson,1859-1941）的「活力論」（Vitalism）。不同於柏格森的「科學進化無特定目的」之觀點，葛林柏格強調藝術會走向媒體自身的純粹化。透過貝爾美學與柏格森哲學的結合運用，葛林柏格的論點顯然是一新創的觀念。此即論述策略選擇的應用與功能的發揮，也是藝評價值之所在。

四、論述的複雜程度

論述的複雜程度（complexity of narration），或論述內容之繁簡決定了讀者的數量與讀者的專業程度。藝術論述必須考慮到誰是文章的最終消費者。是否所有讀者（包括未受過正規美術教育者）都能理解論述的內容？讀者是否只是每日新聞的閱讀者？又，是否准許對最後成品做不相等的分配：有的讀者可多了解一點，其他的則少一點；兩者之間的差距可以有多少（此事決定於刊物的性質及編輯方針）？是否「輕量級」的讀者在閱讀完全文後仍可掌握到一個基本概念？如果是某些「高層讀者」才能理解的話，那麼這樣的讀者需具備何種背景知識？這是「寫給誰看」的經濟學問題。藝術批評的文字可稱之為「意見的傳達」，雖然此處意見應理解為論述觀點的認同而非知識的傳授，但每一個批評者在撰文之前都必須先回答上述那些問題。

基於上述理由，評價藝評文章的優劣便應定位在論述者的文字表達能力，以及更重要的，論述的邊際效益（marginal benefit of narration）上。在經濟學理論上，邊際指「額外的」或「附加的」，意即最後被加上去的成本（cost）或利益（benefit）單位。就一個消費者而言，當他購買某種產品時，邊際單位指最後才想要買的那個產品。邊際效益對藝評者而言有「二選一」的意思：可有或可無。邊際效益應用在藝術批評時，是指論述的複雜度是否與文章的可讀性成正比。

當批評者評析某複雜觀念時，通常會有兩種情形發生：第一，當他使用的專門術語與專業知識愈多時，他的讀者群範圍也跟著縮小。第二，當他的解說達到某一複雜程度後，讀者的「閱讀欲望弧線」也開始下降。隨後他附加的或額外的解說即超出邊際效益的臨界點，此後的解說即變成邊際成本逐漸增加（愈解說愈深奧），而邊際效益逐漸下降（愈少人看得懂）的現象。有效而適可而止的論述是「意見傳達」上的經濟學原則之一。

一般對批評的普遍抱怨，是它的難以閱讀與了解，如克勞絲（Rosalind E. Krauss）的作品即為一例。馬爾康（Janet Malcolm）說，克勞絲的文章：「鋒芒畢露、緊密曖昧，卻不提供任何依據、不理會讀者的需求。」

有許多人認為藝術本來是簡單的，是批評把它弄得複雜了。但吉爾伯一羅爾夫（Jeremy Gilbert-Rolfe）不同意這點。吉爾伯一羅爾夫認為，藝術是蓄意的具備挑戰性及困難。他認為藝評的難度是因為藝術的晦澀難讀，藝術是刻意挑戰蓄意難解的，藝術最有趣的地方也是無法知悉無法掌握的部分。批評的艱澀在於藝術的困難：「藝術及其批評是困難的，不論是否喜歡它。」斯蒂爾（Pat Steir）也認為藝術是難懂和神祕的：「最有趣的藝術是你無法瞭解的。」他視挑釁的藝術具道德蘊含。他們認為

批評文字的難以閱讀奠基在藝術的複雜狀態上，因為藝術是每日複雜生活的反射，是生活中種種感覺片段的重組，所以應該珍惜藝術的深奧和神祕，它正如同我們難解的生命一般。

　　雖然如此，一些藝評家仍呼籲較易懂的藝評寫作。表演藝術雜誌《High Performance》的主編德耳蘭（Steve Durland）即呼籲批評家作成明確陳述的溝通，特別是理論性的藝批評述：「假使你在乎你的理論，就說出來吧！多數人付費增長理論。他們沒時間去理解複雜的字詞。他們並非痛恨理論，他們只是沒時間。假使你能解答如何使事情運作，就說出來，你將比瑪丹娜更有名。你甚至不需有著作權。而人們將因此而愛你。」這個例子告訴我們，儘管一些藝術及其批評可能是艱澀的，批評家仍應努力將複雜的論點盡可能變得清晰，同時又不犧牲藝術或批評的複雜性。李帕德（Lucy Lippard）以一張小卡提醒自己，「編造甚至小孩都能瞭解的簡單字彙。」雖然藝術或批評是困難的，批評家必須努力的讓文章盡可能的清楚完整，不要犧牲藝術或批評的複雜性。

第二節　批評文本結構

　　批評的文本基本上是由描述、詮釋、判斷三種性質互異的句子所組成，但它們在敘述上不必然要循著上述這樣的順序出現於批評文章裡；藝評家通常有個人的思辨方式，這樣的思辨方式決定描述、詮釋、判斷出現的方式。但不論評論家的寫作風格如何，在一篇評論文章內，上述三者是最基本不可或缺的元素，少了任何一種，便不是一篇完整的藝術批評。

　　一般來說，在一篇完整的藝術批評文本中，必然包含描述、詮釋、判斷三種元素，它們是組成批評文本不能少的結構元素，也是構成批評文本的必要條件。但在行文上，此三者習慣上並非完全個別獨立進行，而是交叉出現在批評文本中，而且不一定按照描述、（分析）、詮釋、判斷的順序出現。描述、詮釋、判斷之外，批評家或許採用某種批評理論、藝術理論、藝術史、美學理論，甚至與藝術任何無關的學說、理論，都可看成是批評者強化他的論述所採取的策略。美國批評學者巴列特（Terry Barrett）曾說，一般人總誤以為藝術批評是評斷性和具負面的色彩，但是，事實上大部分的批評文字是描述和詮釋藝術，而非只是判斷，且多為正面性的【222】。

　　在結構上，批評文本是由描述、詮釋、判斷所構成，但是在實際寫作時，描述的工作不僅僅只限定在作品本身，它還有其他事實面要交代，以便讓讀者進入批評主體。同樣道理，詮釋和判斷也須顧及事實面，前者如避免重複使用他人的觀點，後者如批評者自身的心態。最後，在批評文本結構上，如何使描述、詮釋、判斷三者產生合理又合適的結合，亦即，論述的可能性，找出最適於自己的方法，應是寫作者最需考慮的部分。

【222】本書所述關於藝評描述部分，除非另外註明，主要參考Terry Barrett, "Describing Art," *Criticizing Art:Understanding Contemporary*. Mountain View, CA: Mayfield Publishing Co., 1994, pp.22-44.

一、描述

藝評家嘗試提供讀者藝術品的訊息，並對藝術品加以描述（describing），而這些當中有許多是讀者眼光所察覺不出的。描述是視覺性的，指出應被注意或欣賞的部分。評論家為了讓讀者擁有關於作品的資訊，描述藝術品成為主要的活動。描述是評論中的一種動作，使作品現形而能被注意或欣賞。描述也是資料收集的過程，基於此，評論家才得以詮釋或評價。如果描述作品的資料不準確或不完全的話，之後的詮釋、評價工作都會令人懷疑。描述在批評寫作上的功能類似文學批評所慣用的「複述」。所謂「複述」是指「對批評對象的內容和形式所作的概括性敘述，它真實地再現作品的審美意識，包含著批評家的藝術創造，是審美描述的基礎，是藝術批評的基本表述方式之一【223】。」

描述是批評不可缺的一部分，非僅僅是批評的前奏。描述不只是批評文章的序言，可能是讀者接近作品的入口，主要任務在將作品如實的描繪，讓文字鮮活給予讀者視覺意象。描述一件作品的主要任務是告訴讀者「作品看起來像什麼？」描述必須精確而生動。也許讀者從未看過作品，也許沒有作品照片附在文章旁，但文字描述將使作品栩栩如生地展現在讀者前。

描述包括作品本身可見的內部資訊（internal information），以及不可見的外部資訊（external information）。內部資訊即作品中可看見的，即題材（subject matter）、媒材（medium）及形式（form）。外在資訊即作品所在的情境式的（contextual）資訊，包括作品產生時代的一切資訊：作品製作的時間、同樣藝家的其它作品、同樣年代的其它藝術家作品、作品展出的地點與時間、展覽中的其它作品、作品賣出的價格、策展人、藝術家自傳等能使觀眾增進對作品了解的知識。這些資訊的提供，主要的取決標準是適切性（relevancy）。

一般而言，很少有描述是排除詮釋與評價的，所有的描述多少總是伴隨著詮釋與評價。

以下就描述所須顧及的三個元素，分項說明：

（一）描述的對象

（1）題材

題材指作品中的人物、主體、事件和地點。題材、主題、內容三者屬於容易混淆的詞，必須先加以界定。「題材」（subject matter）指的是作品中具體的人、事、時、地、物等可辨識的東西。「主題」（subject; theme; main idea; recurring topic）是指作品中穩定而普遍的意義。「內容」（content）則是指作品中所有質素，包括題材、媒材、形式及作者的意圖。大體而言，藝術家是用各種特定的「題材」，來表現一個普遍的「主題」。當一件作品難以辨識其題材時，則形式本身就是其主題（如抽象藝術）。辨識主題的部分屬於詮釋，指出題材則接近描述。但內容就需要納入更多的詮釋，例如藝術家個人化的表現。

以秀頓科克（Dana Shottenkirk）對什佩羅（Nancy Spero）的作品描述為例，批評者認為什佩羅的作品「再現了女性在文化關係上的歷史夢魘」，這是偏向主題的描述。其次他認為「她對於中世紀刑求受害者、納粹黨性虐待的再現，是將色情圖片、史前時代的女性奔跑形象、女性平民反動份子的圖像，

亞培肯諾薇茲　開會（16個背）
1976-1977

以手印版畫及拼貼的方式裱貼在白淨的牆面上，這體現了女性身體上的權力鬥爭故事」，這是偏向題材的描述。

　　這裡，什佩羅的「題材」是女人─尤其特別的是，中世紀酷刑、納粹性虐待、性剝削下的犧牲者，色情圖片，史前時代女性奔跑的體態，庸俗女人圖像等這些女性對象，「主題」則是指文化實體中女性的夢魘。為了傳達此一般性主題，藝術家利用了特別的意象，例如史前時代女性的奔跑形象。此一意象是藝術的題材。

　　（2）媒材

　　媒材（medium）一詞有時意指藝術品的類別，例如，繪畫、雕塑、影片等這樣的分類。但有時也用來定義藝術家所使用的特定材料，例如，水墨、油彩、水彩、壓克力顏料、大理石、丙烯酸、樹脂等。

　　藝術家對媒材的使用可能與其生命經驗歷程有關，如亞培肯諾薇茲（Magdalena Abakanowicz）選擇以纖維作為其雕塑媒材。亞培肯諾薇茲年幼時正值納粹入侵波蘭，她親眼看見一個酒醉騎兵射擊她的母親，使她成為殘廢，當時她覺得她的母親的身體像是纖維一

【223】李國華，《文學批評學》，頁262。

般的脆弱；這個童年中的意象，使她在日後用纖維創作人體。當描述為何亞培肯諾薇茲採用纖維為雕塑媒材時，貝克特（Wendy Beckett）指出：「當納粹佔領波蘭，亞培肯諾薇茲看到一個喝醉的騎警焚燒她的母親，當時她領悟到身體像纖維一樣，容易被撕裂。成為一名成熟藝術家後，她採用纖維當作媒材，因為它的脆弱及易變形，這種柔軟材質對她是種挑戰……。」在這些句子中，貝克特提供額外的資訊，納粹侵占波蘭的史實與她及母親悲劇性的傳記，說明了創作者以纖維創作的原因，並進一步描述纖維的脆弱及易變。

批評家有時也會將他對於作品形式的觀察、與對藝術家用的特定媒材混合在一起描述。雅努茨扎克（Waldemar Januszczak）針對媒材如何影響觀者的觀點，描述基弗（Anselm Kiefer）使用的媒材及它對觀眾造成的效果：基弗作品中那大面積燒焦的區塊，像是經歷惡魔的舞蹈、被坦克碾過、龍捲風狂襲後的遺骸，最後再釘到牆上的東西，它們也像是一種犁耕，可以看到火焰熔接的變化，以及燒焦之物黏結在畫面上。

藝評家嘗試提供讀者藝術品的訊息，並對藝術品加以描述，而這些當中有許多是讀者眼光所察覺不出的。描述是視覺性的，指出應被注意或欣賞的部分。評論家為了讓讀者擁有關的作品的資訊，描述藝術品成為主要的活動。描述是評論中的一種動作，使作品現形而能被注意或欣賞，描述因此是批評家主要的活動之一。描述也是資料收集的過程，基於此，評論家得以詮釋或評價。如果描述作品的資料不準確或不完全的話，之後的詮釋、評價工作都會令人懷疑。

（3）形式

所有的作品均具備「形式」（form），不論其為寫實或抽象、再現性或非再現性。當批評家說到藝術品的形式時，他提供了如下的資訊：藝術家如何藉著選取媒體來呈現主要題材。所謂形式指的是作品的構圖、安排及視覺結構。具體而言，即是藝術家如何運用媒材來處理題材？所謂的「形式元素」（formal elements）包含點、線、形狀、光線、色彩、肌理、量感、空間、體積。藝術家對於形式元素的使用，依據的是「設計法則」（principle of design），包含大小、對稱與調和、殊異與同一、反覆與韻律、平衡、動勢（directional force）、主從關係（emphasis and subordination）。

如同在描述當中混合了詮釋與判斷的做法，批評家也常自由地把主題、媒材、形式混合批評，並同時著眼於內在和外在資訊。例如貝斯（Ruth Bass）描述女性主義藝術家夏碧洛（Miriam Schapiro）作品時，指出其題材是動態的形貌、生動的樣態（有活力的形象、生動的圖案），其媒材為繪畫和拼貼，形式為相當抒情的抽象。至於內部資訊則在於她專注於繪畫的一切，諸如硬邊樣貌、壓克力顏料的潑灑、量漬及曲線。外部資訊則為「圖案與裝飾」（Patterns and Decoratives）運動在70年代的出現。

描述不是批評的前奏，描述本身就是批評的一部分。描述是一種能幫助理解和欣賞藝術品的語言，因此等同於批評。從批評者所提供的豐富描述，觀者更能欣賞藝術作品，因此，描述是一種促進理解和鑑賞作品的語言。

（二）描述的資訊來源

批評家描述他們在藝術品當中所見到的，以及他們所知的藝術家、藝術品完成的時間。然而，與一件藝術品相關的資訊總是無窮無盡的，它可以延伸到藝術理論、哲學、精神分析、符號學等領域。因此，有時批評家必須埋頭圖書館蒐集與藝術家、或展覽相關的外部資訊，來深化描述，以供讀者更為了解作品。例如描述芝古立（Dale Chihuly）的作品時，可能需要提供玻璃藝術的運動歷史。也有必要準備訪談，例如與基弗訪談前，必須先作準備，因為基弗畫作中有很多關於文學作品的再現。

描述的選擇標準決定於，它們對藝評家而言，這些資訊是否適切？是否有助於對作品的瞭解？是否對評論寫作有所助益？

（三）描述的原則

（1）生動的寫作

描述的選擇標準決定於，它們對藝評家而言，這些資訊是否適切？是否有助於對作品的瞭解？是否對評論寫作有所助益？

雖然如此，藝評的描述仍須生動活潑，因藝評必須被閱讀，故需抓住觀者的注意，激起其想像，說服讀者看見藝評家在作品中所看見的，透過描述感受藝評家的狂熱、震驚、甚或是被愚弄的感覺。雖然描述是可被精準地檢驗，但它們卻很少是疏離的、不帶情感的、冷冰冰的智識。當評論家描述時，他們經常是充滿熱情的。評論家藉由對字句描述的選取，與大眾分享他的狂熱度。假使他有足夠的熱情，便會透過選擇描述的對象，以及如何將句子、段落、文章組合起來，使他的熱情產生溝通作用。

稱職的專業藝評家往往把枯燥的題材、媒材和形式描述生動活潑化，他懂得活用上述的「題材」、「媒材」和「形式」三個部分。例如針對基弗使用「燒焦的田野」為題材的作品，一個好的評論者會給予更為傳神的描述：「這片焦土戰術下的廣大田野，宛若一塊該死的荒地切片，被群魔亂舞、被裝甲車輾壓、被氣候刑求，最後被釘死在牆上。」而芭特菲爾德（Deborah Butterfield）以馬為題材的作品則被說成：傾斜的頭，晃動的尾巴，屈曲的膝蓋。這是深刻洞察及極具吸引力的描述方式。

至於「媒材」部分，除了直接敘述為油畫或蠟等等，更可以寫成「散發氣味的蜂蠟」、「微亮的黃銅表面，像是一條巨魚身上交疊的鱗片」。對於芭特菲爾德的音樂則可描寫成「一種哀悼的心情、悲傷但卻又無比的華麗」。批評安德遜（Laurie Anderson）的表演藝術時，批評者針對音樂部分給予「輓歌式基調」、「悲傷音質」、「豐富財富」的描述。媒材的描述可能為油畫繪畫或音樂演唱，藝評家均需善用擬物的比喻方式把它們描述出來。

在「形式」部分，形式要素可學術地細分為點、線、光線與明暗度、色彩，肌理、塊面、空間和量感。但在批評家筆下，諸多元素如色彩不僅僅只是一種名稱，而可以寫成「具有高科技質感的藍色」、「恣意甜蜜的調色板」。批評家對色彩描述能牽動讀者的情緒感覺。在生動的批評中，質感變成「以濃密的方式呈現於畫布上，然後被切割者解散成碎片，葛魯伯（Leon Golub）的作品便是如此的將我們置於邊緣上，使我們感覺到深切的不安。」

（2）如實的描述

理論上，「描述」意味著處理事實（deal with facts），包括事實的對、錯與正確、不正確。當一位評論家對一幅繪畫做出描述性的聲明，讀者要能夠看到而同意或反對評論家的觀察。

然而，所有的事實都依賴理論，而所有的描述則由詮釋與評價所交織而成。評論家在進行描述時，可以小心的將自己的偏見及愛好隱藏起來；他應該以不厭其煩的方式來進行描述寫作，如此才不至於顯露私心與偏見，且這樣的批評寫作演練在剛開始學習書寫藝評時，的確會是個好的練習方法。

但嚴格說來，極少數藝評的描述是全然價值中立的，因為藝評在本質上必須是說服性的寫作，只要我們意圖用文字說服觀者，就無可避免地帶入自我的偏好及意圖，因此很少是價值中立的。我們可以說，一位藝評家對作品的認可與否，影響了他的描述。當其贊成或反對一件藝術品時，理由總是透過對藝術品的描述流露出來。相形之下，詮釋則較「描述」更偏向推測，而評斷較描述有更強的論證過程。

二、詮釋

詮釋（interpreting）行為之所以能成立，是因為「所有藝術總是有所意指的」這個前提上，藝評家只是提供了他在作品中所看到的意義。

藝術品的詮釋必須建立在內在證據和外在證據，前者包含在作品本身，主要透過描述而得；外部證據包括一切作品以外相關資訊：藝術家其他作品、藝術家自傳、年代、種族、年紀；作品產生年代社會、政治、宗教背景等。詮釋作品就需包含這兩種論據。

詮釋的前提是藝術品必然關乎什麼，才有詮釋之必要。詮釋是將你對作品的理解做有說服力的表現，因此在詮釋時，必須儘可能地用強而有力的論點，引起觀者興趣。因為藝術總是與其他作品相互對話，同時也受到其所處的社會文化背景的影響，這使我們在詮釋時總是要關照到這些層面。

撰寫一個新的藝術家時，同時有利與不利之處，有利的是，所有真確的書寫都可視為一種貢獻，但不利的也在於沒有既存的討論可供參考。

若批評的對象有其它批評家寫過，便要當心不要重複他人的想法，我們可以歸納前人所說的論點、或是發展你自己的論點。若參考他人論述，則要超越，或做出對前文的補充；亦即，必須比他們走的更遠。

在詮釋的方法上，可藉由一些意識形態途徑來詮釋，如精神分析學、符號學、女性主義、新馬克思主義、後結構主義、現代主義、後現代主義及個人特殊的世界觀。當選擇要寫什麼時，可經由作品解讀出意識形態，採用適合批評的部分。若不贊同作品的意識形態，必須給予一個合理的論點。

詮釋時，藉書寫和證據說服讀者相信你對作品的瞭解，並呈現作品最好的一面。詮釋的目的在於使藝術對觀眾而言是有意義的。

（一）詮釋的必要性

藝術品需要詮釋，這是非常基本且為藝評家同意的觀點，但有時藝術家卻會有異議，他們聲稱「藝術自己會說話」、「你無法談論藝術」。然而，藝術是人造的表現物，總是述說某事，它們不是大自然的樹或石頭。因此，儘管如同安迪‧沃荷那易於了解的普普藝術作品，仍都持續出現不同的詮釋，亦即，詮釋仍然是必要的，而這種詮釋不是僅僅觀看作品就會自動浮現出來。一件藝術品是由人類所創造且具表達性的物體，它總是牽涉到某些事物（it is always about something）、試圖述說什麼，因此，藝術品隨時召喚著人們的詮釋。

（二）詮釋的本質

（1）詮釋是說服性的議論

　　詮釋是企圖說服人的論辯和評論。藝評家嘗試具有說服力，他們的詮釋很少在帶著偏見的情況下，跳脫邏輯議論，直接導向結論。以強森（Ken Johnson）的詮釋為例，他認為莫瑞（Elizabeth Murray）繪畫作品〈我的曼哈頓〉（My Manhattan）中充斥了指涉性交的符號，它以列出一連串具說服力的、針對繪畫各面向的描述為證據，指出柔軟的湯匙像極了陰莖，而杯子則如同陰道。如果將其詮釋看成是一種邏輯性的議論，那麼他對畫面的描述就是導出其性交結論的前提。評論是具說服性的修辭學，亦即，藝評家要讀者以藝評家的方式看待藝術品。

　　評論是一種有說服力的修辭，評論者的企圖在於使讀者接受他的觀點。藝評家偏好將他們的證據以生動寫作、豐富的詞彙、華麗的詞藻的方式增加說服力，引導讀者進入評論者的感覺與理解，並且認同藝評家的說法。但他們並非以邏輯論證式議論為詮釋方式，例如三段論，而取更具說服性的文學散文方式而代之。

　　但是詮釋說服人的方式有很多種。評論者可能在生動的寫作裡加入他們的證據，用美好的詞藻來讓讀者認同並理解，最後同意評論者的言論。藝評家在詮釋時依賴證據，而這些證據來自於對作品觀察到的與從外在世界、藝術家的所得到的資訊。詮釋可以，也應該被當作論辯來分析，分析他們的證據是否充足，以及文筆是否得當。

（2）詮釋有優劣之分

　　正因為詮釋並非嚴格的邏輯辯證，因此，詮釋不但是多元的，而且有優劣之分，並非所有詮釋皆非對等的。某些詮釋是優於其他的，是較基於事實，較合理、較明確，較易被接受；反之，則可能因為太主觀、太狹隘、考慮不周延等，因而較缺少說服力。

　　好的詮釋不會太主觀，不會太狹隘，而詮釋必基於證據，並關注藝術品創造的脈絡。好的詮釋清楚地關乎作品。藝評家詮釋作品涉及其史觀、知識、信念及偏見，而它們確實且必定會影響他如何看作品。藝評家使讀者相信其詮釋是我們所能在作品中察覺的部分，這便是過於主觀地在講述藝評家觀點而非詮釋作品。天真的觀者往往提供對作品主觀的詮釋。若我們無法將藝評家的詮釋和作品連結在一起，這個詮釋可能是過於主觀的，若真如此，它將不具啟發性，它將是無價值的作品詮釋，並因此不被視為是好的詮釋。

（3）詮釋的多重可能性

　　沒有一個詮釋能道盡一件藝術品的所有意義。追求一個萬無一失的詮釋並非詮釋的終極目的。沒有一個單一的作品詮釋是無可置疑的、徹底的詳盡，由於相同的作品會出現不同的詮釋，而每個詮釋提供我們理解上的微妙差異或決然對立，因此全面但徹底的詮釋並非詮釋的目的。藝術並非憑空發生，而是與其他藝術有所關聯，即便是素人藝術或未受學院訓練者，在社會裡都有視覺再現的來源。這一原則說明藝術可以如何被詮釋影響。

　　這是因為藝術品的意義（meaning）可能有別於它對觀者的意涵（significance）。一件藝術品可能因為對某一觀者產生觸動而具有個人特別的意義，從作品中找尋出對於個人生命的特殊意義僅是觀賞作品的獲益之一，此項原則提醒了個人的詮釋不一定是普遍共有的。

　　同一件作品容許不同的、相爭的、及對立的詮釋，而詮釋也可能讓彼此競爭。特別是當這些詮釋矛盾對立時，會鼓舞讀者在其中作出抉擇。這顯示了藝術品為豐富表現力的載體，因而允許豐富的回應。藝評家們各自從其視點切入，見他人所未見，並相互影響。

　　當然，一個人不可能同時持有全部甚至相異之詮釋觀點，但我們可以藉由了解藝評家的信仰與出身，同情地理解相異之詮釋。

（三）詮釋的對象

　　藝評詮釋重點在作品，而非在藝評家的個人觀點。好的詮釋是清楚的附屬於藝術品。評論者在接近藝術前，已有自己的歷史、知識、信仰及偏見，那都必然影響他們如何觀看藝術。所有的詮釋都透露著評論者的一些訊息。但是一個評論者要讓讀者認為他的意見具有共性，並且是直指作品的。這個信條警告我們，太過主觀的詮釋總是呈現評論者多於作品。如果我們無法認同評論者的詮釋，那麼他的觀點可能有過於主觀之嫌，如此一來，這樣的詮釋對作品啟發將不大，也就不能被視為一個好的詮釋。未經訓練的觀者最容易提出對於作品的主觀訊息。假設兒童見到韋格曼（William Wegman）有關狗的照片，自然會想起家中養的寵物或是如何打扮牠，這些意見或許是真的、有趣且富有洞察力，但是卻和韋格曼的作品無直接關係。

　　為避免詮釋落入太過主觀中，必遵守的原則是，評論者的詮釋必需是讀者可以從藝術對象物上察覺的。如我們無法將評論者的詮釋與藝術品連接，此一詮釋則可能過於主觀，對讀者而言將無啟蒙作用，不成為具有價值的藝術詮釋，也不被視為好的詮釋。

　　在批評當中應該被詮釋和判斷的，應該是藝術品而不是藝術家個人。這並不代表對於藝術家個人自傳資訊的忽視，藝術家的自傳資訊是洞察作品的根本，它提醒我們，藝術的出現無法自外於社會環境，藝術不是脫離社會存在的。

　　然而，仍須提防可能被稱為傳記決定論（biographical determinism）的相關事物。藝術家不應被侷限於他們的過往，也不該議論是否因某人屬於何種種族、性別、或歷史背景，他們的藝術便是關於如此或那般。簡言之，詮釋對象是藝術品，非藝術家。作品才是接受詮釋的對象，而非製造此作品的人。

詮釋應表現作品的優點，而非其弱點。它在展現作品狂熱、充足的精神及智性上嚴正的敬意。

（四）詮釋的方法

詮釋憑藉感覺，感覺是理解藝術的重要部分，我們對作品的情緒性回應一如理智性的回應，從體內和心靈發出如同從頭腦發出。一個人對於藝術品的回應，在情感上與智性上同等重要，將思想與情感截然二分是謬誤的，它們乃是不可分割地纏繞著。如果我們太依賴理性的證據、理由或有說服力議論的詮釋，那麼我們將失去感覺對於了解藝術也是重點的這個事實。

如果一位批評家有肺腑至深的感動，那麼他應以清晰的語言和讀者分享其感受，也應將其情感連結至藝術品之中，肺腑之情與作品中引發它的因子，這兩者間的關聯是非常重要的。

（五）詮釋的前提

詮釋通常是基於一種已存在的世界觀。我們多少透過相互連貫的關於存在的假設來檢驗世界，詮釋每件事，包括藝術品。

有些批評較精確地包括一種世界觀，例如以精神分析、符號學理論或新馬克思批評等理論。有時批評家會使他們的基本假設顯得明確，然而，更多數的情況是，它們維持著不明確的含蓄狀態。一旦其世界觀確認後，批評家和讀者都要進行抉擇：是否接受其世界觀？是否信服其詮釋？

（六）詮釋的功能

批評與其說是全然的正確，不如說是合理的、令人信服的、具啟發性的和見聞廣博的；亦即，一個藝術品並無唯一真確的詮釋。而好的詮釋也不盡然都是對的。詮釋的目標是將對讀者的友善，表現在引人入勝的言語之中，而不是以教條式的腔調來中止與他們的對話。

詮釋最終是經由藝評家共同的努力，而歷史最終將自我修正。一般而言，在短期內，詮釋可能是極為短視的。然而，最終這些狹隘的詮釋將會拓寬。女性藝術史紀錄的被修正是一好的例子：女性主義者修正了歷史，學者們忽略了幾個世紀以來的女性藝術，現在經由女性主義史學家的努力而改正了失誤。

狹隘的詮釋最終會被拓展，這是藝術界中積極的看法，持此論點者認為詮釋會因時間的嬗遞，修正原先的觀點。持有此論點者認為詮釋者、歷史學者會不斷的自我修正而使詮釋變得更好，並能編纂出最好的當代藝術展覽目錄，或最好的已故藝術家歷史回顧。

（七）詮釋的要求

詮釋的好壞可以由連貫性、符應性、包容性來判斷。好的詮釋本身應是首尾連貫的陳述，且應與藝術品相符應。連貫性是自治的、內在的標準，我們可以判斷一則詮釋是否具連貫性而不需要見到作品。符應性是外在標準，要求詮釋與藝術品相符合。對符應性的要求可以確保一件特殊作品當中的每件事物都獲得參與，或作品當中的每個部位都受到考量。假如詮釋過程省略不提藝術品的樣貌，此一詮釋將會啟人疑竇。包容性是指詮釋單一作品時，應對作者其他作品有所了解，若詮釋遺漏了這一點，則難以取信於人；只對一件作品做出大膽的詮釋，而對作者的其他作品一無所知是冒險的行為。

（八）詮釋與作者的意圖

一件藝術品不必然就是作者所意圖要表現的。藝術品的意義不該限制在藝術家的意圖上。也就是說，或許作品意涵可能超過藝術家所知。實際上，有些藝術家在創作時，沒有明確表達特定或精確概念的意識傾向。因此藝術家的詮釋只是眾多詮釋中的一種，並不因它是創作者的意圖就是正確、可信的。藝術品本身也許比藝術家認知的更寬廣。有一些藝術家創作時，並沒有特別的或有意識的明確概念要表達。攝影家兼攝影教師米諾・懷特（Minor White）曾指出，自他的經驗中發現，攝影者通常拍攝的比他們所知的還要多。據他的觀察，攝影作品通常與攝影者的認知不同，甚至比攝影者認為的還優秀，所以他把藝術家對作品詮釋的重要性降到最低。況且我們都同意作品的意義不能侷限在作者意圖，例如，莫瑞的繪畫指涉對死去母親的懷念卻不自知。

藝術家對其作品的詮釋，只是眾多詮釋之一，並不因為這是藝術家自己的詮釋就更正確，或更該被接受。一些藝術家善於表達、談論及書寫他們的作品，有些則不善於此。更有藝術家不去談論其作品的意義，是因其不希望作品僅限於自己的詮釋觀點。詮釋的服務對象在觀者身上而非藝術家。這說明了藝評家的作為不應只是在複述藝術家所說的一切。批評家所應作的遠大於傳譯藝術家對自己作品的說法；批評家應進行批評工作。

（九）藝術的互文關係

所有的藝術都在某些部分與其他藝術相關。藝術並非憑空出現，藝術家常常會意識到其他藝術家的作品，特別是某些特定藝術家。甚至素人藝術家或者未經學院訓練的藝術家，也會受到社會中的視界所影響。所有藝術至少在部分上皆可透過它被其他藝術影響的方式，來加以詮釋。且在許多情形下，某些藝術特別與其他藝術有關。藝術可以關於生活，也可以關於藝術，或者兩者皆是。詮釋作品的重要指引，在於觀察它如何直接或間接地批評其他的藝術。

三、判斷

價值判斷（judging）的過程與詮釋的過程類似，雖然他們最終的結果不同。詮釋和判斷都是作決定的行動，並對於所做的決定提供理由和證據，並且有系統地闡述個人的論點。當批評家詮釋作品時，他要決定作品是關於什麼，亦即，他決定「這個作品是什麼」；當判斷作品時，他要決定作品好不好、為什麼，以及憑藉什麼標準；換言之，判斷的行為在於決定「這件作品如何地好或不好」、「為什麼好或不好」，以及「在什麼樣的標準下是好的或不好的」。判斷作品，就如同詮釋作品一樣，與其說這樣評斷對或不對，不如說是「能不能取信於人」【224】。

一個負責任的判斷，包含了對藝術品價值的清楚判斷，而判斷的理由來自於合理的標準。對於不同類型的藝術要有包容性的標準選取。判斷標準如之前所提，有寫實主義、形式主義、表現主義、工具主義與折衷或多元理論等。批評者根據作品的特性選擇論述的理論依據，例如作品很明顯的與政治議題相關，便可以選擇工具主義作為標準，說明對社會生活產生作用的便是好作品。

瞭解和確定自我藝術價值標準為何。考量什麼條件組成好的藝術，對你而言什麼是好藝術？把它羅列出來，當中有無相互矛盾？你的考量與藝術品有無匹配或相互衝突？能否令讀者感到觀念清晰？

在釐清自我對於藝術創作的價值標準後，也可參照文學、電影批評及理論與女性研究等，這些皆有助於藝術理論的形成。批評的方法很多種，在書寫類型方面，有些藝評家關心較大層面的問題，並利用作品作為其理論的範例，有些藝評家則傾向撰寫藝術新聞、藝術家介紹等的方式。多嘗試幾種，找出最適於自己的方法，並盡力而為。

塞拉　數個世紀　1982　壓克力顏料於畫布
110×160cm×2

另一方面，批評者不應以指導者的身分貶抑藝術家，以免引起敵對。批評是意圖進一步進行討論；批評不是在作品中挑小毛病，而是要探討較大的議題。因為批評是一種更深、更長久的討論，敵對主義將無助於延續討論。

價值判斷不是「事實的描述」（factual discription），它不像是「這件雕刻花了藝術家一年的時間，用了五百萬元材料才完成」。藝術價值的判斷是一種「宣言式的聲明」（declarative statement），它更像是「這件作品是台灣美術史上目前為止，最傑出的雕刻藝術品」。一位藝術家花掉大量時間，大量金錢（甚至如某些藝文記者常用的：「某人為了藝術傾家蕩產」）並不能保証他的藝術就會有價值。相反地，一件藝術品要別人相信它是「台灣美術史上最傑出的（或甚至最偉大的）」，批評家必須拿出理由來說服大眾，而且這個理由的合理性就如前面已提到的，還必須是不能自我明証的（例如，「顛覆傳統的藝術才是真正的藝術」這樣的理由）。宣言式的價值判斷之所以具有社會實踐的真實效力，乃在於每一個文化裡，都同時存在著實體的世界與理想的世界，前者可以被驗證，後者在它未被証明為虛妄之前，它總是引導著大眾向著它設定的目標前進。

普耶爾　超越　1987

（一）設定評估、論據和標準

完整的批評判斷包括對作品的評估（appraisals）、提出評估的論據（reasons），以及在何種標準（criteria）和基礎上做出這樣的判斷；換句話說，即是核定等級（ratings）、提出論據（reasons），以及制定規則（rules）。「等級、論據和規則」是「評估、論據和標準」的另一種思考方式。

【224】本書關於批評判斷部分主要參考自Barrett,Terry.　"Judging Art," *Criticizing Art:Understanding Contemporary. Mountain View*, California:Mayfield Publishing Co., 1994, pp.79；101-108.

（1）評估

珀爾（Jed Perl）提供了對阿孔齊（Vito Acconci）的新雕塑清楚的評估：「在他身處的時代是沒有價值的」。但珀爾卻沒有提供評估的論據，如此即無法令人信服。從里曼涅利（David Rimanelli）批評塞拉（David Salle）**(圖見153頁)** 作品的文章，我們可以推敲出他對其作品評估的標準為何。

（2）論據

曼齊斯（Neal Menzies）對於普耶爾（Martin Puryear）**(圖見153頁)** 的雕塑，以「好的藝術應該表現情感」的標準來檢驗，而卡洛（Carole Calo）的批評標準則是「藝術家應該獨立於他們的眼光，不向市場的壓力屈服」。

（3）標準

標準是藝術創作的準則，它們是「應該」（shoulds），「應行之事」（dos）或「不應行之事」（don'ts）。在批評文章裡，標準通常是暗示性的而非清楚陳述，只要提供標準足夠理由就不會被忽略。在批評寫作時，標準常是暗示的，而非由批評家詳述的。但只要批評家提供評估理由，即可輕鬆揭示出判斷標準。以藝術的理論書寫、美學、或精神分析來說明標準會比較易於閱讀。

大部分我們是帶著有關藝術該怎樣的假設：每一個人嘗試詳述關於相信藝術該怎樣或不該怎樣。曼齊斯讚美普耶爾的雕刻，是因為曼齊斯的判斷標準是，表現情感的藝術是好的。如批評家皮馬內利（Pimanelli）相信，藝術不該以侮辱的方式表現婦女。對任何人而言，嘗試明確地陳述何謂藝術，以及如何才是好藝術，將是一項好的藝評標準演練。

（二）標準的選擇

在藝術批評實踐中，批評標準的選擇和運用，特別是選擇好、運用好，並不是一件容易的事情【225】。

藝評家評價藝術時，往往不會只使用單一判準。例如普雷根斯（Peter Plagens）並非僅是一工具主義者，但他曾寫到，「政治藝術最終以佈道並造成改變為目的，其中的關鍵字為佈道」。而柯士比（Donald Kuspit）也持有社會性關聯藝術的標準，在對於蘇・科（Sue Coe）的繪畫批評中，他接受了其價值地位，但同時也指出，藝術作品中特有的控訴若沒有幻想式的美感，將成為宣傳的殘渣。柯士比接受蘇・科的表現主義理論，但卻對蘇・科在形式的掌握讚賞有加：「她在試圖盡可能的立刻與大眾對談，和創造高藝術的渴望中撕裂。在運用陳腔濫調的語言和意義十分神祕的視覺實體間撕扯。」

儘管面臨眾多判斷標準，做出選擇是困難的，但抉擇是必要的。在眾多標準中如何選擇，以下有四種選擇評價標準的態度：

（1）折衷派

一個人或許能持有折衷主義的態度並接受全部之批評標準，但是有些標準之間是矛盾，甚至互不相容的。例如，形式主義與工具主義無法並存，因為形式主義認為藝術乃自發性、無涉於社會、出於道德因素之外。反之工具主義卻強調藝術的道德適切性。然而，這並非指他們認為形式不必要，只是他們認為形式本身並不足夠。

（2）多元論

一個人也可以選擇多元論，並以藝術發生的背景接納之，端看作品的性質選擇評價標準，亦即，讓藝術品來產生影響，究竟哪一組應被用來作為判斷標準。例如，評價女性主義藝術家作品時用工具主義，評價形式主義作品時用形式主義。此一立場的好處是：人們將會更容易欣賞大範圍的藝術品，其優點是對作品的包容度較大。

（3）單一論點

有些藝評雖研讀過多家之說後，仍然堅守單一標準，其中大部分是形式主義者，這便容易造成批評判斷僵化。任何採取單一批評立場的批評家，有其單一觀點的安全性，以及看待藝術的不變方式。然而對他們而言，危機之一乃在於僵化的可能。許多未受過訓練的藝術欣賞者，往往只能接受寫實主義的藝術品，他們會因不知道更多的評斷標準，而錯過許多其他類型的藝術，例如20世紀大部分的藝術。

（4）知悉其餘觀點，但對單一論點始終如一

對各種評價標準不斷嘗試，針對不同作品持有不同評價標準是較明智的做法。另外，維持個人偏好和價值判定間的區隔是必要的，也就是說，一件我討厭的作品可以和另一件我喜歡的作品一樣好；或者，我所喜愛的作品，其價值可能比不上我所厭惡的。

藝評家需要在喜好和價值觀之間作明顯的區別。值得強調的是，我們仍需區別「喜好（preference）」和「價值（value）」兩者，這意味著：一件我喜愛的作品，可以和另一件我厭惡的作品一樣好。好惡的聲明是個人的，不要讓喜好影響了我們的價值觀。美學家對此的區分如下：人們可以在審美上欣賞一件作品，儘管它是褻瀆宗教的。人們也能夠買一件他不喜歡但卻具有商業價值的作品。事實上，檢驗個人的喜好，才能洞察價值的真正所在。因此，藝評寫作總是需要同時意識到自己的好惡以及價值觀，才不致混淆。

（三）選擇標準的原則

（1）標準的選擇與對象的統一

藝術批評的危險之一在於標準選擇的不當，在不同性質的藝術作品之間，硬要用某種固定不變的標準去評判，從而否定一批可能相當出色的作品之存在價值，譬如，以寫實主義的標準衡量現代主義作品或浪漫主義作品，以現代主義標準來衡量寫實主義作品或浪漫主義作品，或用浪漫主義標準衡量寫實主義作品或現代主義作品。「這是一種使批評標準與批評對象完全脫節的，牛頭不對馬嘴式的批評，猶如論斤稱布、以尺量米一樣荒唐【226】。」

每一個流派、藝術家、藝術作品無不具有其作為流派、藝術家、藝術作品的具體的性質。對它們進行批評，必須選擇與其性質一致的批評標準，譬如用寫實主義標準去衡量寫實主義作品，用浪漫主義標準去衡量浪漫主義作品，用現代主義標準去衡量現代主義作品等等。要做到批評標準與批評對象的對應統一是可能的，因為批評標準並非固定不變的、僵化的，相反，它們既是穩定的普遍的標準，又是可變的具體的標準。

【225】李國華，《文學批評學》，頁93。 　　　　　　　【226】同前註。

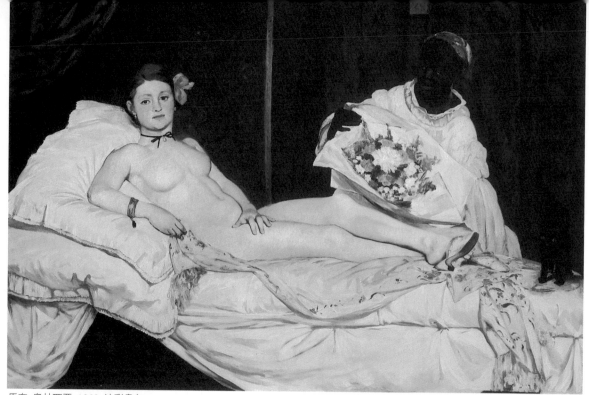

馬奈 奧林匹亞 1863 油彩畫布
130.5×190cm 巴黎奧塞美術館藏

（2）創造新標準

　　所謂運用標準，有兩種可行方式，其一是「由外向內」的方式，亦即，從已知理解未知，也就是把一些既成的、結論性的、公理性的藝術觀念、審美理想或藝術原理、原則，拿來評判作品，衡量作品。這種方式即是「由外向內」的方式。其二是「由內向外」方式，亦即，在具體的批評實踐中，由獨創性的作品所提供的新標準。例如馬奈的〈草地上的野餐〉（Le Dejeuner sur L'Herbe）、〈奧林匹亞〉（Olympia）對古典主義的理性原則及「崇高題材」的突破與反叛，對印象主義原則、標準的確立。正是這些為人們接受了的獨創性作品，在人們的欣賞和批評實踐中動搖了舊的標準，同時產生了新的標準。這是一個與「由外向內」相反的「由內向外」的運動。在這個逆向運動中，舊標準被否定了。可以說，為我們提供價值判斷標準的，總是作品本身。

　　合理的運用標準應當是肯定「既定的公理性的標準對作品的評判規範，同時又有新穎獨創性的作品對既定標準的變革及新標準的形成」，亦即，一個「由外向內」和「由內向外」的雙向運動的辯證統一。如此便可能避免標準運用上的片面機械性和主觀隨意性。

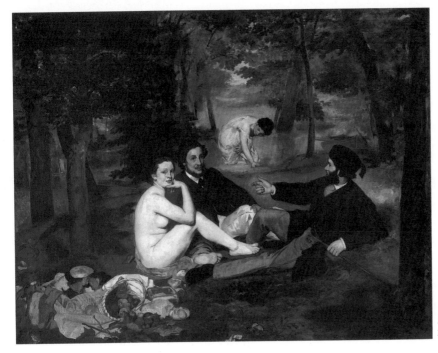

馬奈 草地上的野餐 1863 油彩畫
布 208×264cm 巴黎奧塞美術館藏

四、小結

批評的判斷遠大於單純的意見。判斷是有關藝術品價值的、具有學養的批評議論，判斷的產生不應沒有理由，且應建立在可定義的標準之上。缺乏理由的判斷是不具說服力的。

通常批評家對藝術品而非藝術家進行判斷，從邏輯與心理上而言，人們有可能不喜愛某位藝術家，但同時卻賦予其作品價值。或是不喜愛某位批評家，但同意他的批評立場。然而也有人相信，對藝術家（或批評家）進行判斷，不能也不應與對其作品進行判斷區隔開來。

批評通常不是在做永恆的判斷，而是暫時性的判斷，它是開放的，容許日後的修正。批評家明瞭，他們所寫的批評經常是關於藝術品的第一手說法，並且明白自己並無法提供永遠不變的判斷。

批評家為讀者判斷藝術，不是為製造作品的藝術家判斷藝術。他們期望說服讀者來欣賞（或不欣賞）他們操作之下與建立在他們理由之下的作品。批評家能驅使我們見其所見，樂其所樂。評論的判斷比較像是意見，判斷乃呈現作品價值的評論議論。判斷必須給予理由，並基於可定義的標準，沒有論據的判斷是缺乏訊息價值，不能說服人的。許多藝術的面向都是可以判斷的，包括展覽、藝術家、場地、策展人等。例如，展覽有多好？展覽中哪一件作品最好？藝術家多好及什麼是其最佳的作品或創作顛峰時期？一個特別的運動或風格為何？展覽策劃人的觀點為何？此作品的社會性或道德性結論為何？藝術應被審查嗎？

通常評論家判斷的是作品而非藝術家。即使是對於藝術家的判斷，也不應與對作品的判斷脫離。評論家一般而言不會執行永恆不變的判斷，他們會不斷地嘗試與修改。評論家為觀眾和讀者做出判斷；他們期望讀者能為著同樣的理由欣賞或不欣賞作品。

第三節　批評文本素材

「批評文本的素材」指批評文本所具體包含的實際語言內容。不論批評描述、分析、詮釋、判斷如何進行，它們總是根據下列四種方式在鋪陳文本的內容：事實、理論、比喻、故事。「事實」、「理論」、「比喻」、「故事」四種元素雖不必然出現在每一篇批評著作中，但以完美具有說服力的批評論述而言，四者的交叉運用是達成修辭學上所說的，人與人溝通不可或缺的元素。如果說，描述、分析、詮釋、判斷所組成的「批評文本的結構」是批評文本的骨架，事實、理論、比喻、故事所組成的「批評文本的素材」則是批評文本的肌膚。骨架、肌膚表裡完美無瑕的配合，是構成具有說服力又可讀性高的批評文本的。為了達到這樣的目標，批評寫作者就不得不熟稔批評修辭學。

一、批評修辭學

（一）定義

修辭學（rhetoric），一稱措辭學，自古以來即被視為論辯者必須通曉的知識。藝術批評最主要目的在於說服讀者，因此修辭學在批評寫作中佔極重要地位。牛津英語字典（*Oxford English Dictionary*）對「修辭學」（Rhetoric）的定義是：「修辭學通常被定義為有效或說服力的說話或書寫技巧，是一種為了說服或令人留下深刻印象的語言（通常帶有不誠懇或誇張的意味）【227】。」

當代修辭學家則強調，「修辭」不是純粹的潤飾、擺弄或花招，而是古代所說的說服論述。由數學推證到藝術批評，學者都是措文弄辭地寫作。「修辭學的經典著作包含著教授說話和書寫技藝的要素，換句話說，修辭學就是（教導）良好溝通（技巧）的學科【228】。」溝通的行為，不論口頭的或形諸文字的，確實而且應該帶有修辭性質。

直到20世紀，「修辭學」在西方教育中占著一種備受尊崇的地位。每一位曾接受良好教育的人，均需學習這個學科，讀過亞里斯多德、西塞羅（Cicero）和昆提里安（Quintilian）關於修辭的著作【229】。亞里斯多德把修辭學界定為是研究各種如何說服人的可行方法，它討論的是「各種有關論辯的基本方式，也就是任何希望說服其聽眾的人均會採用的方式。」亞里斯多德指出，普通的說話不同於形式理論。在一般情況下，人們的說話中不會採用邏輯三段論法，亦即，從兩個獨立的前提，推論出結論。相反，人們普遍採用亞里斯多德所說的「省略三段論」（enthymemic）的推論形式：包含了「一個關於結論的斷言和一個支持這斷言的理由【230】。」

修辭學的應用隨處可見，只是人們不一定自覺它的存在。「一個律師不能直接幫物理學家進行粒子加速器的實驗，可是物理學家會知曉他們的論證也遵循法庭的論辯形式，並且，跟法律論辯一樣，依賴案例【231】。」同樣，人類學不能幫助經濟學家測度小麥的供應彈性，可是經濟學家知道觀察是很微妙的參與形式，而供應曲線是塑造經濟學推斷的象徵符號。前者的例子說明事物的闡釋脫離不了推論與事例，後者的例子則說明觀察是製作公式不能少的形式。它們都在創造語言，而非事實本身早已存在事物本身。由此我們可知，語言遍在知識裡。

（二）歷史

修辭學始於西元前5和4世紀的智者，柏拉圖之後三個世紀，西塞羅提出一個統合哲學與修辭學的計畫。一個世紀以後，昆提里安在《演辯教育》（*Institutio Oratoria* 1：11）中，主張哲學問題「真正是我們研究主題的一部分，而且很恰當地歸屬於演辯術之內【232】。」

西塞羅有關「修辭就是論證的整體」的觀點，雖在古典文明毀滅後被保留下來【233】。然而在聲稱價值中立和具有普遍性的方法學猛烈攻擊下，修辭學的地位在17世紀陡然直下，不再為學者喜好，它被重新界定為只適宜施展於公眾社會的底層，是用來牽著群眾的鼻子亂走的工具。修辭的沒落的原因主要來自科學方法的興起。人們開始相信實驗結果和個人直接的經驗，就是事實的全部。18世紀開始，修辭學的地位隱退，科學家之間的溝通方式，由早期滔滔不絕的論辯，「變成今天科學期刊上修辭拘謹的報告【234】。」人們相信真理和理性不需仰賴對話和修辭的協助，便可以獨立存在。真理和理性與對話和修辭儼然是對立的兩個世界。這種分立由此得到嶄新的力量；獨立的真理靜觀變成對立於話語。人們相信，科學技術證明的任何研究結果，一定是如實地反映事實真相。要獲得真理，就得臣服於方法（method）的嚴格規範之下。在如此的「方法學」信仰下，修辭被棄諸腳下，並且以折服（conviction）取代說服（persuasion）。哲學史上，對修辭學的鄙夷始於笛卡爾（Descartes）；修辭學的敵人因此又被籠統地稱為笛卡爾主義者。

然而，1950年代以迄今，修辭學又再度獲得重視。「文學批評、傳訊理論家和公眾演講的導師從未完全放棄【235】。」不少學者愈來愈厭倦那種聲稱實驗技術、文獻詮譯或回歸分析（regression analysis）能在方法上避免「主體性」污染的主張。科學家和人文學家同樣地再次檢視古代修辭學的功能，他們希望以辯士的身份自居，那就是，他們是一群能言善辯並精於研究探索工作的人。

20世紀哲學的笛卡爾主義基礎和康德式結構（superstructure）理念逐漸消退。最早是尼采對主客二分法的攻擊。對尼采來說，「真相並不存在，所有真理不過是詮釋。我們不能確立任何『事實自身』：或許想要這樣做就是愚不可及的【236】。」接著，海德格在《存在與時間》一書，否定主體是一個獨立於客觀的觀察者之外，否定傳統主客對立的說法。取而代之的是「此在」（Dasein）：「總是已經」由它行動的處境所建成的存在。「此在」的概念意指主客不是可以分開的，而是同時「存在於世界」。論及人類「就不能離開他們的世界【237】」；世界與自我是不能分離的。尼采和海德格否定「事實道出自己」這個概念。正因為事實本身總是沉默無語的，學術的修辭學才再度顯得必要。不管事實如何，話語用以表達個人見解乃是不可或缺的工具。

【227】 *Oxford English Dictionary* 1989; p.1033.
【228】 Michael Billig，〈社會心理學的措辭〉，Donald N. McCloskey et al.,《社會科學的措辭》，頁36。
【229】 同前註。　　　　　　　　　【230】 同前註，頁36-37。
【231】 John S. Nelson, Allan Megill, and Donald N. McCloskey，〈學問尋繹的措辭學〉，Donald N. McCloskey et al.,《社會科學的措辭》，北京：生活‧讀書‧新知三聯書店，2000，頁11。
【232】 同前註。　　　　　　　　　【233】 同前註，頁12。　　　　　【234】 同前註。
【235】 同前註，頁8。
【236】 尼采《著述：批判版全集》（*Werke:Kritische Gesamtausgabe*）第8部，第1卷：p.323.引述於John S. Nelson, Allan Megill , and Donald N. McCloskey，〈學問尋繹的措辭學〉，北京：生活‧讀書‧新知三聯書店，2000，頁14。
【237】 同前註，頁14-15。

1960年代，德希達「文外無一物」的概念，強調現實是由修辭所構成的。而傅柯則認為科學或社會中所聲稱的純潔無瑕的客觀性，其實內藏權力的陰謀企圖【238】。

20世紀後期，學者們解構啟蒙理性主義及其權威性，其重要結果之一是修辭研究的復甦，成為我們的一大課題。後現代主義者質疑形式邏輯或數學能提供一個比自然語言地位更高的哲學真理，也不相信科學方法可以擺脫修辭性語言。相反，科學本身的建構也被視為是一種具有修辭性格和以說服人為目的的活動。現在，科學家和學者，無論其研究領域是什麼，都遵循著同樣的修辭手法：譬喻、訴諸權威、說服，由修辭創造出聽眾。每一個知識領域都由其自身的特定手法和修辭模式所界定，根據的是學科的存在定理（existence theorems）、推論、文本或各類原始文獻（它們本身便是修辭所交織出來的修辭紋理（textures of rhetoric））。

不同於傳統講究單一的、確定的、自然的和理性的秩序，今日的人文學科把人類活動及其成果，更多的時候是看成為理解、批評和歌頌的對象。

二、現代修辭學

（一）本質

現代修辭學強調所有以理服人的論誥（reasoned discourse），都帶有修辭性質。兩位「新修辭學」的創始人普若門（Chaim Perelman）和奧班治-泰特加（Lucie Olbrechts-Tyteca），強調立論（justification）和批評（criticism）在修辭性的溝通關係中的重要地位。「在意圖說服的溝通過程中，說話和寫作的人皆嘗試提出立論以支持他們自己的立場，使其論述變得有道理【239】。」有道理的論述和修辭當中包括各種論辯性的論誥，它們都是有根有據、合乎道理的。人的思考過程和論辯的過程幾乎就是同一件事。畢歷克（Michael Billig）認為人的思考過程是以論辯的過程為模範。「當我們思考時，內在的論辯過程亦在進行，但如果沒有人與人之間的公眾論辯，這個過程便不可能出現【240】。」

正因為如此，修辭的運用法則，首先就是要認清論述的內容是什麼，並把它放置於其本身的爭論脈絡之中，探究它的涵義。批評者的論述內容總是與他所要爭辯的對象處於對立的位置上，並且在與此相反的論述修辭中，找到自身的修辭。例如，當我們面對充滿檢討台灣美術是否應該跟西方亦步亦趨的論述時，我們可能會問：「所有這些論述的目的究竟是什麼？」答案並不能夠僅在論述者的動機中找到，而是在論述者的論辯脈絡中才可發現，因此，它的基本修辭學問題是「究竟這種美術的論述在反對些什麼呢？【241】」

（二）論述的實證性

論述與社會實踐息息相關，終極目的是為了生產真理。知識的實證材料是語言，而不是「事實」；知識只能是由語言建構。修辭的作用「不是提供各類可以被接受的證明，而是促使種種決定和判斷從各種相關事實發展為行動【242】。」修辭存在於各種論述，甚至在最科學化的論述之內，它的實踐把專業知識傳播給大眾，論述的目的都是說服和創造一種嚴格的主、客體二分法。一個故事的「事

實」內容，從來不會與「花言巧語」和支持它的「修辭策略」分開。每個作者都企圖說服讀者認為他所說的是可信的。

三、修辭陳述的標準

藝評的修辭法說明了藝評是怎樣達致成效的論述；亦即，決定什麼是好藝術的標準是社會而不是唯我論。由此可知，批評的陳述句之標準應該是對談性的。

作為詮釋者，藝評家所翻釋的是以社群為根據所產生的陳述，其論證的準則並非某種先驗的真理。正如斯突勒（Michael Stettler）所指出的，「被認為是確鑿無誤的事實，原來卻是我們的社會習俗下的人為成品，是我們選擇的語言遊戲；它只是反映了一個社群在之前所達成的一致意見的牢固程度，但這一致意見本身是社會性的【243】。」因此，在修辭陳述的標準上，我們應該同意「真理是多餘的，而說服則是社會性的【244】。」

根據羅蒂的看法（Richard Rorty），真理和知識應被理解為：「通過說服而取得一致的意見」【245】。人們在判斷一項陳述句或一個理論的有效性時，乃是基於它能否取信於人，而不是由方法論所決定的；對人有說服力的就是真實的。由於說服是一項活動，那麼，談話所面向的社群就成為重要的考慮。「什麼說服我們，我們便相信什麼並據之行動。【246】」要言之，說服之目的就是對某個主題達成一致意見和共識。

「共識」是一種社會現象，其合法性也決定於社會。共識可以是包含了形形色色的不反省的私心，是某種加以「合理化」的大規模的社會支配模式。例如，設若藝評學家們取得共識，都同意多元主義是解除現代主義濫用後的台灣美術的最佳選擇，社會共識上的支配狀況就有了合法性。在藝術社會裡，評論家之間重疊的對話便可能提供了共識的標準，而不必用哲學立法或方法制約，便可使藝評知識的生產正常運轉。

四、論述的修辭素材

從修辭學的角度來說，具有說服力的藝術批評文本，至少應包含四種素材，即事實、理論、比喻、故事。在實際文本組織上，這四種素材並非獨立存在，而是交織成為某種「修辭紋理」，一如一篇科學報告中的說明、描述、議論等。雖然在事實、理論、比喻、故事四種素材之外，批評容許各種有助於說服讀者的內容，如軼聞、猜測、數據，但構成優秀批評的主要內容卻不出此四種內容。事實，

【238】同前註，頁18-19。
【239】Michael Billig，〈社會心理學的措辭〉，Donald N. McCloskey et al. eds.，《社會科學的措辭》，頁38-39。
【240】同前註，頁39。　　　【241】前註，頁40。
【242】Keith Hooper and Michael Pratt，〈論述與措辭—新西蘭原著土地公司個案〉，Donald N. McCloskey et al. eds.，《社會科學的措辭》，北京：生活・讀書・新知三聯書店，2000，頁83。
【243】Michael Stettler，〈麥克洛斯基經濟的措辭的措辭〉，頁163。
【244】McCloskey, D. *The Rhetoric of Economics. Brighton.* Wheatsheaf, 1986: p. 48.
【245】Michael Stettler，〈麥克洛斯基經濟的措辭的措辭〉，Donald N. McCloskey et al. eds.，《社會科學的措辭》，北京：生活・讀書・新知三聯書店，2000，頁164。
【246】前註，頁166。

簡單說便是每件被看見的事物。理論，即一組由邏輯設定的事物之間的聯繫。比喻，即類比、明喻或論述模型。故事，即具有開頭、有轉折、有結局的推論性「假設」。

事實、理論、比喻、故事，堪稱為修辭四綱要（Rhetorical Tetrad）【247】。一如其他專家，藝評者要想使其論述合情合理，這四綱要便缺一不可。在實踐上，藝評家當然最好能夠根據事實和合乎邏輯，但是他們最好也能兼通文學，可以巧設比喻，善道故事，以道出藝術的真理。反之，藝術批評中孤立地使用比喻、故事、事實和理論，便有可能會造成無窮無盡的禍害【248】。例如，進化論的「故事」被附會成是有關國家藝術命運的「事實」，結果對中國各種傳統藝術都造成了傷害。

（一）事實與理論

無疑地，事實是批評的主體，少了它，批評便失去對象。一個批評者指出李梅樹的《黃昏》裡面出現多少人物，背景取材自何處，製作年代是何時，媒材是什麼，甚至加上根據作者所宣稱的，該畫想要表達何種意義，所有這些可以驗證的都可稱為事實。即使論述者可以舉證此畫的構圖與1850年法國裘勒·布列東（J.Breton）的《召回拾穗人》有多少雷同，他所做的仍然停留在事實的陳述，並不構成批評。

批評之所以成為批評，其中不可或缺的元素是理論。理論可以是某種權威性的，已有定論的藝術概念或任何可說服人的理論。理論是批評論述的潛在標準，沒有理論的藝術寫作不構成批評，充其量只是報導。理論在一篇批評文本中，可以是明示的，也可以是暗含的。前者如一段明確的，關於「藝術為人生服務」的寫實主義理論，後者可能是「藝術如果與人生無關，這樣的藝術便毫無價值可言」這樣一句話。一個批評者若斷言李梅樹的〈黃昏〉帶有寫實主義美學的審美理想，意圖在〈黃昏〉中，表達作者對吾土吾民的關懷，在同情農民的辛勞之外，也在反映終戰初期台灣農村經濟嚴重衰退的事實，那麼他已在進行藝術批評了，雖然批評者或許並未自覺到他在應用藝術理論，或甚至並不曾聽過「藝術為人生服務」的寫實主義美學主張之內容，但他確實是在使用理論。理論在此構成詮釋或判斷藝術品的依據，而不僅僅是事實的陳述而已。

（二）比喻與故事

比喻與故事是批評的潤滑劑，少了比喻與故事，批評或許仍然有說服力，但卻讀來枯燥乏味，終至不能讓人卒睹，失去批評的原意——說服讀者。

比喻除了具有潤滑劑的功用外，還有其他更重要的功能。比喻在某些時候可以達到論述上的經濟學功效。例如，羅森柏格在〈人人皆專家〉中指出：「繪畫作為革命，替繪畫作為上天的啟示鋪好了路【249】。」另一段話：「為了要吸引大眾的注意，前衛畫家可以從學徒期滿的職工手中竊取屬於其專業特有的光芒，但即使如此，這樣的行為，並不能防止後者也以此專業賺取物質報酬。怨懟因此產生，就像每一個匯集群眾的場合，前衛陣營週遭的群眾，竟使前衛陣營成為偽作者與扒手的沃土【250】。」前一句話中，「革命」、「上天的啟示」，後一段話裡的「光芒」、「偽作者」、「扒手」、「沃土」都是比喻的用法。這些字眼若加以分析，「革命」是「某種創新的藝術」，「光芒」是「特殊榮譽地位」的簡化敘述用法。「上天的啟示」、「偽作者」、「扒手」、「沃土」等字眼則是抽象意義的形象

化。在寫作上，前者可以如實地書寫，但結果是失之平板。後者的幾個名詞在文句裡本身已是換喻，如要如實書寫，必然要大費周章重新寫出真正的意涵。比喻的潤滑劑功能，因此除了使閱讀過程通暢，更重要的還有和簡化敘述和形象化抽象意義的用途，避免解說上的生硬與單調。

比喻雖有其特定的功能，但是並非完全沒有缺點，其中最大的危險便是過多的比喻往往會導致意義的模糊。下面是清晰與模糊的例子：美國藝評家賈布列克（Suzi Gablik）在《現代主義失敗了嗎？》（*Has Modernism Failed?*）談到義大利新表現主義者的創作策略思考時，指出：「年輕一輩的藝術家似乎已取得共識，既然創新在市場上是一個絕佳的賣點，所以應付當前情況最好的方法就是不再走創新、激進的老路【251】。」在此，「賣點」一辭雖是比喻，意思卻是清晰的。相反，國內有藝評家對台灣1980年代興起的新文人畫的總評是：「『新文人畫』彷彿帶有人文主義的色彩……他們的理想是植根於非現實的幻想，在『新文人畫』的幾個重要據點，繞過那些精雕細琢的擺設和一幅幅優雅的『新文人畫』之後，是一片空茫，散發著文化雅緻的頹敗氣味【252】。」在這一段評語裡，比喻用詞「據點」和「文化雅緻的頹敗氣味」，就存在著模糊的指涉意涵；「據點」語意不明，而「文化雅緻的頹敗氣味」可能是鑑賞者對藝術作品的一種形容，但「頹敗氣味」卻是難以說清的感官用語。

故事除了具有閱讀上的潤滑作用，其在批評上主要的功能是勸誘。例如，「如果我們的藝術家都能擁抱多元主義，台灣美術未來就會出現百花齊放的繁華盛景。」或者，「多元主義已在台灣造成藝術創作上的選擇氾濫，它們有可能使當代藝術便得毫無意義。」這兩句話看是斷言，其實性質上還是故事。故事與事實不同，前者是對可能發生事物的預言，後者則是已存在的人、事、物。在批評實踐上，事實是批評的前提，故事則多用來陳述批評者對未來的期待或忠告。

如同小說，藝術批評所用的故事一樣受制於小說的基本結構，故事結尾的意味最為重要。普林斯（Gerald Prince）曾給「最基本的故事」（minimal story）作如下的定義【253】：三個相連的事件。第一和第三事件訴說一種存在的狀態（例如「約翰很窮」），第二事件是導致轉變的因素（如「後來約翰發現一塊黃金」）。第三事件是第一事件的相反（如「約翰富了」）。這三個事件以下列的方式所連接：（1）時間上，第一事件先於第二事件，第二事件又先於第三事件；以及（2）第二事件導致了第三事件【254】。

【247】Donald N. McCloskey,〈經濟學專業的措辭〉，Donald N. McCloskey et al. eds.,《社會科學的措辭》，北京：生活?讀書?新知三聯書店，2000，頁137。
【248】同前註，頁153。
【249】Harold Rosenberg,陳香君譯,《「新」的傳統》，台北：遠流出版公司，1997，頁64。
【250】前註，頁69。
【251】Suzi Gablik原著，滕立平譯，《現代主義失敗了嗎？》，台北：遠流出版公司，1995，頁114。
【252】倪再沁,〈中國水墨‧台灣趣味〉，收錄於《第一屆藝術評論獎》，台北：帝門藝術教育基金會，1995，頁133。
【253】Prince, G. *A Grammer of Stories*. The Hague/Paris: Moulton, 1973, p.31.
【254】Donald N. McCloskey,〈經濟學專業的措辭〉，Donald N. McCloskey et al. eds.,《社會科學的措辭》，北京：生活‧讀書‧新知三聯書店，2000，頁143。

故事不同於非故事，但在批評家看來有時並不易分辨。批評所用的故事和非故事可以下列四個模式來說明：

（1）台灣美術落後國際潮流，於是努力引進西方藝術資訊，結果美術發展就迎頭趕上主流國家的步調了。

（2）今年的國片輔導金總額增加，結果使得今年的電影產量高出前五年產量的總和。

（3）當體現理念的秩序和現世歷史真實的真正哲學誕生之時，藝術將趨於衰亡。

（4）19世紀後期，日本奉行維新政策，富庶又強盛。

以上模式中，（1）（3）是故事，（2）（4）是非故事。故事和非故事的區分是，前者沒有事實作為根據，後者則是事實。

故事雖然不是事實，但這不表示講故事的時候，可以天馬行空，毫無根據。批評家必須為美術史上確實發生的事實，以及他認為相關的邏輯和比喻所約束；即使如此，他還是可以根據相同的事實，以不同的方式（譬如進化論或突變論）來講故事。

誠然，藝評家是一個詩人，可是自己卻往往並不知道。此外他又是一個講故事者，我們不難遇到批評家在論述中使用故事。局外人比藝評家更容易看出藝評家講的故事，因為藝評家所受的訓練使他們覺得自己不是在講故事，而是在說明事實。藝評家可能會同時誤用比喻和故事。比喻者，如前述賣點、革命，故事者，如國族藝術的命運。一般而言，藝評家都不知道自己在誤用一個故事－他們往往認為自己只是在以歷史為借鑒。假如有人指出他們用上了比喻，他們也許會大吃一驚，因為他們認為自己只是以事實為指引。

對大多數藝評學家來說，「故事」這個詞語，就是一個相當於閒言碎語或奇聞軼事的貶意詞，即無事實或科學根據。藝評學家喜用的如「模型」、「理論」、「方法」等術語，是從自然科學領域借用的，帶有科學的可信性，表示客觀的批評家不帶偏見地作陳述，而且是用適當的邏輯程序建立起來的。很多藝評學家堅信真正的批評家可以保持「客觀」，認為客觀性是個人的特質。做出這樣的姿態本身就是權力所賦予的。

然而事實是，任何藝評敘述「都不可避免帶著詮釋、殘缺及偏袒【255】。」對聽故事者來說，他們知道故事是不完整的，是多種可能的其中一個版本而已。他們也知道，批評家傳達信息時，明擺的是「有偏好、不完整、有侷限、存私心的【256】。」聽故事時，聽者清楚批評家的觀點及利益，也知道為什麼要講這故事。藝評家就如同詩人用比喻、小說家採用故事，目的不是為了潤飾文章，而正是為了從事藝評本身。

（三）小結

博學之士傾向於專攻修辭四綱要中的其中一項。但是藝術批評上的分歧顯示事實和理論是不足夠的【257】。自50年代以來，西方藝術批評自以為可以縮窄至修辭四綱要中的事實和理論的部分。西方一些文藝批評頗為突然地開始相信他們的所有批評問題，可以化約成一種人工的語言就行了：批評家篤

信所有的批評問題可以縮窄到語言之中；畫家則篤信所有的問題可以縮窄到平面之上。人們認為事實和理論就能夠帶來洞察和確實可信的真理。

然而，在實際的批評中，修辭四綱要的每一部分都同等重要。批評者如果太過熱衷於故事或比喻，或者只在事實和理論之間琢磨，就會在其他部分說出愚蠢和不可信的話來。批評家最好能忠於觀察真的事實，依循合理的理論，講述真確的故事，使用恰當的比喻，這樣就能避免任何一種素材的濫用。四者兼備便可得出切合實際的批評論述和有價值的批評典範。

第四節 批評寫作模式

就創作媒材來說，藝術家可以有很多的選擇，他可以用油彩、水彩、炭筆、鉛筆、粉彩、照相機等媒材來捕捉眼前的景色，但是對藝術批評者而言，他所能使用的媒材卻只有一種，那就是，語文，包括口語和文字。藝術批評基本上是一種文學創作，一種混合著描寫、說明、議論等體裁的文學類型。就真實的藝術批評寫作而言，雖然到目前為止，尚無一致的寫作體裁，不過在撰寫時，大致上有著描寫、說明、議論三種類型，或這三種類型的混合體。

從現實來說，批評的寫作並無統一的模式。自18世紀的沙龍藝評開始，藝術批評寫作至今的發展仍然是處於百家爭鳴的狀態。1960年代起，美國學院視覺教育學界，為了教育的實際需要，掀起為批評寫作制定模式的風潮，最早如費德曼（Edmund Feldman）的三段式批評模式。爾後，密特勒（Gene A. Mittler）採費德曼的批評模式，加以擴充成為其獨有的批評模式，可能是截至目前為止最完整的視覺藝術批評模式。

此處介紹兩種可行的模式如下：

一、密特勒批評模式

密特勒博士在其1986年出版的《聚焦下的藝術》（*Art in Focus*）書中，提出一套包括兩段八步驟的批評模式，特別適用於視覺藝術類批評寫作。其中所謂兩段，即前段為「從藝術品本身解釋藝術品」，後段為「從歷史角度認識藝術品」。前者又稱為「藝術的批評法」，後者為「藝術史的批評法」。在這兩大批評步驟中，每個步驟又各細分為描述、分析、詮釋、判斷等四個階段。換言之，密特勒的批評模式是傳統形式主義藝評與藝術史研究兩方法的結合。此種批評模式可避免傳統藝評家只「就畫論畫」或美術史家僅「就史論畫」的缺失。前者的方法常使批評淪為「各說各話」的無政府主義狀態；後者的方法則常陷藝術批評於史料與藝術理論中打轉。

【255】Diana Strassmann,〈經濟學故事與講故事者的權力〉，Donald N. McCloskey et al. eds.,《社會科學的措辭》，頁200。
【256】同前註，頁199。
【257】Donald N. McCloskey,〈經濟學專業的措辭〉，Donald N. McCloskey et al. eds.,《社會科學的措辭》，頁135-136。「科學一詞純粹解作『有系統的研究』」

對一個稱職的藝評家而言，密特勒的批評模式要求批評家在面對一件藝術作品時，應同時對作品的內在與作品的外在有充分的了解。在前者中，他要了解的問題包括：（1）作品呈現了什麼？（2）作品是如何組織起來的？（3）作品的意涵是什麼？（4）作品有多好？（How good is it?）這些問題都屬於「內在批評」的要素，它們在作品中可以找到解答。在後者中，它需要知道的問題有：（1）作品的創作者及其完成年代；（2）作品完成的地點；（3）作品的風格；（4）創作者（或作品）所接受到的影響，以及它對後人的影響。這些問題都屬於「外在批評」，必須從作品外尋找答案。簡單說，藝術批評所需要知道的事情，基本上包括了作品本身，以及跟作品有關，但在作品中看不到的東西。

以一件繪畫作品為例，一個批評者須先「就畫論畫」，「描述」它看得到的內容，「分析」它的形式，「詮釋」畫中的含義，然後再「判斷」畫本身整體上的優缺點；下一個步驟是「就史論畫」，找出創作者生平、創作時間地點與當時社會背景，並且，分析此畫在風格及處理上的特色，以及此畫與同時代藝術品之間的異同之處；接著是詮釋此畫在創作上所受的影響來自何人、何處，最後再判斷此畫在歷史上的重要性及地位。

綜觀密特勒的批評模式，以現代的批評方法學來說，「從藝術品本身解釋藝術品」，或者說，「藝術的批評法」，本身傾向於現象學的批評方法。「從歷史角度認識藝術品」，或者說，「藝術史的批評法」，其實質內涵屬於歷史的形式主義批評。換言之，密特勒主張以現象學的批評方法來解釋作品的內在意義，以歷史的形式主義批評來分析作品的外在意義。

但是密特勒的批評模式並非毫無缺點，就其批評模式來說，前者失之於主觀，甚至容易導引批評到各說各話的無政府狀態；後者則因建立在線性藝術史觀上，難以避免陷於歷史進步觀的意識形態。

二、溝通理論批評模式

（一）概說

理論上，話語的溝通是由「說話者」將其「話語的內容」傳達給「聽者」，此即當代文學批評上雅克慎「溝通理論」的前提。若以視覺藝術為例，「說話者」是藝術家（artist）；「話語的內容」是藝術作品，包括作品的內容（content）、形式（form），以及創作時的歷史脈絡（context）；「聽者」是觀眾（spectator）。以溝通理論為基礎的批評模式，在批評一件藝術品時，藝術家、內容、形式、歷史脈絡、觀賞者等五個對象都需考慮進去。它們是構成批評的組成要件。

在這五個分析批評對象中，它們的先後順序是：（1）內容（2）形式（3）藝術家（4）歷史脈絡（5）觀賞者。在「內容」一項，我們要描述看到的內容，包括作品所使用的題材和可能含意、作者的可能表現意圖等，簡單說，「作品呈現了什麼？」「形式」一項，指的是藝術品本身的結構，包括它所使用的元素與構成它的原則，或者說，我們需要了解的是，「作品是如何組織起來的？」「藝術家」一項內，我們要找出作品的創作者生平。在「歷史脈絡」一項中，我們必須知道的是藝術品的製作年

代、當時的政治、經濟、文化氛圍以及一般社會背景。「觀賞者」一項，包括藝術品完成時代的與後來的收藏者與觀眾，當然也包含當代的。「觀賞者」並不僅僅指觀眾、聽眾、閱讀者而已，在現代社會裡，藝術的得以流通，還仰賴其他中間人物的參與，如文藝理論學者、批評家、藝術史學者、藝文記者、文化官員等等，這些人可說是藝術品的積極觀賞者，他們的觀點往往左右了藝術品的價值判斷，一般人常常是透過他們的觀點，作價值的判斷。在「觀賞者」一項內，我們要了解的正是在後者的觀點下，「作品有多好？」我們可採用他們的意見，以作為自己評價該作品的參考指標。當然，我們也可以完全不同意他們的看法。畢竟，每一個時代的人，對同一件藝術品可以有不同的喜惡態度。

（二）藝術批評的分析步驟

（1）內容

在描述內容（content）時，批評者的任務是去發現作品中的意義（meaning）、情境（mood）或觀念（idea）所在。但是在描述時，批評者應假設他對眼前的作品一無所知，包括作者是誰、製作年代、創作動機等。相反，他應持看圖說故事的態度。在描述內容時，我們不能再把藝術品當成一種自足的視覺結構，具有固定的意義，我們可以正確地感覺到。相反地，在描述內容時，作品本身負載著不自覺的運動，它們的意義是我們主動投入與視覺結構交往之下產生的。換言之，我們不應把一個作品當作是一個意義深遠且完整的結構體；相反的，意義是我們在描述時產生的。我們也無須假設作品是作者把他的意念，透過題材、形式、風格、結構的運用之下的成果，所以，我們在作批評時，就必須嚴格把這些心理過程與製作過程還原。我們應該讚同讀者反應批評家所主張的，一件作品的意義是讀者的產品，而非藝術家的創作物。藝術作品雖是作者試圖控制觀眾反應的產品，但在結構中總還是會有很多的空隙或不確定的因素。在分析過程中，我們必須藉著作品所呈現的因素，參與主動的創造。

我們主動的創造是否會導致離題？根據伊瑟（Wolfgang Iser）的說法，讀者可分為兩種：暗示性讀者和自發性讀者。暗示性讀者被作品本身塑造成一個會用很精確的方法去回應作品的「誘人回應結構」；而自發性讀者，其回應必定帶有個人自身經驗的色彩。但是不論我們是屬於哪一種讀者，我們激發自覺意識的過程建立起作品部分的類型，因為作品本身具有某些普遍認同的客觀特徵（例如，我們不會把畫中的樹看成河流，雖然每個人對同一棵樹的理解，不見得會是一致的），因此藝術品一直可以被侷限於一個可以理解的意義和範圍內。正因為我們對於作品總會在作者的原意之外，額外地添加個人的意義，我們可以說，任何閱讀都是對的。在這個閱讀的過程中，我們其實是在建構一個完全的、對我們而言是充滿意義的整體。這些是我們對作品的預期產生的。

（2）形式

在某種程度上，藝術所使用的形式（form）已在藝術品中形成自足的生命。18世紀康德的美學研究已提出人類具有普同的感覺能力，他稱之為「共通感覺力」（common sense），近代的研究更證明，在同一文化下成長的人群，對同樣的藝術形式會有共通的反應。

藝術是一種特殊化的圖像語言模式，認為藝術使用的圖像與一般的圖像是對立的。它有一般圖像的基本功能，能成為和觀賞者之間溝通的工具。但是，藝術上的圖像語言不同於一般的語言，因為它使用特殊的形式，以區別於一般日常生活中的圖像。

雖然我們不必認同新批評的說法，認為批評無關作者生平、文學的社會爭議、文學史狀況的調查，也堅持對文藝的關懷不在外在世界的狀況或作品的影響，而是在作品自身詳細的考察，但是我們應該把藝術品當作一個獨立自主的個體。形式的分析原則是要客觀，並要引用客體的形式本性，要把作品本身的形式自主性，看成如同本身獨立存在一般。在分析藝術形式時，要細讀作品，分析作品中形式的相互關係，找出構成作品組織間的特殊手法。

分析藝術形式的原則基本上是分析其結構，而且要把藝術品想像成一種特殊的語言組合，重點是分析藝術元素的個別功能、元素間的互動效應、結合而成的元素所達到技法。易言之，形式分析的重點在於全盤架構和個別形式元素之間的系統性連貫問題。我們必須注意到，一件藝術品，不論是文學、美術、音樂、舞蹈、戲劇，或任何形式的，應該主要是一個意義架構，此架構主要建立在以藝術元素為形式素材，以藝術原則為構成骨架的形式基礎上。

在形式分析過程中，批評者的工作包括有：（1）作品的構成方式（2）作品的風格（3）創作者（或作品）所接受到的影響；（4）創作者（或作品）對後人的影響。

在分析形式時，批評者應試著去了解一件作品中的「藝術元素」（elements of art）是如何被有機地組織起來。所有視覺藝術品都是由各種不同「藝術元素」，包括色彩（色相、彩度、明度）、明暗、線條、紋理、形狀，及空間所組成。而這些元素經過藝術家按照不同的藝術原則（principles of art），包括平衡、對比（強調）、和諧、多樣化、漸層、運動／旋律、比例、統一，構成各種不同的視覺效果。

在進行藝術品形式分析時，藝術批評初學者可從密特勒建議批評者使用的「設計圖表」（Design Chart，表格）。從「設計圖表」中，批評者就作品中的藝術元素與藝術原則找出畫中的組成原理，藉以探討作品效果從何而來。批評者此時的目標是形式的分析，內容則應放在一邊去。其作業方式是在設計圖表中找出畫作中表現較為明顯的元素—原則組合。（如明暗—漸層、明度—和諧、紋理—變化、形狀—對比、空間—旋律等），然後再逐一解釋其組合之間的關係，及其產生的特殊意義。

（3）藝術家

描述藝術家（artist）旨在敘述作品是由何人、何時、何地製作出來；換句話說，在分析藝術家或創作者的過程中，首先要知道的是（1）作品的創作者是誰？（2）作品完成的年代（3）作品完成的地點等事實。此外，創作者的出身背景、社會地位、美學觀點、風格等也都是研究對象。這些因素往往決定一件藝術品最後的風貌。

在分析藝術家時，下列三點應列入考慮：

（1）藝術家的風格表現能力。偉大的藝術家都有特殊的眼光。例如，在畫作中，藝術家以其獨特的方法傳達他所眼見的世界。歷史學家稱此獨特的表現方式為個人風格。另一方面，多數藝術家在表現的技法上或觀念上都會與其同時代人有關，此為群體風格。（例如雷諾瓦與法國印象派風格上的關聯）批評者在作歷史的分析時，即應指出藝術家的風格特色或獨特的表達概念，然後再與同時代或同一流派的藝術家比較，以確立藝術家的歷史地位。

（2）藝術家出身的社會階級。藝術家出身的社會階級必然在一定程度上影響他的創作內容與審美趣味取向。階級成分事實上關係到藝術家的教育機會和生活方式，甚至人生觀。這些影響到藝術家的職業視野與品味，它們的複雜性可以說是恆常地具有其重要性。藝術家的階級審美品味認同與發展幾乎出現在歷史上的每一個時期與每一個地區。藝術脫離不了社會階級意識的支配，它的認同與排斥都跟藝術家的出身階級息息相關。

（3）藝術家的創作自由度。藝術家是一個在權力遊戲和特定時代意識形態中，所塑造且被置於適當位置的主體，他也許可以為個人的主動保留一些機會，但是作者的創作自由範圍在哪？我們應該認清，藝術被認為自由或獨立地創作，而藝術家擁有完整的、獨特的、持久的個人身份是一種廣泛存在於資本文化之中的幻覺。儘管我們必須承認藝術家擁有自由和原創性，但我們更應該去了解，什麼社會動力促成或抑制藝術家的獨特風格與新技法發明。缺少了對歷史脈絡的理解，只一味地讚揚藝術家的天賦，或是責難他的平庸，都足於造成對藝術生產過程解釋上的片面性。誠然，就像一般人一樣，藝術家也具有自主的人格，但在藝術創作過程中，他多少必須順應生產的社會機制與社會意識形態，他的創作自由是有限的。

（4）歷史脈絡

在分析作品的歷史脈絡時，依照新歷史主義的說法，下列幾個觀點必須列入考慮。

（1）藝術並非被超越時空的價值標準所支配的，它也不佔有一個外在於經濟、社會、政治傳統的「跨越歷史」的美學領域。相反的，一個圖像或一則文本只是在宗教、哲學、法律、科學等眾多隸屬於特定時空情況下的一個圖像或文本罷了。在上述這些領域中，圖像或文本並不佔有獨一無二的地位，也不具有特權。

另一個問題是，我們必須正視在每一個時代裡，很多圖像或文學文本之間，總會呈現出分歧的不和諧聲音，這不只表達正統的，也表達了創造文學的時代之顛覆性力量。進一步說，順應讀者心意的情節看來像是一種藝術的解決手法，其實只是虛幻、欺人的，因為那是提供了包含權力、階級、性別和社會群體的未解決的衝突效果，這效果才是建構文本表面意義的真正張力。

（2）歷史不是由同質、穩定類型的事實和事件所組成的，因而，它不可當作一時代文學背景的解釋依據，也不可簡單地說是在反映歷史，也不可批評為一種以簡單、獨一的方法展現出決定一文學特質的物質狀態。任何一個圖像或文本都深植於時代情境中，是在機構、信仰、文化權力關係、實踐、製造的網絡中的互動要素之一。這些要素構成我們所說的歷史。不管在單一圖像或不同種類的圖像之

間，或圖像和生產它的制度文化等情境之間，存在著經濟系統對藝術和美學的互相滲透之事實。導致藝術品的產生和流通，牽涉到一個互相有益的交易，包含了可數的愉悅和興趣之回饋，在此，社會的主導性貨幣、金錢和名望都永遠不變地牽涉在內。

（3）歷史的過去與現在不是一致的，而是不連貫的、斷裂的和不相干的。在這樣的認知基礎上，我們才能與早期的圖像保持距離，以便找出過去與當代在意識形態上不同之處。

當詮釋一件藝術品製作的歷史脈絡時，藝術批評考慮的是（1）當代審美理想對藝術家的影響；（2）當代社會對藝術家的期待；（3）藝術家創作時所持的理念等。大部分現存的藝術品都是藝術家在他生活時代下的產物。每一個時代的藝術家，不論他是否意識到，必然受到當時的審美理想的影響；不論他是否順從了當時的社會對他的期待，每個社會都存在著對藝術家創作上的期待；不論藝術家本人是否察覺到，每個藝術家在創作時，都多少會保有與他人不一樣的創作理念。這些因素，往往是形成「時代的風格」與藝術家「個人的風格」的意識形態基礎。

就時代的風格來說，當代審美理想對藝術家的影響和當代社會對藝術家的期待，這兩者是形成時代共同藝術風格的意識形態基礎。就個人的風格而言，除上述兩項之外，藝術家創作時所持的理念或個人特殊習性是決定性的因素。

（5）觀賞者

分析「觀賞者」（spectator）的任務乃在於對作品整體的評價。「觀賞者」一詞在此不但指一般大眾，也包括批評者本人，而後者的角色尤其重要。批評者是作品觀賞者的重要成員之一，他的批評往往左右著一般大眾對一件藝術作品的看法。他的評價工作建立在前述對藝術家、內容、歷史脈絡、形式的分析基礎上。評價的工作帶有主觀的成分，因為一件藝術品它所隱藏的意義往往是十分複雜的，它可以因不同的人而有不同的詮釋，批評者可就他個人的見解做主觀的解釋。在評價的過程中，批評者要探討的並非畫中的題材、也不是視覺效果而已，而是批評者對藝術家、內容、歷史脈絡、形式等各方面表現的綜合評估。批評者在此階段不但可以表達自己的看法，也可以引述別人（包括一般大眾與專家）的觀點來支持或強化自己的看法。

分析「觀賞者」的工作因此可看成是藝術價值的判斷。所謂價值，在此是指藝術上的與審美上的。某些作品比其它作品重要或傑出，因為它們呈現出更優越的表現技巧，這些技法甚至對後代的藝術家有所啟發作用，這是屬於藝術價值上的；同樣地，某些作品比其它作品重要或傑出，因為它們表達了更深刻的思想情感，提供大眾更多的審美享受，這是屬於審美價值上的。批評者在此步驟要做的是決定一件藝術品在藝術上的或審美上的重要性有多少。

在分析「觀賞者」這個階段時，觀賞者的意識形態必須考慮進去。我們必須記得，藝術家和觀賞者一樣，都會被時代的情境與意識形態所塑造。因此，想要客觀無私地批評一件藝術作品，充其量只是一種遙不可及的幻想而已。在我們的觀念與藝術家的觀念恰巧相符時，我們會把該作品「自然化」，把一件製作於時代情境或意識形態與我們相似的，解釋為此乃人類普遍及永恆不變的經驗。當我們的

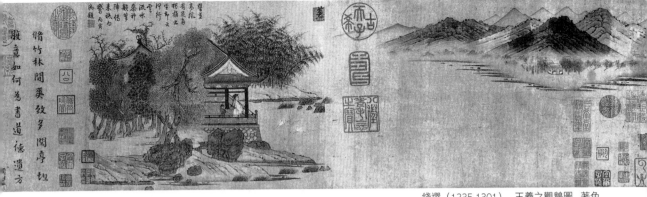

錢選（1235-1301） 王羲之觀鵝圖 著色
水墨畫 紐約大都會美術館藏（全圖）

意識形態不同於藝術家時，我們往往會不自覺地「篡改」原著的意
涵，加以解釋，以符合我們自身文化的成見。在這樣的認知基礎
下，「觀賞者」，不論是社會大眾或批評家，對作品的反應都不可
能絲毫不帶當代的意識形態色彩。正是在這樣的認知下，分析「觀
賞者」就需要考慮到意識形態的問題，並客觀地加以分析。

　　另外，在分析觀賞者的對藝術品的反應時，我們要時時提醒自
己，批評的觀點一方面是會隨著時代與意識形態在改變，另一方
面，後世的讀者和批評家在接受了早期的批評觀點之後，會使一件
藝術品衍生更多的、更分歧的意義。我們無須堅持自己的看法才是
最終的解釋。相反，我們應該首先就要拋棄尋找「終極的」詮釋這
個想法。在某種意義上，我們可以說，所有的藝術詮釋都只對當代
人產生意義，所有的詮釋都只是現階段的，因為我們無法限制後世
的重新詮釋。

　　根據伽達默爾（Hans-Georg Gadamer）的看法，詮釋就像是連
綿不斷的讀者與藝術作品之間所延伸的對話，在此對話過程中，藝
術品的內涵不具有固定的或最終的意義與價值。

（三）藝術批評實例：錢選〈王羲之觀鵝圖〉

　　以下是根據上述的方法與步驟所寫成的藝術批評，對象是元代
錢選所畫的〈王羲之觀鵝圖〉，方法上是當代各家批評理論的交叉
運用：

（1）內容

　　眼前中央部位，我們看到一座涼亭。亭內有一穿著古裝的男人
正站在欄杆旁凝視著湖中戲水的鵝。涼亭內、男人後側站立一兒

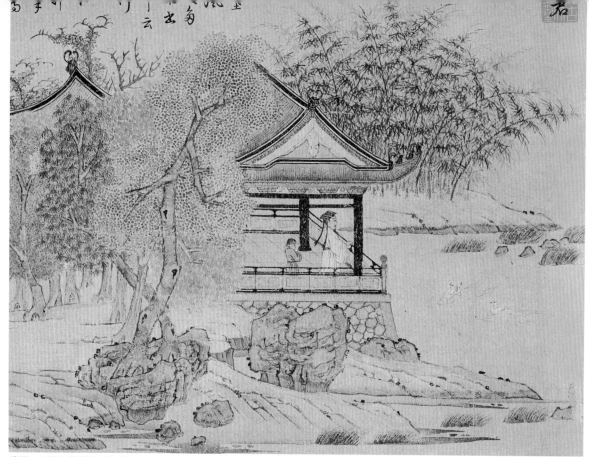

錢選　王羲之觀鵝圖（局部）

童。這孩童似在看鵝，但又好像只是對空發呆，他雙手合抱於胸前。老少之間的關係似乎不像父子，倒很像是主僕。兩者之間的主從關係可從兩人站立的距離揣摩出來。

　　前景處，有一些石頭，它們的形狀有尖銳的，有平滑的。岩石下、湖岸旁長了一些水草。涼亭看起來是蓋在湖邊的。圖左是一處樹林。林後隱約可看到一屋宇，但只是屋脊部分，屋宇下方為樹林所遮蓋。涼亭的隔岸是一處竹林。竹林之後不見任何景物存在。竹林背後彷彿是無限的天際。此畫整體印象是平靜、涼爽。畫中唯一有動作的是湖中的兩隻鵝。

　　在仔細分析此畫的結構後，我們仍然很想知道為何畫家要將老者與鵝列入視覺形式上的焦點。畫家在此畫中想告訴我們什麼訊息呢？首先，讓我們假設畫中的主角是中國古代的某個官吏（他的穿著不像我們熟悉的普通市井小民）。第二，站立一旁的孩童可能是老者的書僮或僕人。第三，從畫中景物看來，老者與書僮正外出郊遊，因為涼亭所在無其它屋舍，判斷為公眾出入的水榭樓台之類。第四，從主僕身穿長袖可看出這時若非初春即為秋分時節。畫中顯示的是長者正享受著他的郊遊。而且從他的神態

可感覺到他正觀賞鵝在湖中嬉戲的樂趣。從他的表情中,我們似乎可以聽到他正對著書僮說:「你瞧!這些鵝的游姿多美啊!」(或者他只是在喃喃自語)。不過,從書僮僵立的姿態看來,他似乎對其主人的興致無動於衷。

整體而言,畫家在此畫中所要表達的似乎是記載一件歷史傳奇或軼事。他在形式構成上試圖以最簡約的手法既描述事件又交代事件發生的時空背景。

(2)形式

在〈王羲之觀鵝圖〉中,我們首先可以找出畫中「藝術元素」與「藝術原則」之間最明顯的幾種組合關係。這些包括(1)彩度─對比;(2)色相─平衡;(3)空間─比例;(4)紋理─變化;(5)線條─運動;(6)形狀─對比等六種組合。

當我們試著從畫面結構去了解此平靜、涼爽的感覺是如何造成時,我們驚異地發現,此畫中僅用綠、藍、褐三色而已。在舖陳平靜的感覺之際,色彩的鮮艷度並未因而被犧牲。此畫的裝飾性效果其中之一即來自褐、綠、藍色與空白背景之間「彩度」的「對比」。這三種色系穿插於各種景物之間(綠色出現在樹葉、湖岸、竹林、水草;藍在岩石上;褐分佈於樹幹、圍牆、樹葉、堤岸)所形成的「色相」分佈之間的「平衡」,是畫面清新而又平靜的原因之一。在「空間」的安排上,畫家使用三組平行線分離出近、中、遠三個層次的空間。這三組平行線同時以前多後少的「比例」強調前景的重要性,以及淡化遠景的視覺的地位。前景的「線條」出現在湖岸─從左向右各有三條水平線延伸至畫面上的右側。中景涼亭的欄杆、屋脊所使用的線條構成畫中主題所在。遠景竹林前的湖岸線是框住整幅畫的空間要素(即最遠的景物在此打住)。

就「紋理」的「變化」而言,此畫不但應用各種不同線條描繪屋宇、人物、樹石等輪廓線,即連樹葉的表現亦求變化。中景樹林使用各種不同筆法所形成的紋理,其目的大概是為了與前景的三棵樹與屋宇背後的樹叢區分所致。綜觀前、中、遠等各群的樹葉描繪法,觀賞者很快即發現畫家試圖以不同的「紋理」來「變化」樹葉的形狀,同時也藉以區別樹木所佔空間的前後關係。

此畫的「動感」產生於兩條交叉(暗示性)的「線條」。其中之一是順著涼亭的斜向欄杆延伸至前景湖岸的尾端;另一來自鵝群游行的方向(面對涼亭台基)所造成的斜線。此兩條暗示性的斜線交集在涼亭下方的水面上。兩線之中,由鵝群所造成的斜線形成畫面的焦點所在,它引導觀賞者的注意力往來於老者與鵝群之間。它的斜線動向被另一條由前述涼亭連接湖岸所形成的斜線所平衡住,所以整體畫面效果仍是靜態的、悠閒的。

(3)藝術家

據學者考證,現存於美國大都會博物館的〈王羲之觀鵝圖〉為元代畫家錢選(約1235-1301年)所作。錢氏在1262年時已中進士。但南宋亡後(1276)成為遺民的錢選,終其一生未再步入仕途,也一直未曾離開過江蘇無錫的老家(離南宋國都杭州僅80公里處)。錢選為宋、元交替吳錫八大才子之一。此八大才子直到1286年趙孟頫北上入京侍奉元朝之後才解散。

錢選為一文人畫家，擅長花鳥、仕女、走獸與山水等題材。山水畫中以其〈山居圖〉最具代表性，為中國近代繪畫復古之風的早期名作之一。本文介紹之〈王羲之觀鵝圖〉在筆法、著色、構圖上比〈山居圖〉更趨成熟，相信為錢氏晚期作品。

　　錢選的一生經歷南宋的滅亡及蒙古的入主中原，政治上的改朝換代改變錢氏一生的命運。宋亡時，錢選已屆中年，創作思想與畫風已臻成熟期。繪畫雖不能替錢選謀生，卻是寄情之物。更由於宋代院畫的消退，繪畫創作對文人而言有更大的創作空間。錢氏及其當代人的復古之風即在此社會經濟與文化生態的轉型之際產生。

（4）歷史脈絡

　　南宋皇家畫院為中國繪畫史上最具規模與影響力的繪畫流派，但畫院在13世紀中期因連年戰亂而停止其正常運作。俟元朝成立後，畫院制度即成為歷史遺跡。蒙古入主中原後，社會動亂加上經濟凋敝，巨幅繪畫停止生產，藝術上舊日的贊助者如皇室、巨賈已不復存在。錢選風格上的成熟期正面臨著宋元社會轉型期，新的社會形態正在形成中，畫家的創作環境也在改變中；新的藝術「生產模式」也逐漸在取代舊的生產模式。

（5）觀賞者

　　此畫清晰地表達出畫中主角與鵝群的心境情態：平靜與快樂。平靜來自悠閒自得的人物、扶疏的樹木，以及環繞在主題人物與湖中鵝群的景物。快樂則來自嬉戲的雙鵝。如果此畫的重心是在表現老者觀鵝的話，此畫的最明顯缺點可能是主題人物與鵝在整體比例上失之過小。如果畫家將人物與鵝安置在前景處，主題或許會更突顯，立意會更清楚。但就整體而言，此畫在表達春日婉約之美及人物、鵝群之安祥甚為成功；在佈局、設色、線條的運用上亦有可觀之處。

　　元初繪畫的復古運動目標並非回到過去。精確而言，是尋求以唐宋「精選的次傳統」為出發點，再闢新蹊徑。錢氏在〈王羲之觀鵝圖〉採用的正是唐代青綠山水的傳統。在文人畫的領域內，唐代的青綠山水屬於次傳統，錢選以青綠山水為復古的摹本，但是運用上他並無意要全盤採用唐人的技法——包括使用鮮青、鮮綠的設色，以及尖峭的造形。「青綠山水」對錢選而言也許只能說是「歷史風格」（art-historical style）的借用而已。在〈王羲之觀鵝圖〉中，錢氏試圖將他熟知的山川、樹石、樓宇、人物套進唐代青綠山水的框架裡。但在歷史風格的套用上，錢選另外加入樸拙的成分，使之有別於以傳統青綠山水所具有的匠人風味習氣。

　　從這個角度來看，錢選是屬於中國繪畫史上從古代轉變到近代的革新人物。錢氏企圖為僵化的宋院體畫風注入新生命。復古運動雖非起自元，但錢選卻是歷史上第一個帶動復古並使之成為主流風格的中心人物。復古運動早在宋代即已開始，主要人物如李公麟、趙令穰、王詵。但在元以後，因文人畫抬頭及院畫式微，所以復古、擬古等不同「歷史風格」的一再借用相繼產生。錢選〈王羲之觀鵝圖〉在中國繪畫史上可視為「近代」文人畫創作觀念上的雛形。錢氏線性的風格在高克恭的畫中出現技法成熟的面貌，並且發展至明代仇英時已達形式上最完整的境界。

在〈王羲之觀鵝圖〉中，錢選要表達的是第四世紀晉朝大書法家王羲之的軼事。相傳王羲之喜觀賞鵝之游水，並從鵝的頸部活動領悟出書法的運筆絕竅。

然而，就技巧熟練度而言，此畫並不十分完美。例如畫中樹葉、竹林的筆法狀似圖案畫法。建築物的處理尚嫌拙劣，尤其是涼亭屋頂向後延伸的部分，以樹葉掩蓋，交代不清。湖中雙鵝游姿亦顯僵硬。這種僵硬與笨拙幾乎隨處可見。

錢選在此畫上所呈現的笨拙並非導因於個人技術的不成熟。錢氏早在童年即受繪畫訓練。從畫家傳世的〈山居圖〉中我們可以確定，筆墨格局處理上的笨拙是一種刻意的表現。「刻意的笨拙」是元初新繪畫的美學觀念。錢氏的笨拙風格在中國山水畫史上成為另一支流派；錢選似乎認為「真正的品質永遠只顯現在有鑑賞力者的眼中，不管是什麼風格」。此新美學理想自元以後演變為文人畫不求形似的批評標準。錢氏所開的樸拙之風可以從趙孟頫的山水畫中看出其傳承。

推論元畫為何走向簡樸寫意的原因，答案可以從當時藝術創作的生產模式（mode of production）的改變找到。此「生產模式」的改變導因於社會上層結構（包括政治的、文化的、意識形態的）的轉變：第一，文化上的主導者（如宋代畫院）之瓦解，傳統藝術失去理論上的護衛者；第二、繪畫創作目標不再是為滿足王室、貴族、巨賈之品味；第三，自元以來，主導繪畫思想的是士大夫階層而非畫院宮廷畫師。此三因素決定元代藝術生產方式的改變，而生產方式的改變隨後又決定了美學思潮的走向。因為文人成為繪畫創作的主流作者，但為「符合」他們「眼高手低」的生產方式，繪畫上的簡樸技法導致審美上重意境輕形似的美術觀念的產生。

士大夫繪畫雖早在11世紀即已存在，但在元以後才正式成為中國藝術世界的主導者。宋亡後，士大夫繪畫（文人畫）開始成為文人之間溝通訊息、傳遞思想的主要媒介物。元以後，繪畫在文人的「生產」控制之下，逐漸與詩、書結合為一體，成為一新的藝術形式。仔細檢視錢選的繪畫作品，則不難發現詩與書法在其畫中所佔有的地位。

從以上的敘述中，我們看到一則關於元代畫家錢選所作〈王羲之觀鵝圖〉的批評，這則批評的敘述對象，根據它的順序，依序是內容、形式、藝術家、歷史脈絡、觀賞者。這個順序只是為了完整顯示各個被敘述對象而已。在實際的藝術批評寫作中，這樣的順序並非定則，我們可以隨著實際上的需要，調整它們的順序。

● 第十一章　藝術批評的寫作程序

　　藝術批評和藝術創作一樣，也有一個創作（寫作）過程，要經過準備、構思、寫作三個基本階段。藝術批評寫作過程是一個艱苦繁複的精神生產過程，是對批評對象的認識和詮釋過程，是運用藝術批評的標準和方法的實踐過程【258】。

　　在正式進入批評寫作之前，有兩件事情需先確定：一是寫作的對象是什麼，另一個是怎麼寫。首先，寫作對象的選擇基本上是一個形而下的工作，在動手寫作之前就必先確定。批評寫作的對象可說舉凡和藝術有關的議題都屬之，例如，藝術作品、展演活動、官方文化政策、藝術教育政策、藝術潮流、藝術理論、藝術史方法學、批評理論、批評意識形態、藝術鑑定實務、藝術市場、藝術媒體體制、批評寫作風格等等，在廣義上都是寫作的對象。然而，在批評寫作實務上，藝術作品的批評寫作仍是最基本的、最具挑戰性的。這是因為幾乎所有批評的議題，都不可避免地圍繞在或牽涉到藝術創作這個主題上。沒有藝術創作就沒有藝術的問題存在，藝術作品因此成了最根本的批評對象。

　　其次，確定寫作對象後，怎麼寫的問題看似簡單，但其實仍有一些步驟必須遵守才能勝任愉快。批評寫作至今並未發展出一套固定的格式和體裁，可說還是五花八門、天馬行空的時代；批評寫作既缺少任何可依循的規範，又無需嚴格的邏輯推論能力作後盾。但是為了有效地寫作，如何寫作藝術批評仍有一些原則可參照，如論述策略、論述模式、論述複雜程度，都是屬於「怎麼寫」和「寫給誰看」要考慮的問題。這一部分在前一章微觀藝術批評的討論中已有說明。本章中，在「怎麼寫」的問題上，這裡僅就批評結構部分略作說明。

第一節　藝評寫作的對象

一、概說

　　藝術批評寫作的第一個階段是準備階段，也就是確定批評對象及圍繞對象搜集資料的階段【259】。從理論上說，所有藝術現象，包括藝術批評本身，都是藝術批評的對象。但在批評實踐中，正如不是任何生活現象都可以作為藝術創作的題材一樣，也並不是任何一個藝術家、作品和藝術現象都能夠作為某一具體批評的對象。藝術批評也有一個嚴格選擇對象的問題。進行藝術批評寫作的第一步，就是要認真選擇、確定好批評對象。確定批評對象時，有幾個原則應當遵循：

（1）**批評對象應當具有一定的藝術水平，也就是說必須值得批評。**換句話說，就是選擇那些較好的作品或藝術家作批評對象，至少應當在某一方面已有相當水平。

（2）**批評對象應當具有一定的代表性。**如在一定程度上體現出某種創作傾向、某種藝術風格、某藝術流派、某種題材與主題及社會作用的作品、藝術家及藝術現象，就適合作為批評對象。缺乏代表性的作品和藝術現象，一般不宜作為批評對象，因為很難寫出有廣泛影響的批評。

（3）**批評對象應當具有一定的社會意義，諸如理論意義、實踐意義，甚至某種否定性社會意義。**這一點對於原理批評寫作具有特別重要的意義。這種批評對象屬於批評上的研究課題。它對新藝術發展可以產生啟發作用，進而帶動藝術理論、藝術批評的展開。

（4）**批評對象應當具有當代性。**一般說來藝術批評應當選擇當代新人、新作、新的藝術現象作為批評對象，這樣有利於寫出新意。藝術批評在某種意義上說，就是「當代藝術批評」，這是與藝術遺產研究如藝術史有所不同的。

（5）**批評對象應是批評者所能處理的。**要考慮批評對象的難易程度與批評主體的能力，在主客觀是否一致。如果批評課題難度太高，批評主體程度有限，與其勉為其難，就不如另選對象【260】。

然而在實務上，寫作藝術評論有時可以選擇寫作的內容，有時卻是來自於編輯的指定，或是為了對讀者負責而著手寫些特定重要的展覽。當你是自我挑選題目時，最好是有興趣的、也可以選擇熟悉的對象，或所知甚少，但能從中習得更多者。總之，你必須在情感和理智上都十分投入你所撰寫的內容，更要在情感及知識上都投進去，並對你的文字表現誠實負責。

以下分別就不同的對象做書寫上的建議：單一作品、個展或是聯展的評論寫作都是不同的挑戰。

二、展覽評論

（一）單一作品

書寫單一件作品（single work）有助於你更詳盡的認識作品。大致來說，單一作品通常是創作者一貫作品脈絡的一部分，而每一件藝術品總隱藏在文化的情境當中，並深植於文化脈絡，這些都是可供書寫的資訊的一部分。觀看一個群體部分與文化的形成，有助於瞭解單件作品。試著定出作者為誰、何時製作，對當時欣賞作品的人有何意義。

針對單一藝術家的作品寫作時，應提供藝術家成就的概觀，指出令作品顯得卓越的整體風格。應考量展覽是否為現存或已故藝術家的回顧展，藝術家的風格有無隨著時間變化，或如何遞嬗，是新秀或成熟的藝術家。

（二）個展

美術史家常關注於單一作品，但藝評家卻常必須書寫一群作品，因為這意味著要關照的面向變多。撰寫個展（solo exhibition）評論時，必須要儘量提出該藝術家創作的普遍特色、風格的轉變及其原因、對其先前創作方向的傳承或變異。與美術史家不同，評論者喜好書寫展覽或大範圍作品，美術史

【258】本章內容主要參考李國華，《文學批評學》，以及 Terry Barrett, *Criticizing Art:Understanding Contemporary*。
【259】李國華，《文學批評學》，頁227。　　　　　　　【260】同前註，頁229。

家通常喜歡專注於單一藝術品，並試著決定是何人、何時做的，對當時代人有何意義。而藝評家通常寫一個展覽或作品的整體，不用侷限於每一個細節，而取同一藝術家的幾件作品來做比較，省略不想提及的部分。但他也同時面臨必須對藝術家一生表現作出總結的挑戰：指出他的獨特成就，各個時期風格的轉變。

書寫個展評論必須對藝術家的成就作廣泛的論述，指出作品間使其具有特色的相似處。在寫作之際，要考慮這是一個生涯回顧展或特定時期作品展，以及描述藝術家作品風格的延續或改變。若為回顧展或對創作者藝術生涯有特殊意義的展覽，必須指出創作者風格如何改變或開展，告知讀者，創作者是年輕的專業者或成熟的藝術家，作品風格是模仿或藝術家自創的。

（三）聯展

書寫聯展是一種相當大的挑戰，如果參展人數過多時，很難就每個人、每件作品逐一論述。以下是常用的策略：（1）以一詮釋主題貫穿所有作品；以展出人數調整書寫方式，若五十五人以上不需詳說每個人的作品，只需專注於幾個重要的人和作品。有一則方法可以幫你整理、下筆：找出符合你設定的詮釋主題之作品；（2）指出最好跟最壞的；（3）描述展覽整體表現。對象為人數眾多的聯展時，必須選擇要聚焦的藝術家和作品。

對象為人數少的聯展，若人數六人左右，或許必須提及每一件作品，再進一步針對最重要或有趣的作品書寫。若超過十人，必須小心控制字數，大略提及每件作品，然後針對少數書寫。假設作品之間沒有明確的主題，試著推測何以這些作品會被一起展出。要注意展覽目錄上是否有策展人的聲明或解釋。而如果是由藝評家選擇作品聯展，那就可以思索作品之間有何關連性，同時試著去解釋這些藝術家被挑選共同展出的理由，為誰所選，展覽主題為何，可查閱策展說明，了解作品彼此的關連性。也可以考慮訪問策展人與藝術家。但若非只是從事報導，否則不該只是引述他們的話，採用他們的想法來書寫評論，而且謹記對於他們所說的都要有自己的見解。此外，策展理念也是一個很好的參考線索。但如果這個展覽是藝術家自己組成的，評論者則可審視其中的關聯性。最後，文章不應該只是策展理念和藝術家說法的再現，書寫可包含並評論策展人與相關藝術家的觀點，但應謹守自己的觀點，評論者自己的觀點才是文章的重點所在。

第二節 蒐集資料

作為一個稱職的藝評家不但要有分析作品的能力，同時也應具備藝術常識與藝術史的知識。他應該知道如何在作品中找出藝術家創作的題材、技法、動機，以此評估藝術家在創作中的表現。另一方面，藝術評批者也要知道如何在書本、文獻、書信、檔案、論述文章等與藝術品本身無關的資料中，為藝術家及其作品做詮釋與歷史定位。

一、範圍

一般說來，針對藝術品所需要的批評資料範圍，至少應當包括：（1）藝術家所處的時代和環境，即特定時代的政治、經濟狀況、文化藝術及學術、社會風俗、時代風尚等情況；（2）藝術家的生平經歷和創作生涯，包括藝術家自傳、回憶錄、評傳、傳記、軼聞逸事等；（3）藝術家的創作體會、經驗及其他創作自述、論著等形諸於文字或語言的作品等；（4）已經發表、出版的有關藝術家的批評，包括專著、論文和其他有關文章；（5）其他藝術家的同類題材、主題的作品，包括相似、相近及相對立的一些作家作品。其中，重點是藝術家生平創作經歷、相關作品圖錄、已有的批評論著三個方面。

如果評論的對象是藝評家，需要搜集的資料範圍，一般說來至少包括以下幾方面：（1）作者的生活經歷，特別是其哲學、政治觀點及文藝觀點；（2）作者論及到該問題的有關論著，包括直接或間接的論述；（3）已經發表出版的該問題的各種批評論著；（4）歷代文藝理論批評家、藝術家有關該問題的論述、專著，包括古今中外不同流派、不同觀點的代表性言論。其中，作者的有關論著、已經出版的各有關論著、古今中外有關言論三個方面是重點【261】。

二、方法

進行藝術批評總是在前人積累的資料基礎上進行的，即利用前人已有的資料成果，包括現成的各種目錄、索引、專題研究資料及研究概述、綜述等等去掌握有關資料。常用的蒐集方法不外以下兩種【262】：

第一種，從現有的目錄和索引，進行批評資料的搜集。可以按照目錄或索引去翻檢、查閱、摘錄、複印。某些專題研究的綜述、概述之類，也可以作為收集的索引。某些批評、論辯文章、創作者自述、創作體會之類中的引文、注釋，往往也是進一步搜集資料的指引，可以通過它獲得其他有關資料。如此輾轉尋找，資料會越來越豐富，越來越深入主題。它的好處就是可以彌補一些專題索引之類資料的不足。

第二種，對藝術家與其作品的評論來說，把藝術家的資料搜集齊全完備，對藝術批評資料的搜集來說，這是一種必須堅持而且行之有效的方法。

三、要求

對搜集資料的基本要求是「充分」和「準確」。

（1）**充分**。批評寫作資料要求盡量齊全、充分，只有充分的資料，才可能作出正確判斷。所謂齊全、充分，主要是相對於批評的具體需求、目的而言的。就藝術批評資料的豐富性、廣泛性而言，要做到絕對的齊全、充分，幾乎是不可能。但只要做到大體上齊全就可以了。例如，對藝術家、作品論來說，只要藝術家生平、創作經歷、創作自述、相關批評等項大體齊備，就算齊全、充分了。

【261】同前註，頁231。　　　【262】同前註。

（2）**準確**。資料準確無誤是收集工作上的第一要務。在資料選擇上，要選用第一手資料，不用或少用二手、三手的間接資料。二手資料是指某個作者的引文或轉述，三手的資料則是指引用或改寫自二手資料的資料。如果這些資料不準確、有錯誤，再加轉引、使用，就必然會造成失誤。

在版本使用上，蒐集原則是要採用最新版本和具有較高學術或藝術價值的版本。一般說來，最新版本通常內容比較正確和完整；具有較高學術或藝術價值的版本錯誤較少；它們往往經過精細校勘、修訂，具有文獻價值。運用最新與精良的版本可以增加資料的準確性。

四、整理

資料搜集齊備以後，還要對資料進行必要的加工和整理。所謂加工整理是指對資料的辨偽、分類、編排目錄、索引之類，以便寫作時運用。資料加工整理的注意事項，包括對資料進行鑑別與文字校勘。

第三節　寫作技巧與步驟

一、前置作業

（一）選定寫作格式

寫作指導手冊會提供註腳、參考文獻、區分章節的方式。雜誌和報紙都有其特殊的寫作模式，所有的期刊雜誌都有其編輯風格。所以在書寫前，有必要選擇一本合適的寫作指南（Writing Style Manual），不能隨意創造一種模式。例如研究領域為心理學，「美國心理協會」（APA）提供了一套操作方法可供採行，人文科學研究則是UC或是MLA。你可以在圖書館或書店找到這種風格手冊。你的選擇或許專斷，但你將發現適合你的研究領域的風格。在短文中嘗試，你將會逐漸熟悉它們。如果是要撰寫學位論文，先去查詢自己系所所建議或是希望的格式，而且可以在平時寫作短篇文章時實際練習。

（二）決定字數

在執行寫作計畫前，要先確定文章所要求的篇幅及字數，這很難，但是報紙與雜誌的篇幅有限，你必須依此為據，如雜誌通常要求字數在三千字以內，展覽評論以一千字左右為宜；現代學報目前通常接受一萬五千至二萬字的評論；一般報紙則希望刊登六百字至一千字的短評。

（三）確定閱讀對象

一旦決定了主題，還必須去界定閱讀的對象，如果是要刊載在特別刊物上的文章，要先熟悉其風格與方向，在雜誌前頁會有編輯部地址及出版方針說明等事項可參考，也可先詢問該媒體是否有寫作指導手冊，或以電話、面談的方式先與編輯取得聯繫。若是寫給大眾出版物，要向編輯尋求建議。另外，同一時間一稿最好不要二投，如果不得已，必須事先告知每個編輯。

（四）批評構思

在確定批評對象，備齊資料之後，便進入批評寫作的構思階段。在這個階段中，批評者要對資料

認真研究和深入思考，最後對批評對象的審美價值作出準確的判斷。批評構思階段是批評寫作過程中最核心，也是最艱苦的階段。這一階段正是藝術批評的「發現」階段，以及詮釋策略的形成過程，所以對這一階段應當特別重視【263】。寫作的構思不是憑空想像，而是對作品作批評式的「閱讀」，以及批評式的「判斷」。這個階段需要評論者投入大量時間與精力。

根據批評理論學者梅尼爾的說法，一個合格的批評家必須具備審美的感覺力和創作技藝的知識，並盡可能地將這兩種能力聯結在一起，以從事批評的工作。他不但要能分辨什麼是構成審美滿足的組成元素（constitutive properties），他更需要了解什麼是促成審美滿足的有益元素（conducive properties），如此他才能正確地詮釋作品的價值所在。批評構思所需要的能力便是此審美的感覺力和創作技藝的知識。

（1）批評式閱讀

批評寫作構思需要進行「批評式的閱讀」，它是指批評寫作過程中，為了獲得審美價值判斷，所進行的兼有欣賞和研究在內的一種構思活動。批評式閱讀本身具有批評寫作構思的性質，是批評構思的第一步。

（1）方法：批評式閱讀大體沿著欣賞式閱讀—研究式閱讀—驗證式閱讀的程序，對批評對象進行反覆閱讀和體味。

第一，欣賞式閱讀：是指從頭到尾或以直觀的方式，將批評對象看過，進入作品的藝術境界，從中得到一個完整的審美感受和總體印象。這種閱讀主要是一種精神愉悅、美感享受的過程【264】。

第二，研究式閱讀：是指在欣賞式閱讀基礎上，對作品的各個部分，進行探求、揣摩、研究；即把整個作品分解為各個「部分」，仔細瀏覽，同時對作品作必要的筆記，寫下自己的想法、心得、體會及發現。這種對作品的「分解」可以是多方面的，如關於作品的題材、形式、內容、主題、藝術構思、創作方法、藝術技法等，都應當分別予以關注、思索，並力求在反覆研讀、品味、咀嚼、聯想、比較之中，有所體會、發現，進一步形成某些初步感受、想法或觀點。

第三，驗證式閱讀：是指帶著研究式閱讀中形成的初步想法、體會、發現，重新閱讀作品，作進一步感受、驗證及綜合判斷的閱讀。這一過程不是「分解」作品，而是通讀作品，是對所獲得的美感體驗、認知體會的綜合，即把想法、觀察體會條理化，上升到判斷和評價。驗證式閱讀帶有歸納、系統、綜合和驗證的性質，基本上是一種理性活動。

批評閱讀的三個階段沒有絕對的界限，它們的劃分是相對的。在批評實踐中，此三個階段的閱讀往往是反覆交叉地進行。批評的構思始於這種「閱讀」，它是批評寫作重要的一環，對全盤影響重大。

（2）要求：批評式閱讀的要求如下：

第一，正確的閱讀態度。批評閱讀的正確態度就是審美態度，即把作品作為審美的精神產品來閱讀。這種審美態度的關鍵是要保持無私利、無目的、無預設立場的態度【265】。

【263】同前註，頁242。　　　【264】同前註，頁243。　　　【265】同前註，頁244-245。

第二，捕捉「第一印象」。所謂「第一印象」是指欣賞式閱讀中的最初感受。「第一印象」的出現往往是瞬間的、凌亂的、模糊不清的，批評寫作者應盡量捕捉住這種印象和感受，及時寫下頭腦中的「第一印象」【266】。

第三，反覆多次地仔細閱讀。以便對藝術作品要有深切的藝術感受，對資料要有所發現。

（2）批評式判斷

真正的藝術批評開始於審美評價階段之後，把對作品的「第一印象」上升到理性認識，作出系統準確的評判。至於原理批評則必須通過理論思維，把藝術原理與現象聯繫起來，揭示出藝術現象的某些本質或規律來【267】。

（1）藝術批評思維方式：藝術批評思維方式很多，以下列舉幾種基本方式供參考擇用：

第一，宏觀思維與微觀思維。前者可用於比較法，站在時代脈絡上，遠距離地考察批評對象與同時代或傳統的差異，從中為作品找出其歷史定位。後者可用於新批評理論所說的「細究法」，進入作品之中，近距離地透視作品的個別特性。這兩種思維，各有其不同效果，可同時採用。

第二，趨同思維與求異思維。前者是指沿著事物的相似性與同一性方向進行思考，比較批評對象與其他作品間的關係。對於理解藝術風格、主題意識、創作心路歷程，趨同思維方式極為有用。求異思維是指向事物的差異性方向進行思考，找出批評對象本身新的藝術意義。這兩種思維方式交叉運用，往往可達到批評發現的效果。

第三，直覺思維。指突發性或瞬間性的思維方式，其思維路線往往無跡可尋。大部分直覺思維都很少留下循序思維的痕跡，「是中國古代批評的主要思維方式」，適用於審美思維的評註。

本質上，藝術批評的思維是一種兼具邏輯思維和形象思維的思維方式。這種思維往往需要靈敏藝術觸覺，以直覺思維開端，但又要能把它升到理性水準，其思維性質是邏輯性強，又充滿熱情。藝評家應當具備這種思維能力，才能對批評對象作出準確的審美判斷。

（2）藝術批評思維重點：首先，要結合理論與批評對象，找出構成審美滿足的組成元素（constitutive properties）是什麼。以「第一印象」為起點，通過對藝術「文本」的細讀，把握作者創作理念，探尋出藝術品的形成根源，亦即，對藝術批評對象的意義探源。

「意義探源」的思考路線，大體上是由三個步驟所構成：

第一，運用藝術學中的一些基本原理和知識，來確定「第一印象」在藝術學中的位置。它可能是屬於主題意象塑造，也可能屬於意象、風格、創作方法等範疇。

第二，用該範疇的基本理論和知識去衡量它，看它究竟達到了何等程度，如是主題塑造，那麼這個意象的典型性、概括化和個性化如何，從中確立一個基本的判斷。

第三，接著探求作品是以何種途徑和手法達到這個水平。例如對主題意象的經營來說，就看它是適用什麼方式和手法塑造的。在這個步驟中，藝術元素和藝術構成原則是分析的工具，從中看出作品是以什麼方法和手法塑造的，亦即，在作品中找出「第一印象」之「源」。

上述大體上是形成對批評對象基本判斷的三步驟。這個過程實際上就是藝術理論與具體批評對象融合的過程。它的作用在於使批評者的「第一印象」，「由模糊到清晰，由零星到系統，由感性到理性，最終由欣賞深化到批評【268】」。在此過程中，藝術理論修養和審美判斷力的整合同等重要【269】。

（3）分析要領：在找出構成作品審美滿足的組成元素之後，批評的真正工作才要開始。在知道什麼使我們感動的原因之中，最根本的是某種促成審美滿足的有益元素（conducive properties）。這些元素才是構成作品價值的所在，即是作品中的藝術特點。所謂藝術特點即附在藝術形象上的作品的突出特色，它們是促成審美滿足的有益元素。它們可以是作品的內容或形式因素，諸如，題材的特性和媒材的開拓、獨特的主題、奇特的形式、獨特的體裁、語言及表現手法、鮮明的個人風格等等。這些都應當視為作品論的重點【270】。

分析藝術特點向來為批評家們所看重，批評作品最大的本事是發現作品的特點。批評者的眼力、識見和藝術鑑賞力，決定了批評的成敗。對作品評論來說，藝術特點在作品所塑造的「意象」，它是分析促成審美滿足的有益元素的另一個重點。藝術作品的思想性和藝術性都蘊含在作品所塑造的「意象」之中，通過藝術形象集中表現出來。藝術作品的思想性表現在藝術形象的社會意義，藝術作品的藝術性體現在藝術形象的審美價值。因此，分析作品的思想和藝術價值，基本上就是分析作品中主要藝術形象的思想意義和審美價值。

（五）著手寫作

從接到任務的那一刻就開始下筆。在寫作之前，必須盡可能地多花時間瀏覽你要寫的作品，然後再花個幾小時到幾天的時間沉澱。

如果是要寫單一的作品，可隨身攜帶取得的照片或在展出現場素描下的草稿，如此便能利用空暇時間思考。若是多件作品，圖版照片和展覽明細都要準備，可以和畫廊、美術館索取作品清冊，其中應包括藝術家、作品、時間、價格等資料。

如果能有所選擇，那麼儘早做出決定要寫什麼，例如最感興趣的作品。並盡其所能的縮小主題、決定方法。選擇你的觀點，越早決定越好。

決定你的評論只是個人觀點，還是有其他資料輔助。外部資訊的取得有賴更進一步的研究，對當代藝術的研究有幾個方向，若評論的對象已有相關文章，可參考他人的看法。若沒有相關資訊，可以對藝術家進行訪談或是運用他所寫下的創作自述。不過要注意的是，藝術家未必能夠忠實的表現出他的意圖，而你的文章也不該只是堆砌藝術家的口述資料，所以應該以自己實際的觀感來檢視作品。策展人或畫廊主人有時也會提出他們的策展理念，如果你採用他們的觀點，必須標示出來。不管你引用策展人、畫廊經理多少人的看法，最重要的是自己的觀點。

如果你不想去或無法找尋其他資料，那麼就相信自己的觀察能力，以自身的人生經驗或日常周遭的例子作為說明的例證。

【266】同前註，頁245-246。　　【267】同前註，頁248。　　【268】同前註，頁248-249。
【269】同前註，頁249。　　　　【270】同前註。

第十一章 ● 藝術批評的寫作程序 | 183

（六）作筆記

　　不管你寫的對象為何，記得要養成寫筆記的習慣，儘可能的寫下相關資料和想法，即使潦草且無關聯的都不要緊，以免碰上了撰寫資料不足，而畫展卻早已下檔或是美術館公休的窘況。記錄下你的第一印象、任何感興趣的、可能會寫到的，寧多勿少。寫作時記下任何有趣的事物，以及稍後可能運用的想法。

　　若是寫一個畫廊或美術館的作品，得作超出需要的筆記，記下每件有趣和有助日後寫作的事。若是新藝術家作的新作，仔細觀察、詢問、思索，並在紙上記下想法。對於已成名的藝術家，你也可以在圖書館中找到他的資料，和現在新作作比較。最重要的是筆記的正確性，錯誤的描述會導致錯誤的詮釋。要仔細拼出藝術家名字、作品標題、地點時間。若第一次筆記並不詳細，趁作品還在展出期間再回去看一次。相關的書面資料，可以在書中的索引中延伸去尋找；此外，要確定作品資料的正確性，例如藝術家的姓名、作品的名稱、尺寸、創作日期等。

（七）避免抄襲

　　草率的筆記會導致無意的抄襲。所謂「抄襲」（plagiarism），意指將別人的想法當成自己的觀點、或引用別人的話卻沒有註明出處。

　　抄襲是嚴重的觀念或文字的盜取，無論你身為學生或專業人士，均會有嚴重的負面後果，不可不慎。若引用他人的句子，要加上引號；若改寫他人的想法，則不加引號，但要註明參考資料來源，包括作者、文章或書籍標題、出版社、出版日期、出版地和頁數。試著以標準格式統整，如此在之後使用時就不用多費工夫了。

（八）擬定大綱

　　一旦蒐集寫作的所有資料和證據，訂出大綱（outline）以便組織個人的想法和系統闡述論點。若沒有大綱可能造成沒有方向性，或與前提不符。

　　訂大綱是為了架構批評論點，組織自己的想法。大綱可以很長、詳盡且正式，也可以是個人的或是很短的，取決於你的習慣，但必須包括三個部分：導論，明確說明主要聲明；本文，支撐聲明的內容；結論，將觀點有力地聯繫，作總結，並將議論概論化。

　　大綱必須要符合邏輯，評論寫作在於形成議論，而議論基於邏輯和證據。以便順暢的連結論述，指引寫作者和讀者從前提至結論的推論過程。大綱就像是一張地圖，讀者將明白你將朝往何方。一旦有大綱，可選擇從最難的部分開始寫，接下來的部分就很容易進行。同時，如果具有清楚的大綱，也可以從其中的任何一個部分開始著手，可以視自己的需求調整寫作的前後順序。

二、寫作

（一）初稿

　　依據大綱寫下第一份草稿。寫作時不要顧慮太多，若有不確定的字義和用法，留下空白繼續進行，不要被任何一點細節困住。

若需要中斷寫作，則要精確地讓自己明白下次工作要從哪裡開始。也一定要大致記下接下來的寫作構想，才不會一再重頭開始。

在文章開頭點出此篇主要聲明，之後的每一段落，必須也要包含一組織過的論點。必須力求句子清楚具邏輯，段與段之間有承接的關係。同時也要清楚表達自己的立場。所有的句子與段落皆應導向結論，在結束之處清楚陳述。所有的圖片亦需按邏輯放置；字裡行間需邏輯清晰；並且所有圖片與句子都應導向結論，並於文末做明白的聲明。

此外，注意寫作風格，考慮你寫作的調性，若有可能，最好以風趣的筆調吸引讀者；說教會使讀者退卻，並嘗試將文章與作品風格統一。

(二) 重寫

留給自己對於初稿的思考時間，留些時間暫離文章，或許將有新的想法或觀點出現。將累贅的語詞去除，刪除脫離主旨的觀點。

檢視第一個句子是否能引起讀者的興趣？最後的句子是否強勁而具說服力？確定自己的論點是明顯的，並且具有充分的理由說明，避免重複或與文章不相關的論點，排除不相干的贅字。作藝術判斷時避免諷刺的語氣。精練你的文字，審視你的草稿，並設法改善它。謹記你的論述必須清楚且邏輯性高。檢視寫作的語調是否全文統一且令人滿意。

總之，永遠清楚自己在寫什麼，千萬別在第一次初稿就交出去，留下一段時間與文章保持距離，這樣重新看文章時才能有新的觀點。

(三) 批評表達

寫作是批評書寫的最後階段，也就是運用「批評的語言」，把批評對象的意涵和其審美價值，透過語言傳達出來。批評寫作的目的在於以文字具體呈現批評者的審美「發現」和價值「判斷」。在還沒有把審美「發現」和價值「判斷」物化為語言之前，藝術批評就只能永遠停留在純粹意識思維狀態。

藝術批評有屬於自己的特殊語言，即藝術批評語言。在功能上，藝術批評語言主要有兩個特點【271】：

(1) 專門性

藝術批評有自身的專門概念術語，而且已經構成了一個系統。例如，在藝術批評中常見的概念術語就有藝術形象、典型性、真實、傾向、主題、題材、內容與形式、風格、形象思維、藝術構思、社會價值、審美價值、創作方法、現實主義、浪漫主義、現代主義、藝術流派等等。

西方現代批評的各家流派的批評語言就更加專門化，自成不同的語言活動。例如俄國形式主義批評以「陌生化」和「文學性」為關鍵概念的語言活動；英美新批評以「文本」、「意圖謬誤」、「感受謬誤」、「肌質」、「構架」、「細讀」等為基本概念的語言活動；心理批評以「潛意識」、「前意識」、「無意識」、「本我」、「自我」、「超我」、「本能衝動」、「快樂原則」、「戀母情結」、「夢」、「夢的製作」、「濃縮」、「替代」、「象徵」、「昇華」為核心概念的語言活動；原型批評以「個人無意識」和「集體無意識」、「原型」、「神話」、「原始意象」、「心理型」、「幻覺性」為核心概念的語言活動，可以說沒有這些自成系統的批評語言也就沒有這些批評流派【272】。

【271】同前註，頁255。　　　　【272】同前註，頁256。

在藝術批評的子系統內，也各有一套專門概念術語。例如，在詩歌風格的類型上，中國批評界早就有了司空圖對詩歌二十四種風格的描述【273】，這是二十四種風格的描述，已經定型的一整套概念術。在繪畫風格類型上，清代黃鉞模仿司空圖，制定了《二十四畫品》【274】，即「氣韻」；「神妙」；「高古」；「蒼潤」；「沉雄」；「沖和」；「澹遠」；「樸拙」；「超脫」；「奇闢」；「縱橫」；「淋漓」；「荒寒」；「清曠」；「性靈」；「圓渾」；「幽邃」；「明淨」；「健拔」；「簡潔」；「精謹」；「雋爽」；「空靈」；「韶秀」。這些用語已成批評專用術語，具有通用的意涵，是藝評寫作上風格類型的常用語。

另外，奔放、熱烈、冷靜、輕快、粗獷、委婉、細膩、詼諧、幽默、質樸、深沉、明快、秀麗、佳秀、瀟灑、簡潔、樸素、絢爛、華麗、纏綿、清新、剛健等術語，則是當代藝術批評家批評風格所經常運用的概念。對於藝術風格來說，尤其是傳統中國藝術，離開了這些術語，就很難對風格進行描述和評價【275】。這種情況，說明了專門概念術語在批評語言活動存在的必要性。

批評語言活動由歷史累積而成，並在藝術批評用語中形成共同規範。只有在藝術批評中，準確運用批評慣用的專門概念術語，批評才會達到社會溝通的功能。準確的概念、術語是對事物本質的科學概括和表述。專門術語的運用及其準確性，構成了批評語言的科學性特點。

（2）藝術性

批評語言的藝術性，是指批評語言要有藝術作品語言的形象性、情感性、音樂性、簡單性等基本特點。在批評語言運用上，單純追求科學性語言，會顯得枯燥乏味；單純追求藝術性語言，會顯得華而不實，矯揉造作【276】。優秀的藝術批評語言是兼具科學性與藝術性的語言組合。

大量運用某些新名詞、術語、概念，或更新術語，或盲目借用自然科學術語，或自造名詞術語等，都有礙批評的可讀性。例如，在當代藝評中，往往見到通篇充斥著「碰撞化」、「去疆域化」、「荒誕化」、「自足化」、「收斂化」、「空間化」、「文化木乃伊化」、「客體化」、「置固化」、「文本化」、「彈性化」、「周期化」、「對稱化」、「結構化」、「虛擬化」、「波普化」、「時尚化」等幾十個由「化」構成的名詞術語；或又如一篇中，就出現了「知覺」、「象志」、「意蘊」、「約束性域」、「非約束性域」、「知覺核」、「知覺空間」、「知覺時間」、「意象」、「意象品質」、「意象密度」、「意象優美度」、「意象粗鄙度」、「意象自足性」、「意象內折性」、「意緒」、「意緒崇拜期」、「意緒焦灼期」、「分裂期」、「青春意識」、「本土意識」、「焦灼意識」、「逃避機制」、「偽飾機制」等幾十個名詞術語，面對一系列學術名詞、術語，讀者早已被弄得暈頭轉向了，除了讓人感到作者在故弄玄虛、故作高深、裝腔作勢，還因而造成藝評晦澀難懂的印象。

藝術批評要用批評語言，並非是標新立異，而是為了正確指涉意涵與達成溝通上的順暢。獨出心裁固然重要，藝術批評要對藝術品或任何藝術現象，作出準確科學的評價，就不能一味強調科學性毫無節制地抒發個人感受，而應當融合科學的語言與藝術的語言，使成為一種批評所獨有的語言。

（四）批評情感

批評家強烈的審美情感注入，會使批評增加生氣、活力和魅力【277】。藝術創作要灌注作者的情感，而作為評價藝術的藝術批評也同樣要灌注批評家的情感【278】。批評家要善於表達個人的審美情感，但要考慮批評對象的論題，以確定情感的基調和濃淡色彩。例如，原理批評是對基本論理的探討，情感太重會失去厚重感，故以不失厚重感為好。相對而言，作品論情感可以濃些。總之，藝術批評的情感色彩，無論選擇濃或淡、重或輕、顯或隱、熱或冷，都應當根據批評的內容、性質、體裁、對象的具體情況而定，不可一概而論。

（五）批評格調

批評立論需嚴謹，但形式可詼諧。優秀的藝術批評並不令人生厭，因為在說情論理之外也給人輕鬆愉快的閱讀享受。批評可談笑風聲，寓理論於閒話趣談之中。批評也可以幽默，寓批評於幽默之中。批評也可以調侃，調侃即嘲笑，主要用於否定性對象【279】。

優秀的批評往往是善用警策者。警策是指在一篇文章的顯赫緊要之處，「突出片言隻語，作為文章的警句【280】」。從結構布局上看，「立片言以居要」，是為「警策」的一個基本原則。「警策」可出現在篇首，點明題旨，高屋建瓴；也可以附於篇尾，要言不煩，總括全文；也可以居中，承上啟下，強化觀點；一錘定音。另外，可運用語言修辭技巧，如排比、對仗、絕句等，創造警句。但在創造警策之前，對主題應有深刻透徹的認識。警策是批評家用以「表達自己獨特的見解，敏銳的感受和理論創造和發現【281】」。警策往往是「批評的主旨和精粹之所在，也是批評足以傳世之根本【282】。」批評無警策則不足以傳世，蓋不能竦動世人。

一篇批評的基本調性，是由全篇的行文筆調、感情色彩、表述方式所組成，三者的協調至為重要，否則便容易產生彆扭或不倫不類。

（六）常見錯誤和寫作建議

擬出能使讀者清楚明白議論的文章標題，標題應清楚點出文章內容。避免被動語態，以主動語態書寫會更有力。句子力求簡短、清楚、易讀。刪除曖昧的語言，避免使用曖昧的代名詞。長句不一定優於短句，且不論長短與否，要確信清晰易讀。去除性別歧視的語言，避免性別代名詞如「他」或「她」，可能的話使用複數代名詞「他們」。

【273】包括雄渾、沖淡、纖穠、沉著、高古、典雅、洗樂、勁健、綺麗、自然、含蓄、豪放、精神、縝密、疏野、清奇、委曲、實境、悲慨、形容、超詣、飄逸、曠達、流動。

【274】沈子丞編，《歷代論畫名著彙編》，台北：世界書局，1974再版。（上海：世界書局，1942初版）。

【275】李國華，《文學批評學》，頁256-257。　　【276】同前註，頁257。

【277】同前註，頁259。　　【278】同前註，頁260。　　【279】同前註，頁267。

【280】同前註，頁269。　　【281】同前註。　　【282】同前註。

寫作語言要具有色彩，但避免太過誇耀的用字。避免使用修飾詞，或太過修飾，而使說服力減弱。修飾詞如「非常」、「極」，可能會削弱而非強化寫作，並降低可信度。避免做出等級。同時避免使陳述顯得安全或太貧弱的修飾詞，如「相當」、「很少」、「有些」等。評論家非萬能，若不能完全了解作品，不要試圖使用莽撞或冗長的文字遮掩，可以將這樣的問題拋出和觀眾一同思考。

文章中若有圖版，記得放上藝術家的名字，作品名稱、創作年代、媒材和尺寸。考慮標題的字體和級數。

三、後製作業

（一）校定

好的寫作者往往意味著也是對自己文章的一位好編輯。編輯的角色如同讀者，應以陌生人的態度來對自己的寫作內容進行閱讀。

根據編輯的過程，第一步要大聲念出自己的文章，大聲朗讀將有助於發現粗鄙、不完整的句子。寫完文章，初讀時以同意的觀點去閱讀，看看你有沒有清楚的說明、讓讀者知道你所談的東西。再以不贊同的觀點閱讀，看看你的論點夠不夠強而有力，以說服讀者。最後，在自己檢視完文章之後，邀請他人給予建議，進而有所改進。送進編輯室時，仍會有編輯會再重新審視你的文章。這樣的動作是很普遍的，以致於坊間許多出版書籍在序或致謝辭部分，都會有感激這些編輯者協助的字眼。

此外，你也可以把寫好的初稿拿給別人看，請他們提供意見。然後請人校訂錯字、錯誤的文法等。費盡心血的寫作及校定是正常的狀況。

（二）遵守繳交期限

編輯與校正需要花費很多時間，應預留足夠的時間來進行校正，所以需要提早計畫，且至少要經過三次校訂。寫作者必須謹守截稿期限，同時也要確保品質，讓你最後所繳交的文章，至少已是修正後的第二版（如果無法修第三次的話）。超過截稿日期是不負責任的，而你的專業，也會在編輯心中大打折扣。

第四節　談論藝術品

一、一般談話

大部分討論藝術是在不正式的聊天場合，這些對話可以是具有啟發性的。經由這樣的對談，你可以暢所欲言你的觀點。當我們和朋友談論作品時，可以得知彼此對於同一件事物的不同觀點，因此我們應全神貫注的作一個聆聽者和鼓勵者的角色，使他們感到你對他們談話內容的興趣，讓討論有趣且持續下去。

但是，經常都會牽涉到有關價值評斷或論點被忽視的問題，試著去延伸對談，引用論證，加強對談深度。所以不管雙方的想法是否相同，歧異也可能是啟發性的，都應該相互尊重，並以理性的理由說明，才能形成有意義的對話。

二、有組織地談論藝術

正式地談論藝術常是發生於藝術課堂上，且關乎評論。這是一種口頭評論，是工作室或教室內教授與學生談論藝術的方法，時機經常是在作品完成之後，指導者給予創作者建議。這些建議適用於工作室或教室討論，以及同學之間的群體討論。這種評論不同於出版品的評論；一般評論家往往不會提出「改進」的問題。

口頭評論要點在於清楚地提出什麼樣的作品是好的或是拙劣的，如何讓作品更好，是對創作者提出改進的建議。在評論的過程中鮮少談論作品對錯，因每人看待現象皆有別，這緣於理解的形態與個別經歷的差異。

沒有絕對正確且完整的方式可用來描述複雜的藝術品，藝術品的意義不必然一定是藝術家指稱的意義，它或多或少會有變化。在有組織地談論藝術場合，往往跳過作品描述而是直接提供如何改善作品的建議。口頭評論不需要詮釋，因為在評圖時，詮釋這部分往往就意指創作者自述的意圖。完整的判斷應包含清楚的評價和基於其判斷標準。判斷根基於意圖，但並不是直接批評意圖的優劣，而是檢視它被呈現出來的程度多寡；藝術家可檢驗他們的意圖之於群體的感覺，是個有價值的經驗。

對於這樣的批評，主要的目的在於「改進」藝術創作，因此有助於創作。它與一般印刷出來的藝術評論（criticism）不同。在此認知下，「批評」（critique）有別於非難式批評（criticism）。批評家通常不會在正式評論文章裡嘗試去勸導他們所批評的藝術品，但在有組織的談論藝術場合裡，批評是一種口頭上的非難形式，對藝術家與觀眾皆有助益。參與討論者須試著以自己的觀點去看作品，並與他人分享，不需有壓力。試著集中論述，清楚論述完之後才繼續談論其他問題。忠於感受，勇於表達觀點，但必須尊重他人的創作。不急於做結語。舒適無壓迫的環境是必要的。我們無法提供單一完整關於藝術的答案，但團體討論遠比個人更有助於理清複雜的藝術問題。

三、在專業場合評論作品

在美術館、畫廊及其他公共領域談藝術，這與一般對藝術的評論不同，在這樣的場合，你必須要去體驗、感受藝術，並將你的感受說出，其焦點必和平常判斷性的評論不同。在這種場合你是在和觀眾討論藝術，其形態絕對不同於評圖，因為創作者並不在現場，你的用意也不再是如何使作品更好，而是以富有渲染力的描述和詮釋，逐漸帶領觀眾進入你的評價中。在這樣的場合，描述與詮釋的比例必須要加重，反之評斷的部分則要減弱。

美術館或任何展場或許一次展出許多作品或許多藝術家的作品,必須確定你的資訊是正確的,確定作品時間、作品的展示位置、尋找展覽標題、推測策展標準、參考展覽主題和策展人的評論,來選擇重要的藝術作品。如果是針對展出的作品討論,一定要弄清楚眾多作品的大致時代、思考它的主題,記下作品年份。並以其中的作品去檢視策展理念。試著指出策展人選取作品的評論標準。同時,也要留意作品及藝術家的背景資料。

四、良好群體討論的一般守則

在群體討論場合,可以用自己獨特的觀點來看作品,且與他人分享這樣的解讀。在談論問題時,每一次發言儘可能只提出一個論點,不要同時提出太多,不要說,「我有三點必須論述,第一……」這樣聽者難以回應你的想法。

另外,不同意他人立場時應立即說出,但以誠實尊重的態度提出,以便深化議題而非草草結束,或弄得大家不歡而散。

避免性別意識,例如男性中心或是被壓迫的女性,或女性霸權的思維模式,這些都會引起他人的反感。

就心理學而言,當人感到不安全時,便會隱藏自己的聲音,所以必須建立在一個心理安全的談話環境。誠實和仁慈地對待他人,否則,因害怕嚴肅地討論將無人想談論。

保持好奇心比武斷的偏好更適於評論,談論與寫作藝術評論的準則是:使藝術評論是持續進行的討論。永遠嘗試做進一步談論,設法找出讓對話繼續進行的字詞。你所提出的想法都會轉化成為藝術發展的推動力之一。沒有任何人有單一且完全正確的答案,也不需要。但透過群體的對話,我們最終亦可能對複雜的藝術問題,提出適切的解答,並自我逐步修正。總之,藝評總是未完成之談論,藝評家或參與藝術討論的人,都是對藝術有興趣的觀察者的社群一員。

● 第十二章　藝評家的修養

　　批評家應該有怎樣的學養與操守才能成為一個好的批評家呢？批評家的修養與藝術家的學養有很多共同之處，但又有其獨特性。批評家應當比藝術家在閱歷、學識、功力、人格等方面具備更深厚的修養，他應當具備豐富的生活體驗、敏銳的藝術鑑賞能力、活潑的批評創造力、堅實的藝術理論基礎、廣博的文化知識、一定的創作經驗、高尚的品德操守等。唯有具備如此的學養與操守，才能卓有成效地提高藝術批評能力，樹立起良好的「學術形象」，成為一個名副其實的優秀藝術批評家。

第一節　生活體驗

　　藝術直接或間接地反映了生活，生活體驗是批評實踐的根基。在生活經驗上，批評家應當像藝術家那樣，具豐富深厚的生活經驗。所謂生活經驗，不是指從書本中得來的各種間接的知識經驗，而是指親自從社會生活經歷中直接獲得的各種生活知識和體驗，它是批評家對社會生活的廣泛認識、把握、理解、思考、發現，這是他直接從生活中得來的人生體驗。

　　藝術是社會生活的反映。藝術家沒有豐富生活原料及其獨特的體驗，不可能創造出優秀的藝術作品。批評家不了解社會生活，沒有豐富的生活經驗和人生體驗，也不可能深入鑑賞和寫出有洞見的評論。「生活」對於藝術家來說是進行藝術創作的根基，對於批評家來說則是進行批評的根基。沒有直接的或類似的生活體驗，就不可能深入鑑賞和深刻批評藝術作品的。

　　對於作品中所描繪的情境，倘若批評家從未經歷過、體驗過，自然就難於感知、體會，也就無從評價。而想要深刻地評價藝術作品，就必須有豐富的生活經驗和社會閱歷，才有可能對藝術作品反映生活的深廣度、真實度及認識價值、審美價值、思想價值，作出準確的分析和客觀判斷的。

第二節　藝術感受力

　　藝術批評家應當具有敏銳的藝術感受力。藝術並非科學，批評家的任務不在求真追理，具備敏銳的詩意感覺，勝過邏輯的頭腦。對美好藝術品的強大感受力，才應該是從事批評的首要條件，通過這種感受力才能夠分辨「虛假的靈感和真正的靈感，雕琢的堆砌和真實情感的流露，墨守成規的形式之作和充滿美學生命的結實之作[283]」，也只有具備這樣的條件，批評家才能真正地從事批評的工作。總之，具備敏銳藝術感受力是成為藝術批評家不可少的前提條件。

【283】同前註，頁323。

一、藝術鑑賞的基本概念

藝術鑑賞的心理活動過程可以簡單用「感」、「興」兩個概念來理解。「感」的意思是人對外物的「感知」與「感動」。「感知」是生理的知覺所引起直接的心理反應，這種心理反應常伴隨著文化薰陶的因素。例如成長於不同文化環境的人，對同一件藝術品常有不一樣的反應與理解。「感動」是一種無須經過「理解」的同情。在審美過程中，「感動」不以理解為仲介，而是直接與形象、色彩、聲音、溫度、力量等發生同情或情感反應。

「興」是指因感動而帶來的精神愉悅。當一個藝術欣賞者「感於物、動於中、形於體」時，欣賞者把他的感動行為化時，即為「興」。例如當一個人觀賞悲劇，為劇情所感動而流淚時，稱之為「興」。「興」可以說是人被「感動的自我」所感動時的反應，通常是透過觀賞者的自我體驗而形成。

當一個欣賞者在觀看一件藝術品之際，心與藝術品相遇，出現感性的興奮，欣賞者在藝術品的感性外觀上流連，查覺到「象」的存在，欣賞者繼而在意識裡興起知覺、想像、領悟的協調運動，達到一種振奮又強烈的情感反應。在感性觀照與體驗中，欣賞者在內心創造出一個屬於他個人的「意象世界」，進而逐漸體悟出生命的意義、人類的過去或未來等。

在各種性質的藝術鑑賞活動中，都需要自由的想像力參與其中。戲劇藝術需要仰賴觀眾虛擬想像，表演藝術，特別是傳統戲曲更是如此。演員揮鞭繞行，我們想像他正縱馬馳騁。演員操槳划動，我們想像他在駕船飛駛。

二、藝術感受力的內涵

藝術感受力通常又稱審美感受力，或審美鑑賞力。藝術感受力主要來自人的視覺和聽覺，表現為視覺或聽覺的感受力，最終豐富了人的藝術形象想像力。

藝術想像力，又稱藝術聯想力，即通過體味作品的內涵，把形式符號轉換或創造出新的形象，以及對創作心理過程的推想能力。在此過程中，再現性想像主要是符號轉換，把用藝術語言描繪的形象，創造性想像則不僅是形象的再現，而且重要的是進行補充、豐富和發展，從而創造出新的藝術形象，亦即審美「意象」，這是批評初始階段就必須具備的能力【284】。

(一) 意象

當批評家或一般人在觀賞一幅畫時，他們能夠從細心欣賞中獲得的，最終既不是形式也非內容，而是超越這兩者的「意象」。人們日常生活中所能接觸到的東西，大致上可以粗分為器具與藝術品兩大類。前者按照一定的圖樣製造，如桌子，其製作是為了提供人們的使用；後者的製作則起始於藝術家的藝術鑑賞活動，最終目的乃是為了審美觀賞。本質上，審美觀賞的行為本身是非功利目的，其重點不在對象的物質本身。

(二) 意象世界

批評家需擁有比常人更佳的創造意象世界的能力。批評家在閱讀一本小說或欣賞一件藝術品時，

藝術作品是欣賞者進行鑑賞活動的對象，作品中的藝術形象成為欣賞者進行審美再創造活動的客觀依據。在鑑賞中，作為一個欣賞者，批評家並不是消極與被動地反應和接受，而是積極、主動地進行著審美創造活動。批評家的這種創造活動可以被稱之為審美再創造，而其所創造的想像世界是一個「意象世界」。

（三）審美感受力的修養途徑

審美感受力或藝術鑑賞力是一種「直覺思維」，它與人的資稟有關。但是審美感受力的形成主要是後天的教育，是由持續的藝術欣賞或藝術創作所形成的，需要通過藝術理論的學習和藝術批評實踐來培養和提高。審美感受力的培養大致上有兩個原則可遵循：

（1）反覆審美判斷訓練

在一門藝術領域裡，一次次地反覆練習，多次地進行審美實踐，一如英國經驗主義哲學家休謨（David Hume）所說的：「人與人之間敏感的程度可以差異很大，要想提高或改善這方面的能力，最好的辦法莫過於在一門特定的藝術領域裡不斷訓練、不斷觀察和鑑賞一種特定類型的美。」反覆不斷訓練自己的審美經驗會使藝術感受力會更敏銳，審美經驗會更豐富，審美判斷力會更加精確。

（2）選擇合宜的審美對象

欣賞對象對培養欣賞主題具有決定性的作用。欣賞什麼樣的藝術就會創造出、培養出什麼樣的欣賞主體。欣賞高水平的藝術品，就會創造高水平的觀眾，反之亦然。歌德曾對明確培養欣賞力提出了具體的途徑，他說：「鑑賞力不是靠觀賞中等作品而是要靠觀賞最好作品才能培育成的。」優秀藝術作品，其內容與形式融合上通常比平凡作品較為完美，這樣的作品往往具有一定的指標價值，對提高批評家的審美能力，包括感受力和判斷力有著重要作用。

然而，作為一個優秀的批評家，他也必須閱讀一些平庸的，甚至有嚴重缺陷的作品。只有這樣，才可以培養他的判斷好壞、優劣的能力。他可以從平庸或有缺陷的作品與最好的作品比較對照中，找出藝術規律和藝術標準。從各種不同層次的作品比較中，批評家才能真正達到審美能力的培養和提高【285】。

三、審美判斷力

（一）概說

藝術批評是一種審美判斷，而審美判斷力是進行批評實踐的根本條件。缺少這種判斷力就不能勝任藝術批評，只能停留在藝術鑑賞階段，不能成為批評家。批評家必須要首先具備這種審美判斷力【286】。藝術所表達的思想與情感，統一蘊含於藝術形象，要把握藝術形象的內涵並作出評價，便需要藝術感受力。

【284】同前註，頁326。　　【285】同前註，頁336。　　【286】同前註，頁327。

（二）審美判斷力的內涵

一個批評家的審美判斷力主要表現在美感價值、認識價值、思想教育價值的評價判斷能力上。

（1）**美感價值判斷力**。也就是判斷藝術作品藝術價值的高低、特點如何、魅力大小的能力。例如，在中國藝術傳統上，這種美感判斷力大體包含三個方面的能力。一是藝術品的韻味辨別力，如氣韻、神妙、高古、蒼潤、沉雄、詹遠、樸拙、荒寒、圓渾、幽邃、儁爽、空靈。二是藝術品風格特徵的辨別力，如個人風格、民族風格、時代風格、階級風格。三是藝術品類型、性質的辨別力，如鄉土、懷舊、前衛、學院、樸素、社會寫實、唯美、浪漫、古典。

（2）**認識價值判斷力**。根據藝術作品認識作用的特點、影響其認識作用的社會現實、欣賞主體的具體性等因素，批評家要能對這種價值做出準確的判斷。藝術作品如作為社會生活反映的具體表現物，無不具有一定的認識價值。影響決定藝術作品認識價值的性質與大小的因素有題材、體裁、真實性、社會現實、欣賞者具體條件等一系列因素，批評家若要對一部藝術作品的認識價值作出準確評價，需要對這些因素進行具體、辯證分析和綜合判斷。

（3）**思想價值判斷力**。作為「思想教科書」的藝術作品一般都有一定的思想、道德等教育作用。思想價值判斷力，主要指對作品的思想教育作用的性質、大小的判斷能力。

第三節 批評創造力

批評家需要批評上的創造力。藝術品的產生需要創造力，藝術批評的寫作也需要創造力。藝術家的創造力表現於意象的創造、形象的創造；批評家的創造力顯現於批評意境的創造、藝術美醜的發現、藝術觀念和體系的建構。

批評創造力主要包括審美創造力、批評發現力、概念和理論建構力等三方面【287】。

（1）**審美創造力**。意指批評家把「作品的形象、時代背景和自己的深刻藝術感受」有機融合為新形象的能力。藝術家創作講究意象，批評家追求批評意境的創造。這種創造意境的能力就是審美創造力。審美創造力主要包括批評形象創造力，批評意境的創造力，批評風格的創造力。

（2）**批評發現力**。意指批評家以自己的獨特理解、體驗，對藝術家沒有明確意識到的、讀者尚未深入領會到的、隱藏在作品內部的意義之「破譯」、詮釋、闡發能力【288】。有時候，藝術家可能根本沒有意識到他自己在表現什麼；反而是批評家指出隱藏在藝術家創作內部的意義。藝術家有時是從批評家的詮釋中，發現他的真正的表現意圖。契訶夫曾說：「沒有好的批評家，許多有益於文明的東西和許多優美的藝術品就埋沒了【289】。」

（3）**概念和理論建構力**。指批評家的概念的創造力和理論的建構力。批評家要對豐富複雜的藝術現象和內心世界感受作清晰的描述、周密的解析，或用理論形態把藝術創造的信息傳播開來，就得借助概念、理論。對於獨創性的藝術，批評家往往得憑著自己敏銳的藝術感受力，進行批評的闡釋、判

斷活動。批評家把這種具有直覺感受性質的藝術感受，「納入理性的範疇，轉入理性認識活動，最後歸納、演繹、概括、創造出一些新的概念範疇，進而形成對某種理論體系的建構【290】。」這種理論創造力來自批評家的藝術感受力和審美判斷力，使他能把複雜的外在現象和深刻的內在感受，進行規範化、系統化。

在概念化創造力上，批評家往往是把某種並不顯著的徵狀或新興的某種現象，詮釋為藝術的基本特徵，以形成某種新的概念範疇。例如把《紅樓夢》說成是「自傳」，即是把特徵強化的結果。

在理論建構力上，批評家可以把某一問題的概念或範疇系統化，建立起某種完整的體系。張璪、張彥遠、董其昌、黃鉞等人就是以建構文藝理論體系而在批評史上占有重要地位的傑出人物。西方藝術批評史上的批評家更多的是以建構龐大的詩學體系見長，如《詩學》、《美學》、《藝術與現實的審美關係》、《藝術批評原理》、《藝術理論》等論著無不以體系完整而著稱。這種批評創造力是「潛藏在批評家心靈深處的一種藝術」，它是批評昇華的根本條件之一。

第四節 藝術理論修養

在學識方面，批評家應當具備雄厚堅實的專業理論知識和全面的文化知識，他應是全才、博學者、「百科全書」式的人物。深厚的文藝理論基礎是藝術批評者所不能或缺的工具，理論修養決定批評的深度。

就批評家的理論修養的基本內容來說，必須包括藝術學的基本理論。藝術學內容主要包括藝術理論、藝術批評理論、藝術史、美學四個分支學科。藝術理論是藝術批評和藝術史的基礎理論，沒有它的指導，批評家和藝術史家就不可能具有卓越的批評眼光和史學眼光；藝術批評理論是藝術批評的專業應用理論，沒有它就不可能具有真正科學的批評標準和批評方法，也就不會有真正的藝術批評；藝術史是藝術批評的成果、經驗及史料的匯集，沒有它作參照就不可能確定藝術家作品在藝術史上的地位和作用；美學是藝術批評的審美經驗判斷基礎學識，沒有它就常會導致批評部分或完全與審美經驗事實的悖離。據此，藝術批評家應當掌握藝術學基本理論，以作為理論修養的基礎。

一、藝術理論

對於藝評家而言，藝術理論實際上決定著批評的發現、創造及理論深度。而一般說來，具有藝術理論基礎的批評，就會具有較高水平。藝術理論對批評者而言是行動的指南【291】。人們常說評論總是需要一個切入點，如此才有辦法展開論述，這個「切入點」其實就是某種「藝術理論」（art theory），它有時是一種評論者自創的理論，如羅森堡的「藝術是行動」，有時是一則陳腐的老生常談的道理，如「藝術應為人生服務」。

【287】同前註，頁331。　　【288】同前註。　　　　　　【289】同前註。
【290】同前註，頁333。　　【291】同前註，頁313。

（一）西方藝術理論的內涵

早在古希臘時代，西方藝術理論即已萌芽，例如柏拉圖所主張的美就是善的觀念便是一種至今仍然存在的藝術理論。隨著時代的演進，由於各家思想不斷的累積，藝術理論的內涵在各方面論點已從簡單的爭論，發展到多元的論點。

作為一種批評的應用理論，藝術理論所能涵蓋的範圍有大有小，大者如亞里斯多德的模仿論，幾乎可以涵蓋多數類型的藝術，包括繪畫、雕刻、音樂、詩歌、戲劇、電影、舞蹈、小說等，小者如李希特（Adrian Ludwig Richter, 1803－1884）的色彩理論則似乎僅能應用在視覺藝術上。一般的情形是，文學使用的藝術理論可通用在視覺藝術批評上，但視覺的、聽覺的藝術理論在以語文為媒材的藝術上較缺乏共通性。因此，多閱讀文學理論比單純只通曉美術或音樂理論，在批評寫作上更為有用。

（二）藝術理論的面向

藝術批評研究的對象十分廣泛，有的批評言說針對作者的創作意圖，有的則探討觀眾對作品意義形成的塑造，還有其他的研究者關心藝術品本身，視藝術品本身的意義為一個自足的實體，結構主義者則試圖發現那些建構特定信息的密碼（codes），最後，有些人認為批評的基本關照應該是作品的歷史脈絡。細分這些批評研究的內容，其關心的問題有五類：（1）藝術與外在世界的關係；何種真實是藝術表現的目標？（2）什麼樣的心理過程產生藝術品？（3）在何種程度上藝術品是自主的？什麼是藝術品的形式與結構的屬性或本質？藝術品的結構是確定的或不確定的？（4）藝術是歷史的一部分嗎？我們能否知道什麼樣的社會、經濟、地理或其他歷史過程決定或侷限了藝術品的生產？（5）藝術品基本上是一種道德經驗的形式？作者的道德觀或意識形態是否決定了他們的創作本質？

這五大類問題探討的內容可簡化成如下：第一個問題討論藝術的再現，第二個問題談藝術創作與欣賞的主體性，第三個問題談作品的形式，第四個問題談藝術品與歷史和社會的關係，最後一個問題則談藝術創作與道德、階級、性別的關係。簡言之，藝術理論總是圍繞在作者（author）、作品的內容（content）、作品的創作歷史脈絡（context）、作品的結構（structure）、觀賞者（viewer）等五個問題上。通曉古今中外文藝理論家對這些問題的主張，藝評家可以建立起一個完整的藝術理論知識建構。

二、藝術批評理論

批評家必須特別重視藝術批評理論，即藝術批評學的修養【292】。藝術批評學的認識不同於藝術理論，不能替代。批評家必須對藝術批評學的基本理論和基本知識，如批評本質論、方法論、標準論、寫作論、發展論等具有一定程度的把握，熟悉各種批評流派、方法的基本理論觀點、特徵、優缺點，這些知識有助於提高藝術批評水平【293】。批評家學識的積累主要是靠認真讀書學習。

藝術批評理論的修養，重點主要在研讀文藝學理論和藝術批評學的基本論著。首先，應當認真研讀一兩部美學理論著作當作學識基礎，如斯圖尼茨（Jerome Stolnitz）的《美學與藝術批評哲學》

（*Aesthetics and Philosophy of Art Criticism*）【294】，或葉朗主編的《現代美學體系》【295】。而且兩書雖主要探討美學，但也有不少章節專為藝術批評而寫，作為藝術批評初學者，提供相當必要的基礎學識。把這兩部藝術批評原理弄通後，在此基礎上，進一步涉獵當代國內外各種不同觀點、不同體系的文藝學理論論著就容易吸收【296】。

其次，廣泛研讀藝術批評學著作，包括批評方法學理論導讀類著作，如伊格頓的《文學理論導讀》（*Literary Theory: An Introduction*）【297】，或塞爾頓（Raman Selden）和維多遜（Peter Widdowson）合編的《當代文學理論導讀》（*A Reader's Guide to Contemporary Literary Theory*）【298】。兩書雖書名為文學理論，實則為各家批評理論的概說。

接著，應進一步研讀各家理論之原著，從中選擇一種或數種批評方法學理論，作為個人深入研讀的範圍，如新批評的韋勒克《批評的概念》（*Concepts of Criticism*）、理查茲《文學批評原理》（*Principles of Literary Criticism*），原型批評的弗萊《批評的剖析》等等，是從事藝術批評是不能不知道的著作【299】。在深入研讀各家批評理論前，里希特（David H. Richter）所編的《批評傳統》（*The Critical Tradition: Classic Texts and Contemporary Trends*）【300】，或亞當斯（Hazard Adams）和色爾（Leroy Searle）合編的《1965年以後的批評理論》（*Critical Theory Since 1965*）【301】，都是可以考慮的進修讀本。

此外，作為一個全方位的批評家，首先應具備一定的批評史和批評的典範性著作的基本認知。西方藝術批評史方面，這一類書籍最早的是文杜里《西方藝術批評史》【302】，近現代批評史則有里格利（Richard Wrigley）《法國藝術批評的起源》（*The Origins of French Art Criticism*）【303】；歐維茲（Michael Orwicz）《19世紀法國藝術批評與其體制》（*Art Criticism and Its Institutions in Nineteenth-Century France*）【304】；馬爾康・吉（Malcolm Gee）《1900年迄今的藝術批評》（*Art Criticism Since 1900*）【305】等主要著作。至於中外藝術批評的典範性著作可說汗牛充棟，這些傑作為批評家提供了批評的範本，選讀研究這些範本，探討它們成敗得失的經驗和教訓，以及瞭解各時期藝術批評寫作與當時的社會環境之關係，對提高初學批評者的學養，具有特別直接的意義。

三、藝術史

藝評家必須具備基本的藝術史知識，此乃自明之理。對於藝評家來說，充實個人的藝術史知識有兩層作用，其一是透過藝術史可以確定批評對象（如畫家、藝術品）的歷史地位。其二是熟悉藝術史的演變以形成個人的藝術史觀。後者情形歷史上極多，例如黑格爾的藝術終結史觀、葛林柏格的去幻像美術史觀等，都表明了他們對藝術發展史的修養程度。

【292】同前註。　　　　　　【293】同前註，頁314。
【294】Stolnitz, Jerome. *Aesthetics and Philosophy of Art Criticism*. CA: The Riverside Press, 1960。
【295】葉朗（1993）《現代美學體系》，台北：書林出版公司。
【296】李國華，《文學批評學》，頁321。
【297】Terry Eagleton, *Literary Theory*. Oxford: Basil Blackwell Publisher, 1983.中文譯本為《文學理論導讀》。吳新發譯。台北：書林出版公司，1995。
【298】Selden, Raman and Peter Widdowson. *A Reader's Guide to Contemporary Literary Theory*. New York: Harvest Wheatsheaf, 1993.
【298】李國華，《文學批評學》，頁321。
【300】Richter, David H. ed., *The Critical Tradition: Classic Texts and Contemporary Trends*. New York: St. Martin's Press, 1989.
【301】Hazard Adams and Leroy Searle eds. *Critical Theory Since 1965*. Florida State University Press, 1986.
【302】Lionello Venturi, *History of Art Criticism*, revised ed., New York: E. P. Dutton & Co., Inc. 1964(1936).
【303】Richard Wrigley, *The Origins of French Art Criticism*. Oxford: Clarendon, 1993.
【304】Michae l Orwicz ed. Art Criticism and Its Institutions in Nineteenth-century France. Manchester: Manchester University Press, 1994.
【305】Malcolm Gee ed. *Art Criticism since 1900*. Manchester & New York: Manchester University Press, 1993.

正如數學之於自然科學研究者的必要性，歷史常識是一切人文科學研究的基礎；對藝評家來說，藝術史是她或他的基本知識之一。藝術史是歷史的藝術研究，它為藝術批評提供借鑑的關係。一部藝術史的基本論述，可說是各個時代的藝術批評內容之總和。藝術批評的功能是對批評對象進行評析和判斷，並從歷史角度，把歷史經驗當作批評的標準，從而對藝術活動進行檢驗與評價。要具備這種能力，首先便需要精通藝術史，並從對藝術史的理解，建構出個人的藝術史觀。熟讀各種版本的藝術史，充實個人藝術史知識，而且最好要對某一個特定時期藝術有專門的研究，此乃建立個人藝術史知識的根本方法。

四、美學

對一個稱職的藝評家而言，美學的知識幫助她或他了解審美的各種形態、審美意象的生成原理、審美感興的藝術功能、審美文化的面向、審美發生的人類學知識、審美體驗的本質等知識。通過正確的審美態度，通曉審美理想在特定文化中的意義，從而可對批評對象有更為精細的理解，並可為自身的藝術批評思考方式，建立起嚴格的推論基礎。熟讀基本的美學概論性書籍，再加上當代美學重要論文，是充實個人美學知識的基本要求。

第五節　文化知識修養

要能夠正確地判斷藝術品價值，批評家首先就需要有一定的文化知識。對一個藝術批評家來說，他所必須具備的知識除了藝術理論、批評理論，他還須具備一定的文化素養。

各種文化知識，包括社會科學知識和自然科學知識，大部分來自各種社會科學著作和自然科學書籍。批評家要有多元的文化知識，博覽群書是不能免的工作。批評初學者應隨時充實自己的知識倉庫，方法是花相當的時間去閱讀各種相關學科、交叉學科、自然科學書籍。

一、文化知識結構
（一）文化修養與批評的關係

批評家需要廣博的知識作為批評實踐的基礎。「廣博的知識」意指「多元、開放的知識結構」。批評家應比藝術家更加廣闊、更加全面的知識，一個批評家應當比藝術家具備更多方面的社會知識，更有系統地對社會生活的了解，更深刻的對社會現象的判別能力，然後才能給予藝術家以更有效的幫助。狄德羅認為批評家要成為卓越的批評家，應當具備「百科全書」的知識：包括歷史、哲學、倫理學、自然科學和藝術。知識是批評家了解作品的重要條件之一。「從作品中能看到什麼，與批評家的知識結構直接相關【306】。」批評家知識廣博與否，影響批評視野廣狹和高低。批評家應當「用新的全面的多元的知識武裝頭腦，把自己『學者化』，培養成『百科全書派』式的人【307】。」

藝術批評對象的性質是一個因素和層次都屬複雜的系統，批評家為了要從中探究藝術的奧秘，尋找藝術規律，就不能不具備各種相關的知識作為基礎。否則，面對豐富複雜的藝術現象，便會一籌莫展，不能作出任何有創見的闡釋和判斷。例如，60年代末期迄今的各種觀念性藝術，如地景、光與動力、龐克、新表現、女性主義、後現代等藝術，其本身就反映了現代社會的各個面向，涉及包含了社會的、歷史的、哲學的、政治的、經濟的、倫理的、環保的、建築的、性別的等方面的內容，要對它們進行深入批評，沒有相關的知識是根本不可能進行的。深入研究前衛藝術需要各方面的知識，即使評論傳統學院藝術，也同樣需要各種知識。從中外藝術批評史來看，那些大批評家可以說都是大學問家。在西方，從亞里斯多德到狄德羅、韋勒克、羅森柏格、葛林柏格、阿洛威、雷芬（Arlene Raven）、李帕德、賈布列克等等，都是博學多聞之士，幾乎沒有哪一個是僅僅從事藝術批評的。正是因為他們具備了各方面的學問，才使他們寫出了那些經典性的批評論著，成為藝術批評史上有影響力的批評家。

（二）文化知識範圍

批評家需要具備的文化知識包羅甚廣，與藝術相關的學科不少，如藝術史、哲學、美學、語言學、歷史學、倫理學、社會學、政治學、經濟學、人類學、心理學、文化學、地理學等學科都與藝術有著緊密的聯繫，都屬於藝術批評的相關知識。藝術批評家應當對這些相關學科的理論、知識、歷史發展、代表人物、重要流派等有一定的了解和研究，進而才有可能運用該學科的理論知識，解決與藝術有關的問題。只有這樣，批評家才能為藝術品或藝術現象，提出更合宜的詮釋或判斷。

與藝術相交叉的學科包含如藝術史、藝術社會學、美學、藝術心理學等學科的知識，它們對於批評家來說也相當重要。這些交叉學科「往往是切中藝術尖端問題的鋒利解剖刀【308】。」這些學科知識中，又以藝術史最為首要。美術史學者劉河北曾指出：「學藝術史的人若不涉獵藝術批評，便成為倉庫保管員，能列述各存貨的名稱年代，卻不知其內在價值。」同時他也指出藝術史的學養對藝評家的重要性，他說：「學藝術批評的人若不涉獵藝術史，就成為短視武斷、漫無準則的立論【309】。」

二、當代藝術批評的知識屬性

要言之，藝術批評必須建立在人的科學（human sciences）知識領域內；在人文知識領域內，藝術批評才能找到它的知識根源。

人的科學是現代時期的產物，藝術批評成為人的科學的一支起步更晚，至20世紀才開始。50年代美國普普藝術批評逐漸肯定藝術與社會（尤其是大眾文化）的不可分割性。60年代種族與族群意識高漲後，文化人類學被列入藝術批評的研究領域。在同一時期內，結構主義的文化批評觀點，以及拉康的語言學式的精神分析學，更豐富了今日藝術批評的知識。

【306】李國華，《文學批評學》，頁316。
【307】同前註，頁316。
【308】同前註，頁318。
【309】劉河北，〈再版序〉《歷代論畫名著彙編》，沈子丞編，台北：世界書局，1974，頁1。
　　　（上海：世界書局，1942初版）。

從上述這幾個現代美術運動所帶來的藝術批評剖析角度，我們可歸納出六大屬於藝術批評所必須裝備最基本的知識，即符號學、心理學、社會學、歷史學、文化人類學、精神分析學。在一個成熟的藝術批評闡述中，評論者或許可偏重在某一知識領域的運用，但理想而言，評論者的最佳論述應是多重的與綜合的。因為每一件藝術品或藝術活動都具體化一潛在的人類經驗，也因為人類的經驗是多面向的，評論者需要各種不同的知識用以詮釋那些經驗。

　　現代人文知識的三大基本模式為心理學、社會學、與語言研究【310】。此三種知識領域雖不能涵蓋全部的人類活動，但它們卻具有解釋人類行為、群體互動，以及符號語言溝通等最基層的能力。所有以人為研究對象的科學都必須統御於歷史學、文化人類學，以及精神分析學三大知識領域之下，否則該種人的科學即缺少可靠性或精確度【311】。神話的研究即為最典型的例子之一。神話內容（語言學）的研究如果不考慮其產生的歷史背景、種族的習俗，以及精神分析學所可能產生的隱喻，則神話的解釋永遠解不開其真正的謎底。藝術批評涉獵的人文活動包括藝術家的創作動機與市場的需要（包括直接的或間接的），在此互動情況下，其探討的領域即涵蓋了「心理學」與「社會學」的瞭解；創作者的表達行為，包括構思過程、媒材選擇、題材剪裁、與形式應用，則屬「符號學」的探討範圍。換言之，心理學、社會學與符號學等三者知識提供藝術批評的研究基礎。

　　心理學、社會學、符號學雖各有其專門的探討領域，應用在藝術批評時卻不能機械化地分割為心理學—作者；社會學—讀者；符號學—作品這樣一對一的配對分配上。在分析作者—作品—讀者這一連鎖關係時，上述三種知識的運用事實上是不能分割的。例如在分析一藝術品時，藝術家的創作動機常與社會環境有絕大的關係，而當他在將此動機具體化於作品時，通常對他所運用的符號已有相當程度的認識與掌握。簡言之，當我們閱讀某件作品時，我們發現到在作品表面之下隱藏著一個創作的意念正透過某種我們能夠領悟的形式在傳達訊息給我們。藝術家的創作動機或慾望是社會的產物，而且這種溝通具有時代侷限性【312】。

　　再者，符號圖象的象徵意義通常都具有其文化特性。精神分析學替我們解答某些創作者與讀者所無法解開的困惑。精神分析學可以告訴我們為何達文西畫中的女人總是柔順慈祥如聖母般，佛洛伊德告訴我們達文西畫中的女人都是畫家生母【313】。

　　今日我們已可以為藝術批評描繪出其在人文知識上的一幅最簡略的地圖。出現在地圖中最左邊與最右邊的為「符號學」與「心理學」，它們分別代表著作品（work）與作者（author）的研究領域，屬於藝術批評上最主要的探討知識工具。這兩個地區之間的地帶分別為歷史學、社會學、文化人類學所盤踞著。「歷史學」界定符號所代表的時代意義，「文化人類學」勾勒符號在一民族文化中的特定意義，它關係到符號在此族群中的限定意義，屬於有限性的分析（analytic of finitude）。換言之，文化人類學的知識提供藝術批評者了解為何某種符號圖象只能在一特定的文化地區產生意義【314】。「社會學」昭示一文化或次文化（subculture）社會中人群的共識、慾望、階級架構、行為規則、價值觀等所導引出的創作方向、審美態度與評價標準。社會學提供藝術批評者藝術在一文化社會中流通時所遵循的法

則、路線及它的極限性；它也提供藝術批評者某些社會學上已逐漸為人所知悉的權力運作網路與運作方式。在此權力運作網路內，藝術的定義、藝術的價值（包括使用價值與交換價值）、藝術的創作方向受此特定社會的意識形態無形地控制著。簡言之，社會學提供藝術批評在社會形成與變遷、權力結構的形態與運作、價值觀念的凝聚與潰散時，藝術在一社會中的實質意義。

最後，出現在藝術批評知識地圖上的是「精神分析學」。它是貫穿此知識地域的一條河流，由「符號學」開始，流經「歷史學」、「社會學」、「文化人類學」，以迄「心理學」。在藝術批評思考中，精神分析學不但是一個知識主體，也是一個研究工具。在分析一件藝術品或一個藝術運動時，不論符號本身或歷史的前因後果、社會的意識形態、種族的獨特信仰，創作者的動機都會出現解釋上的縫隙。這些縫隙造成敘述上的困難或偏失，唯有透過精神分析的方法才能了解一個歷史時期意識形態上及認識上的盲點。「精神分析學」在此處所涵蓋的意義已超出傳統的分析個別心靈、夢的解釋之範疇，它比較接近語意學，不過又比語意學涉獵的領域更廣。

精神分析的功能原在探討精神病患者語言表現上的失序或某些特定語辭的隱喻與轉喻。應用在藝術批評時則在發現並補足符號、歷史、社會、民族，以及創作者在表現（expression）上脫落、隱藏或潛意識的世界。一個社會、文化、文明不能被盡述，因為在每一個歷史時期中總存在一無形的意識形態或傅柯所稱的「檔案」（archive）【315】。在此「檔案」中，它規定著人群的思考方式、語言表達的規則、言說（discourse）的存在形式等。因為「檔案」是一特定時空內的社會所匯合而成的產物，當代人無法了解它的整體內容，唯有經由精神分析的方法，藝評者才有可能勾繪出它的全貌。

從另一個角度來看，藝術批評的功能乃在探討創作行為的功能（function），分析藝術溝通的規則（rules），以及闡明符號示意的系統（systems），亦即探討藝術創作者如何在「功能」下展現他的意念；通過「規則」他如何經驗並保持他的表達需要；如何應用「指涉符號」表現他自己的想法與感受【316】。功能、規則、指涉符號在此分別隸屬三個人的科學領域。「心理學」基本上是在研究人的功能與標準（functions & norms）；「社會學」基本上是在探討人際之間的規則與衝突（rules & conflicts）；「符號學」基本上是在分析指涉符號與指涉系統（signification & signifying system）。

三、小結

藝術批評所涵蓋的知識甚廣，幾乎與人的科學有關的知識都與藝術批評有關。在當代藝術批評中，以形式風格詮釋與評價藝術顯然已經不能完全勝任。今日的藝術評論者多已意識到一個不爭的事實，即藝術不能解決藝術的問題。任何人期望以藝術本身（形式、色彩、題材）解釋藝術，將會面臨工具不足的窘境。藝術批評所需要的基本知識工具，在今日知識爆發的時代，心理學、社會學與符號學應屬於不可或缺者。

【310】 Michel Foucault, *The Order of Things*, New York: Vintage Books, 1970, pp. 355-387.
【311】 Michel Foucault, *The Order of Things*, p. 365.
【312】 例如，如果我們的婦女同胞在面對馬奈「草地上的野餐」時，不覺得它「傷風敗俗」，並不是因為我們「寡廉鮮恥」，而是因為我們都不是生活在19世紀中葉的巴黎人。
【313】 〈達文西自嬰兒時期即由養母扶養〉的再現，達文西視其生母為其個人一生「夢想中的愛侶模樣」（像意像；即精神分析學中所説的imago）。
【314】 如聖彼得之於天主教徒、媽祖之於閩南地區中國人等特定象徵意義。
【315】 Michel Foucault, *The Archaedogy of Knowledge and the Discourse on Language*, trans. A.M. Shendan Smith, New York: Pantheon Books, 1972, p.130.
【316】 Michel Foucault, *The Order of Things*, p. 364.

心理學、社會學、符號學連合而成一認識、分析、判斷藝術創作的工具知識。在詮釋與評價藝術時，

化的差異、歷史的特性也需併入考慮。了解文化與歷史的知識時，文化人類學與歷史學成為兩大利器；而

神分析學的應用在凸顯人的行為思考時，具有20世紀以前所不曾發現到的力量。

在藝術批評的知識領域裡，心理學、社會學、符號學、文化人類學、歷史學、精神分析學是相互連

的，可且永遠可以被用來互相解釋。它們的疆界已變得模糊，這種重疊的多個模式並不能視為方法上的

點。如果它會成為缺點，正如傅柯指出的，「只有在模式尚未精確地使用與明確地聯繫在一起時」，才會

正產生【317】。

第六節　創作經驗

一定的創作經驗有助於藝術批評思維乃是不明之理。創作經驗提供對藝術家如何運用媒材來處理題材

真實經驗。中外一些著名的大批評家差不多都有一定的創作實踐經驗，如狄德羅畫過素描，羅斯金（Joh

Ruskin, 1819-1900）留下不少水彩畫作給世人。藝術創作經驗不僅對藝術表現力有重要作用，對於審美判斷

的提高也有一定的功用，對於批評的實踐更是不能少的修養之一。

創作經驗對批評家之所以重要，乃在於它能提供批評家，對創作者的心路歷程有某種程度的體會。這

體會不經過批評家的自我參與，確實難以掌握理解。這就是為何當代不僅藝術批評，甚至美學與藝術史的

才養成教育，都要求必須有一定程度的創作經驗之理由。

第七節　品德操守

一、概說

藝評家往往具有不同的背景領域，有些是策展人、美術館研究員、藝術家、有些是詩人、藝術史學者

哲學家、文學家、編輯等，總之，撰寫藝術批評的人除了專業藝評家之外，在當代社會裡各種學術背景的

才都能成為出色的藝評家，在國外某些地區，有些甚至是天主教的修女。例如，貝克特（Wendy Beckett）是

《當代女性藝術家》（*Contemporary Women Artists*）一書的作者，也是電視節目製作人，她同時也是天主教

女。這樣的情形使得當代的藝評充滿許多不同的觀點，這是良性的發展，因為任何個人的力量並不代表所

的實際效能；多元才能豐富藝評的領域。擁有如此變化多端和豐富的評論立場是好現象，每個評論者從不

的領域、政治立場、信仰中，帶來不同的思考方式，藉由閱讀這些文章，觀眾也能建立自己獨立、特有的

判想法。另一方面，這可促成權威的分散，避免一家之說的壟斷。

今日除了藝評人大量增加外，重視藝評的雜誌也越來越多，包括地區性的、國家性的、國際性的雜誌

這在藝術事業較發達的國家尤為顯著【318】。此外，也有許多學院刊物上有藝評及書評的出現，更不用說各

報類上藝評文章的刊登。

然而藝評在不同的媒體中，其中也暗含了不同的意識形態，結合了不同的信仰和政治立場，有時編輯

甚至還會排斥不同立場的文章進入自己的陣營。每個刊物自有其意識形態及信仰【319】，但有許多媒體難以

美國藝術雜誌 *Art in American* 的封面
（左上圖）

美國藝術雜誌 *Artforum* 的封面（右上圖）

美國藝術雜誌 *Artweek* 的封面（左下圖）

美國藝術雜誌 *Artnews* 的封面（右下圖）

【317】 Michel Foucault, *The Order of Things*, p. 358
【318】 以美國為例，地區性雜誌如：芝加哥的*New Art Examiner*、西海岸的*Artweek*、明尼蘇達
州的Art Paper、哥倫比亞的Dialogue，國家性的雜誌有Artnews，Art Magazine，Artforum，
Art in Amercia，*Parachute*，國際性的雜誌有*Flash Art*，*The International Review of African
American Art*以及*Art College*，*Art Association*，*Exposure*等。
【319】 例如在美國，*New Criterion*為右傾刊物、*October*為左傾刊物。

出明顯的政治立場。如此多種評論書寫是健康的，提供讀者對藝術不同的思考模式。有如此多的差異源自於人們有不同背景、信仰、對藝術的態度。藝評家與媒體的多樣性格，使藝評有著多元的發展。

二、評論者的態度

藝評家有時被指控為傲慢或自大，在大眾文化裡居於權勢者的角色，或許果真如此。確實，批評家或藝術家皆不必然就是品德清高的人士，他們的確常扮演大眾文化中的指導者，常因為在自己專業上的狂熱，予人一種傲慢感。

從評論的本質而言，大部分的評論家在寫作評論時是謙卑的，因為他們總是對在詳究別人的作品，以便寫出一些意見，這是一個極為寂寞的工作。為雜誌《新聞週刊》（*Newsweek*）寫作的評論家普雷根斯（Peter Plagens）質疑是否「更多論述是好的——這在藝術界中最不常被檢驗的假設。」菲利浦絲（Patricia Phillips）意識到評論時的困難：「對於藝術的書寫是一種挑戰，有太多外界環境因素對藝術有所影響，⋯⋯瞬息萬變的世界，使得評論書寫的往往是已經消失的物件或裝置。」攝影評論者柯爾曼（A. D. Coleman）認為，藝評家在某種程度上是孤獨的，評論家被當作類似檢察官的職業，是鮮少被鼓勵的職業。希基（Dave Hickey）反對藝評主導藝術的說法，他說：「是藝術改變評論，而非評論主導藝術。」

雖然藝評家普遍表現出對其專業的熱忱，但藝評家同時也深覺不滿足和孤寂。賁含（Linda Burnham）說：「任何自稱為藝評家的人僅能從微弱的回饋去回顧、驅策這一多變的職業。」普雷根斯以藝評家和藝術家的身份表達其對評論努力的懷疑和憤恨：「往好的方面想，我不過在看一場冗長的遊戲，往壞的方面想，我不過是他人作品的僕役。」而柯爾曼則更謙遜的道出，開始著手寫攝影評論只因他覺得自己對攝影或攝影對社會的影響不瞭解。

大部分的評論家是出自於喜好因而去評論作品，較少是出於厭惡；多數評論者在選擇寫作題材時，往往都偏好自己喜歡而非厭惡的作品，認為唯有被作品深深吸引，才能讓人有動力去進一步思索、寫作。

一些藝評家的確對藝術作負面評價，但更多是積極的。紐約評論家羅森布倫（Robert Rosenblum）曾說，「你描寫藝術作品想必是喜愛它們。我不會因為反感而寫作。我因為愛戴而寫作，而這是評論的起點。」羅森布倫總結評論者面對藝術的態度，「我們只想要描寫關於藝術、觀察它及談論它。」

一般而言，藝評家耗時在思索、書寫和談論藝術，是因喜愛藝術，並視其為世上一可貴的現象，就像《藝術論壇》（*Artforum*）的李卡德（Rene Ricard）說的：「何必給大眾你討厭的東西？」

三、評論者的自我角色定位

藝評家並非總是同意彼此的觀點，他們甚至彼此憎恨，其評論也常是針鋒相對的。《藝術論壇》的創辦編輯卡普蘭斯（John Coplands）曾說：「我的六個編輯是美國最有經驗的評論者，他們既聰明又受過完整的專業學術訓練，但是他們卻總是在爭吵並且憎恨彼此。」批評者的相互批評往往流於人身攻擊，因為他們針對的是個人，而非評論者的寫作。一位藝評家往往不同意其它藝評家的論點，雖然如此，但評論本身就是應該被議論。確實，大部分的藝評家都無法將事情說得完全，但他們相互論點的補充，卻也是對那些新藝術的貢獻。

藝評家對藝評有各種不同的期待。丹托認為藝評能使讀者：「感受、看到，甚至甚於此地思索」和描繪「特殊作品令人銷魂的感官享受。」他對好評論的標準包括藝術價值、判斷力和洞察力。伊頓（Marcia Eaton）亦讚揚藝術式評論。柯士比和伊頓均認為好的評論必須包括：老練地處理藝術、獨立的評論、評論過程的自覺、旺盛的動機、無教條主義、不帶有獨斷的見解與謙卑。拉森（Kay Larson）另強調對藝術家的公平性。批評本身能夠也應該可以被批評，其觀點應隨時可公開校正。史蒂文斯（Mark Stevens）認為，好的評論就像好的對話般，「直接、新鮮、個人的、未結束的。」一種評論觀點絕對不是最後的宣判，所以評論者的工作在於對新的作品提供自我的看法，雖然這不是種自由的見解，但卻是審慎的觀點，而且是永遠開放被修正的。

四、評論者的品德

　　批評家除了生活、學識、功力之外，還必須注意加強品德人格方面的修養。18世紀法國藝評家狄德羅曾經說過：「真理和美德是藝術的兩個朋友。你想當藝術家嗎？你想當批評家嗎？那就請首先做一個有德行的人。」歌德則指出：「近代藝術界的弊病，根源在於藝術家和批評家們缺乏高尚的人格」。他說：「萊辛（Gotthold E. Lessing,1729-1781）之所以偉大，全憑他的人格和堅定性！【320】」對於批評家來說，所謂高尚的品德人格修養，主要是應當具備對讀者負責，對藝術家和同行尊重的精神、尊重事業、也尊重自己的人生態度和思想及學術作風。只有具備高尚的品德人格，才能從事藝術批評這個事業，其批評才會有征服人心的巨大的思想力量。

　　此外，批評家在任何情況下都能作到堅持真理，修正錯誤，消除偏見與門戶之見，這既是一種膽識，也是一種美德。法國小說家莫泊桑說過：「一個真正名實相符的批評家，就應該是一個無傾向、無偏愛、無私見的分析者【321】。」

五、藝評家與讀者

　　藝評最主要的讀者並非是藝術家，而是一般大眾。他們為書籍、雜誌、報紙的讀者寫作。為了爭取其觀眾，故其寫作傾向是依據閱讀對象而定，並依此決定他們寫作的風格。如李帕德（Lucy Lippard）注重與大眾溝通，盼能寫成販夫走卒都懂的評論文章。她說：「身為一個中產階級、受過大學教育的傳道者，我絞盡腦汁試圖與藍領階級的婦女溝通。我曾夢想，在下東區街角當社會女性主義漫畫藝術的走販，甚至讓其進入超級市場。」

　　蔻希（Patrice Koelsch）致力於關注藝術界的多種文化，認為我們需要的民主的溝通是一種民主充滿生氣的評論，藝術要接近大眾必須卸除權威姿態。史密斯（Roberta Smith）認為觀眾是多樣的。有些讀者是富藝術經驗的，其他則為有興趣但不了解。具影響力藝評家會考慮到觀眾的背景知識。讀者的程度與需求常有不同，一位好的藝評人會將其讀者群的知識水準納入寫作時的考慮。因此具影響的評論需要考慮不同讀者的知識背景，就報紙上的評論文章來說，需要立即直接告知讀者，而且一次說明

【320】李國華，《文學批評學》，頁338。
【321】同前註，頁351。

一件事。讀者是多樣的,因此有影響力的評論者必須把觀眾的知識程度計算在內,正如羅森布倫所言:「在教育觀眾閱讀的同時也在教育自身。」

　　不同媒體的藝評寫作也會造就不同的風格。例如報紙藝評的寫作往往必須簡短、充滿時效性,同時文章也有易讀的權利。評論者為了接觸到每個觀眾層面,便會因為閱讀對象的不同而作稍許調整,他們也會試著開發更為廣大的閱讀觀眾群,所以評論的角色從過往的權威者、無所不知的全知者,轉換成今日的呈現者。「在現代社會中,無論在什麼地方,什麼時候,觀眾和讀者,總是要直接參與藝術批評的,他們的鑑別和選擇,對於藝術作品的去留,歸根結底有決定性的意義【322】。」

六、批評家與藝術家

　　藝評家和藝術家間的關係是複雜甚至矛盾的。好的評論卻能提供創作者洞悉作品意涵的觀點,甚或發掘隱藏的作品新意,創作者也可藉由藝評談論其他創作者的作品。以雕塑家鮑伯‧榭(Bob Shay)為例,他一方面宣稱藝評只不過是經濟的,且對於聖潔的藝術一點價值或意義都沒有;但是另一方面又認為藝評可使他瞭解自己作品的內涵。雕塑家達拉絲—史旺(Susan Dallas-Swann)則承認藝評是很有力量的角色,可能影響生活也改變社會。

　　但也有人提出質疑,例如藝術家莫斯柯維茨(Robert Moskowitz)認為喜歡藝術不需理由,可能是天性直覺,無以言喻的。列貝特(Tony Labat)將藝術家對評論的反應集結其中包含的大多數負面反應,例如:「他忘了提到我的名字」、「他不了解」等等,這提醒我們藝評家與藝術家對藝評如何書寫的觀念有很大的差距。

　　藝術家雖然覺得藝評是次要的、甚至是商業的行為,與創作本身無關,但事實上他卻又會暗地裡希望自己的作品能在雜誌上得到好評價。此外,藝評有時也能幫助藝術家了解自己的創作脈絡,或是發現作品中自己不曾發現的意義。因此,藝術家對藝評常會施以關注,但往往是非常主觀的喜好問題。然而,藝術家與藝評家之間最根本的問題,或許是「誰應該被評論」的觀念上的岐異。

　　批評家與藝術家之間的關係應該是,批評家的主要任務是依據藝術規律對藝術品進行剖析和評價,向讀者和藝術家說明這一切情況。批評家與藝術家在這裡是完全平等的,他們的關係應該說是一種研究主體與研究對象之間的平等關係,是律師與訴訟者的關係而不是法官與被告的關係,他們在藝術規律面前是平等的【323】。

　　反過來說,批評家不能以藝術家為「中心」,甘心當藝術家的打手、幫閒,而是必須增強主體意識,自覺地把批評作為一門獨立的學術,把藝術家作為自己的研究對象,進行真正的科學研究【324】。批評家對藝術家所作的評價即使是讚揚的,也不應讓人以為是給藝術家「抬轎子」、「打廣告」、「寫碑文」。藝術家用創作繁榮藝術,批評家用評論使藝術更繁榮發展,他們都是用自己獨立的精神個體,以藝術創造去促進對方的事業的【325】。

【322】同前註,頁340。　　　【323】同前註,頁341-342。　　　【324】同前註,頁342。
【325】同前註。

藝術批評的發展意指批評的「發展史」與批評的「發展律」，前者是指藝術批評的起源、興盛、演進等歷史事實；後者指形成藝術批評歷史的法則。批評的發展史在東西方世界各有其獨特的現象，但其發展規律則一。在史實方面，本書以西方批評史為敘述重點。在發展規律問題上，東西方世界皆循著相似的發展規律，並無出現文化上的差異而衍生出的不同法則。

• 第十三章　藝術批評的發展歷程

藝術批評史即藝術批評言說的歷史總結。它的主角為藝評家與藝術家，配角為所有提供藝術創作與批評的社會舞台。藝術的批評史與傳統的藝術史有別，前者比後者更強調批評的功用和批評所造成的藝術發展，它所關注的焦點不僅是藝術家的個人特性與其活動，更重要的是批評家對藝術的見解與對個別藝術家或流派的價值判斷。其中所顯示的創造性的想像，都圍繞著造型與色彩展開。其他有關智識、道德、宗教、社會及所有構成歷史的人類的活動，都集合在這一中心周圍，用以解釋形成該特定批評標準的歷史因素。

第一節　西方藝術批評的起源

一、古希臘與羅馬時代

西方藝術批評起源於前4世紀末和3世紀初古希臘時代，據信色諾克拉底（Xenocrates of Sikyon）是第一個為藝術批評樹立了明智準則的人。西元前3世紀的上半期，色諾克拉底寫過一篇奉獻給雕塑家和畫家們的論文，目的是向他們進行忠告和提出法則。在繪畫技法方面，色諾克拉底指出：繪畫的進步，是與他當代學校中的教學相一致的：「首先是素描，然後用單一的色彩畫，然後選用明暗法，然後處理多種的色彩，使之與對象相似。最後在色彩上達到調子的統一與和諧【326】。」

【326】Lionello Venturi原著，遲軻譯，《西方藝術批評史》（*History of Art Criticism*），海南人民出版社，1987，頁28。

畢達哥拉斯

西方藝術批評有兩大來源，其一是對藝術家生活的敘述，其二是敘述一種應用於具體的藝術作品的法則。前者如關於杜雷（Duris of Samos）採用過這樣一個傳說：由於宙克西斯（Zeuxis）認為人們的身體永遠不可能是完美的，因此他曾從幾個婦女的身上選擇出最好的部分來創作女神。當軼聞聯繫到了藝術理想時，對藝術家生活的敘述就產生出杜雷式的藝術批評。後者如在色諾克拉底的藝術論文中，敘述某種藝術法則應用於具體的藝術作品時，這就是藝術建立標準的開始。這是藝術批評的兩個來源。

對希臘人來說，藝術即是對自然的「模仿」，是自然的再現。希臘人相信美具有道德的品格與善相一致，或具有數學的品質而與比例相關。當時人們認為；模仿自然當然是必要的，但同樣必要的是把自然理想化，符合物理的美和道德的美；符合數學的比例和高尚的情操。抽象的形式和它們的道德的內涵，構成早期希臘藝評的基本探討主題。

按照藝術應服從於模仿的要求，藝術批評的準則是：「雕像的自然的平衡感，每個人體的各不相同，在大理石或青銅上表現出毛髮柔軟感的難度，還要把細節處理得優美【327】。」例如，色諾克拉底曾評論波里克萊托斯（Polykleitos）說道：「他的雕像把重量放到一隻腿上」，而責難他創作了沒有變化的人體。畢達哥拉斯（Pythagoras）「提高了頭髮的表現力，並且知道如何去畫出肌腱和血管」。李西普（Lysippos）則能「完善地表現鬍髮，即使最小的細節他也能處理得精巧而優美【328】。」阿佩萊斯（Apelles）當繪畫完成後，塗上「黯色的光油，為的是不讓過於鮮艷的色彩刺激眼睛」【329】。」米蘭迪歐（Melanthios）「善畫各種不同的人物【330】。」阿克列匹歐德羅（Asclepiodors）「長於遠近法，也即是處理好兩物之間的正確距離【331】。」

荷馬史詩中對阿基里斯盾牌的描寫曾受到古詩集作者們的讚賞，由此更興起了一種善於運用形象和色彩的語言來顯示藝術家才能的風氣。追隨這種風氣的有斯台蒂阿、馬夏爾、阿普阿勒斯、小普林尼、費洛斯特拉托斯。

（一）柏拉圖

西方藝術批評史上，最早明確提出批評標準的是古希臘的哲學

家柏拉圖。柏拉圖在其建構中的「共和國」（理想國）中，提出以「政治效用」說為中心的批評標準，要求文藝一要有益於城邦，二要合乎城邦制定的規範。柏拉圖特別強調文藝的效益作用，宣稱詩人的作品須對城邦有益，並且遵守城邦所定的規範。有益，主要是指詩人的作品，「不僅能引起快感，而且對於國家和人生都有效用【332】」。據此，只有快感而無效用的抒情詩、史詩等文藝作品都應該被排斥。音樂「只能保留勇猛和溫和的，排斥悲哀、文弱的樂調等【333】。」繪畫因為本身是對模仿物的模仿，並無益於啟迪人心，故應完全從他的理想國中排除。柏拉圖的批評標準是一切看政治需要，看對統治理想國的利益是否有益。

（二）亞里斯多德

在其《詩學》專論藝術批評的第25章中，亞里斯多德提出他的批評標準，指出：「衡量詩和衡量政治正確與否，標準不一樣；衡量詩和衡量其他藝術正確與否，標準也不一樣【334】」。藝術本身的標準，也就是他在《詩學》中給藝術的一系列基本原則，以此作為衡量藝術的標準。

《詩學》為藝術確立三個原則：第一，史詩、悲劇、音樂應當按照「本身」所用的「媒介」而採取不同的「方式」和「對象」去「摹仿」。史詩和悲劇及音樂這些藝術「所用的媒介不同，所取的對象不同，所採的方式不同」。第二，「摹仿」的本質在於以個別表現一般，亦即，以特殊表現普遍。摹仿不僅是在反映人生的表像，也在揭示生活的本質和規律，因而藝術比普通的生活更高真實、更美。對於「摹仿」說，亞里斯多德說：「詩人的職責不在於描述已發生的事，而在於描述可能發生的事，即按照可然律或必然律可能發生的事【335】。」

（三）賀拉斯

在他的《詩藝》中，羅馬時代的著名詩人賀拉斯強調藝術的「和諧」原則和「寓教於樂」的社會功能。「和諧」意指從形式到內容都應當和諧統一、合情合理。在作品總體方面要注意整體美和總體效果。賀拉斯用一幅畫像作比喻，強調其各個部位不能拼湊。另外，在人物性格方面要求「自相一致」，即「人物性格和語言要切合身份、職業、民族等一般常有特徵，「不可自相矛盾【336】。」而他所謂「寓教於樂」就是要求作品「給人益處和樂趣」，「既勸諭讀者，又使他喜愛」，亦即，強調藝術在「育」與「樂」的結合上的藝術功用【337】。

（四）西塞羅與昆提里安

帕格馬（Pergamos）是希臘化時期的文化中心【338】，西元前第1世紀左右，此處大眾對李西普及阿佩萊斯（Appeles）的推崇逐漸衰落，代之而起的是對名藝術家的「規範」系統化之風氣，並將藝術家分等級。其中最有名的是西塞羅【339】的「規範」，以及後來昆提里安（Quintilian）【340】的鑑賞觀點。

【327】同前註，頁27。　　　　【328】同前註。　　　　　　【329】同前註，頁29。
【330】同前註。　　　　　　　【331】同前註。
【332】李國華，《文學批評學》，頁105。　　　　　　　　　　【333】同前註，頁106。
【334】同前註。　　　　　　　【335】同前註，頁106-107。　 【336】同前註，頁108。
【337】同前註。
【338】帕格馬（Pergamos），古代希臘城市，在今土耳其境內。西元前3世紀以後，成為希臘化
　　　 時期的文化中心。
【339】西塞羅（Cicero，西元前106-前43），古羅馬著名演說家、政治家與哲學家，曾為元老院
　　　 中重要人物，留下相當多的演說論文等後被後世視為拉丁語的範本。
【340】昆提理安（Quintilian，35-95），古羅馬雄辯家。文風華美，其著作對古羅馬及文藝復興
　　　 有很大影響。

西塞羅的「規範」方面，考慮藝術的普遍理想和藝術家不同個性的對立：「時人認為唯一完美的雕塑藝術是由米隆（Myron）、波里格諾托斯（Polygnotos）、李西普創造，但三者間卻又不相同，人們不可扭轉其氣質，使作品成為其他模樣。」

以昆提里安的評論為例：「人們說，李西普和普拉克西台理（Praxiteles）才是真實最出色的再現者，因為德米特里歐過份追求真，寧可相似而不要美。」西塞羅和昆提里安的評論價值不在於本身看法，而是可作為當時鑑賞家的皆認同的一種觀點。

二、希臘羅馬人的藝術批評議題

古希臘、羅馬人在藝術批評的議題，主要包含藝術創作的合理性與非理性、美與醜、作品的完整與不完整、造形與色彩、想像能力、藝術與道德。

（一）合理性與非理性

（1）賀拉斯

賀拉斯曾邀請他的朋友們看一張畫說：「如果畫家作了這樣一幅畫像——上面一個美女的頭長在馬頸上，四肢是由各種動物的肢體拼湊起來的，四肢上又覆蓋著各色羽毛，下面長著一條又黑又醜的魚尾巴，朋友們，如果你們有緣看到這幅圖畫，能不捧腹大笑嗎？皮索呀，請你們相信我，有的畫就像這種，畫中的形象就如病人的夢魘，是胡亂構成的，頭和腳可以屬於不同的族類。（但是，你們也許會說：畫家和詩人一向都有大膽創造的權利。）不錯，我知道，我們詩人要求有這種權利，同時也給予別人這種權利，但是不能因此就允許把野性的和馴服的結合起來，把蟒蛇和飛鳥，羔羊和猛虎交配在一起。」儘管如此，許多人對美人魚賽倫（Siren）卻很傾慕。

（2）維特盧維亞

對於模仿自然而幻想的綜合而產生的畸形形象的流行，引起維特盧維亞（Vitruvius）的抗議：「你能同意蘆草可以支起天棚、花蔓的柱子能頂住神殿的屋頂、幼嫩的草技能夠負擔雕像的重量嗎？有些人雖然明知這類的形象是虛構的，不但不去批評，反而加以寬容，那是他們覺得事物的真實式性或是主題的嚴肅都不是他們所喜歡的法則。因此我們應該避免讚美這類的繪畫，即使它有極高的技能，但它卻不是模仿真實。除非我們建立了清醒的理性，否則我們應避免批評。」維特盧維亞把清醒的理性視為衡量藝術的唯一標準，而維特盧維亞的對手們則同樣只讚賞變形的手法而非藝術的價值。

（二）美與醜的問題

在美與醜的問題上，柏拉圖認為美的本身並非來自有生命的動物或對於它們的再現，而是來自各種幾何形體，也就是美在其自身，由其本性所決定這種美超於感覺的愉快。

亞里斯多德則認為美有數學的根據。但他發現藝術的法則並非在美而在於模仿。因此藝術可以再現醜，正如它可以再現美：「在自然中那些我們一看就感到厭惡的東西，卻在藝術的再現中使我們感到愉快；惟妙惟肖表現出來的事物，即使是可怕的野獸或死屍也一樣。」讚美的理由是來自觀者從形

象上發現和認識到的內容【341】。

在這一類問題上，普魯塔赫（Plutarch）重述了亞里斯多德的意見，並補充說：「如果一幅畫以可愛的形式表現了一個可怕的東西，則背離了自己的本性，不再是逼真【342】。」

賽涅卡（Seneca）則強調，「德行是無須裝飾的，其本身即為美。不需要用有缺陷的肉體來損壞靈魂，而要用靈魂去裝飾肉體【343】。」在當時，美的幾何性和理性的原則對藝術家要求一種精確的手法。

（三）作品的完整與不完整

宙克西斯曾說過，隨意和快速的手法不可能給作品長久的生命和完善的美，它們是勤奮用功的果實。他曾說美的概念可以躲避無知，但是理想的女性美不可能存在於單一的女性個體中。當他即將為羅神（司生育的女神）廟畫羅神女神像時，沒有馬上草率地依靠自己的能力去做，因為他知道如果僅憑自己的直覺是不可能達到他所希望達到的女性美的全部的，它也不可能存在於某一位女性個體的身上，所以他從全城挑選了五位最年輕美貌的少女，這樣他才可能在他的繪畫中從每一個美麗少女挑選其最美的特徵加以描繪。

色諾克拉底曾指出，阿佩萊斯知道何時在畫面上停手乃是一種必需。而西塞羅則說阿佩萊斯懂得「夠了」一詞的真義。這是關於繪畫完工性新概念的最早的史料。

普林尼（Pliny）卻向人們提供了這類心裡的例子：「十分奇怪和值得注意的是，人們對於藝術家留下來尚未完工的作品的喜愛（例如阿佩萊斯的維納斯），較之他已經完成作品。實際上是人們讚賞中止下來的草圖和藝術家最初的想法，而不是喜歡藝術家為了獲得獎賞而在作品上進行的修飾。

（四）造形與色彩

在柏拉圖和其他某些人看來，美的對立面是醜。而色彩本身即是美的，但這種美必須在造形形式之下；造形形式不但是美的，而且是理性的，是絕對的美。反之，當色彩壓倒了造型時，將產生粗野的趣味和醜。同樣，亞里斯多德在《詩學》中為了論證悲劇的基礎是故事和佈局，其次才是角色時，曾作過一種比方：「就像繪畫裡的情形一樣，盡管用最鮮艷的顏色隨便塗抹而成畫，反而不如在

西塞羅（上圖）
賽涅卡（中圖）
普魯塔赫（下圖）

【341】Lionello Venturi原著，遲軻譯，《西方藝術批評史》，頁38。
【342】同前註，頁38。　　　【343】同前註，頁38-39。

白底子上勾出來的素描輪廓那樣可愛【344】。」費洛斯特拉托斯（Philostratos）曾說，古代人所說的美學上的愉快或稱之為幻想的想像是什麼：愉快基於認識，而且只有藝術家的技巧才能創造想像力。他們談論智慧和知識以替代真正的美。因此，重視造形甚於重視色彩。

關於色彩的演進，哈理卡納索斯（Halikarnassos）的狄昂尼西奧（Dionysios）曾客觀地進行了考察，認為在古代的繪畫中，色彩的組合是簡單的，沒有多種色調的表現，而線的選用是精緻和完美的。這就造成了早期繪畫的單一的美質。後來這種精純的描繪技巧，逐漸失傳，「代之而起的是一種學術性的技法，包含著對複雜光暗的區分和豐富多樣的色彩，以此，使得後來藝術家們的作品獨具其藝術的力量【345】。」他指出，色彩上的發展，伴隨著整個藝術的衰落，因此在羅馬的批評家看來，這種衰落正是由色彩引起的。

琉善（Lucian）認為色彩是野蠻人眼中的奢侈象徵：它的驚人之處在於它的豪華，「但是無論是藝術、美、恰當的比例或優雅形式的任何一種好處，都沒有在華麗的金屬製品上得到體現。這是為了給野蠻人的眼睛觀看的東西，野蠻人們不懂得鑑賞美，他們炫耀自己財富的華麗不是為了讓人們欣賞，而是為了讓人們驚奇，因為對野蠻人來說，豪華即被以為是美【346】。」

普林尼和維特盧維亞也反對色彩在繪畫上的重要性，指出阿佩萊斯和其他畫家在他們不朽的作品中只使用四種顏色。可是現在，「大紅大紫塗滿牆，印度人把他們河底下的泥巴、莽蛇和大象的鮮血也都弄來了。藝術傑作不會再有了。」他們認為，古代人們欣賞的只是藝術家的天才和他作品的完美，「今天的人們卻只讚美一種東西，華麗的色彩【347】。」

但是也有不同的意見者，如普魯塔赫就曾說過：「色彩比素描更為優越，它為心靈造出更為生動的印象，因為它是一個更為巨大的幻想之源【348】。」認為作品的完整與否與造形、色彩問題相關。「色彩的效果，需要的是不整齊的表面，而這種筆觸即給人以不完整印象。」帕拉西奧（Parrhasios）的繪畫，「其繪畫具有不整齊的表面，無疑是由於筆觸的效果而造成了某種粗獷的調子【349】。」

古希臘羅馬時代遵循的一些創作原則，諸如他們提出的綱目—模仿、比例、道德、內容、心與物的關係、幻想與神話的關係、題材解釋與技巧分析之間的關係、理性與非理性、美與醜、完整與不完整、造形與色彩等等，至今仍是真理，值得進一步研究。

（五）藝術家的想像能力

西元1世紀，隨著羅馬的豪華生活，興起了收集藝術品的風尚和對當代藝術的品評。一般認為與西元前5世紀和西元前4世紀偉大的希臘藝術比較，藝術正趨於下降，所以才出現了大量的鑑賞家來評判藝術。琉善【350】認為：「鑑賞家是一個具有精細藝術感覺的人，他能夠發現藝術作品中包藏的各種品格，而且在他的評論中總是伴隨著理論。」這類的鑑賞家評論並不僅限於作品完美性，而是對於構想能力也加以批評。普林尼認為：「提曼德斯是唯一能在自己的作品中提供出比畫面更多東西的藝術家，他的了不起的構想能力和敏捷足以勝任而有餘。」這種以精神為轉移的旨趣是對西元前4世紀藝術家的真價值的發現。

（六）藝術與道德

在藝術與道德的問題上，蘇格拉底（Socrates）曾說【351】：
「雕塑家的任務是在他的作品裡為靈魂注入可見的形式。」亞里斯
多德【352】則認為「道德」為批評的原則之一，也就是在繪圖中必
須將道德表現出來；亞里斯多德欣賞波里格諾托斯，因為他是位描
繪性格敏銳的畫家，並在作品中表現出道德感。

蘇格拉底

在藝術中加入道德的表現，意指使自然的「模仿」跟「抽象」
形式的概念逐漸成為藝術發展的一種象徵，也使得藝術更趨於完
善，或者是藝術家在創造作品中，流露出了自己的天性、道德及修
養。但希臘人並不瞭解這一點，希臘人重視的是立意，並為其所選
的題材而自豪，促使在藝術的道德方面的批評無法對自其所模仿的
自然抽象概念中提升，也無法從模仿的科學中昇華；所以說藝術批
評是「針對藝術家的個人」，而非對一般藝術的完美性缺乏做一批
判。

（七）建築理論

對於古代有關建築的看法，多是透過維特盧維亞的論述才有所
瞭解。建築的理論中最重要的兩個問題：一、掌握構造的方法；
二、數學比例的科學知識。依維特盧維亞所言，建築評判包括六個
項目：

（1）**規則（秩序）**：是一種詳細的比例應用方式，藉由運用
比例系統達成均衡的狀態。

（2）**安置（佈局）**：適宜的安排各部分，表現出建築物優雅
的性質。

（3）**實施（計畫）**：有益於管理材料和基地，有組織的計算
建物造價，更進一步的瞭解到不同的房子有著不同的結構，不同的
造價。

（4）**韻律（均衡）**：是一種部分與整體的相似關係並且讓分
離的部分與整體有著固定的比例系統反復出現，如同人體一般有著
均衡（對稱）的規律，從前臂、腳掌、手指；建築也應該如此。

【344】同前註，頁40。　　　【345】同前註，頁41。　　　【346】同前註。
【347】同前註，頁41-42。　　【348】同前註，頁42。　　　【349】同前註。
【350】琉善（Lucian，約西元125-180），古希臘散文作家、批評家、唯物主義哲學家，著有
　　　《對話》，文筆清新。伏爾泰式的人物，對一切宗教均持懷疑態度。
【351】蘇格拉底（Socrates，西元前469-前399），古希臘唯心主義哲學家，其言行大多記載於柏
　　　拉圖的對話錄。其父為雕塑家，故蘇格拉底早年曾學雕塑。
【352】亞裏斯多德（Aristotle,西元前384-前322），古希臘著名哲學家,曾在學院中隨柏拉圖學習,
　　　其父為著名物理學家,其《詩學》為古代美學著作中之名篇。

（5）**匀稱（和諧）**：優雅而合宜的面貌，藉由比例系統達成均衡（對稱）的狀態。

（6）**修飾**：完美的加工。

審美上的需要使建築求助於模仿自然的概念，並和其他藝術作品發生聯繫。但是建築家並不會像畫家或雕塑家那樣受到普遍的崇仰，因為人們對他們歷史性的興趣沒有那麼強烈。因此，建築必須屈從於實際需要，由自身發揮藝術的因素。於是，柱子及其所支撐的各部分被視為藝術的因素。維特盧維亞將柱子分為三種類型：多利克式（Doric）、愛奧尼亞式（Ionic）、柯林斯式（Corinthian），分類依據是近似於人體的比例，而合乎人體的比例顯示了建築的模仿性，進而被視為藝術作品。

第二節　中世紀

中世紀時期的藝術批評被分為三種方式，即神祕美學、聖像畫目錄（iconographical repertory）、畫像訣【353】。中古世紀對藝術討論以上帝的至高無上為中心，強調藝術作品的精神性，壓抑自然模仿論。14世紀之前對藝術品與藝術家的討論確實存在，不過對神性超然存在的渴望，指引中世紀人們藉由藝術品尋求至高無上的美，並只論及上帝，忽視對塵世的興趣，包括藝術品與藝術家個人之特質。

一、普洛丁

普洛丁（Plotinus,BC204-270）創造了一個越過模仿概念，那便是「放射」（emanation）──一個起源於東方的概念。他說：「想像你前面有兩塊大理石，一個沒有形式、未被雕琢，另一個已被雕刻，再現的是神或人的形象，如果是神，那或許是三美神（Graces）或繆思（Muses），若是人類，他或許不是一個非神性人類的肖像，而是不同的美的典範集合。這大理石採用了美的形式且立即呈現美，並不是因為它是一塊大理石，否則其他大理石會一樣的美，而是它擁有被藝術創造的形式。這質材未擁有形式，但這形式在藝術家未傳遞給大理石前已存在於腦中。而這形式會在藝術家腦中，不是因為他有眼睛有手，而是因藝術賦予的。而腦中的藝術形式，卻比雕像美的多。」原因是藝術家透過媒材傳遞藝術形象時，部分的美已經遺失。藝術家不是單純的模仿眼中所見，他們依賴同樣的理念（reasons），這理念是自然也擁有的。

此外，藝術家也用想像創造事物，並依照完美需求，修正他們的創作，如此一來造形就接收了美。那些人體之所以美，是因為它們分享了代表上帝的理念，一切以合於理性的形式象徵著世間永恆理念的東西，都有權被稱作是美的。如同克利西波斯所聲稱的，美不但是關於人的，也是關於宇宙，普洛丁認為，美是精神的，美是複雜的。而簡單的美，如色彩，「色彩存在於光明戰勝黑暗的勝利之中【354】。」

藝術家轉換醜的媒材成為合理（rational）的形式，亦即讓物體變成美是因為藝術家參與了神的理念。靈魂能脫離物質材料，直達無上的美與善，這種神祕過程普洛丁稱為直覺（intuition），其過程是冥

想而非推論。冥想所形成的幻象（vision）是內在而非外在的；若它沒有變成美的自身，這神祕過程在幻象中終止，且統一簡化萬物在狂喜（ecstasy）之中。藝術行為在為了達到神的理念下將維持合理性，但過程是直覺的、想像的。

二、聖‧奧古斯丁

聖‧奧古斯丁（St. Augustine,354-430）追隨普洛丁的概念並為它們定義。例如，醜不但是因為缺乏形式也是低級的美。同樣，他認為除了統一、層次、變化與特徵外，對比也是美的屬性之一。不只如此，美也有相對性，與人相比，人猿是醜的，但改變了人猿的身體結構，牠美的特性也消失了。美存在於自然的事物，在神的意旨下─即使它是人猿【355】。

如此的先驗在寓言中找到了合理的形式，因此，一物件由文字呈現，但腦中卻代表別的事物，例如羔羊與耶穌。當談到評論，聖‧奧古斯丁做出一個特別怡人的直覺論：直覺的評斷靠感官，更高層的理智評論靠對美的法則判準（數目、平衡、關係、統一），這法則來自上帝。

聖‧奧古斯丁不喜歡繪畫與雕塑，卻喜歡音樂與建築，因建築是最沒有自然模仿論的色彩。他的偏好充滿了中世紀品味，由此也產生羅馬式與哥德式建築，例如偏好窗戶的平衡、合理性的建築衡量。他認為窗戶在建築中具有藝術價值，它們有韻律的連接在一起，而不是像古典建築的封閉與限制，並因此認為窗戶是使建築空間從束縛中解放的因素。

三、聖‧托馬斯

聖‧托馬斯（St. Thomas,1225-1274）在13世紀致力於美學並延續新柏拉圖主義的思想，他指出兩種具有理性價值的高級感官──視覺與聽覺，藉由吸收方式構成正式知識。沉思的生活是理性的活動，因此理性是直觀知識。聖‧托馬斯提高感官價值，感官喜愛比例適當的事物，因感官也具有類似特質。美藉由非應用性的興趣取悅想望，激情在擁有清晰圖像的美中被撫慰【356】。因而美是客觀的，但是美的力量取決於主觀，取決於由主觀創造出來的清晰圖像【357】。

總之，從第3到13世紀，從普洛丁到聖‧托馬斯，美學思想還是持續的發展：這過程包括了形式的精神價值，美的普遍性與無限價值，藝術作為直覺與狂喜的產物，在造形藝術中提升建築地位，它將藝術官感視作理論性活動，並認定藝術的主觀特質。

【353】Lionello Venturi原著，遲軻譯，《西方藝術批評史》，頁46-47。
【354】同前註，頁48。
【355】Lionello Venturi, *History of Art Criticism*, p.62.
【356】Ibid., pp. 63-64.
【357】Lionello Venturi原著，遲軻譯，《西方藝術批評史》，頁50。

四、迪歐菲勒斯

關於技巧撰述，12世紀的迪歐菲勒斯（Theophilus, c. 1070-1125）編寫了似百科全書般的技術資料合集《繪畫指導》（De diversis artibus）。書中的綱要是：「一點一點，一部分一部分的學習藝術，學習繪畫的基本，先注意色彩構成，爾後色彩調合。確實注意了這些規定以後，你所繪製的將是自由的裝飾性與自動的創造。在藝術實踐方面，前人有天分的工藝經驗將有助於你。」上述引言能大致看出羅馬時期美學觀。人們向前人學習素描，也就是複製他們的範本，並非對自然的模仿。這便是羅馬藝術的重點：無比精巧，每件作品看似傳統工藝規範，但履行過程卻是熱情、強烈的充滿信念，一種無限創造的自由由規範本身被釋放出來【358】。

迪歐菲勒斯所想像的完美的作品是：「如果你用各式各樣的圖形和五顏六色的色彩把天花板和牆壁裝飾起來，也就是在某種意義上向信徒們展示了用無數的鮮花妝點起來的上帝的天國，也就成功地使創世主由於他的創造而受到讚美，讓人們看到上帝的作品，而使他們感到上帝多麼令人欽佩的【359】。」這裡提到藉由素描透過心理表現激發憐憫，但若是關於讚美造物主，或關於天堂的想像，光與色彩便已足夠，顏色與光線的價值在於冥想神祕之中。

迪歐菲勒斯的《繪畫指導》一書主要著墨在提供色彩運用與圖像蒐集上。既然繪畫在教堂中目的是道德教化，它自然不能違反教堂信條，為避免錯誤也有特殊的圖像信條規則存在。例如亞當的形象「年輕、無鬚、挺拔、裸體。在他面前是被智慧光芒籠罩的天父」。這圖像規則具有特別的文化意義，與藝術無關。

中世紀評論中，藝術不是自然物也非人工物，卻是像自然創造萬物般被創造出來。

五、威太盧

波蘭哲學家威太盧（Witelo）寫了一篇關於透視的論文。他得出了一個出人意表的斷語：「人造物看起來比自然物更美。」這句話展現了一個新世界的誕生。這個新世界反對古代的自然主義，充滿了人類對自己技藝的信心。威太盧也喜歡光，但他還注意到色彩的美在於彩色的閃耀，因為它們擴散了自身的光。而暗部的美是因為它襯托出了光。談到距離與美之間的關係時，他斷言：「遠距離就是美，因為遠距離使刺眼的部分顯得沒那麼突出。然而，如果形式有著微妙的特點，如果形象的結構使線條顯得高貴的話，那麼近距離就是美了【360】。」

六、切尼諾‧切尼尼

切尼諾‧切尼尼（Cennino Cennini）在其《藝術指南》（Book of Art）中指出，如果通過摹寫泉水的練習來考察藝術家的才能，那麼，既不是靠理論，也不是推理，而是靠想像的力量【361】。他給繪畫下了一個定義：「人們稱之為繪畫的藝術必須有幻想。通過手的活動，去發現那些看不見的事物（它們躲藏在大自然的暗部），用手把它們固定下來，展示出可能有而並不一定有的形象。」事實上，這是第

一次把對自然的模仿，看作是獨立於自然，而又與自然平行的產物；也就是一個看起來像自然，但卻不屬於自然的產物。藝術家們一定要想像，但他的想像必須看起來似乎很真實，整個文藝復興時期沒有比這更高的見解，沒有比這更簡明的對藝術特色的認識。

吉伯爾提

第三節　文藝復興

在整個15世紀中，藝術的基礎和科學的基礎一樣，是建立在對於人、對於人的美、人的力量、人的理智的強烈的信賴之上的。高高在上的神不再作為藝術呈現的對象，取而代之的是人。這種新的人道主義宗教觀開啟了一系列對古希臘、羅馬藝術之研究。這種情況在15世紀文藝復興盛期達到巔峰狀態。文藝復興時期的重要評論，依出現年代敘述如下：

一、吉伯爾提

吉伯爾提（Lorenzo Ghiberti,1378-1455）為中世紀到文藝復興初期的主要藝評家，同時也是當時的金匠、青銅鑄工、雕刻家，他在1455年左右寫的《評論》（*Commentarii*）預示了文藝復興的發端。吉伯爾提總結了第1世紀維特盧維亞、普林尼和古代作家的論述，提議用古代的原則來畫出新作品。他認為雕塑和繪畫不僅僅包含行動（運用材料），而且還包括理論（思考）。在希臘人的雕塑和繪畫中，素描是基礎的理論，欠缺了素描的思考，就無法成就出色的作品。他堅持形式（form）勝於色彩的古典標準。

他讚賞喬托（Giotto）**（圖見218頁）** 能夠有分寸地同時表現出模仿自然的藝術及它們的優雅性；欣賞斯台芬諾（Stefano）對風暴之下的動態效果，以及浮雕式的人物形象之描寫，以及波奈米柯（Bonamico）自然而熟練的技巧。他認為馬索‧狄‧班科（Maso di Banco）的風格使藝術大大地簡鍊，雖然給人的印象並不完整，卻帶有強烈的暗示。

【358】I Lionello Venturi, *History of Art Criticism*, p.65.
【359】Lionello Venturi原著，遲軻譯，《西方藝術批評史》，頁52。
【360】同前註，頁55。
【361】同前註，頁61。

喬托 猶大的親吻（耶穌
傳，局部，於帕多瓦斯克羅
維尼禮拜堂） 1302-1305
溼壁畫 200×185cm

二、阿爾伯蒂

阿爾伯蒂（Leon Battista Alberti,1404-1472），15世紀佛羅倫斯地區重要評論家，並兼具畫家、建築家、音樂家、詩人與哲學家的身分。1436年他寫了關於繪畫的論文，希望使之成為佛羅倫斯新藝術的理論。他說繪畫是「由視線形成的錐體的橫斷面」，也就是說，繪畫是現實事物透視的結果。他想像畫家具有一種普洛丁學派所說的「理念」（idea），並能夠把這種理念用手表現出來，只是這種理念不再是超自然的了，而是人類的數學知識。藝術的根源不再像古典時期和中世紀那麼傳奇了，而是要從視覺的安排方式中去尋找。視覺（vision）知識取代了技法（technique）。這種見解的長處是在科學知識和藝術的結合中消除了「技法口訣」的傳統。

為了使藝術作品達到統一和協調，他認為不僅要表現出自然的物體，還要注意精神的表現，他說過：「死人的指甲也顯示出死亡的跡象。」要使身體的運動和心靈的運動相適應；而僅僅解釋現實是不夠的，還要表現出能夠讓人沉思的理想美。為了維持作品的高雅與優美感，不應該做過多的表現與過多的裝飾。還有構圖不能太擁擠，否則會失去每個形象的造型效果。輪廓線應是「物體外表的邊緣和界限」，而不是一道裂縫；應該在覆蓋衣物之前先畫出裸體，在覆蓋皮肉之前先弄清骨胳和肌肉的結構造型。立體感的完美性也就是人的形象的完美性；人體所佔有的空間，必須是一個更準確的透視空間。但藝術表現的諸因素必須是為了突出人，阿爾伯蒂甚至要求畫家把「風」也加以人化，畫成「風神」的形象，以便表現服飾飄動【362】。畫面的各個部分要根據透視原理加以安排；必須要畫出許多有

界線的區域，再根據這些區域佈置構圖，製造明暗的效果。15世紀佛羅倫斯的繪畫皆有如此的特徵，那就是「每一個部分的範圍本身都是美的，而且與別的部分的透視關係也很協調【363】。」可以說藝術表現的諸因素都是為了突出人，使整個宇宙融會於人類。

在這些藝術的評論中，阿爾伯蒂意識到了一種關於人的新的概念，一種關於藝術的新的科學理論，一種新的造型理想；因此，它的評論可以被看作是義大利文藝復興的「大憲章【364】」。

由於藝術再用不著像15世紀那樣去征服科學，而只是把科學知識作為一種現成的工具來為自己服務，所以「反而又覺得需要在非科學的事物中去探尋藝術的本性；需要從認識藝術與新生的科學之間的不同。正是從那場危機中，從那些懷疑和直覺中，產生了一系列對藝術、藝術家和藝術作品的看法【365】。」這些看法成為了17、18世紀批評的基礎。

三、達文西

身兼畫家、雕刻家、建築師、工程師的達文西（Leonardo da Vinci,1452-1519）在15世紀結束前寫出的論文，成為16世紀藝術的基本綱要。他說：「繪畫不僅具有科學性，而且還具有神性，因為它是把畫家的心靈轉變成一種近乎上帝的心靈的東西【366】。」近乎上帝的畫家與科學家不同，科學家只不過是個凡人；科學家重視的是量，而藝術家考慮的是事物的質。藝術的真實是人們一開始便感知到的那些東西。這可以說是新柏拉圖主義（neo-Platonism）。「繪畫是所有藝術和工藝的根本，也是一切科學的源泉」。他曾利用他的素描來瞭解解剖學、透視學，以及他所研究的一切機械科學。實際上，達文西的一生的確是在利用藝術，利用他的素描來瞭解解剖學、透視學，以及他所研究的一切機械科學。

一個畫家要想通過創造各種藝術和科學而受到重視，就必須無所不能。這樣的畫家一定要具有描繪出大自然一切的才智，甚至能描繪出各種濃淡不同程度的霧、雲、雨、煙和透明的水，以及天上的星辰。為了實現這樣的目的，曾被阿爾伯蒂理論化的造形形式就不夠用了。達文西的透視方法不僅限於線的透視，他把透視分為三類：線條、色彩（色彩本身會隨距離而變化，例如遠山看起來就帶著藍、綠色）和距離（remoteness）（物體越遠，在人的眼中看起來其輪廓就越模糊）。

雖然還是把表現人的形體放在首位，但卻強調形象必須在一定的氣氛中表現出來；不只是呈現出一個人的形象，還要表現出整個自然空間。他說：「構成繪畫的基本部分是質、量、位置和形體。質就是陰影，是深淺程度不同的陰影；量是陰影的大小，以及大小不同陰影之間的關係。位置是由各形體造成的陰影之間的佈局，形體就是陰影之間的幾何形狀【367】。」如果光線過強，會令人感到太生硬，光線太弱又混淆不清。柔和的光是最好的光。美總是產生於柔和的陰影構成中。他的傑作〈岩間聖母〉（Virgin of the Rocks）就是把黃昏時的門洞畫成山岩中的洞穴，而得到一種朦朧與神祕的效果。

陰影，再加上運動感，就會使得藝術的概念更完整。達文西認為運動是一切生命的源泉，「正像弓的力量產生於拉弦的動作一樣，人的力量來自於他的動作【368】。」只是他並不像那些色彩藝術家採用強烈的光線對比來製造動感，他為了堅持柔美的陰影效果，難免減低了人物的動態感。

【362】同前註，頁72-73。　　　【363】Lionello Venturi, *History of Art Criticism*, pp.85-86.
【364】Lionello Venturi原著，遲軻譯，《西方藝術批評史》，頁73。
【365】同前註，頁74。　　　　　【366】Lionello Venturi, *History of Art Criticism*, p.87.
【367】Ibid., p. 89.　　　　　　　【368】Ibid., p. 90.

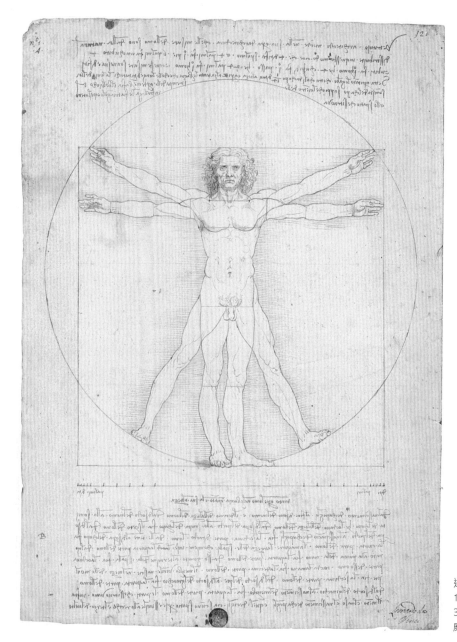

達文西　人體比例標準圖
1485-1490　鋼筆素描
34.4×24.5cm
威尼斯學院美術館藏

　　關於輪廓，他認為最好像數學一般，具有不切實際的特性，最好模糊到幾乎看不清。他認為物體和背景一定要在其界線相接處融為一體，不要形成鮮明的對照，他喜歡微妙的感覺，故筆下的形象看起來都有朦朧的味道。

　　在達文西之前，一幅畫的各個部分只是依照適當的關係拼湊起來，沒有人知道草圖的必要性，達文西卻認為畫家一定要首先畫出全身人體的草圖，才能完美地把各個部分畫好，而這幅草圖已事先規定好了整個陰影效果。

達文西的透視方法不僅限於線的透視，他把透視分為三類：線條、色彩和濃淡。他想像的是這樣一種繪畫風格：通曉立體造形又注意環境氣氛。他的方法不只是體現一個人的形象，而是同時表現了整個自然空間。達文西認為，美是柔和的陰影，這種柔和陰影的效果使人產生一種神祕感。他的傑作〈岩間聖母〉和〈蒙娜麗莎〉就是這樣創作出來的。

四、米開朗基羅

雕刻家、畫家和詩人米開朗基羅（Buonarroti Michelangelo,1475-1564）認為唯一的理想的造形形式是15世紀佛羅倫斯傳統：強調立體性形象、理想美造形、對稱與均衡的構圖、堅實有力的量感和生氣蓬勃的生命力等。與達文西的看法相反，他認為當繪畫傾向於浮雕就是好的，反之則不然。所以雕塑是繪畫的指導者，達文西所聲稱的繪畫勝於雕塑之說是無稽的。

關於達文西感到興趣的風景畫，米開朗基羅也有所批評。他說「那些法蘭德斯（Flemish）繪畫只是想欺騙人們的眼睛。這種畫由樹木、小橋、河流，以及裝飾物、舊房子和草地所組成。法蘭德斯畫家們稱其為風景畫，有時尚加上一兩個小人物作為點綴。有的人喜歡這種玩意，但這種東西既缺乏思想性也缺乏藝術性，既不對稱也不均衡，既沒有智慧也沒有經過精心的構思。總而言之，它們既非堅實有力，又非生氣蓬勃【369】。」

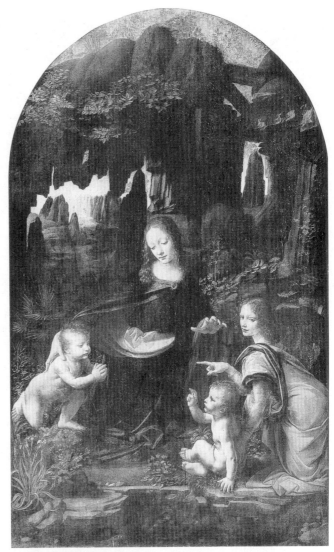

達文西 岩間聖母
1483-1485 198×123cm
巴黎羅浮宮美術館藏（上圖）
米開朗基羅（下圖）

【369】Ibid., p.92-93.

五、杜勒

杜勒（Albrecht Dürer, 1471-1528）認為在任何被認為是完美的事物中都能找出其不足之處，只有神聖的心靈才知道什麼是絕對的完美。用科學把自己弄得疲憊不堪是無益的，每一個人必須依自己的能力來畫，盡可能地畫出接近於美的作品。即使不能達到最好的，也還是應該力求較好的。

杜勒的這種對於絕對美的懷疑論源自於他作為一個藝術家的自覺意識。他是一個喜歡畫黑人和農民的畫家。他由這一懷疑論推斷出，根據客觀事物創造出來的主觀形象具有一定的獨立性。因此，絕對美並不是評判藝術品價值的標準。杜勒以他自己嚴格的道德感為動力，揣測出阿爾伯蒂對客觀美和人性完美的信念包含著的危機。

六、威尼斯學派

達文西的繪畫思想不流行於佛羅倫斯，卻在威尼斯獲得發展。在威尼斯，從阿瑞提諾（Pietro Aretino, 1492-1556）、皮諾（Paolo Pino）和多爾齊（Ludovico Dolce）的著作中，卻可以看到達文西的藝術思想得到很好的繼承，或者說達文西對未來繪畫的

杜勒 自畫像 1493 油彩羊皮紙貼於畫布 56.5×44.5cm 巴黎羅浮宮美術館藏

喬爾喬內 沉睡的維納斯 1510
油彩畫布 德國德勒斯登國立繪畫館
藏（上圖）

阿瑞提諾（下圖）

預見得到了發展。

　　威尼斯的藝評家阿瑞提諾的活潑而有生氣的論文，勝於那些人文
主義者冗長而準確卻枯燥無味的文章。阿瑞提諾讚賞威尼斯的畫家，
覺得自已與他們的趣味相近，他相信，提香（Vecellio Titian,1490-1576）
的輕快而逼真的油畫，勝於那些造型鼓吹者充滿學究氣的素描。

　　多爾齊在阿瑞提諾去世兩年後，為紀念他而出版了一部《繪畫對
話錄》（1557），以其有系統的文體，從阿瑞提諾提出來的前提下推斷
出一些有趣的結論。皮諾也曾出版過一本《繪畫對話錄》（1548），他
的文章反映出威尼斯畫家們討論藝術的情形，這篇對話錄似乎是在告
訴你如何在美女中選出頂尖美女。威尼斯人討論藝術，不是為了發現
科學的真理，而是為了發展美的感官世界。16世紀偉大的威尼斯繪畫
是由喬爾喬內（Giorgio Giorgione,1476-1510）的〈沉睡的維納斯〉
（Sleeping Venus）開始的。

總結威尼斯學派的評論觀點，具有以下這些特質：

（一）對法則的反抗

佛羅倫斯的繪畫是運用透視法則而反對中世紀混亂的色彩。可是在威尼斯，多爾齊聲稱，只有當一個人超越了法則，才能開始作畫。對大自然千姿百態的描繪靠的是偶然的機遇，不是經過研究按照自己的籌劃設計出來的。

（二）讚美速寫的敏捷性

在威尼斯，人們相信應該避免把一件作品修整得過份完美，修整加工破壞了繪畫的生氣。阿瑞提諾讚美丁托列多（Jacopo Tintoretto, 1518-1594）的敏捷性。丁托列多畫得比別的畫家都快，因為他想獲得更活潑、更有生氣的明暗效果。

（三）繪畫三要素：構思、素描、色彩

多爾齊和皮諾都贊成繪畫的三要素是構思、素描、色彩，構思是出於美感，是用繪畫來表現抒情詩或歷史詩的技巧，而非僅僅解決視像問題。威尼斯的批評家非常注重色彩的經驗，多爾齊聲稱，立體感的問題也就是色彩的問題，結果是立體感服從色彩，而不是色彩服從立體感。

（四）再現肌膚的真實色彩

多爾齊稱：「當一個畫家有能力再現肌膚的真實色彩和一切物體的真實質感時，他的畫就活了。著色的關鍵部分是明暗的對比之處，需要用一塊中間的顏色使明暗兩部分有個過渡。」他同時認為，色彩既不要太漂亮，人體也不要太完美，「過於周到是最大的危險【370】。」

七、瓦薩里

15世紀吉伯爾提（Lorenzo Ghiberti, 1378-1455）探討過藝術的生平。16世紀初，大眾對撰寫藝術家生平的願望越來越強，這類著作中最出色的要算瓦薩里（Giorgio Vasari, 1511-1574）的《畫家、雕塑家和建築家的生活》（*The Lives of the Most Eminent Architects, Painters, and Sculptors*, 1550 & 1568）。他想以一種與眾不同的方式把藝術家的傳記和藝術理論聯繫起來，通過藝術家的生活，人們能夠瞭解藝術品的完美和不完美，瞭解藝術家不同的風格。他以大量篇幅加重了對藝術家們的生活逸事及他們作品的描寫，因而提供了一種新的歷史興趣。瓦薩里承認，除了模仿自然以外，也可以通過模仿風格來取得藝術成就。

瓦薩里把藝術按照14、15、16世紀分為三個階段。在第一個階段中，藝術還遠非完美。第二個階段，藝術在很多方面有所提高，最主要的是開始注意建築的規律和原則，認識到古代作品中的比例，並學會了怎樣表現挺直的身姿及其完美的四肢，使美的各種因素得到表達。第二段的不足之處，在於過分強調自然科學嚴謹的規律，運動感還不夠自由，缺乏千變萬化豐富的創造性，缺少把各種事物畫得優美自然、可愛而又生動的才能。在第三階段，「繪畫和雕塑裡的人物，通過精確的法則、清晰的條理、正確的比例、完美的設計、高雅的風度、豐富的創造性，以及精湛的藝術性，而達到了自身的完美性和真正的表現力【371】。」

提香 維納斯與風琴演奏者 1545-1548
油彩畫布 148×217cm（左圖）
提香（右圖）

八、矯飾主義（mannerism）

　　或許矯飾主義者是文藝復興時期真正的批評家。矯飾主義者所寫的藝術論文，比他們的繪畫創作更為重要，畢竟他們的態度是批評家的態度【372】。矯飾主義者其中表現最好的是魯馬佐（Giovanni Lomazzo,1538-1600）的那篇〈關於繪畫藝術的論文〉【373】。矯飾主義的特點是把抽象的幾何概念看做是具有象徵性的統一體，從而取代了阿爾伯蒂解釋現實的方法。運動感和光暗是繪畫的頂點，魯馬佐援引中世紀神祕崇拜的傳統來為光線辯護。他說光就是上帝，運動表現心理狀態，光線表現肉體狀態。魯馬佐追求哲學的思考，把藝術與藝術理論區別開來。阿爾伯蒂和達文西給藝術家們定出種種規則，指導他們的創作，而魯馬佐則試圖合理地解釋藝術家們所創作出來的作品。

第四節　巴洛克時期

　　在17世紀，道德主義、理性主義和感覺主義三則批評標準同時存在，但沒有任何一種佔有絕對優勢。對於藝術的批評「不但是各式各樣，而且往往還是自相矛盾的【374】。」17世紀批評主要有兩股潮流：一是來自卡拉奇（Annibale Carracci）【375】的理性主義，通過貝洛瑞（Gian Pietro Bellori）在義大利獲得有力表現，而在法蘭西學院中得到系統化的成果；另一是起自威尼斯的感覺主義潮流，以鮑希尼（Marco Boschini）【376】為其代表。

【370】Ibid., p. 98.　　　　【371】Ibid., p.101.　　　　【372】Ibid., p.106.
【373】Ibid., p.107.　　　　【374】Lionello Venturi, *History of Art Criticism*, p.101。
【375】Annibale Carracci，1560-1609，義大利波隆那畫家。
【376】Marco Boschini，1613-1678，義大利畫家、藝術史家、批評家。最早肯定維拉斯蓋茲的評論家。

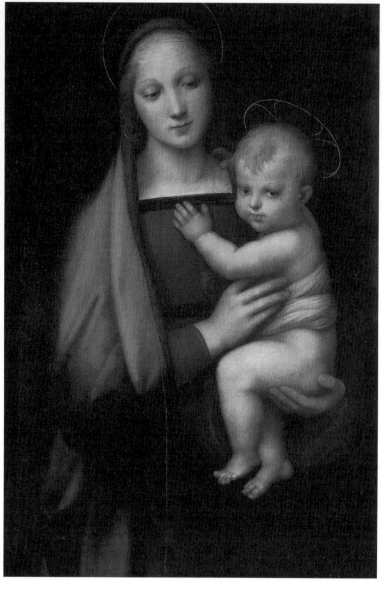

拉斐爾 （左圖）
拉斐爾 大公爵之聖母 1504 油彩畫布
84×55cm 佛羅倫斯畢堤宮美術館藏
（右圖）

一、理性主義

　　17世紀各個國家裡都對義大利矯飾主義藝術產生反感；藝術家將注意力從拉斐爾或米開朗基羅轉
向提香（圖見225頁）、丁托列多或維羅奈賽（Paolo Veronese）。他們對矯飾主義的反抗是按照個人特性來進
行創造，他們可以說是矯飾主義的革新者。他們想在所吸收的各種各樣的藝術因素中尋求它們可以與
矯飾主義相結合的東西，發展出折衷主義。

　　折衷主義者（eclectics）從16世紀所有偉大的作品中，總結出他們認為符合最好藝術的經驗，如皮
諾提出要有米開朗基羅式的素描和提香式的色彩。

　　卡拉奇畫派（School of the Carracci）的理論主張要汲取羅馬派的素描（米開朗基羅的力量和拉斐爾

的比例和諧）、威尼斯派的運動感和明暗法（提香的作品被認為更有真實感）、倫巴底（Lombard）派的色彩曾以此而獲得了純粹的貴族風格。

貝洛瑞研究古代藝術和拉斐爾，譴責矯飾主義光是仿效名作，認為自然主義（naturalism）貶低理性，脫離了以理念為基礎的藝術，而藝術應在於理念、理性、真理、優雅、美的形式之中，因而推崇安尼巴爾·卡拉奇，贊同前述卡拉奇畫派的理念。

受反宗教改革的道德主義與笛卡爾的理性主義的影響，貝洛瑞【377】認為「即使理念（idea）來源於自然，也仍然勝於自然，並成為藝術的泉源。理念受到智識（intellect）的指導，又反過來指導手的動作」【378】。強調普桑畫裡的那些有代表性的場面，他的人物的寓意價值。貝洛瑞在批評實踐方面表明，他是求助於藝術之外的抽象原理來認識藝術本身的價值。他認為既然繪畫是借助有限的自然而表現出的一種實物的「理念」，那麼，「只有在理性教義的控制下畫家們所進行的模仿實踐才是正確的【379】。」

笛卡爾

二、感覺主義

杜波斯（L' Abbe Jean-Baptiste Dubos,1670-1742）【380】在其〈詩與畫的批判性反思〉（"Critical Reflections upon Poetry and Painting"）文中指出：「繪畫的首要目的是要感動我們。使我們感動的作品必定出色。」然而令人感動的繪畫並不一定遵守繪畫法則。他說：「即使批評家在一些不感動、不吸引我們的作品中，找不到違背法則的缺陷，這類作品雖沒有毛病，卻很糟糕。」相反，「一件違背法則、帶有許多毛病的作品，卻可能非常出色」，情感才是決定的因素。帕拉維奇諾（Sforza Pallavicino）【381】也說，藝術對自然的模仿只是取得真實感的某種方法，非真的用幻象代替實物，藝術只是為了激發人們的情感。

17世紀的繪畫批評家們不是盡力使其理念系統化，而是對個別作品和個別藝術家加以批評，找出他們之間的關係，例如對稱、色彩，並且找出其中完美榜樣的藝術家。

【377】Gian Pietro Belloni，1615-1696，17世紀義大利畫家和作家，曾任羅馬修道院。
【378】Lionello Venturi, *History of Art Criticism*, p.112.
【379】Lionello Venturi原著，遲軻譯，《西方藝術批評史》，頁108。
【380】J. Baptisre Dubos，1670-1742，法國修士、歷史學家、美學家。
【381】Sforza Pallavicino，1607-1667，義大利作家，曾任紅衣主教，著有《模仿論》。

林布蘭特

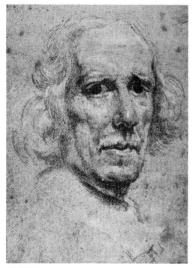

貝尼尼

例如，畫家多梅尼奇諾（Domenichino,1581-1641）【382】則將其分門別類加以區分和典型化，指出羅馬派——仿古人；威尼斯畫派——模仿自然；倫巴底派——模仿的更柔和流暢；托斯坎尼派——精心雕琢。帕色里（Giovanni Battista Passeri）【383】則將藝術家缺陷分類，例如拉斐爾——雕琢生硬；提香——素描貧弱；維羅奈賽——散亂模糊；米開朗基羅——粗野不文；卡拉奇（Agostion Carracci）——謹慎細微【384】。

佛羅倫斯人波迪奴奇（Filippo Baldinucci）的著作《素描專家紀事》（1681），介紹當時藝術競賽中的評價，認為林布蘭特（Rembrandt）「畫的太放肆，無論外部或內部，輪廓與結構的線條都不清，重複的筆觸粗糙有力，但卻使得暗部給人印象太強烈、不夠柔和」。波迪奴奇欣賞貝尼尼（Bernini）【385】的筆法，認為「這種靈活的筆法，使他得以用我們稱之為漫畫（caricature）或速寫的形式創造出卓越的作品【386】」。

三、道德主義

普桑主張在自然的限制下，藉著呈現實物的理念，展現出高貴的風格（splendid manner）【387】。方法上是：（1）在理性教條的控制下進行模倣實踐。（2）呈現出以人（或人的行為）為主的繪畫題材（動物和其他自然物屬於次要）。繪畫中的行為（模仿）就像詩歌中的修辭，是一種修飾技巧。（3）以重大的題材（如英雄事蹟）展現出高貴的風格（the splendid manner），並且排除卑下的主題。（4）應用自然的構圖。（5）追求明確的個人風格。普桑認為：「繪畫的主要題材是人的行為。動物和其他的一些自然物都處於次要的地位。」為了使畫家能獲得「高貴的風格」，題材必須重大：如英雄業績之類。構圖要自然，手法或趣味要合乎一定的標準。造型是為了表現笑或恐懼之類的表情，色彩只是為了吸引目光。普桑的古典主義教條流行於當時的法蘭西學院。

（一）費利拜恩

費利拜恩（André Félibien）在其《有關古今最優秀畫家的對話》（*Conversations on the Most Excellent Painters, Ancient and Modern*,1666）書中指出，為了糾正自然，就要研究古代雕塑，而為了達到理想的

美，首先要抓緊構圖。只有構圖是屬於精神性的東西，因為它高於技法，只形成於想像之中。素描和色彩是技藝性的，不屬於繪畫中高尚的部分。素描支配色彩；在表現歷史、寓言和人物表情方面，素描是重要的，但色彩卻不然。

既然繪畫描繪的是想像出來的各種行為，那麼表情就非常重要，表情是畫面的靈魂【388】。要達此目標，方法是：（1）抓緊構圖，因為只有構圖是屬於精神性的東西。（2）要能表現出正確的表情，因為表情是畫面的靈魂。（3）依靠天賦才能設想出構圖後，還是必須依照範例來畫好素描。

（二）鮑希尼

鮑希尼在其〈如畫旅行的地圖〉（"Map of the Picturesque Journey," 1660）及〈威尼斯繪畫的豐富寶藏〉（"Rich Mines of Venetian Painting," 1674）中，主張藝術應突破了拘於形似的形式。方法是：（1）藉由色彩為素描賦與生命力。以不同的色彩呈現方式製造出不同效果的美：厚塗製造速寫效果、色彩平滑能使各部分更清晰、塗上一層透明的色彩則可以達到更協調統一。（2）以變形來探求新形式。他說：「畫家創造的是非定型的形式。或者說，為了尋求繪畫的藝術表現，他突破拘於形似的形式【389】。」（3）不拘泥於題材的尊卑。儘管巴桑諾畫狗和動物，卻能在純粹卑下之物（pure humility）中顯出卓越才能。

四、兩場論戰的發展

時間發生於普桑派（Poussinesque）的古典主義教條流行於法蘭西學院時。第一場是德‧佩勒斯（Roger de Piles）1676年為魯本斯（Peter Paul Rubens）所做的辯護。結束了普桑派畫家以素描、古典樣式和崇高風格的欣賞趣味為名，所進行的對於魯本斯派畫家（Rubenists）的打擊。第二場可溯源到1620年由義大利人塔索尼（Tassoni）提出的原則：即使藝術粗糙不完整，但經過勤奮的學習研究就可以達到完美的程度。1688至1697年間，培洛特（Perrault）寫了《古人與今人並行》（*Parallels between the Ancients and the Moderns*），強調16世紀畫家勝於古代畫家，而且他那個時代的繪畫勝於16世紀繪畫【390】。

魯本斯

【382】Domenichino，1581-1641，義大利波隆納畫家，追隨Carracci風格。
【383】Giovanni Battista Passeri，1610-1679，義大利作家，藝術批評家。
【384】Lionello Venturi, *History of Art Criticism*, pp.118-119.
【385】Giovanni Bernini，1598-1680，義大利雕塑家、建築師，巴羅克風格的代表人物，曾應路易14之邀，赴法設計羅浮宮。
【386】Lionello Venturi, *History of Art Criticism*, p.120
【387】Lionello Venturi, *History of Art Criticism*, p.121.
【388】Lionello Venturi原著，遲軻譯，《西方藝術批評史》，頁109。
【389】Lionello Venturi, *History of Art Criticism*, p.126, "The painter forms without form, or rather with form deforms the formality in appearance, seeking thus picturesque art."
【390】Lionello Venturi, *History of Art Criticism*, pp.128-129.

魯本斯 克拉娜・賽瑞納肖
像 1615-1616 油畫木板
37×27cm

德・佩勒斯

　　德・佩勒斯在其《畫家生活簡述》（*Abridgment of the Lives of Painters*,1699）一書中認為：「無論有多少規則，無論有多少名師傑作，你如果缺少天賦的精神光彩和天生的才能，你就無法創造藝術。藝術中的破格顯然是違反法則的，但如果它符合時宜，就成為了新的法則。只有偉大的天才才能超越法則，一個有頭腦的人即使沒有藝術法則作指導，也可以評判一幅繪畫的好壞，只不過未必每

布魯格爾 農民婚禮 1568 油彩畫布
114×164cm 維也納美術史美術館藏

次都能為自己的感覺找出理論的根據。就像肉體有所癖好一樣，精
神也有其自身的欣賞癖好。這種趣味是本能的、自然的，它可能會
隨著藝術文化的提高更加完善，但也可能會敗壞與墮落。隨著感覺
式判斷的多次重復，這趣味就成了一種習慣，而習慣也許會變成觀
點，成為批評的原則。」又說，繪畫的法則應該被穩定下來，「但
不能依靠任何作家的權威或畫家的例子，而應該依靠理性的力量
【391】。」

　　德·佩勒斯主張以獨特的趣味和個性，傳達出真實和自然。他
欣賞彼特·布魯格爾（Pieter Brueghel，16世紀尼德蘭重要畫家），
認為在風景畫中特別可以看到繪畫的創造特性。他所提供的審美趣
味幫助華鐸（Jean-Antoine Watteau）形成自己的藝術，並為18世紀
的法國繪畫開闢新方向【392】。

【391】Lionello Venturi原著，遲軻譯，《西方藝術批評史》，頁115-116。
【392】Lionello Venturi, *History of Art Criticism*, p.130.

第五節 藝術批評的全面發展

一、18世紀

18世紀的繪畫運動出現了裝飾性繪畫的繁榮，「巴洛克」變成了「洛可可」（rococo）；放縱感情而放棄嚴整，甚至更進而追求一些新的建築韻律。但是18世紀中期也出現了一股反對華美風格和「洛可可」的力量。從道德方面反對洛可可風格，因為它過份讚美了貴族階層，以及他們那種矯揉造作的生活。而從理智方面反對洛可可是因為龐貝城和赫克蘭納姆的新發掘，以及對「希臘羅馬」藝術產生的更濃厚的興趣，瞭解到古代傑作的嚴肅和偉大。

不同於17世紀兩種針鋒相對的藝術觀念，亦即笛卡爾的理性主義（rationalistic）與主觀主義的對立，18世紀創造了美學研究的風潮，並以美學研究所開啟的思想，當作藝術批評的根據。

17世紀的笛卡爾思想交織著一些來自柏拉圖主義，以及新柏拉圖主義的神祕因素。笛卡爾與馬勒伯朗奇（Nicolas de Malebranche,1638-1715）都認為藝術的真實與理性的真實是一致的。新柏拉圖主義更認為理性是來自上帝。貝洛瑞、普桑和法蘭西學院派（Academy of France）的古典主義（classicism）都服從這種「理念」（Ides）及其法則【393】。

對「理念」濫用的反抗產生了另一種新看法，即認為藝術是情感問題。對藝術的評判不應該是憑法則，而應該憑感覺和趣味，以此，相對性的藝術趣味便代替了藝術的法則。

這場爭論結束於18世紀中葉。人們設想出一種哲學式的藝術批評，「一種不過多地涉及或改造情感與趣味的本質，而能用純粹的知識來闡明它們的批評方法。」其中最主要的人物是夏夫茲博理（Anthony Shaftesbury,1671-1713）、維柯（Giambattista Vico,1668-1744）、鮑姆加頓（Alexander Gottlieb Baumgarten,1714-1762）。夏夫茲博理終結了模仿的概念，發展一種哲學式的藝術批評——一種以知識為主的評論。維柯把詩意的邏輯和科學的邏輯加以區分，並把知識啟蒙的作用歸功於藝術。鮑姆加頓的「美學」把模糊的感覺歸於感官，清晰的感覺歸於理智；藝術的知識則屬於兩者混合的知識，有其自身的近似於清晰的科學知識的完美性。他把藝術看作是知識生動靈活的樣式，強調人類意識系統中藝術自身的領域。維柯和鮑姆加頓的美學觀點，產生於啟發情感的慾望，因而明顯和笛卡爾理性主義對立【394】。

然而在藝術批評中，笛卡爾的理性主義和新柏拉圖的神祕主義相混合，作為理想美的批評標準盛行於一時。與古希臘的美相一致的形式美，成了批評中唯一的標準。這是新古典主義獨占鰲頭的時期。但在這一世紀結束之前，出現維柯、鮑姆加頓，以及康德以觀念為基礎的，以原始藝術為名義的反理想美的潮流。這股潮流影響了整個19世紀，於是出現了浪漫主義。

18世紀時促使藝術評論發展有幾個重要因素：除了美學學科的創立、藝術史學科的出現、「藝術學院」（Academy of Art）的興起、法國「沙龍」（Salon）的成立、繪畫社會功能的轉變，藝術評論建立屬於自身的形式（不再附屬於藝術理論或藝術史）【395】。此時期藝術評論的特殊發展表現在：針對藝術

家及其作品給予個人的看法。由於藝術家與藝評家處於同一時代，重新看待原則的重要性，以作品來檢視原則中的真理。最後，將藝術批評當作一種對實際情況的批評，例如對藝術展覽的評論，即是探求藝術作品中，綜合性的關係及作品的組成元素。

狄德羅

嚴格地說，西方藝術批評，尤其是美術類的批評一直到18世紀中葉才出現。藝術批評成為西方藝術「體制」（institution）的成員之一，多少與法國「沙龍」的成立有關。1737年法國皇家設立的藝術學院舉辦第一屆「沙龍」展，開啟了藝術批評的寫作體制後，法國史上第一部百科全書編著者狄德羅成了第一個使藝術批評體制化的作家，雖然第一篇沙龍評論並不是出自他的筆下。

18世紀不但在名稱上和事實上創造了美學這門學科，並使其在意識領域中佔據一席地位，而且還創造了藝術批評的專業化和藝術史成為專門知識學科。在此之前，有關藝術的批評只存在於關於藝術和藝術家生平的著作中。18世紀，特別是在法國，藝術展覽會造成了產生批評報導的機會。藝術批評找到了自身的存在形式，不再需要寄人籬下；不再是對於藝術法則與藝術品之間的辯證關係，而完全是為了表達個人對一群藝術家及其作品的意見。從作品給人的直接印象出發，進一步用作品來檢驗原則的真理性【396】。

西方藝術教育機構的興起也許是促成藝術批評成為一種專業的另一種原因。在1720年左右，法國只有三或四家「藝術學院」，專門培養年輕藝術家的機構。但是到1790年時，這樣的機構在法國已超過一百家。在這不到一百年之間，藝術創作與展出數量上的暴增，促使藝術批評成為西方藝術發展中，一種獨立的社會體制之形成。

中古世紀的人，以引導觀者的心靈向上為理由，製作繪畫，以服務宗教。這個時期的繪畫被視為「文盲的經文」，繪畫的功能建立在教誨的根基上。15世紀時流行的信仰是，繪畫的價值之一在於發現與理解自然的世界；藝術品包含或引導人們對世界的科學性的認知。在16世紀，繪畫功能經常被認定為：提供情感一種有力的刺激品，以強化宗教的經驗與信仰。

【393】Lionello Venturi原著，遲軻譯，《西方藝術批評史》，頁123。
【394】同前註，頁124。
【395】Lionello Venturi. "Illuminism and Neo-Classicism", *History of Art Criticism.* p.137.
【396】Lionello Venturi原著，遲軻譯，《西方藝術批評史》，頁125。

以上提到的觀念中，其共同處在於認定藝術是一種達到某種高貴的、崇高的手段，藝術經常被用於更接近某種心靈救贖的目的。雖然在大多數時代裡，大家都會同意，一幅畫、一尊雕像或其他珍貴的人工製品，也可以取悅觀賞者，但是在18世紀以前，從觀看這些作品中獲得愉悅，被看成只是一種渴望朝向更高尚目標的副產品而已。

但是藝術對18世紀的歐洲人有了新的社會功能。此時期另一種新的藝術理論推動藝術鑑賞的方向，它的觀念來自杜波斯的「純粹愉悅」（pure pleasure）藝術理論。杜波斯認為繪畫和詩歌可以召喚某種人為的「感性」，在瞬間之內足以佔據我們的心，但不會帶給我們任何真實的痛苦或情感。當我們凝視著一件藝術品時，情感蔓延開來，一個人觀看一幅畫或閱讀一首詩時，因為它們是模仿自然或人生，而不是真實的自然或人生本身，它所獲得的是一種是「純粹的愉悅」。在觀賞一幅畫的瞬間，我們並不關心它能否拯救我們的靈魂，或提供我們對世界的認知，也不會想到它能否強化與調適我們的感情；面對一件作品時，觀賞者的經驗超脫任何審美經驗之外的目的或考慮。換言之，藝術品給予我們的什麼都沒有，只有愉悅，即「純粹的愉悅」本身。「純粹愉悅」的理論即後來被康德稱之為「無私慾的愉悅」（disinterested pleasure）。

18世紀是藝術批評特別繁榮的一個時期。其間，主要的藝評家如下：

（一）法國

1747年，聖・耶納（La Font de Saint Yenne）出版了畫展述評裡的第一篇文章。聖・耶納指出：「歷史畫家是唯一打動人的靈魂的畫家」，而「其餘的只是為了眼睛才作畫」。他認為當代藝術衰落了，為了使其得到補救而提議建立博物館。雖然有關藝術的出版物在18世紀日益增多，可是此時藝術觀點和審美趣味並沒有多少變化。德・佩勒斯那一套忠實地崇拜古典雕塑的理論，仍然被視為主要的批評標準【397】。

杜波斯注意到「繪畫性」構圖（pictorial compostion），注重「畫面的整個效果」。認為要達到這一點，只要「安排好各個部分，讓光源的方向很明確，使各種固有色鮮明而不紊亂，使人的眼睛感到舒適而和諧就行了。」而他所謂的「詩意的」構圖（poetical composition），就是「樸素而單純地安排好所創造出來的人物，使其表現的動作行為顯得更加感人，更加令人信服【398】。」

狄德羅從1759年開始寫沙龍畫展的評論，一直到1781年，並著有《繪畫散論》。他評論畫展，「由於只憑一時的印象，加上對題材的文學性的興趣，以及缺乏深思熟慮的判斷，使他的評論常常顯出矛盾。」不過對於所評論的那些作品，他本來沒有深入探討的慾望，而只是「與公眾們，以及與藝術家們共同分享一種藝術信念，因而形成了共同的審美趣味。他沒有自己獨創的美學觀【399】。」他的直覺敏銳，再加上非常嚴肅的道德感，這一切又使他在某種程度上形成了自己的思想觀點。

例如，狄德羅的朋友格魯茲（Jean-Baptiste Greuze）展出了一幅〈扮成貞女的格魯茲夫人〉（Portrait of Madame Greuze as a Vestal）；狄德羅說「你在嘲弄我們……這只不過是個傷心的母親，但性情軟弱，表情平庸。」在此，狄德羅批評了繪畫與藝術的感情缺乏真實的聯繫。1761年評論布欣（François

Boucher）曾說，「在這個人身上什麼都有，就是缺乏真實性。但你卻無法離開他的畫，它吸引著你。」1765年，評論布欣作品的色彩、構圖、人物、表情及素描等所構成的藝術趣味的低下，「已經一步步地走上了道德的墮落。」而對於夏丹（Jean-Baptiste-Siméon Chardin），狄德羅卻說：「他才算是畫家，他才算是位色彩家。人們無法解釋他魔法般的技巧，層層的色彩相互覆蓋，其效果從最低層一直透到最外層【400】。」嚴肅的道德感乃是這些批評的核心基礎。

另外，關於比例的問題，狄德羅指責所謂維特盧維亞派（Vitruvian system）（仿古羅馬的派別）的體系是否只是為了窒息天才，使一切變得單調無味？繪畫和雕塑至今未曾遭到毀滅，是否由於它們也像建築一樣受到嚴格的科學制約？相反，它指出：「你感到一個人物崇高的美時，不是因為你在他身上找到了精確的比例，反而是由於你看到了他身上的那些關係恰當而又必要的變形【401】。」

狄德羅是啟蒙運動時期法國「百科全書派」的領袖，他認為繪畫藝術必須反映現實。繪畫需重視社會生活的內容，包括人際關係、社會風俗、日常生活、生活氣息，而即使風景畫、靜物畫也要看到與人類生活的聯繫。第二，強調必須真實地表現自然，反對虛偽的矯揉造作。第三，繪畫是真善美的結合，真與善結合起來就是美的。藝術要講「善」，就要「選擇嚴肅的主題」【402】。由於他能夠理解和判斷當時法國出現的形形色色的藝術氣質，加上在他嚴肅的那一方面，在他對美學法則的要求這一點上，他仍然是18世紀法國藝術趣味的有權威的見證人。

朗茲（Luigi Lanze, 1732-1810）在其《繪畫史》中，建議像植物學家給植物分類那樣來對藝術家進行分類。按照地區的派別（佛羅倫斯，西耶那、羅馬等）、個人的派別（某個大師及其追隨者），和藝術種類來重新分組。他認為掌握了一切派別的知識，便足以判別並解釋這些派別及其藝術家的成就。他不贊同溫克爾曼式的藝術史觀——藝術史紀錄的是理想美和藝術的完美性，而認為每一畫家的個性都很重要，評論者應從畫家生活發展的特徵方面來看其成就；義大利的藝術史焦點應該是義大利和她的輝煌成就【403】。

（二）英國

荷加斯（William Hogarth, 1697-1764），英國畫家，他從裝飾品中，觀察到大多是運用曲線而不用直線，並提出波狀線就是美的線條，將洛可可藝術視為曲線美的典範，力倡運用曲線之變化性。

雷諾德（Joshua Reynolds, 1723-1792），英國畫家，認為美存於自然界之中，並非抽象的概念；美不存在於觀念，而存在於自然之中。雷諾德主張要保有自己的特色風格，反對折衷主義，例如把義大利派和荷蘭派混合在一起，反而會破壞了它們本來的特色與效果。他同時認為只有理性指導下的趣味才具有普遍的意義，堅持趣味與天才之間有密切的關係，其不同之處只是在於創作的能力，這是天才所特有的。所以應該對想像力和情感有信心，它們之中蘊藏著理性原則。這種理性不同於那些孤立的、抽象的東西，而是實際具體的。

【397】同前註，頁127-128。　　【398】同前註，頁128。　　　　【399】同前註，頁129。
【400】同前註，頁130。　　　　【401】同前註，頁131。
【402】李國華，《文學批評學》，頁110。
【403】Lionello Venturi原著，遲軻譯，《西方藝術批評史》，頁132。

（三）德國

蒙格斯（Anton Raphael Mengs,1728-1779），德國畫家，認為絕對美只有在希臘雕像中才可找到，畫家只能追求相對美。完美是古希臘人的完美，不是現代人的完美。因為只有哲學的頭腦才能作出美的選擇，拉斐爾在選擇表達情感的最重要的因素時，具有哲學的頭腦。但拉斐爾的美還不夠完滿，他更擅長的在於表現力，而不在於美。絕對美為神聖超過的「理念」所證實，並通過圓渾的形式與諧和的色調表現出來。藝術趣味是不完美的「相對美」，是人們的能力可以獲取的美，它是畫家進行選擇時的決定性的因素。

溫克爾曼（Johann J. Winckelmann,1717-68），德國藝術史家，認為古希臘傑作基本的和主要的特點是：「表現在其姿態和表情上高貴的單純和靜穆的偉大。」溫克爾曼認為這不是從自然界中進行選擇的問題，不是新柏拉圖理念的問題，也不是比例和技巧的問題，而是希臘藝術家的精神表現。

然而溫克爾曼認為，美的藝術應具有形式的合理性和色彩適當性【404】。在其《古代美術史》（ *History of the Art of Antiquity*,1764）中，他認為好的藝術作品中應符合古希臘藝術家所展現的「美的風格」（beautiful style）。溫克爾曼把藝術家的內外感覺加以區分。「內部感覺指的欣悅、溫柔和具有想像力的情感。外部感覺由造形和色彩表現出來。造形是基礎，因為它能準確地表現出對象的實在性，而色彩卻是隨著觀察者的個人而起變化的【405】。」溫克爾曼由此推論出：「由於色彩和明暗的緣故，所以很難認識油畫的美。現代的人不如古代的人，正如畫家不如雕塑家。」他認為要觀察一件作品，「首先要考察藝術家的思想（這並不是以創造性為標準的）；然後考察由人體表現出來的存在於變化和單純之中的美；最後考察製作的方法應該做到完善無缺【406】。」

萊辛，德國劇作家、文藝理論家、文藝批評家，以《勞孔》（ *Laocoon*,1766）作為題目的名著，書中探討詩與畫的分別，根據他的發現創造了一個名稱，也就是他之後人們對繪畫、雕塑和建築所用的總名稱：「造形藝術」（die bildenden kunste）【407】。萊辛認為繪畫服從美的法則，而不服從詩的法則。什麼是美呢？他認為那就是人體的適當比例。萊辛認為裸體比著服飾的人體更美，所以維吉爾（Virgil）可以描述勞孔的衣服，而雕塑家卻把他表現為裸體，而且也不去強調這座塑像痛苦的表情。

萊辛所評論的美，是屬於物理性的美，即訴諸於視覺感官性的形式美。他主張造形藝術要從自然界中挑選，只表現美的自然。亞里斯多德談到繪畫中的醜時，曾說「即使是個很醜的形象，通過繪畫表現出來，也可能使我們愉快」，萊辛反駁這一點，他認為，為了顯示模仿能力的繪畫，也許會表現醜，但賞畫的愉悅，會因藝術中的醜而時時被打斷。

二、19世紀
（一）浪漫主義和中世紀

浪漫主義運動起源於對中世紀藝術的復興，在繪畫是德國表現主義式繪畫的重新評價，在建築則是對哥德建築藝術的推崇。浪漫主義運動最終影響到學院遵守的以技法為主的古典主義，開啟了現代

主義以獨創性技法（無特定技法）為標準，並以藝術家本身的熱情與真誠為判斷與評價的批評方式。在批評基礎上，浪漫主義運動在現代主義批評中扮演極為積極的角色，它的批評理論支撐了後者藝術家是天才的概念。

在美術界，浪漫主義運動開始於哥德藝術的復興（Gothic Revival），反對外來的帕拉狄歐派的新古典主義，反對伯靈頓爵士（Lord Burlington）和他的同夥們的作品。這種復興，在論戰和批評方面的收獲，多於實際創造的藝術上的收獲。

對18世紀的人來說，中世紀是一個黑暗時代，是一個野蠻、迷信、充滿神祕的世界；正因為這種神祕的特質，提供了浪漫主義一個幻想的世界。在這裡提到對浪漫主義時期的藝術批評、哥德藝術發展、對詩歌的看法。只是，把精神生活都投入在過去的藝術，不管是投入在希臘、羅馬或中世紀藝術，都會破壞藝術上的創造性。

18世紀中期後，藝術批評出現了新的要求，由原本只在乎宗教和道德原則，提升到注重藝術家創作過程中自身的想法，藝術作品在心靈層面上的表現也相對受到重視。到了拉金斯更明確的訂立許多對於批評上的準則，並利用歷史的內容，將創作技巧由技術水準提昇到審美水準，這對於藝術批評史上將產生相當巨大的影響。

18世紀末期，一些畫家也從中世紀的範本中尋求靈感，或是設法創造古風的藝術。其最早者是丹麥人卡斯丹（Asmus Jakob Carstens,1754-1798），他採取與大衛和蒙格斯（Anthony Raphael Mengs）相反的辦法，取消明暗，而把他理性的線條一直誇張到抽象式輪廓的地步。19世紀初就由幾位德國人給新古典主義的解放，提供了天主教的內容和古風的形式愛好。奧渥貝克（Frederick Overbeck）是浪漫主義這一學派的奠基人，他們自稱為「拿撒勒派」（the Nazarenes）【408】。」1830至1840年之間，義大利人中對「拿撒勒派」的支持與反對者之間展開了爭論。

在英國，為了反抗居於統治勢力的學院勢力，羅塞蒂（Dante Gabriele Rossetti,1828-1882）、杭特（William Holman Hunt,1827-1910）和米雷（John Everett Millais,1829-1896）於1848年建立了「前拉斐爾派兄弟會」（Pre-Raphaelite Brotherhood）。他們除受到羅斯金著作的鼓舞外，更從莫多克斯·布朗（Madox Brown）的油畫，以及拉森尼歐（Lasinio）根據比薩（Pisa）的桑托教堂（the Campo Santo）的繪畫所製作的版畫中取得靈感。1851年傾，當這三位「前拉斐爾派」的畫家幾乎要被公眾的責難打垮的時候，羅斯金給《泰晤士報》（The Times）寫的兩封信扭轉了局面，並且確定了他們若干年之內的運氣。

在19世紀的上半期裡，有一些真正的，甚至是偉大的藝術家，他們在某種方式中帶動了浪漫主義的運動，可是他們並未參與復古的追求，這些人是西班牙的哥雅，英國的康斯塔伯（John Constable）和布寧頓（Richard Parkes Bonington），法國的柯洛（Camille Corot,1796-1875），杜米埃（Honore Daumier）和德拉克洛瓦（Eugene Delacroix）。（圖見238頁）

【404】同前註，Lionello Venturi, *History of Art Criticism*, p.151.
【405】同前註，頁137。　　【406】同前註，頁137。
【407】Lionello Venturi, *History of Art Criticism*, p p.155-156.
【408】同前註，頁146-147。

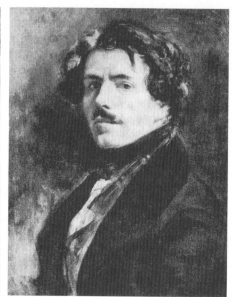

康斯塔伯 從原野眺望索爾斯堡大
教堂 1831 油彩畫布
151.8×189.8cm 倫敦國立美術館
藏（左圖）

德拉克洛瓦（右圖）

新古典主義藝術創作取決於理性，崇尚風格。作家依循古典藝術規
範，學習創作的方法技巧尊崇傳統，以古希臘羅馬的作品為學習創作典
範。批評的角度把全部重點都放在追求作品的客觀性，因此拒絕去理解
創作者本身。

浪漫主義者則運用他們善於把批評從客觀轉移到主觀方面的辦法，
「追尋包含在繪畫和雕塑中的藝術家的創造個性，連同他們的情感、理
想與苦痛。全部的心靈的生活都是批評的對象，只有理性是不夠的。而
以道德和宗教的情感為其批評的特徵，則正是浪漫主義者永遠具有的特
長【409】。」浪漫主義取決於個人想像力，反理性主義，重個人想像力，
好奇奧祕事物，引發探索過去的興趣，其中最嚮往的是中世紀，因為認
為幾個民族文化的形成是出自中世紀，也或者和許多浪漫主義者是天主
教徒有關。

總結浪漫主義批評的核心主張，大約可歸納出下列三點。一、獨創
性：所有的天才都不需要去尋找模仿的對象或法則；藝術家的作品來自
天賜的靈感。藝術家個人獨特的風格；多考慮創作的主體而非表現的方
法，把靈感作為自己的動力，不需學習其他藝術家的風格。（一件作品
的內涵比所呈現的表現技法更重要）。二、天才的概念：每個藝術家都
有自己與生俱來的獨特風格，沒有任何人可以取代。所以要研究一位藝
術家必須瞭解那位藝術家傳記。三、技法的歷史性：創造美的技法要隨
著時代改變。

浪漫主義的主要藝評家包括：

（1）維柯是第一個從美學思想上宣告原始藝術的絕對價值之批評家【410】，主張擺脫理性知識並從理性限制中獲得自由的藝術。他強調直覺的想像活動，認為想像力的比例越多，理性就會相對的減弱了。藝術家應充分的運用想像力、直覺，這樣的想法，包括了對新古典主義的譴責，也代表了早期浪漫主義的美學觀。維柯曾指出，偉大的詩人（正如偉大的畫家），不是誕生在過去那些深思的時期裡，而是誕生在那些想像的時期裡，即所謂野蠻的時期。「荷馬是古代野蠻主義的產物，但丁出現於中世紀義大利新生的野蠻主義中」。

（2）赫爾德（Johann Gottfried von Herder,1744-1803）認為，富有想像力不只是原始人野性的溝通，希臘、羅馬人也是靠想像力在溝通的。古代民謠、莎士比亞、民間情歌、希伯來和東方的詩歌能保持生動活潑，靠的是詩的感情。他說：「天然的人所描繪的正是他所見到的景象：生命、威力、巨大；無秩序的或是有秩序的，依照他的所見所聞去再現它，以之驅使他的語言，不但原始人如此，希臘人、羅馬人也一樣。」遵循感覺的要求，詩才能得到解釋。

藝術的原先目的並非為了審美，而是為了啟發信仰，例如各式各樣的異教徒在轉變為天主教徒時，需要的是一種遵循永恆的法則和按照宗教的功效去品評藝術作品（真實的或虛構的），而非依照美學角度去品評的宗教性的藝術作品；「在中世紀這類作品的研究並非為了去理解真實性，而是把它們做為一種高尚情感，騎士精神和宗教情緒，以及讚頌無限堅貞、忠誠、仁愛的代表物。這種觀念不但離開了美學，也離開了歷史【411】。」

（3）赫費斯（Arthur Hughes）讚賞哥德式建築，在比對羅馬式建築與哥德式建築時指出：「前者無疑更具有自然的宏偉和樸素感，後者使我們看到了美與野蠻主義的出色混合，並且點綴著獨出心裁的各種並不高雅的裝飾；雖然前者從整體來看更為莊嚴；後者卻令人驚奇不已，許多的局部都頗為可取。」

（4）鮑普（Alexander Pope），曾把莎士比亞比作像哥德式的紀念物那樣：「更覺強大，更覺莊嚴；盡管與現代（新古典主義）的建築相比，或許不夠優雅，不夠鮮明」。

（5）瓦爾波爾（Sir Horace Walpole,1717-1797）曾說：「哥德式建築奇異的尖拱確乎是對於圓拱的一種改進。那些未能有幸受到希臘法則啟示的人們，卻幸運地創造出了無數美好而適用，莊嚴而優雅，巨大而輕盈，神聖而華麗的作品。要想使高貴的希臘神殿，把傑出的哥德教堂所能給人心靈的強大印象傳達出來一半，也是困難的。」又說，建造哥德式的建築的人們「有著比我們肯於想像的更多的藝術知識、鑑賞能力、天才和適度感。在他們造成的作品裡有一種魔法般的力量，如果只靠奇想那是不可能獲得的【412】。」

（6）蘭格雷（Batty Langley）說哥德建築若認真觀察的公平判斷，「將會看出建築的每個局部，正如其高度和投影一樣，是由美的比例和幾何規則所決定和設計的。這種比例和規則是希臘或羅馬建築的任何局部所不能超過（也許是等同）的。」

【409】同前註，頁150。
【410】同前註，Lionello Venturi, *History of Art Criticism*, pp.172-173.
【411】同前註，頁149-150。　　【412】同前註，頁151。

（7）荷加斯讚揚哥德建築的調和及其細部傑出的美，而認為中國式的建築藝術平庸，同時讚賞西敏寺教堂所表達的那種完美的宗教理想。

（8）李查‧赫德（Richard Hurd）指出，哥德藝術作為十字軍騎士精神與詩歌的象徵，也可以與浪漫主義相融合，而不是作為野蠻人與暴烈情緒的表現。哥德主義充實了詩人的靈感，是由於「它比之希臘人的簡單而不加控制的粗暴，具有更加美妙的場景與題材。」而且，「假使你用希臘人的尺度去衡量哥德建築，你只會看到畸形，可是，當你以它自己的尺度去檢驗它的時候，其結果則迥不相同，哥德藝術是想像的激情的具體結果【413】。」

（9）哈曼（Georg Johann Hamann, 1730－1788），狂飆運動（Storm and Stress）的主要人物之一。狂飆派主張「自發性」（spontaneity）與「幻想」（imagination）就是藝術中的一切；天才可以反對所有的法則、真理、體系和藝術的基礎。哈曼與赫爾德兩人在不同的探索中，同樣傾向於把藝術的原始特性看得比它的文化特性更重要；把「動人」（the moving）看得比「準確」（the correct）更重要。

（10）歌德（Johann Wolfgang Goethe,1749-1832）認為「藝術都是完滿而富於生氣的，只有帶有個性的藝術，才是真正的藝術。」所有的天才都不需要去尋找模仿的對象或法則，就好像不要利用別人的翅膀，要用自己的翅膀飛。他反對把哥德藝術觀視為蠻人風格的看法。他說：「哥德藝術不只是強勁和粗獷，而且還具有美，它的美有別於洛可可的唯美主義和那種軟弱的美；藝術並不完全屈從於美。真實、偉大的藝術比美的藝術要更加真實和偉大，人的身上具有一種特質，一當生存得到保證，這種特性即發揮作用。看起來他有如半神，他努力使自己不再迷惑或恐懼；他讓自己的精神統馭物質。只有情感使得蠻人們在生產中達到精神上的聯合。」

歌德的批評標準強調文學藝術創作應當是一個「顯出特徵的」、「優美的、生氣灌注的整體」【414】。首先，他認為能夠「顯出特徵的藝術才是唯一真實的藝術」。所謂「特徵」是指一事物不同於其他事物的本質之特性。藝術創作必須堅持在特殊案例中找出普遍性的程式，通過「對個別特別事物的掌握和描述」所獲得的意涵才能稱之為創作，才是詩的本質，也是「藝術的真正生命」【415】。其次，「顯出特徵」的「特徵」，應當是根源於生活的「優美的、生氣灌注的整體」、「活的整體」，是一種「通過各個部分，按計畫編織成的一個整體。」

（11）瓦肯洛德（William H. Wackenroder,1773－1798）認為藝術家的作品來自「天賜的靈感」（divine inspiration）。天賜的靈感也就等於創造的自發性。「如果很長一段時間，藝術家還不能使那由太陽神聖的光芒注入他心中的想像得到體現，他將會在不知不覺的某一刻中完成其作品。這時一股清澈的光華提醒他，奇蹟發生了。」

瓦肯洛德認為每個完美的藝術家都有他自己的風格。它似乎是與生俱來的，既非辛勞所能得，也非學習所能致，只有當我們的眼睛在同一時間裡「不再轉向其他的美的時候，藝術的真正美質才能完滿地顯示給我們【416】。」因此，「人們必須擁抱藝術家全部的獨特性來研究他所嚮往的藝術家，而不要像「一位法官那樣，擺出一副嚴肅的自以為是的樣子」，不要像一位道德的權威那樣，「把藝術家們

按照功利的重要性和自然的標準去排除」。而所謂認識的巨大力量之外，「在我們的心裡還有一面魔法的鏡子，它們有時向我們展現出更具威力的形象。」這是對於純粹直覺的一種含蓄的說法。

關於神聖的靈感，關於創作的自發性及其非理性的特徵，瓦肯洛德呼籲要注重藝術家的直覺，以及藝術家忘我地沉浸於激動人的主題，不受宗教職務的約束的藝術家個性的絕對價值。

瓦肯洛德的著作產生非常巨大的影響，施萊格爾（Friedrich von Schlegel）是其中之一。施萊格爾和他的朋友們重新認識了德國和法蘭德斯（Flemish）的古風藝術，並以之為德國民族運動振興了藝術上的欣賞趣味。通過他們影響了整個的浪漫主義和「那撒勒派」（Nazarenes）的人們。

施萊格爾

（12）雷歐（Alexis Francois Rio,1797－1874）談到鑑賞時曾指出，僅僅確定作品屬於什麼學派是不夠的，而必須要「評判者自己懷有深厚而強烈的同情，懷有早就洋溢在那位藝術家的工作室裡，或他同道的僧人身上的某種宗教意識。並且把這種感受與他們那個時代的精神生活聯結起來【417】。」

（13）普金（Augustus Pugin,1812-1852），英國建築家、作家，在英國嘗試以創造者的美德角度去批判藝術作品的觀點是由他開始的，也就是要求絕對的誠摯與遵循真理的原則，例如在建築中則必須清楚的顯示出結構本質的各種要素。普金強調，哥德式並非一種風格而是一種宗教，它比希臘風格更有價值，因為基督教本身就比異教的價值更高。

（14）羅斯金（John Ruskin,1819-1900）的批評以人本為中心，強調藝術與人類整體的關係。藝術只有出於社會的真實需要才具備歷史意義。主張透過美學觀與道德感的高度融合，解放了新古典主義的偏見而還以中世紀藝術一個公正的評價。他的評論傾向以心靈上的愛，取代對自然的愛，認為一件事物，如果不是為了愛而畫一定畫不好，如果是為了愛而畫那永不致錯誤，這也就是熱愛、尊崇或是敬畏的感情。由此，人的心靈獲得了精神上想像力的感染。認為藝術的真髓要出於感動，要重藝術表現的手法（線條、色彩、造型、明暗）而非自然事物的本身。

【413】同前註，頁153。　　　【414】李國華，《文學批評學》，頁111-112。
【415】同前註，頁112。
【416】Lionello Venturi原著，遲軻譯，《西方藝術批評史》，頁157。
【417】同前註，頁162。

他反對繪畫中的「規矩」，並且代之以愛的原則。自然面前，希臘人欠缺的是同情和憐憫。當我們接近自然界各種事物時，我們會覺得：「頑皮的山泉在歌唱，純良的花朵在歡笑。並且，內心裡既覺得不好意思又感到愉快，既有些惶惑又覺得高興，我們從自然獲得了共鳴，雖不相信是它給予的；我們給予自然以同情，也並不相信它能接受。」可是，希臘人卻從來不讓他們的神祇從自然中分離出來，從來也不曾打算否認他的本能的感覺。希臘人「感到同情和親切的總是那些溪水的精靈而非溪水，總是那些森林女神而非森林。他滿足於這種對於人的感情，卻對波浪和森林自身的特性無動於衷。」羅斯金批評動力來自於他對藝術的熱情。這種激情和敏感，使羅斯金擺脫了道德與宗教教育的限制，而達到對於藝術的包容力。

對於哥德式風格，他評論道：真正的建築不應只是純粹的工程結構，應該以雕塑與繪畫的角度去觀察它。裝飾手法上的隨心所欲、創作上的自由，包含變化性及不受絕對完整性的束縛。讚美哥德藝術家們對於多種多樣奇想的熱愛，劃清知識與愛的界限；他們對於大自然的喜歡，捨棄一切抽象的法則；他們對於變形的興趣；他們的「生動剛勁使得傳動感變得緊張，並強化了矛盾特有的生命力」；最後，還有他們的慷慨貢獻，他們創造出「豐富的、意想不到的勞動財富的產品」。

羅斯金的《威尼斯之石》（The Stones of Venice）在藝術批評史上還是一種新風格的，巨大的理論發現。他指出，在繪畫中依靠一系列的自然因素，例如毫無光彩的死屍之類，是產生不出戲劇性效果的。反之，「在繪畫中只有把視覺的因素，例如含有恐怖意味的光暗，融合進去，才可能產生戲劇的效果【418】。」

羅斯金以一種道德的理由反對希臘人從自然中進行選擇的著名的原則。他認為選擇帶有蠻橫的意味，他熱愛和尊崇自然，整個的大自然，從自然中進行選擇是褻瀆神聖的。「假使整個的自然都值得再現，那麼，在一位畫家的一件繪畫中是不可能全都表現出來的。因此，畫家所應該加以選擇的，不是自然本身的事物，而是他藝術表現中的諸因素。」於是選擇的標準就這樣轉移到畫家觀察的方法上；從客觀對象轉移到主客觀之間的關係；從自然轉移到藝術。

羅斯金的評論乃是浪漫主義批評的頂峰。但由於他能看出情感、宗教與道德的聯繫，故比任何人更理解哥德式與義大利中古藝術。他藉由敏銳的直覺，對古代藝術與文藝復興的侷限性有無庸置疑的觀點。

（15）海因斯（Johann Jakob Wilhelm Heinse,1746－1803）認為藝術是人類都可以達到的而不是希臘人專屬的。除了希臘人的審美觀，其他審美觀也是值得重視的，他相信藝術與產生它的人之間具有一種必然的聯繫，藝術與生活是相關的。他認為藝術創作必須有想像的自由、獨具的天才和自然。藝術創作是想像力、天才和本性的釋放【419】。

（16）義大利美術史家齊考納拉（Leopoldo Cicognara,1767-1834），主張藝術不應受科學的限制；科學的嚴密成果限制了藝術的天才，束縛了藝術的想像，削弱了那種神奇的強大力量。

（二）藝術史與唯心主義哲學

唯心主義（Idealism）源起於18世紀中期所發生的兩種審美趣味：古典主義崇拜古代藝術中理性化的形式，以及浪漫主義嚮往中世紀、強調藝術家情感與想像力。在18世紀末期發展呈綜合的審美趣味：浪漫主義的內容（題材），加上古典主義的形式，因此便產生了一種融合浪漫主義內容和古典主義形式藝術的批評標準。

　　唯心主義認為藝術應綜合新古典與浪漫品味，其定義是具有浪漫主義的內容，新古典主義的形式，必須將浪漫主義注入古典主義中。由於新古典和浪漫主義都關注於過去的藝術，因此唯心主義主張以懷舊的心情試圖恢復、模仿過去的藝術。唯心主義稱許大衛（Jacques-Louis David），他在1793年表示藝術家必須學習所有人類心智的泉源，必須有廣博的自然知識，必須是一位哲學家；藝術天才只以理性為依歸。

　　唯心主義藝術批評的巨大成果產生於19世紀的最初十幾年間，那時統制著整個藝術的是新古典主義。但直到19世紀中期，唯心主義的批評隨著浪漫主義發展仍在繼續著。19世紀的下半期，唯心主義的批評與浪漫主義藝術兩者蓬勃的生氣才漸次衰敗。浪漫主義藝術此後此後未再興起，而唯心主義的批評卻相反地再度出現於20世紀初，並發展至二次大戰後。

　　德國唯心主義者認為藝術家的任務在於將「理念」形象化，他們稱這樣的畫家為「理念的畫家」（painters of ideas）。以拉辛斯基（Atanazy Raczynski）稱讚柯奈留斯（Peter von Cornelius）的評論為例，唯心主義者認為透視應採取較高的視點。藝術家應學習自然，而藝術技術方面較不重要。人像不宜過分強調力量與宏偉，應表現靜謐。唯心主義在藝術批評上豐富了美學與思想，其發展的歷史觀也給予藝術與歷史研究很大的衝擊，包括個別創造性與風格的客觀必要性。此外，藝術批評史對於德國唯心主義中有其方法上的永恆價值。

　　但是，唯心主義者過於注重恢復過去藝術，使批評與當代藝術產生一種疏離。在愈來愈致力於過去藝術的情況下，產生如黑格爾「藝術之死」（the death of art）的理論。

（1）唯心主義理論家

　　（1）康德（Immanuel Kant,1724-1804）認為審美趣味在於判斷一件作品是否美，可以要求這一判斷具有普遍性，卻不可要求對這一判斷的正確與否給以理性的證明。「人們不可能對審美力加以任何客觀的法則。每一個來源於此的判斷都是美感。」但決定一物是否為美的原因是審美主體的情感，而非審美客體的概念。探求審美趣味的原則，也就是由明確的概念而決定的，但探求普遍的美的標準是徒勞無功的，因為這種探尋是不可能的，而且其自身即有矛盾。因此他說：「沒有一種關於美的科學，只有關於美的批評；沒有美的科學，只有美的藝術。」

　　在美的藝術作品面前，需要瞭解它是藝術而非自然，「但它最後的形式卻必須顯出不受任何人為法則的約束，就像直接由自然所造成的，是自動產生的而非有意產生的。」美的藝術是天才的藝術，天才必定是有創造性的。但為了避免隨心所欲的解釋，「天才應該有它的規範，但又無須瞭解它是怎麼制定的【420】。」

【418】同前註，頁166-167。　　【419】Lionello Venturi, *History of Art Criticism*, p.168.
【420】Lionello Venturi原著，遲軻譯，《西方藝術批評史》，頁176。

（2）赫爾德認為品味是感覺的，但需透過經驗，類似想像。品味也是一個歷史決定的機制。雕塑是真實再現，繪畫是夢，使人迷惑。最美的繪畫是夢的夢幻。繪畫因此具有現代的特質，雕塑則無。藝術的特質在於繪畫而非雕塑，因為繪畫會隨時代改變。品味是沒有限制的，具有普遍性，能純粹享受和感覺所有時代、國族、人種、個性、類型藝術品的美。所有的人都有最起碼的品味。另外，他主張繪畫要有自由的光影效果，將可表現藝術的精神性。

（3）黎德爾（Friedrich Justus Riedel）指出，品味會因氣候、習慣、流行而在不同人種間有所不同，並且會隨時代而改變，就算每個人都會不同。沒有好的品味和壞的品味，美與善都沒有標準。
【421】

（4）席勒（Johann Friedrich von Schiller）認為現代詩的價值在於無限而非有限、精神而非物質的特質。美必須透過具體形象來展現，例如雕塑是空間的藝術。

（5）洪保特（Wilhelm von Humboldt）認為古代詩與希臘雕塑具有相同的和諧之美，即永恆睿智的直覺。現代詩則帶來旋律與流動的音樂，有著突兀地轉變，是理性本身帶來的不協調。美不在於客體的價值，而在於藝術品的外延因素。藝術的基本元素是形式。洪保特繼承溫克爾曼和萊辛讚美希臘雕塑，以及當時藝術朝向音樂的傾向，如同瓦特‧佩特（Walter Pater）提出所有藝術都朝向音樂的主張。

（6）威廉‧施勒哲爾（Wilhelm von Schlegel）認為每一種藝術有其自主性、領域、與限制。歷史處理真實性，但因理論包含在其中，歷史已失去編年的特性。理論提供歷史個別現象與藝術思想的關係，而歷史提供理論實例。時空提供藝術永恆的精神性。過去，天才被視為只是偉大人文精神的顯現，溫克爾曼以希臘藝術為完美典範的歷史觀被打破了；即使是蠻族的藝術也是人文藝術的一部分。

威廉‧施勒哲爾認為批評處於在歷史與理論之間，同時需要藝術理論與藝術史。因此，他拒絕對一幅畫中美的部分之評論，因為那是過於細微且不合於歷史的評論。威廉‧施勒哲爾的這些觀念對現在的批評史仍是基本的守則。

（7）施萊格爾（Friedrich von Schlegel,1772-1829）完全以歷史理論解釋藝術，認為藝術應表現出獨特性、詩性與精神性，不受理性的限制。藝術應呈現想像甚於視覺，而且主題較形式重要。施萊格爾反對孟斯的折衷主義，關注於15世紀德國、法蘭德斯、義大利的哥德藝術。他是首位注意到15世紀柯隆畫派的人，稱原始傾向為前拉斐爾。

（8）謝林（Friedrich Wilhelm Joseph von Schelling,1775-1854）認為藝術整合意識與無意識這兩種對立項目，而其對立是無限的。這個無限必須以有限的手法來表現。美是以有限的手法表現無窮之感，是淨化、平靜、寧靜的偉大。藝術美是評價自然美的原則與規範，自然美是附帶的。應用藝術的手法創造，不需模仿自然。藝術家有能力表現無窮之感，調和有限與無限，調和意識與無意識，有限的智慧是無法表現無窮的。

謝林認為藝術品是有限的觀念，如雕塑需要實體，可在心智與實體之間達到平衡，但無法將心智提升到物質層面。繪畫的技巧則採用光線色彩，是無形的，精神的手法。因此古代雕塑是最優秀的，

現代則是繪畫。

至於美的判斷標準，謝林認為審美即品味的判斷，品味的判斷是有統一標準的，但卻不能證明，因此品味沒有客觀的規則。無法用既有的觀念尋求美的標準，會自相矛盾。

（9）黑格爾（Georg W. Hegel,1770-1831）接受前人對於美的定義，例如謝林的看法：「真實就存在於理念自身，美是理念的感性顯現，同時也是理念外在顯現的直觀認識【422】。」換言之，美是理念的外在顯現，我們透過美的顯現來認識理念。藝術的目的是「在感性的表達形式下體現真理」。藝術家唯一的任務是對於理念的表現。

當考察科學或哲學時，他認為科學與藝術在目的上是相同的。與顯而易見的膚淺藝術比較起來，他堅持認識真理具有深刻的思想價值。因之，藝術是一種哲學的變形，或是一種幻象式的哲學。而最終，「當體現理念的秩序和現世歷史真實的真正哲學誕生之時，藝術則將趨於衰亡【423】。」

自希臘的藝術批評以來，黑格爾是第一個把藝術的發展看作是並非依賴於模仿自然，而是依賴於對於理念的表現的理論家。他認為藝術的發展情形，初期是誕生，然後是成熟期，再後是衰落期。早期是借用抽象符號的象徵主義藝術，而後逐漸具體化，達到觀念與人體平衡的古典主義藝術；然後，熱情高漲，以強大的觀念壓倒形體，這就是浪漫主義藝術。依據這三種藝術的類型，黑格爾提出了與之相對應的三種造型藝術：「建築是屬於象徵主義的；雕塑是屬於古典主義的；繪畫是屬於浪漫主義的【424】。」

建築的目的是：「運用從無機自然界取得的形式，運用幾何學與機械原理而組成的形體的比例與分佈，來表達一般的理念；它的物質形式可以成為一種精神的象徵，卻不能包含著精神。」

雕塑作品較建築更為優越，「因為它不是從無生命的自然界取得形體，而是再現了富於生氣的活的身體—尤其是足以表達活生生的形象。」雕塑所要表達的，「既不是私人內心的情感，也不是個別的激情；除去具有普遍的意義外，它不表現個人的特性。」它不借助於運動，不借助於行為、不借助於演變，而是「通過靜止的人體表達出帶有普遍意義的精神。」

繪畫與音樂或詩，它們在藝術家的心靈上，「不再侷限無可感知的造型形象，而是集中於挖掘自己深藏的本性。」藝術家把自己從自然和肉體上區分開來，尋求的是「他個人自由的情感，是其無限的特性，是神聖的本質」。於是，心靈與肉體之間的扭帶鬆動了，心靈要求「更為理想的形式，較少受物質侷限，獲取更廣闊表現的領域，運用更豐富多樣的材料手段，達到一種更生動深刻的表現。」而自然本身也變得更富於精神性，「處處呈現出思想的映象，震響著情感的回聲，閃現出心靈躍動的火花。」這就是繪畫的對象。畫家以幻想取代真實，因而需要更多精神上的東西。色彩所擅長表現的，是要「在對象上反映出更多屬於個人的生動的特徵，因為情勢的多樣，瞬間的不同，就要用各種繪畫材料去適應它【425】。」

【421】同前註，Lionello Venturi, *History of Art Criticism*, pp. 191-192.　　【422】Ibid.,p.200.
【423】同前註，頁185-186。　　【424】同前註，頁186。　　【425】同前註，頁188。

然而繪畫比起詩歌來還是有著更多的不足。因為，「當表現情感和熱情時，繪畫的用武之地在於人物的身體和面部；就是說形體與色彩的本身並不能表現什麼，它們只能依附於人的身體及其動作的表現【426】。」17世紀荷蘭的繪畫，如果說它們的題材是瑣細的、偶然的，其至是平庸粗野的，可是它們卻以「坦率的歡愉和快樂達到了深入的表現」。所以，並不是題材，「而是歡愉與快樂構成了真正的主題，並成為繪畫的基礎。」荷蘭的畫家們在反映真實的人的性情時，表達了詩的特性。

由於黑格爾認為雕塑是最完美的藝術，那麼「繪畫的發展則成了藝術上的倒退和朝著哲學的方向上的轉變了。」於是，合乎邏輯的結論則是──「近代的藝術正在走向衰亡【427】。」

由於黑格爾主張要以感性形式去表現理念，這種想法促使藝術史與藝術批評兩者融合為一，開啟了以新的精神性的認識來面對藝術，並且發展藝術的鑑賞趣味。

（2）美的概念藝術的概念

藝術的概念在19世紀已有明顯改變，現在，評論家認同醜也是一種藝術表現的對象。例如蘇爾格（Karl W.F. Solger）曾說：「在醜的概念中有某種積極的東西；在一定範圍中它是美的代替物，而並非簡單地只是美的反面【428】。」羅森克蘭（Karl Rosenkranz）指出，「同樣的因素可以導致美、崇高、愉悅，也可以導致另一個顛倒了的目標─醜；或是表現為精神的愚蠢，或是滑稽，或是某種荒謬的慾望。因此，藝術中含有醜，不只有時是由於它未能完滿地達到美，而且也由於有時它的目的恰恰就是醜【429】。」卡瑞爾（Eugene Carriere, 1849-1906）也贊同把醜當作藝術中的一個重要組成部分，「因為它是脫開各種定了型的美，顯示出特性和富於個人表現力的一種本質的因素。至於真正的醜，乃是對自由個性的虛假偽裝，它無論是對於藝術或對於美都是不相干的【430】。」哈特曼（Edward Hartmann）進一步指出，「醜與惡魔反映在兩個不同的世界裡，一個是美的世界，一個是道德世界，這種反映是非理性的，可是終究又與理性有關【431】」。

（3）新歷史觀

把歷史看作是一個發展過程的新觀念，應歸功於德國的唯心主義；它使得文獻學「變得活躍並積極推動了藝術史的研究【432】。」德國藝術史家荷托（Heinrich G. Hotho,1802-1873）著有《德國與法蘭德斯繪畫史》，曾說對歷史探求的主要命題是人民在各種藝術中呈現出的種種不同的觀念。按照這一要求，荷托並不看重藝術作品中的個人性格，「而著重說明各個藝術時期的理想生活【433】。」德國藝術史家辛納斯（Karl J.F.Schnaase,1798-1875）曾寫過一本藝術通史，他把藝術看作是「人們的一種中心的活動，其中表達了情感、思想與風習【434】。」他是將藝術當作人民生活的根本性的文獻來看待的，將藝術中宗教與精神要素視作一種基本價值，例如中世紀的藝術裡有深刻的群眾情感表達。對各藝術時期的精神傾向深感興趣，他試圖找出藝術與生活的歷史關係。他在每件作品中尋求其精神的底蘊，並把這種方法叫做用「詩意的看藝術」來解析「視象的畫圖」。

（4）唯心主義批評

（1）法國：19世紀法國的批評發展來自唯心主義美學、宗教復興與新古典主義的經驗。德勒克魯

茲曾指出，19世紀藝術批評的歷史上，成為法國活動的靈感的源泉是多種多樣的；「有的來自唯心主義的美學方面，也有的來自宗教的復興，還有的來自新古典主義的實際經驗【435】。」基奧伯蒂、齊考納拉、喬爾丹尼（Pietro Giordani,1774-1848）等人傾向於認定，「藝術家必須是一位哲學的導師，以便把私人的情感改造成為公眾的福利並且展示出人類的希望【436】。」法國哲學家喬伏羅伊（Theodore Jouffroy,1796-1842）則認為，「藝術的任務是透過肉體發現出人們看不到的東西【437】」。他將唯心論中的形而上學與心理觀察加以聯繫【438】。基佐（François Guizot,1787-1874）法國政治家、歷史學家，撰寫過美術批評的文章，於1816年發表以萊辛的觀點為始，論述繪畫與雕塑的侷限，他對理念的看法類似於黑格爾。

基佐

（2）義大利：齊考納拉（Leopoldo Cicognara,1767-1834）在其《雕塑的歷史》（1813-1818）中，強調藝術中宗教激情的價值，肯定基督教雕塑的完美性。喬爾丹尼在1806年指出藝術的哲學性，強調藝術應轉換個人情感為公眾的利益，並展現人類希望。薩爾瓦提科（Pietro Selvatico）在《圖樣藝術的美學批評史》（1852-56）書中也認同藝術的哲學性，提倡藝術中哲學性的功用。但其著作中將指導人們理解文藝復興前期藝術中的道德與宗教價值、巴洛克和新古典繪畫中道德的衰落、新哥德藝術中的荒謬等職責，從哲學轉移到歷史上。

（三）19至20世紀的文獻學家、考古學家與鑑賞家

（1）史學的哲學方法出現

受到黑格爾唯心主義的影響，興起以哲學方法研究史學的現象，事物的根源和證據得到重視，因此人們認為藝術的歷史也應該按照哲學的方法，去驗證它寫作所依據的來源。文學性的記述被分解，而有關作品和藝術家們的材料則是根據檔案文獻寫成、發表和評述這些文獻，構成19世紀在藝術史方面知識成果的一部分。文獻學者們提醒人們不要忽視事實，並且在評判作品之前要驗證它們確實的存在條件和種種侷限；因為這種注重考據與來源的精神，加上新文物的發現，人們就越來越完善地瞭解各個時代和地方藝術不同形式的製作方式。

【426】同前註，頁189-190。　　【427】同前註，頁191。　　【428】同前註。
【429】同前註。　　　　　　　【430】同前註。
【431】同前註，頁192-193。　【432】前註，頁193。　　　【433】同前註。
【434】同前註，頁194。　　　【435】同前註，頁195。　　【436】同前註，頁196。
【437】同前註，頁194。　　　【438】同前註，Lionello Venturi, *History of Art Criticism*,p.210.

唯心主義的哲學以理念與實際、神性與人性相互融合而發展著的觀念，理念不再被視為超絕獨在的，而是被視為包含在實際之中，融合在實際之中—黑格爾即持這種看法。現實性的精神需要以實際來充實，於是出現了史學的哲學方法，它在19世紀初的德國獲得完好體現。

這種方法包含了探尋事物的根源和證據，然後再分析它們。運用由外部探尋根源的批評方法，最後是要探尋其內部，然後再分析它們。人們由此可以確定提供證據的作者在多大程度上或根據什麼理由講的是事實。其影響是藝術史也應該按照哲學的方法去驗證它寫作所依據的來源。新的藝術史增長了有關文藝復興和近代的知識，讓我們得以確知藝術家們的文化和他們的生活，分辨出藝術品的作者的身分、年代、製作的條件，以及藝術品與當時生活、宗教、社會、文學之間的外部聯繫。

新的史學強調藝術的歷史寫作所依據的來源。普林尼、亞罕（Jahn）、布蘭（Heinrich Von Brunn）、弗特維格勒（Adolf Furtwaengler）、兩位烏爾瑞區（Ulrichs）以及尤金‧塞勒（Eugene Sellers），1898年又有卡爾克曼（Kalkmann）等人，都對此進行解決，其方法是結合著敏銳的直覺並對照各種原文。例如，文藝復興時期瓦薩里的《畫家、雕塑家和建築家的生活》一書，即被當成是有關義大利文藝復興的知識的主要來源。密蘭奈斯，弗賴（Frey），斯考提-伯蒂內理（Scoti-Bertinelli），卡拉博（Kallab）與施勞瑟（Julius von Schlosser）等人對瓦薩里著的來源進行了考證，使我們今天幾乎可以掌握到確鑿的規律，用以肯定或否定瓦薩里派提供的每一條資料。

然而，文獻學批評家們注意的中心卻有所不同；比起藝術來他們更注意文獻學本身。藝術的成果只是「被視為記載宗教知識、風俗習慣、人們的性情，智慧和實察生活的文件。而把藝術家的想像力排除在外。」因之文獻學家們有時是無意識地，有時是有意識地拋棄了18世紀所取得的巨大收穫——對於藝術獨立的自覺認識。

文獻學所推崇的分析精神，把材料的完備視為最根本的價值。因此藝術的歷史就成了「藝術大全」式的藝術，以及包括了對一個藝術家全部作品進行檢閱的專論【439】。第一本《藝術考古學手冊》（ *Manual of the Archaeology of Art* ）是1830年繆勒（Edward Muller）的作品，他要求一種極嚴格的歷史，並把古代藝術文物作了有計畫的全面收集。其它的「藝術大全」有1842年庫格勒（Franz T. Kugler）的《藝術史手冊》（ *Manual of Art History* ），1855年斯普林格（Anton Springer）的著作，1880年布蘭克（Charles Blanc）的《繪畫藝術法典》（ *Grammar of the Arts of Design* ），1906年米切爾（Andre Michel）撰寫了包括了從西元4世紀到當代所有基督教國家的藝術史。

19世紀考古學家的批評觀點較為突出的尚有下述學者或作家：

作家斯湯達爾（Henri-Marie Beyle Stendhal,1783－1842）【440】首創考察文明與藝術之間關聯的獨特態度，他確認，「在藝術與撩亂的生活之間有一種聯繫【441】。」

丹納（Hippolyte Adolphe Taine,1828-1893）【442】發展出關於環境（ambient）是藝術決定因素的觀點，認為藝術作品不是孤立自生的，因此要理解它，就必須把它放到同一作家的其他作品中去。他說：「要想理解一件藝術品，一位藝術家、一個藝術團體，就必須對他們所屬的那個時代總的精神和

風尚，有精確的理解【443】。」審美趣味決定於種族、環境、時代三大因素。他認識到藝術與生活的關係，並且通過社會生活，才得以理解先前未曾認識或認識不足的審美價值。

尤金・曼茲（Eugene Müntz）【444】於1888至1895年完成了《文藝復興時期藝術史》（*History of Art During the Renaissance*）。書中網羅了所有藝術活動因素的龐大而又有條理的描述，「作者毫無差別地對待藝術家個人的想像才能，以及他們各自的審美趣味所產生的不同效果【445】。」此書首先敘述藝術的支持者（各個宮廷裡的君王們）；其次敘述傳統（古代文化）；然後是宗教生活，對現實的研究，風格或習用的技法；最後是建築、雕塑、繪畫的作者。

伯克哈德

伯克哈德（Jacob Burckhardt,1818-1897）【446】在《義大利文藝復興史》（*History of the Renaissance in Italy*）中，當他研究文藝復興的文化時，始終與藝術史劃清界限【447】，但卻提供了一部建築和裝飾的真正的歷史。為了使這一系列的建築與前者有所區別，伯克哈德創造了「空間的風格」這樣一個概念，超越了單純的文化分類，歸於純視覺的探討中去【448】。

（2）鑑賞家的批評和分類目錄【449】

文獻學式的藝術批評（philological criticism of art）所顯示的最大優點，在於對個別人物的探討。而對於每個藝術家作品的分類目錄（cataloque raisonne）乃是史學方面的傑作。以各種方式集中了他們的經驗：有些人通過藝術史的宏篇巨構，有的通過專題論述，有的通過對於博物館和畫廊的考察，也有些人單純的從事編目，因而發展出了鑑賞家的典型。由這一目的發展出的鑑賞家典型（type of connoisseur）在19世紀結束時，可以說壓倒了其他一切類型的藝術史家。

【439】同前註，Lionello Venturi原著，遲軻譯，《西方藝術批評史》，頁204。
【440】同前註，Lionello Venturi, *History of Art Criticism*, pp. 224-225. Henri-Marie Beyle Stendhal（1783-1842），法國小說家，著有《義大利繪畫史》、《紅與黑》。
【441】同前註，Lionello Venturi原著，遲軻譯，《西方藝術批評史》，頁209
【442】Lionello Venturi, *History of Art Criticism*,pp. 225-226. Hippolyte Adolphe Taine（1828-1893），法國文藝理論家,曾受達爾文與孔德（Auguste Comte,1798-1857）的實證主義哲學的影響。
【443】同前註，Lionello Venturi原著，遲軻譯，《西方藝術批評史》，頁209-210。
【444】Lionello Venturi, *History of Art Criticism*, p. 227.Eugene M?ntz（1845-1902），法國藝術史家，著有《文藝復興時期藝術史》（1888-1895）。
【445】同前註，Lionello Venturi原著，遲軻譯，《西方藝術批評史》，頁211。
【446】同前註，Lionello Venturi, *History of Art Criticism*,p227. Jacob Burckhardt（1818-1897），瑞士藝術史家、文化史家。強調文藝復興時期的人文主義精神，著有《義大利文藝復興的文明》。
【447】同前註，Lionello Venturi原著，遲軻譯，《西方藝術批評史》，頁211。
【448】同前註，頁212。
【449】Lionello Venturi, *History of Art Criticism*, pp. 228-230.

伯林森

鑑賞家的鑑賞水準來「自他多次反覆地觀賞某一時期的藝術作品的習慣,根據直觀的感受辨識出這些藝術作品屬於某一特定的集團,這一群藝術家所聯繫著的前輩的先行者與後輩的繼承人【450】。」鑑賞家的理解力,確實成為了藝術批評的基礎。事實上,鑑賞家所作的評斷是可以相當於藝術批評的,「它所需要的只是歷史文化與普遍的藝術知識的基礎,當然要充分具備這些條件也並不容易。」鑑賞家本身的任務使他更多地致力於鑑別,而沒有集中精力從事思想和文化的探討。

19與20世紀前半期主要的鑑賞批評家如下:

在身兼文獻學家和鑑賞家的人物中,最早的無疑應該是魯莫爾(Karl Friedrich Rumohr,1785-1843)【451】,他的寫作經常超越了文獻學的限制,達到了純綷的藝術批評。1831年他寫的《義大利考察》(*Italian Researches*)並非事實的搜羅,而是按照藝術批評的興趣挑選出各個不同的問題進行探討。

在魯莫爾影響下,1839年帕薩爾(Johann David Passavant,1787-1861)【452】寫了拉斐爾的專論。他主張鑑賞家應該有作為畫家的實際經驗,養成長期對藝術作品觀察的習慣和驗證,廣泛的遊歷,不斷審閱,集中精力進行分類編目。

瓦金(Gustav Friedrich Waagen,1820-1897)【453】於1854年出版了著名的《大不列顛的藝術珍藏》(*Treasures of Art in Great Britain*)【454】。

古典的考古方面,布蘭(Heinrich von Brunn,1822-1894)【455】收集了所有論述古代個別藝術家的文字資料,把注意轉向藝術家個人特性方面【456】。克勞(Sir J.A. Crowe)與卡瓦爾卡賽勒(G.B. Cavalcaselle,1820-1897)【457】合寫過一批著作,最著名的是1857年寫的《法蘭德斯的繪畫》(*The History of Flemish Painting*)。後者靠強固的視覺記憶力和手繪的圖錄,把所見到的漫長時代和廣闊地域中的作品,進行了精確的風格上的比較和鑑別【458】。義大利人喬萬尼·莫瑞理(Giovanni Morelli,1816-1891)【459】觀察藝術作品時,更多地是憑藉他生動的直覺,而不是各種理論,強調克制情感,以恢復藝術史的本來面目,運用經驗或稱之為實驗性的方法,而達到科學上的高度。

在德國，除莫瑞理之外，卓越的鑑賞家尚包括鮑德（Wilhelm von Bode,1845-1929）、威克霍夫（Franz Wickhoff）、弗特維格勒（Furtwaengler）、麥克司·弗雷德蘭達（Max Friedlander）【460】。阿道夫·文杜理（Adolfo Venturi,1856-1941）【461】的《義大利藝術史》（*History of Italian Art*），成功地使鑑賞家、文獻學家和藝術史家的經驗結合在一起【462】。伯林森（Bernard Berenson,1865-1959）【463】的藝術史的研究擴展了義大利繪畫研究的領域並予以論述，而且還運用精確的心理分析提供了許多藝術家內部的性格特徵。荷蘭的德·格魯特（Hofstede de Groot）「以銳利的鑑賞家的眼光重新修訂了藝術的《分類目錄》【464】。」有關中世紀建築和雕塑的傑出的鑑賞家是金斯理·波特（A.Kingsley Porter,1883-1933）【465】。

第六節 藝術批評發展的現代新格局

一、19世紀的當代藝術批評【466】

到了19世紀，對於藝術的批評不再以同一標準來衡量。不僅如此，還用更多元的方式與不同時代背景的角度切入藝術批評。19世紀批評風潮歷經三階段的轉變，第一階段是批評家對於新古典與浪漫主義間標準的爭論，第二階段是浪漫和寫實主義間標準的轉變，第三階段是從寫實主義影響到印象派批評家對於觀看藝術品角度的改變。而探索現代藝術批評的起源則需回顧1850年代，從浪漫主義到寫實主義的藝術觀。這是藝術批評史上轉變的重要階段【467】。

19世紀當代的藝術批評涉及畫家、作家、政治、展覽會。以畫家身分投身於批評論戰的有德拉克洛瓦、安格爾、庫爾貝、馬奈、塞尚、高更。提供畫家作品的解釋和討論則有斯湯達爾、戈蒂耶、波特萊爾（Charles Pierre Baudelaire）、龔古爾兄弟（Goncourts）、左拉（Émile Zola）等浪漫主義者。發展了藝術與社會之間的聯繫有基佐、梯耶爾、克來門梭。展覽會評論對展出的作品給予評判，其影響是試圖概括出當代藝術或批評的形式，甚至要從中得出審美風尚的預測。法國藝術批評的復興始於1831年的沙龍，但評論的新方向卻早在1824年的沙龍便開始了，其中心爭論在德拉克洛瓦的浪漫主義與盧梭（Theodore Rousseau）式風景畫的寫實主義，相對抗於安格爾（Jean-Auguste Ingres）的作品。此類批評的文章雖都帶有新聞即興式的缺點，也經常缺乏足夠歷史或美學的知識，但其最大的貢獻是從作品中證明藝術性。這種直率的方法使批評擺脫了唯心主義美學的侷限。

【450】Lionello Venturi原著，遲軻譯，《西方藝術批評史》，頁214。
【451】Karl F. Rumohr（1785-1843），德國藝術史家，兼文獻學家和鑑賞家，著有《義大利考察》（1827-1831）
【452】Johann David Passavant（1787-1861），德國藝術史家。
【453】Gustav F Waagen（1820-1897），義大利藝術史家，在1854年出版《大不列顛的藝術珍藏》，直到今日學者們仍參考它的資料、校勘和索引。
【454】Lionello Venturi原著，遲軻譯，《西方藝術批評史》，頁216。
【455】Heinrich von Brunn（1822-1894），德國考古學家。
【456】Lionello Venturi原著，遲軻譯，《西方藝術批評史》，頁216。
【457】Lionello Venturi, *History of Art Criticism*, p. 232. G.B. Cavalcaselle（1820-1897）義大利藝術史家，1857年與Sir Joseph Archer Crowe（1825-1896，英國藝術史家）合著《法蘭德斯的繪畫》。
【458】Lionello Venturi原著，遲軻譯，《西方藝術批評史》，頁216-217。
【459】Lionello Venturi, *History of Art Criticism*, pp. 233-234.Giovanni Morelli,1816-1891,義大利藝術史家。
【460】Lionello Venturi原著，遲軻譯，《西方藝術批評史》，頁219。
【461】Adolfo Venturi（1856-1941），義大利藝術史家，著有《義大利美術史》。
【462】Lionello Venturi原著，遲軻譯，《西方藝術批評史》，頁218-219。
【463】Bernard Berenson（1865-1959），美國藝術史家、收藏家。
【464】Lionello Venturi原著，遲軻譯，《西方藝術批評史》，頁219。
【465】A.Kingsley Porter（1883-1933），美國考古學家、藝術史家,專長為中世紀建築和雕刻。
【466】Lionello Venturi, *History of Art Criticism*, p. 237
【467】Ibid., pp. 237~266.

19世紀針對當代創作而提出評論，即現代定義的藝評，其主要的批評家如下：

（1）費台（Ludovic Vitet, 1802-1873）【468】1827年指出，德拉克洛瓦畫的〈馬林諾‧法葉羅〉（Marino Faliero）色彩「具有動人的力量和豐富感」，但也批評「他太粗糙、太嘈雜，有時也會令人疲憊而失去快感」，所有的筆觸都沒有融合與漸變的效果。費台認為這種「缺乏完整性」的美，是為了避免「十分嚴整而產生的僵冷效果」。構圖缺少結構的統一性則具有精神力量、豐富的想像力，以及歷史性藝術的深厚知識在其中，它已不是一般的藝術作品【469】。

（2）梯耶爾（Adolphe Thiers, 1797-1877）反對「上世紀的謹小慎微、虛造假作」，主張對於風格、線性繪畫的「崇高風格」進行革命及建立新的法則。梯耶爾嚮往那種「在畫布上追尋更多的生活、更多的真實和更加自然生動的人」。他讚賞大衛在借鑒法蘭德斯和荷蘭畫家時，對於自己本來的色彩風格做了更新，因此使畫面產生了新的力量。

（3）斯湯達爾（Stendhal, 1783-1842）雖崇尚大衛，但反對保守的「大衛派」模仿者，讚揚渥爾內（Horace Vernet），喜愛色彩和運動，認為康斯塔伯（John Constable, 1776-1837）的風景畫是卓越出眾的。他不承認德拉克洛瓦有權用自己的「非理性」。

（4）德拉克洛瓦（Eugene Delacroix, 1798-1863）主張藝術家的任務是：「從他想像中，並且依照自己的風格、想法提煉出表現自然意趣的手法。即使是些幼稚的靈感也比其他東西可貴，表達出藝術家純粹想像的作品仍是最優的佳作。」他認為在大型的創作中，「要有激情，要奔放不羈，要有豐富的感情【470】。」

出自於本性地崇敬古代藝術，德拉克洛瓦理解色塊分佈在構圖上的作用，細部必須完全倚靠整體的色彩效果。色彩方面，首先考慮色彩的力量、效果和它的變化。探討色彩的各個方面：發現掌握中間色調的處理法是非常重要的，因為中間色調與真實色調的調性最為相似。它是具有決定性價值的調子，它是使對象富於實在感的要素。

（5）古斯塔夫‧普朗什（Gustave Planche, 1808-1857）認為德拉克洛瓦是新式的勇敢人物，擔負著特殊的嚴峻使命，以及社會重建與制度的更新。普朗什在1831年認識德拉克洛瓦。1833年發現安格爾認為現代藝術的發展，在於追隨拉斐爾，而把委隆內塞、魯本斯、林布蘭特都排除在外的看法是錯誤的。1836年普朗什抗議沙龍展覽拒絕帖奧多‧盧梭的作品，並極力讚美這位大師的質樸和宏偉的構圖。1838年看出柯洛已經超越寫實主義的表現。1848年不顧所有反對柯洛的偏見，高度讚揚他的技巧。

（6）林諾曼（Francois Lenormant）指出帖奧多‧盧梭的新式風景畫風格：「地平線推的很遠，通過樹林顯出的建築物和諧而清晰，中景上的地面美妙而有光彩。盧梭的前途無可限量」，認為他的前途可能比當時已成名的二十位風景畫家的整個成就還要高。

（7）拉維隆（Laviron）【471】攻擊渥爾內及一切折衷主義，包括卡拉奇派，極力讚美盧梭的質樸和宏偉的構圖。

德拉克洛瓦　領導民眾的自由女神　1830
油彩畫布　259×325cm　羅浮宮藏

　　（8）路易・培賽（Louis Peisse）指出，安格爾的風格及其學派
的現代的古典主義，不像樸素的古典主義那麼枯燥無味，但更學院
氣，較為誘人。特徵是構圖簡略、人物形象輕柔，並相當於真人一
半的大小、表情冷淡、素描準確而板滯、造形處理考究甚而精美、
缺少浮雕感、灰調子、色彩軟弱而單調、採用平光、筆觸勻膩。

　　（9）安格爾（Jean Auguste Dominique Ingres, 1780-1867）認為繪
畫中最重要的原則是要看到自然中那些最美和最適合藝術的事物，
以便按照古代藝術的感覺和趣味並行選擇。素描才是真正的藝術，
除色彩外，素描包括了藝術中的一切。色彩只是在裝飾繪畫，價值
不大。過於鮮豔的色彩與傳統不合。陰影內瑣碎及沿著輪廓畫出的
反光，都對藝術的莊嚴感毫無價值。對於古代藝術的驚人之美產生
任何懷疑，都是應予譴責的。

【468】Ibid., p. 241
【469】Lionello Venturi原著，遲軻譯，《西方藝術批評史》，頁225-226。
【470】同前註，頁229。　　　　【471】Lionello Venturi, *History of Art Criticism*,p. 242.

波特萊爾（Charles Baudelaire）（上圖）

庫爾貝 敲石工人 1849 油彩畫布
160×260cm 此畫於1945年因轟炸被毀
（右頁上圖）

柯洛 摩特楓丹的回憶 1864 畫布油彩
65×89cm 巴黎奧塞美術館藏
（右頁左下圖）

杜米埃 沙龍即景 1864年5月1日 石版畫
29.6×28.2cm（右頁右下圖）

（10）波特萊爾（Charles Pierre Baudelaire, 1821－1867）對於藝術，主張個人氣質的率真表現，法則必須從藝術與批評中加以去除。想要理解有個性的藝術就要具有無限多樣的藝術感覺。對於批評，他認為批評必須是有偏愛的、充滿激情的、政治性的，來自一種獨特的觀點，這樣才可以擴展藝術的天地。而藝術家在創作的過程中必須倚靠自己，才可能創造出有個性的作品。浪漫主義特有的情感態度，能真正表現美以及創意。並非選擇題材的獨特，也非描寫的真實性，我們必須從內心去發現它。

波特萊爾理解創造性的想像力是藝術家的重要品格，因此他喜歡宗教性的繪畫。可是他反對說教性的藝術，反對像奧渥貝克那樣鑽研過去的美，只是為了「更好地宣傳宗教。」他反對寫實主義與實證主義的畫家們，而且在理論上表示對於風俗畫和風景畫的懷疑。波特萊爾讚賞庫爾貝是一個「意志堅強悍堅韌而充滿力量的勞動者」，也是一個抗議家、超級自然主義份子。

杜米埃（Honore Daumier）自詡為浪漫主義者，把漫畫藝術加以理論化，深深地理解其道德上的特性。波特萊爾認為杜米埃在這方面有傑出的表現：他像大師那樣作素描，他的素描奔放而豐富，具有即興式的敏捷而絕無纖弱之感，色彩感豐富，他的石版畫和木刻喚起人們的色彩感覺【472】。」帖奧多·盧梭「是一位不斷地向著理想前進的自然主義者」。對於柯洛（Camille Corot）缺少修飾的畫作，波特萊爾辯解道：「在創造與修飾之間存在著巨大的區別……創造的東西不是修飾的結果，而有的東西極盡修飾，卻根本不是創造【473】。」

（11）杜爾（Theophile Thore, 1807-1869），自然主義藝評家，認為：「藝術即是對於自然的愛，藝術的衰落歸罪於喪失了對自然的感情。真正藝術家的作品即這種情感形諸於外部，因此，藝術是一種語言。」藝術來自「大自然在人心中所產生的印象，來自對外在世界反映的縮影，來自藏在我們心中的那個縮小了的世界。」尋求自然的涵義也就是描摹情感的特徵。藝術獨到之處在於「表達環繞於自己周圍的一切和諧，鄉村中

最小的角落也如天宇般深遠,將我們導至無限。」在藝術中,題材是完全無關緊要的,「文藝復興時期創造的奇妙的阿拉伯式的花飾,比成千個貴重的雕像還要更長久。夏丹(Jean-Baptiste-Siméon Chardin)畫的一隻瓦鍋,比得上所有現代貴族學派創作的羅曼史【474】。」

　　對藝術家的評論,他熱愛盧梭,相信他是當代最偉大的風景畫家,雖然他認為盧梭最初的速寫式的風格比他後期工整的風格更好一些。他讚美柯洛,並理解那種含混的速寫式風貌下所蘊含著的精神世界。也理解質樸的素描可達到更高的優美。

<hr>

【472】Ibid., pp. 248-249. 　　【473】Ibid., p. 233。　　【474】Ibid., p. 234。

（12）庫爾貝（Gustave Courbet, 1819－1877）認為藝術本質是具象的，只能用真實事物表現，眼睛看不到的抽象事物，不在繪畫領域之內。美在一定的時代被發掘並找到適合創造它的人。美存在於自然中，存在多樣形式的真實裡，一但被發現，即屬於藝術，屬於那有能力從中發現美的藝術家。在方法上要表達普通和現代的生活，不要理想也不要宗教。美的表現力與一個藝術家具有的知覺力強度成正比，不存在學派間，只存在藝術家們。庫爾貝寫實主義是解除新古典派的學院氣息和浪漫派空虛的幻想，以及折衷派庸俗的一劑良藥。

（13）普魯東（Pierre Joseph Proudhon, 1809-1865），哲學家和政治家，寫過《藝術的法則及其社會目的》（1865），認為藝術的目的在告訴我們最神祕的思想、我們的脾氣、我們的德行、惡習及我們的謬誤。我們需要藝術，但不是要從荒謬怪誕中求一時的刺激，也不是沉醉在夢幻裡，而是要幫我們脫離古典主義、浪漫主義，以及那些只做空想的學派並且批評他們。普魯東指出，事實上，庫爾貝在寫實主義中表現出從未有過的理想主義力量，表現出一個畫家最生動的想像力。庫爾貝的理想主義很真摯，為了表現美，形式因而成為一種語言，每一個畫面都標示出他的內心。庫爾貝是一位批判性的、分析性的、綜合性的、人道主義的畫家，是我們時代的代言者。

（14）尚佛勒理（Champfleury，本名Jules Husson, 1821-1889），1857年以「寫實主義」為題發表了他的學說，傾向於當代法國學派的三位大師：德拉克洛瓦、安格爾、柯洛，和剛剛顯露頭角的杜米埃。1864年寫《現代漫畫史》，是一本對於杜米埃最真實而確切的專論，讚美杜米埃版畫刻刀下陰影變化和靈動的筆觸，使黑墨產生意想不到的戲劇性和光影變化。杜米埃身上總括許多前輩畫家的喜劇力量，且在自己的藝術創作中注入了豐富色彩感，使他的每件速寫都富有力量。

（15）卡斯塔那利（Jules Antoine Castagnary, 1830-1888）讚美自然主義，推崇藝術作品中的農民形象，視之為把人與大自然連接起來的樞紐。他讚美自然主義揭示出「時代中藝術性」的角度。1868年沙龍上，馬奈、寶加（Degas）、雷諾瓦、巴濟依和莫內都受到注意，於是卡斯塔那利說：「一次有內容又堅強的革命已經到來了【475】」，感到安慰的是寫實主義完成了從浪漫主義逃脫的任務。

（16）戈蒂耶（Theophile Gautier, 1811-1872），反對寫實主義的代表人物，為藝術而藝術的宣揚者。他認為過去十年藝術批評經歷如許的痛苦才達到現在的成就，如今毀於寫實主義。認為不必說形式是為了形式，但的確可以說形式是為了美。藝術問題中的抽象可由各種觀念加以解釋、為各種學說服務，並直接產生效益。他所認為的美是安格爾藝術的美。

（17）聖・佩韋（Sainte-Beuve）寫道：「藝術批評的發展，到布蘭克和戈蒂耶達到顛峰。」他特別欣賞戈蒂耶的評論技巧和描述的本領，認為是一種再創造：「好像人們把交響曲譜在鋼琴上再現一樣，他把一幅畫再現為一篇文章。德拉克洛瓦指出：戈蒂耶挑一張畫用自己的方法去描述，創造一幅動人的畫，可是他的所作所為並非真正的藝術批評【476】。」

（18）龔古爾兄弟（Goncourts）1862-1869年之間，龔古爾兄弟攻擊18世紀風格，讚賞瓦爾尼（Gavarni）超過了杜米埃。龔古爾兄弟提出「藝術的樣式主義」和傾心於日本的版畫，也幫助一些真正的畫家們擺脫對於藝術的厭倦。

（19）芒茲（Paul Mantz, 1903-1965）1845年開始批評沙龍論文，認為脫離了藝術法則，猶如無效的醫療。他所謂的法則即比例、佈局、調和。在1847年時評論，他欣賞柯洛、帖奧多·盧梭和德拉克洛瓦，而不欣賞安格爾，也不欣賞庫圖爾（Thomas Couture）和渥爾內（Horace Vernet）。去除在藝術法則上的偏見外，他的批評在1847年顯然是具有指導作用的。芒茲說：「印象者是率真自由的藝術家，打破學院常規，以新式精緻手法表達心靈感受和大自然的魅力。他們單純、坦率的表達自己經驗過的強烈印象【477】。」

（20）佛羅曼丹（Eugene Fromentin, 1820-1876）【478】認為藝術要具有靈感和美的形象。自然可以提供感覺、夢想回憶和創造的依據，可從大師那裡研究經驗，可從自然中發現真實。但是，除非你自己身上有靈感和美的形象探尋才會有收穫。他察覺所謂藝術的「主觀現象」問題，提出：是否存在一種和普通看的方式不同的真實。

（21）左拉（Émile Zola, 1840-1902）認為寫實主義一詞沒有別的意思，就是表明要真實，不過要把獨有的個性和整個生命都投入。「一件藝術作品就是一個獨有的人，一個個性。我對於藝術家所要求的不是要他給我畫出溫情的形象或是嚇人的惡夢，而是要他交出來他自己，包括心靈和血肉。我所要求的是在自豪中產生的威力和有特性的精神，使他能勇敢地用自己的手去把握自然，而且挺立在我們面前的也就是他自己。」他直斥社會對藝術的習俗觀念，也直斥在寫實主義名義下日益增長著的藝術上「主題主義」的傾向。

馬奈 左拉的肖像 1868 油彩畫布 146.5×114cm

【475】Ibid., p. 254.
【476】Ibid., pp. 254-256.
【477】Ibid., p. 247
【478】Ibid., pp. 257-258

雷諾瓦（左上圖）

雷諾瓦 包廂 1874 油畫畫布
80×63.5cm（右上圖）

寶加（下圖）

左拉稱讚馬奈：「從對客觀事物的精確的觀察開始，於是他勇敢地面對著對象，看到對象上寬大的塊和體，以及它們之間有力的對比，而且，就像他最初看到的那樣把它們畫下來【479】。」同時他也指出馬奈以純綷畫畫的特徵，對抗著那些時髦的偽道德和假文學的繪畫。「他畫人物時的態度就像美術學校裡人們畫靜物的態度一樣【480】。」

左拉指出，莫內勝過了寫實主義，它就像一位精細且有力的解說者，抓住了最細微的東西而不含糊。理維埃（George Riviere）為了色調去處理描繪對象，並不是為了色調本身，這就是印象派畫家和其他的不同。莫內抓住各種事物的靈魂，雷諾瓦歡樂活躍富生命力。寶加技巧帶粗率風格。畢沙羅（Pissarro）是虔誠的、牧歌式卻又如史詩般莊嚴。塞尚宏偉、反覆推敲，有巨大的科學精神，洋溢著幽雅恬靜。

（22）篤雷（Theodore Duret, 1838-1927）反對有些畫家「帶著一種獨具的視像去看事物，按照適當的形式，把他的視像體現在畫布上，同時卻要它傳達出自己的印象。」除了為了視覺的滿足，我們甚至不需去看一張畫；我們看一張畫就是為了「要感覺到它，為了要從它的外貌上得到一種印象或一種感情【481】。」他說，馬奈的素描不像安格爾的來自想像，而是為了色彩的和諧與對比。這素描並不是由亮變到暗，由陰影漸進到亮面，而是由一個明亮效果的色調到產生黝黯的色調。在畢沙羅的一幅畫前，人們會覺得被某種憂鬱的情感逐漸刺入心中，這種感情定由自然景象的外部體驗產生。

（23）伯蒂（Philippe Burty）、杜蘭蒂（Edmond Duranty）認為意象派畫家「正確地認識到了使各種色調發生變化的強烈的光。太陽清晰而強烈地映射著種種物體所造成的燦爛效果，是由於混合了棱鏡色譜上的七種色彩而產生了無比的光芒。這就是光的組成。通過多次的直覺感受，印象派畫家們一點一點地分解了太陽光芒的閃爍，分解了它的原由，然後按照虹式色調和諧的總要求，把它們分佈在他們的畫面上【482】。」

（24）別林斯基（Vissarion Grigoryevich Belinsky）與車爾尼雪夫斯基（Nikolay Gavrilovich Chernyshevsky），19世紀俄國現實主義的藝術理論與批評家，他們批評標準主要有以下幾點：

真實性：關於真實性的內涵，杜勃羅留波夫、車氏在別氏的基礎上進一步作瞭解釋，強調三點：第一，藝術真實是符合生活中事件的自然進程的「邏輯的真實」；第二，藝術真實「傳達原物的主要特徵」，揭示「現實生活的本質、典型特點」；第三，藝術真實包含著作家對生活的正確評價和態度。作品的價值，要根據作者的「理解是否正確」、有沒有「人性的真實感情」來判斷【483】。

典型性：對他們而言，典型是「一個特殊世界的人們的代表，同時還是一個完整的、個別的人」，「典型都是一個熟識的陌生人」。以典型人物為例，它是「一整類人的代表，是很多對象的普通名詞，卻以專名詞表現出來」，而典型形象「都是新穎的，獨創的，沒有重複其他的形象，而是每個形象都有其各自的生命【484】。」

大眾性：藝術的大眾性內涵包括表現大眾的生活和願望。作家要用大眾的觀點觀察一切，並要擺脫貴族階級偏見等深奧的內涵。大眾性不僅是「一種描寫當地自然的美麗，運用從民眾那裡聽到的鞭辟入裡的語彙，忠實地表現其儀式、風習等等」，還必須滲透著大眾的精神，「體驗他們的生活，跟他們站在同一的水準，丟棄階級的一切偏見，丟棄脫離實際的學識等等，去感受大眾所擁有的一切質樸的感情【485】。」

（25）奧賴爾指出馬奈的天才是單純和正直，拒絕求助科學，拒絕古代經驗。曾運用綜合與統一，但卻達到藝術開始時的新鮮感，由此找到自己創造的特徵，也證明了自身的藝術性和創造勇氣。莫內是表現神怪太陽的魔術師。畢沙羅體現環繞我們的詩意。

【479】Lionello Venturi原著，遲軻譯，《西方藝術批評史》，頁244。　【480】同前註，頁245
【481】同前註。　　　　　　　　【482】同前註，頁246
【483】李國華，《文學批評學》，頁113。
【484】同前註，頁114。　　【485】同前註。

高更 香蕉餐 1891 油彩畫布 73×92cm 巴黎奧塞美術館藏（上圖）
秀拉（右上圖）
莫爾（右圖）
秀拉 星期日午後的大碗島 1884-86 油彩畫布 207.6×308cm 芝加哥藝術協會藝術館藏（下圖）

（26）惠斯曼（Joris Karl Huysmans, 1848-1907），1876年認為印象派是無秩序與瘋狂的病態，但1882卻表達對雷諾瓦和莫內的讚賞，莫內本來被視為粗糙與誇張，如今認為很有涵養，畢沙羅解決了表現日光和空氣感的問題，看出塞尚在印象派中的偉大。

（27）拉佛格（Jules Laforgue, 1860-1887）的評論看出印象主義者的質樸與天真，卻誇張了莫內與畢沙羅的技術。

（28）1886年費內昂（Feneon）意識到印象派的結束，反對一些人對色彩隨意分解，特別是畢沙羅、秀拉（Georges Seurat, 1859-1891）、席涅克（Paul Signac）。

（29）莫爾（George Moore），1893年提出許多關於馬奈、莫內、畢沙羅、席斯里（Alfred Sisley）的公正批評，宣稱印象派已衰落，而新印象主義（或色彩分割主義）秀拉與席涅克的新印象派是衰敗的畫、科學的繪畫。

（30）高更的象徵主義由自己雜亂的方式加以解釋，象徵主義是印象派對庫爾貝的寫實主義之反動。他強調繪畫要表現理念、情緒、冥想【486】。

高更

二、20世紀藝術批評的新方向

20世紀初的藝術批評集中注意視覺的符號問題。這是因為藝術批評的雙重性任務，其一是必須理解心理的表現如何轉化為繪畫。其二是，藝術家的視覺表現又如何傳達出他的感情。可以說，批評家經常注意和研究的是情感的和視覺的相互關係。

藝術視覺科學研究是透過觀察藝術家所運用的色彩和形式，來獲得具有普遍性的知識成果。造形、色彩是帶有藝術家個人情感，但它們又是代表真實事物的物理符號，由它們所組成的是一種象徵物，具有一定的歷史意涵。造形、色彩除了是物質性的東西，它們更是審美趣味的表現，以及藝術家個人創造力與歷史進展間的聯繫。例如拉斐爾與米開朗基羅所運用的構圖方法是「閉合式」的構圖，提香與丁托列多則屬「開放式」（open composition）構圖，這些構圖類型的目的是服務於相應的心理類型。沉鬱的詩如拜倫，纖柔的詩如拉馬丁，說明了詩人的個性。線條典雅如拉斐爾，色彩華美如提香，表明個性傾向。所以，普遍性的藝術觀念和具體作品間

【486】Lionello Venturi, *History of Art Criticism*, p. 266.

的直接關係十分緊密。採用視覺符號的方法和藝術史中歷史考古的方法有關連性。藝術作品由審美趣味上分割若干因素，就像是歷史性著作中把資源來源分割般。

近代首先提出純視覺藝術批評的是漢斯‧馬雷斯（Hans von Marees），他反對浪漫派的充滿神授性，和對現實充滿浪漫派的直覺，因此提出迫切要求形式分析，再次發現視覺的規格。但是真正建立起這一批評學說的是赫爾巴特學派，最早見之於喬‧赫爾巴特（Johann Herbart, 1776-1841）的主張，時間在19世紀前半期。視覺藝術批評的探討自此成為批評的主流，並延伸至20世紀中期，在葛林柏格之後才逐漸式微。

喬‧赫爾巴特主張把所有的知識和美視為脫離思想感情的形式。對他來說，各種藝術之間的區別具有新的重要意義，每一件藝術品的價值，取決於它是否純正地代表了它所屬的那個門類。按照他的看法，各門藝術之間的混淆是對藝術的否定。

齊麥爾曼（Robert Zimmermann, 1824-1898）在1865年所寫論美的著作中提出，把想像力「內容」方面的研究劃歸心理學範圍，把想像所產生的「形象」劃歸美學的範圍。他同時認為美學不可能像邏輯學那樣創造出系統性的知識，它只能為藝術判斷提供範型。這類範型是由藝術作品的簡化的表現而形成的。他將藝術品分類為：第一類表現因素：物質性的、觸覺性的，表現形式如線條、表面、體積等。第二類表現因素：有賴於人類知覺的因素，如明暗、色彩。第三類表現因素：詩意，是表達思想的。

赫德爾學派的藝術批評放棄對「抽象形式主義」進行理論化，而強調了「移情」（Einfuhlung, empathy）的概念，直到1872年費歇爾（Friedrich Theodor Vischer, 1807-1887）才從視覺的形式的意義上對移情說加以辯護。費歇爾認為作為精神活動的情感，之所以會採取外界的形式作為它自身的象徵，是由於對外界事物產生了同情，是由於人們自己的親切感受與外界事物之間有著類似之處，還由於要求以「萬物有靈」（pantheistic desire）的想望使自己與世界相契合。對費歇爾來說，一件藝術作品的內容並不是它的物質性的題材，而是藝術家自己和他的精神生活。因此，以情感的象徵性作為分析藝術作品的方法乃應運而生。

1908年，渥林格（Wilhelm Worringer, 1851-1914）【487】在他的《抽象與共鳴》（*Abstract and Empathy*）書中，根據李普斯（Theodor Lipps）「移情說」的體系，從另一個方面進行了研究，把抽象解釋為「移情活動的完成」，以萬物有靈論，把抽象解釋為對於世界的一種先驗的概念，因此就可以有效地從「移情」轉化為藝術作品抽象出來的形狀與色彩的某種涵義。

費德勒（Conard Fiedler, 1841-1895）是審美的實在主義（aesthetic realism），也是「藝術的科學」（science of art）與美學區別開來的先驅者。費德勒認為不需要思想作為中間物，「繪畫、雕塑、建築自身的規律並非自然的法則而是視覺的法則。作為科學所瞭解的自然，永遠不可能成為藝術再現的對象。」藝術的特性是可視的，而科學的特性則是要加以說明的。「藝術的方法是再現的和有形的，它所要服從的一定條件即可視性的科學法則【488】。」藝術的歷史應該是通過藝術本身而取得特殊知識的

歷史，不是探索歷史根源或歷史關係等歷史。藝術法則的價值只「存在於人們的藝術創作之中，而不是存在於流傳下去要人們服從的東西之中【489】。」

雷戈爾（Alois Riegl, 1858-1905）繼承了赫爾巴特的形式主義的學派（雷戈爾曾是齊麥爾曼的學生），相信藝術史應是多方面的歷史。1901年雷戈爾出版了《晚期羅馬的工業藝術》（*Die spatromische Kunstindustrie nach den Funden in Oesterreich-Ungarn, Late Roman industrial arts*），並寫了《羅馬巴洛克藝術的起源》（*Die Entstehung der Barockkunst in Rom, The Origins of Baroque Art in Rome*），其目的正是為了「對那些時期藝術的感覺和觀察的特性予以確認和再發現，說明它們並非衰落，而只是與先於它們的藝術有所不同【490】。」

指導雷戈爾的歷史志趣和美學批評原則的，是所謂「藝術的意願」（will for art）。「藝術的意願」並非某些時期藝術諸多目的的綜合物，而是「藝術追求的傾向」，是一種能動的價值，一種力量，這是必須與風格的外部特徵相區別的風格的根源。「藝術意願」乃是創造性的藝術家強大的自覺意識。就歷史的意義看，也可以說是一種再創造。

沃夫林（Heinrich Wolfflin, 1864-1945）被看作純粹視覺符號的首要發現者，意識到有關藝術的心理學傳統和文化歷史的需要。其1888年的《文藝復興與巴洛克》（*Renaissance und Barok*）和1899年寫的《古典藝術》（*Die Klassiche Kunst, Classic Art*, 1953），對於心理學文化史和純粹視覺方面的詮釋相當豐富。他於1915年所著《藝術史的法則》（*Kunstgeschichtiche Grundbegriffe, Principles of Art History*, 1932）一書更為嚴密。此書論述的基本觀念建立在純視覺的五類符號上，對這一問題的探討貫穿於全書【491】。在他的五類符號上，每類符號包含兩個相對的項目：（1）由「線描式」（the linear）向「圖面式」（pictorial）的發展。（2）由「平面法」（plane）向「退縮法」（recession）的發展。（3）從「封閉形式」（closed form）到「開放形式」（open form）的發展。（4）從「多樣性」（multiplicity）向「統一性」（unity）的發展。（5）從對象的「絕對清楚」（absolute clarity）向「相對清楚」（relative clarity）的發展【492】。」沃夫林曾表示過，以上五類符號可以看作是從五種不同的角度去觀察同一現象。

三、20世紀的現代藝術

（一）野獸派和立體派

1880年，當印象主義（Impressionism）發生危機之時，出現了對形式研討的需要和追求抽象藝術的傾向。塞尚、分光主義（divisionism）的秀拉和象徵主義（symbolism）的高更，被認為是法國抽象藝術的先驅。1890年，摩里斯‧丹尼斯（Maurice Denis, 1870-1943）為新傳統主義（neo-traditionalism）定義稱：描繪一匹戰馬、一個裸女或任何事件之前，應該記住，一幅畫，從根本上來說，是一個平面按一定的要求塗滿了顏色。

【487】Theodor Lipps(1851-1914)，德國哲學家、美學家。承繼Robert Vischer的「移情」理論，美學上著重探討形體與心理的關係，著作有《空間美學》等。
【488】Lionello Venturi原著，遲軻譯，《西方藝術批評史》，頁263。
【489】同前註，頁264。　　　　　【490】同前註，頁268。　　　　　【491】同前註，頁272。
【492】同前註，頁272-274。

勃拉克（上圖）
安格爾（中圖）
格里斯（下圖）

文藝復興以來，藝術家們對科學有兩種態度。他們要不是把藝術建立在推理的基礎上，從中取得成果；就是就以想像的權利為名義，反對科學。野獸派採取了第二種態度。相反地，立體派宣稱用藝術代替科學，或至少創造一種他們自已的科學。而事實上，野獸派和立體派兩者都反對以對事物表象的反應所產生的情感為基礎而進行創作，並聲稱他們想屏棄印象派的感性手法，想接觸更真實更深刻的現實。在視覺表現方面，野獸派和立體派都反對傳統的透視法和古典理想的造形形式，而轉向一種平面上塗滿色彩的繪畫。也就是說，注重色彩絕對的價值和直接表現力。

畢卡索在他創作立體派繪畫的第一個時期，受到了非洲藝術的極大影響。而另一位立體派始祖勃拉克（Georges Braque, 1882-1963），卻主要是受了野獸派的影響。正如德諾涅（Robert Delaunay, 1885-1941）和勒澤（Fernand Leger, 1881-1955）所描述的那樣，畢卡索在他的第二個創作時期，大聲疾呼忠實於機器時代。機器時代的這種神祕性看起來似乎與野獸派形成了尖銳的對比。然而，這種神祕性是設想自己處身於未來的一種手段。

立體派的理論來自下列人士的闡釋而得以為世人所接受。格萊茨（Albert Gleizes）主張要對古典藝術形式的概念進行重新的估價，立體派儘管是「通過機械主義來探討體積，和通過連續的不同透視焦點來重新組合複雜的視象」，卻應該承認它與歷史的演變有關的看法是不難理解的【493】。」

另一位理論家安德列·洛特（Andre Lhote, 1885-1962）從古典畫中引證變形的必要性與立體主義的正當性，他說：「專業批評家已經在這幅裸體畫〈大宮女〉（la Grande Odalisque）中發現了毛病，主要的是顯然增多了兩節脊椎骨，而一個乳房又錯誤地被畫在手臂底下。這是對解剖神經的科學、對這塊衰落的學院藝術神廟上的拱石的褻瀆。」但是洛特認為「背上的這條可愛的曲線，那麼流暢，那麼柔和，那麼長──他有意延長這條線，以便更清楚地表現出他所感受到她的那種令人激動的美。為了表現他心裡所感受到的東西，他歪曲、反對了理智上所認識到的東西【494】。」這種感性和理性的交互作用，「迫使安格爾表現了一種超出大自然的真實。」他看出從安格爾到印象派，到塞尚，再到立體派的行程就是由這裡開始的。

【493】同前註，頁281-282。　　【494】同前註，頁282。

塞尚 吊死者之家 1873 油
彩畫布 55×66cm 巴黎奧
塞美術館藏（上排左圖）

23歲的畢卡索1904年在巴
黎的洗濯船（上排右圖）

畢卡索 妓女 1901
油彩硬紙板 69.5×57cm
（中排左圖）

勃拉克 撞球台 1944
油彩畫布 150×194cm
（中排右圖）

安格爾 大宮女 1814
油彩畫布 91×162cm 巴黎
羅浮宮美術館藏（下圖）

在繪畫構圖上，包威爾（J. W. Power）以拉斐爾、杜其歐（Duccio di Buoninsegna）、魯本斯和約安·格理斯（Juan Gris）等人的作品，進行幾何圖式分析的著作，他採用的是純幾何性的術語：「面」（surface）的概念和「體積」（volume）的概念。實際上，這種二重性（dualism）是由嚴格的觀察分解出來的。這種詮釋既要求不完全破壞傳統地表達創造性的理想和形式上的新東西，又要求儘量實現自我，而又不完全否定自然的外貌和情感價值的真實性。對立體主義來說，重視感覺成了評判古今大師們的標準。

萊梅特（Georges Lemaître）在他的《從立體派到超現實主義的法國文學》（*From Cubism to Surrealism in French Literature*）中，把立體派的發展分成四方面【495】：

（1）科學立體派（Scientific Cubism），是這個運動的最早形式。（2）「奧爾菲立體派」（Orphic Cubism）。（3）「物體立體派」（Physical Cubism）是向抽象性邁進了一步。（4）「直覺立體派」（Instinctive Cubism），與柏格森的：「直覺是一條通向超自然的悟性之路」（the instinct is a way to transcendental insight.）的學說也有關。

奧尚凡（Amedee Ozenfant, 1886-1966）認為立體派曾經創造了一種視覺語言，用它迅速地代替了以前一向以其變幻無窮的形態作為繪畫和雕塑語言的大自然的語言。

義大利畫家塞維理尼（Gino Severini, 1883-1966），他的著作涉及對各種形式的結構規律和比例的基本規則方面的研究。在塞維理尼的書中，作為對立面相比較的不再是中世紀和文藝復興了，而是真實的藝術與幻想的藝術之間的比較，是以傳統的古老智慧為基礎的藝術與求助於發明創造和戲劇效果的藝術之間的比較。藝術不過是富於人性的科學。藝術家的目的是按照統治宇宙的法則重建一個宇宙。

（二）未來派

義大利的未來派（Futurism）宣稱了分析性立體派形式上的侷限性。他們堅稱，未來派不再是一門描繪客觀事物的藝術，它要描繪的是精神狀態。他們談到綜合性，卻不是所見物的綜合，而是經驗的綜合。波丘尼說，一匹跑動的馬並不等於一匹靜止的馬在移動。他用運動這個概念代替了馬這個概念，也就是用一個客觀事實代替了另一個。波丘尼也像卡拉一樣批評了立體派的靜止和執著於客觀事物。

（三）超現實主義

「超現實主義」這個詞，首先出現在阿波里奈爾（Guillaume Apollinaire）1917年寫的喜劇《蒂瑞嘉的乳房》（*Les Mamelles de Tiresias*）的副標題裡。第二年，在他的宣言〈新的精神〉（"L' Esprit nouveau"）一文中，他重申了「以生活本身表現出來的任何形式來提高生活」（exalt life in whatever form it may present itself.）是藝術家的任務的觀點【496】。」

超現實主義的主要評論家是布賀東（André Breton, 1896 -1965），阿拉貢（Louis Aragon, 1897-1982），艾呂雅（Paul Éluard, 1895-1952），考克多（Jean Cocteau,1889-1963），沙特（Jean Paul Sartre, 1905-1981）。他們的原則來自柏格森、佛洛伊德和存在主義（Existentialism）的非理性主義理論（theories of the irrational）。

在1924年第一次「超現實主義宣言」中，布賀東定義超現實主義運動是純粹心靈的自動主義（pure psychic automatism）。這一運動企圖通過文學或其他方式來表示思想活動的真正過程。布賀東揭示了現實和幻想之間的緊密聯繫，給主觀和客觀之間的區別重新定義，希望在清醒與酣睡、外部與內部、理智與瘋狂、冷靜與熱烈、生活與革命等長期隔離的領域之間建立起聯繫。根據他的定義，只有當藝術家在進行創作時努力進入一個完全屬於精神學的領域，這件藝術作品才能被稱為超現實主義的。佛洛伊德已經闡明，這種情感轉化是因為情慾抑制（repressions），不合時宜和受享樂原則（pleasure principle）統治的精神現實，代替了外部世界的現實而引起的，而自動主義正是直接通向這個領域的途徑。

（四）構成主義

構成主義（constructivism）理念來自布賀東，他認為抽象藝術最有力的形式是雕塑，拋脫事物外表的束縛，憑構成主義（constructivism）的方式來創作【497】；亦即，用簡單的幾何形體來表現事物，重視形式美以及空間性。

華倫廷奈（Wilheim R. Valentiner,1880-1958）指出史前時期、仿羅馬式、哥德式雕塑與現代雕塑的相似之處，來探索現代雕塑的起源。他認為現代藝術中的造形意象並非像古典雕塑那樣獨立於背景與周圍世界，而是在自己與整個宇宙之間建立一種聯繫。他在研究雕塑的起源過程中闡述了現代雕塑的特點。

（五）抽象藝術

羅傑‧佛萊（Roger Fry, 1866-1934）1912年，指出，超現實主義的這種新型的「創造性」的起源可以在塞尚那裡找到【498】。塞尚最先開發出這種形式，後經畢卡索發揚光大。他主張要放棄一切對自然形體的模仿，並創造出一種純抽象語言的形式。

里德（Herbert Read, 1893-1968）在其著作《現在的藝術—現代繪畫和雕刻理論導論》為當代藝術明確地提出了一套理論【499】，認為現代藝術是一種企圖塑造絕對和理想範型的知覺和理智活動，通過技藝來表現個性的能力。

阿波里奈爾（上圖）
亨利‧摩爾（中圖）
亨利‧摩爾 家族群像 1948-1949
青銅高152cm 倫敦泰德美術館藏（下圖）

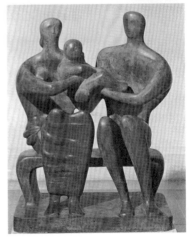

【495】同前註，頁286-287。　【496】同前註，頁287-288。　【497】同前註，頁211。
【498】同前註，頁292。　【499】同前註，頁213。

紐約現代美術館舉行帕洛克回顧
展的展場一景（藝術家出版社提供）
（左上圖）

路易士（右上圖）

歐利茨基 四處走的綠 1967
（左下圖）

李奇登斯坦 著紅衫之裸女
1995 剪貼畫 99.5×82.5cm
（右下圖）

　　亨利・摩爾（Henry Moore, 1898-1986）從歷史的超現實主義和抽象派
的前提作為出發點，形成了一套清楚的形式的價值概念：「一座完全獨立
的圓雕沒有一個角度看起來是一樣的。追求一種非常可信的形式的要求是
與不對稱有關的【500】。」強調形式必須喚起對物體的記憶，但又必須是
純粹的，不能是描繪的：「形式必須有自己的生命力，獨立於它所代表的
物像之外，此抽象形式必須是具體的和有深刻的現實意義的【501】。」（圖見
267頁）

巴爾（Alfred H. Barr, 1902-1981）
【502】曾說，繪畫藝術「是以這樣一種
設想為根據的，就是說一件藝術品，
比如一幅油畫，值得看一看，主要是
因為它呈現了色彩的構圖或組織，呈
現了線條、光和陰影。當不該毀掉這
些因素的美的價值時卻去模仿自然
物，就很可能破壞了它們的純潔性。
所以，既然模仿自然是完全不必要和
使人分心的，那就最好不要模仿
【503】。」

葛林柏格，美國藝術界最具影響
力的藝評家，他的影響力在1940年代
捧紅了一些當時無名的藝術家，如馬
澤威（Robert Motherwell）、路易士
（Morris Louis），特別是發掘了帕洛克
（Jackson Pollock）。1940年代，對於抽
象表現藝術家的挖掘，使得美國人相
信自己的藝術是優秀的，光輝掩蓋了
巴黎藝術。葛林柏格竭力捍衛抽象表
現主義，並為後繼的藝評家世代開創
了批評的新語彙。除了抽象表現之
外，他在1960年提出「色域繪畫」
（color-field painting）的發展，藝術家
有 路 易 士 、諾 蘭 德（K e n n e t h
Noland）、歐利茨基（Jules Olitski）。

對葛林柏格來說，繪畫該要去除
幻象、敘事性、主題、藝術家之感覺
等任何混淆繪畫形式的事物。他認為
現代繪畫是一連串揚棄幻象、追求平
面的革命，而前衛藝術家正是革命先
鋒。

歐登柏格（Claes Oldenburg） 什麼都有的兩個漢堡 1962（上圖）
狄恩（Jim Dine） 手斧與兩個調色盤（二） 1963（下圖）

【500】同前註，頁294　　　【501】同前註，頁295
【502】曾任首任美國現代美術館（Museum of Modern Art）館長。
【503】Lionello Venturi原著，遲軻譯，《西方藝術批評史》，頁295。

對於評論作品，他認為讀者無須選擇對藝術的回應。他認為：「你不必強加你的觀點在作品上，而是接受它所帶給你的。你擁有自己的感覺，而你最重要的工作在於區分作品好壞之別。」

阿洛威（Lawrence Alloway, 1926-1989）成名於1950年代晚期，是最早為普普藝術正名的評論家，創造了「普普藝術」此一語詞。早期評論主要是關於瓊斯（Jasper John）、李奇登斯坦（Roy Lichtenstein）、羅森柏格、羅森奎斯特（James Rosenquist）、安迪・沃荷、狄恩（Jim Dine）、歐登柏格（Claes Oldenburg）的藝術。（圖見269頁）

不同於葛林柏格嘗試將藝術從日常生活區隔出來，阿洛威嘗試為藝術與社會的接軌而努力，也反對藝術評論從社會關注中脫離，認為藝評不應與社會文化脫節，欣賞藝術的多樣性。在詮釋藝術方面，他的評論關注於藝術家的社會淵源、意識形態來源及其作品在觀念上的演進，同時他也注意到「藝術家的意圖與觀者詮釋的互動關係」。他認為觀者的功能在於：賦予那些脫離藝術家雙手的藝術品附加意義。他也相信藝術脫離創作的手後，觀眾便是決定作品意義的基礎。他評斷藝術時，主要標準來自藝術溝通的衝擊力。

四、藝術批評理論競起

20世紀藝術批評的另一大特徵是批評理論與模式的多元化，而且除了少數理論是從19世紀批評方法論演進而來，多數理論皆屬於20世紀的新議題，其中最明顯的改變動因是現代語意學在詮釋學上的運用。現代批評理論中心議題與特徵如下：

就批評理論的關注議題而言，現代藝術批評理論的建構可粗略地分為三個階段：專門研究創作者（浪漫主義時期和19世紀末）；專注於文本（新批評）；及最近幾年朝向觀眾的明顯轉變。在這三者中，視聽大眾始終最受忽視。

19世紀的批評家認為誰創作了藝術品最重要，他們泰半相信創作者是作品意義的發源地，離開了創作者，我們無從瞭解一件藝術品的意義與價值。相反，新批評流行的年代，批評家相信，藝術品才是意義的決定者，誰創作的可能一點都不重要，他們傾向於相信：藝術品本身擁有自足的生命，創作者一旦完成了它，作品的生命與意義就確定了。

1960年代以前，就像文學研究領域一樣，藝術的研究，包括藝術史、美學、藝術批評，都傾向於心理研究，把藝術的諸多問題看成是個人的理解問題，這種現象到了1960年代以後有了很大的轉向，藝術的研究，從以個人為中心的心理學研究，轉向對群體的社會學研究，觀眾的反應成為研究的對象。這種新的研究方向，也替藝術批評打開一片更寬廣的視野。的確，缺少了觀眾的參與，藝術品的意義與價值就不存在了。畢竟藝術是社會實踐的一環，離開了人群，創作者的努力就無法獲得肯定。

就實質意義而言，藝術批評的對象離不開作者、作品與觀眾，雖然在某些情況下，作者的確切身分也許無從考察，但一件藝術品，無論如何總是要由某人或某些人完成是毋庸置疑的。20世紀藝術批評的一大特徵就是，觀眾的反應被列入為探討的重要對象。

1960年代以後，藝術批評不但影響著世人對藝術的瞭解方式，新的藝術批評理論也同時在影響著藝術創作的方向，要瞭解當前的藝術，有時就不得不對當代藝術創作理論有一番基本的認識。

當代藝術批評理論基礎從社會科學和自然科學的各學科中吸取學理，它們所呈現的多元化和綜合化的趨勢，大大地跳出19世紀藝術批評理論的思考模式。20世紀以來，隨著現代科學的不斷發展，藝術批評從心理學、語言學、社會學、歷史學、文化人類學、神話學等許多學科中吸取養分，形成了各式各樣的批評方法和流派。其中影響較大的包括新批評學派、心理分析批評、馬克思主義批評、語意學派、詮釋學、結構主義、解構主義、後結構主義、新歷史主義等。

1960年代末期以來，後結構主義理論的出現更威脅到藝術批評體制，迫使批評家不得不突破藝術、語言學、社會學、哲學、神學、人類學和精神分析學的學科藩籬，藝術或藝術失去它的優越地位，而被以一種文本（textuality）的形式看待。

現代時期的文藝批評理論開始於蘇俄革命以後，最先對此問題展開探討的地區除蘇聯外，還包括了英國及美國，但是使批評成為國際性的議題則是1960年代的法國。下列所舉的是1920年代以後比較重要，表現較突出的新形式批評理論：

1920-1930年代：俄國形式主義

1930-1940年代：原型批評主義、馬克思主義批評

1940-1950年代：新批評主義

1960年代：結構主義批評、女性主義批評、結構馬克思主義批評

1970年代：影響的焦慮理論、解構主義、言說分析、讀者反應批評、接納理論、符號學、言談行動理論

1980年代：對話批評、新歷史主義、文化研究

另外，自1970年代以來，某些批評的觀點和應用程式常因為他們共同擁有特殊的特徵而被組合，並稱為「後結構主義批評」。

第七節 藝術批評史回顧

西方藝術批評的起源與諸多事實有關，最直接的要屬沙龍的創立。早在文藝復興時期，不論單一作品的「描述」（description of paintings或ekphrasis）或藝術家創作生平的記錄即已存在。但嚴格地說，西方藝術批評，尤其是針對個別作品的「批評」（criticism），一直要到18世紀中葉才出現。

在18世紀中葉之前，藝術批評與藝術理論常是一體的，例如阿爾伯蒂在其《論繪畫》（*Trattato della pittura*）一書中，既談繪畫理論，又談藝術價值判斷的準繩。事實上，一直到1750年代以前，幾乎所有關於藝術的論著都多少包含了理論、批評，以及我們現在所謂的美學等內容。

阿爾伯蒂

在狄德羅之前，藝術批評常是藝術鑑賞（connoisseurship）或藝術理論（art theory）的工具。1699年，德‧佩勒斯（Roger de Piles）在他出版的《完美畫家的觀念》一書中，指出有三種知識與鑑賞一幅畫有關。其中一種是：「去瞭解一幅畫中，什麼是好的與什麼是不好的」，這個觀念就是今日我們所知道的藝術批評。至少一直到18世紀初，批評與鑑賞之間的界線尚未清晰地被釐清，兩者的觀念仍然是模糊的。但是，不到一百年之間，在18世紀末，藝術批評與鑑賞的領域卻已清楚地分開了，這個劃分的過程主要發生在法國。1759年狄德羅開始寫他的「沙龍」展評論，或1766萊辛出版他的《勞孔》時，批評家與鑑賞家關心的問題已明顯地被區分出來。

值得一提的是，藝術批評與美學、藝術史、藝術理論正式成為一種學科研究幾乎出現於同一個時代，即1750至1765年間。美學方面，德國鮑姆加頓在1750年出版他的大部頭巨著《美學》（*Aesthetica*）。隨後，1764年德國藝術史學者溫克爾曼出版他的考古研究成果《古代藝術史》（*History of Ancient Art*），次年狄德羅發表他的藝術理論〈論繪畫〉（"Essay on Painting"）。跟藝術批評一樣，美學、藝術史、藝術理論並不是這些人發明的，但是由於他們有系統的研究，才逐漸使藝術批評、藝術理論、美學、藝術史成為獨立的學術領域。

然而18世紀以前的藝評，尚未成為科學性的體系，是含混不定的，其美學批判包括邏輯與道德的批判。但是美學思想在當時與現今皆富有啟發性。18世紀以後，藝評採用大量的藝術史著作，並未伴隨著美學成果使批判能力提升，甚而遜於美學興起前的某些批評。其結果否定美學甚至放棄對藝術的評價，而是從觀察中取得經驗性的方案，它利於描述而不利於批評。

19世紀的史學家的目的在於尋求批評的原則，因而轉向美學的異說，企圖尋求法則與直覺之間的調和。由19世紀美術史家在批評上的問題，可以看出藝術直覺經驗對批評的必要性。藝術批評是基於美學的藝術概念與對藝術品直覺的一種聯繫，而美學領域中的基本核心是「藝術的自由性被認為是由精神的能動力（spiritual activity）所組成」，這是一種創造性與非模仿的活動。審美活動和邏輯的理性活動不同，是形象的與直覺的活動，經由再現（representation）獲得成果。在理論上直覺和表現是一致的。在藝術性活動之外，美是不存在的；「美」，是事物脫離感官的對象並且成為藝術的完美性。由於美的範疇是空泛的，藝術中的真實只存在於藝術家展現於藝術品中的個性。這包括藝術家的個性與藝術的普遍性理念，藝術家個性的展現則是普遍藝術概念中的一個面向。

19世紀從唯心主義獲得滋養的歷史文獻學家、考古學家和鑑賞家們的著作，與當代藝術沒有什麼關係，他們強調的是與藝術保持一定的獨立性。19世紀法國批評的繁榮得自展覽的評論，同時依靠畫家自身經歷的生活與敏銳的直覺，其藝術批評是與藝術現象緊緊聯繫。

● 第十四章　藝術批評的發展規律

　　藝術批評的發展過程有其規律可循，其歷史發展主要是在「藝術創作」、「社會—文化」、「批評自身機制」等多種因素形成的共同制約下完成的。

第一節　概說

一、藝術創作與新批評模式的出現

　　藝術批評的發展進程和創作是「同態對立，共存共榮【504】。」兩者的關係是創作要求批評，而創作發展又為批評發展提供實踐基礎，超前的藝術創作還有時衝擊著停滯的藝術批評概念，激發批評本身的建設和發展。在多數時代裡，創作是批評發展的主要動力。在一般情況下，藝術創作的規模水準、創作傾向、思潮、流派等，都會對藝術批評產生直接的影響，使藝術批評與創作呈現為大體協調平衡的發展狀態。

　　藝術創作是一種複雜的精神生產，它的生產需要有人指點、切磋，使創作臻於完美。德國文藝批評家萊辛曾說：「借助批評，我能寫點像樣的東西，而沒有批評，單靠我的才能卻辦不到【505】。」創作需要批評，這個創作的內在要求，促使批評獲得發展的動力。

　　從藝術創作風格來看，大多是當某種風格的創作達到一定規模之後，與其對應的批評論著才應運而生。例如文藝復興繪畫成熟後產生古典主義批評、19世紀初，浪漫主義美術成熟後產生浪漫主義批評、20世紀初現代美術產生後有關純視覺性批評才出現，這些事實無不顯示出藝術創作的發展對批評發展的直接作用。從創作思潮來看，也是這樣。法國19世紀庫爾貝、杜米埃、馬奈等人的現實主義繪畫創作基礎上，產生現實主義批評。

　　現代西方各種批評流派的興起和發展都直接根源於各種藝術創作流派的興起和發展。創作對批評的這種直接影響，正如康懷勒在1915年的一篇文章中稱：「之前的印象派和現今的立體派，剛開始時，無法喚起一些觀者記憶中的形象，因為沒有聯想得以形成，直到後來這種一開始看似另類的書寫（writing）方式成為一種習慣，而且觀者也較常看到這些繪畫之後，觀者腦中終究會形成聯想。」印象派和立體派繪畫的產生，人們才開始能夠理解很多新的藝術系統，產生新的批評言說方式。

　　另一方面，創作往往是引發批評觀念變革的推動力。藝術理論批評思想的重大變革和藝術批評的發展常來自新的藝術領域，促使批評產生的變革和發展。例如，先有英國普普藝術的展出，才有阿洛威為普普藝術正名，創造了「普普藝術」此一語詞。阿洛威嘗試為藝術與社會的接軌而努力，也反對

【504】李國華，《藝術批評學》，頁392。
【505】同前註，頁392-293。

藝術評論從社會關注中脫離,認為藝評不應與社會文化脫節,欣賞藝術的多樣性。「無論是一般情況下創作呼喚批評也好,還是特殊情況下創作直接衝擊引發批評也好,最終還是由創作為批評判斷提供了實踐依據,才使批評不至於成為『沒有根據的判斷』【506】。」換言之,藝術批評的產生總是依據實例創作而出現的。

二、哲學與新批評模式的出現

在藝術批評的歷史演變上,批評未進入「自我批判」的時代,屬於「哲學的統合」期。「在這一時期的批評受到哲學的深刻影響,甚至被哲學『統合』【507】。」在藝術批評的萌芽產生期,「無論是孔門詩論,還是柏拉圖的文論,在形式上內容上都不是獨立的,作為藝術批評論著只不過是哲學著作《論語》和《共和國》的一些章節片斷而已。」此時期的批評對象,不論先秦批評視詩為「六經」之一,古希臘批評把詩作為工匠技藝製品,它們實際上是被哲學統合了。在內容上,批評主要是自外而內地揭示藝術的共性,缺少對藝術個性的分析,這在孔門詩論和柏拉圖的文論中表現得非常明顯。從批評主體上說,「當時沒有專門藝術批評家和藝術理論家,只有作為思想家、哲學家的藝術批評家,如孔子、柏拉圖那樣,批評主體被哲學統合了【508】。」

「哲學的這種『統合』力量,在批評的全面發展期甚至現代批評新格局時期也並未消失,而是不同程度地顯示出來。例如,西方當代以『讀者研究』為中心的『閱讀現象學』、『文藝詮釋學』、『接受美學』等幾種批評的特徵和發展來看,它們早先都是更多地『裹』在哲學體系的外衣裡。在藝術批評進入全面發展階段和現代新格局時,哲學對批評仍有相當程度的影響力;丹納的社會學批評以實證主義理論哲學為基礎,馬克思主義批評以馬克思主義哲學為思想理論基礎【509】。」

三、美學思想與新批評模式的出現

批評在發展歷程中,還受到各種高度發展的現代科學,包括各種社會學和自然科學的影響,「它們或者與批評有機結合成為一種邊緣學科,或者直接滲透於批評,形成某種藝術批評法【510】。」

首先,自然科學向藝術領域滲透,形成某種新的方法。其次,互相結合為邊緣學科,如文藝心理學、文藝美學、文藝社會學就是文藝與心理學、美學、社會學聯姻的產物。這些邊緣學科以其自身的視角和方法研究藝術,揭示其相應方面的規律是完全必要和可能的,並且已經顯示出自身的某些優勢和成效。「這種與藝術聯因形成的邊緣學科,其本身就是藝術批評的一種橫向突破和發展【511】。」

第二節 藝術批評發展原理

本節探討的是藝術批評在一社會中形成的因素、過程與存在的特性。如果說微觀評論探討的是藝術家、作品、觀賞者之間的關係,總體評論則試圖在理解知識、評論家、藝術家之間的狀態與發展規則。宏觀藝術評論分析主要探討總體的活動,評論家的活動在宏觀藝術評論分析中扮演基本的角色。

一、批評發展的可能性

(一) 總體藝術批評

總體藝術評論（macrocriticism of art）分析的三大主題為：（1）藝術評論的形成；（2）藝術評論的發展規則；（3）藝術評論的週期。

形成一評論言說或思潮的最基本因素是知識。此處「言說」指的是以書寫的、口說的或溝通的符號；知識則指在一文化區域內，大眾所能理解的事物及事物之間的關係。此事物及事物之間的關係可用語言、文字、符號表達出來。藝術評論的形成與發展主要仰賴於語言、文字的相互作用，以及文字與讀者的溝通。當一評論者提出新理念時，這個理念必須有其他評論者的附合，這個新理念才能存在，進而獲得修正，擴展至更完美的地步。修正、發展靠評論者之間的對話（間接或直接的）而達成。

評論者之間的對話並非人人可為。理念的對話只發生在評論者之間，它非任何人都可勝任；專家或學術權威人士常是一藝術思潮的帶動者與控制者。與新思潮相反的或無關的，通常會被排除在此新言說外，亦即，當一個新言說成為支配性思潮，或被視為「理所當然」時，所有他類評論被視為次要的或過時的，此為藝術評論的政治性特點。藝術評論的發展是現有知識的運用，決定藝術評論發展方向的卻是少數人，包括藝評家、雜誌社主編、機關刊物編輯、文化政策制定官員等。

至於藝術評論的週期並無一定規則；最長者如文藝復興時期的修辭學言說（13至18世紀，主張藝術應像演說一樣，以說服觀賞者為目的）。近代常見者為數年到十數年不等（如超現實主義、抽象表現主義、極限主義藝術、新表現主義）。決定藝術評論週期長短的因素並非社會結構的改變，而是知識或文化生產方式的改變。在極限主義藝術之後，促使新表現主義產生的是後結構文學理論的出現、電子媒體影像複製方法的急速改觀。前者是知識的，後者則是文化生產方式的改變。

(二) 藝術評論與知識層面

在每個地區文化中，知識都可分為三個層面，即上層、中層與底層。浮現在知識最上層的是屬於經驗的、現象的、語言的。這一層知識包括了最基本的文化符碼，如語言、符號、服飾、姿態、行為、法律、禁忌、風俗等。這些文化符碼統御著該文化中大眾的認知方式、日常交易規範、技術、價值觀、典章制度、事物或人與人之間的階級性。

底層的知識指示出上層知識遵守的通則，以及解釋為何這些知識而非別的知識已經被建立起來。底層的知識並非經驗的、現象的、可觸知察覺的，它們是經由邏輯推論而得的；它們不顯現在事物的表面。這個知識層面雖非歷久不變的，但在一固定時間內（譬如100年）它不會發生大幅改變。決定這底層知識層面組織形態的是一個時期的「認知架構」（structure of perception或episteme）。在任何一個「認知架構」中，知識建構其可能觸及的範圍；而在一個時期內，一文化中所出現的經驗科學恆為其「認知架構」所牢牢框住。易言之，在同一文化中，不同時期間存在著不同的「認知架構」，知識在其不同的「認知架構」中可形成不同樣式的文化底層的知識，決定上層知識存在的形態（modality of being）【512】。

【506】同前註，頁396。　　　　【507】同前註，頁400。
【508】同前註，頁400-401。　　【509】同前註，頁401。　　　　【510】同前註，頁402。
【511】同前註。
【512】Michel Foucault, *The Order of Thing：An Archaeology of the Human Sciences*, 1970, p. xxi.

在上層與底層之間，存在著一變幻無常的中間層知識。中間層知識既非純經驗的，亦非純理論的，而是兩者的混合。它是現有知識在可能的組合、排列後所產生的另一種知識；它以另一種存在模式在文化領域內運作著。中間層知識是根據其文化與時期，在每一個學科領域中繼續不斷地，由當時的驅動力連接到其文化發展空間內，而形成一新的知識。它連接不同條理系統而成可視的或有限的系列上。中間層知識包含相互連接或相互對立的知識而圍繞在逐漸形成的不同系統內。

在上層與底層知識之間，一文化建立其種種不同的知識。主導知識產生的動力是人類思考與經驗的排列組合，經此排列組合而產生的是所謂觀念、理論、學說、信仰。但是在每一新知識產生之後，舊有的知識即有可能被認為不是唯一的或最佳的答案；中間層知識最後被具現在上層文化符碼中。

就知識產生的過程而言，底層知識控制中間層知識，中間層知識又領導上層知識的發展。底層知識的認知架構發生變化時，中間層知識的運作、上層的語言符號也會變動。

藝術批評為人文知識之一，它的存在形態即如上述，存在於一文化的中間層地帶。在下層認知架構穩定不變時，藝術批評即有可能會在此認知架構內產生出無窮無盡地思想上的排列、組合與調整。這些變化首先以理論、學理、信仰出現在大眾的思維中，最終具現在文化產物上，含括了文學、繪畫、戲劇、音樂、建築、工藝等所有經由人的想像而產生的事物。除此，它也影響到大眾的行為與大眾對外在世界的認識。

藝術批評主導藝術產品的詮釋與評價。前者的功能在釐清及界定藝術品的屬性、意義及與歷史的關聯性，後者在評定其功能、價值與歷史地位。詮釋與評價雖為藝術批評的兩大功能，但藝術批評的詮釋與定位並非恆久不變或可放諸四海皆準的。這是因為藝術批評是屬於中間層的知識，除了上述知識的排列、組合與調整的可能性之外，導致詮釋的定位變幻無常的因素很多，最主要的是人類的思考方式。因為事物或事物與語言之間並無永久不變的條理關係存在，但人可透過思考將不同事物放在一無形的「知識運轉台」（operating table of knowledge）上，將事物與事物連接在一起，而形成一個同質或異質的關係或網絡。當連接的方式改變，事物之間的關係即產生變化（當「民俗器物」被改稱為「民俗藝術」時，「民俗器物」即被移至知識的運轉台上，與「藝術」一詞連接為同一系列，而成一新的分類。）【513】

每個地區文化的認知架構產生一獨特的「知識的運轉台」。在此「知識的運轉台」上，人的思想成為可能，它將事物按照其名稱排列、分類、組合而使這些事物形成類似或不同的關係。由於文化的差異，不同的文化領或內會產生不同的分類規則與結果。在任何一個文化中，事物、思想、知識之間所建立的秩序向來是經驗的（empirical）而非超越的（transcendental）。這是因為決定知識的分類法則永遠來自每一文化中的認知架構，而此認知架構同時又無形地支配著人對事物的認知方式。

二、藝術批評的特徵

每個時期的藝術批評都具有排他性，而兩個時期之間的藝術評論是不連貫的。

（一）排他性

在一特定時期內，藝術批評言說跟著一中心議題在走。當本土化在台灣形成一議題時，「本土化」原無對或錯的問題，但是當本土化成為主流議題時，反對本土化的論點（不論多雄辯有力）都被視為錯的或不重要的。事實上，每一個藝評潮流都無可避免地會造成一排外的言說。這是因為所有言說的權威性與原始性都在朝向同一目標——排除異己的思想。雖然藝術評論不關科學的普遍性與否，但藝術評論是人類「真理意志」（will to truth）的活動之一。在「追求真理」時，一藝評言說要達成的任務即在於「稀有化」（rarefaction）自身的言說，以控制言說的任意擴散，此亦即傅柯所謂言說的「社會的排外性」（societal exclusion）。當一藝評言說變成一支配性的言說時，在藝術社會內唯有跟隨此言說所界定的創作規範、價值觀，才會被視為有意義的、值得重視的。

當新主流取代舊主流時，舊主流雖有可能繼續存在，但它的地位被擠為邊緣角色。例如第一次大戰前，主流藝評言說繞著德國表現主義走，但戰後此議題即成為過時，而被新言說「即物主義」（objectivism）與包浩斯（Bauhaus）所取代。

（二）不連貫性

在任何一歷史階段內，藝術評論言說自成一封閉系統。每一個藝評思潮都圍於其時代背景，它不能日後被修飾以解決其自身的矛盾或被無條件地延伸下來。事實上，在每一藝術思潮的發展中，藝術觀點在其自身的結構中發展出所有其理論邏輯上的可能性，然後被放棄。新的藝評教條逐漸取代舊的藝評言說。在新舊之間並不存在著關聯性。（從這裡，我們也可以看出藝術批評史是如何演進的——任何新藝術批評標準並非舊標準的解決）。舊有的藝評觀點在一段時期內會被放棄，而新的則乘虛而入。任何藝評言說是歷史一部分，它統御當代的藝術觀念、創作方向及評價標準；像一個排外的理論，藝評決定當代藝術家的創作和觀眾的審美品味。

由此觀之，由於藝術評論言說歷史性，兩個不同時期之間的藝評思潮並無直線式的連結關係存在。如果我們比較台灣日據時期本土化運動（如「台灣文化協會」）與1990年代的本土化言說，不論在意識形態、理想或實際發展，我們無法在兩者之間劃上一條等號。這是因為每一藝術評論言說並非一純粹技術或形式的爭議，而是一精神上對生活態度的探討。雖然每一評論言說可能在日後被修正採用，但基本上兩者在認知上因歷史情況的變遷，是不可能完全一致的。

三、藝術批評形成的社會性

形成一時期之藝評思潮並非由某藝評家個人的理念所形成。事實上，藝評思潮之成為一運動，率由多數作者在同一時期內，以不同的主題、不同的聲明、不同的理論基礎，圍繞在「同一」議題上而逐漸形成的。換句話說，每個評論者以不同的出發點（如學術良知、經濟效益等）、不同的關心領域（如古蹟維護、新都市規劃等）、不同的理論背景（如文化人類學、經濟學、心理學、藝術等）談論著同一件事性（如本土化）。這些言論在各說各話之下，逐漸形成一個中心議題，然後再凝聚成為一共

【513】Ibid., p. xvi.

識，其結果是言論決定行事規範並表現在具體的事物上。準此而言，藝術批評是一社會行為，而非單一論者的意念所能造成的。

藝術批評言說的形成具有下列四種特性，即片面性（division）、同時存在性（coexistence）、分散性（dispersion）與策略運用的多重選擇性（strategical choices），茲分述如下：

（一）片面性

片面性指每一評論者所代表的觀念為形成整體藝評言說的一部分而非全體。在每一評論言說中，一個評論者往往只提供了日後該言說的部分理念，而整體言說架構由不同論者的觀點匯整而成。試以美國新表現主義的藝評為例，當我們試圖為1980至1984年之間的「美國新表現主義」下定義時，我們將發現在這些藝評家發表的論著裡，無法從中找出一不變的、可描述的定義。雖然新表現主義言說的形成可由藝評家的聲明中理出一可描述的定義（共同的）並指出它們之間的各種關係，以及判斷前後的承續關係，但仔細查驗之下，我們會發現在這一堆聲明（什麼是，或什麼應該是美國的新表現主義）中，它並非一群單一的命題，而是各說各的問題：有的說何謂新繪畫，有的談新表現主義與德國表現主義的血統關係，有的談寓言（allegory）在新表現主義中的意義，有的談現代繪畫要不要再模倣自然，不一而足。但從這些不同的角度，它們卻逐漸形成一個關於「新表現主義」廣大但有限的理念。每個藝評家的言論之間充滿新表現主義繪畫的意見或評價。在這一群議者的論述之間也佈滿了縫隙，但隨著爭論的發展，其結果是在各自聲明之間產生交織、相互作用，而成為一明確的共同主題。

在藝術批評發展過程中，同時存在的各家批評是在相互聯繫、相互滲透補充之中，深化自身建構和對藝術現象的評價的。互滲，是指「不同的批評在本體建設中，互相吸收、滲透某些要素來豐富完善自身【514】」。互補，是指「批評需要發揮各種批評共同協作、互相補充所形成的整體功能優勢，來完成對藝術現象的全面深入的把握和評價【515】。」互滲互補的現象，正指出任何批評言說本身總是呈現片面的侷限性。

以批評理論而言，幾乎到處都存在著互滲互補。它可以是縱向的遞進式滲補，也可以是橫向的融合式滲補。就橫向滲透融合來說，馬克思主義的「美學—歷史」批評實際上是馬克思主義指導下，美學批評與歷史批評滲透融合的結果。結構主義方法就是吸收了符號美學方法、新批評及人類學方法中某些因素；符號學美學方法則又是吸收了結構主義方法、心理學方法中某些因素；至於原型批評方法則是融合了榮格分析心理學方法和弗雷澤人類學方法的結果。這些都屬於橫向互滲互補【516】。就縱向遞進滲透而言，例如中國古代審美批評中的「意境」，可以說是歷代詩話有關論述的遞進滲補產物。意境理論源遠流長，《周易》、《莊子》談「意」、「象」；晉至唐談「意象」、「意境」；宋清談「情景」、「神韻」、「興趣」、「格調」等等，這些觀點逐次滲透遞補，最後成為系統的具有民族特色的美學範疇，這就是人們常說的「滾雪球式」的互滲互補。

在批評史上，互相補充的情形常被誤認為相互之間的對立矛盾。然事實上，各種批評方法無不具有自己的特殊功能，它們可以在某些特定範圍、角度對藝術現象做出精闢的分析和科學評價，但在另

一個範圍、角度則無能為力。也就是說，每一種方法既有自己的長處又有自己的侷限。例如，「新批評」強調文本批評，對人們認識作品是有益的，是長處，但它割斷作品與社會的關聯，孤立地研究作品，又是其侷限性。社會批評強調研究作品與社會的聯繫，是其長處，但對文本缺少足夠的研究又顯出片面性。

（二）同時存在性

從另一個角度看，這些不同論者的不同言論並非不相干的。它們是一群對新表現主義的假設（包括「寓言與抄襲可能產生的結果」、「真實性或原創性」、「創新或因襲主義」、「回歸傳統或前衛」）。雖然這些聲明中有些出現衝突，它們卻往往是新爭論的出發點。在這些爭論中有分散的與異質的聲明，呈現在一種交錯或排他的狀態下。

換言之，藝術批評發展的正常的生態模式可以說是多元並存。「多元並存」的另一個意涵即是片面性，是指批評系統中存在著各種性質根本不同的觀點體系，它們不能統一而呈現出的平行並列的多元化的批評生態。一般說來，各種批評大多具有自己的理論原則、批評視角和方法，具有一定的科學性，能在批評領域裡佔有一定的位置。但它們往往又有一定的侷限性，只能揭示出藝術的某些方面的規律，因此又常常受到其他理論的批評和非難。

在批評理論領域裡，無論是整體還是局部，或者是從歷時還是共時來看，最常見最普遍的狀態就是這種多元並存現象。從整體上看，當代批評就有馬克思主義批評和西方現代批評並存。西方現代批評則包刮主體批評、本體批評、讀者批評、社會—文化批評四大系統的表現主義、象徵主義、文藝心理學派、原型批評、形式主義、結構主義、新批評、文藝符號學、閱讀現象學、文藝闡釋學、接受美學、文化分析等十多種批評。從共時性來看，也是各種異元批評並存。西方20世紀批評理論在幾十年內產生了那麼多不同性質的學說，這些可稱之為共時性並存。這些論點雖各自不同，但它們是同時存在一思潮結構內。此結構統御其藝術創作的方向與評論指標。

（三）分散性

分散性指在同一議論主題（subject）內發出的不持續的或無條理的狀態。在一群藝評言說的聲明中，我們找不到一有限數量的、同質的觀念。在美國新表現主義運動中，歐文思（Craig Owens,1950－1990）與克裏夫（Carter Ratcliff）對「寓言」的定義並非建立在同一觀念架構上。他們的寓言又與二次大戰前班雅明（Walter Benjamin,1892-1940）的寓言觀念不同。在檢視各種不同的「寓言」聲明中，我們被迫去面對新觀念的出現；某些寓言觀念可追溯至班雅明，但多數的情況是它們之間是不同性質的，某些觀念甚至是不相容的。在每一評論思潮發展之際，觀念的分散性是無可避免的，批評領域的批評和反批評、各個流派、主體之間以說理分析的平等的態度就某些學術性問題進行的自由討論和探討，它是批評學術上辯明是非、解決問題避不可少的實踐形態，批評正是通過這種學術上的實踐形態獲得一步步的發展的。但隨著藝術運動的發展，某些觀念即被淘汰而只留下那些較為「合理」者。

【514】李國華，《藝術批評學》，頁406。
【515】同前註，頁406。　　　　【516】同前註。

（四）策略運用的多重選擇性

策略運用指評論者在論述某種觀點時所採用的論述角度。例如，同樣在詮釋新表現主義的時代意義時，歐文思借用佛洛伊德的精神分析學理論，認為新表現主義者的創作是在滿足成為英雄的慾望。柯士比則從後現代社會結構的觀點，評論新表現主義者試圖挽回那已消失在後工業社會生活中人與自然的傳統關係。

在同一言說內，評論者所用的論述策略常出現南轅北轍的現象，不同論述策略的選擇造成不同的詮譯方向與評價標準。它們雖常出現矛盾，但並不影響整個藝評言說的發展，此為藝術批評發展的另一特徵。

四、藝術批評言說的形成

在西方社會，論述是在三大「重要排拒」（great exclusions）之上發展起來的：

第一，論述包含三種限制，即主題、論述者的角色、時機。每一則論述嚴格限制了什麼可以說、誰可以說和在什麼時候可以說。第二，論述一定要是理性的。因此，論述者必定是專家，他是在論述中享有特權者，他所說的話一定是經過理性和客觀地思考。第三，論述的對象是真理。真理被視為論述所指對象的一種特質。論述本身並不只是語言，論述本身同時就是一種權力的展現。米爾斯（Sara Mills）在其《差異的言說》（Discourses of Difference,1991）認為，「文本權力」（textual power）不可被視為一種政治權力形式的呈現；它本身便是知識權力的展現。

每一藝術批評言說的出現都有其固定不變的過程與限制【517】，即（1）出現的介面（surfaces of emergence）；（2）限定的權威者（authorities of delimitation）；（3）特定的管道（grids of specification）。

首先：「出現的介面」指言說出現的地域、環境。特定的地方使某種藝術言說成為可能。在新表現主義的形成過程中，1980年代初期的美國社會與文化情況提供「出現的介面」。美國高度發展的媒體影像生產方式、形式主義繪畫的盛極而衰都成為新表現主義崛起的有利因素。相反的，在缺少此等文化背景的國家，如尼泊爾，則不可能有此言說出現的介面。

「限定的權威者」界定出何者才有資格談論藝評，或誰說的才算數。與其他現代學術領域一樣，藝術批評的工作也只有行家才能從事，道理就像醫學報告永遠只能來自醫學界被認為學有專長的人，否則就缺少可信度。醫生、律師、建築師、工程師的資格認定有其有形的標準，由國家授予資格證明。藝術評論者之資格或權威性是由公眾、藝術界、藝術世界所認定，它無需經過政府的鑑定，此為醫師與藝評家、甚至藝術家之間不同的地方。

藝術批評言說的形成主要是由藝評家所造成。他們屬於一群「限定的權威者」，雖然此權威性有高低之分，不同領域之別（並非每個藝評家都精通各種藝術）。

以美國新表現主義藝術言說的形成為例，限定的權威者只包括那些當時在藝術雜誌發表藝評的執

筆者；包括藝評家、藝術史家、主編，尤其是《美國藝術》（Art in America）與《十月》（October）兩刊物的執筆者。評論家在這些刊物上撰寫評論，成為美國新表現主義運動的主要權威評論者。

「特殊的管道」界定論述切入的方式。在此方式中，不同的主題可以被指定或聯結在同一言說中。當美國評論家要討論美國本土的新表現主義時，他們必將美國的新繪畫與其他國家的新表現主義做一比較，他們不能憑空界定出一與國際潮流無關的新表現主義。「特殊的管道」在此指評論者可資利用的發言之參考，在特殊的管道內，評論家將新表現主義分割、對比、重新組合、溯源而形成一新的評論言說。當評論者要談美國新表現主義時，他們必須就不同地域與時代所發生的類似問題考慮在內，因為捨此則一言說不能形成有效的論點。

出現的介面、限定的權威者、特殊的管道三個形成評論的條件，並不單獨存在，而是在一複雜的交互作用下存在著。藝術評論雖為中間層的知識，它的產生包含了下列三種情形：適當的時地、權威者的發言、類似的事件或思想已存在或正在發展中。這三條件各有其功能：（1）適當的時地限制住評論者只能談任何與當代當地有關的言說命題，離開此言說則一藝術批評不能蔚為風氣。亦即一評論者不能在任何時候、任何地點談任何事情。在一般情況下，每一個藝術批評言說中，評論者一開始即找出一方法限制其言說領域，界定此言說的推論內容，給予談論對象（例如何謂「台灣新繪畫」）一個特別的身分，進而讓此對象成為清晰的、可以指名的，以及可以描述的。（2）評論者在所有形態的社會與文明裡具有社會賦予的特殊地位。因此，在一藝術批評思潮中，「誰在說話」是一個極重要的問題。誰有資格談論該問題？何人有權力為一議論下評語？一個評論者的身分並非可由任何人取代。批評的聲明並非來自任何人，如果聲明要具有效力的話：「它們的價值、效力，甚至它們的批評力量，不能從評論者的身分中分離出來【518】。」專家們總是不斷地在建立他們的領域，架構他的理念。這些技術性領域逐漸透過寫作對大眾產生力量，他們的議論深刻地塑造出一個藝術社會結構【519】。（3）類似的事件或思想提供一文化地區探討的資源、批評的角度，以及如何修正以符何該文化的方法。

（一）藝術評論的表明法

在每一句評論聲明中，我們常可發現到其中存在著某些超過該聲明的含義；在一句聲明中，我們不難找出其中隱藏著某些重要評論所需要的基本因素，亦即「說話者的身分」、「觀念的類型」、「策略的運用」。例如在下面這句話裡：「當代具象表現（新表現主義）的復興，處處可證明是藝術家正在追求成為英雄的慾望。」我們首先要問：誰是說話者或說話者的身分為何？答案是歐文思，一個藝評家。歐文思是美國80年代美國新表現主義藝評言說中最重要的藝評家之一。第二，何種觀念被應用在這一句話中，答案是心理學。根據佛洛伊德的理論，慾望是一種社會產物，而藝家渴望成為英雄是因為他想要控制外在世界，因為真實中他缺少這種力量，所以只能在創作中實現此慾望。第三，何種論述策略被應用到此句話中？歐文思套用佛洛伊德的「英雄慾望說」而將新表現主義畫家的挪用、篡改古畫解釋為藝術家的渴望成為英雄，因為他根據感覺行動，安排事物的秩序在他的控制下。一個「有效的」聲明通常都具備上述的三種因素。

【517】 Michel Foucault, *The Archaecdgy Of Knowledge And Discourse on Language*, New York: Pantheon Books.1992, pp. 41-42.
【518】 Ibid., p. 51.
【519】 Lydia Alix Fillingham, *Foucault for Beginners*, New York: Writers and Readers publishing Inc.,1993, p. 101.

（二）藝術批評言說的成長途徑

一藝術評論言說的出現需有上述三大條件——即出現的介面、限定的權威者、特定的管道，但藝術評論之所以能成為一時風潮，最主要卻是靠評註或批評（commentary）。當第一個評論者提出某一新觀點或判斷後，第二個評論者指出第一個評論者所未清楚明示或者「不正確」的地方，然後第三個論者又就第二個論者的評註加以修正或反駁，而第四、第五乃至無數個評論者反覆地在同一主題上評註批判下去。此為一批評言說的一般運作過程。

任何評論都可以分為兩大類：「基本的」評論與「次要的」評論。基本的評論為評論言說發展時的主軸，次要的評論則是基本評論的註解或批判。例如安格爾認為繪畫中最重要的原則是要看到自然中那些最美和最適合藝術的事物，以便按照古代藝術的感覺和趣味並行選擇。羅斯金則反對從自然中進行選擇。他認為選擇帶有蠻橫的意味，從自然中進行選擇是褻瀆神聖的。當他說：「畫家所應該加以選擇的，不是自然本身的事物，而是他藝術表現中的諸因素」時，羅斯金選擇的標準不再是模仿的對象，而是畫家觀察的方法；亦即，從客觀對象轉移到主客觀之間的關係；從自然轉移到藝術。

在這兩則聲明中，它們都同意自然與藝術的再現有關，但後者羅斯金則在前者的聲明中加入別的註解：雖然藝術要模仿自然，但畫家所應該加以選擇的，不是自然本身的事物，而是藝術表現方式。前者安格爾的聲明屬於基本評論（primary commentary），它提供最初的觀念；後者則在贊同前者的觀念之外，另有自己的見解。因為後者並未脫離前者「藝術與自然」的前提，所以屬於次要的評論。如果第三個評論者認為自然與藝術無關，而且能夠提出有說服力的理由，則他的評論觀點有可能成為一新的言說形態，前兩者的評論即被排除在此言說中。在一批評言說的成長過程中，聲明之間經常存在著一扭轉形態言說的可能性。因此在整個藝術評論思潮中，某些論者的觀念往往在後來消失了，這是因為後來的評註批評將他們的論點推翻而不再具有討論的價值。

當不同的論點經過強化或修正後，中心議題即逐漸浮現而成為當代藝術社會的共識，進而成為藝術創作的指標與藝評評價的準則。當新表現主義在1980年初期的歐美被認為可行或可信的理論時，藝術界開始出現以復古與抄襲為目標的畫家，而藝評家也以畫家是否遵循新表現主義言說所界定出來的定義來分類畫家、評估藝術家個人的成就。從另一個角度來看，在一社會中，評論言說是知識定型化的原動力，也同時是知識的控制與操縱來源。

（三）藝評在藝術運動中的角色

藝評言說由語言文字所造成，出現在報章雜誌。不同的「聲明」之間的推演則形成某種同質的共識。此共識扭轉一時的藝術創作態度與價值觀，並表現在當代的個別藝術家的創作表現上，此即所謂的藝術運動。但決定一藝術言說的並非一定起始於藝評家，相反的，藝術言說往往開始於某個或一群藝術家的新嘗試。藝評家的功能在於界定此新嘗試、推論它可能的發展方向、給予可描述的新藝術之定義。簡言之，一藝術評論思潮的形成或一藝術運動的崛起常來自藝評與藝術創作之間的相互作用。

在每一藝術運動中，藝評言說論述維持著如下四種規律【520】：同一的評論對象（same object）、共

同的解釋方法（common method）、不變的觀念（constaney of concepts）、共同的評論主題（common theme）。一藝術運動之形成不論是刻意的（如超現實主義）或不自覺中由藝術家與藝評家逐漸推論出來的（如美國新表現主義），它們的共同特點是由一群藝評家之間對「同一種藝術表現的方式」有「共通的解釋方法」與「持續不變的理想」，爭論著「同樣的議題」而形成的。試以台灣1960年代抽象繪畫言說為例，在此運動中，抽象表現主義繪畫是他們的「同一評論對象」。他們共同採用的「解釋方法」是現象學分析法；他們之間「不變的觀念」是藝術品應是藝術家個人內在精神的再現（而非敘事、政治批判、社會抗爭或外在自然的描述）；對這些評論者而言，他們「共同的評論主題」是中國人應該創造什麼樣的抽象繪畫（以有別於西方當時正在流行的抽象繪畫）。在1960年代的台灣畫壇裡，藝術評論的主流即圍繞在此四種論述規律中運作著。

由此觀之，當分析一藝術評論言說時，藝評史家首先抓住在此一時期發表的聲明，決定它們存在的外在客觀條件，劃出它們的界線，建立聲明與聲明之間可聯結在一起的相互關係，然後再找出何種形式聲明是此藝術評論言說所排斥的而加以剔除。唯有那些符合上述四大規律論述的聲明才是藝評史要掌握的分析核心，因為這些聲明中包含了整個當時藝術評論言說的基礎因素。

再者，在每一評論言說中，一則聲明應被視為一「事件」，它既非語言，它的意義也不是可以盡釋的【521】。一則聲明不但是一語言的單位也同時是一實存的紀錄，它並非單獨可以存在，而是在繼承或被繼承（即基本評論或次要評論）的關係上，它才能在言說推演中產生具體的歷史意義。當這些前述關係找出後，我們即可為此一藝術評論言說畫出一理論上的脈絡，描繪出當時藝術思想的輪廓來。

五、藝術批評言說的建構與典律化

藝術創作是藝術批評產生、發展的基本前提，社會─文化、意識形態是批評發展的社會動力，藝術批評領域中的多元並存、互滲互補、自由爭論，則既是批評繁榮的表徵同時又是批評發展的基本規律【522】。百家爭鳴是藝術批評發展的基本規律。

（一）藝術批評標準的建構規律

藝術批評言說的建構需經歷一種社會化的過程。因此，與其把藝術批評標準視為一個循序漸進的、從科學角度探求真實藝術（real art）的過程，倒不如重點探討藝術批評知識是怎樣在特定的論詰條件（discursive conditions）下產生；又如何刻上文化的印記和在社會中被建構與典律化【523】。

一個學科都會形成某種被視為規律或教條的「典律」（canon），它體現著智慧，而學科中的成員都會毫無異議地接受【524】。從短的時程來看，典律都是固定的。但是當一個學科發展出成熟的典範時，仍有可能被一些次要典範所補充或挑戰。這反映了某個特定學科內，次要或異議者的利益偏好。如果次要的典律後來成為主要典律，這是因為它符合了時下主流的規範、踐行和理論。典律的轉變，反映

【520】Michel Foucault, *The Archaecdgy Of Knowledge And Discourse on Language*, p.67.
【521】Ibid., p. 28.
【522】李國華，《藝術批評學》，保定市：河北大學出版社，1999，頁403。
【523】Vivienne Brown，〈解除典律的論述─文本分析與經濟思想史〉，Donald N. McCloskey et al. eds.,《社會科學的措辭》，北京：生活・讀書・新知三聯書店，2000，頁215。
【524】同前註，頁216-217。

著學科內利益喜好的改變。因此，某一個學科往往透過「建構和重新建構為人認受的典律，而不斷重構其本身和它的歷史，如此也可以鞏固學科的利益和理論關懷【525】。」

在批評發展過程中，多元紛雜的標準呈現「相比較而存在，相鬥爭而發展」，但實際情況卻最終會在歷史中形成特定的「獨白論述」，例如，春秋戰國時期的百家爭鳴——儒、法、墨、道等各立門戶，建構學說，成一家之言。然而「各家之間互相詰難，自由爭論，激烈辯駁，形成了百家爭鳴的學術爭鳴奇觀。」爭鳴既是實踐的結論結果，最終在歷史的演進下，儒家思想勝出，變成漢代之後的「獨白論述」。這種過程上正是從「異聲雜鳴」到「獨白論述」的基本模式。藝術批評的發展基本上與此相似。紛雜多元的論述話語被綜合而成為統一的論述場域的向心過程，就是典律化的過程。它是瓦解異聲雜鳴的過程。

典律在任何時刻支撐著典律的主導觀點，都會使早期的典律建構顯得支離和令人難以理解。「原先的觀點，就算是曾經論據充足和備受尊崇，現在亦顯得過時或不夠嚴謹。隨著新舊交替，就漸漸被人遺忘。」典律這種建構線性學科史觀的加量，指出藝評論述是連貫不斷的概念：不論哪一個年代的藝評家，都是運用同一種語言，從事同一種持續下去的對話事業：他們不管怎樣都會同意如何說話才像個藝評家。據此，無論是波特萊爾、佛萊或葛林柏格的後輩，都是狄德羅的徒子徒孫；他們都參與了兩百年之前便開始的對話。

（二）典律的穩定性

典律一經確定，便會以永恆不變的面目出現，以單向的線性方法建立學科內的概念時間，使得目前的各種踐行與原初的各類歷史文本，有直接的聯繫。舉例來說：由於丹納的藝術概念，和他把「民族性、時代性、地域性」在文藝創作活動的指導角色清楚表述出來，這正是大部分藝評學者認為現代藝評學家應如何看待藝術生產的最重要觀點，在這種線性史觀之下，早期的作者與其現代的討論者距離拉近了；當討論早期著作時，現代的討論者便會以公開研討會的方式，歡迎早期的作者加入，把他們當作是現代藝術學社群的一分子。這種各類不同的聲音喪失其多樣性，成為單聲道和統一論述的過程，文學理論家巴赫汀（Mikhail Bakhtin）稱之為「典律化」（canonization）過程。

藝評中不同題材說著不同的聲音和社會語言，而且藝評的結構是開放和非預先確定的，所以藝評的論述是一種對話和多重語言的形式：藝評可被界定為一種經文字加工組織而成的、紛雜的社會言說類別和紛雜的個體聲音。藝評藉著社會的紛雜言說類別，以及在這些條件下百花齊放的不同個體聲音，編繪其所有主題——藝評中描述和表達的各種藝術現象與藝術觀念世界的總體。

藝評論述有其特殊尖銳的形式，其特徵來自多聲道（multivocality）或「異聲雜鳴」（heteroglossia），而這也構成普遍論述（discourse in general）的特徵。異聲雜鳴意指論述的紛雜性，是「各種社會和論述力量更大型的多重複聲（polyphony）」。它塑模出任何字辭、言談和論述所位處的不可化約的異類構成語境（heterogeneous context）：所有言談都是語言異雜的（heterglot），它們被各種力量塑模。這些力量的特殊性和多樣性，實際上是難以系統化的。異聲雜鳴這觀念盡量傾向概念化一個場域；在這

個場域中，模塑論述的龐大向心和離心的各種力量能有意義地走在一起【526】。」

　　這種多元紛雜性質是不同的聲音內，不同的社會、道德和政治共鳴的結果。它正是藝評論述的特徵，在藝評論述中，不同聲音的異雜語言範圍，是作者為配合時局裏不同藝術表現的範圍而技巧地編織起來的。在每一個事例中，簡單的理論或美學原理均受到相反的理論或原理所挑戰，而且雙方都有各自的實證基礎，因此，就修文措辭來說，都是十分合理。藝術批評的理論並沒有構成一幅有條理的圖像，相反還造成大量散亂的、矛盾的原理。「沒有任何簡單的規律可以不證自明，每一條規律亦只會引起同樣合理的反對聲音【527】。」就如常識中，「小別勝新婚」和「別後情疏」、「人多好辦事」及「人多手腳亂」、「藝術應該為人生服務」與「為藝術而藝術」等的相對準則一樣，其實是永遠沒有結論的。

　　批評標準和概念的意義，不是對當代藝術的固有描述，而是根據現代藝評學的利益和關注，不斷被商討和重新界定。藝評概念不是因應確定的理論或物質條件，而形成完全扣連和完整的意義。相反，其意義是在與主導的理論架構論辯而產生，這些論辯本身也成為典律化過程的一部分。一旦這些備受爭議的概念為主導詮釋架構所固定下來時，那些原先語言異雜的論述便會在歷史中消失，變成為否定其他詮釋可能的單聲道典律。

六、小結

　　藝評知識的創造具有社會性格。它的創造場域就像各種思想爭鳴的市集，「誰都可以自由參與，好的思想自會冒尖，越優異出色，價值也會隨之而上升」。知識的創造具有「自我保護」的功能，「並不會因此而使知識變成人皆可恃、武斷隨意、隨波逐流、庸俗難耐」。藝評是取優汰劣的精英制：公開的對話產生智慧，而對話所使用的修辭決定優劣。但是，價值與派系利益往往會左右知識的建構過程。藝評知識的生產深受社會現實制約。作為一個「詮釋社群」（interpretive communities）的成員，藝評家關於世界的表述既受到他個人身分的影響，同時「也反映了這種知識產生的背景，及包括權力在內的各種環境因素【528】。」「詮釋社群」是一個遵守某種特定規約的知識人群體，這群體「既反映了這些限制，也借助已確立的知識科層的權威及權力，繼續再生產這些特點【529】。」

　　據此可知，論述的概念與論述者所處的社會脈絡息息相關。論述往往是在當代的種種因素，諸如本文、經濟、社會、政治、歷史和個人所侷限。這些因素均可能衝擊論述的生產過程。因此，儘管在理論上一個作者可以說任何話，「然而實際上各類文本卻不斷重複和受制於一系列文本的結構、語言的選用、時態、各種陳述、各類事件和敘述的人物【530】。」藝評家也不例外，他總是在一個有其歷史和種種存活條件的網絡之內發言，就如同各行各業的專業人士「一定要接受和跟隨適合其學科的各類論述規則【531】。」

【525】同前註，頁217。　　　　　【526】同前註，頁220-221。
【527】Michael Billig,〈社會心理學的措辭〉，頁49。
【528】Diana Strassmann,〈經濟學故事與講故事者的權力〉，Donald N. McCloskey et al.,《社會科學的措辭》，頁194-195。
【529】同前註，頁190-191。
【530】Keith Hooper and Michael Pratt,〈論述與措辭－新西蘭原著土地公司個案〉，Donald N. McCloskey et al.,《社會科學的措辭》，頁85-86。
【531】同前註，頁86-87。

參 考 書 目

Abrams, M. H. *Theories of Criticism: Essays in Literature and Art*. Library of Congress, 1984.

Abrams, M.H. *A Glossary of Literary Terms*. 6th ed. Fort Worth, TX: Harcourt Brace Jovanovich College Publishers, 1993.

Adams, Hazard and Leroy Searle eds. *Critical Theory Since 1965*. Florida State University Press, 1986.

Adorno, T.W. *Asthetische Theorie*, Frankfurt am main, 1973.

Alloway, Lawrence. "The Arts and the Mass Media." *Architectural Design*. London, February 1958.

Amencana Corporation. *The Encyclopedia Amencana. vol. 10*, 1958.

Anderson, B.M. *Social Value*. New York: Augustus M. Kelley Publishers, 1966.

Aristotle. *Metaphyscis*. 1078b.

Arnold Hauser. *The Sociology of Art*. Chicago: The University of Chicago, 1982.

Arrington, C. E.and Schweiker, W.,"The rhetoric and rationality of accounting research." *Accounting, Organizations and Society*, vol.17 No.6, 1992, pp.511-533.

Arrington,C.E.and Francis,J.R. "Letting the Chat out of the Bag: Deconstruction, Privilege, and Accounting Research," *Accounting, Organizations and Society*,vol.14 Nos.1/2, （1989）:1-28.

Arthur Danto原著，林雅琪、鄭慧雯譯，《在藝術終結之後：當代藝術與歷史藩籬》，台北：麥田出版，2004。

Atkins, Robert.《藝術開講》,黃麗絹譯,台北：藝術家,1996。

Austin, J.L. *How to do Things with Words*. Cambridge, MA: Harvard University Press, 1962.

Ayer, A.J. "On the Cleansing of the Metaphysical Stables." *The Listener*. vol. 99. （1978）: 268-270.

Bakhtin, M.M. *Speech Genres and Other Late Essays*. Austin, Texas:University of Texas press, 1986.

Bakhtin, M.M. *The Dialogic Imagination: Four Essays by M.M. Bakhtin*. Austin, Texas: University of Texas Press, 1981.

Barasch, Moshe. *Modern Theories of Art, 1: From Winckelmann to Baudelaire*. New York: New York University Press, 1990.

Barasch, Moshe. *Theories of Art：From Plato to Winckelmann*. New York University, 1985.

Barnet, Sylvan. *A Short Guide to Writing about Art*. NY: HarperCollins, 1993.

Baron, K. A., Byrne, D., and Criftit, W. *Social Psychology*. Boston: Atlyn and Bacon, 1974.

Barrett, M. *The Politics of Truth: From Marx to Foucault*. Polity Press, Cambridge, 1991.

Barrett, Terry. *Criticizing Art: Understanding the Contemporary*. Mountain View, CA: Mayfield Publishing Co., 1994.

Barthes, Roland. "The Death of the Author." in S. Heath ed. *Image Music Text*. London: Fontana, Flamingo edition 1984.

Barthes. Roland.《批評與真實》,溫晉儀譯,台北：桂冠,1997

Baudelaire, Charles. *The Painter of Modern Life and Other Essays*. Phaidon Publishers Inc., （1964）:41-68.

Baudrillard, J. *Modernity, Canadian Journal of Political and Social Theory*. vol. 11. no.3, 1987.

Baudrillard, Jean. "Pop- An Art of Consumption." Paul Taylor ed. *Post-Pop Art*. The MIT Press, （1989）:33-44.

Baudrillard, Jean等原著，《藝術與哲學》,路況譯,台北：遠流,1996。

Baxerman, Charles. *Shaping Written Knowledge: The Genrd and Activity of the Experimental Article in Science*.Madison:University of Wisconsin Press, 1988.

Beardsley, Monroe C. *Aesthetics: Problems in the Philosophy of Criticism*. Hackett Pub Co; 2nd edition, 1981 .

Bell, Clive "Art as Significant Form: Form Art," *Aesthetics: A Critical Anthology*, ed. George Dickie & et, al. New York: St. Martin's Press, 1977, pp. 73-83;

Bell, Clive. *Art*. New York: Capricorn Books, 1958.

Belsey, Catherine. *Critical Practice*. London: Methuen, 1980。

Berger, Peter and Luckman, Thomas. *The Social Construction of Reality*. Garden City, N.Y.: Doubleday, 1966.

Berlinski, David. *On Systems Analysis*. Cambridge: MIT Press, 1976.

Binkley, Timothy. "Piece-Contra Aesthetics." *The Journal of Aesthetics and Art Criticism*, 1977, 265-277.

Blunt, Anthony. *Artistic Theory in Italy 1450-1600*. Oxford University Press, 1940.

Boas, G. *A primer for Critics*. Baltimore, 1937.

Bourdieu, Pierre. *Distinction: A Social Critique of the Judgment of Taste*. Cambridge: Harvard University Press, 1984.

Bourdieu, Pierre. *The Field of Cultural Production*. Randal Johnson ed., Cambridge, UK: Polity Press, 1993.

Bourdieu, Pierre.《藝術的法則——文學場的生成和結構》。劉暉譯，北京：中央編譯出版社，2001。

Bowie, Malcolm. Jacques Lacan. John Sturrock eds. *Structuralism and Since*. Oxford University Press, 1982.

Bronfenbrenner, Martin.,Wayland Gardner, Werner Sichel. *Macroeconomics*. Boston: Houghton Mifflin Co., 1987.

Brown, Julia P. *Cosmopolitan Criticism: Oscar Wilde's Philosophy of Art*. Charlottesville: University Press of Virginia, 1997.

Bryson, Norman, Michael Ann Holly, Keith Moxey. *Visual Theory: Painting and Interpretation*. Harper Collins, 1991.

Burgin, Victor. *The End of Art Theory: Criticism and Postmodernity*. Atlantic Highlands, NJ: Humanities Press International, Inc.

Burke, Kenneth. *Attitude Toward History*. Berkeley: University of California Press, 1950.

Burke, Kenneth. *The Philosophy of Literary Form: Studies in Symbolic Action*. 1973.

Cavell, Stanley. *The Claim of Reason*. New York: Oxford University Press, 1979.

Chalumeau, Jean-Luc.原著，《藝術解讀》,黃海鳴譯,台北：遠流, 1996。

Chipp, Herschel B. *Theories of Modern Art：A Source Book by Artists and Critics*. Berkeley, LA:University of California Press, 1968.

Chipp，Herschel B.《現代藝術理論》,余珊珊譯，I、II冊,台北：遠流,1995。

Clark, K. and Holquist, M. *Mikhail Bakhtin*. Cambridge, Massachusetts: Harvard University Press, 1984.

Clark, T.J. *The Painting of Modern Life*. Princeton University Press, 1984.

Copper, Brian. *Marital Problems:A Reconsideration of Neoclassical Bargaining Models of Household Decision Making*. Unpublished Manuscript, 1990.

Danto, Arthur. "The Artworld." *The Journal of Philosophy*. vol.61, no19 （1964）: 571-584.

Derrida, Jacques. "Structure, Sign and Play in the Discourse of the Human Science." *Writing and Difference*. The University of Chicago Press, 1978, 278-293.

Dickie, George. "The New Institutional Theory of Art." *Aesthetics: A Critical Anthology*. 2d, ed. George Dickie& Others. New York: St. Martin's Press, 1989.

Dickie, George. *Art and the Aesthetic: An Institutional Analysis*. Ithaca: Cornell University Press,1974.

Doise, W. and Moscovici.S. "Les Decisions en groupes." S. Moscovici （ed）. *Psychologie Sociale*. Paris: Universitaires de France, 1984.

Donald N. McCloskey. "The Rhetoric of Economic Expertise," R.H. Roberts and J.M.M. Good eds. *The Recovery of Rhetoric, Persuasive Discourse and Disciplinary in the Human Sciences*, 1993, pp. 137-147. Bristol Classical Press.

Drefus, H.L.and Rabinow, P. *Michel Foucault: Beyond Structuralism and Hermeneutics*. University of Chicago, Chicago, IL, 1982.

Ducasse, Curt John. *The Philosophy of Art*. New York: Dove Publications Inc., 1966.

Duncan, Carol. *The Aesthetics of Power: Essay in Critical Art History*. Cambridge University Press, 1993.

E.H. Gombrich. *Art History and the Social Science*. Oxford: Clarendon Press, 1975.

Eagleton, Terry. *Criticism and Ideology*. London: Verso, 1976.

Eagleton, Terry. *Literary Theory*. Oxford: Basil Blackwell Publisher, 1983.

Eagleton, Terry. 《藝術理論導讀》，吳新發譯，台北：書林，1995。

Elkins, James. *What Happened to Art Criticism?*. AAA's New York Regional Center Office, October 6, 1998-January 1999.

Elkins, James. *What Painting Is?* New York: Routledge, 2000.

Falkenheim, Jacqueline V. *Roger Fry and the Beginnings of Formalist Art Criticism*. Ann Arbor, Michigan: UMI, 1980.

Fillingham, Lydia Alix. *Foucault for Beginners*, New York：Writers and Readers publishing Inc.,1993, p. 101.

Fish, Stanley. *Doing What Comes. Naturally: Change, Rhetoric, and the Practice of Theory in Literary and Legal Studies*. Oxford: Clarendon Press, 1989.

Fish, Stanley. *Is There a Text in This Class?The Authority of Interpretive Communities Cambridge*, Massachusetts: Harvard University Press, 1980.

Fiske, S.T.and Taylor, S.E. *Social Cognition*.New York: Random House, 1984.

Forgas, J.P. ed. *Social Cognition*. London: Academic Press, 1981.

Foster, Hal. *The Return of the Real ?—The Avant-Garde at the End of the Century*. Cambridge, Massachusetts: The MIT Press, 1996.

Foucault, M. "What Is an Author?" in P. Rabinow ed. *The Foucault Reader*. Harmondsworth:Penguin, 1986,101-120.

Foucault, M. *The History of Sexuality*. vol.1, Pelican, Harmondsworth, 1981b.

Foucault, Michel. "The Discourse on Language." *Critical Theory Since 1965*. eds. Hazard Adams and Leroy Searle. Florida State University Press, 1986,148-156.

Foucault, Michel. *Power/Knowledge: Selected Interviews and Other Writing 1972-1977*. ed. Colin Gordon,Pantheon, New York, 1980.

Foucault, Michel. *The Archaedogy of Knowledge and the Discurse on Language*, trans. A.M. Shendan Smith, New York: Pantheon Books, 1972.

Foucault, Michel. *The Order of Things: An Archaeology of Human Sciences*. New York: Random House, 1970.

Freeland, Cynthia. *But Is It Art?—A Introduction to Art Theory*. Oxford University Press, 2001.

Freud, Sigmund. "The Relation of the Poet to Day-Dreaming?" Benjamin Nelson ed. *On Creativity and the Unconscious*. New York: Harper Colophon Books, 1958.

Freud, Sigmund. *The Interpretation of Dreams*. New York: Avon Books, 1953.

Frye, Northrope. *Anatomy of Criticism*. Princeton University Press, 1957.

Gablik, Suzi原著，滕立平譯，《現代主義失敗了嗎？》，台北：遠流出版公司，1995，頁114。

Gadamer, Hans-Georg. *Truth and Method*. London: Sheed and Ward, 1975。

Geertz, Clifford. *Local Knowledge: Further Essays in Interpretive Anthropology*. New York: Basic Books, 1983.

Giglioli, Pier Paolo. *Language and Social Context*. Baltimore, Md.: Penguin, 1972.

Gombrich. E. H.《藝術的故事》，雨云（曾雅雲）譯，台北：聯經，1991。

Gombrich, E. H. *Art History and the Social Science*. Oxford: Clarendon Press, 1975.

Gould, S.J. Tim's Arrow. *Time's Cycle: Myth and Metaphor in the Discovery of Geological Time. Cambridge*, MA: Harvard University Press, 1987.

Graham-Dixon, Andrew. *Paper Museum: Writings about Painting*. Mostly. New York: Alfred A. Knopf, 1997.

Greenberg, Clement. *The Collected Essays and Criticism*. John O'Brian ed. vol.1-4. The University of Chicago Press, 1986.

Greenberg, Clement.《藝術與文化》，張心龍譯，台北：遠流，1993。

Greene, Theodore Meyer. *The Arts and the Art of Criticism*. New York：Gordian Press, 1973.

Guerin, Lilfred L. *A Handbook of Critical Approaches to Literature*. New York: Oxford University Press, 1992．

Habermas, J. *The Philosophical Discourse of Modernity*. Cambridge: Polity press, 1987.

Habermas, Jurgen. *Knowledge and Human Interests*. Boston: Beacon, 1970.

Habermas, Jurgen. *The Theory of Communicative Action, Volume One: Reason and the Rationalization of Society*. trans. Thomas McCarthy ,Boston: Beacon press, 1984.

Halperin, J. *Felix Feneon and the Language of Art Criticism*. Ann Arbor, Michigan: UMI, 1980.

Hammerton, J. A. *George Meredith His Life and Art in Anecdote and Criticism Journal of Aesthetics and Art Criticism*. Edinburgh: John Grant, 1911.

Hariman, Robert.〈學問尋繹的措辭學與專業學者〉，《社會科學的措辭》,許寶強等編譯，北京：生活‧讀書‧新知三聯書店，2000，頁260。

Harold Rosenberg. *Artworks & Packages*. Chicago: The University of Chicago Press, 1969.

Hartman, Robert S. *The Structure of Value*. Southern Illinois University Press, 1967.

Haskell ed. T. *The Authority of Experts: Studies in History and Theory*. Indiana University Press, Bloomington, 1984.

Hauser, Arnold. *The Sociology of Art*. Chicago: The University of Chicago, 1982.

Hawkes, Terence. *Structuralism and Semiotics*. London: Methuen & Co. Ltd., 1977.

Hawthorn, Jeremy. *A Concise Glossary of Contemporary Literary Theory*. London: Edward Arnold, 1992.

Heider, Fritz. *The Psychology of Interpersonal Relations*. New York: Wiley, 1958.

Henry K.H. *Cognition, Value, and Price: A General Theory of Value*. Ann Arbor, Michigan: The University of Michigan Press, 1992.

Heyl, Bernard C. "Relativism Again?." Elisco Vivas and Murry Krieger eds. *The Problems of Aesthetics*. New York: Holt, Reinhardt and Winston, 1953.

Holquist, M. *Dialogism: Bakhtin and His World*. London:Routledge, 1990.

Holt, Elizabeth Gilmore. ed. *A Documentary History of Art*. Vol. II. Princeton, NJ: Princeton University Press, 1981.

Hooper, Keith and Michael Pratt,〈論述與措辭─新西蘭原著土地公司個案〉，Donald N. McCloskey et al.,《社會科學的措辭》，北京：生活‧讀書‧新知三聯書店，2000，頁83-86。

Horowitz, Gregg et al. "Wake of Art: Criticism, Philosophy, and the Ends of Taste." *Critical Voices in Art, Theory, and Culture*, Routledge; June 1, 1998.

Hugo Meynell. *The Nature of Aesthetic Value*. State University of New York Press, 1986.

Isenberg, Arnold and Mary Mothersill. *Aesthetics and the Theory of Criticism*.University of Chicago Press, 1974 .

Jakobson, Roman. *Language in Literature*. Krystyna Pomorska & Stephen Rudy eds., Cambridge, MA; The Belknap Press of Harvard University Press, 1987.

Jameson, Fredric. *The Political Unconscious*. Cornell University Press, 1981.

Jessop, T.E. "The Definition of Beauty", John Hospers ed. *Introduction Reading in Aesthetics*, New York: The Free Press, 1969。

Joad, C.E.M. "Matter, Life and Value", Eliseo Vivas & Murray Krieger eds., *The Problems of Aesthetics*, New York: Holt, Rinehart and Winston, 1953。

Johnson, Randal. "Introduction," Pierre Bourdieu, *The Field of Cultural Production*. Randal Johnson ed., Cambridge, UK: Polity Press, 1993, p. 3-30.

Jung, C.G. *Collected Papers on Analytical Psychology*. London: Balliere Tindall and Cox., 1920.

Kadish, Mortimer R. and Albert Hofstadler. "The Evidence for and the Grounds of Esthetic Judgment." Francis J. Coleman ed. *Contemporary Studies in Aesthetics*. New York: McGraw-Hall Inc., 1968.

Klein, N. M. ed. *Twentieth Century Art Theory*. New Jersey, NJ: Prentice-Hall, 1990.

Lacan, Jacques. *Ecrits: A Selection*, New York: W.W. Norton & Co., 1977。

Lamarque, Peter and Stein Haugom Olsen. eds. *Aesthetics and Philosophy of Art: The Analytic Tradition: An Anthology*. Blackwell Philosophy Anthologies, October 2003.

Levi-Strauss, Claude. "The Structural Study of Myth." *European Literary Theory and Practice*. Vernon W. Gras ed. New York: A Delta Book, 1973.

Lyas, Colin. "The Evaluation of Art." Oswald Hanfling ed., *Philosophical Aesthetics*, UK: The Open University, 1992。

Macdonnell, D. *Theories of Discourse*. Blackwell, Oxford, 1986.

Mackenzie, J.B. *Ultimate Value: In the Light of Contemporary Thought*. London: Hodder & Stoughten Ltd., 1924.

Malcolm, Gee.ed. *Art Criticism Since 1900*. Manchester & New York: Manchester University Press, 1993.

Mandelbaum, Maurice. "Family Resemblances and Generalization Concerning the Arts ." *The American Philosophical Quarterly*. vol.2, no.3,1965.

Marcus, George E., and MIchael M.J. Fischer. *Anthropology as Cultreal Critique: An Experimental Moment in the Human Sciences*.Chicago: University of Chicago, 1986.

Margolis, Joseph ed. *Philosophy Looks at the Arts*. Philadelphia: Temple University, 1992.

Martin, Wallace. *Recent Theories of Narrative*. Ithaca: Cornell University Press, 1987.

Marx, Karl and Frederick Eagels. *The German Ideology*. New York: International Publishers, 1970.

Marx, Karl. *Critique of Political Economy*. New York: International Publishers, 1970.

McCloskey, D. "Rhetoric." in Newman, P. Eatwell, J. and Milgate, M. eds. *The New Palgrave: A Dictionary of Economics*, London, Macmillan, 1987.

McCloskey, D. "The Consequences of Rhetoric." in Klamer, A., McCloskey, D. and Solow, R. eds. *The Consequences of Economic Rhetoric*. Cambridge, Cambridge University Press,1988a.

McCloskey, D. "The Very Idea of Epistemology." *Economics and Philosophy, vol.5*, （1989）:1-6.

McCloskey, D. "Two replies and a dialogue on the rhetoric of economics." *Economics and Philosophy, vol.4*, （1988c）:150-160.

McCloskey, D. "Thick and thin methodologies in the history of economic thought." in DeMarchi, N. ed. *The Popperian Legacy in Economics*, Cambridge, Cambridge University Press,1988b.

McCloskey, Donald N. et al. eds.,《社會科學的措辭》，北京：生活・讀書・新知三聯書店，2000。

McCloskey, Donald. *The Rhetoric of Economics*. Madison: University of Wisconsin Press. （1985）

Mead, George H. *Movements of Thought in the Nineteenth Century*. Merritt H. Moore ed. Chicago: University of Chicago Press, 1936.

Meynell, Hugo. *The Nature of Aesthetic Value*, State University of New York Press, 1986.

Michael Billig. "Rhetoric of Social Psychology," in Ian Parker and John Shotter eds. *Deconstructing Social Psychology*, pp.47-60, London and New York: Routledge.

Michael Stettler. "The Rhetoric of McCloskey's Rhetoric of Economic," *Cambridge Journal of Economics*, 19, pp. 391-403.

Migotti, M. "Recent work in pragmatism: revolution or reform in the theory of knowledge?. " *Philosophical Books*, vol.29, no, 2 （1988）:65-73.

Mills, S. *Discourses of Difference*. Routledge, London, 1991.

Minh-he, Trinh. *Woman, Native, Other: Writing Postcoloniality and Feminism*. Bloomington: Indiana University Press, 1989.

Minor, Vernon Hyde. *Art History's History*. Englewood Cliffs, NJ: Prentice Hall, 1994.

Mitchell W.J.T. ed. *The Politics of Interpretation*. University of Chicago Press, Chicago, 1983.

Mitchell, W.J.T. ed. *Against Theory*. University of Chicago Press, 1985.

Mittler, Gene A. *Art in Focus*. Mission Hills, CA: Glencoe Publishing Co., 1986.

Nelson, Benjamin. *On Creativity and the Unconscious*. New York: Harper Colophon Books, 1958.

Nelson, John S. Allan Megill, and Donald N. McCloskey eds. *The Rhetoric of the Human Sciences?Language and Argument in Scholarship and Public Affairs*, The University of Wisconsin Press.

Newton, Eric. *The Meaning of Beauty*. New York: Pelican Books, 1959.

Norris, C. *Contest of the Faculties*. London Methuen, 1986.

Orwicz, Michael ed. *Art Criticism and Its Institutions in Nineteenth-century France*. Manchester: Manchester University Press, 1994.

Oxford University Press, *Oxford English Dictionary* 2nd ed. Oxford, 1989.

Panofsky, Erwin. *Meaning in the Visual Arts*. Chicago: The University of Chicago Press, 1955

Panofsky, Erwin，《造形藝術的意義》，李元春譯，台北：遠流，1996。

Paul Smith. Salle. "Lemieux: Elements of a Narrative." Stephen Bann & William Allen ed. *Interpreting Contemporary Art*. London: Beaktion Books, 1991.

Pennell, Joseph. "Art Criticism in America." *Critic* 1904, January.

Pepper, Stephen. C. *Aesthetic Quality: A Contextualistic Theory of Beauty*. Westport, Conn., Greenwood Press, 1970.

Pepper, Stephen. C. *The Basis of Ccriticism in the Arts*. Cambridge, MA : Harvard University Press, 1963.

Perelman, Chaim and Olbrechts-Tyteca, Lucie. *The New Rhetoric: A Treatise on Argumentation*. trans. John Wilkinson and Purcell Weaver. Notre Dame, Ind.: University of Notre Dame Press, 1969.

Plato, *The Republic.*

Poggioli, Renato，《前衛藝術的理論》，張心龍譯，台北：遠流，1992。

Polanyi, Livia. *Telling the American Story: A Structural and Cultural Analysis of Conversational Storytelling*. Cambridge: The MIT Press, 1989.

Polanyi, Michael and Harry Prosch. *Meaning*. University of Chicago, 1975.

Potter, J.and McKinlay, A. "Model Discourse: Interpretive Repertoires in Scientists Conference Talk." *Social Studies of Science* 17 （1987）:443-463.

Prince, G. *A Grammer of Stories*, The Hague/Paris: Moulton, 1973.

Richards, J. A. *Principle of Literary Criticism*. London, 1924.

Richter, David H. ed., *The Critical Tradition: Classic Texts and Contemporary Trends*. New York: St. Martin's Press, 1989.

Ricoeur, Paul. *Lectures on Ideology and Utopia*. Columbia University Press, 1986.

Robert Hariman. "The Rhetoric of Inquiry and the Professional Scholar," in Herbert W. Simons ed., *Rhetoric in Human Sciences*, SAGE. 1989.

Rorty, R. "Science as solidarity" J.S, Nelson A. Megill, and D.N.McCloskey eds. *The Rhetoric of the Human Sciences*, Wisconsin: University of Wisconsin, 1987.

Rorty, R. *Consequences of Pragmatism*. Brighton, Harvester Press, 1982.

Rorty, Richard. *Philosophy and the Mirror of Nature*. Princeton: Princeton University Press, 1979.

Rosenberg, Harold ，陳香君譯，《「新」的傳統》，台北：遠流，1997。

Rosenberg, Harold. *Artworks & Packages*. Chicago: The University of Chicago Press, 1969.

Ruskin, John. *The Lamp of Beauty: Writings on Art*. Selected And Edited By Joan Evans. Phaidon Press Ltd., 1995

Said, Edward. *Orientalism*. New York: Pantheon, 1978.

Saintsbury, G., *A History of Criticism and Literary Taste in Europe*. 3 vols, 1900.

Santayana, George. *The Sense of Beauty*. New York: New Dover, 1955.

Selden, Raman and Peter Widdowson. *A Reader's Guide to Contemporary Literary Theory*. New York: Harvest Wheatsheaf, 1993.

Selden, Raman., ed. *The Theory of Criticism: From Plato to the Present*. London: Longman Group UK Ltd., 1988.

Sennett, Richard. *The Fall of Public Man*. Vintage, New York, 1978.

Shank, Theodore. *American Alternative Theater*. New York: Grove Press, Inc., 1982.

Sheppard, Anne. *Aesthetics: An Introduction to the Philosophy of Art*. Oxford University Press, 1987.

Sheridan, A. *Michel Foucault Interviews and Other Writings*. New York: Routledge, 1988.

Shklovsky, Victor. "Art as Technique". Lee T. Lemon & Marion J. Reis eds., *Russian Formalist Criticism : Four Essays*. University of Nebraska Press, 1965.

Skinner, Q. "A reply to My Critics" in J. Tully（ed.）. *Meaning and Context: Quentin Skinner and his critics*. Oxford: Pollity Press,（1988b）:231-288.

Skura, Meredith Anne. *Discourse and Individual: The Case of Colonialism in the Tempest. Shakespeare Quarterly* 40（Spring 1989）.

Smith, A. *An Inquiry into the Nature and Causes of the Wealth of Nations*. Edited by R.H. Campbell and A.S. Skinner, *dence of Adam Smith*. Oxford: Oxford University Press, 1976（reprinted by liberty press 1982）.

Smith, Dorothy. *Texts, Fact, and Femininity: Expolring the Relations of Ruling*. London:Routledge, 1990.

Sollors, Werner. *The Return of Thematic Criticism*. Harvard University Press, 1993.

Stolnitz, Jerome. *Aesthetics and Philosophy of Art Criticism*, CA: The Riverside Press, 1960。

Stout, J. "What Is The Meaning of A Text?." *New Literary History* 14（1982）:1-12.

Todorov, T. *Mikhail Bakhtin: The Dialogical Principle*. Manchester: Manchester University Press, 1984.

Tolstoy, Leo. *What Is Art?*

Toulman, Stephen. *The Uses of Argument*. Cambridge: Cambridge University Press, 1958.

Tyler, Stephen A. *The Said and the Unsaid: Mind, Meaning, and Culture*. New York: Academic, 1978.

Tyler, Stephen A. *The Unspeakable: Discourse, Dialogue, and Rhetoric in the Post-modern World*. Madison: University of Wisconsin Press, 1987.

Venturi, Lionello, *History of Art Criticism*, revised ed., New York: E. P. Dutton & Co., Inc. 1964（1936）.

Venturi, Lionello原著，遲軻譯，《西方藝術批評史》（*History of Art Criticism*），海南人民出版社，1987。

Vickers, Brian. *In Defence of Rhetoric*. Clarendon Press, Oxford, 1988.

Vivas, Eliseo. *Creation and Discovery*. Chicago Gateway Editions, 1955.

Vivienne Brown. "Decanonizing Discourses: Textual Analysis and the History of Economic Thought," Willie Henderson, Tony Dudley-Evans and Roger Backhouse eds, *Economics and Language*, pp. 65-84, Routledge.

Waterson, D.B. "The Matamata Estate,1904-1959." *New Zealand Journal of History*,vol.3 No.1, (1969) :32-51.

Weintraub, Roy E. "Reconstructing Knowledge: Editor's Introduction." *HOPE* 23.1 (Spring) ,1991: 101-103.

Weitz, Morris. "The Role of Theory in Aesthetics." *The Journal of Aesthetics and Art Criticism*. vol. xv ,no.1 (Sept. 1956) :27-35.

White, Hayden. *The Content of the Form: Narrative Discourse and Historical Representation*. Baltimore: Johns Hopkins University Press, 1987.

Wilde, Oscar. *Intentions*. London, 1913.

Wittgenstein, Ludwig. *Philosophical Investigations*. New York: McMillan, 1953.

Wolfflin, Heinrich, 《藝術史的原則》。曾雅雲譯，台北：雄獅，1987。

Wrigley, Richard. *The Origins of French Art Criticism: From the Ancient Regime to the Restoration*. Oxford: Clarendon, 1993.

Yoos, George E. "A Work of Art as a Standard of Itself." *Contemporary Aesthetics*. Matthew Lipman ed. Boston: Allyn and Bacon Inc., 1973。

Zangwil,l Nick. "Kant on Pleasure in the Agreeable." *Journal of Aesthetics and Art Criticism*, 1995.

Zangwill, Nick. *Against the Sociology of the Aesthetic*. St Catherine' s College, Oxford OX1 3UJ.

王宏建主編，《美術概論》。高等教育出版社出版，1994。

王秀雄，《觀賞、認知、解釋與評價：美術鑑賞教育的學理與實務》。1998。

王熙梅‧張惠辛，《藝術文化導論》。

Vasari, Giorgio, *The lives of the Most Eminent Italian Architects, Painters and seulptors*.

李明明，《形象與言語：西方現代藝術評論文集》，三民，1992

李國華，《文學批評學》，保定市：河北大學出版社，1999。

沈子丞編，《歷代論畫名著彙編》，台北：世界書局，1974再版。（上海：世界書局，1942初版）。

拉曼‧塞爾登編，《文學批評理論》。劉象愚、陳永國等譯，北京大學出版社，2000。

姚一葦，《藝術批評》，台北：三民書局，1996。

姚一葦，《藝術的奧祕》。台灣開明書局，1968。

倪再沁，〈中國水墨‧台灣製造〉，《第一屆藝術評論》。台北：帝門藝術教育基金會，1995，頁125-134。

孫津，《美術批評學》，黑龍江美術出版社，1994。

徐復觀，《中國藝術精神》，台中東海大學，1966。

恩格斯，《評亞歷山大‧榮克的〈德國現代藝術講義〉》。

高木森，《中國繪畫思想史》，三民書局，1992。

高宣揚，《結構主義》，遠流，1990。

高等藝術院校《藝術概論》編著組，《藝術概論》，北京：文化藝術出版社，1983。

彭吉象，《藝術學概論》，台北：淑馨，1994。

葉朗，《現代美學體系》，台北：書林，1993。

詹明信，《後現代主義與文化理論》，唐小兵譯，台北：當代學叢，1989。

劉文譚，《美學與藝術批評》，台北：環宇，1972。

謝東山，〈西方藝術批評的起源〉，現代美術76期，1998.2，頁54-56。

謝東山，〈藝術的自主化一談葛林伯格的前衛美學觀〉，美育，2002.1，頁6-14。

謝東山，《當代藝術批評的疆界》二版，台北：帝門藝術教育基金會，1997。

謝東山，《藝術概論》，台北：華杏，2000。

嚴明，《京劇藝術入門》，台北：業強，1994。

附 錄

一、藝術批評常用術語

a priori	先驗	collective unconscious	集體潛意識	ego	自我
aesthetic distance	審美距離	colonialism	殖民主義	ego-objectification	自我客體化
aesthetic	審美	commodification	商品化	electronic culture	電子文化
Aestheticism	唯美主義	competence	能力	elegy	輓歌
affective fallacy	感應謬誤	conceit	巧喻	empathy	移情作用
agency	能動性	concrete	具體的	enlightenment	啟蒙
alienation effect	疏離效果	condensation	濃縮	epistemology	認識論
alienation	疏離	congealed	凝結	equivalent	相等的、同等物
allegory	寓言	connotation	涵義、隱含意指	essence	本質
allusion	用典	consecration	封聖	essentialism	本質論
ambience	環境、氣氛	constructionism	建構主義	exchange value	交換價值
ambiguity	歧義	consumerism	消費主義	existentialism	存在主義
anachronism	不合時宜的事物	content	內容	expressionism	表現主義
anatomy	解剖（學）	contingency	偶然性	fable	寓言
anecdote	掌故、軼聞	convention	陳規、慣例	fancy	奇想
anomie	混亂的制度化	conventionalism	因襲論	fantasy	幻想
antipathy	反感、厭惡	counter culture	逆文化	femininity	女性特質
antithesis	對立物	creativity	創造性	feminism	女性主義
anxiety of influence	影響焦慮	criticism	批評	feminist criticism	女性主義批評
aphasia	失語症	critique	評鑑	fetishism	戀物癖
aphorism	格言、警句	cross-gender	跨性別	figures of speech	比喻手法
appropriation	挪用	cultural boundaries	文化邊界	*fin de siecle*	世紀末
archaism	古式、古體	cultural criticism	文化批評	flâneur	城市漫遊者
archetypal criticism	原型批評	cultural industries	文化工業	folk tales	民間故事
archetype	原型	cultural materialism	文化唯物主義	form	形式
art for art's sake	為藝術而藝術	cultural studies	文化研究	formalism	形式主義
articulation	接合	cyberculture	虛擬文化	Freudian slip	佛氏失言
artificial intelligence	人工智慧	cybernetics	控制論	gender studies	性別研究
assimilation	同化	cyberpunk	虛擬龐克	genealogy	系譜學
atmosphere	氛圍	cyberspace	虛擬空間	genetics	遺傳學
audiences	閱聽人	cyborg	電子人	genre	文類、文體
authenticity	純正性	decentralization	去中心化	grammar	語法學
author	作者	decipher	譯解、判讀	Grand Unification Theories	大統一理論
autobiography	自傳	deconstruction	解構	gratification	滿足
automatism	自動技法	decorum	合宜	habitus	習性
autonomy	自主性	defamiliarization	去熟悉化	hegemony	霸權
avant-garde	前衛	deferred	延遲的	hermaphrodite	雌雄同體
baroque	巴洛克	deism	自然神論	hermeneutic circle	詮釋循環
betrayal	背叛	demystification	去迷思	hermeneutics	詮釋學
biography	傳記	dénégation	否定	heterogeneous	異質的
bonus	紅利	denotation	字義、直接意指	heteroglossia	眾聲喧嘩
canonization	經典化	desire	慾望	heterotopia	異托邦
canon	正典	diachronic	歷時	hieroglyph	象形文字
carnivalization	嘉年華會化	dialectic criticism	辯證式批評	high art	精英藝術
carpe diem	及時行樂觀	diasporas	流離群落	hippies	嬉皮
cartography	繪圖法	différence	延異	historicism	歷史相對論、歷史主義
castration	閹割、去勢	discipline	規訓	homogeneous	同種的、同質的
categories	範疇	discourse	論述、言說	homology	相同、相似
catharsis	淨化	discursive formations	論述形構	homophobia	同性戀恐懼症
censorship	檢查	disinterested	大公無私、無私心的	homosexuality	同性戀
character	性格、角色	displacement	置換	horizons of expectation	期待視界
Classicism	古典主義	diversity	多樣性	hybridity	雜揉
cliché	陳腔濫調	drag	扮裝	hybridization	雜揉化
cogito ergo sum	我思故我在	ecofeminism	生態女權主義	hyperbol	誇飾

	
hyperreality	過度真實、超真實
hypertelia	超語音
icon	圖像
id	本我
identification	確認、同一化
identity	身分、認同
ideology	意識形態
idyll	牧歌
imagery	意象
imaginary	想像的
imagination	想像
imagism	意象主義
imperialism	帝國主義
implied reader	含指讀者
impressionistic criticism	印象式批評
indeterminacy	不確定性
index	指號
individualism	個人主義
innovation	創新
intentional fallacy	意圖謬誤
intentionality	意向性
interdisciplinarity	跨學科
interior monologue	內心獨白
interpretation	詮釋
intertextuality	互文性
irony	反諷
jouissance	肉體歡愉
l'ecriture feminine	陰性書寫
language	語言
langue	語言系統
Law of the Father	父的律法
lesbian	女同志
lesbianism	女同性戀關係
libido	力比多
literariness	文學質素、文學性
logocentrism	理則中心論
low culture	低俗文化
magic realism	魔幻寫實
male gaze	男性的凝視
manifestation	明示
Marxist criticism	馬克思主義批評
masculinity	男性特質
mass culture	大眾文化
meaning	意義
media	媒體
mediation	調解
metaphor	隱喻
metaphysical conceit	玄學巧喻
metonymy	換喻
milieu	環境
Mimesis	模擬說
mimic	模擬的
mimicy	學舌
mirror stage	鏡像期
Modernism	現代主義
modernity	現代性
monologue	獨白體
morphologiques	形態學
motif	母題
multiculturalism	多元文化
myth	神話
mythical archetype	神話原型
nationalism	民族主義
Neoclassicism	新古典主義
neutralism	折衷主義
New Criticism	新批評
New Historicism	新歷史主義
New Humanism	新人文主義
nominalism	唯名論
objective theory of criticism	客觀批評理論
objectivity	客體性
Oedipal stage	戀母階段
Oedipus complex	戀母情結、伊底帕斯情結
Orientalism	東方主義
originality	原創性
other	他者
otherness	他異性
overdetermination	過度決定
oxymoron	矛盾修飾法
panopticon	全景敞視
parable	譬喻、喻道故事
paradigm	聚合關係
paradox	弔詭
parody	嘲彷、戲擬
parapraxis	行為倒錯
parole	語言活動
pastoral lyrics	田園抒情詩
pastoral	田園詩
periodization	定期化
personification	擬人格、擬人化
phallocentrism	陽具中心主義
phallus	陽具
phenomenological criticism	現象學批評
Phenomenology	現象學
phonocentrism	語言中心主義
placement	放置、安置
poetics of culture	文化詩學
point of view	觀點、敘事觀點
polysemy	多義性
portrait	肖像
positionality	發言位置
postcolonial criticism	後殖民批評
postfeminism	後女權主義
Postmodernism	後現代主義
postmodernity	後現代性
Poststructuralism	後結構主義
pragmatics	語用學
pragmatism	實用主義
presence	出場、在場
property	屬性
psyche	靈魂、精神
psychoanalytic criticism	精神分析批評
pun	雙關語
queer theory	酷兒理論
race	種族
rationalism	理性主義
reader	讀者
reader-response criticism	讀者反應批評
reading	閱讀
real history	正史
real	真實的
realism	唯實論
Realism	寫實主義
reality	現實
realization	實現
Reception Theory	接受理論
reification	具體化
representation	再現
repressed, the	壓抑
residual	殘存的
Restoration Age	復辟時代
rhetoric	修辭學
sadism	性虐狂
sarcasm	譏諷
satire	諷刺
scopophilia	窺陰癖
self	自我
self-consciousness	自我意識
semantics	語意學
semiology	符號學
semiotic	符號的
semiotics	符號學
senses	感覺
sensuous	感官的
sexuality	性徵
sign	符號
signification	表意
signified	符旨
signifier	符徵
simile	明喻
simulacrum	擬像
Socialist Realism	社會寫實主義
soliloquy	獨白
solipsism	孤絕自我觀
stream of consciousness	意識流
Structuralism	結構主義
style	風格
stylistics	風格學
subject	主體
subjectivity	主體性
sublime	崇高
substitution	替換、代理

superego	超自我	text	文本	truth	真理
superstructure	上層建築	textuality	文本性	uncanny, the	怪異
surplus value	剩餘價值	things-in-themselves	物自體	unconscious, the	潛意識、無意識
symbiotic	共生	tone	語調、調子	undone	消除
symbol	象徵、象徵物	tradition	傳統	universal	普遍的
symbolic capital	象徵資本	trajectory	軌跡	use value	使用價值
symbolic order	符號秩序	transcendence	超驗	value	價值
synchronic	並時	transcendental signifier	超驗符徵	value-ladenness	價值內涵
syntagm relations	組合關係	transcendentalism	超越主義	vehicle	媒介
syntagmatic relations	語法結構關係	transference	轉移	verisimilitude	逼真
syntax	句法學	transformation	變形、轉換	voyeurism	窺淫癖
taste	品味	transgender	超性別	writing	書寫
tenor	題旨	transgression	違背		

二、西方重要藝評理論學者與藝評家索引（如標示頁碼者，為書中提到的人物）

國家圖書館出版品預行編目資料

藝術批評學 ＝ Philosophy of Art Criticism
謝東山 著

-- 初版 . -- 台北市：藝術家出版社，
2006〔民95〕296面；19×26公分

ISBN 978-986-7034-20-5（平裝）

1.藝術 -- 評論

901.2 95019085

藝術批評學
Philosophy of Art Criticism

謝東山 著

發行人 ｜ 何政廣
主編 ｜ 王庭玫
文字編輯 ｜ 謝汝萱・王雅玲
美術編輯 ｜ 曾小芬

出版者 ｜ 藝術家出版社
台北市重慶南路一段147號6樓
TEL：（02）2371-9692～3
FAX：（02）2331-7096
郵政劃撥：01044798 藝術家雜誌社帳戶

總經銷 ｜ 時報文化出版企業股份有限公司
倉庫：台北縣中和市連城路134巷16號
TEL：（02）2306-6842

南部區域代理 ｜ 台南市西門路一段223巷10弄26號
TEL：（06）261-7268
FAX：（06）263-7698

製版印刷 ｜ 欣佑彩色製版印刷股份有限公司
初版／2006年10月
再版／2010年3月
定價／新台幣380元

ISBN-13 978-986-7034-20-5（平裝）
法律顧問 蕭雄淋
版權所有，未經許可禁止翻印或轉載
行政院新聞局出版事業登記證局版台業字第1749號